U0106578

攻心艺术
的探索与实践 ｜上

何端端／著

华艺出版社

HUA YI PUBLISHING HOUSE

图书在版编目（CIP）数据

攻心艺术的探索与实践 / 何端端著 . — 北京：华艺出

版社，2016.8

ISBN 978-7-80252-569-6

Ⅰ . ① 攻…　Ⅱ . ① 何…　Ⅲ . ① 广播节目 - 作品集 - 中

国　Ⅳ . ① G229.2

中国版本图书馆 CIP 数据核字（2016）第 172821 号

攻心艺术的探索与实践

著　　者：何端端

责任编辑：鲍立衔

出　　版：华艺出版社

社　　址：北京市海淀区北四环中路 229 号海泰大厦 10 层

电　　话：(010) 82885151

传　　真：(010) 82884314

印　　刷：北京天正元印务有限公司

开　　本：1/16

字　　数：553 千字

印　　张：38 印张　14 彩插

版　　次：2016 年 8 月第 1 版第 1 次印刷

书　　号：ISBN　978-7-80252-569-6

定　　价：86.00 元

▲ 2003 年 5 月何端端（前排左二）在北京小汤山医院现场组织抗非典采访报道

▲ 2008 年 9 月何端端（左一）在北京航天飞控大厅"神七"现场直播担任导播

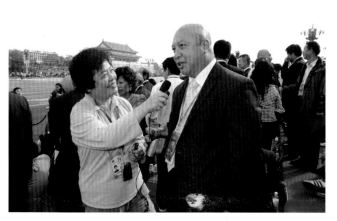

▲ 2009 年 10 月 1 日记者何端端（左）在新中国成立 60 周年庆典阅兵式观礼台采访来自澳门的观礼嘉宾（右）

▲ 1992 年 4 月何端端在西昌澳星发射现场采访

◀ 2002 年 11 月，何端端（右 6）参加大型采访报道活动《长城万里行》在嘉峪关举行结束仪式

▲ 1997年6月30日，何端端采访驻香港部队进驻香港欢送仪式

▲ 2007年香港回归10周年之际何端端在驻香港部队采访司令员王继堂中将

▲ 1999年12月20日，何端端随驻澳部队从珠海出发进驻澳门

▲ 1999年澳门回归前，何端端（右）在珠海采访驻澳部队司令员刘粤军（中）和政委贺贤书（左）

◀ 1999年12月21日何端端在澳门采访驻澳部队进驻后的第一次升国旗仪式

◀ 2007年香港回归10周年，何端端（左）郑雷（中）在香港采访香港回归交接仪式步兵指挥执刀手朱佳春（右）

◀ 1995年10月何端端（左一）在宜昌采访和平利用军工技术国际交流活动

◀ 2009年5月汶川大地震一周年，记者何端端在汉旺镇采访成都军区452医院的院长张聪

◀2013年4月为纪念汪辜会谈20周年，何端端（左）专访时任海协会会长陈云林（右）

◀2013年4月海协会副会长王在希（左一）接受中央人民广播电台记者何端端(中)穆亮龙(右)专访

▲2013年5月中央台记者何端端（右）专访前大陆海协会常务副会长唐树备（左）

▲1991年4月时任台湾海基会秘书长陈长文（右二）首次率团访问大陆，在长城与采访记者何端端（右一）、李晓奇（左二）、田地（左一）合影

▲2008年12月为纪念《告台湾同胞书》发表30周年在厦门举办开启海峡两岸和平之门论坛。左起：何端端、辛旗、张铭清、梁继红

▲2008年11月记者何端端采访原厦门对金门广播站播音员陈菲菲

▲2014年11月何端端在曾经与大陆隔海喊话的金门马山播音站

▲2010年4月7日，率团到北京参访的台湾退役上将许历农（中）接受记者何端端（右）和穆亮龙（左）的采访

▶ 2014年8月何端端登上西藏中印边防海拔5300米的哨所采访

▲ 1993年5月何端端在南沙永暑礁采访

▲ 1986年10月何端端（右）跟随综合补给舰赴西沙时采访驻防官兵

▲ 1999年9月何端端（右）在福建平潭岛采访驻防的海军官兵

▲ 1991年6月何端端（左）在新疆采访边疆少数民族干部

▲1997 年 9 月何端端在青藏线海拔 5300 米
昆仑山口采访

▲2013 年 9 月 13 日何端端（中）
采访东海航空兵某团飞行员

◀2013 年中秋节当天记者何端端
（左）随万里海疆巡礼采访团采
访黄海深处开山岛夫妻哨所，与
夫妻民兵哨兵王继才和王仕花放
漂流瓶表达节日祝福

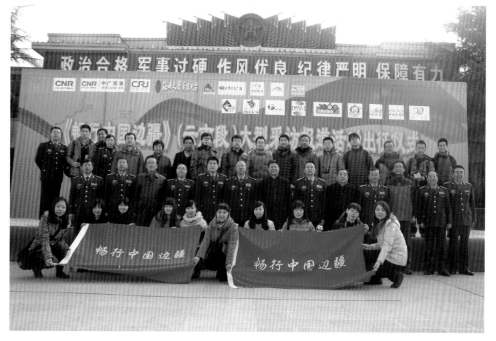

▲2013 年 12 月 20 日《畅行中国边疆》（云南段）出征仪式后领导及各媒体记者合影留念

▲2014年6月20日何端端随中国海警编队进入钓鱼岛12海里领海，背景为钓鱼岛本岛

◀2014年6月何端端随中国海警编队在我钓鱼岛管辖海域巡航

◀2014年6月万里海疆巡礼采访组与中国海警赴钓鱼岛巡航的船员合影

▲2002年10月何端端（右）在台北采访陈立夫儿子、"立夫医药研究文教基金会"董事长陈泽宠（左）

▲2002年10月台湾听众蔡格堂在宜兰给记者何端端实地介绍台湾情况

▲2002年11月何端端（左）在台北采访台大学者张麟征（右）

▲2013年11月记者何端端（左）在连江（马祖）采访县长杨绥生（右）

▲2013年11月记者何端端(左)、钱志军(右)采访金门金合利钢刀厂吴增栋师傅（中）

▲2013年11月记者何端端（左）在金门采访县长李沃士（右）

▲ 2013 年 11 月何端端（左一）、钱志军（右一）
在澎湖采访老兵及夫人（中）

▲ 2002 年 11 月何端端（右 5）、黄志清（右 4）
参访台湾"中央广播电台"与相关人士合影

▲ 2013 年 11 月何端端（左）在马祖东莒码头
与台湾义务兵（右）交谈

▲ 2013 年 11 月退役将领陈敬忠（左）在马祖
向记者代表何端端（右）赠书

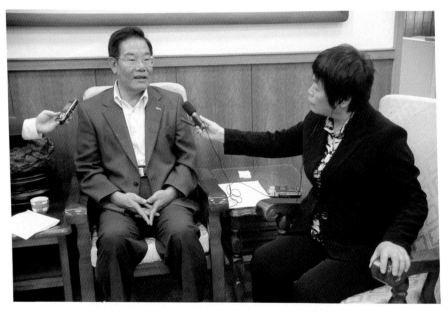

▲ 2013 年 11 月记者何端端（右）在澎湖采访县长王乾发（左）

▲1998年9月何端端（右二）在新疆采访来大陆参访丝绸之路的台湾嘉宾

▲1998年9月台湾陈诚长婿余传韬作为大陆丝绸之路参访团团长，与采访记者何端端在新疆合影

▲1994年9月"甲午百年看海防"活动中，记者何端端（左一）在威海刘公岛甲午海战纪念地采访两岸专家——台湾王家俭教授（右二），大陆军科皮明勇研究员（右一）、大陆海军研究所张炜研究员（左二）

▲1999年台湾921大地震第二天，何端端（左一）在平潭岛接待站采访台湾渔民

◀2013年11月何端端在金门采访万人游活动现场

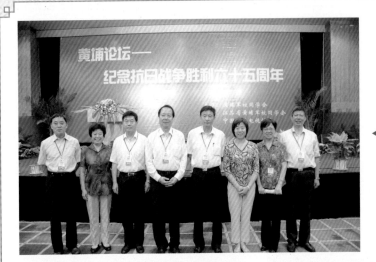

◀2010 年 8 月纪念抗战胜利 65 周年黄埔论坛主办单位相关领导左起：王东宁、何端端、朱京光、赵铁骑、王安南、张莉、郑琴、孙健

▲2014 年 6 月记者何端端（左）在广州采访100 岁高龄黄埔第 12 期老兵林裕琦（右）

▲2014 年 6 月广州纪念黄埔军校建校 90 周年活动期间，黄埔第 19 期学员陈扬钊老人(左)正在向记者何端端（右）展示父亲的珍贵照片，他的父亲陈明仁是黄埔 1 期学员

◀2012 年 7 月台湾退役上将王文燮（右）在腾冲中国远征军抗日将士纪念碑前接受记者何端端（左）采访

▲ 2010 年 8 月黄埔论坛期间台湾陈诚之子陈履安（右）接受记者何端端（左）采访

▲ 2011 年 9 月 8 日，武昌起义临时总指挥吴兆麟的孙子吴德立（左二）在"辛亥革命武昌起义军政府旧址"接受记者何端端（右）、穆亮龙（左）采访

▲ 2011 年 9 月 8 日，"纪念辛亥革命 100 周年黄埔论坛"期间，徐向前元帅之子徐小岩将军（中）在黄埔军校武汉分校旧址接受中央台记者何端端（左）和穆亮龙（右）的采访

▼ 2012 年 7 月，在纪念远征军抗战 70 周年黄埔论坛期间戴安澜将军之子戴澄东（左）在腾冲国殇墓园接受记者何端端（右）采访

▲台湾听众给《海峡军事漫谈》来信探讨两岸及岛内问题

▲2012年10月26日何端端在第22届中国新闻奖颁奖现场

◀《看透"台独"》收到上百封台湾各地听众来信

◀2012年11月《海峡军事漫谈》获得中国新闻奖新闻名专栏后，栏目主管何端端（右）接受央视网采访

序　言

凡接触过何端端女士的人，无不为她极具魅力、极具内涵、极具亲和力的特质所感染。作为资深传媒工作者，她从事对台湾广播几十年，虽然不像出镜频繁的媒体明星为普通大众所熟知，但她在这条特殊战线上，默默奉献，持之以恒，见证了台海风云变幻，为两岸关系和平发展、最终实现祖国和平统一大业做出了非同寻常的努力。她和她的团队所体现的无私奉献精神，是我们时代精神的写照，是全体媒体人和全体对台工作者的骄傲。

何端端在对台广播中，以其执着的敬业精神和睿智的创新精神，开拓前进，探索着一条前人没有走过的道路，无论在理论上还是实践上都成就斐然，建树颇丰。2012年她主创的中央人民广播电台《海峡军事漫谈》，获得"中国新闻奖"的"新闻名专栏"就是对她几十年创造性劳动的应有肯定。

清代赵藩撰成都武侯祠"攻心"联曰："能攻心则反侧自消，自古知兵非好战；不审势即宽严皆误，后来治蜀要深思。"凡用兵之道，攻心为上，攻城为下；心战为上，兵战为下。攻心夺志，入岛入心，是一场特殊的较量，是对台广播的生

命力所在。

　　一般民众可能并不十分了解的是，对台湾地区定向广播，是一项富有中国特色并具有特殊使命的传播。它的目的是要解决内战造成的海峡两岸中国人分离问题，传播对象是虽然一奶同胞，却曾炮火相向，又要和平统一的特殊群体，它借助广播载体，既要遵循一般的大众传播规律，更要研究特殊的传播技巧。

　　这种特殊的传播要与"台独"分裂势力展开心理较量，具有主动性、战斗性，还要穿越意识形态的对立，用和平统一的意志争取台湾军心民心，又具有亲和性、渗透性。本书作者何端端称其为"攻心艺术"，并且毕其职业生涯30年潜心探索与实践。现在她已经将自己的长年积累汇集成书，并辅以图片和音频呈现，既反映了我们对台广播工作收获的成果，也折射出两岸关系发展的轨迹和媒体变革的历程，为继续做好这项工作提供了十分有益的经验。

　　做对台广播工作要克服比一般大众广播更多的困难，一方面，两岸分离的政治现实使传者和受者难于沟通互动，广播频率的定向发射又大大降低了其知名度；另一方面，两岸分离的历史造成彼此心理上的隔阂甚至敌视，意识形态的对立导致双方话语体系不同，传播效果更不易实现。何端端能够知难而上，不追逐名利，不逢迎媚俗，默默地坚守职责数十年。

　　读这本书可以感受到一个突出的特点，其中的观点和论述，大都源自作者亲历一线的实践，没有象牙塔中学究式的沉闷，没有转述材料的重复，鲜活的事例和不拘一格的论证方法，令人耳目一新。上卷的观点和论述，在下卷的作品创作中得到了很好的印证，理论与实践有机结合，给人以启发。书中每一篇论文、每一个广播作品，都带有当时的历史背景，带给人对台广播的历史感，而对比一篇篇论文、一个个广播作品，又能看到不同的时代印记，带给人与时俱进的时代感。我们看到祖国政府的对台重大方针政策、两岸关系中的重要事件在书中都有很好反映，从一个侧面记录了两岸关系发展的一段历史，采访的重要历史当事人，有着口述历史的史料价值，书中的分析与思考，也可圈可点，给人启示。

　　从事对台广播工作，是在一线的实践活动，善于在实践中思考与研究，更

有助于提高实践水平。由于工作关系我常常接触到一些台湾的专家学者及各界人士，他们独特的历史际遇、国际背景和社会现实，以及由此产生的心理意识，跟我们生活在大陆的人有很大的不同，很需要研究。所以我觉得做对台广播工作，确实需要边实践、边思考、边研究，这样才能有的放矢地开展工作。

从书中我们可以看到，不仅要研究传播对象，还要研究传播策略和方法，思考传播的有效性。如何积极设置议题，赢得话语主动权，让对方不仅能够听，还要在心里引起共鸣，在头脑中引起思索，这些都是要下一番功夫加以探讨的。

《攻心艺术的探索与实践》一书的公开出版，不仅是对何端端以往创造性劳动的一次系统性梳理与总结，更重要的是为我们当前和未来进一步做好对台广播和两岸思想文化交流提供了一部难得的生动教材。

这是我们一直共同期盼的。

彭光谦（中国国家安全论坛 副秘书长）

二〇一五年七月

实践中的理性探索

广播如何在现代信息社会发挥自身优势 / 003
——一条获奖新闻引发的思考

附：联大否决所谓"台湾代表权提案" / 008
——访中国常驻联合国代表秦华孙大使

和平时期对台广播军事信息价值取向的思考 / 010

《海峡军事漫谈》的言论特点 / 017

对台广播应讲究影响心理的信息整合艺术 / 020

对台广播如何应对信息化的挑战 / 027
——思索现代战争的启示

当前"反独遏独"形势分析及传播策略思考 / 032

联手共创　联合共享　联动共赢 / 038
——特别节目《我眼中的中国军队》的有益尝试

讲究主旋律的好听、中听、耐听 / 042

附：开启海峡两岸和平之门 / 046

全媒体时代的新挑战 / 055

万变不离其宗　其宗融于变革 / 062
——对台广播攻心艺术的回顾与探讨

附：与祖国共荣 / 071
——驻香港部队官兵寄语台军官兵

深入基层采访的创新探索 / 085
——解读联合采访活动《畅行中国边疆》

辛亥百年黄埔论坛的省思 / 093

附：百年回响 / 099
——纪念辛亥革命 100 周年

把握历史题材的时代脉搏 / 134
——试析对台军事广播历史题材的新闻开掘

如何使"强军目标"在对台广播中产生正面效应 / 140

追踪黄埔今昔　纵横两岸军队 / 148
——《海峡军事漫谈》对两岸军队共同使命的探讨

附：共话合作抗战　探求两岸和平 / 157

多方评述海峡军事热点 理性观察台海和平安全 / 163
——中央电台《海峡军事漫谈》栏目研讨会综述

附：两会商谈任重道远 / 173
——纪念汪辜会谈 20 周年

探索中的激情实践

南沙群岛采访手记 / 187

难忘澳门回归的前方军事报道 / 195

声伴神七太空行 / 200

奉献在"听不见的战线" / 206

我爱祖国海疆 / 210

广播情缘越海峡 / 223

台湾听众反馈的见证与启迪 / 232

附：看透"台独" / 246

实践中的理性探索

广播如何在现代信息社会发挥自身优势

——一条获奖新闻引发的思考

中央台 1996 年播出的消息《联大否决所谓的"台湾代表权提案"——越洋电话访中国常驻联合国代表秦华孙》获该年度全国对台广播优秀节目一等奖及中国广播奖一等奖，评委们一致反映，这则仅两分半钟的消息，极为突出地发挥了广播快、真、活的独特优势。

由此笔者想到，在现代信息社会中，广播如何发挥自身优势仍是一个值得挖潜的课题。我国的广播事业创建几十年来，一直以它独具的优势在各种新闻媒体当中先声夺人。但是，随着社会进入信息时代，广播的发展面临严峻挑战，不仅电视的形象性严重冲击着广播，而且许多新闻机构开始加盟因特网并相应地引起了所谓"信息高速路上的新闻战"。面对这种情况，广播应该如何扬长避短，在新闻竞争中立于不败之地呢？

一、抢个时间差　先声夺人

应该看到，任何一种传媒都有利弊优劣，在新闻争夺战中，打"短、平、

快"抢"时间差"是广播的优势。如今，当我们面临电视的冲击时，更应看到广播也同样享有科技的馈赠。比如利用电话，就极显广播新闻采访之长。现代通信技术使广播完全有条件关注发生在遥远地方有价值的新闻，并把事件与报道的时差缩短到最小。

以越洋电话采访中国常驻联合国代表秦华孙大使为例，1996年李登辉访美造成海峡两岸关系紧张，岛内"台独"势力有恃无恐，台湾当局借"金钱"、"银弹"外交，制造"两个中国"。

这年10月正是中国恢复在联合国合法席位25周年，我们便想利用这个契机，针对台湾当局"拓展国际生存空间"的分裂行径深入做文章。9月，五十一届"联大"召开前夕，一个由"台独"分子组成的小团体携16万美金到达纽约，企图再次推动台湾重返联合国。这一新动向，引起我们的重视。越洋电话给我们提供了采访便利，使我们及时完成了对台新闻报道。

"联大"总务委员会开会表决所谓台湾代表权提案正是中国的夜间，会议结束是中国的白天。由于各大日报都是夜间排版，电视新闻的黄金播出时段也在晚间，广播却可以在白天灵活插播。我们抓住这个有利时机，在会议结束的那天中午通过越洋电话访到了秦华孙大使，接着又利用广播制作简便、中间环节少而与其他媒体抢出的时间差，采、编、播一气呵成，于当日14点在对台新闻节目中插播。这不仅早于中央电视台晚19点《新闻联播》，而且早于新华社下午发出的通稿，同时被中央电台晚18∶30的《全国新闻联播》和次日晨《新闻和报纸摘要》采用。秦华孙大使当时还表示愿意配合直播，把反"台独"斗争胜利的好消息迅速告诉祖国人民和台湾同胞。如果那样，事件与报道的时差还能缩短更多，甚至是零。

可见，即使是在现代信息社会，只要善于抢时间差，广播新闻"快"的优势仍然可以发挥得淋漓尽致。电信业与大众传播业深入结合，使广播的快捷如虎添翼。

此类涉外新闻多年来约定俗成大体有两条获取途径，一是以"新闻发布会"形式由外交部官员提供新闻素材，二是依赖新华社通稿。虽然形成这种情况有多

方面的原因，而且不是我们记者单方面能够解决的问题，但它也不应成为我们被动的借口。尤其是对台广播，我们的竞争对手不仅是大陆其他传媒，还有台湾"中广"、"美国之音"、"BBC"等，要想在反"台独"舆论斗争中争取主动，先声夺人，就绝不能忽视现有的先进电信手段而甘守旧制。

二、树立权威性，以真胜人

常言道："耳听为虚，眼见为实。"但广播，特别是中央台这样的国家电台必须在受众中树立"耳听为实"的权威性。

首先，这里所说的"听"，应是听到采自事件现场的第一手材料。广播记者手中的话筒、录音机，可以丝毫不差地录下事件发生的现场音响，这远比文字记录或中间人转述真实。我们常有这样的经历：当不同媒体的记者同时在某一事发现场采访时，广播记者录下的音响，往往成为非电子传媒记者核实素材的依据。如果广播记者都能强化现场意识，充分利用现代化的采访手段完全能够采制出最具权威性的新闻，使受众"耳听为实"，"先听为快"。

这里仍以对台广播为例，反"台独"促统一的特殊需要，要求对台广播不仅要以第一手材料取信于台湾民众，还要以这种权威性主导舆论斗争。1991 年台湾海基会成立后首次访问大陆，与大陆方面会谈，成为两岸轰动一时的新闻热点，被评为 1991 年两岸关系十大新闻之一。台湾海基会人员一到，国台办副主任唐树备就在第一次会面时先发制人，提出两岸交往应遵循的五条原则（后被称为"唐五条"），争取了主动，定准了基调。对于这重大的新闻，我们在现场录音后，以最快速度抢在大陆及港台各媒体之前播出，以致有些外电称他们的消息系"援引中共电台的报道"。"唐五条"在当时的舆论斗争中占了主导，与中央台现场实录发挥的作用分不开。

获得权威性的另一个重要方面是选准采访对象，尽量寻找最有发言权的权威人士接受采访，我们不妨按照如下思路确定采访对象。

1.事件当事人

一些重大事件必须由当事人（不仅是目击人）说话。上面提到的《"联大"否决所谓的"台湾代表权提案"》最合适的采访对象是秦华孙，他作为中国常驻联合国代表，直接参加了"联大"总务委员会，是此事件最具权威的中方当事人。从对台舆论角度讲，他是最能说明事实真相，表明祖国政府立场，揭露"台独"势力欺骗、歪曲宣传的人。如果换作其他采访对象，且不说新闻时效、现场感方面会失去独家优势，分量上也会减轻许多。于是记者锲而不舍，顺藤摸瓜，得到了秦大使在纽约的电话号码，恰在他会后回到办公室，还没来得及回官邸休息时找到他。

2.高层发言人

有些重要的新闻，需要相当身份的人作为采访对象。比如在驻香港部队进驻香港之前，国家颁布了"驻军法"，这是我国恢复对香港行使主权的重要一环。为宣传这部法律颁布的意义，记者选定军委副主席、国务委员兼国防部长迟浩田上将做采访对象。然而，采访这样的领导人不是件容易的事，不仅需要一套报告手续，能否接受采访还要等待批准。记者在联系过程中不放弃一切可能，最后在军委有关部门的协助下，完成了采访，在中央台《新闻纵横》节目的《权威论坛》栏目中播出，反应很好。

3.知名专家学者

如1994年适逢中日甲午战争100周年，对台广播记者特别选择了当时在威海出席有关国际研讨会的海峡两岸知名学者采访，他们的发言联系现实，批驳了"台独"言论，说服力很强。

三、讲究现场感，用"响"动人

广播传递信息往往通过人物的言谈情绪及背景音响表现出来，使听众如身临其境，受到感染，这种效果是文字传播不易达到的。

越洋电话访我国常驻联合国代表秦华孙大使这则短消息，虽然只有人物语言

而没有更多的背景音响，但它传递给听众的现场感还是比较强的。

1.动感

秦大使在接受记者电话采访时，使用了"在今天的会议上"，主持人也使用了"总务委员会刚刚结束的"等动态性词语。

2.亲切感

广播具有与听众直接一对一交流的特点。秦大使在回答记者提问时开口就说："我应该告诉你们一个好消息，我们反对台湾重返联合国的斗争再一次取得了胜利！"这句话带有很浓的现场情绪，没有哪一条文字消息会使用这样的导语；这句话让谁说，都没有秦大使说出来那样自然。正是这种采访形式与听众的交流更直接，听众受到现场情绪的感染，容易接受。

3.新鲜感

从现场采录的音响如同鲜花带着清新的露珠。这条消息毕竟发生在万里之遥的异国纽约，在那么短的时间里就听到了采自现场的录音，更让人闻之一新。同时，这条消息的新中之新就是"台独"分子企图分裂中国的新手段——"捐款"被联合国当场拒绝，更是满足了听众的最新需求。

事后我们看到各媒体都报道了这条新闻，各有各的写法，各有各的味道，相比之下，广播的优势毫不逊色。

综上所述，在现代信息社会，广播在信息传递方面的独特优势仍然能够有效发挥。不同的传媒基于不同的社会需要相互依存，取长补短，共同发展，关键是我们应该在众多媒体竞争中，认真研究广播特点，找准广播定位，真正按照广播的规律办广播。

（本文发表于 1997 年第 10 期《中国广播》学术月刊）

联大否决所谓"台湾代表权提案"
——访中国常驻联合国代表秦华孙大使

主持人：听众朋友,9月18日,第五十一届联合国大会总务委员会做出决定,拒绝把极少数国家提出的所谓"台湾代表权提案"列入第五十一届联大议程。联大总务委员会表决刚刚结束,本台记者何端端、方晓嘉通过越洋电话采访了我国常驻联合国代表秦华孙大使。

【出音响】

记者：秦大使,在五十一届联大会议召开前夕,台湾派了代表团到纽约,企图再次推动台湾重返联合国,请问现在情况怎么样了?

秦华孙：我应该向你们报告一个好消息,就是我们反对台湾重返联合国的斗争再次取得了重大的胜利。也就是说,9月18日,第五十一届联合国大会总务委员会做出了决定,拒绝把极少数国家提出的所谓"台湾代表权提案"列入第五十一届联大议程。这个是1993年以来,联大总务委员会连续第四次拒绝将所谓台湾重返联合国提案列入联大议程。在今天举行的总务委员会会议上有37个国家明确支持中国的立场,而且呢,今年提出所谓台湾代表权问题提案国,明显

比去年少，去年有 20 个，今年只有 16 个。这些事实就表明，联合国广大会员国是坚定不移地维护联合国宪章的宗旨和原则以及联合国大会第 2758 号决议的，也表明台湾当局搞重返联合国的分裂祖国的活动是根本不得人心的。

记者：台湾当局今年试图借向联合国捐款的名义来搞"两个中国"、"一中一台"，他们带去的那些钱怎么处理的呢？

秦华孙：联合国拒绝接受，因为他们没有资格向联合国捐款，所以遭到联合国严正拒绝。

【音响止】

（1996 年 9 月 18 日中央电台对台《新闻》、一套《全国新闻联播》播出
1997 年获得 1996 年度中国广播奖一等奖）

和平时期对台广播军事信息价值取向的思考

　　台湾问题是中国内战的结果，因此对台广播从诞生起，就始终有军事内容。长期以来，这部分内容在宣传我党我军对台湾军队官兵及其家属子女的各项政策等方面做了大量工作，对于启发台湾军政人员的民族感情和爱国意识诸方面起了重要作用。

　　"和平统一、一国两制"的对台总方针制定后，两岸关系的发展进入了新的历史时期，对台广播中的军事内容也开始面临新的情况和新的问题。它面对的台湾听众一方面对大陆国防现代化建设表现关注，另一方面，对大陆军队误解很深。在这种情况下，要使我们的宣传为台湾听众所接受，就需要认真思考现时对台广播中军事信息的价值取向，做到恰如其分。

　　探讨对台广播中军事信息的价值取向，就是要选取对两岸关系的发展有积极作用的内容，并以有效的方法向台湾听众传播，以增强针对性，深化宣传效果。

一

和平时期选取什么样的军事内容有对台广播的价值呢？

（一）能够增强台湾同胞的民族自豪感，增强台胞对祖国的向心力的内容

台湾地处中国海防要地，历史上台胞倍尝有国无防之苦，他们希望中国的国防强大，永不再受侵略凌辱。这部分的内容应包括：

①展示祖国国防现代化建设的成就。

作为"四个现代化"之一的国防现代化，集中体现了我国的综合国力，它既以其他三个现代化为基础，又是其他三个现代化得以实现的重要保障。我们应客观地报道大陆国防现代化建设的长足发展，我们已建成有效的防卫体系，尤其在航天、航空、电子计算机等高科技领域具有突破性进展，在和平利用高科技军工技术造福人类方面取得了举世瞩目的可喜成果。通过这些报道使台湾听众从中看到，祖国大陆国防力量的强大是维护人类和平特别是维护海峡两岸和平安宁的保障。

②介绍中国人民解放军致力于质量建军，加速自身改革的进程。

大陆人民军队的改革与国家的改革同步进行，震惊世界的中国百万大裁军不仅是数量上的减少，它所带来的一系列深刻变革，诸如人员素质的精干，武器装备的更新，编制、体制的合理等，更意味着质量的提高。大陆军队走的是一条精兵之路，逐步建立了精干的常备军与强大的后备力量相结合的国防体制，这既符合中国的国情，也符合世界军队的发展趋势，是两岸人民所共同希望的。

③报道大陆军队走向世界，在维护亚洲和世界和平中发挥了积极作用，并在各项交流活动及文体赛事中为祖国争得了荣誉。

中国"蓝色贝蕾帽"部队赴柬埔寨参加联合国维持和平行动，显示了中国军队在国际舞台上举足轻重的作用，官兵们以良好的素质出色地完成了任务，赢得了海内外的广泛赞誉。

随着中国国门向世界敞开，中国军队改变了封闭建设的状态，在各项对外交

流活动及文体赛事中展示了中国军人的良好形象，令国际舆论界刮目相看。

（二）有助于台湾听众对大陆军队了解的内容

长期的隔绝特别是台湾当局对人民军队的种种歪曲宣传，使台湾听众对大陆军队存在着许多误解、疑虑和恐惧。针对这一情况，应着重选择那些能够反映大陆军队本质和特点的内容多侧面地进行客观报道。

反映人民解放军的宗旨、性质和任务，帮助台湾民众了解人民军队是全心全意为人民服务的子弟兵；宣传人民军队官兵忠于职守，甘做奉献，不仅为保卫祖国的领土和主权立下了丰功伟绩，而且在祖国的和平建设事业（例如支援和参加国家重点工程建设抢险救灾等）中也做出了巨大贡献；介绍大陆军爱民、民拥军的良好军民关系和军队内部平等和谐互助友爱的官兵关系，使台湾听众逐步了解到，人民军队是一支仁义之师、正义之师、和平之师，人民军队官兵是可亲可敬的。

1997 年 7 月 1 日之后，解放军驻香港部队在香港履行防务职责，报道驻港部队遵守香港的法律，适应香港的生活方式，爱护香港人民，为维护香港社会的安定尽职尽责，这样更能取信于台湾民众。

（三）有利于消除敌意，增加理解和共识的内容

两岸军事对峙近 40 年，所形成的隔阂和对立情绪不可能随着炮声的停止而立即消失，影响和破坏两岸和平局势的因素仍然存在。对此，对台广播的军事内容应多做加强沟通，化解敌意的工作。

对于国际反华势力和台湾当局对人民军队的造谣诬蔑和欺骗宣传，应旗帜鲜明地给予反击和驳斥，对台湾当局继续制造海峡紧张局势的言行应及时地给以恰当的批评，而对台湾民众提出的种种疑虑，则应做好耐心细致的解释工作。

台胞一个难解的心结是：大陆为什么主张和平统一又不承诺放弃对台使用武力？这就需要对台广播中申明人民军队在祖国和平统一进程中的重要作用，讲清和平需要武力保卫的道理；说明"台独"势力在岛内的活动有增无减，有复杂的国际背景，在这种情况下，祖国的和平统一要以强大的武力为后盾，劝导台湾民

众不要从对立的角度看待大陆的武力。

总之，对台广播中的军事内容应成为展示祖国国防现代化事业的窗口，了解大陆军队的桥梁，探讨中国国防问题、增进两岸共识的园地。

<center>二</center>

如何衡量和平时期对台广播中军事信息的价值呢？有两个最基本的尺度需要我们严格掌握好。一是"和平统一、一国两制"的大政方针，二是台湾听众的需求。

"和平统一、一国两制"是我们必须从宏观把握的大政方针，对台广播中军事内容政策性强，敏感度高，在选材立意的时候尤其不能偏离这一方针。我们宣传军事，一定要围绕和平统一做文章，要能促进两岸关系朝着和平统一的方向健康发展。

台湾听众的需求是我们要从微观上认真加以研究的选材依据。按照"一国两制"的构想，统一后的台湾可以保持现状，实行与大陆不同的社会制度，享有比香港更高的自治权，大陆不向台湾地区派驻军队，这样，两岸可以求大同存大异。我们应当看到，两岸在国防意识、价值观念的认知方面是有很大距离的，不要将我们的价值观念和思维方式强加给对方，要多方面地了解台湾听众的需要，深入研究他们的心理变化和接受能力，有的放矢地进行宣传，给台湾听众以积极的影响。

基于以上两点，对台广播中的军事内容有别于对内地的军事宣传，应注意如下问题：

1. 涉及国共两党两军历史恩怨的话题应该谨慎。国共两党曾经打过内战，有些对内是革命传统教育的良好题材，在台湾是相反的感觉，应在对台广播军事内容选材中注意把握好度。

2. 对台宣传大陆军队树立的英雄模范人物和群体，在角度和数量上与对内应有所不同，如：雷锋、徐洪刚、特区好八连等英雄模范人物和群体的事迹，是大

陆军事宣传、国防教育的重要内容，在对台宣传时，目的不是号召听众向他们学习，而是为反映我军全心全意为人民服务的本质，将其作为大陆军队风貌的一方面加以介绍，而且宣传的规模和声势也不能与对内等同。

3. 人民军队独有的节日，对台湾不必同时做纪念、庆典式宣传，有些对内军事宣传的重点，台湾听众难以理解，没有必要刻意渲染。

在具体工作中，贯彻祖国政府的对台方针与考虑台湾听众的需求并不矛盾，应该使二者有机地结合在一起，既不能一厢情愿、急于求成地灌输我们的思想，也不可一味迁就听众的需求。如果能将祖国和平统一的大政方针在具体节目中与台湾听众了解大陆军事信息的需求有机地结合起来，就会使我们现时期的对台广播中的军事信息具有较高的价值。

三

对台广播中军事信息的价值要通过有效的方法得以实现，这就要讲究宣传的艺术。

首先在思想方法上，要确立与台湾听众平等交流的观念，既不能居高临下以教育者身份自居，又要把对方作为团结争取的对象。

在两岸军事对峙时期，我们对台军事广播的对象是国民党军政人员，实行的是攻心战，目的是要瓦解敌军，这种宣传策略是适应当时的历史条件。如今两岸关系已经发生很大变化，按照"一国两制"的方针，对台广播的军事内容首先是要让台湾听众了解大陆的国防和军队，不仅军政人员要了解，全岛民众都应了解。在宣传策略上应以增加彼此了解，沟通双方交流为宣传的第一目的。

既是了解就要客观，既是交流就要平等。不能以传播者的主观意识强加于对方，不能强迫听众接受传播者的教育，应该尊重对方，理解对方，这样才能取得对方的信任，使他们对我们的宣传从被动接受变为主动了解，愿意接受。

其次，在宣传方法上，要找好切入的角度，硬题材，软处理。

军队作为一个保卫祖国的武装集团，对外国侵略者和国内分裂主义者保持一

定的威慑作用是必要的，但考虑到台湾听众对人民军队实际上存在的恐惧心理，在宣传中对军事题材做些软化处理也是必要的，这里选好角度是关键。

同样一座山，横看成岭侧看成峰。同样一个题材，正面写显得生硬，侧面写就比较委婉，角度不同，宣传效果会大不一样。比如，反映大陆军队的现代化建设，应注重从人的角度写。人是现代化的主体，是最活跃、最有创造力的因素，通过掌握武器的人的素质来体现部队的现代化，可以避免因直接写武器装备而给人炫耀武力的印象和枯燥乏味之感，使题材变得富有弹性，宣传变得生动活泼。笔者曾到某集团军采写了《"铁军"中的"书生"》，通过军中几位不同专业的博士生、本科生的个人经历反映当代大陆陆军现代化水平和军队风貌，纵然是在龙腾虎跃的训练场，在威严的铁甲旁，军官们富有个性的谈笑，也使"火药味"荡然无存。只要角度找得好，硬题材能够软化，老题材能够出新意，同一题材能够内外有别，可以说，选好角度，是对台军事宣传的一项基本功。

再者，从表达方式上，应该浓淡相宜、丰富多彩。

对台广播中的军事内容，情宜浓，理宜淡，中国人的感情可以超越意识形态的鸿沟而沟通，国土观念、爱国情怀容易引起台湾听众的共鸣，比如，南沙群岛是两岸军人共同驻守的地方，两岸都认为南沙是中国的领土，反映南沙的戍边生活，可使台湾听众产生认同感。可南沙又是一个颇有国际争议的疆界地区，比较敏感，宣传上如何掌握，有一定难度。笔者在去南沙采访时，捕捉到大陆海军补给船途径台湾军队驻守的太平岛时的一个瞬间，采写了特写《遥望太平岛》，集中描写了船上的大陆官兵热爱中国宝岛，争相照相留念的动人场面。这里，对大陆官兵热爱和平、热爱祖国海疆的情怀浓墨重写，而涉及政策的敏感话题则被淡化，虽未直言，却能让人体察出两岸携手共守海疆的深切愿望。可见，像这样既有宣传价值又有一定敏感性的题材，我们在报道的时候注重抒情，也可以收到预期的效果。

只有把笔触深入到军人的感情世界中去，才会使对台广播中的军事内容丰富多彩，吸引听众。军人的生活是规范统一的，军人的内心世界却不是单一模式化

的，军人的感情丰富深厚，他们爱祖国、爱和平、爱人民、爱家乡、爱亲人，有着和常人一样的喜怒哀乐。笔者采访过守卫在祖国高山海岛的边防官兵，他们的生活确实艰苦、枯燥，他们的情趣却丰富高雅。驻守南沙的年轻军官珍藏起洁白的夜光贝，准备送给远方的女朋友；守卫在山冈上的士兵，喜爱黎明前日出的壮观景象；在空气稀薄的帕米尔高原，国门卫士唱起思念家乡的哈萨克族民歌。我们只有善于捕捉富有个性特征的细节，开掘军人心灵的闪光点，才能破除千人一面的概念化模式，把不同岗位上的官兵写得各具特色，把军人写得有血有肉，才能使台湾听众容易理解。

　　对台广播中军事内容价值的实现，绝非一日之功，需要我们做长期、大量、艰苦、细致的工作，每一位有责任感的对台宣传工作者，都应该为之而奋斗。

（本文发表于 1995 年 10 月《对台广播论文集》）

《海峡军事漫谈》的言论特点

　　《海峡军事漫谈》，一目了然，从这个对台广播的栏目名称上至少传达出如下定义：这是一个关于台湾海峡、两岸军事问题的言论性节目，这个节目在1998年7月31日正式开播。历史地看，对台军事言论节目在几十年的对台广播中时常有，以往的《对国民党军政人员广播》、《爱国一家》、《国是论坛》、《时事漫谈》、《现代国防》等节目中都散见这部分内容，但集中明确地把对台军事言论办成一个专题节目——《海峡军事漫谈》尚属首次。显然，一向被视为敏感区域而谨慎涉及的对台军事言论，随着两岸关系的发展，越来越表现出反"台独"舆论斗争的潜力。《海峡军事漫谈》的开办，既是对以往的总结，又是对未来的开辟，从内容到形式都力求较以往的军事言论节目有更大的突破和改观。

　　从内容上看，《海峡军事漫谈》将以话题更多更集中，涉及岛内问题更尖锐直接，新闻时效性更强为特点登上军事言论的讲坛。这个节目每次20分钟，每周播一次，显然同类节目量比以往加大，而且作为一个节目，言论集中，分量加重。听众可以在固定时间里收听并参与探讨共同关心的两岸军事话题，大到祖国

政府关于结束两岸敌对状态，进而实现和平统一的大政方针，小到涉及台湾军队官兵切身利益的各种问题和现存的种种疑虑；远到古代中华民族精英的爱国精神和历史上捍卫祖国领土主权战争成败的深刻原因，近到两岸关系发展的军事新闻事件。可以纵论历史上国共两军合作共同抗日的民族大义，也可以横观当前两岸军队共同承担维护海峡两岸和平义务的历史使命；可以观察分析台湾军队受岛内社会变迁影响的情况，又可以有针对性地阐明祖国政府的国防政策。总之，节目的言论既限于"海峡"又限于"军事"，但只要用心开掘，是大有文章可做的。

同以往的对台军事言论相比，《海峡军事漫谈》追求的更明显突破在于大胆介入岛内政治军事生活，直接评述台湾军队的问题。作为中国暂时分离状态下一个特殊的武装集团，台湾军队在祖国和平统一进程中起着重要作用。台军多年来始终标示的反分裂、反"台独"的立场，至今仍是"台独"势力企图分裂祖国难以逾越的障碍。但是，随着岛内分裂势力的猖獗活动，台湾军队面临越来越大的政治困扰，不明确"为谁而战"、"为何而战"成为影响军心士气的主要症结。这是一个全新的课题，值得我们下功夫认真分析研究。本节目专设《岛内观察》栏目，就是力图观察分析台湾军事政策、军事新闻事件以及台湾军队受岛内社会变迁冲击而产生的焦点问题，尤其是抓住其由于"台独"势力干扰而产生的对国家理念上的困惑和矛盾心理加以深入分析，明辨是非，晓以厉害，使其忠于民族国家，恪尽军人职守。

追踪海峡军事新闻热点，增强言论的时效性，是《海峡军事漫谈》节目的又一个特色，以往的军事言论节目有益的尝试值得今后发扬。例如，1998年4月底，日本新闻媒体报道了有关日本政府就日美安全合作设定范围包括台湾海峡的问题，笔者就此专访中国国际战略学会高级研究员王在希，发表了评述。此节目引起台湾方面注意，5月16日，台湾中央社摘发了王研究员此评述的主要内容，5月17日《台湾时报》登载。可见，同样是宣传中国内政不容干涉以及和平统一祖国的方针政策，但抓住当时引人关注的新闻热点做文章，效果更好。

《海峡军事漫谈》在形式上也力避呆板、生硬的单一说理方法，吸收当前广

播电视中办得较好的言论性、话题性节目之长，采用访谈、对谈、座谈、讨论等方式说理，让有权威性或代表性的受众参与其中，说服力更强。

因此，这个言论节目设有 6 个不定期的栏目，每次选择 2～3 个播出。比如《专家访谈》和《官兵评说》，就是通过不同层次的听众参与海峡军事热点问题的讨论，使容易沉闷的言论节目生动活泼，可听性更强。可喜的是，这个节目开播时间不长，就设法吸收台湾民众参与讨论比较敏感的两岸军事话题——系列访谈"台胞谈武力"（包括《金门"阿兵哥"心态变化启示录》、《全城为上 破城下之》、《美国与台海战事》三个专题），突出广播特点，采取主持人、记者和台湾同胞一起讨论的方式，把比较尖锐、敏感、深刻的台海军事话题谈得生动活跃、深入浅出，特别是让台湾同胞直接在节目中参与意见，改变了一言堂、灌输式的宣传方式，在台湾听众中引起良好反响。1998 年 11 月 20 日，台北听众崔纪彦来信谈这组节目听后感："记者与受访者语气都很平和，一点点谈想法，愿有更多这类的交流访谈。"更可贵的是台湾听众还来电话、来信参与这组节目所谈军事话题的讨论。12 月 18 日，台北署名林老头的听众用宣纸毛笔工工整整写来一封长信，谈收听这组节目的感想，特别对美国与台海战事进一步发表看法，他认为节目中对一旦台海有战事美国是否介入问题的分析比较客观，同时对美国对台军售、台湾加入美日飞弹防御系统等给台海安全带来的危害进一步发表意见。我们在节目中又摘播了这封信，言论节目便因双向交流而活了起来。如果《海峡军事漫谈》节目能有更多的台湾听众参与讨论，对台军事言论节目将会更上一层楼。

（原载 1998 年中央电台《听众与广播》增刊第 13 期）

对台广播应讲究影响心理的信息整合艺术

当前的台海局势因台湾实现了政党轮替而变数异常，主张"台独"的民进党执政，明里暗里继承了李登辉"两国论"路线，回避模糊一个中国原则，严重动摇两岸和平统一的根基，如何更加有效地开展反"台独"舆论斗争已是当务之急。

如果说，这些年来我们在更多地探讨和平时期对台广播的价值取向，现在则应注重思考反"台独"舆论斗争策略。本文试图通过解剖一个用广播成功争取有"台独"思想的台湾青年转变的实例，说明当前对台广播应讲究影响心理的信息整合艺术。

一

今年三、四、五月份，正值台湾"选战"前后的动荡时期，对台《海峡军事漫谈》节目先后收到4封同一笔体的台湾听众来信，其中两封分别署名"台湾建国党阿扁后援会台中分部"和"民主进步党阿扁之友会成员"。来信多为对主持人攻击漫骂的语言，并对我们的节目中宣传祖国政府在解决台湾问题上坚持和平

统一但不能承诺放弃使用武力，以及揭批李登辉"两国论"分裂言行、分析台湾社会的现状根本无法实现"以武拒统"等方面表现出很深的不满和误解，甚至偏激地写出"台独万岁"，同时又强烈要求缓和两岸情势，建立和平条约。

我们分析，这是一个涉世不深、盲目跟着"台独"势力喊的青年人。和这样固有观点完全对立的听众沟通难度比较大，但正是这样一些在李登辉执政期间长大成人、对大陆十分陌生的年轻人把选票投给了陈水扁。为努力做这类听众的工作，《海峡军事漫谈》编辑部知难而进，专门撰写了3千多字的回信，在节目中播出。

这封回信既没有介意对方在来信中无理的漫骂语言，也没有把他与李登辉、吕秀莲等同批判。信中称他是"台中一位不愿透露姓名的听众"，并从肯定他热爱台湾、渴望和平入手写："首先从台中这位不留姓名听众的来信中，我们深深感到台湾民众求和平、求稳定、求发展、求繁荣的愿望是非常强烈的，我们对此完全理解。祖国大陆人民同台湾老百姓一样，都不愿意看到两岸兵戎相见，更不愿因此而结成血海深仇，殃及子孙后代。这样的教训我们已经有过。我们始终把台湾人民当作自己的手足，毕竟血浓于水，根叶相连。如果兵戎相见，受伤害的是整个中华民族，流血流泪的都是骨肉同胞。"接着耐心给他讲解祖国大陆和平统一的诚意和不承诺放弃使用武力的必要，以及中国为什么一定要统一，不能分裂的道理，用事实说明李登辉路线绝不像他所说"是一条迈向和平的光辉大道"，相反是造成当前台海危机的祸根。

这位听众听了广播，经过认真思考，思想发生深刻变化，迅速写了"道歉信"，并署上真实姓名，还自称小陈，用特快专递的方式寄给我们。他在信中说，他之所以接二连三写信威胁谩骂主持人，"是因自小便被民进党长辈灌输'台独'邪念，但在聆听您的节目一段长时间后，仔细研究其中的理论才豁然开朗，知晓'台独'根本就是将台湾民众推入火坑的危险行径"。不久，他又来信进一步说明自己是台湾军队义务役的枪炮士官长，信中表示出对当前台湾军队政战教育的不满，并说"我已向众多的弟兄们推荐您的节目，大家都对您有相当高的评价，希

望您能够继续努力，唤回那些被'台独'分子所利用的台军同胞"。此后根据他的再来信，我们又再二再三地及时复信，内容不断深入具体，直到他对"一国两制"认同。

<center>二</center>

这一次有效争取有"台独"思想青年转变的事例，是通过信息整合实施心理影响在对台广播中的成功实践。就实施心理影响传播的实质而言，是以有效的信息影响和改变对方的心理及行为。当前对台广播的主要任务是要遏制"台独"分裂势力，赢得岛内军心民心——期望影响和改变传播对象心理及行为的目的性非常强。分析上述典型事例，可以启示我们，要把对台广播内容编排整合为能影响和改变对方心理及行为的有效信息，应讲究信息整合艺术，做到四个结合。

1.信息的适应性与目的性相结合

所谓适应性是指信息应适合宣传对象接受，所谓目的性是指信息传播给宣传对象所要达到的目标。实施心理影响的信息必须二者兼有，没有适应性，对象不能接受，就达不到目的。但只有适应性，没有目的性，又会成为单纯的信息传播而失去其真正的意义。

对台广播的阶段性大目标离不开"反'台独'，促统一"，要想达成目标就必须研究我们的传播对象——台湾听众。他们虽然与大陆是同一个民族，却生活在与大陆完全不同的环境中。从人文地理环境来说，台湾岛与祖国大陆相隔一线海峡，易受海洋文化冲击，历史上饱受列强凌辱。日本、美国等外部干涉势力的插手，在岛内留下较深的烙印，部分民众对祖国产生离心倾向，却对外部强权具有依赖心理。从社会环境来说，国民党败退台湾后，实行了对大陆全封闭的戒严体制长达近40年，虽然也强化中华民族传统文化的教育，却又大力进行歪曲事实的反共宣传，造成民众对大陆或不了解，或知之不多，或有很深的误解甚至敌对意识；李登辉及民进党上台，更使"台独"理念在岛内空前泛滥。上面所提小陈最初的来信，足以反映这个问题。

面对这样一个特殊的听众群体，我们编制信息的适应性可以从四个方面考虑：一是宣传对象的心理需求，二是接受习惯，三是其固有观点，四是宣传对象的心理防御特点。听众的心理需求和接受习惯是一般大众传媒都必须重视的，以往我们在这方面也相对思考得多一些，但对听众的固有观点和心理防御特点却研究得不够，而要做好这点有着相当的难度，却又是我们深化对台广播效果所必须做的。正是我们认真分析了小陈的特点——虽有"台独"立场，但年轻，有盲目性，心理防御较薄弱，才使广播对症下药，有的放矢。

2.信息的理智性与情感性相结合

顾名思义，采用"以情动人"的信息内容，被称为是情感性的信息，而采用"以理服人"的信息内容，则被称为是理智性信息。信息的情感性具有鲜明的情绪色彩，褒贬分明，牵动人心；信息的理智性具有清晰的逻辑结构，持之有据，言之成理。两者都可能达到影响对方心理的目的，但两者的作用和对某一特定对象的效果，则往往有所不同。在一定程度上，两者的作用具有互补性，两者相结合，可以取长补短，取得更好的心理影响传播效果。

台湾听众小陈的转变得益于传播信息理智性与情感性的结合，在晓之以理之前，先动之以情，传播"手足之情"、"血浓于水"这些具有感情色彩的信息，使对方产生亲近感。专业理论把这称之为"强化'自己人效应'法"，就是善于在观点对立的双方之间寻求共同点，把他当作"自己人"，建立起能使信息流通的心理渠道。同时以平等诚恳的态度沟通，尽管他写了攻击漫骂性的匿名信，我们在广播中仍礼貌地称呼他，专门给他一个人回信，表现出对他的重视，并且肯定他关心海峡局势的热情，使他因自尊心受到尊重而满足，这样便于传播信息能在和谐的气氛之中逐步进入对方的心中，然后再用理智力量强的信息进行说理攻心，就能取得事半功倍的效果。

3.信息的倾向性与隐蔽性相结合

信息的目的性使得信息必然带有明显的倾向性，那些起主导作用的、核心的传播信息，都是为政治斗争服务的。这类信息的实质内容是否站在我们的利益

上，对于实施心理影响的传播效果具有决定性的和最直接的作用。我们给小陈的回信倾向性非常明显，针锋相对地反对他的"台独"观点。但是这种政治性强的信息并不能一下子全盘灌输到对方的头脑中，有时倾向性外露不当，反而使对象产生排斥心理。因此，高明的心理影响传播还要策略性地注意信息的隐蔽性，就是通过具体的暗示性的客观信息，或者不直接说出结论的提问法，让对方在没有觉察中接受我们的传播。在给小陈的回信中，我们陈述了两岸谁有和平诚意，谁在制造紧张局势的具体事实后，诚恳地提出问题："怎样才能求得真正的海峡和平？这个话题我们一直都在讨论，可在当前，在海峡局势充满变数的关头，那些没有体味过民族战乱、分离之苦的年轻一代更应该冷静地坐下来，完全理性地深入想一想这个问题，毕竟，年轻人拥有更多的未来。"这样就避免了强加感，让对方有余地去思索结论，但我们留给他的答案却只有一种选择。

4.信息的渲染性与客观性相结合

在心理影响传播中，恰当地渲染一些重要内容，可以使对方的思想、观点和情感产生强烈的共鸣，从而深化传播效果。在给小陈的回信中，我们对当前两岸关系发展正处在关键的十字路口，历史上两岸合则两利、分则两害等方面都做了适度的渲染。但是不能渲染过度，否则反而会弄巧成拙，使对方产生不客观、不真实、不公正的感觉。因此，在宣传中要善于巧妙地运用带有鼓动性和情节性的信息内容，将渲染性与客观性结合起来，用客观平实又生动形象的语言描述，加强对宣传对象的感召力。我们的回信中写道："在日本占据台湾期间，台湾人民坚持了保家卫国、驱逐日寇的长期斗争。台中、台南有人民抗日游击战争，北部有抗日军的武装斗争、罗福星领导的苗栗起义和雾社起义等。""台湾人民不愧为中华民族的优秀儿女，在近现代全体中国人民反抗外国侵略的斗争中，始终同祖国大陆人民同呼吸、共命运，是体现中华民族强大凝聚力的突出代表。台湾离不开大陆，没有强大的祖国做后盾，台湾只能成为帝国主义、殖民主义者的猎物；大陆也离不开台湾，台湾一旦沦落敌手，将成为进攻大陆的跳板和据点。历史是一面镜子，前车之覆，后车之鉴，这个普通的道理，我们都不会陌生。"这里关

键的一点是我们编制整合的信息要从事实出发，我们利用事实，渲染事实，但是绝不捏造事实。

三

上述四个结合，在对台广播中具有普遍意义。

目的性与适应性的结合，既是对单个信息的要求，也是对传播信息整体的要求。信息内容的取舍，包装形式的确定，编排组合的技巧，都要二者结合。有关听众调查表明，在当前两岸局势比较紧张的状态下，听众对两岸军事信息的需求比起局势相对缓和时要大大增加，问题是台湾听众是带着先入为主的固有观点和心理防御来听的，我们的工作既有机遇，更具挑战。

情感性与理智性的结合，有的信息情感性强，有的信息理智性强，有的二者兼有。但从传播的整体讲，两者应该有机地结合。历史地看，以往我们的传播对象以大陆去台人员居多，有浓郁乡音乡情的《亲友信箱》节目一度成为对台湾的大陆籍听众具有"勾魂"作用的王牌节目；在两岸形势相对缓和时期，我们的《现代国防》节目尽量避免炫耀武力之嫌，情重理淡，绕过意识形态不同的理念鸿沟，突出中华民族共有的情感，以此为纽带增进沟通理解。现在，大陆去台人员已逐渐老化，新生代对大陆的感情趋于淡化，光靠乡音乡情并不容易打动他们。台湾中青年人文化程度较高，理智地晓以利害，更符合他们在工商化程度较高的社会中成长的思维习惯。而且李登辉及新任台湾当局，善变，善骗，在两岸统独问题上混淆大是大非，必须理智地揭露批驳。当前应该适当加重说理性节目的分量。突出理性思辨色彩的言论性节目《海峡军事漫谈》应运而生，在对台舆论斗争中发挥了功效，已经受到台湾听众的关注和好评。

倾向性和隐蔽性的结合，渲染性和客观性的结合，运用在对台广播中都有很强的策略性。

一般来说，言论性的节目要旗帜鲜明，倾向性外露，报道性、记叙性的节目则由客观的暗示性的信息构成，宣传意图相对隐蔽，不必直接说出来。在重要的

时刻，重点内容还需要渲染，必要时还要形成传播声势。比如当前对"台独"保持军事压力离不开武力威慑，而武力威慑并不是空洞的口号，有效的威慑是建立在实力的基础上。这类信息有直接表明祖国政府立场的政策阐释，也有反映国防现代化成就以及人民军队发展壮大历程的客观报道，前者倾向性明显，后者则含而不露，让对方在事实面前自然形成心理压力。这两种信息的比例如何，使用时机怎样，局势紧张和相对平缓时怎样区别，等等，都很有讲究，否则，就会使对方产生逆反，对我们的信息产生强烈的抑制。我们必须有全局观念，根据中央的对台方针，紧密配合上级部署，力争取得不战而屈人之兵的最佳效果。

总之，实施心理影响的传播通过有效的信息整合，把自己的思想意志有计划地传播给他人，以谋取有利于己的精神斗争优势。按照"和平统一、一国两制"的构想，我们的传播，并不想把大陆的意识形态强加给台湾。如果两岸对一个中国有共识，都坚持和平统一的目标，我们的传播着力点是增进彼此的沟通和谅解，促进共同目标的早日实现。但是现在的台湾当局不承认一个中国，当前海峡两岸的统独之争在白热化地展开，其尖锐程度甚至有导致军事冲突的可能。对台广播应该认真研究实施心理影响的信息整合艺术，千方百计地把统一的思想意志有效地传播给海峡对岸的中国人，以谋取有利于祖国统一的精神斗争优势。

（本文发表于 2000 年第 10 期《中国广播》学术月刊）

对台广播如何应对信息化的挑战
——思索现代战争的启示

在具有明显信息化特征的现代战争中，新闻媒体的作用十分突出，它使战场更加透明，引发的舆论大战甚至成为战争的有机组成部分，对战争产生深刻的影响。对台广播肩负着配合反"台独"各项斗争准备的使命，思索现代战争的启示意义深远。

一

反思近年世界上现代化程度较高的局部战争，我们看出现代战争已经是信息化战争，而战争的信息化是信息社会的产物，信息社会又必然是高技术条件下经济全球化的产物。

因此现代条件下的信息化战争牵涉的方面越来越多，涉及到经济、外交、国际政治等等，已经远远超出了军事层面，是一种全方位的战争。新闻媒体的介入是信息化的必然反映和内在要求，信息技术的应用为新闻媒体的介入提供了物质条件，新闻媒体的介入又使战争更富有信息化特征，新闻机构真正成为连接包括

军事、政治、经济、外交等战争各个方位的媒介之一。这种介入在使战争透明的同时，引起广大公众广泛的关注与参与，使舆论对战争的影响空前深刻。

面对这样的挑战，对台广播不得不再次重新审视自己的使命。

观察当前台湾岛内形势，有三个方面特别值得对台广播工作者重视：

其一，"台独"政党掌权，台湾从祖国分裂出去的危险增大，突发事变的几率增高，两岸和谈的难度增强。

其二，台湾新政权善变、善骗、善辩，善于利用台湾民众求安定、求和平的心理，以推崇和平的烟雾，掩盖其卖台毁台的本质。在两岸战和问题上颠倒是非，混淆黑白，不论和平的前提，抹杀战争的性质，为其和平分裂积累政治资本。

其三，民进党上台对台湾军队造成了巨大冲击。长期坚持反"台独"立场的军队，现在却要面对一个主张"台独"的三军统帅，处境十分尴尬，军中"为何而战"、"为谁而战"的疑惑增加。台军中拥"独"与反"独"、控制与反控制的斗争不可避免，陈水扁执政三年采取各种方式控制军队，加速台军本土化，引发派系矛盾、省籍矛盾尖锐化，因此而导致思想混乱和军心不稳。

总之，台湾政局演变的实质就是走向"台独"。因此，尽管我们要以最大的诚意争取和平统一，但是不能承诺放弃使用武力解决台湾问题更显出必要。对台广播作为舆论斗争的一部分，理应纳入反"台独"各项斗争准备中，思考如何应对信息化的挑战。

二

如同现代战争远远超出军事层面一样，反"台独"各项斗争准备并不是孤立的军事行为。台湾问题有复杂而深刻的国际背景，这场斗争同样牵涉到政治、经济、外交等各个领域，这就要求我们从政治斗争的大局出发来探索宣传思路和方法。换句话说，配合对台各项斗争准备的舆论宣传应配合国家战略，综合整合信息资源，特别要善于利用新闻媒体传递信息、形成舆论的优势，把维护国家主

权、反分裂反"台独"的各项斗争本身与和这场斗争相关的政治战、外交战、道义战有机地结合起来,争取舆论的主导,不仅努力赢得国际社会最广泛的理解与支持,更要想方设法争取岛内的军心民心,孤立打击"台独"分裂势力,形成维护国家主权统一的强大舆论力量。

在宣传布局上把对"台独"保持军事压力作为重点突出出来,通过大量的事实,报道大陆军队的发展壮大,分析战争与和平的辩证关系,同时着力争取台湾军队继续成为反"台独"的重要力量。宣传的主要内容有:

[1] 宣传中国国防现代化建设成就,介绍人民解放军不畏强敌、敢打必胜的辉煌历史以及当今瞄准新世纪走质量建军、精兵之路的进程,展示军威,表明中国人民解放军有信心、有能力、有办法维护中国的主权、领土完整,用以保持对岛内分裂势力的威慑和压力,逼其"台独"主张不敢轻举妄动,甚至在关键时刻,配合必要的军事行动,促成两岸和谈。

[2] 讲清战争与和平——说明战争有正义性和非正义性之分,例如中国的抗日战争、美国的南北战争等都是为了维护国家的主权统一和领土完整,反对外敌入侵、反对民族分裂而进行的正义战争,而挑起这类战争的罪魁正是侵略者和民族分裂者;还要说明和平要有牢固的基础和可靠的保障,世界上绝没有无条件的和平,当前中国只有统一才有和平,分裂国家就没有和平可言,要揭露台湾主张"台独"的当权者为了一己私利出卖台湾的安全利益却空喊和平高调的虚伪;同时还要讲清战争与和平的辩证关系,厘清"台独"与动武的因果关系,申明中国政府之所以不承诺放弃使用武力正是要最大限度地争取用和平的方式解决台湾问题,从而争取岛内民心,消融岛内民众对祖国政府对台方针政策的心结,为最终彻底解决台湾问题做舆论准备。

[3] 有效争取岛内军心民心,争取岛内各派力量求反对"台独"之大同,取民族统一之大义,促使岛内力量扮演牵制岛内"台独"的重要角色。要动之以手足之情,说明中国人本不该打中国人;晓之以切身利害,讲清"台独"引发战争最先挨打受害的是岛内军民,比如为"台独"充当炮灰就完全失去了中国军人的

荣耀，流血牺牲得毫无价值，为先人所痛心，后人所不齿。并分析台湾的军事弱势，指出师出不明的军队必败，强化台军官兵惧战、厌战情绪，进而对"台独"引发战争强烈不满，为在关键时刻发挥岛内力量应有的作用打下基础。

<div align="center">三</div>

对台广播以现代新闻媒体为承载。现代新闻媒体中，传统媒体广播、电视、报纸、杂志等已经运用了数字技术，同时又有了互联网、电子邮件、手机短信、卫星电话等新型传播手段，形式多种多样。在现代战争中我们看到，天上有通讯卫星，空中有播发广播电视节目的飞机，地面遍布随身携带数码摄像机、卫星电话的战地记者，形成了空地一体、覆盖全球的战场信息传播网络。其特点一是传播速度快，电子媒体战地直播，报道与战争实现零距离。二是信息量大、互动性强，互联网的巨大容量更使各类信息大量翻番。三是多媒体传播，形成立体效应。

现代新闻传播有自身的规律，我们只有认真研究，努力遵循，才能使我们的反"台独"舆论斗争具有更有效的手段。要追求入岛效果，就必须提高信息质量，加强深度报道，创立品牌产品，尝试全新形态，注重整体包装。

提高信息质量，包括质和量，要加大信息含量，提高信息层次，增强信息时效，讲究信息有效。

加强深度报道，除了新闻信息之外，特别要注意选择有价值的新闻事件进行背景分析，焦点追击，如重大政策法规、突发事件、新闻热点，展开来龙去脉，给事实更多的理解。

创立品牌产品，要突出重点，认真组织策划，集中人力物力打造自己的拳头产品，在受众中产生品牌效应。中国军队新世纪的新特点，精兵强武迈向现代化的进程，以及国防科技、台海安全、世界军事热点等都有良好的信息资源市场，应该深入开掘，合理整合，认真经营。

尝试全新形态，注重整体包装，要使我们的新闻形式更接近台湾受众的需

求，在形态上要勇于追求时尚，力争实现突破性的改变。

总之，一要"新"，突出新闻，有信息意识，以新闻为龙头产品。要提高品位，树立权威，增大信息量。在大量新闻信息中渗透传播者想要传播的意图。

二要"深"，重视言论，加强深度报道，把言论作为重点产品。时事评论更有时效，更有自身特色，把握舆论的主导。

三要"独"，强调特色，精办特色品牌，以特色立足、特色取胜。人无我有，人有我精，在媒体竞争中独树一帜。

四要"变"，转变机制，观念要更新，包括传播方式、组织运作等都要跟上变化的情况。

工作中既不能单纯追求市场，逢迎听众，又不能违背传播规律，生硬灌输传播者的理念，这样才能在台湾岛内如林的媒体中赢得听众，争夺市场，取得舆论主动，在反"台独"舆论斗争中不辱使命，更好地达到取胜的目的。

（2003 年 6 月　杭州研讨会发言）

当前"反独遏独"形势分析及传播策略思考

2000 年陈水扁上台执政，特别是不择手段取得连任以来，其"台独"言行不断升级，直接危害中华民族根本利益，"台独"已经成为我国国家安全的重大威胁，成为断送两岸和平统一前景的元凶。面对这一严峻形势，我国政府对对台工作的战略重点及时做出调整，以"5·17 声明"、"四点意见"和《反分裂国家法》为标志，突出强调"反独遏独"是当前最紧迫最关键的战略任务。

落实到反"台独"舆论斗争，我们既要认清这项重要任务的紧迫性，也要正视其复杂性，更要讲究策略性，这样才能配合中央战略部署，完成历史重任。

一、认清"反独遏独"的紧迫性

"台独"作为一颗毒瘤，并非一日形成，"台独"形成威胁在于它组建了政党，夺取了政权。

1. 组党谋权，"台独"坐大。简言之，"台独"肇始于抗战胜利后日本撤离台湾时一些少壮派日军军官的垂死心态，而"台独"在岛内的发展则伴随着民进党

的问政之路。党外时期，在两蒋的强力压制下，"台独"在台湾几乎无立锥之地，只能以美国、日本为大本营，但随着民进党的成立，岛内党外势力的逐渐整合，特别是李登辉的姑息纵容，大批"台独"重量级人物纷纷返台，并与民进党的历次选举运动捆绑在一起，将民进党推向当政地位的同时，也将"台独"势力推向高点。

2. 权助党威，"台独"急进。"台独"的危险迅速增大，因为以"台独"为党纲的民进党有了执政权，特别是核心人物陈水扁掌权6年来，独断专行，利用执政资源，巧借执政便利，有计划分步骤地从事"台独"分裂活动，从言到行，从表面到实质，从渐进到急进，正在把两岸关系拖入危机的深渊。

如果说陈水扁上台时承诺的所谓"四不一没有"暂时维系了其执政基础，实际上的反其道而行之，越来越警示出遏制"台独"分裂活动的紧迫性。陈水扁"台独"言行的严重危害性恰恰突出表现在违反"四不一没有"，正像"5·17声明"中所分析的那样："他说不会宣布'台独'，却纠集各种分裂势力进行'台独'活动。他说不会改变所谓'国号'，却不断鼓噪'台湾正名'、'去中国化'。他说不会将'两国论入宪'，却抛出两岸'一边一国'的分裂主张。他说不会推动改变现状的'统独公投'，却千方百计地利用公投进行'台独'活动。"至于他说没有废除"国统会"和"国统纲领"的问题，不仅早已将它束之高阁，公然强行"终统"更使它实亡名也不存了。

3. 权危党乱，"台独"更险。"台独"的冒险不会停止，在陈水扁任期内更是这样。陈水扁未来任期只有两年，既没有连任的压力，也缺乏带领民进党长期执政的使命感，从他的"台独"本性、低下人格和执政劣迹看，孤注一掷，挟持民进党彻底走向激进"台独"路线在他的逻辑之中。

因此，"终统"的得手不是"台独"冒险的结束，而仅仅是开始。陈水扁公然提出通过"制宪"走向"台独"的时间表，但在体制内很难行得通。按照台湾现行法规，涉及领土、主权的"宪政改革案"，必须要有四分之一的"立委"提案，四分之三的"立委"参加审议，参加审议的四分之三的"立委"同意；半

年后必须举行"公民投票"，有 50% 以上选民参加，参加"公投"的选民有 50% 以上同意。如此高的门槛，陈水扁自知没有实力通过，所以，必须警惕他"台独"冒险活动的非法理性。为挽救颓势，在 2008 年大选中投机取利，或利用手中的权力强行举办"新宪公投绑大选"，或刻意制造"极端'台独'事件"挑起两岸局势紧张，甚至人为制造某种恶性事件，导致岛内局势失控以推迟选举延长任期等。在未来不到两年内，设法推动"公投修宪"运动，在台湾内部掀起"制宪"与反"制宪"、"公投"与反"公投"的争战，并引发大陆与美国的疑虑甚至介入，不管结果怎样，他要的是这种操弄统独议题的过程，从中捞取政治资本。

现实充分表明实现祖国和平统一大业的艰巨性，它需要一个历史过程，必须分阶段完成。现阶段的重点是反"台独"，而反"台独"的当务之急又是遏制"台独"的分裂冒险行动。"遏制"一词透出的紧迫性在于针对的是动作中的"台独"冒险，就像防洪要综合治理，但汛期有决堤之危，必先解决堵住决口之急。

二、正视"反独遏独"的复杂性

现阶段"反独遏独"的战略任务既紧迫，却又面对复杂的态势。如果冷静分析可以看出，两岸关系中对抗与合作同在，危机与转机共存。

1. "台独"的猖獗与危机交织。陈水扁利用手中的权力把"台独"活动推向急进的同时，也在自掘坟墓，加剧其执政危机。有专家分析，喧嚣了十几年的"台独"，现在充分"享受"了烧手之患，正如佛语有言：爱欲之人，犹如执炬逆风而行，必有烧手之患。面对超低的岛内民意支持度、民进党内"弃扁保党"的呼声以及美国的信任危机，陈水扁不得不承认，目前是他个人以及民进党的最大危机时刻，但他仍没有一丝反省悔改之意，为了保住余下两年任期的权力，不惜要整个民进党陪葬。

2. 两岸的紧张与缓和交织。陈水扁在"台独"不归路上铤而走险的可能性在增加，台海和平面临挑战，同时遏制"台独"分裂活动的新的积极因素也在增加，台海的紧张局势中也出现缓和的迹象。陈水扁执政末路的疯狂挑衅既有破坏

性，也进一步激活了捍卫台海和平、发展两岸关系、维护两岸同胞根本利益的力量。现阶段大陆对台工作的着力点是"反独"，《反分裂国家法》的出台犹如法理利剑在握，倍增遏制"台独"分裂活动的主动性，台湾在野三大党领袖相继访问大陆，穿越历史烟云的和平之旅凸现岛内求和平求发展的主流民意，《两岸经贸论坛》成果利多，胡连二次握手为两岸和平发展再创新机。

3. 政治僵局与民间交流交织。两岸敌对状态难以结束，两岸政治僵局无法打破，但两岸民间交流的发展却势不可当。面对两岸求和的主流，陈水扁刻意操弄名目繁多的军演，不断制造敌对紧张，拒不接受"九二共识"，任凭政治僵局延续，而两岸人员、经贸、文化等各方面的交流却在持续升温，"终统"风波没能阻断交流的热潮，在大陆更加积极开放政策的主导下，反而使彼此的来往更加热络，两岸同胞在二十年的交流中互惠互利，已经结成实实在在的"命运共同体"。

4. 中美关系与美台关系交织。台湾问题是中国内政，不容外国势力干涉，但历史的原因导致现实中无法回避美国因素，台湾当局依美求独的心态，导致其生存在美国的卵翼下；美国从自身利益出发，既不能容忍"急独"，更不愿看到中国统一，美国提出的"不能单方面改变两岸关系的现状"，在一定程度上有遏制"台独"发展的作用。

三、讲究"反独遏独"的策略性

面对"反独遏独"战略任务的紧迫性和复杂性，入岛舆论斗争必须按照中央的战略部署，理智应对，讲究策略。要避免因强力反独而导致两岸关系对抗紧张加剧的舆论误区，善于因势利导，化危机为转机。从宏观上说，应努力做到三个争取：

1. 争取我方的主导权，宣传主调应突出我方主张，形成舆论主导。如《两岸经贸论坛》成功举办，胡连二次握手，胡主席发表了"4·16讲话"，强调了和平发展的主题，符合民心，顺应潮流，深得各界好评，表明在"终统"风波后，祖国政府仍能稳操主动权，使两岸关系继续驶向和平稳定发展的轨道。胡主席

"4·16讲话"就是要突出宣传的内容，其精神实质与"胡四点"等对台政策新思维一脉相承，应成为贯穿在相当时期对台舆论斗争中的主调，对扭转"终统"风波的负面影响有非常积极的意义。

在话语议题的设置上，应有利我方主动，避免落入陈水扁操弄统独议题的圈套。如要高度警惕陈水扁在"终统"后继续搞制宪公投一类的非法"台独"活动，但却不应主动挑起话头进入所谓制宪反制宪的争战，相反，应另设有利于我的议题，转移焦点，不给"台独"谬论以舆论市场。

2. 争取"反独遏独"的最大阵营。大陆方面是"反独遏独"的主导力量，岛内泛蓝军及广大民众，甚至绿营中非基本教义派的理性人士，海外爱国华人，美国等都是应该争取的"反独遏独"有效力量，应该千方百计、最大限度地扩大阵营，壮大声势。

一是求同存异，甚至是求大同存大异。要突出各方力量"反独遏独"之大同，比如"一个中国"是大陆、泛蓝、美国的共识，在维持两岸关系现状上，三方也有交集点，应该以此为着力点，在求同上多做文章。宣传中国共产党与台湾国亲新三党达成的共识，宣传大中国情怀和中华民族史观，激发"泛蓝"阵营用中国人的智慧解决台湾问题的使命感，在岛内发挥在野党的作用，直接制衡陈水扁；宣传中美关系的大局，宣传遏制"台独"符合中美双方的共同利益，在国际社会稳住一个中国的格局。

二是要丢掉历史包袱，摒弃冷战思维，有向前看的眼光。不纠缠中美、国共之间的历史恩怨，"台独"威胁当前，合则两利，斗则两害。宣传两岸党际交流对未来两岸关系发展的积极意义，宣传"胡连会"的成果，形成"反独遏独"最广泛的"统一战线"。

三是分化民进党，瓦解"台独"核心。揭露民进党内派系矛盾，促其党内形成对陈水扁的制约，最大限度地孤立少数急独势力。

3. 争取台湾岛内民心。台湾广大民众始终是对台宣传要争取的对象，如果说争取其认同"和平统一、一国两制"还需要一个相当的过程，现阶段的工作重点，

应该是争取其认清"台独"的严重危害性，用手中的选票抛弃"台独"执政。

一是充分宣传祖国政府和平解决台湾问题的极大诚意和善意，用事实揭露陈水扁当局为了一己私利出卖台湾的安全利益却空喊和平高调的虚伪，以及其恶意挑衅，制造两岸紧张，破坏台海和平，却嫁祸大陆的卑劣用心，让台湾民众清醒地认识到最大的不安全感来自"台独"执政。

二是充分宣传祖国政府以民为本，为台胞办事实，解难题，忠实地履行对台胞的承诺，"既不会因为局势的一时波动，而有任何改变，也不会因为极少数人的干扰和破坏，而有任何改变"。积极创造条件促进两岸交流，用台湾同胞在两岸交流中获得实惠的切身体会，辨认清陈水扁当局刻意阻挠两岸交流给台湾带来的伤害和损失。

三是深刻分析陈水扁当局执政无能，并且全然不顾台湾民众的利益，只顾拼选举，拼"台独"，已经使台湾社会付出了高昂的代价。

四是深刻揭露陈水扁当局的黑金政治，重臣亲属弊案缠身，自诩民主清廉的形象早已荡然无存。

台湾的主流民意是求安定、求和平、求发展，陈水扁当局逆势而行，最终会败在民心尽失。

（本文发表于 2006 年 7 月《中国广播》学术月刊）

联手共创　联合共享　联动共赢
——特别节目《我眼中的中国军队》的有益尝试

为纪念新中国成立 60 周年，宣传好人民军队，中国广播电视协会军事节目（广播）工作委员会于今年 9 月份整合全国七家有军事节目的电台资源，优化组合采编力量，分工采制，共同播出了特别节目《我眼中的中国军队》。通过大陆百姓、台港澳同胞、海外华人及外国友人的视角，报道人民军队在新中国成立 60 年间的发展变化，用个性化、广播化及故事化的生动事例，串珍珠般地展示人民子弟兵在包括台港澳同胞在内的中国各民族老百姓心中的形象、在世界舞台的风采，同时揭示海峡两岸军队结束敌对、共守国防的历史使命。中央台、国际台、海峡台、上海台、广西台、金陵台、杭州台均能发挥各自的长处，采制独家音响，节目各具特色，体现了资源共享、互利共赢的优势，这组节目于 9 月 24 日开始陆续在七家电台播出。国庆长假期间，中央人民广播电台中国之声《直播中国》、中华之声《国防新干线》、《海峡军事漫谈》连续集中播出，扩大了宣传影响，产生良好反响。这一次的实践活动，为军事广播跟上时代潮流，走联合发展道路做了有益尝试。

一、联手共创

这次采访活动是军事广播的一次全新尝试，充分体现了"联"和"共"的优势。

首先是整合采编力量，联手共创。广播军事委员会的 7 个会员台联起手来，共同采制一组系列节目，需要有一个大胆尝鲜又切合实际的创意策划。"我眼中的中国军队"的策划选择海内外各界民众多个独特的角度，构成全球广角视野来展现中国军队，这既便于包容各个台的特点，又有利于发挥各台的独家优势，同时也给听众带来新鲜的感受。

如中央台采制的三期节目《我看新中国 60 周年大阅兵》、《军徽相伴紫荆花》、《结束敌对 共守国防》，都是其他台不易采到的题材，富有强烈现场感和听觉冲击力的新中国 60 周年大阅兵典型音响及现场观礼嘉宾的直观感受，香港各界对驻香港部队的由衷赞誉，南沙卫士的中秋感言，引出两岸专家对两岸军队共同使命的评点，这些都体现出中央台独有的采编优势。

国际台的三期节目《国际维和舞台上的中国官兵》、《中国赴海地维和部队赢得友谊与尊重》、《中国军医万里送光明》，更为其他台难于取代，记者远赴苏丹、海地、非洲加蓬等地采访中国维和部队的国际好评、不同国家语言讲述的故事十分难得。

海峡台的《悠悠"两马"情》、《抗震救灾显风流》，真实记录了台湾同胞近距离接触大陆人民军队后的好感；上海台的《薪火相传 永葆本色》、《鱼水深情话八连》，生动表现了上海百姓和南京路上好八连的鱼水深情；广西台的《金鸡山上钢八连》，讲述了边防官兵与当地少数民族乡亲互助互爱的故事；金陵之声的《"临汾旅"——中国陆军的窗口》，《临汾旅的战士们》，描写了驻在南京的陆军迎外部队以出色的表现赢得外国武官的肯定；杭州台的"好兵卢加胜"，通过一个勇斗歹徒不留姓名的英雄战士在部队的成长，博得各方好评，展现新时期青年军人的风采。

总之，系列节目集合了各台之长，多侧面全方位地报道中国军队，采编力量得到优化，显示出共创的优势。

二、联合共享

《我眼中的中国军队》依据整体的策划方案，各台分工采制，组合成系列，统一制作片头，然后整合频率资源，7 个台共同播出，资源共享，事半功倍。20 天就完成了 14 集音响丰富的广播精品，每个台多则采制 3 集，少则采制 1 集，却都可以享有播出 14 集的资源，节约了成本，扩大了效益。

每个台呈现给听众的，都是信息丰富的整体报道。各地的听众都可以从报道中了解到：伴随着新中国 60 年的建设发展，人民军队正在一天天成长壮大，在履行维护国家安全神圣使命的同时，也承担起和平时期执行多样化任务的历史重任。

从新中国 60 年大阅兵中，听众能够感受到一个国家的强盛和民族的尊严，看到这支军队维护国家利益，促进世界和平与发展的强大力量；而平日里，中国大陆的百姓把人民军队亲切地称为人民的子弟兵，人民军队又从百姓的爱戴中得到自信的基础和力量的源泉。现在，随着中国大陆的改革开放不断深入，海内外各界民众有越来越多的机会接触和了解到人民军队：在抗击特大自然灾害等非战争军事行动中，这支军队的出色表现感动中国、震惊世界；在和平进驻香港、澳门履行防务职责的历史进程中，这支军队能够在不同于中国内地社会制度的特殊环境中不辱使命，得到香港澳门同胞的肯定和褒奖；在海峡两岸隔绝对峙中心怀疑虑的台湾同胞，如今也能从口岸的边检官兵中得到微笑服务，感受大陆军人的铁骨柔肠和仁爱之心；在维护世界和平的国际舞台上，无论是参与地区和国防安全合作，还是维和、反恐、国际救援，人们都能看到中国军队和平正义的形象。海峡两岸军队结束敌对、共守国防的历史使命正在越来越广泛地形成共识。

全国七家电台联合推出特别节目《我眼中的中国军队》，透过大陆百姓、台港澳同胞、海外华人和国际友人的视角，多侧面地讲述他们近距离接触中国军队

留下的深刻记忆，和更多的听众一起分享中国军队的成长变化。

三、联动共赢

7个电台联合播出一组节目，其影响力超过了任何一家电台单独播出。每个台都有自己的频率覆盖，每个军事栏目都拥有自己的固定听众群，联合播出使每个台都听到了7个台的声音，每个台都扩大为7个频率覆盖，产生了联动共赢的效果。同时，中国广播网、国际在线网、你好台湾网均开设专栏刊出7家电台的14集节目，文字、音频及图片并茂，半个月的时间里点击量数十万，并被"新浪"、"搜狐"等境内外网站大量转载，极大地增强了广播对中国军队重大选题报道的传播影响力，发挥了主流媒体正面引导舆论的重要作用。

以中央人民广播电台中国之声《直播中国》播出反映为例，10月2日至9日，《直播中国》集中连续播出了"我眼中的中国军队"，产生良好反响。听众称赞7家电台共同制作的《我眼中的中国军队》节目切合听众的口味，是难得的广播精品。湖北李云贵，北京俞洪生、徐神，河北杨智、周静，河南李广明，天津孙宝华等听众来信说："节目视角定位于第三方的'他视角'，普通百姓、港澳同胞、国际友人、军事专家的所见、所闻、所感、所述，拉近了重大主题报道与听众之间的情感距离，产生了情感共鸣。多家电台参与，地域特色鲜明；多处原音重现，广播特色鲜明。"专家称赞这组系列节目"饱含亲和力"，"通过百姓真切语言，表达了对子弟兵的爱戴敬仰之情；通过境外人士的国庆观感，见证了我军威武之师、文明之师、胜利之师的崇高精神面貌"。并认为这组报道是勇于突破和创新的力作，开创性大协作使军事节目受众面更广，可听性更强，亲和力和感染力更饱满，生动准确地处理好军与民、刚与柔、内与外这三方面的关系。

（本文发表于 2009 年 12 月《中国广播电视学刊》）

讲究主旋律的好听、中听、耐听

特别节目《开启海峡两岸和平之门》获得了中国广播影视大奖，另外根据广播作品改写的文章，在国台办与《人民日报》共同举办的纪念《告台湾同胞书》发表 30 周年征文中，从上千篇稿件中脱颖而出，荣获一等奖。这件作品通过多媒体传播，在中国广播网、人民网、香港《大公报》等刊登，境内外各网站等媒体转载达 10300 多次，引起较大反响。回顾创作过程，从广播的角度探讨如何把主旋律唱得好听、中听、耐听，值得做些思考。

这个节目是为纪念《告台湾同胞书》发表 30 周年而特别策划制作的对台军事广播节目。《告台湾同胞书》是我国政府非常重要的对台政策文告，郑重提出"和平统一"的对台大政方针，具有里程碑的重大意义。从 1979 年元旦至今的30 年间，它的精髓贯穿于我对台方针政策的核心内容中，是对台宣传的重中之重。然而这种政治性政策性很强的"主旋律"往往不易"唱"得好听，要想让有政治对立意识的台湾岛内听众听得进去，进而达到胡锦涛主席所要求的"入岛、入户、入脑"，又是难中之难。

对台广播是有目的的传播活动，通过广播传递有效信息，对目标听众实施心理影响，以期争取台湾岛内军心民心，在"反'独'促统"的舆论斗争中，谋取优势，赢得主动，因而不失时机地将祖国政府重大政策立场掰开了、揉碎了整合成有效信息深入传播，是从业者义不容辞的责任，理应知难而进。

《开启海峡两岸和平之门》以 1979 年元旦《告台湾同胞书》发表当天，大陆停止炮击金门为历史切点，通过生动的新闻现场和有特殊经历的鲜活人物，真实呈现了两岸距离最近的厦门和金门，在跨越咫尺天涯的漫漫征程中一步步从对峙走向对开，从中表现两岸关系跨越战争与和平的曲折历程，充分展示祖国政府解决台湾问题的和平诚意。节目追求把重大政治题材做得好听、中听、耐听。

所谓"好听"，就是节目形式富有广播化特征。记者深入当年炮击金门的现场实地采访，捕捉现实新闻场景，挖掘珍贵音响素材，用话筒记录历史，用声音呈现主题。主持人的串词并不多，只是必要的现场描述和背景介绍，大量运用现场音响、人物访谈、自然及历史声响等多种声音元素编辑组接，真实生动，可听性强。如片头部分，从元旦钟声仿佛敲开了炮声飘逝的新纪元，到"小三通"的船笛犹如鸣响两岸交流的号角，不同历史阶段的代表音响，点缀出一幅两岸关系沧海桑田的有声历史画卷。

所谓"中听"，就是内容适合台湾听众接受。节目突出表现《告台湾同胞书》和平解决台湾问题大政方针的本质内涵，从和平呼唤，到和平行动，再到和平成果，贴近两岸关系现实，正中台湾民众求和平之意。陈水扁执政期间极力释放和平烟雾掩盖其分裂本质，并掀动台海风云嫁祸祖国大陆。特别节目选取重大历史事件发生地的新闻现场今昔对比，并通过特点鲜明的当事人真情讲述亲身经历，见人见事，血肉丰满地表现祖国政府的和平诚意，富有针对性，说服力强。

所谓"耐听"，则是节目的内涵深刻，耐人寻味，发人深思。特别节目中看似单纯的人物和故事，包含着两岸关系的巨大历史变迁。选择三个经历特殊的历史见证人物，代表了两岸和平之门开启过程中的三个重要历史节点：当年厦门对金门有线广播的播音员陈菲菲直接对金门播送了《告台湾同胞书》，并体会了此

后的海峡局势和缓；原厦门市委副书记江平经历了厦门经济特区的创办，见证了厦门从前线到改革开放前沿的巨变；原金门县县长陈水在亲身经历了金门解严前后的重大转折时期。他们只是讲述了最难忘的经历片段，却史诗般地记录了两岸关系和平发展的重要关头。不是一听无余，而是余音绕梁，很有回味。

再进一步反思，要把主旋律唱得好听、中听、耐听，需要把握好以下几个关系。

1.微观与宏观

重大题材的立意不应大而空，要从宏观着眼，微观着手。选择与宏观背景内在关联的微观事物作为新闻切入的着力点，就能把大事落到实处。特别节目巧妙通过金厦两门的视角透视两岸，把两门看作两岸的和平之门，就揭示了两门与两岸的内在关联。曾经炮火相向的两门如何从戒严到松动、到半遮半掩，再到逐步打开，使两岸关系和平发展落到实处，有了一个具象化的呈现。

2.个体与整体

重大题材的表现要防止大而泛。《告台湾同胞书》已经发表了 30 年，如果平均笔墨，泛泛历数其中的重大事件，就不会有新鲜感，也很难给人留下深刻的印象。特别节目精心选择了 3 个经历特殊的人物，以他们鲜为人知的、个性化的人生经历，反映整个时代的变迁。陈菲菲只是一名普通的厦门对金门有线广播的播音员，但她的工作与金门国民党守军直接相关，她的故事既有揭秘性，又带有深刻的时代印记，个体因整体而更富有价值，整体也因个体更显得鲜活而富有生命。

3.单纯与丰富

重大题材的选材还应力避大而全。广播线性传播稍纵即逝的特点，要求广播专题故事单纯，便于听懂和记忆。当然单纯并不是单调肤浅，相反要有反映主题的丰富内涵。原厦门市委副书记江平对厦门市的历史巨变如数家珍，作品中只是重点选择了很能反映厦门封闭与开放的交通问题让他有感而发；原金门县县长陈水在担任过军派县长和民选县长，连任三届，金门的变迁也能说出几箩筐，作品

中也只是重点选择了"灯光"的细节来对比金门的战争与和平状态。金门的灯火管制与厦门的灯火辉煌形成鲜明的对照，解严后的金门才开始安装路灯系统，它给当地百姓心中带来和平之光，无须更多赘述。

4.感知与认知

重大题材内涵的解读不能大而虚。对台湾听众做重大政策的宣导，宜从感知入手。抽象的概念化说教，不如实在的感受那样容易接受。特别节目的开头，记者在曾经是炮击金门战地的厦门小嶝岛现场采访，船老大周先生和导游许先生活灵活现的介绍，使听众切切实实感知到，昔日封闭的军事禁区如今已经成为开放的旅游观光景点。随着节目的深入展开，听众逐步从沧海桑田的感受中悟出理性的认知。从感知到认知的自然接受状态，是我们追求的传播效果。

（本文发表于 2010 年 2 月《中国广播报》）

附：特别节目

开启海峡两岸和平之门

【片头】

【出音响】

钟声迭出——

【压混】

播：听众朋友，2009 年的元旦钟声就要敲响了。

【混出，海浪声——混出音乐——】

播：您还记得 30 年前的元旦吗？那个让海峡两岸命运发生重大改变的 1979 年元旦——

【迭出，30 年间音响】

混出陈菲菲播报："亲爱的金门军民同胞们，你们好！……"混出陈菲菲录音："79 年元旦《告台湾同胞书》以后，我们整个播音风格都改变了。"

混出小嶝岛导游录音："我们这里不打炮，老百姓就轻松了。""小嶝岛现在开放了旅游区。"

混出原金门县县长陈水在录音：宣布金门解严这个命令时，最让我印象深刻的是万民欢腾！

混出厦门"小三通"码头音响："前往金门的旅客请注意……"

船笛声——海浪起——

【压混】

播：特别报道：开启海峡两岸和平之门

【音乐扬起，渐隐】

主持人：听众朋友，我是宋波。再过几个小时，就是 2009 年元旦了。30 年前，也就是 1979 年元旦，全国人大常委会发表了《告台湾同胞书》，提出解决台湾问题、实现祖国和平统一的基本方针和政策。就在同一天，时任国防部部长徐向前发表声明，宣布从这一天起，停止自 1958 年开始实行的炮击大、小金门等岛屿的行动，还是在同一天，中国同美国正式建立外交关系。

这一天，两岸距离最近的厦门和金门，终于告别了隆隆的炮声，开始了跨越咫尺天涯的漫漫征程。30 年间，对峙的两门在和平的潮涌中一步步成为对开。

【出音响】海浪，游艇发动声，翻动水花声

记者：您好！您怎么称呼？

周先生：我姓周，大家都叫我老周。

记者：你是大嶝岛的人，还是小嶝岛的人啊？

周先生：我是小嶝岛的人。

记者：你在这个岛上开这个船有几年了？

周先生：开了五六年了。

记者：这些来来往往的人主要做什么呢？

周先生：这些人到小嶝岛来旅游。

记者：到小嶝岛旅游？

周先生：小嶝岛现在开放了旅游区。

【船声、水声渐远】

【压混】

主持人：听众朋友，您现在听到的是记者何端端、杨雨文最近乘游船到厦门小嶝岛途中现场采访的录音。小嶝岛距离金门只有3000多米，它和附近的大嶝岛、角屿岛，在当年炮击金门时被称为"英雄三岛"，并因此闻名遐迩。在停止炮击金门30年后，小嶝岛由一个封闭的军事禁区，成为开放的旅游观光景点。历史的沧桑，留在船老大周先生的记忆中。

【出音响】

记者：您就是在小嶝岛长大吗？

周先生：对。

记者：您今年已经多大？

周先生：57了。

记者：也经历不少事情吧？

周先生：对。

记者：您小的时候，这里给您印象很深刻的是什么情景？

周先生：印象很深刻就是小时候都住在地道里面，我们读小学都在地道里边。大喇叭对金门广播，那个声音太大了，很久睡不着觉。

记者：对面金门的喇叭声您能听到吗？

周先生：听到，到1979年形势就不同了。

【压混】

主持人：记者登上小嶝岛，告别了船老大，又坐上了当地导游许振作先生开的电瓶车，边看边聊，听他讲述着岛上的今昔变化。

【出音响】

记者：你是专门开这个电瓶车，是吗？

许振作：对。

记者：就是送客人到岛里旅游是吗？

许振作：对。

记者：现在你这个岛上有多少个景点？

许振作：差不多十个景点，就是铁树岩、美人景、英明殿，还有龟蛇二庙、地道……

记者：地道原来是打仗用的？

许振作：民防工程，现在改成旅游景点，和平年代了，还有看金门，它是一个特点。

记者：怎么看？

许振作：望远镜，肉眼就可以看到，因为距离金门 3600 米，挺近的。

记者：现在游客都是周末过来吗？

许振作：一般周末比较多，今年五一第一天上岛差不多 1300 多人。

记者：到这里的游客一般都是从哪里来的，你了解吗？

许振作：全国各地都有，北方的、南方的……

（经过一处工地）

记者：这里原来是什么？

许振作：这个以前是最早晒盐巴的，后来改成养殖场养虾，现在厦门市政府把它列为旅游景区，建立旅游休闲村，首先要建立一个人工死海、钓鱼区、捕鱼区，到最后餐饮购物，整套一条龙服务，好像水上乐园一样。

记者：现在正在修建？

许振作：现在基础设施开始修建……

【压混】

主持人：记者看到，大片的海滩正在平整，阳光下的大工地充满生机。在一个弹痕累累的小岛上，就要建起旅游休闲的水上乐园了。许先生不停地说，多亏了改革开放，不打炮了，厦门金门的"大喇叭"不再对着吵了，日子才越过越好！

听众朋友，许先生说的"大喇叭"，是在特殊历史时期厦门金门之间隔海喊话的大功率有线广播。记者还采访了当年厦门对金门有线广播的播音员陈菲菲，

和许先生享受和平成果的心情有所不同的是，抚今追昔，陈女士还有着事业上的成就感。当年《告台湾同胞书》发表时，她直接对金门播送了全文，从那一刻起，她的播音生涯进入了全新的境界。陈菲菲至今还珍藏着一张光盘，里面刻录着她呼唤海峡和平的声音。

【出陈菲菲播音录音】

陈菲菲播音："亲爱的金门军民同胞们，你们好！……"

【压混出采访录音】

记者：您的印象中，什么时候你们播音的风格发生比较大的变化？

陈菲菲：就是79年元旦《告台湾同胞书》以后，我们整个播音风格整个语气整个改变。那个称呼，前面一定加一个，亲爱的国民党军官兵弟兄们，亲爱的金门同胞们。当时提了八个字，就是要清晰、自然、亲切、动听。

记者：您有没有播出《告台湾同胞书》的原文？

陈菲菲：有。

记者：您当时最深刻、最明显的感觉是什么呢？

陈菲菲：就是在政策上的提法不一样了，主要就是提出要和平统一祖国，以前这个就是对峙的，很多稿件都是揭露他们，反正互相揭露来、揭露去。有一次，他说哎呀，大陆的人两个人穿一条裤子，吃香蕉皮。我们哪有？我听了以后很气愤，所以在播稿件的时候，我们就揭露他生活在水深火热之中。

记者：您当时追求的信念是什么样？

陈菲菲：好像有点阵地的喊话，有一点召唤感，叫他们过来。50年代当时稿件主要是播的号召国民党军投诚起义，当时播了五条保证，意思就是保证不打不骂、不侮辱、不没收私人财务、过来以后保证他们工作啊，还有奖励规定，比如说带一支手枪奖励50块钱，架飞机过来奖励多少万两黄金。

记者：那1979年以后，咱们这边变了，他们那边有变化吗？

陈菲菲：有变化。他们都是跟着我们，我们称呼他"亲爱的国民党军官兵弟兄们"，他也称亲爱的共军弟兄们，他也改。

记者：您当时觉得您的收听对象在您的心里的那种感情成分，是不是发生了一些变化？

陈菲菲：发生很大的变化，家信播了很多。我记着当时八几年播了一个稿子，湖北台办马上有反馈，说你们播了国民党军谁给谁的信，这个人马上寄了300元给他们湖北家里边，叫他们把祖父、祖母还有父母亲墓地修缮一下，我们这个播出这么有效果，就很高兴。把他们当成台湾同胞、亲兄弟、亲姐妹这样，转化成这种语气，不能敌对。

【出陈菲菲"台湾空难事件"播出录音】

陈播报：金门军民同胞们，厦门军民对金门同胞飞机失事表示深切同情和关注……

【压混出采访录音】

陈菲菲：1983年的6月5号，金门有一架军用飞机失事，两具尸体当时漂到南安的石井，里边有一具尸体叫陈大伟，是个上尉，另一具是无名老百姓。当时福建省台办一级一级往上报，就报到邓颖超大姐，她当时是中央对台工作领导小组的组长。当时她就指示，就通过厦门对金门广播站这个喊话，叫他们来交接尸体。当时11号接到通知，我也录了音了。我们当时从6月11号晚上就开始一直广播，广播到第二天的下午4点。

他们真的派了船，按照我们的要求，就是打红十字的旗帜，到金门跟厦门中间一个小岛，到那个地方交接尸体。过来我们这边早就把尸体给他处理很好，两个船就碰在一块。然后他们按那里的习惯，就烧香，看一看那个尸体，验收。然后两家很高兴，很亲热，正好是碰上端午节，他们带了金门高粱酒，还有茶叶来送给大陆，我们是带了茅台酒还有铁观音茶，反正气氛非常友好，就很顺利地交接了。这次是三十几年第一次民间接触，这个对我们广播站也是很大的鼓舞，你看看，就是通过我们广播，他们听到就来交接尸体。好像是开创性的贡献，大家对自己工作更有信心。

【压混】

主持人：和平的呼唤，更伴随着和平的行动。《告台湾同胞书》发表后，厦门的历史定位发生了根本的变化。1980年10月，厦门成立经济特区，这座封闭的前线城市，变成中国大陆改革开放的前沿。

原厦门市委副书记江平先生到厦门60年，曾担任厦门经济特区管委会副主任、厦门市政协副主席，他至今还清楚地记得，厦门打开门户的第一条空中航线。

【出音响】

江平：这30年，厦门经济特区发生了翻天覆地的变化，特别给我印象深的就是空中的条件，因为厦门那个时候空中没有航空，坐了汽车那么坑坑洼洼，当时我们叫作像骑马一样到厦门。我们在确定特区建设以后，也就是在1983年，放了在厦门机场建设的第一炮，当时在全国是第一个地方办的厦门航空公司。厦门航空公司建立以后，我登上我们厦门自己的飞机，到了我们自己建的厦门机场，这个心情是特别的不一样。

因为我到厦门是1949年，当时厦门岛跟岛外交通非常不方便，要进岛就是坐船，而且没有办法坐大船，只能坐小舢板。而且白天不能坐，因为空中对岸飞机扫射，所以凌晨天快要亮还没有亮，也就是最黑的时候，我们坐着小舢板登上厦门岛的高崎，所以这个我印象非常深，因此我亲眼目睹厦门在改革开放以前是一个封闭的、落后的海防城市。

【压混】

主持人：更让江平先生感慨的是，厦门特区对台商敞开了大门，台资的投入也成为厦门经济起飞的动力。

【出音响】

江平：我们厦门迎来的第一个台商，我接待的。

记者：当时你们接待他的时候有顾虑吗？

江平：没有顾虑。已经发表了《告台湾同胞书》，所以我们也千方百计想能够发挥对台的优势。85年开始台商投资逐步增加，到了86年台商投资，在我们厦门外商投资境外投资整个总和里边，台商占了50%。厦门在1989年设立两个

台商投资区，一个就是海沧投资区 100 个平方公里，还有一个杏林投资区 25 个平方公里。隔了两三年，又增加集美台商投资区，在台商投资区实行经济特区的政策。在全国一共是批了四个台商投资区，厦门就占了三个，因为我是分管经济特区，我所接触的台湾来的朋友越来越多。

【压混】

主持人：听众朋友，比起厦门成立经济特区，金门解严晚了 12 年。厦门在大陆改革开放中是最早开放的门户，而金门在台湾地区是最晚解严的门关。面对一水之隔的厦门灯火通明的繁荣夜景，金门终于耐不住没有灯光的漆黑夜晚。1992 年 11 月 7 日，金门不得不宣布解除戒严，实施地方自治，军民分治，还政于民。

陈水在先生是金门解严前最后一任军派县长，解严后先任官派县长，后来成为金门第一位民选县长，并连任两届。先后做了 11 年县长的他，亲身经历了金门解严前后的重大转折时期，记者黄志清在金门采访了他。

【出音响】

记者：在宣布取消军管、恢复地方自治的时候，当天有没有让您印象比较深的一些情景？

陈水在：有，我到现在依然记着，当天是万民欢腾！1992 年 11 月 7 号发布金门解除戒严这个命令的时候，最让我印象深刻的是万民欢腾。最重要一个行动就是放鞭炮，我在金门县政府，那个鞭炮一直把整个金城绕起来了，就是鞭炮接鞭炮一直接接……

记者：现在放眼看去，金门老百姓都是安居乐业，悠闲自得。您能不能对比一下，当时军管的情况下跟现在有哪些不同的地方？

陈水在：50 多年的军管，你晚上不可以开灯，你要开灯可以，你必须用灯罩用个黑布把它罩起来，灯光不可以跑到室外去。我们讲为什么管制灯光，他说暴露目标就不行。在我接任县长之前，一盏路灯都没有，所以我从那时候一年平均花一亿台币的钱装路灯，连续装了 10 年才把整个路灯系统架起来。现在金门是

灯火通明。

【海浪声，混出音响】

厦门"小三通"码头播音："前往金门的旅客请注意……"

【压混】

主持人：当"小三通"的航船终于跨越了咫尺天涯，厦门和金门成为连接海峡两岸的桥梁和纽带。我们刚才报道中提到的原厦门市委副书记者江平、原金门县县长陈水在，以及原厦门对金门广播的播音员陈菲菲，都有着跨越咫尺天涯的难忘经历。

【乐起，压混】

【出音响】

江平：1998 年，当时我们跟台湾还没有发展到派经贸代表团到台湾，我当时带了第一个厦门经济特区的经贸代表团到了台湾访问，这是我这一生当中永远不会忘记的。

陈水在：我非常荣幸，2001 年 1 月 2 号我带领金门所有的乡亲代表，大概有185 人，两艘船，去访问厦门，也就是"小三通"破冰之旅。

陈菲菲：一直连续从事 32 年，都是搞这个对金门广播，对金门有一种特殊感情，所以 2005 年开放以后，我就到金门圆了梦。

【乐扬起，压混】

主持人：听众朋友，特定的历史年代构成了特定的两岸关系，厦门和金门成为特定的两岸关系的历史坐标。今年 12 月 15 日，两岸空中直航、海上直航和直接通邮正式实施，《告台湾同胞书》中呼吁的两岸直接"三通"基本变为现实，厦门金门两门对开，延续着"小三通"的航迹，仍然是直通两岸的一条便捷通道。

【乐扬起，结束】

（2008 年 12 月 31 日中央电台对台节目播出
2009 年获 2007—2008 年度中国广播影视大奖）

全媒体时代的新挑战

　　"全媒体"是近年来业界使用频率最高的关键词之一。"全媒体"的概念尽管还没有获得学术界的共识，但却在传播领域的实践中积累了越来越成熟的经验。百度"百科名片"诠释为："全媒体"就是综合运用各种表现形式，如文、图、声、光、电，来全方位、立体地展示传播内容，同时通过文字、声像、网路、通信等传播手段来传输的一种新的传播形态。

　　可见"全媒体"的"全"，一是包括报纸、杂志、广播、电视、音像、电影、出版、网路、电信、卫星通讯在内的各类传播工具，二是涵盖视、听、形象、触觉等人们接受资讯的全部感官，而更具新意的是，"全媒体"能够针对受众的不同需求，选择最适合的媒体形式和管道，深度融合，提供超细分的服务，实现对受众的全面覆盖及最佳传播效果。

　　有专家举例说，2010 年南非第 19 届世界杯足球赛报道堪称全媒体"大展演"，这一"大展演"生动表明：随着 21 世纪互联网的迅猛发展，全媒体报道新闻的时代已经到来。处在这一时代的传媒人，不得不思考正面临着什么样的新挑

战，以及如何增强自身修养来应对这样的挑战。

一、深刻理解传统媒体激荡转型的大势所趋

全媒体时代到来的时代背景，简单一句话就是科学技术发展的水到渠成。我们都是这个时代的亲历者——以互联网、手机为代表的新媒体的产生，已然成为21世纪的重大科技发明，也成为人类有史以来最伟大的创造之一。它极大丰富了传媒形态，也改变了传媒格局。在我国首部新媒体蓝皮书《中国新媒体发展报告（2010）》新闻发布会上，中国社会科学院副院长李慎明发言认为，新媒体"对全球尤其是中国社会发展产生了全方位的革命性的深刻影响。当前无处不在、'火热'的新媒体已经深深根植于经济、政治、文化、生活等诸多领域，成为经济全球化、信息网络化浪潮中与国家前途、民族命运息息相关的'命门'，新媒体的发展可谓主宰着一个国家的未来"。

我们在工作中已经深刻地感受到，自互联网诞生以来，人们接触媒体的方式发生着从静止、被动到主动、参与的重大转变，传统媒体面临从未有过的复杂的传播环境。有数据统计，2009年我国拥有3.46亿宽带网民，手机网民超过2.33亿。2010年1月，国务院常务会议决定加快推进三网融合，并且明确了时间表。新闻传播领域已经激荡起变革的浪潮，依托于网络信息技术而勃兴的新媒体，在传播理念、传播方式、传播内容上具有崭新的特征，在发展规模、传播功能等方面后来居上，呈现出融合和超越传统媒体之势。

放眼世界，全媒体的发展不过十来年的光景，在我国的发展，也就是近两年的事。2008年，有眼光的媒体弄潮儿顺势而为，纷纷提出"全媒体战略"或"全媒体定位"。综合起来看，主要呈现出两种方式：一是"扩张式"的全媒体，即注重手段的丰富和扩展，如新兴的"全媒体出版"、"全媒体广告"；二是"融合式"的全媒体，即在拓展新媒体手段的同时，注重多种媒体手段的有机结合，出现了"全媒体新闻中心"、"报网合一"、"台网互动"、"移动多媒体广播电视"等发展模式。以广播为例，2008北京奥运会期间，中国广播网实现了中央电台所

有奥运报道广播信号同步网上直播，创新了图文并茂、音视频同步多点互动直播报道新模式，尝试了广播频率、门户网站、有线数字广播电视、手机广播电视、平面媒体五大终端的融合。

综合分析我国传媒业的全媒体发展经验，参考国外媒体的先进做法，全媒体发展未来将呈现以下趋势。

1. 互联网将起到越来越重要的作用。

2. 数字视频新媒体拥有广阔发展前景和空间。

传统媒体向新媒体拓展的一个重要方向就是包括网络视频、数字电视、手机电视、户外显示屏在内的各种视频媒体，未来，视频新媒体的发展将催生更多的内容提供方式和信息服务形式变革，带动整个传媒业的全媒体发展进程。

3. 媒介融合由浅入深，从"物理变化"趋向"化学变化"。

注重多种传播手段并列应用的全媒体新闻将发展为多种媒体有机结合的融合新闻，各种媒体机构的简单叠加、组合将发展为真正的有利于融合媒介运作的新型机构组织，全媒体记者将与细分专业记者分工合作，媒介机构也将在新的市场格局中寻找自身新的定位和业务模式，构建适应全媒体需要的产品体系和传播平台。

4. 随着全媒体进程的不断发展，在融合的同时，各种媒介形态、终端及其生产也更加专业、细分。

一方面表现在媒介形态的分化，单一的印刷报纸已经分化成了印刷报纸、手机报纸、数字报纸等多种产品形态，广播电视分化成网络电视、手机电视等更丰富的产品形态。此外，媒体终端的多样化也带来了传播网络的分化，如手机媒体、电子阅读器、网络电视、数字电视等分别依赖不同的传输网络。另一方面是媒介生产流程的专业化细分，在媒介融合时代，由于生产复杂度的提高，更有可能导致产业流程的专业分工和再造，出现信息的包装及平台提供者走向专业化的趋向。

二、充分认识多媒体融合发展的明显优势。

全媒体能够综合利用多种媒介和终端，全天候、全方位、立体化地展示传播内容，达到传播效益的最大化，并能降低新闻生产的成本。

全媒体时代的到来，并不是"新媒体必将取代旧媒体"，而是以一种融合的方式，达到双赢的效果——传统媒体把强势的原创性、权威性内容与新媒体传播方式有机结合，达到了新媒体和传统媒体融合"1+1＞2"的效果。

2009年"数字时代的全媒体出版论坛"在北京举行，200多位有关人士会聚一堂，共同探讨数字时代的全媒体出版。国家新闻出版总署有关负责人指出：全媒体整合营销这一理念最大的贡献就在"整合"二字。传统出版与数字出版的整合，打破了把两者对立起来的思维误区；纸质媒体、图书、互联网、手机、阅读器等不同媒体的组合，把不同媒体由竞争对手变为合作伙伴；出版商、技术提供商、移动运营商等不同身份的整合，实现了角色的换位与融合；出版、电信、影视等不同行业的集合，达到了优势互补，资源共享；读者阅读选择与体验的整合，最大限度地满足了读者的需求等。

在这样的融合态势下，全媒体时代的新闻就有了明显的优势：

1."多媒体"特质

传统媒体局限于单一手段报道一个新闻事实，而全媒体利用视音频和图文等多种媒体手段进行即时新闻报道。

2."互动性"长处

全媒体新闻一定程度上是"互动性新闻"，以"互动"为抓手，延伸全媒体新闻价值链。通过论坛互动、活动组织等方式，让受众与新闻互动，新闻和评论结合，体现受众对重大主题新闻的参与价值，搭建开放性的报道平台。

3."聚合性"功能

以"聚合"为形式，突出媒体资源优势。所谓"聚合"，是指全媒体采编人员对主题稿件，组合相关背景介绍、论坛意见讨论、原创评论集纳、视频图片展

示、后续新闻跟进等，通过图文新闻、音视频新闻、评论新闻、互动话题、相关新闻等整合，使之成为全媒体报道的一个中心。全媒体新闻部通过策划、聚合，将信息搜集、整合、加工、提高，力求滚动全面地进行报道，把新闻事件更广阔、更深入地展示出来。

有学者总结传媒业的全媒体化发展趋势有这样几个特点：媒体活动的网络化与数字化，传播主体多元化与融合化，媒体受众的碎片化与分众化，产品多媒体化，媒体终端移动化，以及媒体职能社会化等。

三、认真思考全媒体时代人才素质的更新要求

综上所述，我们不难看出，全媒体时代需要新型新闻人才。媒体融合，使各类传媒因介质差异而产生的鸿沟越来越小，传统媒体如报社、电台、电视台、通讯社等，都将不再仅仅生产一种形态的新闻产品，也不再仅仅依靠某一种终端载体为受众提供新闻信息。新闻媒体的这种转型，必然对新闻从业人员提出新的工作任务和专业要求，他们不仅要做文字报道和图片摄影，采录音视频节目，还要同时为网站、手机等移动终端、电子显示屏等提供多种媒体形态的新闻。

总之，新闻工作者从"单媒体型"转向"全媒体型"是媒体融合发展的客观需要，全媒体型新闻人才的最大特点，就是掌握了多媒体采制和传播的技能。在西方社会，全媒体记者也被形象地称为"背包记者"（Backpack Journalist），也就是具有文字、摄影、录音、摄像技术的全能记者，他们可以做各种新闻业务，所有设备都放在一个大背包里，能够同时承担文字、图片、音频、视频等报道任务，为多种不同媒体提供新闻作品。现在国内越来越多的媒体开始着手打造全媒体记者队伍，集采、写、摄、录、编、网络技能运用及现代设备操作等多种能力于一身的全媒体记者，正在成为新闻现场一道活跃而富有朝气的风景。

具体到军事报道，也有一些特殊要求。一方面，记者担负着为多种媒体采集军事新闻的职责，人员少，任务重；另一方面，无论是战争或演习场面、载人航天飞行，还是和平时期执行多样化任务，比如随海军舰队护航、救助灾害，等

等，能到新闻现场的记者都是数量有限，这些都要求我们的军事记者具有全媒体技能，身兼数职，提供多种媒体的信息，使新闻现场得到充分的展示。

所以我们要充分了解和理解媒体面临的严峻形势和转型任务，对自己的责任和义务也要有清醒的认识，不断积累全媒体记者的必备素养，知识结构、专业技能都努力向全媒体方面拓展。

1.多功能

全媒体记者首先是一个多功能的记者，需要有多种的采访技能，学做"一鱼多吃"，时刻牢记"全媒体表现"。在采访手段上，除会使用电脑、相机、录音机等常规采访设备外，还得会摄像，会使用海事卫星电话，并掌握博客、微博、QQ等网络技术；从采写方式上，全力灌输"全媒体"理念，一到采访现场，就要做出判断：能写文字的写文字，能拍照的拍照，能上视频的上视频，需要上访谈的上访谈；快讯、消息、通讯、博客等各种新闻表现形式，都要有效规划和实施。

2.有深度

要成为真正的全媒体记者必须是深度记者，记者不仅仅是事件的记录者，还要会进行分析，对社会进行解读。虽然记者不需要成为哲学家、科学家、政治家、军事家、企业家、未来学家和公关专家，但的确需要从中汲取养料来武装自己，培养自己做专家型记者。

3.会聚合

全媒体新闻具有非线性的采编播特点，很重要的在于流程再造和寻求规律。要有新闻聚合的头脑，适合各媒体的特点，发挥不同载体的不同组合产生的效应，深刻洞悉"层级开发"。新闻信息的层级开发，贯穿全媒体采写始终。"层级开发"是对一个新闻主题进行全方位、多层次、多侧面的离析与整合，形成不同定位、不同个性、不同特色的新闻信息产品，满足不同读者群体的需求，从而产生多种效益的叠加，使一次信息采集以最低成本产生最大效益。层级开发，与传统的"新闻资源共享"不同。新闻资源共享往往是指同一个新闻产品由不同定位

的多家媒体重复使用、千篇一律，层级开发强调多角度采写和个性化编辑制作。层级开发与目前的"组团采访"也不同，组团采访，在新闻采集过程中仍然是"一对一"的方式，即一个采集者对应一家媒体，层级开发采取"一对多"或"多对多"的方式，将采集到的不同信息纳入一个统一平台，由不同媒体选取和制作。

总之，人才是决定因素，理念是行动的先导。只有在当今媒体变革的大潮中顺势而为，善于学习，勇于创新，才能学有所获，干有所成。

（本文发表于 2010 年 9 月第三届中国广播电视论坛军事广播分论坛）

万变不离其宗　其宗融于变革
——对台广播攻心艺术的回顾与探讨

提要： 伴随着新中国 60 年的成长，中央人民广播电台对台广播经历了 55 年的发展历程，见证了台海风云变幻，为两岸关系和平发展、最终实现祖国和平统一大业做出了重要贡献。

对台广播在两岸关系特殊的历史时期有着团结争取台湾岛内军心民心的功能，攻心是其内在，广播是其载体。在两岸隔绝的年代，偷听"敌台"成为大量赴台国民党军政公教人员了解大陆信息、维系血脉亲情的唯一渠道，中央人民广播电台的《亲友信箱》曾在海峡对岸暗地里形成"勾魂"的品牌栏目。随着两岸关系的发展变化，面对广播媒体的深刻变革，对台广播如何在变与不变中不断寻求攻心艺术的最新效能？本文力求通过对中央人民广播电台长期实践的回顾与思考，对此做出有益探讨。

对台广播通过广播传递有效信息，对目标听众实施心理影响，以期争取台湾岛内军心民心，在"反'独'促统"的舆论斗争中，谋取优势，赢得主动。对台

广播因为台湾问题的出现而存在，台湾问题是国共内战没有结束而延续下来的两岸对峙，因而对台广播从 20 世纪 50 年代初诞生起，就有团结争取岛内军心民心的功能，可以说，攻心是其内在，广播是其载体。

伴随着两岸关系的风云变幻和广播媒体的深刻变革，中央人民广播电台对台广播在半个多世纪中不断变化发展，但其团结争取台湾岛内军心民心的职能始终如一。反思发展历程，万变不离其宗，其宗融于变革，善于在变革中探求攻心艺术，才能取得攻心的成效。

一、善攻彼心防之薄弱

对台广播传播的信息是否有效，一方面取决于信息编制是否符合编者立场及想要达成的目的，另一方面取决于目标听众——台湾听众的接受程度。客观地说，两岸长期隔绝、对峙，造成彼此很深的隔膜，台湾听众对我们传播的信息不容易接受。除了心理需求、接受习惯上的差异外，更大的障碍是，受者在不同的环境中形成的固有观点与传者不同，甚至严重对立，因此在接受编者传播的信息时，带有很强的心理防御特点。回顾中央人民广播电台对台广播的实践，选择心理防线最薄弱的地方切入，容易收到良好的攻心效果。

1.着眼情感体验的脆弱环节

回顾历史，着眼于情感体验，是非常重要的攻心突破口。1954 年中央人民广播电台对台湾广播开播后，曾以从大陆赴台湾的国民党军政人员为重要传播对象。在两岸隔绝的白色恐怖时期，这些在台湾的特殊听众对大陆家乡亲人的深深牵挂，成为心理防线最薄弱的地方。针对这种情况，当时开办的一个对台广播节目是《听众服务》，后来改名为《亲友信箱》。这个节目专门为去台国民党军政人员播报大陆亲属及家乡的信息，谈家常、报平安、故乡消息、寻人启事等平实的内容，成为大陆去台人员最爱听的，不少人冒着"违法"的危险偷听这个节目。据当时辗转回来的人说，他们一听到这个节目就屏声息气，一字一句地听到心里，有的痛哭流涕，还有相当高层的官员吃饭时筷子都掉到地上，台湾当局惊呼

这个节目具有可怕的"勾魂"作用。在两岸人为隔绝的特定历史时期，这个节目成为沟通两岸信息、维系中华血脉亲情的重要渠道，潜移默化地在赴台军政人员心中累积起反对分裂、化解敌意、渴望沟通交流的感情基础。

2.把握心理防线强弱变化的有利时机

心理防线的强弱并不是一成不变的。对台广播的目标听众是已经形成比较稳固的观点体系的群体，对观点相反的信息往往产生强势抵制，但固有观点往往带有时代的烙印，会受到多种因素的影响而产生松动，形成相对薄弱的防御缝隙，甚至化强为弱。

比如台湾不少民众以"民主自由"傲视大陆，岛内"台独"势力以所谓民主进步的政治诉求，蛊惑追求当家做主的台湾百姓，2004年台湾两场重大选举充分暴露出台湾所谓民主已沦为陈水扁当局推行"台独"的护身符，台湾的民主受到严重质疑，民众心理产生信任危机。中央人民广播电台抓住这一时机，在台湾2004年年底"立委"选举期间及时推出了大型系列言论节目《台湾的命运谁来掌控——两岸专家透析台湾民主》，共13集，由大陆、台湾还包括香港专家共同分析透视陈水扁等玩弄假民主、巧借民意实行和平分裂的实质。节目播出后引起台湾听众从岛内打电话、发传真给编辑部，参与讨论，表达观点，以在岛内的亲身感受赞同专家的分析，"你好！台湾"网刊出三个多月里点击量达数百万。

二、善用彼意识之敏感

攻心的目的在于影响目标听众的意识和行为，而要对人的意识和行为施加影响是一种极为复杂的活动。分析其效应过程，"吸引注意"是首要环节。心理学认为，"注意"是人的意识的门户，打开这扇门户是传播获得成功的重要条件，而精心设置议题，善于点拨目标听众意识中的敏感之处，容易收到"吸引注意"的良好效果，并有利于其产生深刻印象，引发思考理解。

1.利用敏感议题制造正面反响

军事议题是两岸关系中的敏感议题，和平时期往往因其敏感而被回避。而

纵观台湾问题的形成、发展演变乃至最后解决，军事因素伴随始终。只要精心策划，议题设置得当，敏感度高可以成为引发正面反响的积极因素。

1979 年全国人大《告台湾同胞书》发表后，对台广播的主调是"和平统一"。但"和平统一"又不能承诺放弃使用武力，是台湾听众难以解开的心结，"恐共军"心理并没有因为两岸关系转和而消失。随着台湾解严，开放党禁，"台独"势力在岛内也有了活动空间，慢慢聚集起和平分裂的政治资本。

是回避敏感，还是破解敏感，积极作为？经过多方反复慎重的研究论证，中央人民广播电台于 1991 年 12 月开办了正面宣传中国军队和国防现代化成就的军事节目《现代国防》，1998 年 7 月开办了对台军事言论节目《海峡军事漫谈》。这两个节目的开办，使对台广播的内容有了新的突破，播出后都引起台湾听众的注意，产生了良好反响。《现代国防》开播不久，就有不愿透露姓名的听众从台北打电话来点播大陆的战机战舰，根据听众的这种需求，编辑部在采制节目时，不是简单满足他的好奇心和神秘感，而是从历史的角度，对比不同时期战机战舰的变化，勾勒了一条人民军队自力更生、奋发图强，使战机战舰从无到有、从小到大的发展轨迹，突出了"有海无防的国耻已经一去不复返"的自豪。节目及时播出后，那位听众当天又打来电话说："听到了，非常感谢！"

2.从唤起注意到理解认同

以攻心为目的的传播活动，不只是单纯地传播信息，更主要的是培养传播对象对所传的信息和思想抱有传播者所期望的态度。因此，在唤起注意后，根据传播心理效应过程，在感知内容、产生印象、逐步理解、转变态度等各个环节还要争取达到预想的效果。

敏感议题往往是舆论关注度高、容易引起争论的议题，主动引导还是被动应对，会产生截然不同的效果。《海峡军事漫谈》节目开播后，力求以有效的方法与台湾听众探讨关注度高的热点话题。笔者曾在 1998 年 8 月跟随一个台湾访问团踏访丝绸之路，一路采访中，分别和五六个在台湾有当兵经历的来宾漫不经心地闲聊军旅生活，逐步涉及所谓台海武力问题。回到编辑部精心编辑制作了系

列访谈节目《台胞谈"武力"》，包括《金门"阿兵哥"心态变化启示录》、《全城为上 破城下之》、《美国与台海战事》，把祖国政府"和平统一"大政方针的辩证解读，融于自然生动的讨论中。节目播出后，在台湾听众中引起震动，得到理解认同。专家评析认为，这组节目"有大的突破，敢于触摸尖锐、复杂、敏感而又是听众急需了解的热点问题，从听众的心态和具体事实入手，采用讨论的方式"，"把原本是一个敏感、尖锐、严肃的主题，谈得生动、活泼"，"这个节目的说服力和感染力不亚于一篇有分量的专论或权威人士谈话"。台北听众黄融夫先生给编辑部打来电话说："我和我周围的许多朋友都爱听《海峡军事漫谈》节目，其中包括一些大学教授，这个节目说出了我在台湾想说而不敢说、不便说的心里话。"

三、善求彼之大同

台湾海峡两岸在思想观念、价值取向上存在很大差异，尤其是两岸军队之间留有战争创伤，长期炮口相向的严重对峙，积累了深刻的敌对意识。在干戈化玉帛的重要历史转折时期，要冰释前嫌，化解敌意，争取台湾军队在两岸关系和平发展的历史进程中发挥正面作用，就应该在求同求共上多做文章。

1.制造"自己人效应"

"自己人效应"是心理学的专业概念。苏联社会心理学家纳奇拉什维里，把彼此有一定的相似之处的人称为是"自己人"。而在"自己人"之间，一般都容易相互沟通、相互信任、相互认同，这种现象就叫作"自己人效应"。在对立的双方间制造"自己人效应"，就是善于发掘彼此间的相似之处，这样有利于拉近心理的距离，打开或建立信息流通的心理渠道，从而在平等的交流中对对方施以心理影响。

选好相似之处，是制造"自己人效应"的前提。比如要化解两岸军队的敌对意识，可以从两岸军队的相似之处入手。陈水扁执政期间，台军官兵在岛内乱局中出现国家认同的困惑，军人价值观严重扭曲。针对这一现实，2007年香港回

归 10 周年之际，笔者深入驻香港部队采访，选择了在香港回归 10 年里，亲历重大历史瞬间的 10 名官兵，以书信的方式撰写了 10 集系列节目《与祖国共荣——驻香港部队官兵寄语台军官兵》。节目中抓住驻香港部队官兵与台湾军队官兵的相似之处——都是驻守在与大陆社会制度和生活方式不同地区的中国军人，拉近了心理距离，以军人驻防的共认事实为切入点，容易理解，用第一人称讲述的真人真事真情，能够引起对方的心理共鸣，从而使要传递的思想在和谐的气氛中逐步进入对方的心中。

2.跨越大异求大同

台湾军队数十年政战教育坚持"两反"，一是反共，二是反"台独"，可见两岸军队之间既存在大异，也存在大同。陈水扁执政期间，"台独"理念在台湾岛内空前泛滥，"台独"意识对台军不断侵蚀。面对这种情况，应该把广大台军官兵与陈水扁加以区隔，越过两岸军队的历史恩怨，求反"台独"之大同，最大限度地壮大岛内反独遏独的力量。

2007 年 10 月，胡锦涛总书记在党的十七大政治报告中明确提出"在一个中国原则的基础上，协商正式结束两岸敌对状态，达成和平协议，构建两岸关系和平发展框架"，主导了两岸的主流民意。事实上，两岸关系持续的紧张对峙，已造成台军官兵心理上的压力和阴影，甚至产生厌倦和恐惧。遏制"台独"，维护台海和平，在他们心理上容易形成一拍即合的共识。《海峡军事漫谈》节目抓住时机播出对军事专家王卫星的访谈《海峡两岸军人的共同职责》，在海内外特别是台湾岛内引起强烈反响。

四、把握我之形变神不变

对台广播要讲究攻心的有效方法，还必须跟上广播媒体变革的步伐，使我们的攻心工作能有更好的包装，有更强的艺术。在多元的选择中不是要变得漫无目的，随市场逐流，相反是要更有效地发挥争取人心的作用。

1.万变不离其宗

现代媒体变革更强调"受者中心"，然而尊重受众在传播活动中的权利主体地位，并不意味着放弃传播的目的，要千方百计地激活受众的主观能动性，使他们在积极主动的状态中接受信息，进而受到影响，甚至达到认同。这样，"传者中心"难于达到的目的，"受者中心"更便于达到，可见，变化的是传播理念、传播模式，不变的是传播目的。

对台广播对目标听众的劝服行为，只能在完全平等的语境下实现。而且台湾听众与大陆方面的价值观念不同，个体意识比较强，如能让他们在获取信息的同时也能表达出自己的思考和判断，有利于调动其收听的积极性，在参与讨论的过程中，逐步取得理解和认同。

民进党上台执政后，"台独"活动更加明火执仗，2001年11月《海峡军事漫谈》推出了大型系列言论节目《看透"台独"》，目的是要引导舆论辨清"台独"的严重危害，影响台湾选民最终用手中的选票唾弃"台独"执政。节目采用引导听众参与讨论的方式，反响空前热烈。综合有关信息反馈，听众称系列节目《看透"台独"》主题鲜明，专家分析透彻，听众参与讨论收获大，特别是100多封台湾听众从岛内寄来的信十分难能可贵。有的台湾听众连续收听，到北京来旅游时收不到定向播出的频率，还专门打电话给编辑部要录音带补听。台北的林先生来信写道："最近很长一段时间收听《看透'台独'》这个节目，非常兴奋，在台湾的反应非常好，影响也很广泛。《看透'台独'》对了解'台独'本质毒害助益很大，尤其对于不太清楚其来龙去脉者，更是破云见日。"

2.其宗融于变革

信息化、数字化的发展促进了传统媒体与新兴媒体的融合，引发广播媒体从传统媒体向现代媒体转型，对台广播以广播为载体实现传播目的，就必须融于这种变革，从业者要努力提高驾驭现代媒体的能力。

面对新兴媒体快速的反应和直观的表达，对台广播在广播媒体变革中，不得不改变从容采写、后期编辑的传统流程，新闻生产的重心前移到现场，追求新闻

事件的发生与播出距离最小化，甚至零距离。2008年9月，中央人民广播电台特别直播"神七太空行"，真实、生动地再现了"神舟七号"载人航天飞行任务的全过程。"太空出舱"直播席就设在北京航天飞行控制中心，直播团队置身第一新闻现场，伴随出舱进程实时解读。数字广播技术呈现出最真实的现场实况，听众如身临其境。台湾听众在岛内同步收听，受到强烈震撼，激发出对祖国的向心力。

互联网和手机等新兴媒体还使信息传递的速度和广度快速提升，而且交互参与范围加大，程度加深。广播媒体纷纷登陆网站，在线直播，随时点播，重复播放，重点收听，弥补了线性传播稍纵即逝的不足。中央人民广播电台的"你好台湾"网，就是以对台广播节目为核心，并集合图文新闻、音视频直播点播、博客及BBS互动社区、动漫FLASH等为一体的专业涉台网站，在台湾岛内的影响日益扩大。

一些岛内固定听众已经采用网上收听，《海峡军事漫谈》节目也在"你好台湾"网上开设论坛，大胆尝试与网友交流热点话题，扩大传播影响力。如"两岸军事安全互信机制实现路径新鲜出炉"，"你说，海峡中线应该废除吗？""大家给两岸领导人沟通支招"，"到底谁在啃食台湾的军火大饼？""谁玷污了台军的荣誉？"这些话题，引发了网友的积极讨论。我们在节目中开辟"互动时间"，选播网友观点，邀约有关专家就网友的问题进一步解答，不刻意回避某些针锋相对的观点，特别对来自台湾网友的某些误解做耐心的解释，这样更有利于与听众形成良好的互动。

媒体的融合无法取代广播的特有优势，从单纯的收音机扩展到网络、手机和其他移动接收终端，"随身听"的功能更彰显了贴身媒介的特性，而且现代广播的深层功能还在于从贴身媒介向贴心媒介转变，使我们团结争取台湾岛内军心民心的信息传播有了更贴切的载体。《海峡军事漫谈》节目的片花词就表达了这样的涵义："与您一起探讨我们共同关心的话题，和您一起分享彼此思想碰撞的火花。这里是各方评说的论坛，这里是沟通交流的平台，这里是荟萃海内外言论精

华的窗口——中华之声《海峡军事漫谈》邀您共同参与，《海峡军事漫谈》，和您交谈的伙伴。"

（此文发表于 2010 年中国广播电视出版社出版的中国广播电视协会学术研究系列丛书《新中国成立 60 年与广播电视》）

与祖国共荣

——驻香港部队官兵寄语台军官兵

军警合练与依法驻防

主持人：听众朋友，您好！我是宋波。在这个时间里，继续为您播出驻香港部队官兵写给台军官兵的信。今天的信是驻香港部队司令部姜涛上校写的，他在香港经历了军警合练，对依法驻防理解更深。

【出音响】

姜涛：驻军履行防务，第一个原则就是"依法"。所有军事行动要严格按照《驻军法》和相关法律规定，不同于内地法制环境来处理问题。去年在青衣岛搞了首次军警联合救助演练……

【音乐起，压混】

主持人报题：军警合练与依法驻防

【音乐扬起，渐隐】

主持人：听众朋友，姜涛上校在信中说：

台军官兵朋友们：你们好。

我是驻香港部队司令部机关的一名上校军官，从内地轮换到香港驻防已经5年了，感觉到在这里履行防务职责确实和在内地有很多的不一样。

远的不说，去年11月，驻军和香港警方共同搞了一次大规模的救助自然灾害的联合演习，给我的印象很深。那天，模拟了青衣岛油库发生火灾，一面是海水，一面是火焰，海上风高浪急，岸上烈焰腾腾。当时陆路交通堵塞，我们驻军担负的职责是输送香港救援人员和救援物资，从海上转运到青衣岛，同时把青衣岛上的受伤人员从海上转运到营区，对一些严重的病号，由我们部队的直升机从空中送到后方医院。我在演练中具体负责一些协调工作，香港的警务处、海事处等20多个部门都参加了演练，超出我的想象，这场联合演练很成功。我深切地感受到，我们和香港警方虽然在不同的体制下训练成长，但完全能够协调配合得很好。香港警务处长夸我们是一支精锐部队，而香港警察的专业素养也令我敬佩。这次演练的成功受到了许多香港媒体的关注，也得到了特区政府的高度评价，鼓舞了香港市民的信心。

也许你要问，为什么要搞这样的军警联合演练？为什么要有彼此的协调配合？简单说来，就是依法履行防务职责的需要。《驻军法》规定，驻香港部队主要担负香港的防务，同时，香港特别行政区在必要时，可向中央政府请求驻军协助维持社会治安和救助灾害。也就是说，通常情况下，香港的社会治安和救助灾害是由香港警方负责的，驻军不能随便参与；只有在必要时，根据香港特区政府的请求，经中央人民政府批准，驻军才能协助特区政府，维持社会治安和救助灾害。我理解，这条法律规定要把握三个要点，一是有请求，二是经批准，三是只协助。这就和在内地不一样了，在内地如果遇到山火、台风或洪水，我们解放军会义不容辞地挺身而出，全力救助灾害。

当然，在香港虽然不同，但我们驻军必须随时准备好，一旦需要，能够协助香港警方完成好职责。所以，平时我们就有计划地跟香港警方进行交流，这种交流也是由浅入深逐步开展起来的。一开始，我们互相参观访问，熟悉不同的运作程序，

在交流中慢慢加深了互相的了解，有时我们还一起进行球类的友谊赛、射击比赛等等，在感情上也更加亲近。可见这次联合演练能够取得成功，也并不是偶然的。

听众朋友，台军官兵朋友们，从我们和香港警方的关系，也可以看出驻军和特区政府的关系，就是《驻军法》规定的，驻香港部队不干预香港地方事务，同时又要与特区政府互相尊重，互相支持。我的工作职责范围中，就经常要和香港特区政府及相关部门接洽。我感到，经过10年的磨合，驻军和警务处、民航处、海事处等10多个部门，建立了规范的联系，形成了可行的协调机制，联系渠道十分畅通。有事我们都按照规矩及时通报、互相协商，妥善处理了与履行防务有关的许多事宜，确保了驻军日常工作的顺利展开和防务任务的有效履行。

我想，能够有今天这样一个良好的局面，"依法"是关键。10年来，我们无论执勤巡逻，还是军事训练，都是认真履行法律赋予我们的职责。军事训练的过程中，包括定期开展海空联合搜救演练，我们都严格遵守《驻军法》的有关规定。我们的舰艇出航、飞机升空训练，都按照香港具体法律，向香港特区民航处、海事处通报，并严格遵守香港空域管制和航道航行的法律规定。我们陆军部队在港内自己的靶场进行实弹射击训练，也是严格遵守香港防卫射击练习区的条例，定期向特区政府通报，定时在特区政府报纸上刊登。打靶的时候，也是按照规定白天在靶场周围挂上小红旗，晚上就挂上小红灯笼。

就是在日常公务的细小环节，我也时常能体会到依法行事的便利。记得在一天早上，天下着雨，我刚从昂船洲军营出来，就发现前面交通堵塞。香港的交通一直很好，很少遇到堵车，这天却见长长的货柜车排成了长龙。当时，雨下得越来越急，坐在车里的我不免有点着急，因为有比较急的公务需要处理。就在这时，一名巡警发现了在车流中的驻军车辆，他当即指挥，迅速将我的车从路肩引导出来。我正要向他致谢，他却微笑着挥了挥手，我也摇下车窗挥了挥手。虽说是无言的交流，但我们都能读懂彼此的心曲：警察对正在执行公务的军车主动引导，是在落实香港法律规定；军车自觉地在车流中行进，也是在遵守香港法律。

台军官兵朋友们，今天我和你们交流驻防香港的心得，心里有一种很踏实的

感觉。我们依法驻防，是实实在在地落实了"一国两制"，兑现了祖国政府对香港同胞的庄严承诺，驻军不干预香港地方事务，正体现了香港的高度自治权。

作为海峡对岸的中国军人，不知道你听了我在香港的驻防经历会有什么想法，以我的体会，"一国两制"在香港行得通，未来在台湾也会行得通。也许你会说，台湾和香港不一样，这一点我知道，正因为如此，"一国两制"的台湾模式肯定和香港模式不一样。祖国政府一再表示，和平统一后，台湾享有比港澳更多的高度自治权，别的不说，和台军官兵朋友们有直接关系的，就是台湾继续保留自己的军队。这其中的道理并不复杂，就因为台湾军队也是中国军队。这样做，对台军官兵的权益不会有丝毫的损害，相反，消除了两岸的紧张对峙，会给台军的整体建设和官兵的个人利益带来更多的好处。台军作为合理合法的中国军队，依法在台湾履行防务职责，也会在中国乃至世界享有更高的地位。从这里，我们都应该体会得到祖国政府和平统一的极大诚意，这个诚意在香港已经得到了充分证明，未来在台湾，还会继续得到证明。

先写到这吧，希望我们有机会继续交流。

姜涛

维护香港繁荣　共享香港繁荣

主持人：听众朋友，您好！我是宋波，很高兴继续为您播出驻香港部队官兵写给台军官兵的信。您今天将要听到驻香港部队通信团政委姜其青上校的信，他眼看着部队通信设施的现代化水平不断提高，更深地体会到香港的繁荣。

【出音响】

姜其青：我们可以看到香港警察在演习中，有一个很好的机制，他车到那里，一个插头一插什么都通了。现在香港的基础设施也非常发达，对香港驻军通信军官来说，对香港电信你要了解。我们还要利用香港当地的通信资源，它的资源非常丰富，建得非常好的。

【音乐起，压混】

主持人报题：维护香港繁荣 共享香港繁荣

【音乐扬起，渐隐】

主持人：听众朋友，姜青其上校在信中说：

台军官兵朋友们，你们好！

我叫姜青其，是驻香港部队通信团政委。弹指间，香港回归祖国已经10年。我作为驻香港部队的一名负责通信工程和通讯保障工作的军官，眼看着部队的通讯设施越来越现代化，专业技术人才队伍建设也相应迈上新的台阶，心里有说不出的高兴。说实话，这也是得益于香港的繁荣发展。香港作为全球金融、贸易、信息中心，拥有发达的电信基础设施、丰富的通讯资源和先进的管理机制，对我们部队建设启发很大，而且我们还从中得到了强大的技术支持。现在，驻香港部队的通讯保障能力比起10年前有了质的飞跃，这对提高驻军有效履行防务的能力帮助很大。可见，我们在维护香港繁荣的同时，也在共享香港的繁荣。

台军官兵朋友们，即使你没有到过香港，是不是也有所耳闻？香港的繁荣是举世瞩目的。单从观光客的角度看，钢铁与玻璃构建的摩天大楼、流光溢彩的霓虹广告、古老的轮渡电车、浪漫的海港、拥挤的人潮，处处都充满了荣景、动感和祥和。走进商店给亲友买几件礼物，你也会感到"购物天堂"真是名不虚传。

不过出于职业的需要，我对香港发达的电信业关注更多。最开始引起我注意的，是香港警察的演练，他们所到之处，不管是隧道还是街巷，只要手中的特制插头往固定的端口上一插，通讯立刻四通八达，畅通无阻，从这一点就让我看出香港电信的基础设施建设确实很发达。更让我大开眼界的是2006年12月在香港举办的第十届"世界电信展"，这个展览是由联合国专门机构国际电信联盟于1971年创办的，每4年一次，是全球规格最高、规模最大、代表性最广泛，并且最具有权威性的信息通信展览会，被誉为世界电信的奥林匹克盛会。前9届都是在日内瓦举办的，香港特区政府在中央政府的全力支持下，经过精心筹划，获得了2006年世界电信展的承办权，这是世界电信展首次在日内瓦以外的城市举

办，也是有史以来最大的一届电信展。

展览在香港国际机场旁的亚洲国际博览馆举办，这是香港最新、最大的展馆，也是全球唯一一个与国际机场连接，并拥有内置地铁的展览中心。来自37个国家的695个参展厂商，把他们的高端展品布满6万多平方米的10个展馆。中国移动，中国电信等中国著名电信企业，阿尔卡特—朗讯、爱立信、英特尔、摩托罗拉、三星等跨国电信企业竞相比式，全球主流的通信设备制造商、运营商，以及全球著名的信息技术厂商悉数到场，大宴宾客，5天中参观者突破6万人。鳞次栉比的产品和技术展示、丰富多彩的技术演示，以及大大小小数以百计的论坛，让每个置身其中的通信业者受益匪浅。

台军官兵朋友们，这次世界电信展的成功举办，使我更深地体会到，香港能够发展成为世界上首屈一指的商业及金融中心，必备条件之一，就是香港的电信市场是全球最先进、最具生机的电信市场之一。

海内外媒体对香港回归10年来电信业的健康发展做了积极的评价，在这10年间，香港面临亚洲金融危机、网络泡沫的破灭和"非典"疫情爆发等严峻挑战，但香港经受住了考验，并没有出现某些人所担心的所谓经济"大倒退"甚至"灾难"。今年5月，瑞士洛桑管理学院发布2007年"国际竞争力排行榜"，香港排名世界第三；今年6月，日本经济委员会会同多个研究机构发表"香港回归十年竞争力报告"，香港整体竞争力在50个主要经济体中位居第一，并认为"香港的国际化程度和应变能力是很多经济体难以达到的"。同样，香港电信业10年间除面临同样挑战外，还经历了市场全面开放、管制政策激励竞争，以及新技术换代加速等种种考验。而这个行业坚持创新与开放并举，丝毫不减活力，为香港经济的繁荣做出了不可磨灭的贡献，其影响力越来越大。

有评论说，这次电信展选择在香港举办，看中的是中国，我觉得这是很有眼光的说法。香港回归祖国以后，不仅更好地保持了原有的生机和活力，而且增添了背靠祖国内陆腹地的巨大优势。有电信业人士形容，从过往的欧美唱主角，到今天电信展大打"中国概念"，原因是中国日益庞大的市场，已经吸引了全球电

信业巨头的目光。

的确，香港电信展上处处凸显了中国元素，一场以"中国日"为主题专门介绍中国信息通讯市场的活动成为这届电信展的亮点。资料显示，这次中国的参展商数量也从往届的 5% 上升到 30%，同时，参展的新产品新技术也超过了 30%。2008 年北京奥运会也成为不少企业展览的概念之一，中国移动是 2008 年奥运会的合作伙伴，所设计的展馆里，奥运元素占了将近 10%。

由此看来，这次世界电信展对香港的意义，远远超过 9 亿港元的庞大经济收益。论坛中有分析说，世界电信展巩固了香港作为区内电信中心的地位，而且使香港成为沟通内地与国际电信科技的重要平台。香港在中国有特殊的身份，香港回归后没有改变"自由之都"的性质，在美国传统基金会日前公布的 2007 年"经济自由度指数"报告中，香港连续第 13 年被评为全球最自由经济体系。香港电信业发展走的是完全开放市场，充分竞争的发展模式，内地与香港的管理体制和市场成熟度都有所不同，不能完全照抄照搬香港模式，但这并不影响内地与香港的交流合作，相反更可以优势互补。

2003 年 10 月 1 日《内地与香港关于建立更紧密经贸关系的安排》，也就是 CEPA 开始施行，一口气为香港开放了 5 项在内地的电信增值业务，内地的广阔市场对香港电信业是巨大的支持，香港又以其特殊的地位成为连接内地与世界的一座桥梁，成为中国内地电信企业"走出去"的一个绝佳跳板。内地和香港电信业合作的逐步升级，无疑将促进中国电信运营业核心竞争力的成长。我想，从电信业的发展可以看出，香港的繁荣正是这样一种双赢的结果。

台军官兵朋友们，我从媒体报道中了解到，不少台湾百姓都担心，一旦两岸和平统一，台湾的税收都会被大陆拿走，自己的生活水准会下降。现在，香港在回归后进一步繁荣，人民生活水平进一步提高已是不争的事实。祖国政府不仅没有拿香港一分税收，相反在亚洲金融风暴时鼎力帮助香港渡过了难关。在祖国大家庭里，香港如此，台湾也会如此。

问题是，现在台湾的确经济不景气，民众的生活水平一路走下坡。10 年里，

台湾和香港走了完全不同的道路，政治上拒绝统一，经济上阻止交流合作，在全球经济一体化的今天，台湾已经丧失并正在继续丧失着黄金般的机会。台军官兵朋友们，当你和家人在岛内抱怨荷包缩水的时候，是不是能够不带偏见地想一想香港的有益探索呢？

暂时搁笔，以后有机会再谈吧。

<div style="text-align:right">姜青其</div>

香港普通话的启示

主持人：听众朋友，你好！我是宋波，很高兴继续为您播出驻香港部队官兵写给台军官兵的信。驻香港部队深圳基地汽车连担负着为香港内的部队运送军需物资的任务，连长李延庆至今还记着进港初期与香港市民语言不通的尴尬。

【出音响】

李延庆：就在一个叉路口应该下去的时候，这个路走错了。我们选择了一个加油站的服务区，这时我们看到旁边有辆的士车在加油，当时就过去跟的士车司机讲："石岗军营怎么走？"虽然我讲的是粤语，可能别人听到的是生硬的粤语，香港的的士司机他听不懂；他和我们交流的时候讲的一口流利的粤语，我们也听不懂……

【音乐起，压混】

主持人报题：香港普通话的启示

【音乐扬起，渐隐】

主持人：听众朋友，李连长在信中说：

台军官兵朋友们，你们好！

我是驻香港部队深圳基地汽车连的一名上尉，叫李延庆。香港回归时，我还是一名士兵。部队进驻香港以后，我们连队就担负起为港内部队运送军需物资的任务。从那时开始，我就和战友们轮班驾驶着大型运输车，穿行于香港的车水马龙之间。一转眼10年了，我从心里觉得香港越来越亲近。

7月1号上午，我和战友们早早地围坐在电视机前，收看庆祝香港回归祖国10周年大会，香港特别行政区第三届政府就职典礼也一并在香港会展中心隆重举行。当我看到香港特区新一届政府官员举起右手，庄严宣誓就职时，最打动我的就是他们那带着一点香港味儿的普通话，说得很流利，很神气。特别是听到立法会主席范徐丽泰女士的名字，我想起这些天她接受媒体采访时谈到10年前的那次宣誓。1997年7月1日，在香港特别行政区政府成立的大会上，范徐丽泰率领全体临时立法会议员庄严地宣读誓词。她说当年在没有上台宣誓之前，特别紧张，也有点担心，怕念誓词的时候普通话说得不标准。可当她真的踏上那个讲台时，担心变成了勇气。我在电视上看到60多岁的范徐丽泰主席对记者说到这时，目光中透出纯真和坚定，她说："我当时想反正豁出去了！我知道全世界有很多人在看直播，最重要的是要表现出我作为住在香港的中国公民，挺直腰杆的精神！"我觉得范徐丽泰主席这话说得太好了，的确，回归祖国以后，在香港讲普通话成为一种时尚，一种光荣。

对香港人学习普通话的过程，我有切身的体会。进港初期，我在一次执行运输任务时，错过了一个路口，当时对路况还不太熟悉，我没有再贸然前行，暂时停在一个加油站的服务区，打开地图，想再仔细看看路线。这时，刚好有辆的士车在旁边加油，我试着用我带着北方味的粤语问的士司机："石岗军营怎么走？"香港的士司机一脸茫然，接着也努力用浓重的香港普通话跟我说着什么，结果我们都没有听懂对方的话。情急之下，我掏出纸和笔，写了"石岗军营"这几个字，他看了看，还是轻轻地摇着头。我忽然明白香港使用繁体字，我写的简体字他还是没懂，惶惑间那位的士司机似乎从仅看懂的一个"石"字和我的一身军装上明白过来，热情地开车为我带路，使我安全到达目的地。

台军官兵朋友们，在说国语，也就是普通话这一点上，香港和台湾不一样，回归前，港英政府把英语作为官方语言，粤语是乡土方言，自然也在当地流行，由于和内地的交往少，普通话在香港很少有人问津。

随着时间的推移，我所遇到的那种语言不通的尴尬渐渐消失了，不论是过

海关，还是和香港警察打交道，我觉得他们愿意和我们说国语，而且说得越来越好。我开始佩服香港同胞的语言能力，他们能掌握"两文三语"，也就是中文、英文并行，英语、粤语、普通话兼顾。正像香港原特首董建华先生所说："香港作为国际大都会，有必要普及基本英语；而香港作为中国的一部分，市民也必须学好普通话，才能有效地与内地沟通交往以至开展业务。"

记得 2001 年 9 月 13 日，香港特区行政长官董建华出席香港第一个"普通话日"活动，呼吁港人多听、多讲普通话。后来香港特区立法会在 2002 年 1 月 23 日通过议案，促请特区政府制定有效措施，提高市民的普通话能力。现在在很多场合，说普通话已经是香港人自觉自愿的事。

在和香港市民的交往中，我觉得普通话的普及表现出他们心态的变化，一方面是中国人身份的认同，一方面是和内地深入交流的利益需要。俗语说："通则变。"语言的沟通给香港和内地的交流带来便利，同时也给香港带来了无限的商机。越来越多的香港人感受到，掌握普通话对于个人的前途、公司的发展还有香港的繁荣都愈发显得重要。如果你注意香港的消息就会知道，2004 年开始，《内地与香港关于建立更紧密经贸关系的安排》签署，CEPA 开始实施，香港与内地的经贸关系由此进入一个崭新的阶段，零关税等一系列优惠措施吸引了大批香港人奔赴内地投资经商。中国政府自 2003 年开通的"内地居民香港自由行"，目前已经辐射到全国 38 个城市的居民。我在香港海关看到的一大变化就是，有越来越多的大陆人进港旅游，观光，购物。在这种情况下，香港人学习普通话的要求变得更加强烈，我看到报纸有醒目的大标题，"普通话持续热香江"，香港规模最大的普通话培训机构——"香港普通话专科学校"校长张丹女士说，她在 1974 年首创的普通话培训班充其量只是一个"家庭作坊"，学生大都纯粹出于兴趣来学，直到 1997 年香港回归以后，才掀起了学习普通话的热潮。现在普通话已经列为中小学的必修科目，制定了教学大纲，并将普通话列为中学会考科目。随着普通话在公务活动、商务活动、对外交往和其他领域的重要性不断提高，香港各界越来越多的人自觉学习普通话。报道还说，张丹创办的香港普通话专科学校也

一再扩大，由原来的"家庭作坊"发展到现在的 8 所分校，遇到学习高峰期，学校的教师都不够用。现在不管是讲英语的外国人，还是讲普通话的内地游客，在香港都不用担心沟通上的障碍。

从香港的普通话热潮中我得到启示，普通话带给香港的是中国意识，是中国大家庭里的互惠互利，而中国大家庭带给香港的还有更大的世界。今天的香港，作为享有高度自治权的中国特区，有着更广阔的国际活动空间。香港现在是世界贸易组织、亚太经合组织、亚洲开发银行等许多重要国际组织的成员。2005 年 7 月，国际奥委会第 117 次全会期间，确定了北京奥运会马术比赛将由北京移至香港举办，香港这个以马术著称的城市，将和北京一起分享中华民族的奥林匹克光荣与梦想。2006 年 11 月，香港的陈冯富珍女士当选为世界卫生组织总干事，成为第一位出任这个职位的中国人。目前香港特区护照在 130 多个国家和地区享有免签证，持特区护照的香港居民可以在世界各地自由旅行、经商。台军官兵朋友们，你想过没有，翻开历史，香港人什么时候有过这样的风光？

我从媒体中了解到，你们在台湾也遇到过奥运火炬能不能经过的争论，也看到了加入"世卫"、"公投入联"等一些不合法理的文宣，也听到了"台语"取代国语的舆论宣导，对这些问题，你是怎么想的呢？如果你感到困惑，不妨想一想今天的香港，有没有可以借鉴的地方呢？

欢迎你来信和我讨论。

此致

军礼！

李延庆

月圆家圆国圆

主持人：听众朋友，您好！我是笑睿，很高兴您能继续收听驻香港部队官兵写给台军官兵的信。今天的信是驻香港部队医院的一名女军医罗敏写的，她记忆犹新的是中秋节去探访香港安老中心的老人。

【出音响】

罗敏：中秋节，驻军组织到黄竹坑安老中心去探访。当时我们带了礼物，带了文艺节目，一些战士帮安老中心打扫卫生，安老中心对我们特别欢迎，这是比较难忘的事情。

【音乐起，压混】

主持人报题：月圆家圆国圆

【音乐扬起，渐隐】

主持人：听众朋友，罗敏在信中说：

台军官兵朋友们，你们好！

我叫罗敏，也许你一听就知道这是个女性的名字，对，我是驻香港部队医院的一名女军医。又一个中秋节就要到了，月缺月圆中，我在香港就要度过第二个中秋佳节了。每逢佳节倍思亲，更何况中秋是我们中华民族传统的团圆日子，我很想和在内地新婚不久的丈夫花前月下地浪漫一下，和父母一起吃顿团圆饭。也许女人更恋家吧，不过在香港过中秋，让我对"家"有了新的体验。

去年在香港过的第一个中秋节确实让我难忘，我参加了驻军的中秋探访团，到香港黄竹坑安老中心慰问住在那里的香港老人。那天下午，我们带着月饼、水果还有其他丰盛的礼物，以及专门编排的文艺节目，一进门，原本宁静的敬老院一下子欢乐起来。探访团按照事先分好的组，有的打扫卫生，有的表演节目，我们医护人员还为老人做了保健护理。细心的女兵把小礼物贴上祝福语，写上长者的名字，一一恭送到他们手中，老人们沧桑的脸上满是笑容，就像是和久别的儿孙们欢聚一堂。

午后的阳光温暖地洒在院落里，喝完下午茶后，我们陪着老人到户外活动，有的为老人推轮椅，有的搀扶着他们的胳膊，三一群俩一伙地拉家常，让人感到家一样的温暖，亲情般其乐融融。我陪着一个坐轮椅的白发老人聊天，这位古稀老人告诉我，他的祖籍在上海，来香港40多年了，见证了这里的发展变迁；通过电视新闻，他知道家乡的变化很大，很想亲自回上海看看。老人还能讲出一口流利的普通话，并不时说一些地道的上海话，我不由想起唐代诗人贺知章的诗句

"少小离家老大回，乡音无改鬓毛衰"。

团聚的时间总显得那么短，说话间我们就要返回营地了，临别时，有几位老人步履蹒跚着说什么也要把我们送上车，我的心里有了一种满足，是啊，香港"回家"了，我们能使这里的老人多一份亲情牵挂。挥手说声"再见"，却不知道自己还有没有机会再来，但我想，战友们还会在团圆的日子轮流来到这里。

这个中秋节，"家"的概念在我的心里放大了。

两天后的公休假日里，香港各界中秋探访团一行40多人来到我们驻香港部队慰问全体官兵。活动召集人董赵洪娉女士在致辞时说，第9年在中秋节来军营欢度节日，感谢官兵们背负起保卫香港特区安全的重大任务，听到这话我的心里热乎乎的。早就听战友们说，从1998年开始，当时的特首董建华先生的夫人董赵洪娉女士就带着探访团来军营里过中秋，开始只是妇女界代表参加，后来参加成员逐渐扩大到香港各界，战友们就像老熟人一样，叫董夫人"董太"。

我清楚地记得那天的活动内容丰富多彩，精彩纷呈：我们驻军官兵不仅军乐迎宾，还表演了舞龙舞狮、威风锣鼓，侦察分队奉献了一场专业水平很高的演练；驻军足球队与香港明星足球队进行了友谊比赛，明星队以3比2胜出；全天活动的压轴大戏是中秋军民同乐联欢会，香港演艺界明星和驻军官兵共同表演了精彩的文艺节目，赢得阵阵掌声和欢笑声。让我意想不到的是，探访团还为我们驻军官兵准备了丰盛的午餐，20多种菜肴和甜品，由餐厅直接送到了军营，大家一饱口福，吃了一顿和和美美的团圆饭。我至今还记得"董太"说过的温暖人心的话，她说："香港人心里牵挂着我们的部队，中秋节是一个团圆的日子，大家都回去吃团圆饭了，但是你们不能回家，那我们就搬过来和你们在一起过，像一个'家'一样。"

"董太"真的是很理解我们驻香港部队官兵，依照法律规定，部队在香港实行轮换制，无论职务多高，都不能把自己的家搬到香港，上到将军，下到士官，驻防香港都要过上几年的单身生活，只能在有限的探亲假里和家人团聚，我现在真正知道了什么叫"舍小家，为大家"。战友们常互相鼓励说，为了香港回家，我们暂时离开家，值得。现在看到香港人对我们这样理解，这样关爱，心里更觉得宽慰。

台军官兵朋友们，中秋月圆的时候，你们当中也一定有人为了履行防务职责而不能和家人团聚，特别是驻守在金门、马祖、澎湖等离岛的官兵，回家就更不容易些。我想，想家的滋味你们也是深有体会的。去年在香港度过的别具一格的中秋节，让我想了很多。作为军人，月圆的时候固然盼着家圆，但是，万家团圆的灯火，才是我们军人的中秋梦圆。不是说大话，有了中华民族的大团圆，才有属于我们中国军人的团圆节。现在，香港、澳门已经回家和祖国母亲团圆，台湾的回家之路还有多少难关呢？

这两年我从媒体上学到一个新词，叫"中秋包机"，你一定知道，这是因为两岸不能直接通航，为了关照往来两岸的台湾居民及台商眷属中秋团圆，而特别开辟的民航班机。报道说，去年是海峡两岸57年来第一次实现"中秋包机"，这种包机不必在香港、澳门等第三地转飞机，让归心似箭的台湾乘客往返两岸能够方便快捷，省时省钱，省事省心。特别让我动心的是，一些年迈的"轮椅乘客"，借着中秋包机的机会，才第一次实现了返回大陆与亲友团圆的愿望。说真的，人无论走到哪里，无论距离多远时间多长，心中的故土亲情是不会忘记的，我们中国人的团圆节确实是一种人情的依归。从这个意义上讲，两岸正常的亲情互动是人心所向，这是我们民族团圆的深厚感情基础。

眼下，今年的"中秋包机"又开始登记售票了，回家的期盼，团圆的人潮，又要涌向那承载有限的航班。有舆论说，"包机"虽然不再经停港澳机场转机，但仍然必须绕经香港飞航情报区，如果从台北到上海，绕行香港要多花大约50分钟，相应的成本空耗显而易见。我想，这种人为制造的"曲航"，最终无法阻拦人心思归的大势。

最后，祝你们花好月圆阖家团圆。

<div style="text-align:right">罗敏</div>

（2007年7月中央电台对台《海峡军事漫谈》节目播出
2009年获第9届全军对台宣传优秀作品一等奖）

深入基层采访的创新探索

——解读联合采访活动《畅行中国边疆》

一、"贴近"的路径探索

《畅行中国边疆》是中国广播电视协会首次组织所属军事广播和交通宣传两个专业委员会的一次跨界联合采访活动，它选择我国东、南、西、北，陆地、海疆上百个特色鲜明的边防、海防部队哨所为点，以绵延数万公里的边疆为线，采用现代广播的理念和方式，沿边境线展开随行报道，计划用五六年的时间完成。这样的策划既有重复性，更有创新性。虽然对边防哨所的采访不是第一次，但是广播业界如此大规模地深入边防联合采访，如此大平台展示我国边防现代化新貌却是第一次，用摩托化机动方式沿边境线全程采访，也是第一次。以笔者跟随东北段、内蒙古段采访轨迹分析，通过行业组织搭建平台、导向牵引，实现贴近基层的采访报道，是值得探索的有效路径。

1. "军""交"并进　新在创意

《畅行中国边疆》联合采访活动由行业组织整合资源，将采访的目标导向边

关的基层部队，在新颖的创意中赋予深厚内涵，在生动的形式中具有严密的组织，拉动行业建设良性发展。

一是特色兼容。从名称看，"畅行中国边疆"既兼容了军事和交通的特色，又体现了时代特征。"边疆"带有国防军事特色，一个"行"字又有交通的特点，能够"畅行"遥远绵长的边疆，让人形象地感受到边疆建设新貌，体味出历史变迁的深厚。由此组成别具风格的采访团队，每个采访团包含两个委员会的十几家媒体 20 来个记者，显现出行业整合的魅力。

二是组织出彩。根据采访内容，此次联合采访活动也办成了一次准军事化行动，形成团队风格，保证采访成效。主办方与每一个承办的军区精心策划，严密组织，专门召开策划会部署行动方案。行程中各军分区接力组织，责任落实到人，日程细化到每天，确保行程万里，万无一失。深入边防哨所采访要付出艰辛的劳动，因而鼓舞士气、激励斗志成为必要环节。每一段采访都举行"出征仪式"，通过授旗、领导讲话、边防官兵代表发言、记者代表表达决心等，为出征的记者壮行鼓劲，明确下基层采访的意义，形成浓厚的激励氛围，调动起记者走边关的积极性。

三是传受互动。采访团作为思想和信息的传播者，也在采访活动中接受教育启发，与受访者和受众在传受互动中共同受益。根据不同阶段的报道重点适时举办主题活动，在传播主题的同时也自我教育，就是一个有效的方式。如在纪念中国人民志愿军抗美援朝出国作战 60 周年之际，邀请志愿军老战士代表、英雄部队代表、边防官兵代表、军史专家等与"畅行中国边疆"联合采访团记者以及驻地官兵近百人齐聚中朝边关鸭绿江畔，一起交流座谈，抚今追昔，探讨英雄精神的传承，并参观抗美援朝纪念馆和鸭绿江断桥。生动的爱国主义国防教育活动更激发了记者们深入边海防的自觉，他们从辉煌的历史追忆中更深地感悟今日边关。

2.车行边关　贵在坚持

联合采访团以摩托化机动方式，沿边防线采访。第一阶段东北段，2010 年 7 月底至 11 月上旬，分黑龙江、吉林、辽宁三批，从黑龙江源头穿越北极、东极，经长白山脉，到鸭绿江边、黄海前哨，比较完整地走了东北三省边防线，行程上万

里，还第一次登上了鲜为人知的祖国东极哨所——黑瞎子岛，填补了东北边防采访报道的空白。第二阶段内蒙古段，2011 年 7 月中旬到 8 月中旬，从东部呼伦贝尔草原，穿越大兴安岭，到西部的沙漠戈壁，也完整地行走了 8000 里大北疆。

可见此次采访活动点多、线长、时间持续久，需要有持之以恒的精神。正像有交通广播记者在手记中写道："当得知要深入沙漠戈壁腹地去采访，一种莫名的兴奋在心头燃动。第一天 10 个小时的颠簸便毫不客气地把所有的兴奋和期许一扫而光，只剩下无奈的颠簸和五脏六腑翻江倒海的苦楚。"的确，长途驱车跋涉是边疆行必须要过的关，然而无论是翻山越岭还是穿越孤寂的草原、森林、沙漠戈壁，记者们都没有一个掉队的，而且常常是一路欢声笑语，上车赶路，下车采访；白天采访、连线，晚上合成发稿。

观察记者的采访手记和言行可以发现，边防军人的感染力、祖国辽阔疆域的震撼力，以及集体行动的交互作用力形成促使他们坚持下来的内驱力。当旅途劳顿的记者们下车走进边防哨所，一接触到边防军人，便由衷感叹 10 个小时的车程和 10 年的坚守没法比。记者们有人带着高烧，有人晕车边走边吐，有时一天连续乘车 12 个小时跑了 1000 多公里，午饭和晚饭大都不能正点吃，甚至赶夜路凌晨 2 点多钟才到驻地，男女记者们都没有一个叫苦叫累的。一次在渺无人烟的茫茫草原冒着大雨行进到晚上 9 点多钟，才赶到中蒙边境贝尔湖畔的边防连队吃晚饭。记者们竟然自发站在饭桌旁，和驻地官兵同声齐唱"呼伦贝尔大草原"，他们心中的感动和连续作战的精神风貌由此可窥一斑。

《畅行中国边疆》还有很长的路要走，还有西藏高原的缺氧、南海边防的浓雾高湿等考验在前头。这次实践启示我们：边关行如此，下基层也是如此，不是一时性起，贵在持之以恒。

3.探访哨所　重在基层

哨所是边防线上最基层的单位，是边防部队最小的细胞，是边防官兵的一线岗位，它们大多地处偏远、恶劣的自然环境甚至生命的禁区中，或高温、高湿，或高寒、缺氧、荒漠、矿石辐射等。《畅行中国边疆》的采访重点正是这样最基

层的哨所，在东北段和内蒙古段共采访了陆地、江河及海防的 40 多个哨所、巡逻艇执勤点等，还特意选择一些机会让记者们和基层官兵一起吃住，一起巡逻，一起演练，一起联欢等。边防的变化令记者意外，边防军人的高素质更令记者钦佩。记者们采写了《北极官兵永不封冻的热血》《鸭绿江上新一代陆军水兵》《海岛卫士的别墅新家》《草原边关信息化》《寂寞的边关不寂寞的兵》《炼丹炉里巡逻路》《戈壁中那抹儿翠绿》《走进最后的骑兵》等一批鲜活生动的报道。

人迹罕至的边防确实需要关心，一位采访团记者在手记中记录了这样的情景："这次记者团的采访安排也算是战士孤寂生活中一次绚丽的烟花绽放吧。阿拉善军分区政委薛成友告诉记者说，战士们听说采访团要来，早就开始准备了，像过年一样的兴奋。哨所的地板扫了一遍又一遍，房间的根雕擦了一次又一次。战士们从望远镜中看到我们的汽车像一个小黑点一样徐徐靠近时，便迫不及待地列队在门口，望眼欲穿等着我们的到来，一个标准的军礼、一脸真诚的笑容便把战士的心情一览无余地展现在我们面前。"

阿拉善军分区政治部副主任魏国表达了边防官兵的心声："这次采访活动把报道重心放在偏僻偏远的边防部队，记者们不辞劳苦深入一线，体现了媒体和社会对边防的关注，体现了部队各级领导对边防官兵的关爱，边防官兵欢迎这样情意真、作风实、肯吃苦、能干活的采访团，他们的报道进一步激励了广大官兵扎根边防建功立业的信念。"

二、新闻的价值取向

根据新闻传播规律，接近性是新闻价值的基本构成要素，深入基层，采集贴近实际，贴近生活，贴近群众的新闻，是实现新闻价值的内在要求。在社会商业化的冲击以及新旧媒体交锋的变革中，《畅行中国边疆》采访活动让我们有机会重新审视广播媒体对传统价值的坚守。

1.善于发现

业界把新闻发现力看作记者最重要的素质，有的称之为记者的第一技能，还

有的比喻是记者的生命力。在纷繁的网络信息中甄别选择有价值的新闻需要发现力，在看似普通的基层生活中开掘新闻价值更需要发现力。新闻源自生活，发现力的培养，也离不开生活，只有贴近生活，才会有鲜活的新闻原创的发现。《畅行中国边疆》的采访，就是在日复一日的戍边生活中，发现价值。比如新闻视角的发现，天津交通广播的记者在内蒙古边防遇到了几个天津兵，于是采制了系列报道，《中蒙界碑前的天津籍哨兵》。这一报道角度，拉近了遥远边疆与天津受众的距离，其重要性、新鲜性和接近性价值成为采访亮点。

有些重大事件的新闻价值是显而易见的，而有些平凡事件中的重大意义只能深入到生活中去发掘。中央台记者采写的《炼丹炉里巡逻路》，报道了记者随哨兵在地表 70 度高温下的一次巡逻："八月的阿拉善就像是一个炼丹炉，在沙石路上行走，虽然穿着作战靴，可不到半个钟头，脚底板就被烫得生疼。"战士们只是说习惯了，记者却在普通哨兵平凡的巡逻路上发现了崇高和重大："途径一座哨所时，一幅石块堆砌的标语似乎让我们更加读懂了身边这群可爱的兵——'界碑在我眼前，人民在我身后，责任扛在肩上，祖国在我心中'。"

2.真实记录

记录，是记者的又一项基本功。真实记录是新闻报道的生命，只有贴近实际，才会有真实的记录。广播记者用话筒记录新闻事实的第一手资料，更需要深入到实际中去。记者在边疆行的过程中，充分发挥了广播的优势，既用话筒做录音采访，也用手机做现场直播。直播中有边防官兵野外驻训生龙活虎的实况，也有军民互助鱼水情深的描述，有"八一"节在界碑前宣誓的庄严场面，也有一棵"相思树"的柔情故事。

山西交通广播的记者在兴安岭南麓阿尔山上三角山哨所门前的一棵柳丁树旁，用手机现场直播了见证边关军人无悔爱情的"相思树"故事：1984 年 5 月，连长李相恩在巡逻路上不幸遇难，妻子郭凤荣从老家南昌赶来守望，并在哨所门前种下了一棵柳丁树，官兵们都叫它"相思树"。此后她在老家坚持 26 年照顾公婆直到去年病逝，按照她唯一的遗愿把骨灰撒在了丈夫牺牲的哈拉哈界河中。团

长刘长伟对着手机讲得动情，几次哽咽，记者听得流泪，哨所的战士们围着手机唱起了自创歌曲"相思树"，一批又一批哨所官兵延续着爱国奉献的忠贞，真情实感的流露从手机的那一端传播出去。

3.用心体验

记者心灵的体验，可以为受众带来最贴心的报道，记者受到感动才能再去感动受众。只有贴近群众，才有心对心的体验。用心体验，是《畅行中国边疆》采访报道的追求。在边防采访的每一天，都有打动记者的点点滴滴细节。

《永不凋零的沙漠玫瑰》，写出了记者对戍边战士品格的体验："临行前，一位河北籍的小战士送了记者一块很大很大的石头，像一朵悄悄绽开的玫瑰花一样的石头，他告诉记者说，这叫作沙漠玫瑰。一种沙漠中特产的沙子结晶而成的石头，这种石头在茫茫沙漠中并不算最珍贵，但却是沙漠戈壁中战士最喜爱的东西，因为沙漠中没有鲜花，没有生命，唯有这沙漠玫瑰永不凋零，一如戍边战士那份忠诚和执着。"

《戈壁中那抹儿翠绿》，则是对战士们在戈壁上开垦出一块 4.2 亩菜园子的清新感受："采访了十天，看惯了漠漠的戈壁，习惯了蒙蒙的灰色，跟着战士们徜徉于这片菜园子，情不自禁地陶醉于这一抹儿翠绿中。"

三、联动的共赢成效

此次活动集中军事广播和交通宣传两个委员会的优势，整合信息及采编播出资源，拓展平台，创新模式，多角度、宽领域、大平台展示了和平发展背景下的边防新貌及戍边官兵爱国奉献的精神品格，形成较大宣传声势。以内蒙古段为例，共采制录音报道、直播连线和网络文字、图片以及官方微博 1500 多个。各媒体不仅在黄金时段、重要栏目播发报道，还采用传统广播与新媒体互动的传播手段，在中国广播网、国际在线、海峡之声网、中国交通网等开设专栏，图文声像并茂，各大网站大量转载，在广大听众和网友中产生良好反响。仅中国广播网军事频道统计，其刊发的 260 多篇原创图文报道，被各大网站转载 2000 多页次，

网民跟帖上千条，纷纷表达："太棒了！""一个字'牛'啊！""感动中……""90后战士加油！""向边防线上的官兵致敬！"等等。在与受众的互动中形成全媒体立体传播，取得了联动的共赢成效。

1.互补优势

军事广播和交通广播是广播行业的两支生力军，各有优势。诞生于炮火硝烟的军事广播与中国的广播事业70年同步发展，最早在中央台开办的挂牌军事节目也已经走过了60年历程，其权威性、专业性已在广大受众中形成品牌。交通广播在20年的历史中异军突起，特别在全国大中城市飞速发展，听众数量成倍增长，尤其是有车人群，涵盖了政经高端人士和社会精英群体，它的伴随服务及前位理念和实践领先广播行业。

在采访中，军事广播和交通广播的媒体需求既彼此兼容，又各有取舍，有合有分，别具特色。中央台、国际台、海峡台等有专业的军事广播队伍和军事广播节目，对军事题材的报道比较熟悉，开掘深入，把握准确；各交通广播台都是首次参加军事题材的大型采访，记者对边防军人生活有最新鲜的体验，饱含采访激情。他们的报道贴近现代都市受众的收听习惯，报道中兼顾了权威性和可听性，既有军事广播的深刻、厚重，又有交通广播的伴随性、服务性。军事广播借助交通广播丰富的频率资源及广大的受众群而拓展影响，增强实力；交通广播融入军事广播而扩大信息，开拓视野，丰富内涵。通过精心策划，认真实践，不但在联合报道的主题和模式上开辟出新路，而且还集中优势，打造精品。系列报道《畅行中国边疆》选择两个委员会各台的优秀作品在中央台中国之声《直播中国》栏目中播出，受到业界和听众的好评。

2.厚植素养

体现这次联合采访活动取得多赢成效的一个重要方面就是培养了记者，锻炼了队伍。参加采访团的记者大多是二三十岁的年轻人，正值事业发展的重要时期。深入最基层的边防部队，使他们锻炼了思想意志，提高了专业技能，厚植了职业素养。不仅中央媒体和地方媒体、军事记者和交通记者之间有机会团结协

作，取长补短，共同提高，更难得的是，年轻的记者们能够和年轻的边防官兵展开青春的对话，从平凡而神圣的戍边生活中汲取营养，陶冶情操。

笔者经历的一个情景可以侧映出记者们体验了苦中苦，也享受了乐中乐的不一般收获：结束了内蒙古东段采访的那个夜晚，不用熬夜发稿的记者们突然发现，白天干燥蒸腾的戈壁，夜空是这么明净！白茫茫的银河系清晰可见，各个名星默默闪烁。好几个记者干脆面朝夜空席地而卧一排足足欣赏，直到凌晨都不舍离去。纯净的夜空仿佛是边防官兵的写照，就像有边防部队领导说的那样，他们的兵"就像是炼钢炉里的铁，聚是一团火，散是满天星"。

最后摘录几位记者的采访手记，更直接地印证了他们的不虚此行。

中央台记者穆亮龙：第一次走进边防。在黑龙江段北线采访中，亲眼见证了边疆的神奇神圣，耳闻目睹了巡逻车、巡逻艇、"边海防远程视频传输系统"等边防建设的创新发展，亲身感受了边防官兵身在边疆心系祖国、"一家不圆万家圆"的戍边情怀。出发前看似漫长的路途，在行程即将结束时反而觉得如此短暂。

邯郸交通广播记者李淑萍：我们来到了内蒙古阿拉善，地表温度高达70度，阳光、沙子、空气都一样烫的戈壁滩和沙漠，来到了最偏远、最艰苦的边防连队和哨所，采制了大量鲜活的真实感人的报道。这是一次难忘的人生经历，这是一次难得的心灵洗礼，这一路，在干渴的荒漠，我收获了许多湿漉漉的感动。

中央台记者习莹：平凡的人，朴素的话，但是打动采访团的每一个记者。这些最可爱的人和最感人的故事让我们觉得每天几百公里的颠簸值得，熬夜做节目值得，他们让我的笔停不下来。向边防官兵致敬，感谢你们付出的青春，流过的血泪！

葫芦岛广播电台金叶南：我代表记者团的全体成员感谢中国广播电视协会以及军事广播委员会给了我们这次珍贵的机会，这次的《畅行中国边疆》采访活动带给我更多的是震撼与洗礼。每当看到现代都市里的霓虹闪烁，山村田园的宁静安逸，我都会想起那些常年驻守在祖国边防的年轻军人。

（本文发表于2011年9月《中国广播电视学刊》）

辛亥百年黄埔论坛的省思

　　为纪念辛亥革命 100 周年，黄埔军校同学会与中国广播电视协会于 2011 年 9 月 5 日至 9 日联合主办了"纪念辛亥革命 100 周年黄埔论坛"。此次论坛有来自海内外的黄埔组织代表、黄埔同学及亲友、中央统战部、黄埔军校同学会、中国广播电视协会等有关方面领导和专家学者等 120 余人参加，代表们先在北京人民大会堂围绕主题进行了论坛交流发言，随后到武汉、广州等地参加纪念座谈会并参观辛亥革命旧址。

　　辛亥革命是中华民族共同的历史记忆，百年纪念尤其被海峡两岸以及海外华人所看重。各种形式内涵丰富的纪念活动形成了广大的交流平台，为连接历史与现实、探讨中华民族的振兴而沟通思想，广纳智慧。中国广播电视协会及相关委员会有幸加入到这样的纪念活动中，整合现代媒体资源，及各个相关领域的专家顾问资源，为搭建交流平台提供支持，为推广交流成果开展服务。"纪念辛亥革命 100 周年黄埔论坛"的成功举办，带给我们对其历史内涵和现实意义的省思。

一、以纪念辛亥革命 100 周年为契机凝聚共识

辛亥革命对于海峡两岸乃至全球华人来说，是既有共同点，同时也有深层次分歧的话题。主办方充分利用纪念辛亥革命 100 周年的时机及黄埔论坛的交流平台，努力凝聚共识，在议题设置上"求共"、"求同"，力求以中华民族的大胸怀大格局求同存异，求同化异。特别是抓住孙中山先生是两岸追忆辛亥革命最大的交汇点，重点探讨孙中山思想与辛亥革命的实践，对今天增进两岸共识、推进两岸关系发展的现实意义。

对于辛亥革命的重要意义，出席论坛的代表有着广泛的共识。以孙中山先生为代表的革命党人发动的辛亥革命，推翻了清王朝的封建统治，结束了在中国延续几千年的君主专制制度，建立了亚洲第一个共和国，这是中国近代历史发展中的一个伟大转折点。当时的中国积贫积弱，任人宰割，处在极端深重的民族危机中，不屈的中国人民进行了前仆后继、可歌可泣的抗争。孙中山先生站在了时代的前列，敢于向数千年神圣不可侵犯的皇权制度和各种阻碍社会进步的黑暗势力宣战，他领导的辛亥革命，开创了完全意义上的中国近代民族民主革命。各方代表共同追忆辛亥革命至今中国的百年沧桑巨变，厚植休戚与共的民族认同，一起探讨继承孙中山先生遗志，促进海峡两岸乃至全球华人携手振兴中华。

黄埔军校同学会会长林上元在发言中说：孙中山先生领导辛亥革命开启了中国走向进步的闸门，是中国近代以来，一场最具有影响的社会革命，是中国人民为改变自己的命运、奋起斗争的一个里程碑。

台湾"一国两制"研究协会会长、嘉义农业发展基金会总裁蔡武璋先生说：台湾同胞在交流过程当中，也感受到了祖国的强大，经济的崛起，这是我们共同努力的目标。大陆也有很多地方的公园、马路来以"中山"两字为名，可见两岸同胞对孙中山先生的尊重还是一样的。

澳大利亚黄埔军校联谊会会长陈蔚东说：我们的国家傲然的自立于世界民族之林，孙中山先生和辛亥革命先辈为之奋斗牺牲的伟大梦想，正在变成现实，海

外华人可以挺直腰杆做人，感受很深。

美东黄埔陆军官校同学会原会长陈庆国说：国共两党在历史上均完成了部分的而非全部的任务，而中国的统一仍是未尽的事业。今天我们纪念辛亥革命百年，期望两党能够共同完成孙中山先生遗愿，和平奋斗救中国，以今天来说那就是携手同心，走向和平统一的康庄大道。

二、以黄埔精神对辛亥革命精神的传承为主题深入探讨

论坛能够突出自身特色，深入探讨黄埔精神对辛亥革命精神的传承，以激励后人，这使其产生了独有的现实启迪。在讨论交流中，黄埔校友及后人难以忘怀并引以为荣的是，在革命的重要关头，孙中山先生毅然实行联俄、联共、扶助农工的三大政策，1924 年 1 月实现了国民党改组，吸收共产党人加入。改组后的第一项重要措施，便是国共合作在广州以东珠江上的黄埔岛建立军校。1924 年 6月 16 日，孙中山和夫人宋庆龄出席了黄埔一期的开学典礼，并检阅了 460 名黄埔新生的严整方阵。孙中山先生在军校开学时提出了任务，要"用这个学校内的学生做根本，成立革命军"，并提了军校训词"三民主义，吾党所宗；以建民国，以进大同"，作为理想目标。此后，国共两党的黄埔校友怀揣共同的报国理想一起投入了东征、北伐的战场，"以血洒花，以校作家，卧薪尝胆，努力建设中华"。抗日战争爆发后，又并肩在战场上向着共同的敌人开火，用鲜血和生命实践了孙中山先生的临终遗言："和平、奋斗、救中国。"回顾历史，代表们更感到黄埔校友纪念辛亥革命 100 周年有着特殊的意义。

1.从历史发展看，黄埔军校的成立，就是辛亥革命继续延伸的一个方面

孙中山先生总结革命历史经验教训，毅然实现国共合作建立了革命武装，在以后的革命中发挥了重要作用。

2.从人员构成看，有血脉相连的基因

不仅黄埔军校的创始人是辛亥革命的领导人孙中山先生，黄埔军校的元老领导、教官等很多是辛亥革命的参加者，而且不少家族，他们的祖父是辛亥革命的

重要参加者，到了他们的父亲这辈，都是黄埔军校的学生或者教官。

3.从精神实质看，一脉相承

黄埔军校的创办就是秉承孙中山先生的建立革命军队，挽救中国危亡的旨义，这是对辛亥革命爱国革命精神的继承和发扬，这种精神也贯穿在后来的北伐战争、抗日战争中。虽然岁月沧桑，黄埔师生也曾历经波折，分隔四海，甚至同室操戈、对峙两岸，但是爱国之心、报国之志总能超越政治纷争，把同唱一首黄埔歌的同学们聚集在一起。

当历史的烟尘已经散落，和平发展成为时代的主旋律，两岸关系面临着难得的历史机遇之时，透过历史的烟云思考现实和未来，辛亥革命精神、黄埔军魂仍然能带给我们深刻的启示。在2008年12月31日召开的纪念《告台湾同胞书》发表30周年座谈会上，胡锦涛总书记发表了重要讲话，提出了推动两岸关系和平发展的六点意见，其中之一就是探讨建立军事安全互信机制的问题。在此两岸关系进一步深入向前发展的历史时刻，有着爱国传统的黄埔同学们再一次挺身走在了探索突破瓶颈问题的前沿，他们不顾年事已高，捐弃前嫌，奔走两岸，通过举办老将军高尔夫球赛、书画展、开展论坛交流等方式，逐步为结束敌对、增进互信而身体力行。

三、以黄埔同学的友情亲情为纽带增进交流

此次论坛还围绕主题开展了丰富多彩的参访活动，参观了武汉辛亥革命纪念馆、首义广场、起义门、武汉中央军事政治学校旧址、中山舰博物馆、广州黄埔军校旧址纪念馆、广州大元帅府、黄花岗72烈士墓、中山纪念堂，以及广州亚运场馆等，这不仅为嘉宾们感知百年沧桑提供了生动内容，也为彼此的交流带来更多机会和空间。

黄埔校友的交流得益于海峡两岸的黄埔军校同学会。大陆在改革开放后的1984年成立了黄埔军校同学会，当年是黄埔建校60周年，在广东的黄埔军校旧址纪念馆隆重举行了黄埔军校建校纪念大会。当时黄埔一期到三期的老校友们

还有的健在，建校时十七八岁的学生，60年后已是满头银发。上百名校友从各地、海外赶到黄埔，有的是坐着轮椅辗转回到母校。不少人举着牌子，上面写着小名，在互相寻找、辨认着分隔几十年的同窗校友。确实，天下黄埔是一家，历尽劫波的同学们不管在哪里相逢，谈起一同抗战总是热血沸腾！唱起黄埔军校校歌依旧激情澎湃："携着手，向前行"，"亲爱精诚，继续永守"，"发扬吾校精神"。这次出席论坛的有不少是来自海峡两岸及海外的辛亥革命先辈的后裔、黄埔校友和亲属，友情亲情成为交流的纽带。

来自美国纽约的黄埔亲属王华兰女士说："真没想到过了这么多年，黄埔同学仍然有这么强的凝聚力、号召力，这使我不得不思考什么是黄埔精神。"徐向前元帅之子徐小岩，左权将军之女左太北，武昌首义总指挥吴兆麟之孙、黄埔后代吴德立等人纷纷在纪念地回忆先辈革命经历。徐小岩感叹地说："父亲晚年卸任各种职务，只保留黄埔同学会会长，一直没有停止和黄埔同学的交流，我们黄埔亲属后代理应继续多做增进黄埔亲情友情、同学情的工作。"台湾来的校友孙平先生在即将分别的晚宴上抑制不住激动的心情说："这次活动确实有声有色，亲情友情很浓，让我十分感动。"

四、以中央主流媒体为骨干把握舆论主导

此次论坛的举办正值台湾选前的敏感时期，主办方既服从两岸关系大局，又积极有所作为，重点邀请了中央主流媒体新华社、中新社、人民日报海外版、中央人民广播电台，中国国际广播电台、中央电视台、中国台湾网及武汉、广州等地方主要媒体随行报道，既有动态消息，也有深度专访及论坛嘉宾观点的摘发，并开设网络专题、专页，网络视频访谈等，通过全媒体传播，争取话语权，把握舆论主导。短短四五天，发稿140多篇，并被搜狐网、网易、环球网、新民网等十多家有影响的网站转载240多条，浏览量不断攀升。

报道中，中央人民广播电台、中国国际广播电台等媒体还采制播出了"百年回响"、"家国理想一百年"等大型系列节目，结合论坛活动的采访，选择相关重

要历史事件或重要历史人物为切入口，"同忆百年沧桑，共话中华振兴"，独具视角地深度解读辛亥革命的历史及现实意义，发挥了舆论骨干的作用。

比如中央台的"百年回响"系列节目以此次论坛的内涵为核心内容共分六个专题：1. 楚天激荡。围绕 1911 年 10 月 10 日，武昌首义的枪声，激荡起摧毁腐朽封建王朝的起义风云这一彪炳史册的重大历史事件，解读其历史背景及革故之深刻含意。2. 共和初建。主要历史事件是武昌起义成功后，革命党人在武汉设立军政府，及 1912 年 1 月 1 日，孙中山在南京宣告建立了中国历史上第一个共和国，并担任了临时大总统，阐述初建共和之鼎新的要义，并进一步论及革命的成败得失。3. 黄埔军魂。以 1924 年 6 月 16 日黄埔军校成立为历史事件切入，谈论黄埔精神对辛亥革命精神的传承。4. 携手抗战。从 1937 年 7 月卢沟桥事变爆发全面抗战，国共两党再次合作，论说国共双方的黄埔同学，再次担当起挽救民族危亡的重任，共同书写了全民族抗战的辉煌篇章。5. 沧海桑田。从新中国的成立，看站起来的中国人，很快显现了让整个世界震惊的业绩，台湾也出现了经济起飞。当年的国共领导人、黄埔同窗的恩怨已成过去，沧海桑田，中华巨变。6. 振兴中华。主要谈放眼未来，振兴中华，是中国人纪念辛亥革命 100 周年的共同愿望。当一个富强、民主、统一的中国腾飞之时，我们就可以无愧地告慰那些民主革命的先驱者。

整个报道通过大众传播引起更多人的了解、关注和参与，形成有利于发扬辛亥革命和黄埔精神、团结全球华人共同推进两岸关系和平发展、最终实现振兴中华的良好舆论氛围。

（本文发表于 2011 年 9 月《中国广播电视学刊》）

百年回响

——纪念辛亥革命100周年

【总片头】

【音乐起，压混】

播：聆听历史回响，思索百年沧桑。

【出音响】

武昌起义枪炮声——

解说：1911年10月10日晚，在湖北武昌发动武装起义……

黄埔军校校歌声——

解说：孙中山建立军校……

孙中山：怎么样来挽救我们中国……

解说：1945年8月15日，蒋中正发表胜利广播……

蒋介石：今天，敌军已被我们打倒了。

毛泽东：中国人从此站立起来了。

掌声——

邓小平：同志们好！

受阅部队正步声——

解放军驻港部队军官：我代表中国人民解放军驻香港部队接管军营……

胡锦涛：连战先生，你们的来访是中国共产党和中国国民党……

连战：曲曲折折，一直到今天才能够见面。

【音响止】

播：欢迎收听特别节目《百年回响》。

【音乐扬起，渐隐】

第 1 集：楚天激荡

【本集片头】

【音乐起，压混】

播：1911 年 10 月 10 日晚，新军工程第八营的革命党人打响了武昌起义第一枪，在楚天激荡起摧毁腐朽封建王朝的起义风云，引发全国响应，掀起了辛亥革命高潮。短短一个月，13 个省和上海宣布起义，清政府统治土崩瓦解。

【出音响】

吴德立：10 月 10 号那一天，我爷爷就是楚望台的执勤官……

熊辉：我父亲只是在关键时候打响了一枪……

程耀南：中国需要改变面貌……

吴德立：直到今天，他的精神一直鼓舞着中华民族向前走嘛。

【音响止】

播：请听第 1 集《楚天激荡》。

【音乐扬起，渐隐】

【出现场音（武昌起义军政府旧址前向孙中山铜像敬献花篮）】

仪式主持："纪念辛亥革命 100 周年黄埔论坛"全体来宾拜谒孙中山铜像仪

式现在开始……

【压混】

记者：听众朋友，大家好。9月8号，记者跟随参加"纪念辛亥革命100周年黄埔论坛"的海内外黄埔组织代表、黄埔同学及亲友、有关专家学者等100多人，在"辛亥革命武昌起义军政府旧址"前的广场上向孙中山铜像鞠躬致敬、敬献花篮，并参观旧址。这座旧址的主体建筑是一排二层红色楼房，如今正改建"辛亥革命纪念馆"，武昌起义临时总指挥吴兆麟的孙子吴德立在纪念馆里边看边说：

【出录音】

吴德立：我爷爷当时是新军工程第八营左队队官，10月10号那一天，他就是楚望台的执勤官，起义的时候他是唯一的军官，其他都是士兵。起先是300多人冲出营，向楚望台集聚，当时在楚望台集聚了大概有2000人左右，然后大家公推吴兆麟为总指挥，因为他是唯一的军官，又是参谋大学毕业的，他在秋操、军事训练中写过很多书，在军中有一定的威信。

【录音止】

记者：吴德立说，当年楚望台军械库是武昌首义军发难后占领的第一个目标。各路起义军在这里集结、补充弹药后，向湖广总督署、湖北新军第八镇司令部发起进攻。

【出录音】

吴德立：他就把仓库打开，枪发给大家。据我奶奶讲，当天晚上那个楚望台不光是武器，还有银子，洒一地，没有一个人捡，那就是抱着必死的决心，一定要拿下武昌城。夜战最重要的就是要听指挥，要服从指挥，于是就约法三章，他发布了七条命令嘛，然后把全城的电话线、电线全部割断，叫清军的瑞澂都督没有指挥的能力了。最重要的一点就是他调炮队进城，因为决定战争胜利的就是大炮，第一个就是把清军旁边的宪兵营都先轰走，然后就集中力量打都督府。

【录音止】

记者：起义军当夜占领武昌，三日之内，控制了武汉三镇。说起武昌起义当夜的故事，吴德立还提到了一段鲜为人知的情节。

【出录音】

吴德立：当时半夜下起雨来了，天又漆黑，电路都让他给割断了，这炮兵来了以后，没有射击的目标。老爷子组织一个敢死队，100多人冲到总督府的后边，沿途把门板都给拆了，就是商店门板全拆，拿煤油扑了以后，丢在总督府的附近点火。火一着，老爷子就命令炮兵向火光去射击。军队能力还是具备的，有两炮在总督府炸了，瑞澂一害怕，在后边墙上挖一洞跑了，就上了兵舰。经过8小时的激战，第二天清晨就把武昌城给拿下了。

【录音止】

记者：记者在吴德立的引导下步入"辛亥革命纪念馆"展厅，他的祖父吴兆麟带领起义军奋勇向前的雕像充满力量。站在纪念馆的历史图片展前，吴德立说，鸦片战争后，清政府统治下各种社会矛盾不断激化，各地反抗斗争持续不断，革命党人频频发动武装起义。在此起彼伏的起义浪潮中，吴德立的祖父和当年很多热血青年一样，慢慢接受革命思想，屡挫屡战后的武昌起义取得成功看似偶然，实则必然。

【出录音】

吴德立：他曾经是那种激进青年，他原来是日知会的总干事嘛，当时他们日知会也印《猛回头》《醒世钟》这些材料。清朝腐败，使百姓对清政府不抱希望了，怨声载道了，各种条件吧，老爷子他们对于中国革命形势的判断要在中心地段爆发。为什么能在武汉成功呢？它这儿有兵工厂，它有汉阳造，它九省通衢，它这个交通比较便利。再一个，人员比较集中，湖北军人又有战斗力。各种因素促合起来，它在中部突然爆发了。

【录音止】

记者：纪念馆内，一幅幅历史图片再现了武昌起义的历史背景，记录下为起义做出贡献的革命先辈们的英武相貌。在和吴兆麟照片一厅之隔的地方，从澳门

赶来参加黄埔论坛活动的吴厚悌女士指着墙上一张照片告诉记者，这就是她的叔祖父吴禄贞将军。

【出录音】

吴厚悌：他是17岁就考上湖北武备学堂，以优异成绩官派到日本学习军事。他在日本留学的时候就认识了孙中山先生，认识孙中山先生以后他就参加了同盟会，成为兴中会的骨干力量，他比黄兴还早。那时候孙中山对他很信任，就派他回去，要成立自立军，就举行大通起义。后来就失败了，他就又回到日本。归国以后，他就很努力地推行孙中山的思想，后来又奉命在武昌花园山建立了革命秘密机关。

【录音止】

记者：吴禄贞曾任清政府陆军第六镇统制，利用职务之便在军界和学界大做革命播种工作，并创建了国内第一个革命团体"武昌花园山聚会"。他倡导"秀才当兵"，就是把有先进思想的知识分子，派入营中当兵，去做"改换新军头脑"的工作，为后来的武昌首义打下了思想和组织基础，吴禄贞由此被誉为"湖北革命第一人"。

【出录音】

吴厚悌：那时候他提倡的秀才当兵，在那边的花园山聚会，就培养了很多人。好像以后日知社进步团体里面的领导人都是他亲手培养起来的，所以他就是为武昌起义打下了基础，培养了很多人才，以后都是在辛亥革命中当骨干的。

【录音止】

记者：论坛活动期间，吴厚悌和一位老先生程耀南谈得非常投机。程耀南说，他的父亲程明超和吴禄贞将军当年同是留日同学，是辛亥革命的同志，也是至交。

【出录音】

程耀南：1902年他就到日本去了，当时我父亲出国还是清末选派出去的，他是留学到日本京都帝国大学。去了不久就跟孙先生有接触，就萌发了革命思想。

1905年，孙先生跟黄兴筹建了同盟会，我父亲是主要筹建的成员之一，来帮忙整理宣传跟组织同盟会的成立。

【录音止】

记者：在孙中山的影响下，程明超到日本留学的第一年就创办了《湖北学生界》杂志，宣传革命理论。

【出录音】

程耀南：以地方命名的杂志宣传革命的那是第一个，在中国来说它是第一个，而且影响很大。后来这个杂志就改名了，第六期以后就改《汉声》。办了这个杂志以后，送到孙先生的那个地方，有一个叫冯自由的，由他带到中国来，全国各地散发，当时认为还是比较受欢迎的。

【录音止】

记者：程耀南说，父亲那一代都是怀揣革命理想的热血青年，就连办杂志的经费都是靠卖字换来的钱。

【出录音】

程耀南：当年在日本留学的时候才20多岁，他当时办的没有经费，孙中山先生也没有什么太多经费。我父亲早年自己有一点出去生活的费用，后来没有钱了，也困难哪。结果，我父亲他的书法写得比较好，在日本还是受到欢迎，他就自己卖字筹措一些资金。当然不是街上摆摊，都是别人找的他。他书法很好，在日本当时叫作"东亚草圣"，说他的字很像王羲之的那个行云流水的那样的，很漂亮。中国需要改变面貌，他接受新的思想比较快，既不发财，也不升官的，就凭着自己的一股热情，没有钱自己去卖字，支持孙中山的革命。

【录音止】

记者：程耀南告诉记者，今年8月30号，他的父亲迁葬武汉石门峰辛亥纪念园，武汉大学历史学教授冯天瑜亲笔题写了墓志铭。冯教授说，当时像程明超这样受清政府资助出国留学，又举起革命大旗的人并非个别现象。

【出录音】

冯天瑜：这是一个普遍现象，这不光是程明超，那是大批的，那不是少的，黄兴这些人都是张之洞派出去的，都不是自费生，但就是有这样一些青年知识分子，在这个国家处于民族危亡、民不聊生这种情况之下，有一种忧国忧民的情怀。原来就对清朝有不满了，出去之后，尤其到了海外，接受了现代文明的洗礼，就很容易走上这个革命的道路。再就是孙中山他们的宣传，包括邹容、陈天华他们宣传革命的这些小册子，那么一点就着。

【录音止】

记者：在以孙中山为首的革命党人感召下，一批批热血青年前赴后继，十次武装起义失败后终于在武昌一役取得成功。武昌首义第一声枪响，宣告了几千年封建帝制走向灭亡。在"武昌首义座谈会"上，熊辉对他的父亲熊秉坤打响的武昌首义第一枪做出了这样的评价。

【出录音】

熊辉：我父亲只是在关键时候打响了一枪，只是时势造就了他，成就了他这么一个英雄。但是整个的首义枪声可以说，它像闪电刺破了黑夜，它像惊雷炸开了路障，它打出了中国人民的豪情壮志，宣告了数千年帝制的灭亡，唱响了先行者的歌。

【录音止】

记者：武昌首义枪响引发了全国九州四海的枪声，推翻了帝制，开辟了民主共和的道路。百年纪念，熊辉道出了自己对辛亥革命精神的理解。

【出录音】

熊辉：那么辛亥革命的首义精神是什么呢？我想应该是这样来说，以天下为己任，爱我中华为天职的精神，我看这个是第一个，也是最重要的一个。第二个，就是敢为天下先，尚为天下先的创新精神。第三个，应该是改天换地，锲而不舍，默默耕耘，愚公移山的精神。第四个，我觉得是无私无畏，真心奉献，甘洒热血的战斗精神。第五个方面，就是胸怀全局，求同存异，风雨同舟，团结战斗的精神。

【录音止】

记者：像熊辉、吴德立一样的辛亥革命先辈后裔，都感受到了辛亥革命精神的影响正在逐步扩大。站在武昌起义军政府旧址的门口，吴德立说，他从30年前开始认真研究祖父经历的那段历史，对辛亥革命日益扩大的影响有切身体会。

【出录音】

吴德立：真正的知道它是纪念辛亥革命70周年，1981年。我父亲参加，我没参加。那也是咱们国内第一次这么大面积地宣扬辛亥革命，当时要改革开放，第一个举措就要把对外的窗户给打开。当时以李墨庵为代表的一个代表团来了，海外的，这样，我们就进一步地去了解了。

第二次就是80周年，是1991年，那时候就以我母亲为代表的海外代表团在湖北搞的。她有很多讲话就在这儿，就是在门口这儿。那次我就直接参加，因为陪着老太太，就翻阅了很多书，恶补了一下。

然后，90周年我就参加了。印象比较深的就是每10年的辛亥革命的一个纪念都是往上走。我们党对辛亥革命还是很重视的，逐年地把它这个纪念的规格都在提高。

其实辛亥革命的作用是很明显的，直到今天它的精神一直鼓舞着中华民族向前走嘛，这个是一个非常重要的精神作用。

【录音止】

第2集：共和初建

【本集片头】

【音乐起，压混】

播：武昌起义成功后，革命党人在武汉设立军政府，并颁布第一号布告，宣告废除清朝宣统年号。在南京临时政府成立前近3个月内，军政府一度代行中央政府职权，颁布了中国第一部具有宪法性质的法令——《鄂州约法》，成为中华民族推翻帝制建立共和的重要里程碑。1912年1月1日，孙中山在南京宣誓就

职临时大总统。

【出音响】

吴德立：成立鄂军军政府嘛，也就是在亚洲成立了第一个共和国。

程耀南：第一届临时大总统就委任我父亲当秘书长，最早的秘书长。

吴德立：老百姓肯定都拥护新政权。

冯天瑜：辛亥革命实践了民主共和国创建的重大的历史使命。

【音响止】

播：请听第二集《共和初建》。

【音乐扬起，渐隐】

【出音响】

记者：组建革命军政府的时候，您爷爷在里面当时也担任了职务？

吴德立：参谋总长，他是战时总司令，那个二楼有一个办公室，就是参谋部，就在那儿。

记者：是您祖父的办公室？

吴德立：对，里边有办公桌跟他的一张照片。

【压混】

记者：听众朋友，您刚才听到的这段录音，是记者在湖北军政府旧址前和当年军政府参谋总长吴兆麟的孙子吴德立之间的对话。100年前的10月11号，武昌起义第二天，作为临时总指挥，吴兆麟召集城内知名人士商讨成立了军政府。

【出音响】

吴德立：吴兆麟就派兵把所有城里边的知名人士，包括过去的什么议长、乡绅这些知名人士全都集中在这儿了，都请来。

记者：是您的祖父把他们请过来？

吴德立：当时他是总指挥，就下命令给请过来，大家来议，成立鄂军军政府嘛，这是第一个军政府，也就是在亚洲成立了第一个共和国呀。过了几天以后，

又出现中国第一部《宪法》，叫《鄂州约法》。

　　记者：都是在旧址这儿发生的？

　　吴德立：对，都集中在这儿。

【音响止】

　　记者：对辛亥革命史有精深研究的武汉大学历史系教授冯天瑜认为，湖北军政府已经具备了民主共和国的雏形。

【出音响】

　　冯天瑜：他宣布了主权在民，宣布了权力制衡，一些民主共和国基本的要件，在湖北军政府当中都初步地展示出来了。而且又过了大半个月以后，宋教仁就来到了武汉，就修订了一个重要的文件，这就是湖北军政府的约法，就是《鄂州约法》。《鄂州约法》应该说是具有一个民主共和国宪法的雏形，这里面关于民主共和国的一些基本要素都提出了，所以以后各省响应，包括江西等等，都颁布了约法，基本上都是仿照的《鄂州约法》。以后到1912年成立中华民国临时政府，颁布了临时约法，这就应该说是全国性的中国的第一个民主共和国的宪法性质的文件，这个也基本上是跟《鄂州约法》是相近的。通过湖北军政府的建立，南京临时政府的建立，这些民主共和国的雏形都已经确立下来了。

【压混】

　　记者：共和的建立经历了探索历程，孙中山等人在1906年就制订的《中国同盟会革命方略》，其中，开篇便有专章详细论述了组建军政府的事宜。

【出音响】

　　冯天瑜：孙中山等人，他们在辛亥革命的酝酿过程当中，就已经明确地提出来了，推翻了清王朝，不是要重新又建立一个专制王朝，而是要按照人类文明发展的趋势，建立一个民主共和国。所以就辛亥首义而言，首义的第二天，1911年的10月11号，就按照同盟会预定的一些计划，就是说在某地起义成功，就立即建立共和制的革命政权。所以武昌起义的这些成员，在起义的第二天，就在湖北省咨议局，相当于省议会这个地方，就组建湖北军政府。

【音响止】

记者：武昌起义引发全国各地响应。1911 年 12 月 29 号，17 省代表在南京选举孙中山为中华民国临时大总统。今年 80 岁的辛亥革命先辈后裔程耀南拿着一张发黄的照片告诉记者，1912 年元旦，孙中山宣誓就职的时候，他的父亲程明超被委任为秘书长。

【出音响】

程耀南：孙中山就职临时大总统全体职员合影，这个是当时拍的照片，这个很不容易找到的，这是台湾找到的。

记者：**有您父亲吗？**

程耀南：有我父亲，这个就是的。他低调得很，他站在边上，在这里。他有个特点，他天庭比较高，还有一个留着胡子的。他喜欢穿中国式的衣服，就是马褂，但是有时候也穿西服，他在日本的时间长。你看这个时间就穿的马褂，这个下面就是一个长袍子。

记者：**这个时候他已经当了秘书长了？**

程耀南：当秘书长了。中华民国成立的时候，第一届临时大总统，他就委任了我父亲当秘书长，最早的秘书长，我父亲当时还主持了国内外的工作。

【压混】

记者：共和制度创建之初，百废待举，程耀南的父亲协助孙中山做了大量建设性工作，在很多基础建设方面，广泛借鉴了西方的先进经验。

【出音响】

程耀南：他当这个秘书长以后，一方面要处理一些日常的国家的事务性的工作，他管过交通部，还管过教育部，他还管过很多其他的事情。还有一个事情，中华民国成立了以后，就准备要有一些经济建设，这个铁路摆在首位。当时要建立很多铁路，包括管理，中国当时没有经验，叫我父亲考察欧洲，德国、比利时、意大利。那每考察一个国家，都写了一个专题的论文，就是叫德国铁路干线营运旅。每一个国家考察都是有一本小书，这本书现在在北京的档案馆里面都有这个。

【压混】

记者：新的共和政体得到了百姓拥护，程耀南还有一张珍贵的历史照片，记录了他的父亲陪同孙中山第一次到武汉视察时受到热烈欢迎的瞬间。

【出音响】

程耀南：这张照片你们也看一下，这个是在1912年民国元年，4月9号孙中山先生在武汉各界代表150人合影。这实际上不止150人，这是15个团体，当时的孙中山在武汉来视察工作。那个时候已经是民国了，第一次到武汉来视察，带着他的家人，还有几个随从人员，我父亲是全程陪同他来武汉视察。到哪里安排他什么，这个都是我父亲搞的。最后还到我们家里招待他们一行，在武昌的家里吃的便饭，这是我母亲告诉我们的。孙先生他说，我自从参加革命以来，第一次这么热烈地受到欢迎，这还是第一次，在武汉。他说我心里也很感动，发表了演说。

【音响止】

记者：共和制为首义之区武汉带来了新的工业、新的文教，但由于立宪派和其他势力对北洋军阀袁世凯的支持，以及革命党人的妥协，孙中山到武汉视察时，已经被迫辞去了临时大总统职务，让位袁世凯。1915年12月25号，袁世凯称帝，孙中山两次发表《讨袁宣言》。共和制从创建到稳固，几经波折反复，冯天瑜教授分析了其中原因。

【出音响】

冯天瑜：从革命党方面的，一个是实力不足，另外一种还有一种比较天真的善良的一种意愿。当时还出了一种言论，叫作革命军起，革命党消。孙中山他们也有这样的想法，只要这个共和国建立起来，民国建立了，我们这些人都可以功成身退，我们现在可以去搞建设。这是当时革命党人的一种，我觉得是很善良的，同时也是很天真的想法。最后，辛亥革命以后的这个全国的大权，还是落到了袁世凯的手上。所以作为北洋势力的代表，还是一个中华专制势力的代表，袁世凯他们后来就慢慢地使得这个作为一个民主共和国的民国，逐渐逐渐地开始发生变性，一直到宣布复辟帝制，建立洪宪王朝。这样一个大权就旁落了，他们又

倒行逆施，孙中山为首的革命党人，又清醒过来，所以才有二次革命，以后不断地有这个革命。这就说明，辛亥革命是要建立一个民主共和国，而且这个方案也基本上开始实施了，而且全国也出现了一些初步的欣欣向荣的现象，但是由于整个历史条件的限制，后来出现了很多反复，革命党人也是在这个过程当中，逐渐逐渐地变得老练和成熟起来了。

【压混】

记者：冯教授认为，一个经历了 2000 多年专制帝制的国家向民主共和的转换绝不可能一蹴而就。从世界范围看，历史的每一步前进都不可能一帆风顺，不能因为道路曲折而否定辛亥革命的价值。

【出音响】

冯天瑜：不仅是中国这样，以法国为例，法国资产阶级大革命，以后发生多次复辟，所以才有第一共和国，然后复辟，然后第二共和国又复辟，第三个共和国。就是任何一个国家，要完成这样一个重大的历史性的转折，必然道路是曲折的，是坎坷的，何况像中国这样的国家，那么深厚的这个基础，专制帝制这么悠久的传统，以及整个国民的素质，那不可能你推翻了清王朝，宣布建立共和，以后的一切都顺利，那反而是不真实的，也是不可能的。我们要考量这个革命的价值，是要看它所指引的方向。应该说，我们后来虽然有很多的曲折，有很多的坎坷，但它的方向是正确的。这样一个基本的走势，是辛亥革命开辟出来的，而且历史证明是正确的。

【压混】

记者：冯教授经过多年研究认为，辛亥革命的贡献主要体现在革故和鼎新两个方面，共和道路的开创成为辛亥革命最主要的贡献之一。

【出音响】

冯天瑜：革故，他不仅仅是推翻了清王朝，而且结束了在中国延续 2100 多年的专制帝制。另外在鼎新方面，就是在建设方面，辛亥革命实践了民主共和国创建的重大的历史使命，建立了中国乃至于亚洲第一个民主共和国。所以从此之

后，在中国这样一个有着悠久的专制君主制的传统的国家，共和成为了新的正统。这个是非常了不起的，这个应该说是辛亥革命的重大贡献。当然在这方面也是留下了未尽之业，后来还有很多反复。

【压混】

记者：回顾辛亥革命后 100 年的历史进程，冯教授分析，百年来中国的现代化和共和制道路始终未变。

【出音响】

冯天瑜：我认为应该说有两个东西，基本上是传承的。一个是要中国走向现代化，要搞现代工业、现代商业、现代文教。这一点，无论是孙中山他们的谋略，在某种程度上，从袁世凯他们当时的一些做法，包括后来共产党，这一点应该说大体还是一致的，但是当中有很多的曲折。再一个就是共和制，不管是真心还是假意，袁世凯他也发表了很多要搞共和的这种言论，而且他在一个时期当中，还维持着共和国的一个形态。然后共产党还是一个共和体制，这个共和这一点还是承袭下来的，不过是进一步丰富充实提高。所以应该说，共产党人所推进的这个革命或建设事业，是继承和发扬辛亥革命的基本精神，这个应该是毫无疑问的。

【音响止】

第 3 集：黄埔军魂

【本集片头】

【音乐起，压混】

播：1924 年 6 月 16 日，在国共两党首度携手合作、国民革命风起云涌之际，孙中山在广州黄埔创建了"陆军军官学校"。黄埔师生以"创造革命军，来挽救中国的危亡"为宗旨，传承辛亥革命精神，在反帝反封建、争取国家统一与民族独立的斗争中立下了赫赫战功。

【出音响】

林上元：不管共产党、国民党，很多将军都是这个黄埔军校培养出来的。

左太北：在那个学校里面，你升官发财你不能来这儿，你到这儿来你就是要献身，这种思想我父亲是非常接受的。

陈知建：在黄埔这几年，对我父亲影响很大，他心目中的英雄是辛亥革命元老黄兴。

严昌洪：黄埔军校从创始人、从领导到学员里面有很多人就是辛亥革命的参加者。

冯天瑜：黄埔精神，应该是继承和发扬了辛亥革命的这种精神。

【音响止】

播：请听第3集《黄埔军魂》。

【音乐扬起，渐隐】

【出现场音（参观广州黄埔军校旧址纪念馆）】

讲解：各位来宾，我们来到的是黄埔军校的校本部。这所学校我们知道是孙中山先生创办所兴起的学校，当年为国共两党培养了大批的军事、政治人才，成为中国将帅的摇篮……

【压混】

记者：您好，听众朋友，不久前，记者跟随百余名海内外辛亥革命先辈后裔、黄埔同学和亲友，来到了广州"黄埔军校旧址纪念馆"参观。走进纪念馆，大家认真倾听讲解，黄埔一期生左权将军的女儿左太北不时询问父辈在这里学习的细节。

【出音响】

左太北：这次纪念辛亥革命一百周年，所以辛亥的后代、黄埔的后代来了好多的人，而且从海内外好多地方都来，大家对先辈们的精神，对孙中山辛亥革命的精神都是特别的怀念，而且父辈们参加了这些事，作为后代就特别的骄傲。

【音响止】

记者：走出纪念馆，左太北向记者讲起了黄埔军校创建的历史。她说，辛亥革命的曲折道路，特别是陈炯明叛变让孙中山认识到，组建一支忠于革命的军

队何等重要。当时，正值第一次国共合作，在中国共产党和苏联的帮助下，1924年孙中山在广州创建了黄埔军校。

【出音响】

左太北：1911年以后辛亥革命，孙中山当了几天总统他就让给袁世凯，袁世凯就又当皇帝去了。他让给谁，谁都想弄独裁，就要恢复到封建帝制。他一看不行，他重新再斗，一次次的、十多次的失败。一直到了他到广东来当大总统，就当了三次，原来也信任广东这些军阀，最后陈炯明1922年拿炮打他。整个这个过程，他艰难曲折，就是你信任谁，人家都有人家的打算。他给黄埔军校6月16号成立的讲话就讲得非常好，他就总结了他这40年屡战屡败的这个经验，说现在必须要有一支和革命党的革命精神一致的军队，而这支军队绝对不是为了个人，是为了推翻帝国主义对中国的侵略，推翻封建主义。

【音响止】

记者：黄埔军校和辛亥革命关系密切，华中师范大学历史研究所教授严昌洪在不久前举行的"纪念辛亥革命100周年黄埔论坛"座谈会上说，黄埔军校从创始人、学校领导到学员，很多人都是辛亥革命的参加者。

【出音响】

严昌洪：我觉得黄埔军校跟辛亥革命的关系确实很密切，不仅仅是因为它的创始人是辛亥革命的领导人孙中山先生，也不仅仅是因为黄埔军校里面的师生，特别是教官、学校领导都有很多是辛亥革命的参加者。比方说蒋介石、胡汉民、汪精卫、廖仲恺等等，这些人本身就是辛亥革命的元老，都是参加者。他们来办的这个黄埔军校，在里面当领导、当教官。另外这个学生里面应该也是有一批，早期的黄埔军校的学员应该有一些也是参加过辛亥革命的，可能参加辛亥革命的时候当时很年轻的小青年，到了辛亥革命以后有机会深造，也到黄埔军校去学习。

【音响止】

记者：除了辛亥革命的参与者，也有很多辛亥革命志士的后裔到黄埔军校学习。黄埔军校同学会会长林上元说，他的外祖父张难先是早期辛亥革命参与者，

曾参加武昌起义，而他自己就是黄埔军校第18期学员。无独有偶，记者采访武昌起义临时总指挥吴兆麟的孙子吴德立时，也听到了类似的故事。

【出音响】

吴德立：辛亥革命以后虽然把列强赶出去了，把清政府给推翻了，但是军阀又混战了。那时候我父亲他是独子，在他十几岁的时候爷爷就把他送到日本学军事，他是士官18期吧，士官毕业以后又上日本陆军大学。1937年抗战，我爷爷一个电报把我父亲就招回国，送到第一战区。第一战区完了以后他就到黄埔军官学校当教官了，在成都陆军军官学校，16～18期，就是跟林会长他们是一级。

【音响止】

记者：武汉大学历史系教授冯天瑜说，像这种辛亥革命参与者与黄埔军校师生之间血脉相传的事例并不少见。

【出音响】

冯天瑜：就具体很多人士的情况来看，也可以看得出来，辛亥精神和黄埔精神之间的血脉关系。往往就有这种情况，他们的祖父是辛亥革命的重要参加者，到了他们的父辈，都是黄埔军校的学生或者是教官，后来在北伐战争或者是在抗日战争当中，都做出了重大的贡献。所以仅仅从这些人员的情况看，无论是海内的还是海外的，很多人看一看他们的家族史，都可以清楚地看到，辛亥和黄埔之间的这样的一个直接的关系。

【音响止】

记者：当时，辛亥革命的浪潮已经席卷全国，各地热血青年在革命理想的感召下汇聚黄埔，这其中就包括后来赫赫有名的陈赓大将。陈赓是黄埔一期学员，他的儿子陈知建说，父亲敬仰辛亥革命英雄，黄埔军校刚成立时，身为共产党员的父亲受组织委派加入了黄埔。

【出音响】

陈知建：受辛亥革命的影响比较大，他曾经在自传里写过，他心目中的英雄是咱们湖南的辛亥革命元老黄兴，他心中的偶像。1924年黄埔军校成立了，就

让他报考黄埔军校去，让他多带点人去，十几个人都是湖南的，一块儿去的，大家推举他当班长。他带着这十几个人到了黄埔军校了，刚好赶上第一期。黄埔召集这么多年轻人，这么大的吸引力，它是打倒列强除军阀的口号下，反帝反封建，这个是他们的政治信念，这个是一致的。

【音响止】

记者：黄埔军校创建不足半年，1924年10月15号，黄埔师生首次参加战斗，一天内就平定广州商团叛乱。1925年2月1号，黄埔学生军参加第一次东征，讨伐陈炯明，再次展现革命军的全新形象，左太北的父亲左权就在黄埔学生军之列。

【出音响】

左太北：很快就第一次东征嘛，他就参加黄埔军团，一开始当个班长，后来就当排长。当时那个军阀也很多，打了以后就抢，抢广州这些店铺、商店，给自己发财。可是黄埔规定得非常严，一分钱抢的都不行，就是说和旧军阀绝对是要分开的。所以，他们这个黄埔军就在广州一下就特别受欢迎，就是纪律非常严明。因为孙中山讲话就讲得非常清楚，你要想升官发财，你就走别的门，你到这儿来就是为了革命，为革命来牺牲的。

【音响止】

记者：1925年10月1号，第二次东征攻打惠州。当时的惠州城防守严密，城墙坚固，火力猛烈，黄埔军损失惨重。两次东征，黄埔师生前后共牺牲586人，左太北的姑父和左太北的父亲一起加入黄埔军校，她姑父也牺牲在这次战斗中。

【出音响】

左太北：第二次东征就打惠州，惠州是陈炯明的老家，后来为了跨那个城墙，学生死得一批一批的，我那个姑父就在打惠州的时候牺牲了，他们都是黄埔军团的。我姑父的牺牲对我父亲刺激也很大，可是，他就更坚定革命了。

【音响止】

记者：黄埔期间发展左权加入共产党的陈赓也参加了第二次东征，陈知建说，当年他的父亲带领一个连爬梯子登城墙，脚上还中了一枪。黄埔军校几年的

历练，对父亲影响很大。

【出音响】

陈知建：我父亲学制很短，七个月。毕业以后留校工作，开始当入伍生连长，新兵连长，后来当队干部、副队长、队长什么的。在黄埔这几年，对我父亲影响很大。这段在我父亲军事生涯里面是很重要一个阶段，受两党的领袖影响都很大的，在两党领袖身上吸取不少营养。孙中山和廖仲恺、邓演达这些国民党元老他很佩服。国民党第二次代表大会，我父亲是代表学生，代表黄埔参加了，还听孙中山讲话，孙中山找他谈过一会儿。

【音响止】

记者：一批批热血青年抱着救国救民的理想，投奔黄埔军校，这里成为他们选择革命道路、立下革命志向的重要转折点。黄埔军校同学会会长林上元说，这些有志青年在黄埔接受革命思想的影响，后来很多都成为国共两军精英，传承辛亥革命精神。

【出音响】

林上元：这个黄埔军校在中国历史上确实是一个革命的摇篮，不管共产党、国民党，很多将军都是这个黄埔军校培养出来的。黄埔军校培养革命的武装，孙中山就是想依靠这个革命的军队将来完成他的革命的誓言。当时是在国共合作之下，首先参加东征，后来是北伐一直到抗日战争，黄埔的师生可以说做出了他们应该做的贡献。黄埔军校能够继承辛亥革命的精神，为建立独立富强的中国而奋斗。

【音响止】

第4集：携手抗战

【本集片头】

【音乐起，压混】

播：1937年7月7日晚，卢沟桥事变爆发，中华民族全面抗战拉开序幕。在民族危难面前，"拯救中华"成为共识，第二次国共合作在炮火中正式建立。国

共双方的黄埔同学再度携起手来，在抗日战场上英勇杀敌，以血洒花，共同谱写全民族抗战的恢弘篇章。

【出音响】

林上元：全国抗日气氛高涨，我就毅然要考黄埔军校，黄埔军校在抗日战争当中，实际上继承了辛亥革命的传统……

陈崇北：我父亲和很多国民党将领，虽然在政治上他们不同，在抗战的大局上、在民族存亡的时候他们走到一起……

陈蔚东：黄埔六期生国民党将军陈中柱，坚持与日寇作战，血洒战场，他们不要身家性命地共赴国难……

左太北：大家都到了一个战壕里，这不都打鬼子嘛，我父亲是八路军的副参谋长，就给国民党讲游击战术怎么打、怎么用……

【音响止】

播：请听第四集《携手抗战》。

【音乐扬起，渐隐】

记者：您好听众朋友，来自海内外参加"纪念辛亥革命100周年黄埔论坛"的黄埔同学和亲友，参观广州黄埔军校旧址纪念馆时，在"黄埔群英油画馆"内，左权将军的女儿左太北看到一幅她父亲的油画兴奋不已。

【出音响】

左太北：这个照片是我父亲最好的一张照片，是在平型关大战以后《解放日报》给他照的。这是油画，根据那张照片画的，画得非常好，看着很高兴……

【压混】

记者：在左权将军的油画前合影留念后，左太北像是打开了话匣子，她说她父亲19岁就进了黄埔军校，去苏联学过军事，1937年参加了抗日战争。

【出音响】

左太北：七七事变以后，朱德、彭德怀就都在山西开展敌后游击战，我父亲

就过黄河到了山西，他就在八路军前线指挥部。我父亲给我奶奶写了一封信，他那信上意思说这个日本帝国主义侵略我们中国，不但要霸占我们国家，还要毁灭我们这个民族，所以，我们中华民族必须全力和日本帝国主义斗争到底。他说，我们八路军要过黄河，我们过去吃草，因为长征的时候就是吃草嘛，我们准备还吃草，我们过去没有一个铜板，我们准备还没有一个铜板，也要把日本帝国主义从中国赶出去。就是说，我全心全意，我现在就做这一件事了，我就家也顾不了，我只能为我们的民族来奋斗了。就是我父亲开赴抗日前线，他非常明确，就是一点，千方百计地要把日本帝国主义从中国赶出去！

【压混】

记者：抗日战争打响后，国共建立了第二次合作。说到这段历史的时候，左太北说那是国民党和共产党关系比较融洽的一段时光，并且她还提到了一个非常有意思的小细节。

【出音响】

左太北：大家都到了一个战壕里，这不都打鬼子嘛，当时因为国民党国民革命军不会打游击战，我父亲是八路军的副参谋长，就给他们讲游击战术怎么打、怎么用。他们还有一张照片呢，就是里头就有朱德、彭德怀，还有刘伯承，这是共产党的，国民党军队的朱怀冰、李默庵，当时他们那个在山西的司令卫立煌都去听他们讲课，就是说他们学习游击战，那段关系比较融洽。

【压混】

记者：在民族危亡的炮火中，国共双方的黄埔同学将枪口转向共同的敌人，左太北说，不管是国民党的正面战场，还是共产党的敌后战场，都在为保卫国土而浴血奋战。

【出音响】

左太北：抗日的时候你看国民党的军队牺牲了多少人，尤其是那种正面战场那种守城、攻城，台儿庄战役、常德战役都打得是特别的残酷，可就是中华民族还是真是体现了那种为了守国土吧，虽然当时武器差距特别大，还应该说正面战

场上，就是军队和指挥官都是用了最大的努力了。敌后呢，我们不打阵地战，我们跟鬼子根本不打阵地战，我能打得赢你我就打，我打不赢你我就藏起来，我什么时候我觉着我能打赢你我再打，咱们因为你也没武器，你跟他正面怎么打呀，你想办法得夺他的武器。所以，在这个时候应该说配合还是比较好的。

【音响止】

记者：在黄埔军校旧址纪念馆内，参访的嘉宾有许多都在寻找着自己的祖辈或者父辈曾经在此生活奋斗过的痕迹，其中就有一个老人指着一张小小的照片，激动地说这是他的父亲。这位老人名叫陈崇北，他的父亲陈奇涵将军1925年进入黄埔军校，参加过北伐，经历了跨党，当然，也在祖国最需要的时候，投入了抗日战争。陈崇北说，正是由于那段特殊的跨党经历，他的父亲陈奇涵将军对于国共的合作抗战有着不一样的理解。

【出音响】

陈崇北：我父亲是1925年初跟张治中在桂林军队学校带了十几个干部投奔黄埔，来了以后就在第三期当政治队长，当过四期的队长。他在桂军军官学校就是国民党，然后就在黄埔，陈赓介绍他加入共产党，跨党了嘛！中山舰事件以后我父亲就选择共产党了，一生都跟着共产党。抗日战争他在总部当过延安的运输司令，然后是绥德警备区的司令。因为黄埔这段关系，国民党很多他的学生、他的同事，很多都是国民党的高级将领。我父亲他对共产主义理想是很坚定的，他的立场非常坚定。但在对国民党的这些同学、同事上，他个人之间是有非常深厚的感情。天下黄埔确实是一家，虽然在政治上他们不同，在抗战的大局上、在民族存亡的时候他们走到一起，共议国事。

【音响止】

记者："天下黄埔是一家"。政治上观点不同，但同学情意深厚，陈赓将军的儿子陈知建表达了他的理解：

【出音响】

他们这些人一起流血牺牲过，并肩战斗过，那叫鲜血凝成的战斗友谊。

【压混】

记者：他也生动地描述了他父亲和国民党的同学不一般的关系：

【出音响】

陈知建：他们那些人关系很微妙的，国民党的高级将领都是我爸的同学。政治关系对立，辩论起来年轻气盛，互不相让。最后合作一块打日本也是他的同学，胡宗南在抗日战争期间，他帮着阎锡山守那个娘子关，这样我爸三八六旅是策应，还跟他们配合一下，关麟征那也是他哥们儿，我之所以用哥们儿，就是说他们下来以后，排除政治观念以后，确实很亲密的。

【音响止】

记者：黄埔军校同学会会长林上元对黄埔同学的深厚情意也有实实在在的体验，他是在抗日战争时期考入的黄埔军校。凭着一腔爱国的热血，当时才17岁的林上元成为了黄埔军校18期学生。

【出音响】

林上元：因为抗日战争，国共第二次合作，当时整个全国就是抗日的这个气氛高涨，抗日热情在社会上形成一个很壮大的力量，我们当学生的，我们深有感受，经常要上街游行、贴标语、唱抗日救亡的歌曲。所以，我们脑海里就孕育着我们一定要参加抗日队伍，要把日本驱赶出去。高中毕业之后，我就毅然要考黄埔军校，其实我家里的意思还是要我进大学，我不管，我就一个人跑到成都去考黄埔军校。

【压混】

记者：70年后的今天，说起当年在黄埔军校的生活时，林上元仍然记忆犹新，他说那时的生活非常艰苦，但也正是那样艰苦的磨砺，才铸就了他们黄埔人革命的意志和精神，凝聚起牢不可破的黄埔情。

【出音响】

林上元：战争年代，物质水平非常艰苦，我们在军校生活的时候基本上饭都吃不饱，但是大家都没有什么怨言，那几年大家觉得都敢于接受困难，虽然苦，

但心里还是很高兴。所以，我们军校同学有个特点，大家是草鞋朋友、草鞋同学，因为那时候抗战时候很辛苦，都穿草鞋，所以，进军校的学生都是叫作草鞋情意，都是这样。所以，我们见到台湾、海外我们的黄埔的一些老同学都感觉草鞋情意，这个绝对不能丢。所以，生活的这个艰苦也锻炼了我们革命的意志，创造了精神，另外也养成我们一个艰苦奋斗的这么一个习惯。黄埔军校在抗日战争当中，实际上继承了辛亥革命的传统，这个精神是一脉相承的。

【音响止】

记者：抗日战争胜利的背后，流淌着的是国共两党仁人志士共同的热血，数不清的感人故事汇集成了这段可歌可泣的历史，澳大利亚黄埔军校联谊会会长陈蔚东就给我们分享了这样的一个故事。

【出音响】

陈蔚东：八年抗战中，我们的父辈不要身家性命地共赴国难，同仇敌忾地抗击日本侵略者，使台湾回归祖国，为中华民族的独立和解放做出了卓越的贡献。我会顾问王志芳的丈夫是黄埔六期生国民党将军陈中柱，陈将军在抗日战场中，坚持与日寇作战，在带动士兵阻击敌人时，冲在前头，血洒战场，残暴的日本侵略者割下他的头颅，邀功请赏，王女士拼死向敌寇索要夫头，表现出大无畏的黄埔气概，黄埔同学用鲜血和生命使辛亥革命精神得到升华。

【音响止】

记者：陈奇涵将军之子陈崇北是第一次来到黄埔军校旧址纪念馆参观，历史的印记让他思绪飞扬，感慨万千。

【出音响】

陈崇北：黄埔是国共合作共同挽救国家危亡，来为中国谋出路、谋幸福的一个先河和起点。在民族生死存亡、振兴发达的道路上，国民党、共产党是可以来共事、来进行共同开创伟大的事业。不仅东征、北伐、抗日战争，而且在今后两岸的和平发展、和平统一上，国共两党应该秉承我们革命先烈的未尽的事业，把这个事业继续进行下去。所以国共两党的故事从黄埔开始，但是现在正在演绎，

还远远没有走完，黄埔的故事还有很长很长，中国革命道路，还有统一的大业、振兴中华的大业，还要靠国民党、共产党的有识之士来共同地携手，为这个伟大的理想共同去奋斗。

【音响止】

第5集：沧海桑田

【本集片头】

【音乐起，压混】

播：1949年10月1日，新中国成立。站起来的中国人，创造出越来越让世界震惊的业绩。穿越历史烟云，国共领导人实现了再次握手，黄埔同窗的恩怨已成过往。两岸关系曲折向前，时代主旋和平发展，沧海桑田，中华巨变。

【出音响】

徐小岩：武汉分校这个地方是我父亲和母亲走向革命的起点，现在又看到了这么多孩子们在继承他们原来的这个志向、遗志，我感到非常高兴。

林上元：这几年台湾跟我们的来往逐步密切，台湾的我们的同学，还有一些故旧，他们回来都感觉我们国家的变化之大。

吴厚悌：澳门这20年的进步才是很大，那是随着我们祖国的变化才能够这样。

【音响止】

播：请听第5集《沧海桑田》。

【音乐扬起，渐隐】

【出现场音：武昌实验小学】

小学生解说员：客人您好，欢迎参观湖北省武昌实验小学，今天，我就是学校的小主人……

【压混】

记者：您好，听众朋友，你现在听到的声音来自武昌实验小学。前不久，来

自海内外参加"纪念辛亥革命100周年黄埔论坛"的黄埔同学和亲友来到这里参观。

【扬起现场音：武昌实验小学】

小学生解说员：在大革命时期，我们学校曾成为武汉中央军事政治学校校址，恽代英，徐向前……

【压混】

记者：小学生讲解的是这个校址曾经有过的光荣历史：早在第一次国共合作期间，为了适应大革命进入高潮的形势以及准备第二次北伐，于1926年10月在武昌两湖书院创办了黄埔军校武汉分校。经过80几年的风雨洗礼，昔日的武汉分校旧址，如今已经成为湖北省武昌实验小学所在地，在历史的厚重感中又平添一份蓬勃的朝气。为了让学生们了解历史、传承文化，校园里还建起了军校历史陈列馆。

听着清脆的童音，徐向前元帅的儿子徐小岩不由回忆起了他母亲黄杰的故事。

【出录音】

徐小岩：老太太应该是黄埔六期，它实际上是叫作武汉政治学院女生队，我的家里还有一张他们当时所有学员的一张合影照片呢。

【录音止】

记者：武汉中央军事政治学校女生队是中国第一批军事院校的女兵，徐小岩的母亲就是其中一员，赵一曼烈士是她的同学。在学校的陈列墙上，徐小岩一眼就看到了他父亲徐向前元帅的照片，徐向前元帅曾是黄埔军校武汉分校的校长。重新踏上这个载有父母回忆的地方，徐小岩分外感慨。

【出录音】

徐小岩：到这儿来以后我还是很激动的，看到了当时我母亲上学、走上革命的地方。同时，在武汉分校这个地方，是我父亲入党的地方。我父亲是1924年的黄埔军校一期的，后来，他到了武汉，一到武汉这儿，他当时感觉好像又回到了黄埔，所以，这个地方对我父亲和母亲都是他们走向革命的起点。现在又看到

了这么多孩子们在继承他们原来的这个志向、遗志，我感到非常高兴啊。我也向孩子们讲了，让他们好好学习，努力地把我们的社会主义祖国建设好。

【录音止】

记者：和徐小岩一样激动不已的，还有专程从美国赶来的黄埔第33期毕业生陈庆国，他的父亲陈作炎是黄埔八期毕业生。黄埔军校武汉分校是陈先生的父亲就读、生活过的地方，而武汉却也是他两个身为共产党员的姑姑牺牲的地方。说到国事、家事的悲剧时，陈庆国泣不成声。

【出录音】

陈庆国：（抽泣声）非常抱歉我没法控制我的情绪，我又回到我父亲读书的学校，是过去我父亲所经历的这段时间他们的生活，感到非常激动，也非常悲伤。同时联想起我的家事，一个家庭里面出现了国民党和共产党。我两个姑姑当时是共产党联络员，两个姑姑执行党的任务，任务完成被抓，就被枪毙，就在这个地方，就在武汉市。大姑姑结婚了，婴儿还不满一岁，二姑没结婚。这是一个家庭的不幸，国家的不幸。所以今后和平统一不管对一个家庭来说，对所有全中国人来说，是个最佳最好的道路，免得家庭与社会的悲剧重演，这是我的心声。

【录音止】

记者：几十年光阴过去，曾经的恩怨徒留下史册上让人扼腕的一笔。新中国成立后，随着祖国建设的不断发展，两岸关系也历经风雨曲折向前。1979年全国人大发表《告台湾同胞书》，两岸开始逐步从对立走向对话。2005年，中国国民党主席连战率团访问大陆，国共两党最高领导人60年后再握手，推进两岸关系破冰向前。2008年12月15日，两岸"三通"的基本实现，带来两岸大交流、大发展，黄埔军校同学会会长林上元就对两岸交流的变化深有体会。

【出录音】

林上元：过去因为两岸对立了，有一些误导，有一些也不大了解大陆情况。这几年台湾跟我们的来往逐步密切，现在逐步来往了，大家也比较了解了。很多历史的问题，现在大家也比较清楚了，所以，有一些隔阂、成见是随着时代的前

进，可以逐渐化解的。这几年来大家都是有目共睹的，我们经济来往很好，文化交流也不错，包括我们黄埔军校同学会跟台湾的黄埔军校同学、黄埔军校的组织都逐步取得联系，并且来往也是越来越频繁。尤其，海外、台湾的我们黄埔同学，还有辛亥革命的后裔，他们回到大陆来，见到我们黄埔军校的同学，大家很亲切，都感觉我们国家的变化之大，他们也很钦佩。

【录音止】

记者：林会长谈到的黄埔校友的交流，得益于海峡两岸的黄埔军校同学组织。大陆在改革开放后的 1984 年成立了黄埔军校同学会，当年是黄埔建校 60 周年，在广东的黄埔军校旧址纪念馆隆重举行了黄埔军校建校纪念大会。当时黄埔一期到三期的老校友们有的还健在，建校时才十七八岁的学生，60 年后已是满头银发，徐小岩谈到父亲徐向前是第一任黄埔同学会会长：

【出录音】

徐小岩：我的父亲他是第一任的黄埔军校同学会的会长，实际上在革命战争年代，已经用黄埔的这个平台做了很多统战工作。而且我父亲在晚年的时候，他因为年事已高，辞去了所有的职务，最后保留的一个职务就是黄埔军校的同学会会长。而且在后来身体已经是疾病比较多的情况下，还多次地会见了这些同学们，在做统一的工作。黄埔有很多亲友，而且这些亲友有很多都非常热爱祖国，希望祖国统一。因为我们都是中华炎黄后代，大家都有很多共同语言。

【录音止】

记者：左权将军的女儿左太北也说到了之前两岸黄埔同学聚会时的情景。

【出录音】

左太北：那次在台湾的那个活动规模很大，开得非常好，大家气氛融洽极了。大家就是见了面就是亲兄弟，只要一说是黄埔的，大家见了面就没有话不说的。许历农带着病，他九十多岁了嘛，他是黄埔的第十二任校长，他讲得非常清楚，他说我们黄埔最后一项工作就是两岸的统一，我们全力以赴要在这个工作中努力发挥我们最大的作用。所以，他们非常诚恳地就希望两岸统一，大家都本着

这么一个心愿。

【录音止】

记者：20 世纪末，强大起来的中国将香港与澳门重新带回自己的怀抱。来自澳门的黄埔亲属吴厚悌女士给我们分享了她的亲身经历，她说，祖国的强大与否，对于港澳同胞的地位来说，可是有着很大的不同。

【出录音】

吴厚悌：我是 1979 年去的澳门，我是搞科研的，开始做工作的时候连我的学历都不承认，虽然我是大学毕业，到澳门不承认，因为中文不行嘛，那时候中文没有地位。中文合法化后，这 20 年的进步才是很大。特别是我们中国人的地位提高得很快，因为澳门承认了中文嘛！所以只有祖国强大了，澳门才有进步。

【录音止】

记者：吴厚悌曾任澳门辛亥·黄埔协进会副会长，退休后，仍然热衷于通过加强两岸及澳门间的民间交流来促进祖国和平统一。吴厚悌从小在武汉长大，每次回到老家，她都有不同的感触。

【出录音】

吴厚悌：我们知道祖国一天一天的变化，我每次回到老家，看到武汉市的变化，特别是建筑啊、街道的环境卫生啊，那个感觉就不同了，那就是很繁华的大城市了。以前的街道——我们小时候在家里的街道都变了，完全都变了，都不会走了，都改变了。交通设施和人的素质，变化是很大的。

【录音止】

记者：归来的游子最能体会祖国的变化，而黄埔军校 17 期学员刘一曙说，经历了新旧社会交替的老人更是知道祖国如今的成就得来不易。

【出录音】

刘一曙：我名叫刘一曙，是黄埔军校第 17 期的步科毕业生。我的父亲被日本鬼子打死了，我为了替父报仇投考黄埔军校第 17 期步科，为国雪耻。抗日战争期间我打了日本鬼子，炸死了他 200 多人，亲手杀了 7 个。我已经 92 岁了，

既是新旧社会的亲历者，又是国共两党的见证人，我亲身经历到今天，我们的祖国通过了一代又一代人的艰苦奋斗，不仅完成了辛亥首义先烈们的未尽事业，而且还进入了社会主义的康庄大道。这和100年以前相比，不论在经济、政治、文化、科学、国防等等的力量方面，和人民生活水平方面，都发生了翻天覆地的变化。

【录音止】

记者：新中国的成立，使孙中山先生"耕者有其田"的理想得到了实现，不仅如此，孙中山先生在《建国方略》中的构想也在中华儿女的努力下一步步地变成现实。孙中山夫人宋庆龄曾说过，新中国的建设成就，已经大大超过中山先生当年的理想。25年前从台湾驾机回大陆的黄埔军校同学会理事王锡爵如此感慨：

【出录音】

王锡爵：孙中山先生的著作《三民主义》、《实业计划》、《建国方略》等等，在他去世以前，好多他的计划都没实现，但我们新中国成立以后，就把他的很多建国构想给实现了。比如他计划建北方大港、东方大港、南方大港，我们新中国成立以后，在沿海建了很多大港，就是实现他的构想。他当年计划咱们国家造几千公里的铁路，现在中国铁路总长度已经世界第一了。现在距离我驾机回来已经25年了，我亲眼看到我们祖国一天天地突飞猛进，进步那么快、那么大。现在，我们的综合国力在世界上已经是前几个大国、强国之一了，那是我们坚持天下为公、大同世界，实现了孙中山的构想。

【录音止】

第6集：振兴中华

【本集片头】

【音乐起，压混】

播：在"纪念辛亥革命100周年黄埔论坛"期间，与会嘉宾在广州参观了2010广州亚运会开闭幕式场馆海心沙。妩媚旖旎的珠江之上，现代时尚的亚运场馆像一艘帆船乘风破浪，沿途洒满嘉宾们的感叹声：我们的祖国也正扬帆起航

走向世界。放眼未来，振兴中华是中国人纪念辛亥革命 100 周年的共同愿望。当一个富强、民主、统一的中国腾飞之时，我们就可以无愧地告慰那些民主革命的先驱者。

【出音响】

林上元：我很感慨，能够建立这么一个现代化的运动场，这说明我们中国是真正强大了。

吴厚悌：现在孙中山的遗愿还没有完成，还没有统一，还要大家共同努力。

冯天瑜：我们应该继续发扬辛亥的精神，在更高的层次上来推进中华民族的复兴和现代化事业的发展，实现中华的腾飞。

【音响止】

播：请听第 6 集《振兴中华》。

【音乐扬起，渐隐】

【出音响】

参观广州新貌现场音响。

【压混】

记者：您好听众朋友，在前几次的系列节目中我们谈到，来自海内外参加"纪念辛亥革命 100 周年黄埔论坛"的黄埔同学和亲友一行人，从北京出发，走访了武汉，最后来到广州。一路走来，当年的革命重镇如今已经成为现代化的大都市，参访嘉宾的思绪在历史与现实中穿梭。既是辛亥革命先辈的后代，又是黄埔亲属的程耀南先生，再次回忆起他父亲程明超当年担任孙中山先生的秘书长时，曾参与制订孙中山先生放在经济建设首位的铁路建设计划。

【出音响】

程耀南：当时要建立很多铁路，中国当时没有经验，孙中山叫我父亲考察欧洲，要他考察了以后，就写了三份报告，就是关于这个铁路怎么管理，怎么建设，怎么营运。

【压混】

记者：这次从武汉到广州，参访嘉宾们乘坐的交通工具就是近年最新建起的高铁。来自澳门的黄埔亲属林园丁是澳门辛亥·黄埔协进会理事长，林先生和母亲吴厚惮女士感叹说，我们自己的高铁坐起来真是太舒服了，林先生认为这是中国经济发展的一个成果，也是对孙中山先生遗愿的一种实现。

【出音响】

林园丁：其实我们的高铁也是实现他的遗愿吧。我们坐的高铁非常舒服，这是中国人的骄傲。外国人可以办到的我们中国人也可以办到，所以我们中华民族团结一起的话，有能力，也有这方面的智慧，民族复兴指日可待。

【音响止】

记者：广州是这次纪念活动的最后一站，从2010广州亚运会开闭幕式场馆海心沙，到花城广场，再到华灯璀璨的珠江夜游，浓郁的现代气息和这个城市曾经有过的悲壮革命故事形成鲜明的对比，使嘉宾们不胜感叹，又无比振奋。在参观广州亚运场馆海心沙的时候，黄埔军校同学会会长林上元深深感到，中国人摘掉东亚病夫的帽子，迈向体育强国，极大地振奋了民族精神。他兴奋地讲起了一段亲身经历的往事，那是抗战胜利后，他作为运动员参加国民党最后一次全国运动会：

【出音响】

林上元：我参加过国民党最后一次全国运动会，我原来是运动员，是国民党的陆军排球代表。在上海那个运动场，那跟现在完全不能比，那是非常简陋。那这个运动会的场馆和气势完全不一样了，很漂亮。你看那个运动场、那个设施，国家没有经济实力是很难建的，没有科技的人才这也建不起来，所以我们这个运动场是从经济实力看我们是很不容易的，在过去想都不能想。另外我们在科学技术上那也是很先进的，也说明我们国家对体育运动是非常重视。另外在亚洲也好，在世界上也好，我们体育上面都有一些方面走在前列了。所以我很感慨，能够建立这么一个现代化的运动场，这说明我们中国是真正强大了。

【音响止】

记者：同样感触颇深的，还有黄埔军校同学会理事王锡爵，25 年前他从台湾驾机回到大陆，亲眼看着祖国一天天强大起来，享受了中国人夺得世界冠军的荣耀和自豪。

【出音响】

王锡爵：这次亚运会外宾来参观亚运场馆一直在赞扬，那些建设确实是了不起，而我们的体育在世界上拿了好多冠军，我们作为一个中国人是很骄傲。过去我们是东亚病夫，你看奥运会前几届我们根本就没有机会参加。只有新中国成立以后，我们的体育一下子起来了，了不起。我们综合国力，军事、外交、经济、文化、体育，这些我们都在世界上都是了不起。

【音响止】

记者：从澳门赶来的黄埔亲属吴厚悌女士是第一次来到广州海心沙亚运场馆参观，当被问到当时有没有在电视上看亚运会转播时，她兴奋地说：

【出音响】

吴厚悌：有，当然要看了，这么大的事情，很高兴。特别是得很多奖牌，中国人一得奖牌我们就很高兴了，大家都是一样的心情，都希望我们祖国有进步。

【压混】

记者：吴女士曾任澳门辛亥·黄埔协进会副会长，作为辛亥后代和黄埔亲属的她，非常重视两岸及澳门的青少年对孙中山思想以及辛亥精神、黄埔精神的传承，她认为要促进祖国的和平统一，让青少年多了解历史、多交流学习是非常有意义的。

【出音响】

吴厚悌：虽然我们这个会只成立 6 年，都坚持搞"民族心中华情"青少年演讲比赛，还有夏令营活动。青年要有爱国思想，这个教育很重要。都不知道这个幸福是怎么来的，怎么样来发扬这种革命精神，怎么样来爱国爱民，为国为民工作？所以我们这个会就搞这个演讲比赛，这样就是两岸，也包括香港和澳门的大

学生都集中在一起，大家互相交流，弘扬辛亥革命精神，继承黄埔精神。特别是青年他们的思想交流，这个非常好。现在孙中山先生想要两岸统一的遗愿还没有完成，还要大家共同努力，特别是青年一代。

【音响止】

记者：中国的日益强大全世界有目共睹，但革命先烈的未竟事业还在继续。谈到这一点的时候，不少嘉宾都以"革命尚未成功，同志还需努力"来自勉。左权将军的女儿左太北说，中华民族的大统一是所有黄埔人、所有中国人最神圣的责任。

【出音响】

左太北：为了我们中华民族的团结统一，为了我们整个的中华民族的独立富强，这个是黄埔人的一个基本点。你看周总理，他也是从黄埔出来的，他去世前写了几个字，写"托、托、托"，就是我只有把台湾的事托给你们，希望你们一定要让台湾统一，最后特别郑重其事地签上周恩来、年月日，就是他最后能写字的想法，就是祖国的统一。你看聂丽讲聂荣臻，他不是黄埔的教官嘛，就是他岁数太大的时候，他身体已经不好了，没有什么精力了，谁找他再谈什么工作就再不参加了，可唯一就是黄埔的事他还特别热心，有一点精力他都愿意放在祖国统一上，为了祖国的强大，为了中华民族的统一和团结吧，就是他们最后的心愿，这都是黄埔人最后的心愿。所以给我的感触我是觉得两岸是真的能统一，同根生，一个根的。

【音响止】

记者：重读历史，收获感悟，传承精神，这也许就是我们今天纪念辛亥革命的意义所在。黄埔军校同学会会长林上元说，这次参加"纪念辛亥革命100周年黄埔论坛"的黄埔同学和亲友走访了辛亥首义之地武昌和革命策源地广州，不仅是一次学习的机会，还带来了对未来更深层次的思考。

【出音响】

林上元：辛亥革命100周年，这个是全世界华人共同纪念的一个重大的节日。而且在这个纪念之下，又回到百年之后的辛亥首义之地武汉、革命的策源地广东，更感觉到我们应该继承、发扬孙中山的革命主张、革命思想，我想这个对

大家是有很好的教育，也是一个很好的学习机会。我想，我们国家现在确实是发展、变化很大，建设也很有成就，同时，对两岸的问题我们大家交流的就是还要继续交往下去，要和平发展，而且最后大家达到和平统一的目的，这个就是共同的。只要全世界的华人能够团结起来，在如何振兴中华、如何统一祖国这个道上大家共同努力，我想我们国家的前途是更加光明，更有希望的。

【压混】

记者：如同林上元先生所说，在纪念辛亥革命100周年的今天，孙中山先生振兴中华的理想成为这次参加论坛活动的嘉宾以及海内外华人的共同追求，武汉大学教授冯天瑜的分析，说出了大家的心声：

【出音响】

冯天瑜：辛亥革命的贡献是巨大的，概括起来最重要的是在革故和鼎新两个方面，都具有开创性的意义。那么我们今天还在完成辛亥革命的一些未竟之业，因为辛亥革命的最终极目的是要使中国走进现代化，实现中华民族的统一，实现中华的腾飞。这些任务应该说辛亥革命以来，包括我们以后很多的革命斗争和建设事业，已经完成了很多，但仍然还是革命还尚未成功，还有很多事情我们还要往下做，所以我们应该继续地发扬辛亥的精神，而且应该对辛亥的精神还要有一种超越，在更高的层次上来推进我们中华民族的复兴和我们现代化事业的发展。

【音响止】

（2011年9月中央电台对台《海峡军事漫谈》节目播出
2012年获第2届全国历史题材广播电视节目一等优秀节目）

把握历史题材的时代脉搏

——试析对台军事广播历史题材的新闻开掘

广播特别节目《百年回响》（六集）在"第二届全国历史题材广播电视节目"评选中获得了一等奖，作为节目的主创，笔者在欣喜之余，更引发一番理性思考。在信息爆炸的今天，历史题材仍不失为一座富矿，因为年代的久远，越发积淀出价值连城的宝藏；历史题材也好似一尊陈酒，随着时间的推移，越发酿就出醇厚的品质。从这个意义上讲，历史题材的新闻传播价值往往不是浮于表面，它需要传者深入地开掘，也能带给受者弥久的回味。从多年的实践中笔者体会到，对台广播面对有着特殊历史际遇的受众群，研究历史题材的新闻开掘，更有着特殊的现实意义。

一、历史题材的地位与作用

思考历史题材在对台广播中的地位与作用，离不开对台湾的特殊历史以及两岸关系曲折发展历史的认知。现实的台湾问题，从近处说，是由长达100多年的历史过程形成的，甲午战争后的《马关条约》，使台湾经历日据50年，光复后

没几年，又因内战两岸隔绝对峙半个多世纪；民进党八年执政，把统独矛盾推向白热化，两岸至今虽然开创了和平发展的新局面，但还没有从根本上结束敌对状态。如果再往远处追述，郑成功从荷兰人手中收复台湾更是三四百年前的事了。只有对这样漫长而痛楚的历史有深刻的了解，才有利于洞察台海问题的症结，有助于理解台湾百姓的心态，进而认识历史题材在对台广播中不可或缺的重要性和必要性。

1.反"台独"舆论斗争的需要

两岸长期隔绝的历史，成为滋生"台独"意识的温床，并给"台独"势力以可乘之机。"台独"谬论蛊惑人心的重要手段就是割断历史、歪曲历史，企图把台湾数百年来的历史说成是台湾民族形成史，或把台湾地位国际化，把内战对立放大化，这对于在"台独"政党执政期间成长起来的年轻人来说，具有很大的欺骗性，目前在台湾不承认台湾人是中国人的，仍占有相当的比例。因此，宣传台湾与祖国的历史真相、宣传两岸军民同呼吸共命运携手抗击侵略者的奋斗历史，就是对台军事广播的题中之义。中央人民广播电台中华之声《海峡军事漫谈》栏目中专门设有《说古道今》子专栏，以详尽的史料说明谁是台湾最早的主人，系统播出大型系列节目《郑成功收复台湾古今谈》、《康熙结束两岸对峙》、《反思中日甲午战争》、《台湾刘铭传领导的抗法战争》、《台湾军民英勇抗英》、《台湾赤子丘逢甲》等，有史有论，受到听众欢迎。

2.两岸交流深入发展的需要

从1987年11月部分台湾居民回大陆探亲开始，两岸交流至今已经走过了25年的历史。从亲情到经贸，从厦门金门生活圈到两岸命运共同体，随着交流向文化、政治军事等方面的逐步深入推进，"中华五千年文明史"、"中华民族伟大复兴的历史"，成为突破交流瓶颈的重要纽带。笔者策划了系列节目"中华文化大家谈"，"长城"、"兵马俑"、"孔庙"等世界文化遗产，以及"黄帝陵"、"妈祖"等中华民族根祖文化成为热议的话题，"纪念黄埔军校建校85周年"、"纪念抗战胜利65周年"、"纪念辛亥革命100周年"、"纪念远征军滇缅抗战70周年"等反

映民族振兴历程的议题设置，占据话语主导，吸引两岸黄埔校友及退役将领参与讨论，赢得促进两岸关系和平发展的舆论主动。

二、历史题材的切入与视角

有时封尘的历史好像一个包裹着风化岩石皮壳的原始玉石，它的价值在于切开后显露的翠绿。也就是说历史题材的开掘要有功力，这不仅需要对题材价值的准确判断，还要找好切入点，选好展现价值的视角，用现在比较时兴的话说就是要策划到位。下面以笔者策划的几个受到专家和受众好评的特别节目为例，做几点分析。

1.切入的三个着力点

求同。海峡两岸既有一同走过的历史，也有分道扬镳的历史，即便是一同走过的历史，也有观点相同、观点分歧甚至是观点对立之别。选择切入点时，应该在共同点上下功夫。要优先选择共同的历史记忆、共同的价值认同来做文章，容易收到事半功倍的效果。辛亥革命是我国划时代的伟大历史事件，既是海峡两岸共同的历史经历，也有彼此深刻的历史分歧。而孙中山先生则是两岸追忆辛亥革命最大的交汇点，以此为切入点策划的系列节目《孙中山与辛亥革命》，探讨孙中山思想与辛亥革命的实践，对今天增进两岸共识、推进两岸关系的发展十分有益。

求新。在新闻传播中，历史意味着厚重、深邃而不是陈旧，历史题材的开掘也要出新。系列节目《百年回响》只策划了6集，来表现辛亥百年沧桑巨变，振兴中华的主题，富有新意。一是由头新：每一集都从一个新闻现场切入；二是结构新：每一集都主要围绕一个重点历史事件展开；三是立意新：海内外辛亥革命志士后裔和黄埔同学及亲友共同探讨黄埔精神对辛亥革命精神的传承和发扬。如海内外辛亥革命志士后裔和黄埔同学及亲友参观曾经是黄埔军校武汉分校的湖北省武昌实验小学，引发现场嘉宾强烈的今昔对比之感，现场感强，体现出新意，在同类题材中表现出厚重而不失新鲜活力。

求近。历史题材不能给受众遥不可及、毫不相干的感觉，相反要贴近他们的心理需求，特别节目"开启海峡两岸和平之门"是为纪念《告台湾同胞书》发表 30 周年特别策划的重大题材，但它从厦门金门从对峙到对开的历史变迁切入，透视两岸关系 30 年和平发展曲折历程。通过特点鲜明的当事人真情讲述，巧妙表现战争与和平的跨越，贴近台湾民众求和平心理需求，引起广泛共鸣。

2.视角的两个着眼点

求独。历史题材往往是媒体共享的，但独特的视角却能产生与众不同的新闻价值。访谈节目《从隔海喊话到面对面交流——访台湾退役上将许历农》，以一个经历独特、引人关注的人物为视角，访谈对象是台湾退役上将许历农，已 90 来岁高龄，曾任金门防卫部司令官等台湾军方要职，近年来频繁奔走两岸，为两岸和平及军事交流身体力行。从入学黄埔、抗战、内战、隔海对峙直到交流，他的人生经历，从一个独特的视角透视出国共两军 70 年的历史纵横，他的思想变化折射出两岸关系深刻的历史变迁，耐人寻味，发人深思。

求变。同样的题材，视角的变化会呈现出不同的效果，所谓"横看成岭侧成峰"，"换个角度切苹果"，人们切苹果大多是从蒂处竖着往下把苹果一分为二，如果拦腰横着切开苹果，就会看到里面的核是一个清晰的五角形图案。同样的苹果，换一个角度切，就会发现鲜为人知的内涵。关于两岸"三通"的话题，从两岸经济利益交流互惠的角度报道的较多，特别节目《两岸"三通"的见证与思考》能够站在两岸经历 60 年风雨才实现"三通"的历史高度，从台海安全的角度反思"三通"的曲折历程及前因后果，如"两岸不通'敌对'作祟"，"两岸不通'第三者'插足"，"两岸不通'台独'温床"，"两岸'三通'人本呼唤"，"两岸'三通'利益双赢"，"两岸'三通'和平选择"等独到的剖析，给人以更多层次的启示。

三、历史题材的现实与未来

历史是一条流淌的长河，在流动中不断更替着现实与未来。从广义上说，昨天的新闻就是今天的历史，今天的未来又是明天的现实。大到人类文明史、一个

国家一个民族的历史，小到一个新闻事件的来龙去脉、前因后果，其中都连接着历史、现实与未来的要素，新闻传播者永远要有历史的头脑、现实的嗅觉、未来的眼光，以现实的敏感透视历史、思索未来。

1.从两岸关系的现实需要选取历史题材

探讨历史题材与现实的关系，首先从外部关联上说，就是针对性的问题。当我们为选题而面对历史时，依据的是传播者的传播意图和受众的现实需求。所谓我方的传播意图，是由当前我们党和国家对台工作的大政方针和战略部署而来的，听众的现实需求则是和他们有关联或被他们关注的议题。有了针对性，还要进一步考虑从这个历史题材中解读出的现实意义，"以史为鉴"，或传承历史。今年是郑成功收复台湾350周年，海峡两岸都举行了纪念活动。为此特别策划的"说古道今"系列节目《郑成功收复台湾古今谈》，对增进民族认同、清除"台独"余毒，有着十分积极的现实意义。

再从内部关联上探讨，许多历史问题本身也是现实问题，当前的不少国家大事与世界大事，原本是由一个个历史事件组成的。新近围绕钓鱼岛发生的所谓日本"购岛"闹剧，成为台海热点话题，而这个新闻事件的历史可以追溯到中日甲午战争，要想把握舆论的主动权，必须贯通历史和现实。在舆论斗争中，除了正面反击，还可以旁敲侧击。如为纪念中国远征军滇缅抗战70周年而特别策划的系列节目《铁血记忆》，在抗战胜利纪念日的时候连续播出，节目中表达出的中国军民团结一致战胜侵略者的民族精神，从一个侧面呼应了中方舆论，构成新闻场中深层的现实意义。

2.从历史与现实的交汇中揭示中华民族的未来

国家的统一，民族的振兴是两岸关系的未来走向，我们反思历史的现实启迪，就是要从历史和现实的交汇中把握未来发展方向。近年来，两岸关系和平发展步入新的阶段，胡锦涛总书记在纪念告《台湾同胞书》发表30周年座谈会上提出关于发展两岸关系的"六点建议"，其中之一是"为有利于稳定台海局势，减轻军事安全顾虑，两岸可以适时就军事问题进行接触、交流，探讨建立军事安

全互信机制问题"。于是，开展两岸军事交流，建立两岸军事安全互信机制逐渐由呼吁见诸行动，全球各地黄埔校友及后人的热络交往格外引人关注。虽然大多数黄埔同学年事已高，但他们的爱国之心、报国之志并没有磨灭，见证并体验了两岸军队或敌或友、时分时合曲折历程的"黄埔人"，如今成为推动着两岸和平交往的积极力量。

中央人民广播电台中华之声《海峡军事漫谈》栏目及时捕捉到他们身上交织的两岸关系历史与现实的亮点，通过追寻黄埔军校建立的源起、挖掘国共两党黄埔校友在北伐和抗日战场上并肩奋战的历史，持续关注着两岸退役将领共同参与的"以球会友"、共拜轩辕等交流活动，进而分析交流目的及两岸军队的共同使命，富有前瞻性地探求同源一脉的两岸军队如何才能结束敌对、共守国土。虽然只是初步形式的探讨，却能够为逐步破解难题，不断推进两岸更深层次的交流合作积累经验。

《海峡军事漫谈》的这种尝试引发了听众思考，台北永和市秀朗路一段203巷的几位听众在集体来信中写道："最近收听央广播出的《海峡军事漫谈》节目，有学者呼吁两岸应在'九二共识'原则下，建立互信，预防一些不必要的突发事件。""台湾问题是中国内战的遗留问题，现在两岸交往很好、很顺畅，但理论上仍然是敌对，因为还没有谈判结束敌对状态。因此，我们几位老听众认为，两岸要先解决结束敌对状态，大陆应该抓住时机，释放信息，在'一个中国'的前提下，谈判结束几十年的敌对局面。"可见，"让历史告诉未来"，在很多台湾听众的心里已经不是一句空话。

（本文发表于 2012 年 11 月《中国广播电视学刊》）

如何使"强军目标"在对台广播中产生正面效应

对台湾地区军民谈人民军队实现强军目标的伟大历史进程，是当前对台广播中的一个新课题。在两岸进入以和平统一为目标的历史时期中，两岸军事成为一个比较敏感的话题，尤其带有"示强"意味的内容，往往因顾虑其在两岸间产生的紧张、对立效果而在对台广播的议题设置中刻意回避。

而在新的历史起点上，适应国际战略形势和国家安全环境的发展变化，着眼于维护国家主权、安全、发展利益的使命任务，习近平总书记在2013年两会期间明确提出人民军队的强军目标是"听党指挥，能打胜仗，作风优良"，这在对台广播中无可回避地成为重大主题。只要我们深刻认识这一主题在新的历史时期的重要价值，正确把握主要内容和题材内涵，讲究科学的策略和方法，就能够使"强军目标"在对台广播中产生正面效应。

一、重要的传播价值

人民军队"强军目标"的提出，具有明显的时代特征，它融入中华民族伟

大复兴的历史征程，在当前维护我国领海主权及人民生命财产安全、震慑岛内外"台独"分裂势力的舆论斗争，以及推进两岸建立军事安全互信机制的交流活动中，均显示出十分重要的传播价值。

1.攸关民族复兴的宏伟目标

理解对台宣传"强军目标"的重要性，首先要从中华民族伟大复兴的战略高度思考。实现中华民族伟大复兴，是中华民族近代以来最伟大的梦想，十八大报告首次阐释了两岸关系和平发展与祖国和平统一的辩证统一关系、和平统一与中华民族伟大复兴的辩证关系。和平发展是和平统一的必由之路，祖国的和平统一大业又要在戮力同心实现中华民族伟大复兴的进程中完成。

富国和强军，是实现中华民族伟大复兴的两大基石，如同车之两轮、鸟之双翼，相辅相融，互为支撑。宣传在民族复兴的宏伟历程中实现"强军目标"，顺应两岸军心民意，能够激起强烈共鸣，并将进一步增强民族团结的凝聚力和民族复兴的自信力。

2.迎接维权挑战的迫切需要

"强军目标"与维护我国主权及两岸百姓的安全利益息息相关。近年来我国周边安全环境日趋复杂，如钓鱼岛及南海问题使我海权面临严峻挑战，菲律宾枪杀台湾渔民事件可以看出百姓生命财产已遭到现实的安全威胁，需要强大的军事力量加以维护。这正是宣传强军目标的有利时机，推进实现"强军目标"的必要性和迫切性此时比较易于在两岸形成共识，台湾受众在切身的重大利益关切中，更加关注和认同实现"强军目标"。

2013 年年初，台湾嘉义县听众蔡先生听到我们《畅行中国边疆》报道后，打电话给编辑部表达了对祖国辽阔边疆的热爱之情，说自己听了广播还在电脑上用"google"搜索相应的边疆地图查看，还联想到钓鱼岛问题，之后又给编辑部捎来一封信，信中以"2020 我站在钓鱼台群岛"为题，开头一句是"我正盼望 2020 年的到来"，然后简要回顾了 1895 年钓鱼岛随台湾被掠夺，并列举现在祖国一天天强大，信心倍增，他最后写道："2020 经济总体世界第一汉唐盛世再

临，掠夺者怯退而去，我站在钓鱼台群岛西望整个东海千里疆域，我将会看到那一刻！"

3.震慑"台独"分裂势力的重要力量

尽管当前两岸关系和平发展已成为主流，但"台独"分裂势力及其分裂活动仍是两岸关系和平发展的最大障碍和威胁。美台军售禁而不止，客观上助长着分裂势焰，危害台海和平，我们必须居安思危。正像习近平总书记2013年6月会见吴伯雄荣誉主席时提出的四点意见中指出的那样："'台独'分裂势力及其分裂活动仍然是对台海和平的现实威胁，必须继续反对和遏制任何形式的'台独'分裂主张和活动，不能有任何妥协。""强军目标"的宣传，正是反"台独"舆论斗争中最积极的有生力量。

4.深化两岸军事交流的必要议题

在两岸关系稳步推进、全面发展的今天，军事交流已不是禁区，它是两岸关系进步的新坐标，是两岸各界大交流的重要组成部分。按照先经后政、先易后难、循序渐进的思路，本着前瞻和建设性的态度，有关"强军目标"的探讨，将有助于军事交流的议题设置逐步深化，促进彼此了解的深入。在不断深入的交流探讨中，逐步增进互信，积累共识，为今后破解难题积极创造条件。

台湾独特的战略位置，理应成为实现"强军目标"的题中之义。两岸能够结束敌对，两岸军队携手合作共守国防，必将为实现"强军目标"增添浓墨重彩的一笔。事实上，"强军"的议题已经在台湾军界有积极反响，台湾退役将领扶台兴接受笔者采访时就直言："今天大陆能够强大、解放军能够强大，能够真正站起来，身为中华民族一分子，我当然同样也是享受这种骄傲跟自豪。"我们的节目中也选播了台湾退役中将蒋海安今年8月23日在中评社发表的观点："两岸海军进入百年来最强盛时期。""中华儿女自不应妄自菲薄,当有所作为才是！！"他指出："两岸海军如能站在同一思维，从共同维护中华民族领土主权及海洋权益的角度出发，那么两岸的海军武力，将不止是两岸力量的加数，而是倍数。从此以往，更可将此一力量推向前所未有的巅峰。"

二、主要的题材内涵

新形势下的强军目标，虽然只有短短三句话 12 个字，却点到了人民军队建设发展的关键所在。"听党指挥"是灵魂，"能打胜仗"是核心，"作风优良"是保证，这三个方面是我们选择题材的依据，并由此把握主要的题材内涵。报道中应真实记录实现强军目标的历史进程，突出表现人民军队政治、军事、作风等综合素质的全面提高，履行使命能力的逐步增强，全方位展示国防现代化建设的重要成果，深刻揭示人民军队的宗旨和本质。

1.对祖国的忠诚和热爱

听党指挥，是人民军队政治素质的最高要求，确保部队始终具有忠诚、纯洁、可靠的特质。因此，广大官兵在长期的锤炼和修养中，形成了忠于党、忠于祖国、忠于人民的优秀品格，以及献身国防的博大爱国情怀，这是我们宣传强军目标的重要内容。

比如在祖国遥远的边疆海防，表达忠诚祖国、忠于职守的标语口号，渗透在每一个军营和哨所。官兵们在不同的地域，用高原的松枝、戈壁的沙石，组成"祖国在我心中"的字样。在南沙各礁盘上，"祖国万岁"四个红色大字总是写在白色礁堡的最高处。一代又一代官兵，用自己的无悔人生为"忠诚"做出了最生动深刻的诠释。

通过对党领导下的人民军队优秀政治素养的宣传，有助于逐步化解台湾听众对中国共产党长期以来形成的疑虑和误解，以及两岸历史造成的意识形态的严重对立，改善他们对我党我军的片面认识，增进了解和互信。在两岸关系不断向前推进中，我们的入岛宣传也要不断的破解难题，大胆尝试，逐步拓展广度和深度。

2.维护领土主权的使命担当

能打胜仗，是人民军队履行使命的核心能力。历史上，这支军队经历了战火的考验，创造过以弱胜强的辉煌业绩，和平年代它仍然为维护领土主权及和平安

全不断再立新功。新的历史时期，人民军队面临更复杂的安全环境，也承担起更多样化的使命任务。

报道中，我们突出表现部队在遂行信息化实战化军事演习，以及抢险救灾、维稳处突、维和护航等重大军事任务中，不断提高履行使命任务的能力；在龙腾虎跃的岗位练兵等活动中，涌现出大批爱军精武标兵和技术能手，汇聚起强军兴军的巨大力量。

充分宣传人民军队核心军事能力的提高，使台湾军民完全有理由相信人民军队比以往更有能力履行好捍卫祖国领土主权的神圣使命，更有办法营造有利于遏制"台独"的外部环境，扩大遏制"台独"的战略优势，从根本上维护台海安全。

3.国防现代化建设的突出成果

经过多年的不懈努力，我国防和军队现代化建设取得了辉煌成绩，为部队能打胜仗奠定了坚实的基础。目前人民军队已经实现了国防和军队现代化建设"三步走"发展战略第一步目标，机械化建设有了较好基础，信息化建设取得明显进步，高新技术装备部队比重增加，信息化条件下威慑和实战能力显著增强。

近年来我们重点报道了我军武器装备更新换代明显加快，如"辽宁号"航空母舰正式入列，歼-15舰载机成功着舰起飞，第三代新型战机装备部队并较快形成了战斗力，"神舟9号"、"神舟10号"圆满完成预定任务，这些都极大地鼓舞了中国人的志气，振奋了民族精神，不少台港澳同胞在接受采访时都表达了作为中国人的自豪感。台湾中华战略学会会长、退役上将王文燮接受笔者采访时说："中国人很聪明。你看我们的'神舟九号'、'天宫一号'，我们比美国人发展得快。你看我们的太空服，比美国人穿得漂亮。"

4.人民军队的性质宗旨

人民军队名副其实，来自人民，服务人民。在长期实践中培育和形成的一整套光荣传统和优良作风，体现了人民军队的性质、宗旨、本色。比如著名的"三大纪律八项注意"，既体现了军队和人民群众的血肉联系，又表明部队的军纪严明，治军有法。保持军队的优良作风，就是要把这些宝贵的精神财富代代相传，

发扬光大。

这方面的宣传也积累了有益的经验，我们利用香港、澳门回归10周年，西藏平叛和民主改革50周年，北京奥运、上海世博、新中国成立60周年大阅兵等重要时机，多侧面地表现人民军队爱民、亲民的本质，面对世界、服务大众的胸怀，勇挑重担不怕困难的能力，训练有素、步调一致的作风。在"强军目标"的宣传中，不仅要展示人民军队威武之师的形象，也要着力宣传好这支军队和平之师、文明之师的形象，后者同样受到台湾受众的关注和肯定。

台湾退役将领扶台兴在职时长期跟踪研究解放军，就新中国成立60周年大阅兵他接受笔者采访说："外行看热闹，内行看门道。现在中国大陆要求每一个家庭只能生一胎，就是家中的宝贝去当兵，我们在台湾称草莓兵。但从这次阅兵我们能看得出来，这个部队他的精神战力、他的训练不是空心的，是挺扎实的。"台湾《中国时报》记者亓乐义也说："这么大型的阅兵，要非常精密地通过天安门广场，要有很好的纪律，这个展现优良作风。"

三、科学的策略方法

对台湾军民宣传"强军目标"，要特别注意对目标受众接受心理的研究，讲究宣传策略和方法，注重入岛的效果。我们用什么方式、选什么样的角度更有利于跨越两岸意识形态的障碍，化解台湾听众的疑虑、误解、甚至严重对立；如何通过一个个鲜活生动的现场、有血有肉的人物形象，折射人民军队的发展历程和现代化建设成就，使台湾听众对人民军队的性质宗旨、优良传统、历史使命等方面有更加正面、更加具象化而不是概念化的认知和理解，这些都很值得我们认真思考，并在实践中不断积累经验。随着宣传内容的不断深化，宣传的策略方法也在不断深入地探讨。

1.求同化异

两岸曾经炮火相向，至今尚未完全结束敌对。对台湾军民谈"强军"，首先应该跨越两岸对峙的鸿沟，以中华民族的大胸怀大格局求同化异。从两岸同胞共

同利益的视角，放眼中华民族的伟大复兴，把捍卫祖国领土主权当作两岸军队共同的神圣使命。这样就能从战略上把握舆论主动，使"强军目标"激发出凝聚民族精神，增进两岸共识的向心力。

2013年5月至11月，中华文化发展促进会主办的大型对台宣传报道活动《万里海疆巡礼》，正是在新时期"强军目标"提出后对台宣传的一次有益尝试。中央人民广播电台中华之声《海峡军事漫谈》根据活动主旨特别策划了系列节目《我爱祖国海疆》，通过多媒体突出报道了祖国海防建设的历史巨变，以及两岸对祖国海疆的共同拥有、守卫祖国领海主权的共同使命，如《辽宁舰从这里起航》、《驰骋海疆向大洋》、《碧海蓝天铸利剑》、《两岸同心卫祖权》等节目，在广播及互联网上刊播后，引起广泛关注，两岸网友参与讨论，海内外网站大量转载。

2.软硬适度

"强军目标"本身包含着国防和军队建设的硬实力和软实力，一味的"硬"不是"强"的全部，况且单纯宣传武器装备既容易泄密，也容易使外行感觉枯燥，而新型武器装备部队，形成战斗力就包含了人与武器的关系。因此宣传中应软硬兼备，互相衬托，相得益彰。

我国第一艘航母辽宁舰作为大国之器举世瞩目，但从国家战略考虑，对武器本身只做适度宣传。报道中我们采取了硬题材软处理的方法，选择适当角度拓展题材内涵。比如，我们报道航母入列后，并不单纯是一件武器装备，它凝聚着民族精神，鼓舞着建设强大海军的信心，在驻地海军部队中激发了高标准练兵热潮。我们还独家报道了"生态环保航母港"，在保障航母战斗力的同时，科学排污，追求绿色文明，保护祖国海疆的碧海蓝天。从这种全球关注的视角报道，引起强烈反响，"新华社"、"中国日报"、"中新社"、"星岛日报"、"新浪"等各大媒体网站广泛转载，大大拓展了入岛传播的渠道。

3.情理兼容

追求传播活动的效果，需要讲究传者与受者间良好的心里沟通与互动。面对台湾地区的特殊受众，"强军目标"的宣传更要避免生硬的概念灌输，言之入情

入理，才容易构成传受之间通畅的信息流。

系列节目《我爱祖国海疆》，就是力求以人民海军及海防官兵的爱国情怀引发受众共鸣；系列节目《我眼中的中国军队》，又是通过大陆、台港澳侨同胞的南腔北调，以及外国友人的语言，记录了他们和中国军队的感人故事，满含真情地表达了他们眼中中国军队的壮大成长。在真情实感中，融入新鲜的话题和深入的理性思考，顺理成章地探讨中国的强军之路应该怎么走。

从受众的反应中我们感受到，每一个享受着和平安宁的人，都比较容易被为此而风雨守护的军人那种牺牲奉献精神所感动，也相对容易理解他们精兵强武迈向国防现代化的基本道理和目标所在。

4.时空对比

"强军目标"的实现是一个历史进程，人民军队从小到大、国防实力从弱到强，在时空的纵横对比中能够比较清晰地呈现其中的发展变化。

随着两岸交流的不断深入，很多台港澳同胞都见证了我国防和军队建设越来越强的历史巨变。笔者在新中国成立60周年大阅兵观礼台现场采访了多个台港澳嘉宾，他们情不自禁地在对比中享受富国强兵的自豪。台湾退休小学校长温明正说："60年，第14次阅兵，除了展示出国防实力以外，我觉得还展现出大陆的繁荣、进步和发展。"

中央人民广播电台对台军事节目2013年6月播出的《我爱祖国海疆》第1集《辽宁舰从这里起航》，同样印证了对比法产生的震撼效应。节目从甲午战败地到航母诞生地驻防官兵的独特体验，揭示人民海军及中国海防建设的百年历史跨越，引发网友讨论。从屈辱中崛起格外鼓舞人心，台湾网友"航天者"对航母起航训练倍感振奋："经常让我们看见航母出动，期待中国拥有航母作战群的那一天！"网友"胡为乎泥中"说："2014年又是一个甲午年，可形势已经和当年耻辱一战时大不一样。"

（本文发表于2014年8月《叩问潮汛——纪念中央电台对台广播60周年学术论文集》）

追踪黄埔今昔　纵横两岸军队
——《海峡军事漫谈》对两岸军队共同使命的探讨

摘要：中央人民广播电台中华之声《海峡军事漫谈》节目通过追寻黄埔军校建立的源起、挖掘国共两党黄埔校友在抗日战场上并肩奋战的细节，探求同源一脉的两岸军队如何结束敌对、共守国土。节目吸引了两岸专家学者参与，引发了听众思考。

黄埔校友亲历了两岸军队的悲欢离合，见证了两岸关系曲折前行的风雨历程。随着两岸关系和平发展逐步进入深水区，建立两岸军事安全互信机制的呼吁声越来越高，相关探讨也在由浅入深、由难而易地向前推进。在这样的时代环境中，近年来全球各地黄埔校友及后人交往热络。虽然大多数黄埔同学年事已高，但大家的爱国之心、报国之志并没有磨灭，身体力行地推动着两岸和平交往的不断深化。中央人民广播电台中华之声评论节目《海峡军事漫谈》因势而动，抓住"黄埔论坛"、"两岸退役将领座谈交流会"活动等难得时机，采访黄埔老人、黄埔后代、黄埔研究学者等，以黄埔校友亲历两岸军队同源一脉却或敌或友、时分

时合的独特体验，探寻国共合作建立黄埔军校的历史意义，挖掘黄埔校友并肩战斗平内乱御外侮的爱国精神，反思国共内战的民族悲剧，探求两岸军队如何才能结束敌对、共守国土。

一、黄埔将帅，同源一脉

1924 年建立的黄埔军校，是国共两党首次牵手合作的结晶。黄埔军校培养的军事政治人才后来很多成为国共两党的精英和名将，黄埔军校也因此被誉为"中国将帅的摇篮"。国民党方面，仅被授予上将军衔的就有近 40 人，中将中，担任过集团军总司令、兵团司令以上职务的有 50 余人。共产党方面，人民解放军十位元帅中，林彪、陈毅、徐向前、聂荣臻、叶剑英 5 人出自黄埔；十名大将中，黄埔出身的占 3 位；57 名上将中，有黄埔师生 8 人，此外，在红军、八路军、新四军和解放军中，担任正军职以上领导职务的也有近 40 人。

《海峡军事漫谈》的主创人员何端端、穆亮龙、李金鑫都曾深入黄埔军校旧址纪念馆，采访了纪念馆创办时的首任馆长以及现任馆长、资深解说员等，目睹了珍贵馆藏，了解了黄埔军校创办的不平凡历史。1921 年，在共产党人张太雷的陪同下，共产国际代表马林抵达桂林，与孙中山先生举行秘密会谈，建议孙中山改组国民党，与社会各阶层联合；创办军官学校，建立革命军基础，谋求中国国民党和中国共产党的合作。当时孙先生表示赞同，但是由于当时战事频仍，军校的事没有实施。1922 年，陈炯明背叛了孙中山先生，使孙中山很痛心，也使他认识到建立革命军队的重要性。中国共产党对孙先生领导的国民党也非常关注，派李大钊、林伯渠和孙先生会谈，讨论了很多中国革命的问题。1923 年，苏联全权代表越飞到上海和孙先生会谈，确定"联俄、联共、扶助农工"的政策。同年，中共三大在广东召开，会议决定共产党员可以以个人身份加入国民党，协助孙先生创办黄埔军校。正是在国共两党的精诚合作下，黄埔军校才得以顺利创办。

随后，一群来自全国各地的热血青年，怀着共同的报国之心，为了共同的革

命理想聚集在广州黄埔，在以"创建革命军，挽救中国危亡"为宗旨的黄埔军校学习。为了同一个革命理想，怀揣同一颗爱国之心，新组建的黄埔军校学生军在1924年10月第一次参加实战，平定商团武装叛乱。黄埔军校旧址纪念馆杜穗红女士介绍，当时，学生军全副武装，从军校码头上船，溯珠江而上，直驶广州。运兵船在天字码头靠岸时，正值乌云满天、狂风阵阵、大雨滂沱、水浸街巷，他们顶风冒雨，军容严整。在风雨中，市民们站立在街道两旁的骑楼下，第一次目睹了黄埔学生军的雄姿。第二年初，革命政府决定兴师东征，讨伐陈炯明。黄埔军校再次组成一支3000多人的校军，国共两党师生再次携手作战。纪念馆里至今仍保存着一处东征阵亡烈士墓，516名并肩参加东征作战的国共两党英灵长眠于此。

年轻的黄埔学子们秉承孙中山先生"亲爱精诚"的校训，在平定商团叛乱、两次东征以及北伐等战斗中，冲锋陷阵，英勇奋战。当时，国共两党都曾派优秀人才到黄埔军校教学，留法回国的共产党人周恩来、聂荣臻都曾在黄埔军校任教官。

时光荏苒，当年国共两党领导的军队经历了风风雨雨，演变为今天的两岸军队。虽然两岸军队曾历经风雨坎坷，但当一度分隔四海两岸的黄埔校友们几十年后再次聚首，相逢一笑泯恩仇，同窗情谊溢于言表。1984年6月，在黄埔军校旧址举行了建校60周年纪念大会，当时，黄埔校友大多数一期到三期还健在，都是七八十岁高龄的白发老人，有的还坐着轮椅，李仙洲、李默庵、宋希濂、黄维等人都参加了纪念大会。很多校友为了找回自己的同窗学友，手举写有同学小名的牌子呼唤"你在哪里"。

中国军事科学学会副秘书长罗援少将在《海峡军事漫谈》节目中将两岸军队的变迁历程精练概括为："两岸军人历经风雨坎坷，同源于黄埔、北伐，分镳于'四·一二'血案，携手于抗战御侮，搏杀于内战纷争。当年以国共军队为主体的中国军队，正是唱着同一首《义勇军进行曲》，用中华儿女血肉之躯构筑了一道抵御外辱的钢铁长城。"今天，"爱国革命、亲爱精诚"的黄埔精神理应在同源

一脉的两岸军队中继承发扬。

二、携手抗战，共御外侮

虽然政见不一、信仰不同，但同为中华儿女的国共两党人士面临外来入侵仍然同仇敌忾。1937年9月，面对日本帝国主义的侵略野心，国共两党联手，形成了抗日民族统一战线，黄埔军校的国共两党师生再次得以携手作战。很多战场指挥员都是黄埔军校师生，比如忻口战役的指挥员就包括阎锡山、朱德、卫立煌等。黄埔师生带领将士们奋勇杀敌，与全体中国人民一起浴血奋战，取得了100多年来中国反对外来入侵历史上第一次彻底的胜利。台军退役上将许历农先生接受笔者专访时谈到，他曾在大陆参加过抗日战争胜利60周年纪念活动，对胡锦涛总书记关于"中国国民党和中国共产党领导的抗日军队，分别担负着正面战场和敌后战场的作战任务，形成了共同抗击日本侵略者的战略态势"这一提法深表认同，并对共产党军队在敌后游击战中的表现大加赞赏。

抗日战场上，国共两党的黄埔校友们前仆后继，黄埔抗战英雄的壮举也是《海峡军事漫谈》节目重点关注的内容之一。黄埔一期学员、时任71军军长陈明仁曾在三天内拿下了中缅边境的回龙山，抗日战场上的两位美军将领魏德迈和史迪威无不被陈明仁的英勇善战所折服。陈明仁的儿子陈扬钊也子承父业，在抗日战争最紧张的1942年进入黄埔军校学习，成为第19期学员。

戴安澜将军是黄埔军校第三期毕业生，因在抗日战争中表现出的强烈爱国主义精神和做出的卓越贡献被两岸民众共同尊敬。2009年，为纪念戴安澜将军诞辰100周年，上海特意举行了"海峡两岸退役将军书画交流展"。据上海黄埔军校同学会的李迅先生介绍，国共两党人士对戴将军都有高度评价。戴安澜将军参加过北伐战争、长城古北口抗战、台儿庄战役、徐州会战、武汉会战、长沙保卫战、昆仑关战役和赴缅甸远征作战。1940年，戴将军曾率领中国第一支机械化部队——机械化200师，随中国赴印缅远征军入缅甸，支援盟军作战。在缅甸作战中身负重伤，不幸殉国。国共两党的领导人蒋介石、毛泽东、周恩来、朱德等

亲自撰写了挽诗、挽联和挽词，"海鸥将军千古，外侮需人御，将军赋采薇。师称机械化，勇夺虎罴威。浴血东瓜守，驱倭棠吉归。沙场竟殉命，壮志也无违。"毛泽东同志为戴安澜题写的挽诗中，盛赞戴将军入缅远征作战的功绩。毛泽东一生只为两位人士题过挽词，一位是中国人民解放军的元帅——罗荣桓元帅，另外一位就是戴安澜将军，这也说明了戴安澜将军在国共领导人和在中国人民抗战史上的崇高地位。

戴将军的儿子戴复东及戴澄东先生在接受采访时都特意谈到了戴将军生前对国共合作的看法。戴将军非常赞成国共合作抗日，认为抗日战争胜利以后仍然要国共合作，大家携起手来，共同建设国家。作为国民党的高级将领，又是名扬四海的抗日民族英雄，戴安澜将军的英雄作为和爱国精神成为两岸军事交流的结合点之一，戴将军的后人也希望能通过这样的两岸交流活动，团结更多的人。

三、和平交往，增进互信

无论哪个党派，无论哪届学员，创办黄埔军校和参加黄埔军校的每一位革命者都有一个共同的目标：报国。曾经同堂上课，一室生活，而后又在战场上捉对厮杀、兵戎相见。近代中国历史上颇为独特的一幕，演于黄埔军校，发生在中国近代革命的大舞台。但昔日的同窗校友谁也不愿在战场上枪口相向，曾在天津国民党军队中任炮兵连连长、现任广东省黄埔军校同学会副会长的黄埔军校第17期学员何季元曾告诉笔者："当时我们部队都是不想打内战的，所以国民党军在天津新补充的兵源很快就跑掉了。"

当硝烟散去、战火停熄，众多曾同窗学习又曾同室操戈的黄埔人在同一颗爱国之心的牵引下再次走到一起。笔者在采访黄埔军校第19期学员陈扬钊时了解到，他的父亲、原国民党高级将领陈明仁和共产党将领李天佑同为黄埔一期学员，两人曾作为攻守双方指挥员在四平打得你死我活，但1955年两人在北京同时被授予上将军衔时，又曾并肩拍照，留下了灿烂的瞬间。战后反思，民族利益高于政见之争。

随着大陆实行改革开放，两岸隔绝的大门缓缓开启，1984 年 6 月全球各地黄埔校友也得以在祖国大陆重新聚首。自那时起，从以文会友的书画交流到同拜轩辕黄帝的共同行动，从以球会友的互动交流到将星云集的同台探讨，海内外黄埔校友间的互动交流日渐深入，也带动了一批批两岸退役将领间你来我往。

近年来，当两岸专家学者开始从学术角度探讨何时开始军事接触交流、如何签署和平协议时，很多已近耄耋之年的黄埔人早已身体力行地开展了增进两岸了解、培植军事互信的活动。2002 年 4 月，两岸退役将领在澳门携手举办书画展，很多黄埔将领摒弃"前嫌"，以文会友。当年 6 月，在北京召开的军事战略学术年会上，两岸退役将领针对两岸建立军事互信机制，首次展开对策性对话，甚至就台海情势进行了互动辩论。2008 年 4 月上旬，包括黄埔校友在内的两岸近百名退役将领，聚集轩辕黄帝故里——河南新郑，参加拜祖大典，亲身体验炎黄子孙对共同始祖的崇敬之情。2009 年 5 月下旬，"黄埔情·中评杯——第一届海峡两岸退役将军高尔夫球邀请赛"在风景秀丽的厦门举行，海峡两岸近 40 位退役高级将领应邀参加。通过同场竞技和茶叙等形式，既切磋了球艺，赛出了健康，也融洽了彼此间感情，增进了相互理解和友谊，老将军们呼吁"打球不打仗"。

进入 2010 年，两岸军事交流又有新亮点。4 月初，许历农先生率 18 位台军退役将领，以"新同盟会退役将领参访团"名义访问北京，阵仗之大，军衔之高，创历年纪录。台湾众多退役将领到访，是两岸交流史上第一次，为两岸和平发展增加了积极因素和新的内涵。许历农则开门见山表示，他们此行就是要促进两岸军事互信。罗援少将在《海峡军事漫谈》节目中表示对许历农等老将"不顾自己年事已高，每年多次来大陆和平交往深为感佩，'精诚所至，金石为开'，两岸人民都会为许老爹的精神所感动"。4 月中旬，黄埔军校同学会邀请的台湾退役将领参访团在河南新郑参加了黄帝故里拜祖大典。5 月 10 日，200 多位来自全球的黄埔校友和后代齐聚台北，一场名为"中山·黄埔·两岸情"的论坛盛况空前，惊动两岸和国外媒体。2010 年 8 月，黄埔军校同学会主办的《黄埔论坛》以纪念抗战胜利 65 周年为主题取得成功，此后每年一次，辛亥百年、远征军抗战 70

周年、黄埔军校建校 90 周年等重大主题，吸引一批又一批两岸及海外黄埔校友参与讨论，不断深化黄埔人的共识。

四、结束敌对，共守国土

《海峡军事漫谈》持续关注着两岸黄埔同学、退役将领身体力行、共同参与的"以球会友"、共拜轩辕、"黄埔论坛"等交流活动，并由此进一步探讨交流目的及两岸军队的共同使命。91 岁高龄的台湾退役将领许历农先生希望通过各种交流活动"促进两岸退役将领间的情感交流，逐步建立两岸军事互信机制"，台湾退役上将王文燮先生也希望"能增进彼此了解，对将来建立互信机制有所帮助"。

建立军事互信，对两岸关系发展而言，意义非凡。当前的两岸关系虽然已取得重大积极进展，但两岸敌对状态仍然没有结束，即便在看似风和日丽的环境下，如有风吹草动，两岸关系也难免遭遇波折。所以，结束两岸敌对状态，达成和平协议，对于促进、维护和保障两岸难能可贵的"和平发展"局面是极其重要的。而两岸军界交流，一直被认为是两岸签署"和平协议"的重要基石，只有两岸军方于情于理相互了解、信任，才不会误判形势。从这个意义上讲，两岸黄埔校友的交流活动非常难得，非常可贵，虽然只是初步形式，却能够积累经验，逐步破解难题。

问题之难在于存在分歧与隔阂，要消弥隔阂必先从"求同"出发积累共识。纵观历史，对比现实，两岸军队最大的共同点在于肩负维护中国主权和领土完整的共同使命。如今，在南海海域的蔚蓝色海洋国土上，海峡两岸的中国军队仍在并肩守卫。南薰礁距大陆 1000 多公里，但距台湾地区军队驻守的太平岛还不到 13 海里。记者采访的守礁战士介绍，"在天气情况比较好的时候，可以看到太平岛上的房屋、树木，也经常可以看到台湾的补给舰船前来补给。大家都是中国军人，看到他们感觉很亲切。"

在维护中国主权和领土完整、反对分裂祖国的大是大非问题上，两岸中国军队有长期共识。胡锦涛总书记在中共十七大会议上首次郑重向台湾同胞发出了

"在一个中国原则的基础上，协商正式结束两岸敌对状态，达成和平协议，构建两岸关系和平发展框架"的倡议。在两岸关系步入和平发展轨道的新形势下，如何让两岸结束敌对、共守国土，成为《海峡军事漫谈》节目着力探讨的话题，两岸专家学者也曾在节目中阐述过自己的思考。

大陆军事专家王卫星研究员认为："在历史上，驻防在台湾的这支军队，在捍卫中国主权、抵抗帝国主义侵略和维护中华民族利益的过程当中，一直具有爱国传统。尽管两岸存在着严重分歧，但这支军队始终维护着中国的领土完整，是岛内'台独'势力难以逾越的最大障碍。台湾军队中不乏爱国有识之士，他们也不甘于沦为'台独'的牺牲品，不愿意做'亲者痛、仇者快'的事，这就是改善两岸军事关系的良好的基础。我们应当把坚持祖国统一、维护共同家园作为双方彼此沟通的一个基础，一道肩负起民族大义和神圣的使命。"

结束两岸敌对状态的呼吁也得到了岛内有识之士的赞同。2008年12月31号，胡锦涛总书记在"纪念《告台湾同胞书》发表30周年座谈会"上明确提出了"六点意见"，其中之一就是"为有利于稳定台海局势，减轻军事安全顾虑，两岸可以适时就军事问题进行接触、交流，探讨建立军事安全互信机制问题"。台湾淡江大学张五岳教授在接受笔者采访时认为："这是两岸人民的共同期待，希望从大处着眼、从小处着手，慢慢采取积极的做法，最终利用两岸中国人的智慧，来达到两岸人民所期待的台海和平。"两岸防卫力量的整合有利于两岸军人共同防卫中华统一的大国防，台湾大学张亚中教授提出了一些具体建议，认为两岸可以"在海上共同打击犯罪，共同维护整个中国的主权，保卫钓鱼台、南海等，在某种程度上可以互相支援"。

两岸中国军队同根同源，但几十年的军事对峙并非朝夕间可以化解，两岸军事安全互信机制如何才能建立，也成为两岸学者积极探讨的问题。罗援少将认为，双方应该通过接触、交流，先易后难、循序渐进，可以先从一些非敏感的问题着手，比如共同探讨军事学术问题，共修北伐战争史、抗日战争史等，加深感情交流和双方信任。

《海峡军事漫谈》对"两岸如何结束敌对、共守国土"的探讨引发了听众思考，很多听众给编辑部来信，表达自己的看法和观点。台北永和市秀朗路一段 203 巷的几位听众在集体来信中写道："最近收听央广播出的《海峡军事漫谈》节目，有学者呼吁两岸应在'九二共识'原则下，建立互信，预防一些不必要的突发事件，认为目前两岸交流频繁是最好时机，这是好事。""台湾问题是中国内战的遗留问题，现在两岸交流已经全面展开，高层对话也很流畅。有些甚至认为，现在两岸已经是统一了，这仅是百姓的一面之见。现在两岸交往很好、很顺畅，但理论上仍然是敌对，因为还没有谈判结束敌对状态。因此，我们几位老听众认为，两岸要先解决结束敌对状态，大陆应该抓住时机，释放信息，在'一个中国'的前提下，谈判结束几十年的敌对局面。"

捍卫国家的主权和领土完整，是每一位中国军人的天职。相信，以中国人、中国军人特有的睿智、胆量和气魄，完全有能力为中华民族伟大复兴做出应有的贡献，两岸军队同源一脉、携手抗战的历史将成为两岸结束敌对、共守国土最坚实的基础。

共话合作抗战　探求两岸和平

【出音响】

台儿庄大战纪念馆现场音响：飞机轰炸声、枪炮声……

【压混】

记者：您好，听众朋友，8月26号，参加"纪念抗日战争胜利65周年黄埔论坛"的150多位海峡两岸及海外黄埔同学、亲友、专家学者走进了"台儿庄大战纪念馆"，图文声像并茂的真实历史记录勾起了黄埔老军人深沉的历史追忆。这些白发银鬓的耄耋老人一踏进纪念馆，便不顾长途奔波的疲劳，神情专注地倾听讲解。来自台湾的黄埔第17期学员陈存锋老人已经92岁高龄，曾参加过抗战，看到纪念馆里展出的《牺牲已到最后关头》歌词，情不自禁地唱了起来。

【出音响】

陈存锋歌声：同胞们，向前走，别退后，把我们的血和肉去拼掉敌人的头。牺牲已到最后关头，牺牲已到最后关头……

【压混】

记者：大陆军史专家刘波和台湾退役中将刘继正边参观边交流起观点，对于黄埔精神以及国共合作夺取台儿庄战役胜利很有共识。

【出音响】

刘波：刘将军，在台湾有没有这样的纪念馆？

刘继正：我们有很多纪念馆，但是我们规模没有这么大。我们来看到这边的纪实，还原的历史，很多真相。抗战的时间，虽然我们兵力有10万人，但是日军有两个师团，他的装备武器比较精锐。我们能战胜他们是大家同仇敌忾的一种意志力量，尤其我们战术运用很得当，给他（日军）落进了我们的口袋，截断了他的补给线，使他深入来出不去。

刘波：胜利的主要原因，刘将军认为，一个是我们当时不怕牺牲，英勇奋战；第二个是战术得当；第三个也很重要，团结。

刘继正：是，尤其是敌后作战，补给线很长，有些游击队都给敌人造成一些威胁跟破坏。这个使他不能够顺利伸展机械化部队，这是很大的一个战果。

刘波：总的来说，两党真诚的团结我觉得非常重要，八年抗战配合得很好，是团结抗战的。

刘继正：这个我是同意的……

【淡出，混入】

黄埔校友合唱：携着手，向前行，路不远，莫要惊，亲爱精诚，继续永守，发扬吾校精神……

【压混】

记者：参观结束后，百余名黄埔同学、亲友难掩心中的激动，一排排整齐地站在纪念馆前的台阶上，齐声高唱黄埔军校校歌。

【歌声扬起，渐隐】

记者：唱到激动处，大家不约而同地握紧了拳头。激昂的歌声引来了游客阵阵掌声，指挥大家唱歌的是从美国赶来的第33期黄埔同学张学海。

【出音响】

张学海：我看了很感动，因为在台儿庄很多学长们牺牲了，在里面我觉得眼睛流了好几次泪。

【音响止】

记者：1938 年，震惊中外的台儿庄战役就发生在这里。这场战役是国共两党第二次合作的光辉结晶，历经月余，歼敌万余，创八年抗战之伟绩，扬中华民族之雄威。今年 79 岁的台湾原陆军总司令陈廷宠上将亲身经历过抗战，他对国共合作抗日的描述更加形象：

【出音响】

陈廷宠：那个时候不管力量大的还是力量小的，大家都是打日本人，在物理作用上这个就是合力，假如自己人扯后腿不就分力了吗？国共能够合作，那一定能创造胜利。台儿庄这个战役确实是非常艰苦的，那完全是在劣势装备下和敌人进行顽强的对抗，完全靠的是精神。我们看到这些东西，心里面很酸的……

【音响止】

记者：纪念馆内陈列着台儿庄大战时中日双方资料、文物千余件，展览馆、书画馆、影视馆、全景画馆融为一体，陈诚将军之子陈履安先生对纪念馆真实还原历史的立体布展十分认同。

【出音响】

陈履安：台儿庄是这么出名的一个战役，有这么大一个纪念馆，收集这么多资料、图片，甚至于电影，我觉得是非常难能可贵的，我非常钦佩。这里的资料都很丰富的，也能够把当时情况还原，这是非常好的。我当然看到这里面很多前辈，相当一部分是我认识的，他们的孩子我也认识的。我有一个感觉，现在纪念馆能够成立起来，本身就是很欣慰的事情。

【音响止】

记者：此次"黄埔论坛"由中国广播电视协会、黄埔军校同学会、江苏省黄埔军校同学会共同主办。4 天论坛期间，海内外黄埔人在南京围绕论坛主题发言

交流后，参观了"侵华日军南京大屠杀遇难同胞纪念馆"、"台儿庄大战纪念馆"，并参访了徐州、扬州新貌。大陆黄埔军校同学会会长林上元介绍说，近年来两岸及海外黄埔校友间的交流日益加强，这次举办"纪念抗日战争胜利 65 周年黄埔论坛"更是有所突破。

【出音响】

林上元：这次这个活动，一个是范围广，第二就是主题很感人，第三大家交流也比较深入，第四我想影响也比较大。我们以抗战胜利 65 周年这个主题来做论坛，大家特别感觉到亲切。大家缅怀过去抗日战争英烈，激励大家爱国主义的热情。两岸从和平发展到和平统一，最主要的是要宣扬爱国主义精神，宣扬中华民族的民族精神，再就是抗战精神。抗日战争主要是在共产党跟国民党爱国统一战线旗帜之下，团结了国内各个党派、各个阶层、各个地域，大家团结起来。

【音响止】

记者：上世纪三四十年代，中华民族经历了两场战争：抗日战争和国共内战。陈履安认为，抗战是全民族团结对外的战争，而内战是资源的消耗，历史的教训应该带给今天一些启示。

【出音响】

陈履安：我觉得过去的事情过去，内战是不幸的事情，兄弟自己打架打得头破血流，这个是浪费自己的一切的资源，跟时间、精力都耗在里面，这不值得。我希望大家对过去的抱怨都不要，要激起自己一种心，看看人跟人怎么相处，怎么把这种感觉传递到下一代，传递到你周遭，这个很重要。现在我们要心胸更开阔，更放大，就是要和平，它一定要走上一个和平，一个融合之路，这是我自己的期许。

【音响止】

记者：陈履安曾在接受大陆媒体采访时表示，"两岸的结合要通过方方面面的交流，共谋其利"。这是他的心愿，也是他父亲陈诚将军的心愿。如今，"黄埔论坛"就是非常重要、非常有意义的两岸交流平台。

【出音响】

陈履安：这个交流本身就有意义了，这次我看到大家的感觉是非常的亲切，这是真心的，一切都贵乎在一个真心，这种黄埔军校的交流是很真的，你看双方见面在一起，都是同一个系统出来的，这就不一样。因为两岸现在氛围是比较和谐的，就黄埔这个题目来讲很容易取得一致的看法，所以透过这种活动，这种机制，让这个精神能够继续维系，这才是重点。

【音响止】

记者：参加论坛的台湾退役上将陈廷宠对两岸黄埔人之间的交流有更深的感触。陈将军是江苏盐城人，黄埔第24期学员，他18岁离家从军旋即赴台湾，与家人40年隔绝，生死两不知。台湾开放探亲之后，年过七旬的老母亲来到台湾，看到儿子不禁问道："你的头发怎么都白了？"老人家心中所记的，还是他18岁离家时的模样。陈廷宠在接受记者采访时说，两岸黄埔人之间的交流正是建立军事安全互信过程的催化剂。

【出音响】

陈廷宠：现在我们大家互相认识以后，渐渐了解，这个是绝对有好处的，中国人不能打中国人……

记者：就像两军抗日这样的合作，现在我们化干戈为玉帛，不再做那种同室操戈的事，将来您对两军这种一致对外、共守国防的前景怎么看？

陈廷宠：这是很好的，非常好，非常好的构想，而且这个东西我想任何一个中国人在内心都不会排斥的，我觉得非常好。

记者：作为一名中国军人，您觉得我们两岸军队的使命和职责是不是都是共同的？

陈廷宠：应该是一致的。

记者：比如在南沙，大家说实际上也是在共守那片土地。

陈廷宠：当然，这个没错。当然了，南沙群岛就是我们中国的。

记者：您觉得现在两岸共同抵御自然灾害，共同建立应急机制，进行救灾演练？

陈廷宠：太好了，太好了。

记者：这些您都是非常赞同的。

陈廷宠：当然赞同。

记者：看现在怎么一点点化解。

陈廷宠：让时间吧，我们期待这一天早日来临。

【音响止】

记者：黄埔校友们纷纷谈到，黄埔的传人应该共同努力，手携手，心连心，传承发扬黄埔精神，为两岸和平发展做贡献，两岸中国军人都有责任保卫共同的疆域，台湾退役中将、陆军官校校友会会长宁攸武对两岸开展进一步的军事交流合作充满期待。

【出音响】

宁攸武：将来首先要两岸合编抗日战史，在共同维护我们的南海跟东海这些疆域方面，两岸应该可以坐下来好好思考这个问题。你看在抗日战争时候，那就是典型的，就是捍卫我们国家的疆域，我们现在也是一样，两岸要走向和平长远的发展。

【音响止】

（2010 年 8 月 27 日 中央电台对台《海峡军事漫谈》节目播出
2011 年获 2009—2010 年度中国广播影视大奖提名奖）

多方评述海峡军事热点 理性观察台海和平安全

——中央电台《海峡军事漫谈》栏目研讨会综述

摘要：创办 15 年来，《海峡军事漫谈》始终把握舆论导向，讲究宣传策略，同时遵循传播规律，贴近岛内现实，紧紧把握两岸关系发展大局，采用"三维立体"式多视角评论，多次开展重大对台宣传活动，取得突破性成果，产生较大影响。新形势下《海峡军事漫谈》继续发挥广播入岛落地直接、便捷、稳定的传播优势，结合台网融合的新途径，围绕对台大政方针政策，循循善诱，攻心说理，争取台湾民众对一个中国的认同。

关键词：台湾；军事；广播；坚守；导向；创新

2013 年 3 月 28 日，中央人民广播电台军事宣传中心《海峡军事漫谈》栏目研讨会在北京举办，台湾问题专家辛旗、郑剑，中央电台副台长赵铁骑，国台办新闻局宣传处处长周强，中国广播电视协会秘书长张莉、副秘书长赵德全，军事科学院研究员彭光谦，全国台湾研究会副秘书长杨立宪，中央电台广播学会常务副会长刘振英、秘书长李宏等出席研讨会，会议由中央电台军事宣传中心主任、

中国广播电视协会军事广播委员会会长李真主持。与会专家对《海峡军事漫谈》取得的成绩给予了高度肯定，并就栏目的创作背景、栏目宗旨、策划经验及如何进一步提升栏目品质等展开了热烈的讨论。

精准定位　屡获大奖

《海峡军事漫谈》创办于 1998 年 7 月 31 日，是一档对台湾地区播出的军事评论类栏目，每周五、周日 18：10—19：00 在中央人民广播电台中华之声播出。李真介绍说，栏目宗旨是宣传我国政府"和平统一"大政方针，评述海峡军事热点，观察台海和平安全，分析台湾军队问题，并以军人的视角论说两岸关系及台湾岛内的重点热点问题，团结争取岛内军心民心，设有《专家访谈》、《两岸军队纵横谈》、《岛内观察》、《官兵评说》、《互动时间》、《说古道今》、《文章选萃》、《媒体链接》等不定期子专栏，采用访谈、电话连线、座谈讨论、分析述评、网友互动等多种方式说理，与听众平等交流观点。

15 年来，《海峡军事漫谈》共有《开启海峡两岸和平之门》、《我眼中的中国军队》、《从隔海喊话到面对面交流》等近 20 个播出节目获得中国新闻奖、中国广播影视大奖等国家大奖，另获 20 多项全国全军对台广播优秀节目特等奖、特别奖、一等奖。自 2008 年以来，栏目连续 5 年获得中央人民广播电台十佳栏目，并获"2009—2010 年度中国广播影视大奖"、"第 22 届中国新闻奖'新闻名专栏'"。

对于《海峡军事漫谈》栏目在解读中央对台工作大政方针、反对"台独"、促进两岸关系和平发展、团结争取台湾岛内军心民心的舆论斗争中发挥的重要作用，赵铁骑给予了高度肯定。他说，作为全军在中央媒体能够直接入岛落地的唯一一块言论阵地，《海峡军事漫谈》始终把握舆论导向，讲究宣传策略，同时遵循传播规律，贴近岛内现实，探索"入岛、入户、入脑"的有效方法，逐渐形成栏目风格。对台特色突出，选题策划紧紧把握两岸关系发展大局；军事特色独到，从"台海安全与两岸和平"的独特视角观察两岸政治、军事重要事件；新闻

现场鲜活，关注两岸及岛内最前沿的新闻进展；评论样式生动，采用"三维立体"式多视角评论，如新闻现场评论式报道、访谈式专家分析、海内外媒体观点集萃、网友观点选播等。15年来，《海峡军事漫谈》在上级的正确领导下，在两岸关系风云变幻中紧跟中央对台战略部署，迎难而上积极作为，多次开展重大对台宣传活动，取得突破性成果，产生较大影响，受到上级领导的充分肯定，并受到业内专家及岛内听众的好评。

如今两岸已经进入大交流、大发展的时期，两岸关系的新变化既给广播入岛带来了机遇，也提出了挑战。赵铁骑强调，在新形势下《海峡军事漫谈》应继续发挥广播入岛落地直接、便捷、稳定的传播优势，结合台网融合的新途径，在团结争取岛内军心、民心的舆论斗争中把握主导，争取主动，围绕对台大政方针政策，循循善诱，攻心说理，争取台湾民众对"一个中国"的认同。在宣传过程中，既要宣示立场，又不能咄咄逼人；既要展示我军风采，又不能给人感觉是炫耀武力；既要真情表达，又要保持距离；既要促进交流，还要保持压力，为推进两岸关系和平发展积极作为。

历经变革　始终坚守

《海峡军事漫谈》栏目创办至今，历经了两岸关系的风云变幻和广播媒体的深刻变革。在这变幻和变革中，栏目始终坚守着团结台湾军心、民心的职能使命，始终用心钻研、努力开拓，在对台舆论宣传中既坚持以我为主，又尊重受众在传播中的主体地位，收到很好的成效。作为《海峡军事漫谈》栏目主创团队的带头人，何端端从"谁在说、谁在听、说给谁、听谁说、说什么、怎么说"几个方面展示了广播人的坚守和思索。

谁在说？首先要明确栏目在本质上是要代表国家和人民的利益说话，要配合党中央的对台方针政策和战略部署发表言论，绝不能凭个人好恶自由表达观点。因此栏目的主创人员认真学习我党对台方针政策，不断提高自身政治修养和政策水平，是至关重要的。

　　谁在听？何端端介绍，在 2000 年之前，台湾的"中央广播电台"一直在记录和收集大陆播出的节目内容，这曾经是对岸了解大陆资讯的重要渠道。同样，《海峡军事漫谈》的受众是和我们血脉相连，曾经势不两立，如今逐步和平发展、共创双赢的特殊群体，所以，办好栏目要注重研究这些受众的特殊性。

　　说给谁？强调每一档节目所侧重的对象感，《海峡军事漫谈》是有目的的传播活动，栏目对象是台军官兵、岛内的百姓。因此必须要用国家统一的思想、民族凝聚的精神对目标听众实施心理影响，从而团结"统派"，打击"独派"，争取中间势力。

　　听谁说？目标听众有选择收听的自主权，传播目的能否达成还取决于受众的接受程度，这是办好栏目必须认真思考和始终重视的问题。

　　说什么？即解读我党对台方针政策，评述海峡军事热点、观察台海和平安全、分析台湾军队的问题，并且以军人的视角论说两岸关系，以及台湾岛内的重点、热点问题。做好这样的栏目既重要，又有难度。

　　怎么说？何端端强调，对台湾节目尤其是军事节目，要想把它做得好听，做得有人听，真正把中央的大政方针、中央的声音传递到目标听众的心里，并且有效地实施影响，除了要遵循大众传播的规律，一定要采用台湾听众容易接受的方式。在栏目的整体策划上，首先要积极设置议题，把握舆论的主动。其次要追踪新闻热点，抢占舆论先机。第三，精选题材切入，变换观察视角，找好切入点，选好展现价值的视角。

　　研讨会现场，何端端播放了几期节目片段，每期都抓住重大的历史事件展开评述，感染人更感动人。比如，为了纪念《告台湾同胞书》发表 30 周年而特别策划的节目《开启海峡两岸和平之门》，以厦门金门从对峙到对开的历史变迁为切入点，具有鲜明的军事特征。片头部分从元旦钟声——仿佛敲开了炮声飘逝的新纪元，到小三通的船笛——犹如鸣响两岸交流的号角，用不同历史阶段的代表音响点缀出一幅两岸关系沧海桑田的有声历史画卷，透视两岸关系 30 年和平发展的历史跨越。在交流观点的时候，不是居高临下地强硬灌输，而是讲究交流的

平等性、参与性和互动性，使听众有参与感，有兴趣听。

严把导向　注重创新

对台军事广播是中央电台对台广播的重要组成部分，至今已经有近 60 年的历史。60 年来，两岸关系从军事对峙开始，走着一条曲折的发展道路，至今仍然没有完全结束敌对状态。但无论海峡军事如何变化，对台军事节目的设置如何调整和改革，对台军事广播的职能和使命始终没有变，严把导向、注重创新是《海峡军事漫谈》始终坚持的工作原则。

辛旗高度赞扬了《海峡军事漫谈》栏目和创作团队的坚守和创新精神，他说，一个栏目能够在媒体变革巨大的情况之下持续 15 年名声不改，依靠的正是历届领导的支持和几代人对事业、对家国情怀的坚守。15 年来，社会风气、思潮日益多元化，出现"低俗、媚俗、庸俗"现象，同时在对台方面也出现了一部分对台湾民意逢迎的现象。但《海峡军事漫谈》始终宣传大政方针，介绍祖国大陆的发展成就，注重两岸同胞的亲情感召，保持对分裂势力的军事压力，反独舆论当中的攻心说理，呼吁"三通"和促进交流，批驳"台独"，正本清源，弘扬中华文化，展示大陆军队威武之师、文明之师的形象，促进两岸和谐发展，社会融合和民族的伟大复兴。同时，他也对《海峡军事漫谈》的创新突破意识予以了肯定。他说，栏目尊重受众的主体性、主体意识，同时又富有个性化，强调传播的故事性，能把新闻和言论很好地契合起来，是这档栏目最大的特色，也是它屡屡获奖的根本。

在谈到宣传导向问题时，辛旗认为，《海峡军事漫谈》栏目的导向主要应包括三个方面的内容。一是中国特色社会主义制度的导向宣传。特别是在党的十八大之后，编辑记者自身要抓紧理论学习，进行理论武装，尤其是在对台舆论斗争中，一定要增强这种意识。二是两岸最终走向统一的导向。现在两岸关系的主题是和平发展，主线是争取民心，但目前岛内"和平分离、和平分裂、长期维持现状"的心态还很严重。在这种情况下，我们特别要认清和平发展和和平统一之

间的关系，和平发展的根本目的是和平统一。三是中华民族伟大复兴的导向，也就是习近平主席提出的"中国梦"。要把整个台湾社会进步、追求公正和我们的"中国梦"融合在一起，变成两岸人民的"复兴梦"。

此外，辛旗强调宣传中应融会十八大报告中提到的"五位一体、三个自信"重要内容，在对台湾军民的宣传中灌输几种意识。一是宣传中国军队的强大是所有中国人的骄傲，只有军队的强大、国家主权和领土完整，中华民族的利益才能得到有效的维护和保障。二是要抓军事软实力和硬实力宣传的统一。硬实力是守土的保证，包括军队的军事演习、武器装备发展、军力的增长以及维护主权和领土完整所必要采取的行动，软实力主要是收心，包括亲情的宣传、中华文化的融合以及两岸未来发展的共同利益。三要加强两岸涉军敏感问题的引导，及时跟上两岸关系中的重点、难点问题，捕捉焦点，制造议题，要用好专家队伍。

台网一体　增强互动

近年来，《海峡军事漫谈》将新媒体理念运用到广播中，依托"你好台湾网"论坛探索出对台广播台网互动的一整套成功模式，部分节目文字在"中国广播网"和"你好台湾网"刊载后，被海内外媒体大量转载，扩大了社会影响。栏目设置的互动话题帖经常吸引上千次点击量、上百条网友留言，多次被论坛标记为"火爆帖"，频频登上论坛"十大热门话题排行榜"首位，并且吸纳了越来越多的固定网友群，大大增强了传播有效性。会上，栏目组与大家一同分享了有关台网互动的经验和成效。

2004年为配合台湾年底"立委"选举期间的反"台独"舆论斗争，针对台湾选举折射出的社会乱象，及时推出了大型系列言论节目《台湾的命运谁来掌控——两岸专家透析台湾民主》，13集系列节目在"你好台湾网"上刊出，三个多月点击量达数百万，台湾网友约占百分之三十多。台湾网民韩先生在收听了第一集《谁来制衡陈水扁？》后发表评论："我们不能随阿扁起舞，台湾现在厌恶阿扁的人越来越多，阿扁的勾当不会得逞。"台湾网民"中正A–1"在收听了第五

集《选战尘埃此落彼起》后评论：“现在遏制‘台独’是重点，毕竟我们都是真正爱中国的，所谓‘先国家之急而后私仇’嘛。”

2009 年在台湾遭受“八八水灾”重创时，栏目邀请两岸专家共同探讨建立互信、共同应对天灾的话题。一位署名“小汉”的台湾网友从政治角度把美国直升机赴台救援宣扬成所谓的“美台盟友”效应，抵毁大陆对台湾的援助。经过诸位网友几个回合的讨论，“小汉”再次发帖，认同“救人第一”，向所有网友道歉。

2012 年 11 月中共十八大召开期间，台湾网友“航天者”说：“目前世界的基调就是和平，只有和平，人类才会幸福和有所发展。中国也是这样，中国要发展、崛起，就必须早日解决台湾问题，和平完成统一大业。”

栏目经常设置有关两岸关系和平发展的议题，汇聚两岸网友智慧，如“两岸同心发力，共筑中国梦”、“两岸关系应如何继往开来”、“两岸间‘和平协议’如何启动”、“两岸政治军事问题：回避还是面对”、“少猜疑、多信任，两岸一致对外”、“冷静思考，我为两岸联合保钓支个招”、“民进党想和大陆交流，必先承认‘九二共识’”、“两岸交流要大声说出来”等话题，都引发了两岸网友热烈讨论，为两岸关系未来发展建言献策。在讨论“两岸将军以书画代刀剑”的话题时，台湾网友“林笑牙”说：“两岸老将军写下的都是中国字，止戈为武，才是真武士。将军最大的本事是制止暴力、维护和平，这样才能使两岸民众获得最大的利益。”

《海峡军事漫谈》创办 15 年来，始终伴随台湾岛内听众。但因为和台湾听众的互动有很多困难，以往台湾听众都是通过来信、来电参与节目讨论，表达对播出话题的思考，交流对两岸关系的看法。台网一体、台网互动的发展在便于台湾受众与栏目交流互动的同时更大大提升了栏目的传播力和影响力。

总结经验　再创佳绩

其他与会专家也纷纷对《海峡军事漫谈》的栏目定位、风格特点、创作方式、策划经验、传播影响、创优成果等给予了肯定，并对新形势下如何进一步办好栏目发表了真知灼见。

郑剑认为，《海峡军事漫谈》栏目对于重大主题宣传抓得准，对于两岸关系中的重大敏感热点问题及岛内关心的问题都提早筹划、精心准备、严密组织，宣传报道成系列、亮点多、有声势、效果好。栏目对台军官兵有吸引力，《岛内观察》、《专家访谈》、《官兵评说》、《两岸军队纵横谈》等专栏抓住了台湾军民关心的热点、焦点问题，访谈、评论、听友互动等交流活动吸引了台湾军民的参与。栏目军事特色鲜明，栏目设计上，很多是从军人视角去观察分析台海和平与安全，比较容易引起台军官兵的共鸣；内容上利用了军队资源开展宣传，用大量的事实向对岸的军队宣传，具有很强的针对性。

对于如何进一步做好栏目，郑剑建议：一要始终瞄准台湾军民这样一个特殊群体，准确把握他们的心理和接受特点，点滴渗透、耐心引导，宣传我军的革命化、现代化、正规化，展现我军官兵优良素质、过硬作风和特有风采。二要旗帜鲜明地宣传社会主义制度的优越性。三要善于引导新闻和舆论的热点。四是注重节目创新，增加服务性、互动性、故事性。

周强用四个"点"肯定了《海峡军事漫谈》栏目取得的成绩，即有重点，围绕中央对台方针政策，有重点的宣传；有热点，围绕着热点去做节目；有焦点，引导听众跟着我们的视线去关注问题；有观点，每期节目中都有阐述，无论对于中央方针政策还是重大事件都有自己的声音。对于今后的对台宣传，周强建议要形成自我意识，强化以我为主，加强正能量的传播，做节目时抓住宣导、引导和主导三个要素。另一方面，要继续加强策划意识和节目的针对性。

"春风化雨十五年，播种搭桥彩云间，家国情怀两岸事，同心筑梦史无前。"这是彭光谦对于《海峡军事漫谈》15年工作和成绩的精彩总结。他解释，近几年，两岸关系逐渐缓和，对台工作的方式、内容、选题也都相应地发生了变化。《海峡军事漫谈》目的明确，使命明确，思路清晰，能抓住典型事件，贴近台湾的民情、民意和民心，用感化和融化来做工作，收到了很好的成效。彭光谦分析了当前台湾官兵和民众中存在的一些矛盾心理：认识到"台独"是行不通的，但又不放心进一步靠近大陆，对美国既存在不满又难以割舍；承认大陆的发展和强

大，但又害怕生活在大陆的阴影下，失去自主性。他建议，栏目创作中应抓住这些矛盾心理有针对性地做文章，争取他们对"一个中国"的认同。

作为专门从事台湾问题和两岸关系研究的专家，杨立宪从台湾现状出发为进一步办好栏目提供了几点参考。她说，目前两岸关系从和平发展的开创期进入了深化期，对台宣传的主要任务是"以和平发展为主题，以争取台湾民心为主线"。这就要求在宣传上必须以人为本，针对台湾有"蓝"有"绿"的情况有的放矢，增加包容性，对一些有"台独"思想的人也要尽量争取，不能是仅仅正面批评，也要打开他们的心结。题材上可以进一步拓宽，比如台湾老兵返乡探亲、共同保钓等热点问题，美台军购与台湾的民生、经济等。在宣传的方法上，一定要强化说理，刚柔并济，对大陆存在的问题不刻意回避，可以"小否定，大肯定"。

张莉和赵德全从不同侧面结合国家大奖评委的经验，分析了《海峡军事漫谈》栏目为何能在激烈的竞争中脱颖而出，获得"中国新闻奖"和"中国广播影视大奖"两项国家级大奖。首要的一点就是正确理解、把握和解读中央的对台政策，掌握话语权，主动设置议题、引导舆论、抢占先机。第二，栏目观点鲜明、思想深刻，紧扣栏目定位，既以我为主，又尊重受众观点的表达和平衡。第三，彰显和突出广播特点，通过富有个性化、细节化的事实来表达观点。

李宏认为，比做节目更重要的是做事业。要在对台、军事、言论这样一个有难度又相对窄播的领域用心钻研，努力开拓，积极作为，创作团队的事业心是栏目成功的基础。中央电台对台广播中心副书记乐艳艳称赞栏目是"让正能量在岛内实现有效传播的范本"，并十分看好栏目开展网台互动的有益尝试，希望在中华之声开展这方面的经验交流，进一步推广成果。

海峡之声广播电台总编辑卢文兴评价《海峡军事漫谈》是一档特色鲜明、内涵深厚、制作精美、大气专业的广播品牌栏目。当前广播市场化程度不断加强，许多电台为了最大限度地追求经济效益，栏目生产不断走向商业化、受众化、口水化甚至低俗化，而《海峡军事漫谈》始终坚持重策划、重质量、重投入，既有岛内连线报道，又有各路专家访谈，还有记者现场采访，手段多样，平台丰富；

在采编和制播上，始终注重主题创意、内容原创和平台创新。

国际电台新闻中心采编部副主任张军勇认为，《海峡军事漫谈》做到了三个"准"、三个"好"：栏目定位准，针对性很强；议题设置准，紧跟受众特别是台军官兵关切的问题；重大题材报道切入准；栏目做得好，报道内容丰富，报道手段灵活，传播平台多样，将广播手段用到了极致，同时也将广播的魅力发挥到了极致；传播效果好；品牌塑造好。

今年将要进入对台广播开播的第60个年头，60年的历史长河中有《海峡军事漫谈》最浓墨重彩的一笔。日后无论海峡军事如何变化，作为向台湾听众阐释我国国防及对台政策，传播反"独"促统理念，沟通两岸信息的权威媒体平台，《海峡军事漫谈》将继续发出最有力、最精彩的声音！

（本文发表于2013年5月《中国广播》 宁黎黎编写）

两会商谈任重道远
——纪念汪辜会谈20周年

【片头】

【音乐起，压混】

播：对话代替对抗，僵持化作和解。

【出音响】

汪道涵：这是一次两岸历史性的、重要的一大步……

【压混】

播：亲历两会商谈，思考两岸发展。

【出音响】

陈云林：两会的会谈成了两岸关系的晴雨表……

【压混】

请听《两会商谈任重道远——纪念汪辜会谈20周年》。

【音乐扬起，渐隐】

主持人：听众朋友，今年是汪辜会谈20周年，汪辜会谈是海峡两岸高层人士在长期隔断之后的首次正式接触，是两岸走向和解的历史性突破，是两岸关系发展进程中的"重要里程碑"。在20年的风雨历程中，两会商谈曲折前行，并于2008年6月以来取得突破性成果，可以告慰汪辜二老，对两岸关系和平发展具有重要历史意义。

在汪辜会谈20周年到来之际，中央台记者何端端、穆亮龙、李金鑫采访了两会商谈的3位重要参与者——海协会会长陈云林、前海协会常务副会长唐树备和海协会副会长王在希。

【出音响】

记者：陈会长，2008年6月，海峡两岸两会商谈在中断了9年之后正式恢复了，陈江会的第一次握手成为汪辜会谈之后的又一次重要的历史定格。

陈云林：当我和江丙坤董事长的手握在一起的时候，我们就不由得会想起汪道涵会长和辜振甫董事长两位老先生，他们为两岸关系的改善和两会会谈的推进做出了重要的贡献。

记者：唐树备先生，您当年是海协会的常务副会长，在纪念汪辜会谈20周年的特殊时刻，一定有很多感慨。

唐树备：我和邱进益先生最近见了几次面，在北京也见面，在台湾也见面，大家都回忆当时我们会谈时的情况，2008年以后已经把原来汪辜会谈大陆方面的设想基本上付诸实践了，而且有些已经超过了，大家都很高兴。

记者：王副会长，回顾20年的历程，我想您作为一个亲历了其中很多工作的人，也应该引起很多思考。

王在希：是的，两岸关系这样的局面来之不易，是过去几十年两岸同胞共同努力的结果。尽管现在两岸关系发展取得了很丰硕的成果，总体形势也非常好，但是一些历史遗留下来的难题，也并不是很轻易就能破解的，两会商谈也是任重道远。

【音响止】

【片花】

【音乐起，压混】

播：在 1993 年 4 月 27 日海协会会长汪道涵与海基会董事长辜振甫在新加坡海皇大厦正式举行会谈之前，海协会常务副会长唐树备已经与海基会副董事长兼秘书长邱进益举行了两次预备性磋商。20 年前的欢声笑语和唇枪舌剑，唐树备至今记忆犹新，两会商谈从此成为两岸中国人务实解决问题的沟通平台。

【音乐扬起，渐隐】

【出音响】

记者：唐树备先生，现在回忆起来，当时会谈的气氛是怎么样的呢？

唐树备：开始见面的时候，应该说气氛很热烈，汪先生、辜先生在几百个中外记者的注视下，四度握手，大家鼓掌。

记者：是四度握手吧？

唐树备：对，为什么是四度握手呢？因为会场的周围用栏杆护起来，记者在栏杆的外面，他们希望每个角度的记者都能照到，所以老人家按照记者的要求，一会儿头朝这边，一会儿头朝那边，就是四度握手。

记者：握手的那些瞬间都是留下了非常重要的历史意义的瞬间。

唐树备：所以非常高兴！另外，第一场商谈以后，晚上吃饭的时候大家就喝得很多，然后在菜单上每一个出席的人都签字，汪老也签了，辜振甫也签了，我和邱进益也都签了，而且每一个人都有一份，这就说明大家的感情很热烈。

记者：至今回忆起来，这么多细节您都还记得很清楚。

唐树备：因为 1949 年到 1992 年 40 多年期间，两岸是处于高度的政治对立，有的时候还处于高度的军事对峙，还打过仗。所以在这种情况下，双方能够见面，在世界各国记者的面前握手，这在当时是非常兴奋的。所有的中国人，包括海外的华侨，甚至于东南亚国家，包括日本、美国他们也都很关心，两岸终于开始走到一起了。

当然，商谈的时候大家唇枪舌剑，各有各的坚持。

记者：当时碰到最主要的难题是什么？

唐树备：当时台湾方面提出来要我们保护台商在大陆的投资，我们同意保护，但是保护应当是双向的，你也得保护我到台湾的投资，另外你也应该取消对台商到大陆投资的很多限制，比如说项目上、资金上都有很多的限制，这是一个比较大的争论。第二个争论是台湾一些老百姓到大陆来了，我也得去台湾。我提出来两岸常务副会长每半年交流一次，两岸轮流举行。汪辜会谈针对这两个问题争论得比较久，最后还是达成了协议。

记者：你们又是怎么样求同化异，最后促成这次会谈取得成果的呢？

唐树备：最后就找到一个大家都能接受的办法。第一个问题虽然没有达成台商投资保护的协议，但是达成了两岸要加强经济交流这样一个原则性的协议；第二个问题在原则上具体化了，就是我要去台湾，另外媒体、青少年也得去，这就开始了双向交流的时代。

记者：汪辜会谈结束以后，您当时的心情是什么样的？

唐树备：当时双方能够见面、能够坐下来谈，而且达成共识是很高兴的，因为汪辜会谈的背后实际上是各有各的"后台老板"，都是国共两党的领导人在支持。

1998年的10月份，在上海举行了"汪辜会晤"，目的就是要谈政治。应当说双方在政治上的分歧还是很大的，但大家还是坦诚地交换意见，把自己要讲的话都讲出来了，这样是很好的，因为只有把话讲出来，才能够逐步地找到解决问题的办法。

记者：王副会长，您有什么样的思考？

王在希：20年前的汪辜会谈是在非常特定的历史条件下进行的。1993年汪道涵老会长和辜振甫董事长这两位老先生能够走到一起，那是真正的"破冰之旅"，是在两岸关系经历了40来年的严峻对峙、两岸隔绝封闭的状态之后，两岸第一次半官方的、面对面的接触和商谈。它的影响、它带来的震动是非常大的，不仅在海峡两岸大家议论纷纷，就是在国际社会大家也很关注。

从会谈本身来讲，当时也有成果，达成了四项协议。所以 20 年以后，我们来回顾这段历史，我觉得还是应该高度评价、充分肯定。

【音响止】

【片花】

【音乐起，压混】

播：汪辜会谈带动的两岸交流的大好局面遭到了李登辉的蓄意破坏。1995 年李登辉以私人访美为借口，在国际上进行"台独"分裂活动，两岸关系陷入危机，两会商谈被迫停止。直到 1998 年，在两岸同胞的共同努力下，汪道涵与辜振甫才再度在上海会晤，并约定 1999 年 10 月汪道涵访问台湾。但 1999 年 7 月，李登辉抛出"两国论"，两会联系遂告中断，汪道涵访台之行搁浅。直到 2008 年 3 月，两岸关系峰回路转。2008 年 6 月 12 号，海协会会长陈云林和海基会董事长江丙坤在北京举行协商谈判，被称为第一次"陈江会"，两会商谈在中断 9 年多后再次恢复。

【音乐扬起，渐隐】

【出音响】

记者：陈会长，您是这一重要历史时刻的当事人，现在回忆起来，您最深刻的体会是什么？

陈云林：我在这次会谈当中感受最深刻的有三点。

第一，两会在中断了 9 年多之后又重新恢复了制度性的商谈，这是一个非常重要的、标志性的事件，双方所有参与人员都深刻地感受到这个成果来之不易，当倍加珍惜。

第二个，我深刻地感受到，两会的会谈成了两岸关系改善、发展或是倒退的一个晴雨表。因此，在会谈上，我们就不由得会想起汪道涵会长和辜振甫董事长两位老先生，他们未尽的一些夙愿需要我们继续不断地推进两会来完成。

记者：当时是在北京钓鱼台。

陈云林：对。

第三个，胡锦涛总书记在钓鱼台会见了江丙坤及台湾方面参加会谈的代表。胡总书记在会谈当中深情地说了这样一段话，他说，世界上不同的国家、不同的民族尚且能够通过协商谈判来化解矛盾、解决争端、开展合作，两岸同胞是一家人，更应该这样做，而且应该做得更好。他这一席语重心长的话，长久地留在了两岸同胞的心中。

记者：20年前第一次汪辜会谈是选在新加坡举行，此后"陈江会谈"都是在大陆，甚至是在台湾举行，特别是当您到台湾参加"陈江会"的时候，有什么特别的心得吗？

陈云林：我们两会恢复商谈以后的第二次商谈是在台湾进行的，2008年6月第一次商谈在北京，11月份就到了台湾，那也是两岸之间第一次在台湾岛上进行两会商谈。

作为政府的授权代表，当我第一次踏上台湾这块土地，当我零距离地和台湾这块虽然非常向往但是又觉得陌生的土地接触的时候，我当然想起了许多台湾的历史、我们中华民族的历史、我们两岸骨肉同胞隔绝的这一段历史，我的内心十分激动，可以用一句话形容，叫"百感丛生"。

第一次到台湾去，我也深知，由于台湾的政治生态以及台湾还有相当多的民众受到一些政治和意识形态不同的党派的影响，他们对我的到来会有一些不同的举动和做法。甚至也有人告诉我，此番去台湾可能会遇到想象不到的困难。甚至有台湾的朋友也告诉我，很有可能到台湾要遇到安全问题。

很多的朋友们都从电视上看到了，我在晶华酒店的那次晚餐成了世界上最长的一次晚餐，从晚上6点开始，一直到后半夜3点才出来，被人围在了那里。

我们宴会开始的气氛很好，然后快要结束的时候外面报告，说外面大概有200多人围住了整个大厅，不让出去。吴伯雄先生作为中国国民党主席宴请我，他说简直把台湾人的脸都丢光了。快到晚上10点了，他们就说您能不能从地下通道出去？我就跟他说，谢谢你们的好意，我不但不能从地下通道出去，而且我从哪个门进来，就要从哪个门出去，希望你们不要发生流血冲突，我就在这儿

等。后来到了后半夜3点钟，于是我们那次晚餐就成了世界上最长的一次晚餐。

但是我们最后还是完成了两会第二次会谈的任务，签署了4项重要的协议，主要是这次签署的协议开启了两岸"三通"。

记者：这是非常重要的。

陈云林：对，这是一个非常重要的事情，我们都为能够为两岸关系的改善，为两岸同胞做一些实实在在的事情，感到无比的欣慰。

记者：实际上您除了到台北，是不是也去过台湾南部？

陈云林：对，会谈去了很多地方。比如说台北、台中，这是两次主要的。之后我到台湾，还专程进行过一些经贸之旅，我几乎从南到北全部都走到了，高雄、云林、嘉义等很多地方我都去过。其实给我最深的感受是，台湾同胞希望两岸和平发展，而且他们也从这种和平发展当中得到了实实在在的好处，我感受到了他们对两岸关系和平发展的支持。

【音响止】

【片花】

【音乐起，压混】

播：2008年6月至2012年8月，短短4年间，陈云林和江丙坤共举行了8次两岸两会领导人会谈，签署了18项协议，并达成诸多共识，协议内容涉及两岸"三通"、经济合作、金融合作、司法互助、医药卫生合作、核电安全合作等领域。两会商谈解决的问题无不紧扣民意的脉动，两会商谈取得的成果无不惠及民生的需求。

【音乐扬起，渐隐】

【出音响】

记者：两会商谈的成果是非常丰硕的，您觉得，为什么会有这样高密度的商谈？

陈云林：两岸之间一共举行了8次会谈，在4年多一点的时间里全部完成。有人形容是"井喷式"的，为什么会有"井喷式"的呢？

首先，就是因为我们两岸蹉跎了太多的岁月，积累了太多早就应该解决的问题，例如"三通"，特别是台湾开放大陆居民旅游等这些问题，所以我们有一种紧迫感。因为我们早解决一天，就使得两岸早受惠一天，两岸的同胞和民众都能够因为我们会谈协议的签署和实施得到实实在在的利益。另外，这么多积累的事情又使得我们有一种压力，我们希望在比较短的时间内能够多做一些事情。

记者：在商谈中两岸是怎么样化异为同，达成共识的？每一次议题的设置又是依据什么来制定的？

陈云林：本来有一些题目老百姓也欢迎，也希望我们快点解决，但在台湾的政治生态下一时解决不了，所以有一个"应该解决"和"能够解决"的问题，所以我们必须本着"先易后难"的原则。

还要"先经后政"。两岸存在着好多的问题，基本的根源是在于政治方面的问题，可是经济方面的问题表现得最为急迫、最为具体，老百姓感受最为直接。

然后还要采取"循序渐进"的办法，一下子、一天就解决许多问题，那是不可能的。

记者：两会的8次商谈签署了18项协议，您是不是了解到了两岸民众对签署协议的一些反应？

陈云林：两岸的谈判是两岸中国人骨肉同胞之间坐下来解决自己的问题，所以，在谈判中间我们非常重要的就是把我们的聚焦点都放到人民最关切、最希望立刻解决的问题上，签署每一项协议都体现了要坚持"以人为本、为民谋利"的理念，关注台湾基层民众的实际需求。我们是这样说的，也是这样做的。70%以上的民众对两会商谈签署的协议是持支持态度，就充分说明了他们实际上受到了两岸和平发展的实惠。

记者：这些成果的取得给两岸民众带来了哪些实实在在的好处？您觉得是不是达到了你们当时设置这些议题的初衷呢？

陈云林：我们题目的设置，首先在农业问题上。我们在整个会谈中间特别地关注了台湾农民，特别是南部农民的一些企盼甚至是一些担心，或者是一些要

求。帮助他们来解决在生产、生活当中遇到的很多实际问题，特别是防止谷贱伤农的问题。

第二个方面，我们就特别关注中小企业，因为台湾整个经济发展的形态是以中小企业为主。

我们还特别关注台湾社会。比如说，由于当前整个世界金融危机造成困难的局面下，台湾最苦的是一些旅游业里面的小饭店、小旅馆、旅游商店，千家万户。所以，我们积极主动地要求台方不断地扩大我们大陆人员到台湾旅游人数的限制。仅仅我们开始的这一段时间里面，台湾方面从大陆的旅游团到台湾旅游中直接获得的经济效益就超过 2000 多亿元新台币，极大地带动了台湾的观光业和与观光业有关的千千万万户中小企业的发展。

记者：唐树备先生，2008 年以后两会又恢复了商谈，我想您可能会有跟平常人不一样的感慨。

唐树备：对，2008 年以后两岸谈了很多经济问题，已经把原来汪辜会谈大陆方面设想的基本上付诸实践了，比如说"三通"已经实现了，投资保障也是双向直接的，旅游现在也是双向的，也是直接的，而且我们也签了 ECFA。而且有些已经超过了，比如说，金融合作这是高层次的经济上合作的范畴，当时还没有谈到，金融合作现在成为非常重要的一个内容了，而且服务业的合作当时也没有想到，现在也想到了，这是很值得高兴的。

记者：您觉得"陈江会谈"继承了汪辜会谈的哪些重要的精神？吸取了汪辜会谈哪些重要的经验呢？

唐树备：我们还是坚持一个中国，这是非常重要的。第二个，汪辜会谈坚持两岸之间平等协商的姿态，"陈江会谈"应该说体现了平等协商，不强加于人，大家都商量，要有统一的议题，然后在这个过程里面大家求同存异，找到共同点，一步步往前走。

另外就是汪辜会谈的时候，我们在协议的签署、文字的使用，包括落款纪年的方式，体现一个中国的问题，不出现"两个中国"、"一中一台"的字样，这些

都延续下来了。汪辜会谈开创了两岸协商的一种新的时代，也开创了两岸协商的一个模式，现在一直是按照这个模式来的。

【音响止】

【片花】

【音乐起，压混】

播：2012 年 9 月，江丙坤先生卸任海基会董事长，林中森先生接掌董事长一职。10 月 16 号，履新不到一个月的林中森首次正式率团来大陆参访。陈云林在北京与林中森董事长举行会面，双方就两会会务工作交换了意见，希望并相信两会互动的宝贵经验和有效做法，能够继续传承下去。

【音乐扬起，渐隐】

【出音响】

记者：陈会长，您和林中森先生有过专门的会面，您认为，"陈江会"有哪些重要的经验值得未来两会商谈借鉴？

陈云林：我和他见面，我们谈了许多会务问题。更重要的是，我向他介绍了"陈江会"这些年来所取得的经验和体会。其中，我谈的主要就是四点：

第一点，我跟林董事长讲，大量的经验已经证明，两会之所以能够顺利地推进，最重要的就是我们有一个共同政治基础，就是"九二共识"。在这个问题上，我们绝不应该有丝毫的动摇。

记者：他也非常认同？

陈云林：对，他也非常认同。

第二个，我就跟他讲，虽然我们签署了 18 项协议和诸多共识，但与两岸之间需要解决的问题相比，我们还应该办成很多的事情，他也完全赞同这样一个观点。

第三个，我跟他说，我们两会这几年走过来的一个重要原因，就是我们的出发点和落脚点都是两岸同胞最关切的事情，所以，我们要坚持"以人为本"的基本理念。

最后，我讲大家都是骨肉同胞，我们两岸之间的谈判是我们中国人自己的事情，只有互利双赢、互利互惠，我们两会签署的协议、我们两会所完成的事情才能可长可久，林董事长也完全赞成我们这样的一种看法。

记者：未来又将怎样继续开拓两会协商平台，推动两岸交流合作的不断深入？您有什么样的思考？

陈云林：当前两会商谈首先要完成的，大概有这么几件事情：

一个是 ECFA 的后续协商。

第二件事情，是尽快完成两会互设办事机构的接触、交换意见、商谈，创造条件，争取早日把它签署下来。

最后一个，就是需要两岸把商谈范围扩大一点，除了经济问题以外，应该在文化交流、教育交流、科技交流这些方面来寻求新的进展。

这就是我和林董事长交换意见时强调的今后三个方面的商谈重点。

【音响止】

【片花】

【音乐起，压混】

播：为更好地服务两岸民众、推动两岸关系和平发展，两岸双方已决定将两会互设办事机构正式列入协商议题，并适时进行业务沟通。两会商谈取得的成果给人鼓舞与启示，也面临挑战与期盼。随着两岸关系发展逐步深入，亟待破解的深水区难题日益凸显。面向未来，如何循序渐进、从易到难，从经济、文化，到政治、军事？两会商谈的探索实践仍然任重道远。

【音乐扬起，渐隐】

【出音响】

记者：王副会长，您觉得两会互设办事处，是不是在两会商谈，乃至两岸关系发展的进程中，又是一个具有指标性意义的事情？

王在希：是的，两会互设办事处确实是有指标性的意义。将来两会互设办事处以后，两岸交流中的很多事情就方便了。

可以通过办事处处理一些两岸同胞在交流合作往来中产生的纠纷，或者事务性问题，不需要每出现一个事情就派一个团组跑来跑去。台湾在大陆的同胞有一些事情需要向台湾当局反映的，或者需要跟我们协调的，那他找办事处就可以了，这是很便捷的，对两岸关系发展会产生很良性的互动。

目前，两会互设办事机构的事情已经在两会副秘书长这个层级开始启动了，正在进行沟通磋商，我们也一直很期待能够及早实现这样一个目标。我想到那一天，不仅对我们两会是一个喜事，两岸同胞也一定会非常高兴地去庆贺。

记者：两岸交流已经在深水区尝试，您觉得还有哪些先易后难、想要推展的事情，包括政治、军事领域方面的？

王在希：现在两岸民间的大交流，除了经贸以外，文化、教育、科技、学术，包括有一些政治性议题，我们也在交换意见、在交谈。尤其是将来真正要商谈结束两岸敌对状态、建立两岸军事安全互信机制，到最后在统一之前两岸能够签署一个"和平协议"，共同来反对"台独"分裂图谋，共同来承担捍卫国家主权、领土完整这样一个义务，还是有很多工作要做，也不是一朝一夕能够实现的。我们一直期待着，两岸在政治范围里面，也应该像ECFA协议一样，将来有一个共识、有一个协议、有一个制度化的保证，这样两岸关系就比较稳固了，就比较规范了。

我有信心，我对未来的前景看好，从目前两岸交流合作发展的速度和进程来看，有很多事情将来是会改变的。

记者：谢谢您！

【音响止】

（2013年4月中央电台对台《海峡军事漫谈》节目播出
2015年获2013—2014年度中国广播影视大奖）

探索中的激情实践

南沙群岛采访手记

都说去趟南沙比出趟国还难，1993年我去那里采访实在是碰了个"巧"。据说那里的部队长一开始看到名单上有女的，直皱眉头，觉得有点"添乱"，但也无可奈何——这趟南沙群岛之行给我留下了难忘的回忆。

南沙群岛是南海诸岛中位置最南、礁滩最多、范围散布最广的一组群岛，总面积82万平方公里，距离海南岛榆林港550海里。5月里正是南海最好的季节，风和日丽，海水碧透，海面平静如缎。我搭乘人民海军的一艘综合补给船经过两天两夜的昼夜航行才到达那里，幸运得很，一点没有"交公粮"（晕船呕吐）。

宽阔的南沙海域是连接印度洋和太平洋的重要通道，也是我国最大的热带渔场。海底有大量矿物资源，石油贮量极为丰富，有"第二波斯湾"之称。早在两千年以前，我国人民就在南沙群岛的波涛中从事渔业活动。现在，大陆海军官兵和台湾海军官兵分别驻守着南沙群岛的部分岛礁。

该如何向台湾听众报道南沙的戍边生活呢？两岸军队虽然共同驻守在那里，却互不沟通往来，要报道得使台湾听众容易接受和理解比较困难。

报道的思路，从南沙官兵常爱说的两个词中受到很深的启发——他们都把脚下的南海称作"蓝色国土"，把自己的哨位看成是"蓝色国门"。的确，置身在那远离大陆的地方，"祖国"的概念格外深刻。南沙是中国的领土，这是海峡两岸的共识，那么，热爱祖国领土的情怀，应该是我们在报道中着力表现的主题。

南沙群岛中最大的一个岛——太平岛，现在由台湾军队驻守，这个岛和大陆海军驻守的南薰礁同在郑和群礁中，两个岛礁只相距 13 海里。我们的补给船往南薰礁开的时候，要途经太平岛。那天下午，船上的人就互相转告"前面就要经过太平岛了"。身穿迷彩服、上白下蓝海军服和黄色陆军服的大陆官兵背着照相机，拿着望远镜，纷纷站到船舷边，等待一览祖国海岛的风彩。这时我想到了和我们同船来的一位将军——张序三，他原是海军副司令员，现在是军事科学院政委。他在胶东半岛海边长大，又有着 40 多年的海军生涯，他对祖国的热爱都倾注在这海洋、海岛上。这个时候他在干什么呢？我背着录音机来到船指挥室，果然张将军在里面，一会儿看看海图，一会儿拿着望远镜往太平岛方向遥望，我打开录音机和他聊了起来。张将军说太平岛可是个宝岛，最大的好处是上面有淡水，这在南沙群岛中是唯一的。说起海洋、海岛，这位老海军总是那么津津乐道："也不是吹的，中国大陆的各个海域我都航遍了，绝大部分中国岛屿也都去过了，这辈子最大的遗憾就是至今还没有去过台湾岛和太平岛。"当时，他只能希望离太平岛近一点，看得清楚一点。

太平岛越来越近了，航海长过来向首长报告说："已经到了预定点，距离太平岛只有 4 海里。"张将军走出指挥室，在船舷上举起望远镜，又默默地向太平岛望了一会儿。那景象，的确很美，金色的夕阳照在湛蓝色的海面上，几只白色的海鸥飞翔着，太平岛清晰可见，上面绿树葱葱，周围是浅黄色的礁盘，一眼望去就像是一块套着金项链的巨大碧玉，镶嵌在平静得像缎子一样的海面上。这时，张将军捋了捋花白的头发幽默地说："我要整整容，照张相。"照了相他又说："好，太平岛照个相，求个吉利，就是说'太平'嘛，对不对？我们行船，我们搞海军的就是希望太平，对吧？太平岛，一直在心中想着它。"

船正在慢慢地转舵，大陆官兵们仍在争先恐后地按快门，我真感受到了南中国海上的"海峡情"。就在行进的船上，我写了录音特写《遥望太平岛》，截取途经太平岛的这一瞬间，突出描写了船上官兵触景生情、向往和平、热爱中国宝岛的情怀。虽然没有一句直接的议论，却表达了一个深切的愿望：南沙群岛自古就是祖国的神圣领土，守好这片蓝色国土是两岸中国军人的共同使命。

我们的船经过太平岛之后，在距离太平岛只有 13 海里的南薰礁锚地抛了锚。当时正是退潮，巨大的礁盘露出水面，礁盘表面凹凸不平，非常锋利，人无法在上面行走，不得已要走，也要穿上装有铁板底的胶鞋。在船上过了一夜，第二天上午涨潮的时候，我们坐着吃水浅的小艇越过锋利的礁盘，靠上了哨楼，一上哨楼我就登上楼顶的哨位，采访了当时的值勤哨兵。

问："现在你在这儿站哨，感觉怎么样？"

答："感觉还是挺光荣的吧。来一次也很难得，我觉得能为国家做点事情还是挺骄傲的。"

问："你知道太平岛在哪个方向吗？"

答："知道，就在那儿。"

问："你拿望远镜可以看得清楚吗？"

答："天气好的时候，不用望远镜，肉眼都可以看得见。今天好像看得不是很清楚，天好的时候上面的植物有时候也能见得着。"

问："那时你怎么想呢？"

答："我想，祖国是真伟大，真的。不管台湾还是大陆，都是中国的。现在能有中国人在那里，驻守着南沙最大的岛，我觉得算是对得起祖先吧！这是我们祖先留下的领土。"

以上是驻守南沙的一位普通哨兵的话，他确实很普通，以后时间长了我也许记不住他的名字，可是他的话我却很难忘记。他当时端着枪对着海，神情非常自然、真诚，我体味到了那种浪漫、宽广的情怀，就像眼前的海一样。如果不是这样，他们又怎么能在这么艰苦的环境中坚守下来呢？

南沙的戍边生活有诗一般的浪漫，但绝没有"海上乐园"的轻松。那里远离大陆，靠近赤道，长夏无冬，太阳像是在很近的地方烤着你，又潮又热，而且蔬菜、淡水奇缺，更有常人难耐的寂寞。官兵们毕竟是热血男儿，他们的胸中装着祖国，但平时生活中并不是"祖国万岁"的口号不离口，要把他们的生活报道得有血有肉真实可信，就不能用人工拔高的口号来装饰，而应着力捕捉最能反映他们生活特点的细节。严格地说寸土没有、寸草不生的珊瑚礁盘上不具备人生存的条件，可是守礁官兵的岗位在那里，事业在那里，于是他们在那里开创了自己的生活。

我们乘坐的补给船是按照预定的航线依次到我大陆官兵驻守的礁上去，每到一地，船就在锚地抛锚，然后我们分批乘小艇赶一个潮水上礁。一般是上午七八点钟涨潮时上去，中午11点退潮前下礁，否则，退潮以后人就要困在礁上，这样我们每到一个礁上的采访时间是两个小时左右。在有限的时间里我的话筒就尽量去对准属于南沙人特有的生活，对准远在天边默默无闻的最普通的守礁官兵，而走到他们中间，最感染我的，就是他们那种为了祖国、乐在天涯海角的情怀。

东门礁有"海上花园"的美称，一眼望去，果然非常醒目。钢筋水泥砌成的白色楼房，造型有些像一艘战舰抛锚停泊在海上。当时正逢涨潮，海水漫过了巨大的浅褐色珊瑚礁盘，阳光一照，呈现出非常好看的翡翠绿色。上礁后，看到紧贴着楼房一侧的墙壁上有一个半圆型的花池，里面摆放着各种海石花、海螺、贝壳，池边潇洒地写着"海上花园"，围着楼房的外阳台摆放了一圈盆栽的鲜花，品种竟有一二十种。连日来的海上航行，满眼都是蓝色，蓝蓝的天蓝蓝的海，一下看到这样五颜六色的花，觉得非常新鲜、舒适。走近士兵的宿舍，直线加方块的军营线条依然不变，不过我还看到，不知是谁的床架上插了一束鲜花，在那么遥远的男子汉世界里看到它，真有别一样的温馨。

一个叫吴洪良的江苏兵告诉我，他们的小花园实在来之不易，从大陆陆陆续续带上来的花有四五十种，很多不适应南沙气候的就枯萎了，剩下的这一二十种，是他们精心培育的结果。尽管南沙的淡水奇缺，他们怎么也要省下水来浇花。"你最喜欢哪种花呢？"我问他。

"我最喜欢太阳花，因为太阳花不怕南沙气候的恶劣，不管狂风、暴雨还是烈日，它都能生存，生命力很强。"他大大的眼睛，黑黑的皮肤，笑得很淳。

记得刚上永暑礁的时候，迎面走来三五个士兵，他们见到我们（当时是我和南海舰队的曲君两位女士一起去的）的第一句话就是："啊呀，我们好长时间没有见到女的了，能不能多看两眼啊？"我们都开心得笑了起来。

南沙官兵用花朵装扮清一色的世界，他们的心中也有另一番芬芳。我无意中采访到了两位官兵的恋爱故事，一个失恋，一个正在热恋。

那是在东门礁，我在士兵的宿舍里看到了一把吉他，就问："这是谁的？"在场给我介绍情况的连长告诉我，是一个叫顾远恒的湖北籍士兵的，他现在正在卸补给物资。我请他帮助找顾远恒来和我聊聊，就忙着去采访别的内容。10点多了，返回的小艇一班一班地往回开，回去的人走得差不多了，那个"吉他手"气喘吁吁地跑到我面前，"记者您找我？"

我问："你是……"

"顾远恒。"他浑身是汗，摊开两只脏手挺难为情地说，"您看我这样……您该走了吧？"

我说："快去洗洗，我等你，坐最后一班小艇回去。"

洗干净手的顾远恒抱着吉他坐在我面前，脚下的海水拍打着哨楼的基石，不时有海鸥从头上飞过，我觉得很有点滋味，就对顾远恒说："弹一首你最喜欢的曲子吧。"他弹了一首电视连续剧《渴望》中的插曲《好人一生平安》，弹得很投入，水平超出我的想象。

"你为什么喜欢这首曲子呢？"谁想我这随意的一问，竟勾出小伙子的伤感心事，他说："我这是第二次来东门礁驻守了。第一次来东门礁时，由于交通不便，和家乡的女朋友大半年通不上信结果关系断绝了。从那时起，我开始学弹吉他解闷，现在吉他是我最好的伴侣，《好人一生平安》寄托了我的真情。我把这首自弹的吉他曲录在磁带上打算送给她，可是回去见到她不好意思，也没送给她。"

"她现在的情况怎么样了，你知道吗？"我问。

"知道一点。去年春节回去探家也碰到了她。她已经结婚了，见到我还很客气。她现在自己有自己的家庭，我在部队做我自己的贡献。"

这位年轻的士兵失去了心爱的女朋友，但他没有更多的抱怨，他还要继续履行守卫蓝色国土的神圣使命，他还想以曲代心相送，他还要用心曲为他人祝福。

在南薰礁，我遇到一个学生官林建宁，我们的艇刚一靠礁，他就在哨楼上大喊："有没有我的信？"一听说我是从北京来的他很惊喜，忽然又不好意思起来，嘿嘿笑了几声说：

"我的女朋友也在北京。"

"怎么会在那么远的地方呢？"我想这也许是个浪漫故事，瞧他一脸幸福，和失恋的顾远恒截然不同，只听他回答：

"这个东西，缘分吧。"他仍然是那么嘿嘿地笑着，觉得自己是幸运儿。

"她知道你在南沙，她怎么想呢？"

"她很支持我，给我写了好多信。有这么个女朋友，我觉得很骄傲。她也不容易，等我三年，挺难为她的。我在这儿倒没什么，生活条件苦一点，但觉得能为国家做点事情还是挺自豪的。"

"你在这儿给她准备了什么礼物呢？"

"算南沙土特产吧，贝壳啊、虎斑贝，还有夜光贝。我觉得送给她夜光贝比较合适一点，很白，很纯洁，我觉得我女朋友还挺纯洁的。"他情不自禁地说了很多很多，就因为我是从北京——他心中的姑娘所在的地方来的？

回到北京以后，我们带着他的信和照片，还有采访他的录音，找到了他的未婚妻，她在海军航空兵的卫生部门供职。这位纯情的姑娘听我们放出她未婚夫的讲话录音时，低着头，捂着脸笑，然后也说了很多心里话，果然，对远在天边的未婚夫一往情深。

我把在不同时间不同地点分别采访的这一对相隔数千里，数月通不上一封信的恋人的录音，用时空交错的方法剪辑在一起，加上前面那个失恋的故事，编辑成一个动人的节目——《南沙恋曲》。

南沙的守礁生活枯燥吗？的确枯燥，可官兵们的心灵永远是那么丰富生动。在那里，真像是到了天之涯，海之角，有想象不到的苦也有想象不到的乐。出的汗与喝的水不成比例，甚至比洗澡用的水还多。我们每到一个礁上，守礁的士兵们就特意为我们端上解暑降温的茶水，说实在的，我真舍不得喝。那是在华阳礁上，我一下就被《学习专栏》上的一首诗吸引住了，诗的题目是《喜雨乐》，开头两行小字像是个题记，写着"南沙淡水贵如油，滴滴雨水我们收"，然后诗的正文写着：

> 骤雨来了！骤雨来了！
> 催开了战友们的笑颜，
> 给高脚屋披上了新装。
> 一声声似马蹄轻敲，
> 一声声似珠落玉盘，
> 一声声似弹奏琴键。
> 雨滴哟，大又圆，
> 亮晶晶，亮晶晶，
> 多像故乡的葡萄串。
> 乐坏了你，喜坏了他，
> 一个张口接雨滴，甜！
> 一个举碗连声喊，干！

这首诗很使我感动，当时我在南沙热得很，读起来心里透过一股清新。描写雨的诗挺多的，唐诗中写春天的雨，夏天的雨都有，可是倾注了这样的爱去写雨，写得这样奔放洒脱，只有在南沙生活的人才会对雨有这么独特的感受。我当即定下采访对象，就访问这首诗的作者刘小华。他是个普通的湖南籍士兵，小个子，浓浓的乡音，不善言表，喜爱文学，很有些内秀。我问他，怎么想起写这样

一首诗？他说，南沙缺淡水，洗澡水要用茶缸量，那么热，确实难熬。所以，下场雨就像过个节，大家可高兴了，因为可以洗澡啊！写诗的那天，他正在站岗，看到天空黑乎乎的一片，后来他下岗后在宿舍休息，只听站岗的在上面叫："下雨了！下雨了！"大家都拎着桶、端着盆跑出来，把衣服一脱，像是要拥抱大雨，痛痛快快洗起澡来，说说笑笑好不热闹，缺乏淡水之苦在大自然的雨中化作了令人回味的乐趣。

生活的美味永远属于乐观开朗的人。我很难忘记东门礁上那个用铁皮木板包裹而成的六角形小屋，它用钢铁支架支撑着：悬浮在海上，士兵们叫它是第二代高脚屋。这个铁锈斑斑的小屋，在新楼房的边上像是记载着一段历史。可是当我走进这个小屋，却意外地发现它似乎有了新的价值，里面虽然特别简陋，却很有一番意境。从房顶吊下很大一串石斑鱼干，窗口附近用弹药箱和一块圆型木板搭起了一个写字台，上面放着两摞书，有医学专业书、美国口语会话，还有外国小说，几种杂志。一打听，原来是那里的军医读书的地方。我找到他，他对我谈起读书的感受："看着大海听着涛声读书，应该说是很富有诗情画意的，很难有人能坐在这种环境下读书。"

"这一串石斑鱼都是你钓的吗？"

"对，读书间隙钓钓鱼，这一串累计有100条了，事实上我这儿的读书场景比画家、诗人想象的还要好得多。"

"喜雨乐"、"读书乐"，这是南沙官兵特有的情趣，我用它们编制了另一篇品味脱俗的报道《乐在天涯海角》。

不觉在海上漂了半个月，离开南沙群岛的前一天晚上，永暑礁上举办了丰盛的礁宴，就要下礁的官兵们共聚一堂，举杯同饮。部队长一番简短的祝酒词后，大家起立，爆发出一声呐喊："干！"那喊声很长，海啸一般，我平生没有听到过这样的干杯声，一时间心里像是倒了五味瓶，我，不只是我一个人，说不清为什么掉下了眼泪。

（本文发表于 1993 年 9 月《中国广播》）

难忘澳门回归的前方军事报道

　　或许是澳门小，精干、适量的驻澳门部队进驻澳门"随军记者团"也变得精干、适量，作为中央电台广播记者，随军进驻澳门记者团中就我一人；作为中央电台"澳门前方报道组"成员，负责部队进驻报道的记者就我一人。按照中央的精神，澳门回归的报道与香港回归的报道相比是"规格相等，规模略小，活动场次不变，宣传报道力度相同"，可见报道任务并不少，而且还相对增加，其政治意义与香港回归同等重大。能不能及时、准确、富有广播特点地报道好驻澳门部队进驻澳门的全过程，借用驻澳门部队官兵的一句口号就是："使命重如泰山！"

　　我到澳门满打满算是 12 天，驻澳门部队进驻澳门前驻在珠海，在 12 天里往返珠海和澳门两地完成了 8 个录音、现场报道，其中 2 篇是协同作战，6 篇是独立作战，拳打脚踢的，算是圆满完成了任务。那些日子，每天吃一两顿饭，睡三五个小时，可是回味起来，能够亲历中国人民解放军和平进驻澳门这一重大历史事件，亲眼见到中国多少代人的梦想变为现实，而且用手中的话筒记录历史，在现场及时播报这一历史事件的每一进程，真是虽苦犹荣！

报道的第一战役是部队进驻前的准备情况。在一项重大军事行动开始前，要准确采到政策性很强的动态消息，捕捉合适的采访对象是关键。一踏上澳门我就想，先告诉听众什么呢？站在听众的角度想，当时最想了解的有两个方面的情况：一是部队准备得怎么样了，二是澳门的民众是不是欢迎驻军，准备以什么方式欢迎驻军。在整个回归报道中，部队行动是最敏感、最不确定的，这给报道带来很大的困难。别说部队本身很难采访，就是到澳门的"庆委会"，虽设有"迎驻军"领导小组，但采访到组长，他也是说部队行动不确定，现在"无可奉告"。于是我就到公共场所直接采访当地百姓，不巧，一连问了四五个人，都不会讲普通话。我再去问"庆委会"，只了解到报名迎驻军的民众很踊跃，大家都在街坊会报名。我走进澳门街坊会联合总会的一间办公室，看到了很多迎驻军的彩旗、标语和花球，总会的副理事长何锦霞女士，用当地的普通话清楚地、有点有面地告诉我他们迎驻军的心情、方式和原因。

部队的准备情况，最权威的发言人是司令员刘粤军，而且在大型直播"濠江欢歌动九州"中，也要求有一段记者与刘司令员的访谈，介绍部队驻防澳门的有关情况。在离部队进驻倒计时只有几天的时候，司令员有多难找是可想而知的，几经周折终于电话找到他时，他说了几天的日程表，确实挺满的，唯一的空当是他第二天一早7点半去机场飞北京参加中央代表团活动前，采访时间就定在6点半到7点。当时珠海驻澳门部队的招待所已经住满了各领导机关检查团成员等，我从澳门赶过去住在原珠海警备区招待所，到驻澳门部队营地还要开车40分钟。第二天5点半起来，6点半以前见到刘司令员，天还黑着，整个部队已经在操练，在进驻前的气氛中，采访一气呵成，很成功。而且由于刘司令提供的准确消息，我白天又参加了驻澳门部队进驻前的综合模拟演练，录下了实况。就这样，在"报摘"发出了两条独家带响的目击新闻：《澳门百姓喜气洋洋准备迎驻军》、《驻军澳门万事具备》，在大型直播"濠江欢歌动九州"中，也有了一段驻澳门部队的难得音响。

1999 年 12 月 20 日，中华人民共和国政府正式对澳门恢复行使主权，中国

人民解放军驻澳门部队奉命进驻澳门。部队出征前一天，中国人民解放军总参谋长傅全有上将亲临珠海驻澳门部队宣读江主席签发的命令，为庄严神圣的"进驻澳门"拉开了序幕。

这是体现中国主权的和平进驻；

这是中华民族彻底结束殖民统治的胜利进驻。

12 月 20 号上午 11 点 20 分，进驻澳门履行防务的大约 500 名官兵，登上 10 台装甲车和 60 多台其他车辆出发了。在这之前 10 分钟，我用手机电话向编辑部做了"出发"的现场播报，然后跳上一台白色面包车，行进在进驻澳门的车队中。

那天很晴朗，部队成一路纵队从陆路向拱北海关开进。开在最前面的先导车之后，是军旗车，一名高举着军旗的旗手和两名护旗手精神抖擞地站在上面，八一军旗迎风招展。后面的军车队威武壮观，车上的官兵英姿焕发，他们微笑着向道路两旁聚集的 20 万欢送的群众招手。

中午 12 点整，驻澳门部队进驻澳门的车队开过了拱北海关的中心线！长达 5 华里的钢铁长龙驶进澳门土地，迈出了震惊世界的一步，实现了世纪跨越！从珠海到澳门，短短 16 公里的进驻路程，中国人走了一个多世纪。百年风雨路，而今从头越，这一次世纪的跨越，跨越了两种制度的障碍，跨越了战争与和平的天堑。"一国两制"，仅仅四个字，奠定了这次世纪跨越、和平进驻取得成功的基石。每一个担负使命，置身其中的人，真难以用语言形容当时的心情！

近 5 万名澳门居民拥在从拱北海关到部队临时驻地龙成大厦间 9 公里的道路两旁，他们挥舞着花环、小红旗、彩绸，敲锣打鼓，载歌载舞，欢呼雀跃，不宽的马路，装满了澳门民众的盛情。车队缓慢开进，只要我们的车子稍微一停，路两旁的民众就拥上来，叫着，笑着，跳着，往我们的车里扔花环，看他们的样子，真的是很开心啊！

中午 13 点整，驻澳门部队全部到达澳门临时驻地——龙成大厦，并且作为中国政府恢复对澳门行使主权的象征，开始履行防务职责。临时营区在市中心比较繁华的罗理基博士大马路，部队在这里驻防后，整齐排列的军车和威武挺立的哨

兵成为一道亮丽的风景，欢迎的群众都拥向这里观看，并且争着和哨兵照相留念。

报道部队重大军事行动的进程，最需要连续作战的能力。驻澳门部队进驻澳门并开始履行防务，是一个连续发生的事件过程，欢送、开进、到达、升旗、开始履行防务，澳门百姓的反映，环环相扣，不能有一环错漏，一个报道接一个报道，不允许有丝毫的懈怠。广播记者要用声音记录历史，要真实、迅速、广播化地报道历史瞬间，还必须具有较强的综合能力，特别是在独立作战的时候，要集采写、现场口头播报、编辑制作、发送于一身。有时一个现场报道还没结束，另一个现场新闻正在发生，比如播报部队到达、升旗的同时，澳门民众的反应也是最真实、最有现场感的时候，所以必须二者兼顾，既播报好部队的行动，又采访好民众的反应。所以，部队刚一到达驻地，我提着随身的行李，背着笔记本电脑和采访机就挤到人群中去采访，看到一对老夫妻喜笑颜开地和哨兵合影，上去一问，那位先生正是12月20日50岁生日，太巧了！他特地赶过来和第一次见面的解放军照相，感觉是扬眉吐气，大吉大利，男女老少都操着生硬的普通话表达了兴奋的心情。

来不及完全写成稿，用电话向编辑部口头播报了部队进驻、到达、开始履行防务的消息后，又赶到新闻中心，剪辑并发送现场音响。晚上7点半，午饭晚饭合一，在驻地附近的快餐店吃了碗牛肉面，又开始了升国旗仪式现场报道的各项准备。而且，我的发稿任务在保证新闻节目的前提下，还要兼顾专题节目。记得在离开澳门的前一天，在综合整理了准备发给专题节目的稿子后，已经凌晨2点，当时新闻中心的录制、发送设备已经装箱打包，第二天还要赶路，我必须把自己的口头报道录在盒式带上，请澳门记者站的同人帮我发回编辑部。同宿舍的人忙碌了一天睡下了，我背着录音机下到一楼大厅，想找个安静的地方。大厅里放着音乐，还有人坐在一起喝咖啡，聊天。我竟神差鬼使地走进了设在一侧的女卫生间，嘿，里面又干净，又安静。我把录音机放在洗手池台子上，打开话筒，酝酿一下情绪，完成了口播。

重大新闻事件的发生是过了这个村，没有这个店的，谁也不能重新组织激动

人心的历史瞬间，12 月 21 日，驻澳门部队在澳门举行升国旗仪式，向世界郑重表明中国军队开始在自己的国土上履行防务，报道好这个庄严神圣的场面，是整个进驻报道中的重要一环。为了完整、清晰地记录历史，不留遗憾，我事先做了充分准备。我了解到现场有一个调音台，就准备了一条连线和一个采访机，固定在调音台旁录下所有现场音响。另外我又带了一台 MD 采访机，准备抓机会采访现场的官兵和民众。升旗仪式开始前，一切各就各位，安排停当后，我突然发现，为了场面的严肃、美观，在主席台对面的军乐队前面没有话筒，只有一路话筒对着主席台发言的人，显然固定在调音台前的录音机录军乐队奏国歌的距离太远。我马上挤到尽可能离军乐队近的地方，把手中 MD 上的话筒角度打到最大，使劲往前伸，只恨自己的手臂不长。升旗仪式开始了，中国人民解放军军乐团的乐队在现场奏响了庄严的国歌，驻澳部队政委贺贤书一声"敬礼"的口令叠在其中，我手中的话筒清晰地录下了这个神圣的时刻，任何其他版本的"国歌"都无法替代如此强烈的现场感。透过这传神的一曲，让人仿佛看到驻澳门部队的全体官兵举起右臂行军礼，目送着国旗缓缓升上旗杆顶端，刘粤军司令员代表官兵们表达的心声也通过调音台旁的录音机清楚地录下来。听着刘司令员的话，我想起他在接受我的专访时曾经说过，他 69 年当兵，当时有珍宝岛事件，他一门心思就想着当兵打仗，保家卫国。哪曾想 30 年后，他率领着一支部队不放一枪一炮就收回了失地，他感到了祖国的强大！我带着现场的庄严和自豪，立即用手机发回了口头报道。在抓紧采访了现场的官兵和澳门同胞后，又迅速到记者站把所有现场音响都发回编辑部，当一个完整的现场报道及时播出时，面对历史，面对听众，我有多欣慰！

（本文发表于 2000 年 2 月《中国广播》）

声伴神七太空行

　　"听众朋友，我是何端端。在大型直播节目《神七太空行》中，我在'北京航天飞行控制中心'的直播现场担任导播兼记者。我们的直播团队将伴随中国人第一次太空漫步的足迹，告诉你出舱活动的真情实景，和天南地北的朋友们共享无与伦比的惊险与壮美！我看到的，你同时就能听到，无限的电波，带给你无限的太空。"以上这段话，是中央人民广播电台大型直播节目《神七太空行》中的一个片花，当时要求每一个前方记者都自己写一个自我介绍，这段简短文字，留下了我参加重大现场直播的难忘记忆。

　　神舟飞船载人飞天和我们的报道都不是第一次了，但无论神七太空行本身还是中央人民广播电台的现场直播，都有突破以往的崭新亮点：中国人首次太空出舱行走，有关部门首次允许对飞行任务重要时段全过程进行现场直播，于是国家电台第一次全程采录并使用北京航天飞控中心指挥大厅的指挥、通话音响信号，伴随新闻现场有声记录中国人第一次太空出舱的壮举。我们的直播团队包括记者、主持人、技术共12个人，从2008年9月25日进驻北京航天城准备直播，

直到 9 月 29 日翟志刚、刘伯明、景海鹏三位航天英雄凯旋航天城的最后一场直播完成，共 5 天时间，见证了神七太空行的整个过程。我们核心时段的现场直播席就设在北京航天飞行控制中心，直播团队的采编导、播音主持及技术人员置身第一新闻现场，全程直播我国航天员首次太空出舱扣人心弦的场面，在后方总直播间的全力支持下，直播与出舱同步成功。

一、直播大纲重现场

出舱段直播的突出特点就是现场典型音响十分丰富，据不完全统计，仅出舱前后各个环节的口令声就有 200 多处。不仅有舱内天地通话，而且首次成功使用舱外天地通话。要实时传递音质清晰饱满的现场音响，让情景扣人心弦，听众如身临其境，这是我们追求的目标。

一进入北京航天飞行控制中心，年轻的记者孙杰就拍着胸口说："我还真有些紧张。"而我只感到任务压头，还顾不上紧张。现场的气氛告诉我，只有在这里完成直播大纲才可能真实，我想着既然是现场直播，就一定要争取给听众一个真实的现场，要伴随现场、驾驭现场、拓展现场、衬托现场。

我们主要从三个方面着手：一是设身处地的现场描述；二是录下现场演练的口令，掐算口令间的时间，填写现场解说词，尽量避免解说和口令打架，这样就可以不只是把口令当作背景音响衬托，更关键的是要当作重要的现场音响推出来，因为真实的音响往往胜过任何解说；三是采访现场的专家，了解神七飞行的准确信息并学习相关知识。记者梁永春、赵九骁、孙杰，主持人方舟、朱江还要不停地给后方直播间做直播连线，中国广播网的南光、曹囡囡不时地抓拍现场照片，孙健主任时常从酒泉卫星发射中心打来电话了解并通报情况，统筹指挥。直播大纲的撰写是穿插其间完成的，9 月 27 日凌晨，经过将近一个通宵的最后突击，出舱段三个多小时上万字的直播大纲终于完成了，内容主要分三个部分：

1.出舱准备

主要描述航天员出舱前最后的准备工作以及飞船各个舱室的工况，简要介绍

此次出舱行走的意义和难点，穿插进行相关知识的科普，为下一步出舱做铺垫。包括轨道舱完全泄压前状态确认，航天员出舱前医学确认，临出舱准备最后一刻与过闸段结束等，环环相扣，期望程序进展顺利的每一次口令都带给听众一阵又一阵惊喜。

2.太空行走

全景展现以翟志刚为主的三位航天员通力合作完成出舱任务的每一个细节，用声音为听众朋友展示太空景象的壮美。随着开轨道舱舱门，打开水升华器，安装舱门密封圈保护罩，回收固体润滑材料等动作的完成，翟志刚首次实现舱外行走形成出舱活动的高潮，他在舱外的太空宣言震撼人心。

3.漫步归舱

主要介绍航天员完成出舱任务后的归舱动作、身体状况、任务完成情况等听众比较关心的问题，包括关闭水升华器，关闭轨道舱舱门及检漏结果确认，返回过闸段时复压及结果确认，脱舱外服，开返回舱舱门等动作的完成。三位航天员在返回舱内重聚带给听众成功的喜悦，胡锦涛主席与航天员的天地通话，更是为此次太空出舱画上一个圆满的句号。

二、现场解说多应变

直播大纲无论怎么准备都不过分，无论怎么准备也无法囊括直播现场发生的所有情况，更何况是太空出舱这种根本无法真正演练一遍的现场。

本来首次太空出舱未知数就多，27日下午就要进入出舱段直播了，当天上午接到通知说，所有现场专家都不能离岗到直播席参加直播，外面的专家也不能进入指挥大厅直播席参加直播，这样一来，我们直播大纲中设计的所有专家现场解说都无法落实了。来不及抱怨和犹豫，我们立刻商定，每人分工整理已采访的专家录音，以主持人和记者现场解说为主，穿插整理好的专家录音。毕竟时间太紧了！谁都没有顾得上去餐厅吃午饭，送来的盒饭堆在大厅外面的小车里。

下午3点我们的直播就要开始，2点半我给后方做了一个连线，描述了当时

现场最新情况，特别是翟志刚穿舱外服的情况。然后我们都各就各位，我坐在主持人的身旁，脖子上挂着耳机随时监听，守着一部导播电话，随时和后方的导播蔡晓林联系。眼前的监视器可以看到大厅里的画面，主要观察胡锦涛主席来指挥大厅的情况。记者们还在不断地整理专家的采访录音，一段一段地存在笔记本电脑里，小小的笔记本电脑成了临时工作站，直接点击播出录音。就在直播开始前的几分钟，忽然听见负责技术的张长征大声骂了一句粗话，原来是停电了！我立刻抓起电话报告后方导播蔡晓林，还没等调整直播方案，又来电了，虚惊一场。

直播总算顺利开始了，幸亏参与此次直播行动的主持人和记者事先进行了扎实的采访，阅读消化了大量材料，对载人航天飞行进行了充分的知识储备，对直播的关键环节进行了细致的文案准备，因而在面对我国载人航天史上最复杂的一次飞行任务时，能够较好地把握现场。方舟、朱江情绪饱满，临场发挥不错，较好地把握了直播的节奏，梁永春、赵九骁都是专家型记者，解说起来侃侃而谈。前半部分逐渐升温，特别是出舱过程高潮迭起，主持人和记者基本伴随现场脱稿解说。后方导播打来电话说，听众反应喜欢多听现场音响，我们就尽量用足现场信号，特别是舱外话音，清晰饱满，引人入胜，翟志刚的喘息都声声在耳。根据现场情况，我随时组织记者调整专家录音，临时写解说词，根本来不及打印，主持人就捧着记者递过来的笔记本说，虽然有些手忙脚乱，但那种氛围，真的很现场。

胡锦涛主席和翟志刚天地通话的时间是我们要把握的一个关键点，但这个时间一直被封锁。就像打仗要搞情报侦察一样，我们千方百计地通过每一点线索求证这个时间，直播过程中终于提前知道了通话时间将超过原来预定的直播时段，反复核实了天地通话的确切时间后，第一时间沟通后方总直播间，及时调整《全国新闻联播》，当胡锦涛主席和翟志刚天地通话完整无误地呈现给听众时，才觉得稍稍松了一口气。

三、重头戏过还精彩

太空出舱成功后，飞控中心指挥大厅沸腾了！欢呼声伴着音乐交响成一片。

穿着工作服的各路专家和技术人员争相照相合影留念，我们直播团队也没落下这留影的精彩时刻。记者孙杰时刻开着录音机，录下了航天人成功后的无比激动和喜悦，一个高喊的声音已经嘶哑："我们终于完成了一件惊天动地的大事！……"

晚饭后，熬了几天的同事回去休息了，我和梁永春等两三个记者又回到指挥大厅，一方面准备第二天的"报摘"新闻，一方面给晚间直播做连线。不知太空是何年，当大屏幕上再次显示从飞船上实时传送回来的图像时，我看到了一幅太空睡美图！翟志刚和刘伯明闭着眼歪靠在椅子上，舱中还悬挂着两条腿；景海鹏是站着睡了。完成了出舱任务的三位航天员，看起来睡得挺沉。地面指挥按照程序的呼叫也似乎轻了一点："神舟七号"，没有应答，呼叫不忍再继续，就这样让他们好好地睡了一觉。

再后来，好像是晚上 11 点多吧，三位航天员和家人天地通话。这次通话是私密性的，没有放出声来。从图像上看，返回舱一时充满家的温馨，翟志刚像个懂事的大哥，景海鹏如同顽皮的小弟，他们和自己的家人通着话，一改执行任务时的严肃，每个人的脸上都洋溢着无比轻松愉快、无比幸福的笑容。这两幕，我们都无一错过地给晚间直播做了连线。

9 月 28 日下午，是返回舱着陆的现场直播。按原计划我们飞控中心的直播台已经撤了，只准备做几个连线，但接到后方总直播间的通知，让我们继续直播，于是直播台又重新安起来了，可是我们没有这个时段的直播稿。我赶紧抓住机会采访了现场的权威专家，了解了返回程序中的重要口令和时间节点。从直升机起飞奔赴着陆场开始，我就和后方导播沟通："马上会有一个重要的现场音响。""好，推出来！"接电话的李宇飞毫不犹豫。我们就大胆地推出了现场音响，主持人方舟、朱江，记者梁永春从惊呼发现目标开始，伴随着开伞等一系列返回程序，情不自禁地脱口解说着一个个悬念。真是我们看到的，听众同时就能听到。

9 月 29 日上午，三位航天英雄带着花环，站在敞篷车上返回航天城，我们的直播团队仍然伴随着做直播。赵九骁在航天城门口，梁永春在航天公寓前，孙

杰、朱江在途经的点上，用手机接力直播连线，我也在现场电话连线了一段话，记得我当时说了航天城挂出的一条温馨的标语："志刚、伯明、海鹏，欢迎你们回家！"

后来方舟跟我说，回到办公室听到的反应不错，说咱们的直播好听，跟好莱坞大片似的。几天来缺吃少睡的，也有不少遗憾之处，但听了这话心里还是挺爽的。

（本文发表于 2011 年 5 月纪念中央人民广播电台军事节目开拓 60 周年丛书《探索与实践》）

奉献在"听不见的战线"

伴随着人民广播 70 年的发展，中央人民广播电台对台广播经历了 56 年的发展历程，见证了台海风云变幻，为两岸关系和平发展、最终实现祖国和平统一大业做出了重要贡献。对台广播定向对台湾岛发射，我们在北京从事这项工作，中波、调频都收不到，似乎就成了一个"听不见的战线"。对台广播内地不容易听到，却能在台湾引起巨大的反响，回想起来，很有意义。

在两岸隔绝的年代，偷听"敌台"成为大量赴台国民党军政人员了解大陆信息、维系血脉亲情的唯一渠道，中央人民广播电台的《亲友信箱》曾被海峡对岸称为"勾魂"的品牌栏目，它是我从事对台广播编写的第一个栏目。由于对台广播的定向发布，我们特别重视岛内听众的来信和网络上的留言、回帖，早年我们曾将岛内听众的来信一本一本地辑录成册，在广播里回答听众的来信，事实证明，一对一地谈心，效果很好。随着两岸开放探亲，《亲友信箱》逐渐结束了历史使命。

两岸关系转和的同时，也产生出新的危机。随着台湾解严，开放党禁，"台

"独"势力在岛内也有了活动空间，慢慢聚集起和平分裂的政治资本。经过多方反复慎重的研究论证，中央电台对台湾广播于 1991 年 12 月开办了正面宣传中国军队和国防现代化成就的军事节目《现代国防》，2003 年改为《国防新干线》；1998 年 7 月开办了对台军事言论节目《海峡军事漫谈》，2008 年《国防新干线》和《海峡军事漫谈》这两个节目由录播改为直播。这两个节目的开办，使对台广播的军事内容有了新的突破。

《海峡军事漫谈》经历 10 多年的发展，逐步形成对台广播节目的新品牌，特别在陈水扁执政的 8 年时间里，在反"台独"的舆论斗争中发挥了应有的作用，近几年在两岸和平发展的历史转折时期，也发挥了舆论主导作用。2008 年至今，连续三年被评为中央人民广播电台的十佳栏目。

我做了 7 年《现代国防》，后来创办《海峡军事漫谈》，就重点承办《海峡军事漫谈》节目，以它为例，讲几件事情。

使我难忘的是 1999 年我在福建平潭采访，平潭岛是离台湾本岛最近的地方，正好碰上"9·21 大地震"，当时在平潭震感非常强，我便及时采访了几个台湾渔民，他们谈得很好，我便采制了一个生动的台湾渔民访谈录节目，及时播出了。后来《空中之友》栏目在大陆举办台湾听众联谊会，有一个听到了我的节目的台湾听众，叫《空中之友》的同事给我带回一个太阳帽，这位台湾听友说，给何端端带一个太阳帽，下次她再采访台湾渔民，就不会晒着了。我的心里很感动。

随着网络新媒体的发展，《海峡军事漫谈》节目也在"你好台湾"网上开设论坛，台湾的网友积极参与。我们在节目中开辟"互动时间"，选播网友观点，邀约有关专家就网友的问题进一步解答。不刻意回避某些针锋相对的观点，特别对来自台湾网友的某些误解做耐心的解释，比如，在台湾遭受"八八水灾"重创时，《海峡军事漫谈》发挥直播优势，第一时间电话连线岛内记者，报道救灾信息，并邀请两岸专家共同探讨建立互信，共同应对天灾的话题。同时在网上发帖讨论美国直升机到台湾救援，大陆直升机却不能去，为何舍近求远？一位署名"小汉"的台湾网友一个劲地搅和，说美台军事联盟，所以美军的直升机来得好，其

他网友就和他辩论，几个回合下来，"小汉"发帖，认同"救人第一"，向所有网友道歉。

2010年4月，台湾新同盟会会长、91岁高龄的许历农将军带了23位台湾退役将军访问大陆，总计47颗金星，为两岸交流增添了新的内涵。他当过台湾陆军军官学校第十二任校长、金门防卫司令、"国防部"总政治作战部（今总政治作战局）主任、"退辅会"主任委员、"国统会"副主任委员等职，陆军二级上将。

贾庆林会见了许历农，我特别想去采访他，但由于种种原因采访受到一定限制。我手里有一张光盘，光盘上是许历农刚刚当上金门防守司令时，大陆这边播音员陈菲菲对金门喊话的录音，里面提到了许历农。我想把这段录音给他听一下，然后做个访问。我想方设法给许历农打了电话，我跟他说，我是中央人民广播电台的记者，我这边有一盘关于您的录音，想给您听一下，然后和您合个影，行不行？许历农说，你来吧。

我和同事穆亮龙把光盘里的录音转录到手机里，又另外刻了一张光盘就去了。见了许历农我说，有个礼物想送给您。我就把光盘送给他，并用手机把录音放给他听。他一边听，一边笑。等他听完了，我问他，为什么笑？他说，当年的喊话是心理战，确实好笑。金门大喇叭我听得到，不过我不会站到海边上去听，都是人整理了材料给我看。你们大陆的情报工作够厉害，我当金门防卫司令的时候，没有对外公布。我们台湾有个惯例，当上上将就要见报，只有金门防卫司令这个上将对外保密，我当时刚当上不久，你们就知道了，共军很厉害！说着，他呵呵地笑起来，以往的敌对已经完全释然。我又问他，你现在听这种喊话是什么感觉？他说，隔海喊话是在彼此隔绝的情况下，一厢情愿地喊，难免针对性不强。

我提出要和他照个相，他很高兴，说我们握着手照。照完之后，我又问他，你当了那么多国民党的大官，和共产党打了一辈子，什么时候开始想到要和了呢？他说，我是黄埔学生，参加过抗战。我研究共产党，研究来研究去，可以说把毛泽东研究得很透，等研究到邓小平的时候，我渐渐服了——他特指邓小平的

改革开放思想。他在 1997 年 7 月到香港参加回归庆典，亲眼看到中英交接仪式，内心受到很大震动，当年 11 月就第一次来到大陆。他说，我现在 91 岁了，希望在我的有生之年推进两岸军事安全互信机制的建立，我带着将领来就是这个目的，我是公开来的，不怕当局反对。我和同去的穆亮龙对他做了一个很好的访谈节目，这次不是隔海喊话了。

（本文发表于 2010 年 7 月《中国广播》特刊《人民广播 70 年》）

我爱祖国海疆

从事对台广播的职业，让我与大海结下了缘。由于台湾特殊的历史方位，并且两岸至今仍然分别守卫着辽阔的东海、南海，"海峡"、"海岛"、"海疆"、"海防"……这些都是我笔下出现频率颇高的词汇。

职业生涯中的蓝色记忆

早在 1986 年 10 月，为纪念中国政府收复西南沙群岛 40 周年，我就登上西沙各岛采访；1993 年 5 月，作为第一个登上南沙的女记者，我在南沙人民海军驻守的各岛礁上采访了半个月；1994 年，为纪念甲午战争 100 周年，我作为大型采访报道活动"甲午百年看海防"的主要策划和采编记者，与甲午海战名将后裔及两岸海防问题专家一起，从威海到旅顺，采访甲午战场今昔，共话中国海防变迁。这一次次关于海防、海疆的采访报道经历，都是我职业生涯中艰辛而闪亮的历程，都留下了刻骨铭心的蓝色记忆。

近年来，我国的海洋权益受到越来越严峻的挑战，海防建设的力度随之越

来越加强，两岸如何联手共同应对海权挑战也越来越成为舆论关注的焦点。在这样的背景下，2013 年 5 月至 12 月，我参加了中华文化发展促进会主办的大型采访报道活动"万里海疆巡礼"，深切体会到其中的意义深远。在大半年的时间里，北海、南海、东海三个方向的采访报道我各参加了一段，特别是首次深入台澎金马地区，成功登上 8 个岛屿，比较完整地走遍了祖国的万里海疆，倍感珍惜。虽然我年近花甲还要顶酷暑、战风浪、风雨兼程，却依然精神饱满，在所不辞。

30 集系列报道《我爱祖国海疆》是此行的一个重要成果，策划这一重大选题时，既得益于以往海疆采访的积淀，也源于对此重大报道现实意义的深刻理解。采访中，自己对祖国海疆的向往和热爱，与海防军民的爱国情怀形成和谐共鸣，报道中努力捕捉着生动的现场、感人的细节，思考的话题也深刻而鲜活。当我们的图文音视频报道被海内外媒体广泛转载，产生较大反响时，回味采访中受到的感动和启发，更觉得收益良多。

"辽宁舰"从这里起航

此次海疆行让我深刻感受到，守卫海疆已不仅是驻守边防海岛，人民海军的战舰、战鹰正在逐步实现的远海训练常态化，使祖国海疆的守护更加现代、有效。而我国第一艘航母的诞生，更使海防建设实现了重大跨跃。当我和"辽宁舰"零距离时，思绪却不由飞向遥远的历史，北海！北海！一场甲午海战使这里成为民族屈辱的地方，第一艘航母的诞生又使这里成为民族骄傲的地方！

我心中的感慨情不自禁地成了采访中的提问，记得在一个周六，正在加班训练的北海舰队的副参谋长王凌，抽空接受了采访，他回答我说："这个历史的巨变我自己经常也回忆，我当兵的第一年是在旅顺，第二年又去了刘公岛，这两个岛承载着中华民族的近代史。我们国家在近代历史上 80 多次外敌入侵来自于海上，这在我心灵当中的震撼是非常深刻的。民族屈辱之下唤起的是建设强大海军的动力！"他越说越有激情："现在辽宁舰已经不单纯是一件武器装备，它激发出练兵的热潮，整个部队从上到下士气都非常高。"

来到航母军港某综合保障基地军械技术保障大队的雷弹技术阵地，新型导弹的总装演练热火朝天，大队政委刘丰说，保障航母的导弹种类更多，难度也更大了，航母一列装他们就瞄准前沿开展科研训练。一名叫王保卫的火攻手说："我的名字就是保家卫国。我们给航母装导弹，大家确实很有干劲。我能第一个装它，它能第一个发射出去，然后百分之百地命中目标，这就是我的梦想。"

那是一个狂风大雨的周末，我们在北海舰队航空兵某雷达站，拉家常式的采访，使教导员黄鑫打开心扉，泣不成声地讲述了他父亲和海军作训帽的故事："我给我父亲打电话，我爸跟我说，儿子你那个海军作训帽，给我寄一个吧，我特别喜欢那个帽子。实际上是怎么回事？我爸今年大年初十做大手术，直肠癌，一直没有跟我说。做完手术以后放疗，头发掉了，他想戴个帽子；另外住院的时候，别人都是儿女在身边，人家问老黄你儿子怎么不来看你，我爸说我儿子当海军，回不来（抽泣）。我赶紧跟领导请假，回家后陪他做放疗，他就戴着我的作训帽……确实是，有时候感觉忠孝难两全。我爸老是说你在部队好好干，就是对我最大的孝顺。我说如果有一天能够到航母上服役，这是我的梦想，我爸说我努力活，我争取都能看到……"

我也是流着泪听这个故事。在北海的每一次采访，都在我心里叠加着那种真切的感受：我们的第一艘航母"辽宁舰"，就是从曾经民族屈辱的地方，也是焕发民族精神的基点上起航了！

笑傲海天爱无垠

这次万里海疆巡礼让我大开眼界的还有，在南海舰队航空兵部队，登上了我国第三代最新型战机。那天走进南航某飞行团觉得挺安静的，原来部队都出去参加演练去了，恰巧工程师洪志成正在维护一架最新型战机，我有幸听到了最专业的介绍。而且南航司令员王长江穿着作训服在训练间隙接受了我们采访团的采访，他说现在部队正在逐步实现伸海大航程，远程奔袭等远海训练的常态化，他们在海疆执勤巡逻的距离比以前远多了，祖国最南端的曾母暗沙，还有往东的巴

士海峡他们部队都飞过了。

我半开玩笑地说"司令员您叫长江，却和大海结了缘"，他说："是啊，我哥哥叫长海。"他出生在东北，却来到南海，在空军培训，又分配在海军，飞行了32年，现在做了指挥员。回忆在南海上空的飞行经历，王司令员有自己独特的感受："南海确实很漂亮，看到海水都是湛蓝湛蓝的，整个南海的海洋面积比东三省还大呢！在南沙，台湾地区官兵驻守着比较大的岛——太平岛，太平岛上还有机场。我们两岸能够携起手来维护南海主权就更有利了，我们都是中国人。"

采访海天飞行员让我觉得他们的确有着宽阔的情怀，东海舰队航空兵某团副团长毕长虹告诉我，现在夜航训练任务很重，时常要到凌晨，但他的太太从来都要等他回来，绝不肯先睡，一大早又要赶路上班去，他们始终无怨无悔。说起对飞行的感情，你会觉得他至爱至深："第一次驾驶飞机，飞机真正随着自己的操作在动的时候，那种感觉，就好像你的孩子出生了，但是等你抱了他，那种感情会突然一下爆发出来。"当他驾驶战鹰在海疆巡逻的时候，国家的概念非常强烈，他说，并不是每个人都有为国家做事的重要岗位，他现在有这个机会，觉得非常珍惜。

交谈中，我觉得他们海上夜航时战胜了常人难以想象的恐惧与寂寞后，也会享受常人难以体会的幸福和美妙。"我们跨昼夜飞得比较多，飞低空的时候海上的浪花是看得清楚的，尤其是黄昏或者是拂晓，海上色彩斑斓，还有的时候海上有雾，看海又是另外一种非常朦胧、有点像仙境的感觉，尤其再有一些大船的桅杆破开雾的时候，确实很漂亮。"毕副团长说着，时常笑出声来，"有时飞第一架次的时候是在太阳落山的时候，海上的渔船、货船在这种光影之下产生的一种让你没有办法形容的漂亮；飞第二架次的时候天已经黑下来，月亮从海面上一点点地升起来，不像太阳那么亮，很柔和的光；虽然飞行是很辛苦的一件事情，但这些别人看不到的美景就是对我们的一种弥补吧。"

编写节目时，这样一句话从我心里自然流淌出来："祖国海疆的安宁和无与伦比的美奂，回报了海天卫士的大爱无垠。"

夫妻哨所家国情

2013 年 9 月 19 号，我度过了一个难忘的中秋节。这天一大早，我们《万里海疆巡礼》采访团就乘着船赶着潮水登上了黄海深处的开山岛，岛上只驻守着一对夫妻民兵哨兵王继才和王仕花，他们穿着迷彩服欢迎着我们。随船带去的月饼、大米和油等慰问品，给这个夫妻哨所增添了节日的温馨。开山岛只有一个足球场那么大，没有淡水，没有市电，没有居民，只有夫妻两个人在这里巡逻、放哨。他们风雨无阻，一直坚持了 27 年。

一开始是丈夫王继才自己驻守，王仕花上岛来探亲，"我看着他一个人在上边很孤单，人也很瘦，衣服到处都是，心里面不好受，回去以后把小学教师工作辞掉了，两个月以后就上岛了。"从此他们就以岛为家，我更觉得他们是以国为家，每天两个人都要举行庄严的升国旗仪式，中秋节也不例外。王仕花说："我们是哨所民兵，我们有一种责任感。开山岛虽然小也是我们祖国的一部分，所以我们天天都要坚持升旗。"

我们在现场看到王继才在甩开国旗，拉动升旗绳的同时喊了一声"敬礼"，站在他对面的王仕花举起了右手行军礼，目视着国旗缓缓的升起。原来，他们这一套比较规范的动作是得到了北京国旗班的指点。2011 年，夫妻俩作为先进代表去北京参加了国庆晚会，国旗班的官兵听说夫妻哨兵在远离大陆的小岛上坚持升国旗，特别感动，就送给他们一面国旗。第二年北京国旗班的两个班长还专程到开山岛举行了特别升旗仪式，夫妻俩更感到小岛和北京紧密相连。

走在巡逻路上，妻子王仕花顺手在路边摘了几颗岛上的特产无花果给我们品尝。紫色的小果看着朴实无华，吃着爽口香甜，这正像是夫妻俩的品格，他们在这里默默的坚守，有着顽强的生命力。言谈当中我们得知，他们那已经研究生毕业的儿子，竟是因为一场台风而意外地降生在这个荒芜人烟的小岛上。王仕花清楚地记得那是 1987 年 9 月 7 号，一场台风把已经临产的她困在岛上，丈夫王继才急中生智弄了个步话机，找有经验的首长家属通过电话指导，把孩子接生出

来。王仕花忘不了那一幕："孩子出生以后他就朝着前面一跪，说老天有眼让他们母子平安，孩子哭了他也哭了。"

在那样一个特殊的日子里，来到那样一个特别的地方，我们采访团特意带了两个漂流瓶，里边分别装了两张纸条写着我们的心愿，一个上面写着："《万里海疆巡礼》采访团与开山岛守岛夫妻王继才、王仕花同祝全球华人中秋节快乐。"另外一张纸条上写着："《万里海疆巡礼》采访团全体记者在开山岛宣誓：'中国海疆神圣不可侵犯，中国领海岛屿领土主权不容挑战！'"

我和王继才一人拿着一个漂流瓶，面对大海，我让老王对着我的话筒表达一下心情，不善言谈的老王说："我的心愿就是我们的祖国越来越强大，我守的岛越建越好。"王仕花接着说："我在这里一定要帮老王完成这个心愿。"然后我们一起把漂流瓶扔到大海。那时我就想，不管漂流瓶到了哪一个岸边或者是海岛，愿它能够唤起中华儿女的赤子之情，当然，也包括守卫在台湾、澎湖、金门、马祖的官兵们。

和平红利安海峡

让我感到最最难得的，是我们《万里海疆巡礼》采访团还登上了台澎金马的8个岛屿，采访了县长、海洋研究专家、退役少将、大陆籍老兵、小三通客轮船长、企业经理、导游、游客等20多人。这一突破性成果，使我们的行程具有了开创性：第一次跨越两岸对峙的鸿沟，比较完整地踏访了祖国的万里海疆。

金门和马祖我是第一次去，上面鲜明的战争遗迹都完好地保存着。金门太武山上的"勿忘在莒"，马祖码头边的"枕戈待旦"，都是标志性的巨幅标语，不管它有多么强的火药味，都让人感觉到其中的不忘大陆、统一中国的意味。而那些坑道、碉堡、弹孔，都在告诫两岸人民，战争无情，和平无价。

金门"金合利制刀厂"生产的金合利钢刀已经是颇有名气的品牌，它从炮弹壳淬炼成钢、见证厦门金门从炮打炮到门开门的独特经历，成为我们采访的亮点。这个厂独居匠心地设计了店厂相邻的格局，走进店铺，各式精美钢刀闪亮展

示在柜台，旁边就是一个开放式的制刀车间，堆积如山的炮弹壳是车间里最醒目的一景。吴增栋师傅是金合利钢刀的第三代传人，制刀已有40多年，他首创了现场指定炮弹壳制刀的先例，我们也因此亲眼目睹了一个钢刀从炮弹壳脱胎而来的全过程。

吴师傅说："这几年两岸和平了，我们整个金门海边的雷区到今年全部都清干净了。在挖地雷的过程中，把下面的弹头也全部挖出来了。还有盖房子，挖地基，也把弹头挖出来了，所以这两年出土的弹头比往年多了好几倍，一颗炮弹壳就可以做40把刀。"意想不到的是，吴师傅双手捧着刚做好的刀说："这把刀就送给你们采访团吧。"为了珍藏这个见证两岸走出战争阴霾、享受和平生活的纪念品，吴师傅又满足了采访团的请求，在钢刀上刻了"万里海疆巡礼——金门"的字样。

如今在金门古宁头的炮阵地上修建了一个和平广场，我们特意去参观并且撞响了里面设置的一个巨大的和平钟。现任金门县县长李沃士的家乡就是古宁头，他告诉我们，2012年金门人用"8·23炮战"的炮弹壳，和台湾钢铁公司冶炼的钢铁融合在一起，铸做了这个和平钟，每年的"8·23炮战"纪念日，这个特殊材料制成的钟，都会在特殊的历史方位敲响，表达特殊的内涵。

金门的特殊性让我一直想采访那里的县长，原来只想能采访退下来的县长就行，没想到，这次让我超标准实现了愿望，金门、马祖、澎湖的三位现任县长都接受了我们的采访，确实觉得收获很大。他们所谈给我最深的印象就是，这三个离岛都迫切希望走出战争和对峙的阴影，和大陆展开更深入的交流合作。这一段行程的所见所闻也让我感悟到台湾海峡分享着和平红利的恩惠，两岸交流的金桥，沟通着台海离岛的发展大道，构筑起安宁稳固的东海边陲。

马祖县县长杨绥生说，马祖过去是战地前线，现在是两岸交流的前线；澎湖县县长王乾发说，两岸关系紧张时，澎湖成了"决战境外"的备战点，如今已经是笑谈了，现在外婆的澎湖湾应该是两岸交流的连接点；金门县县长李沃士说，金门在两岸交流的历程中开创了很多个第一，比如第一个"金门协议"，第一次

"小三通"等，金门愿意成为两岸关系发展的试验场，为前瞻性的政策先行先试。采访李县长的第二天，我们就来到金门的水头码头，感受了"海西20个城市万人游金门"首发团到达的热闹现场，前来欢迎的金门县政府交通旅游局局长杨镇浯先生说，在旅游的政策部分，他们想进一步争取让办证手续更简化："最好是让大家'一证在手，想走就走'。"但愿这一项试验也能顺利吧。

台湾本岛我是第二次去了，但作为"万里海疆巡礼"的一个站点，当我到了基隆，面朝大海时，那种祖国海疆的感觉格外神圣！我们在岛上采访了台湾的海洋问题专家王冠雄教授，探讨了两岸海上维权的共识，分析了干扰两岸携手合作的外部因素，王教授认为两岸应建立共同的话语体系一致对外，并提出两岸携手海上维权可分近程、中程、远程三步走的设想。在台湾岛上能够听到这样有血性、有理性的声音心里很畅快，当我满载而归时，觉得真是不虚此行啊！

海疆圆梦钓鱼岛

跟随中国海警编队去钓鱼岛巡航，是"万里海疆巡礼"的最后一道难关！2014年6月，就在我59岁生日那天，我接到通知，参加报道组跟随中国海警编队去钓鱼岛巡航！近20天的巡航之路，也是最艰巨、最难得、最富有挑战性的一段行程。我和采访组成员一起，深入我钓鱼岛领海维权斗争一线，面对复杂海况和敏感形势，亲身体验了不畏强敌巡航执法的神圣职责和严峻现实，无论在政治上、专业上，还是心理上、身体上，都经历了一次洗礼和考验，也使我们对祖国万里海疆的这一次庄严巡礼有了完美收官。

在身历其境的激情和配合大局的理性思考中，我采制了亲历式现场报道《巡航钓鱼岛亲历》，这既是记者的一次亲历见证，更是编队人员两年来克服艰难险阻坚持维权巡航的难忘经历。节目中通过丰富的现场音响和当事人口述，真实记录了中国海警编队人员热爱祖国，为维护领海主权恪尽职守的生动事迹和精神风貌，并通过维权斗争一线的事实，深入宣传《钓鱼岛是中国的固有领土》白皮书所阐明原则立场，形成有利于维权斗争的舆论氛围。

这样重大题材的亲历式现场报道，要通过现实的横截面，纵向地透视历史和未来，记者的基本功贯穿在亲历前后和亲历过程的始终。我的体会是，亲历前胸中要有大格局，亲历中眼中要有小细节，亲历后思路贯通小中见大。而要能驾驭好现场，需要有"真实记录"、"及时捕捉"、"善于观察"、"积极应变"等记者的素质和能力。

真实记录巡航钓鱼岛现场，顶风浪向前！向前！！ 登船以后发现，整个编队只有我一个女的，年龄也是数一数二的大了。我非常珍惜这次难得的行程，上了船就开始录备航铃声、开船汽笛，采访各类船员，始终保持着积极充沛的精神，以至于船上的噪声和台风登陆的影响都置之度外。大家看我比实际年龄年轻十多岁哦。

钓鱼岛海域本身受季风等因素影响，气象及海况复杂，当时又有台风的冲击，快到巡航海域时，船晃动得比较厉害，躺下休息能够减少晕船。但是为了录下进入任务区时的珍贵音响，我坚持在驾驶室里做采录准备。当时钓鱼岛被厚厚的云雾遮挡了，海上都是白色的浪花，气象报告显示有7级风，浪高达到5米，一千多吨的船摇摆幅度很大。这时，船长看着电子海图说，我们中国海警编队到达钓鱼岛毗连区，也就是说，开始在我管辖海域执行巡航任务了。紧接着，话筒传来编队其他船只进入毗连区的报告声，以及执法队员向尾随的日本巡逻船喊话，宣示我领海主权。我一一录下这些难得的声响，感受着战斗在维权斗争一线的庄严神圣！

正在值班的各类人员都不顾晕船反应，各就各位，坚持巡航执法。同行的另一位记者十几分钟就吐了4次。我觉得趁着现场的这种感觉采访最真实生动，于是我在晃动的船上不仅采访了刚刚对日喊话的执法队员，而且还采访了久经风浪的船长荆春隆，他说他还遇到过更大的8级以上的风浪，大雨如注盖住了前舷窗；也遇到过某些维权执法的人为障碍。"但是海上没有退缩路，"他坚定地说："只能向前！向前！向前！！"我还在指挥室现场抓紧时机采访了编队指挥员张庆齐，让他在非常自如的状态触景生情，回忆起自己参加巡航钓鱼岛的几个重要的关节

点，画龙点睛地说出我国坚持巡航钓鱼岛两年来的艰辛、成果及意义。

带着采访中的感动，我又认真研读了我国政府发表的《钓鱼岛是中国的固有领土》白皮书，并从这次中国海警编队的例行性巡航中，更深地体会出我国开展钓鱼岛海域常态化执法以来，以实际行动宣示了主权，有效提升了我国政府对该海域的实际管控，维护了国家的海洋权益，并且在实践中提高了执法效能。而且这也使得我在记录现场的时候，不是泛泛地记录过程，选择的角度暨真实生动，也有深刻的内涵。

及时捕捉看见钓鱼岛瞬间的真情实感，情景交融。经过大风大浪，雨过天晴，又是一个清晨，我透过东侧甲板，第一次从东西向看到了钓鱼岛本岛！我想，听众和我一样，肯定很想知道钓鱼岛什么样，这和一般的风景不一样，不是陪衬的背景，而是要告诉听众的核心内容。除了拍照片以外，作为广播记者，我情不自禁地对着话筒录下自己的所见所感："它在海天交界处只是露出了一个三角形的山头，青黑色的，下面有一层薄薄的云雾。海面上风平浪静，太阳从云缝里放出光芒，在海面上洒出一道闪闪金光，几只海鸥在自由飞翔。船长告诉我，不远处是一只台湾渔船在捕鱼作业。哎！真是太美了，梦想中的画面竟然就在眼前！我恨不得离得近一点，再近一点，把钓鱼岛看得清楚一点儿，再清楚一点儿！"

在更近的距离看到钓鱼岛时，是南北向的，面积更大。我又一次对着话筒录下现场见闻："现在电子海图上显示，我们的巡逻船距离钓鱼岛领海线还有100米的距离、70米、50米，好，与领海线完全重合了！听众朋友，现在我跟随中国海警编队已经进入钓鱼岛12海里领海内巡航。执法队员向尾随的日本船喊话，宣示我国领海主权！现在天气晴朗，海水是湛蓝的。在光电显示屏上，还能够把钓鱼岛的图像再拉近，岛上的植被、山石等细节都清晰可见。"

在现场我想到，船员们不是第一次看见钓鱼岛了，每一次在茫茫大海中看见钓鱼岛的感受都是怎样的，春夏秋冬有什么不同呢？船员们看着钓鱼岛，对着话筒回答我的问题，有的说南北向看钓鱼岛，就像一只卧虎，中间凹进去的那一块是脖子，"这只虎醒过来可不得了哇！"也有的说像个倒扣的盘子，中间凹进去

的是盘底儿，"扣在这镇守一方平安！"我说看着像只鞋，一边是鞋尖，一边是鞋帮，中间凹进去的是鞋坑儿。马上有船员进一步发挥想象力说，这是观音菩萨巡视路过这时掉在这的一只鞋，引来一片欢快的笑声。

船员们还告诉我，春季雾比较大，钓鱼岛是朦胧的，夏季看着有些青绿色，冬季变得深墨色，秋天看得最清爽。我又录下了自己的一段感慨："船员们心中装着钓鱼岛的四季，而随着航行角度的变化，钓鱼岛在眼前也变幻着身影。但无论怎样变化，钓鱼岛在大家心中都是最美的。"这样既给听众有关钓鱼岛的更多信息，也生动表达了船员们热爱祖国领土的情怀，以及顽强坚守岗位的内在动力。

善于观察有意境的细节，在艰苦中发现美、感受美、传递美。 返航的前一天下午，一场雨后天边映出很长的弧形彩虹，我正拍着美景，三只海鸥进入了镜头，何等锦上添花啊。眼前真像是彩虹凯旋门，在预祝我们凯旋！我忽然注意到，那个插在一次性纸杯里的四季海棠花，在舷窗衬着前甲板，映着夕阳晚霞，别是一番动人。我拍下了这特别的构图，给船长看："你种的这杯花多别致！"船长眼睛一亮，也刚刚发现："拍成照片这么漂亮啊！"他说，这是上一次巡航时从花盆中剪下一枝，种在这个纸杯的，到这一个航次，一个月的时间里，长起来，还开出粉红的海棠花，显出了顽强的生命。一旁的报务主任沈华秀说："这是钓鱼岛之花！"

联想起多日的采访，我觉得"钓鱼岛之花"顽强的生命力映衬着中国海警编队成员的品格。在两年的巡航执法中，他们平均每年在海上200天以上，有时刚上岸，坐上班车还没到家，一纸命令下来，他们又返回船上继续奔赴维权一线。他们不仅要战胜风浪、噪声、每天24小时不间断值班的辛劳，时刻准备应对突发事变，还要战胜与亲人完全不通信息的寂寞，并甘当无私奉献的无名英雄。

我录下了船长每天用喷壶给船上的盆花浇水的声音，录下了他巡航途中忙里偷闲养花的心得，茫茫海天中，钓鱼岛之花独具魅力。从细节入手，挖掘人物内心世界的丰富多彩，使看似枯燥单调的海上生活有不一般的意境和更深的意义。

巡航钓鱼岛的过程中，我体验了常人难以体验的艰辛，却也享受了常人难以享受的美。我觉得作为记者，就是要善于在艰难困苦的情境中去发现美、感受

美、传递美。巡航途中，我还禁不住写了两首诗，确实是有感而发：

一、钓鱼岛之海

太阳虽然永恒，

云雾却是灵动，

飘仙编织阳光，

碧海美轮奂影。

朝阳大道闪金，

落日一片碎银，

南际镶上水晶，

北浪抹下彩虹。

二、巡航钓鱼岛

横看卧虎纵观山，

东西南北变换景，

钓岛四季赏不尽，

百绕千回画如新。

航船犁开万重浪，

海鸥伴飞千里行，

红旗飘飘护领海，

渔火点点映晚星。

积极应对突发事件，保持高度政治和新闻敏感。令我难忘的还有那次海上救难，而且是海峡两岸在钓鱼岛以北海域合作救援遇难的大陆渔民。接到报警后，我们的海警编队和各路搜救舰船都用最快速度赶到出事海域参与搜救。

我在现场了解到，当天台湾"顺利宏"渔船已经救出 4 名大陆渔民，另有 6

人失踪。获救渔民已经交给台湾海巡署基隆舰，大陆东海救 112 搜救船在当天傍晚赶到搜救现场后首先设法联系到基隆舰，实施海上人员交接。政治的嗅觉和新闻的敏感，让我领悟到这个事件的意义非同一般。当我从公共报话平台听到两岸救援船互相呼叫沟通上时的激动声音，立刻全程录下了他们商定交接细节，确保人员安全，以及交接成功后致谢道别的情景。

让我欣慰的是，有关这个情节的多媒体报道，尤其引发强烈反响。一方面，网友们展开热烈讨论。网友"涛声钱塘"说："看到两岸两船对话，眼泪都流出来了，这就是血浓于水的兄弟情意。"网友"鲁东散人"说："这是一篇好新闻，看罢长舒一口气，振奋人心，'两岸'团结如一人，试看天下谁能敌？！很好，继续保持！"网友"你总是老大"说："给基隆舰点一万个赞！向台湾渔民致谢！这是两岸合作的杰出之作，两岸友好交往的又一例，因为我们同是中华民族！"网友"凌云飘飘"说："这样就对了，出了事情兄弟就要联起手来，两岸若是进一步合作保钓，那将会赢得世界人民的尊重。"网友"坦克前来支援"说："两岸同胞早就该联手，不仅要救助渔民，更要抵御外侮。"网友"三流车主"说："同是中华民族，共同护渔、护航，甚至共同保钓，上对得起祖宗、下对得起百姓。"网友"腾腾来"说："搜救的沟通管道畅通，那要是在联手保钓之时必定也能默契十足。两岸要在各个方面都携起手来。"网友 Liumiaoyu 说："愿我中华儿女能不计前嫌！为中华崛起贡献两岸智慧！"

另一方面，引发境外媒体的深层评论，香港《大公报》专门发表评论《两岸钓鱼岛协助救援增进互信》，《澳门日报》也引发分析文章《喜看两岸首度携手钓鱼岛》，台湾《中国时报》认为，"这是两岸公务船首次在钓鱼岛附近海域，合作救援遇险的大陆渔民。""显见两岸合作进行护渔、护航并非完全不可能。"进一步深化了宣传效应，有力地配合了维护我领海主权的舆论斗争。

（本文发表于 2014 年 8 月纪念中央电台对台广播 60
周年回望文集《晴虹耕海》，此次发表内容有增改）

广播情缘越海峡

2002 年 10 月 17 日至 11 月 16 日，我第一次到台湾，作为记者，驻点一个月。在两岸关系的特殊历史中，在一个对台广播记者的从业生涯中，这十分难得，也很难忘，点点滴滴的感受，一直珍藏在记忆中。

做了近 20 年对台广播，难得在台湾实地听到了自己的节目（因为我们的节目是定向发射，在北京很难听到），难得走进自己的听众对象——台湾朋友中。作为中国的一个特殊地区，台湾确实有很多地方和大陆不一样，人为和地理因素，使生活在这个岛上的百姓和大陆民众有着不小的心理距离。但让我十分感动的是，对台广播能够穿越政治樊篱和天然海峡，使我们和台湾听众结下深厚的"广播缘"。

一盘 CD 加红酒：品尝祖国大陆

到台湾后见到的第一位听众，竟是一位双目失明的盲人余世美小姐。

她住在台中，曾给《现代国防》编辑部打电话，说从我们的广播中听到新

疆部队的歌手唱新疆歌很新鲜，很好听。她想有机会的话，用台湾方言的 CD 盘换大陆新疆歌手的 CD 盘，并且想品尝一下大陆的红酒。我这次到台湾，记者马艺特地让我带上了她想要的这两样东西。到台北的第二天，正好是周末，无法办采访证，我们就熟悉环境，办理一些私事。抽空给余世美小姐打了电话，她知道这个消息后，非常惊喜，说："哇，你在电话中的声音怎么和在广播中不太一样啊。"并且急切地问我们什么时候到台中，我说现在刚到台湾一天，行程还没有定，定下来后再联系。如果到台中，一定去看她。谁想下午两点多，我接到她的电话，说她已经到了车站，准备启程到台北来。

一见面，她戴着一副墨镜，挂着一根拐杖，20 多岁，眼睛一点光亮都看不见。就她一个人，用拐杖摸着上了"巴士"车，花 3 个小时从台中赶到台北！到台北时已经晚 6 点，她在台北没有亲友，晚上还要赶回台中。当时我和同事黄志清都非常感动，也深感于心不忍。其实她来了也见不到我们，却要这样急切地赶到我们面前。我们请她共进晚餐，不断地给她加菜，她无拘无束地和我们边吃边聊。她说她小时候发高烧引起失明，广播是她的伴侣。台湾的广播太无聊，广告、迷信的东西太多，相比较听大陆的广播好一些。我们的广播使她了解了不少大陆的事情，挺向往大陆，但行动的不便使她没有机会到大陆。这样和我们交换一下东西，听听大陆的歌曲，尝尝大陆的红酒，就像到大陆旅游了一样，心理上可以得到一些满足。

不知不觉已经入夜，我和黄志清把她送上"巴士"车，又应邀与台湾广播同人聚会歌厅，凌晨 1 点多得知她安全到家的消息我们才放下心来。

这时才发现手机里有数个未接来电，原来是我们的忠实听众蔡格堂先生在晚七八点间打了 6 个电话，可惜饭店太闹，吃饭时没听见。

上午余世美小姐把我们到台北的事告诉听众阿君小姐，阿君又告诉了蔡格堂先生。住在南投的蔡先生马上打来电话说，这两天，他要从南投到嘉义去办事，我们的行动计划一定要和他联系，并特别叮嘱说："在你们向新闻局报备行程前，一定要打电话让我先参谋参谋，别急着报啊。"晚上又打来那么多电话，不知有

什么急事，可已经凌晨 1 点多了，没敢回电话。第二天早上在电话里知道，蔡先生改变了计划，在嘉义少待一天，现在已到火车站，上午就从嘉义赶到台北。

一本《台湾全图》：帮你认识台湾

蔡先生带着厚厚的一大本精装的《台湾全图》来到我住的福华酒店，整整一个下午，他认真地给我和黄志清介绍情况，帮我们制定了一个合理的行动路线，并要亲自驾车带我们走一段火车、巴士都很少的东海岸，目的是想让我在台湾尽可能地多走走，多看看。我们的心里有多感激！同时驻点的人民日报、新华社、中央电视台的记者都被我们的两位听众感动了，说换了我们自己要赶几个小时的路去看朋友，也不是说去就去的。而且他们很羡慕我们的对台广播能直接入岛，在台湾拥有自己的听众群，他们几个中央媒体目前在台湾还落不了地，觉得很遗憾。

是啊，岛内有一批热心听众，为我们在台湾的采访、调研等各方面工作提供了很多方便。蔡格堂先生自告奋勇开车带我们去交通不便的东海岸，而且还穿越了最高达到海拔 3000 多米的中横公路，也就是翻越了中央山脉！记得出发的那天早上，蔡先生 4 点多就起来了，赶了两三个小时的路，从南投到台北来接我和黄志清。而且在出门的前两天还从南投打过两次电话，一次是说这两天有雨，记着带上折叠伞；另一次是说要降温，多穿些衣服。

一路上，我们边听广播，边聊天。蔡先生对中央台对台广播两套节目的主要频率非常熟悉，他说收听效果最好的是中波 549。他的脑子里装着活的节目时间表，什么时间播什么节目记得一清二楚。他很喜欢听我们的《海峡军事漫谈》节目，一次没听就像缺点什么。"今天早上在接你们的路上还听了你们采访台湾专家谈纪念台湾光复节的节目，现在台湾光复节越来越淡了，特别是年轻人。"他说《现代国防》现在正在播的《长城万里行》节目他也很感兴趣，增长了很多知识，也很佩服你们的记者走了那么远的路。"其实台湾也有一些用'长城'命名的地方或团体，不管怎么说，长城是我们民族的骄傲哦！"

蔡先生的车不新，性能很好，他的驾驶技术很高。中横路修得非常好，保养

得也不错。蔡先生说，这条路主要是当年外省籍的老兵修的，他们吃了很多苦，贡献很大，其实台湾是本省籍和外省籍的人共同建设的，汗水流在一起，谁不爱台湾呢？

沿着中横路翻山越岭，看尽满山青翠欲滴，山峦叠嶂，海拔高处也有不错的矮小植被，这可能是台湾最大气、最壮观的景色了。在这著名的中央山脉海拔二三千米的一处山景中，我看到了蔡先生的一个杰作——他设计的台湾海拔最高的旅游服务中心。当时投资方让他设计一个西式建筑，他坚决反对。他说这是台湾海拔最高的旅游服务中心，应该建成最标准的中国式建筑。我们看到，一座典型的中国式建筑的框架已经建起来了，下一步第二期工程将要进一步装潢。我们在那里合影留念，觉得很有意义。

为了比较深入地了解台湾南部草根性民众的心态，蔡先生又一次抽出时间陪我到了台南市。他带我到老字号店去吃最具传统意义的台南小吃，耐心地讲解小吃的特点和来历；介绍我和祖辈生活在台南的业主聊天，两三个小时的交谈，使我真切地感受到他们排外心理的根源，误解之深，非一日之寒，要化解，也确实需要工夫，我们的工作任重道远啊。

我们又一起到了台南鹿耳门妈祖庙，据说当年郑成功带着妈祖像从这里登岛的。现在信众捐款建起了台湾最大的一座妈祖庙，我一看，确实相当气派。当时蔡先生说了一句玩笑话："你看像不像天安门广场。"我觉得这话还是很有含义的。他又说，台湾南部信奉妈祖的民众特别多，而且都知道妈祖是从大陆来的，其实这是认同祖国、认祖归宗的一个很好的切入点，你们的对台广播节目如果多从这些共同点来说，要比生硬的政治说教更好接受些。由此他又说，你们的军事节目严肃有余，活泼不足，不一定什么事情都板着面孔说嘛。我当时真觉得对自己节目的针对性有了很深的领悟。

一盒药：情意中不能承受之"轻"

说来也巧，我们在台湾的热心听众蔡先生并不只一个，还有一个住在台北的

蔡锦华先生。蔡格堂先生带着《台湾全图》给我们制订完计划刚离开酒店不久，就接到了蔡锦华先生的电话，说是晚上下了班来看看我们。

蔡锦华先生并不认识我和黄志清，但他认识我们对台广播的很多编辑记者，尤其是"闽南话"、"空中之友"和"新闻"编辑部，他能点出其中的一大串人名。特别让我印象深刻的是，当时蔡先生来看我们时，特意带了一盒药，请我们回北京转交给原来《新闻广场》的胡军。他说胡军前一次驻点台湾的时候要买这种药，一直没买着。蔡先生一直记挂在心，最近好不容易买到了，顺便请我们带回去。

我们真不知说什么才好，一盒算不上贵重的药，真有些不能承受之"轻"！

蔡锦华先生是做贸易的，常常要在高速路上跑，一跑就是好几个小时，车上听广播成了他离不开的生活。"你们的对台广播，能吸引我在高速路上不打瞌睡地听，就这一点，我特别感激你们！要不这么长路上的时间可怎么打发呀。"这句话，蔡先生反复说了好几遍，听起来很由衷。他说，我们的对台广播总能给他一些新的信息，让他了解很多大陆的新鲜事。为这，他在很早的时候就一人跑到北京，参观名胜古迹，拜访"闽南话"、"空中之友"的主持人，了却心愿，弥补了广播见不着的缺憾。

蔡先生越聊越有情绪，一定要请我们共进晚餐吃海鲜，饭后又回到宾馆喝茶聊天，直到深夜一点多，才余兴未尽地起身走。临走时一再地说，你们在这里一个月，有什么需要帮助的，我愿尽绵薄之力。比如说，我开车带你们去转一转。我们说，蔡格堂先生已经来过了，帮我们订了一个出行计划，第一次先由他带我们走。"不会吧，他怎么走在我前面了？他在嘉义啊，他过来多不方便。你看我就在台北，我带你们多方便啊。"

后来蔡先生带我去了西海岸，到了鹿港小镇、彰化、新竹。蔡先生是彰化人，老家离鹿港不太远。在鹿港，他带我走最本色的小街巷。记得在一家店铺里面跟一个不会讲普通话的老阿婆聊天，蔡先生当翻译。老阿婆以怀旧的心情讲述当年鹿港的繁华景象，现在台湾经济不景气，她的店铺生意也很冷清。原来鹿港是一个口岸，它是大陆移民开发台湾最早的登陆口岸之一，它见证了海峡两岸的

历史渊源。后来由于地壳的运动，鹿港离水边口岸远了。

走累了，蔡先生就请我在路边小店吃一碗当地特色的油炒面糊糊，他说这是他儿时最奢侈的享受，现在已经没人爱吃了。他给他的女儿讲，当年他是光着脚去上学，他留学美国回来的女儿就会睁大眼睛说："老爸，你太夸张了吧！"蔡先生以他个人打拼奋斗的经历深有感触地说，台湾发展到今天不容易，要是被毁了，就太可悲了。

返回台北的途中经过新竹，转着转着，天就黑了。一不留神，蔡先生拐错了路，后面"保护"我的有关安全保卫人员跟丢了，于是他们不断地给蔡先生打电话。最后在他们的电话指点下，蔡先生才走出迷途，驶上回台北的高速路。蔡先生幽默地说："你看，后面有人跟着也有好处啊。"

一个录音带：记录台湾听众真情

那次途经台中只住一个晚上，第二天就赶往高雄采访。台中的热心听众阿君小姐和另一位听众刘小姐特地赶到酒店来看我们，我们还没到酒店，她们已经到了。

阿君小姐出一趟门儿很不容易。她是有名的大孝女，为了照顾瘫痪在床的父亲，牺牲了个人工作生活的很多东西，也正因为照顾父亲出不了门，在家与广播为伴，对我们对台广播情有独钟，曾经克服各种困难来参加我们的台湾听众联谊会，和不见面的空中之友欢聚大陆。我虽然没见过她，但在北京时常接到她从台湾打的电话，谈她听我们节目的点滴感想，提些个人的建议。这次要和我们见一面，她提前做了安排，我们住的台中福华酒店离她家比较远，为了能和我们多聊一会儿，她看过我们就住到附近的亲戚家去。

见了面，阿君小姐拿出几样小礼物，最让我感到亲切的是一盒录音带，里面是她收录的我们对台广播播出的《现代国防》节目。"带回去给主持人朱江听听，他播的节目在台湾的收听效果怎么样。"在北京时，我们《现代国防》编辑部也收到过阿君小姐寄来的盒带，里面收录的是台湾电台播出的节目。她说让我们听

听台湾的广播节目，做些借鉴。相比较，台湾的广播节目比较轻松活泼，贴近受众，这确实是我们应该借鉴的。阿君对我们对台广播的良苦用心，都记录在这小小的盒带中。

我们从不见面的朋友成为见面的朋友，彼此聊得很开心。我们送她一个带有中央台台标的纪念品，她从纸盒中拿出来欣赏，连连说："这个漆盘好漂亮，好漂亮。"她特地拿来一个影集，里面夹的都是她到大陆参加联谊会时的照片。她饶有兴致地一张一张给我讲解，回味着当时的美好情景，让我们和她一起分享快乐。

一聊又是半夜，考虑到我们第二天还要赶路采访，阿君起身告别，临走还留下一些台湾邮票、特色小吃说："回去问候你的团队啊。"我出门去送她，挥手说了许多告别的话。

送走了阿君，回到房间，忽然发现我们送给阿君的礼物，她拿走了盒子，漆盘却落下了，她那本珍藏的影集也落下了。她在路上，不知怎么电话一时打不通，拐了好几道弯，终于联系上了，她当时还一点都没发现："哇，这两样东西我都不能少！……你交给服务台吧……不不不……你等等我，我过去拿……真不好意思。"

深更半夜，阿君和刘小姐又回来了，带着好多卤味小吃等："吃宵夜吧。"黄志清已经休息就没叫他，我赶紧插上电热壶烧水泡茶，又开始吃着，聊着。

"缘分，注定了我们今天晚上要见两次面，哈哈！"

一顿送别晚餐：相约空中电波

离开台湾的前一天晚上，台北听众丁广祥先生一家一定要请我们吃一顿告别晚餐。

我们到台湾后刚发出第一个报道，丁先生就打来电话说，听到你们的报道，知道你们来台湾了，一定要见一见，带你们转转。结果日程一直很满，两个星期后的一个周末，终于约上了。一见面，丁先生高兴地说："今天我是'司机'兼'地陪'，不要客气哦。"他带我们去了景致独特的野柳，还有阳明山、园山大饭

店，又去了一处"国宅"，了解台湾民生。他还介绍说："台湾有三个很有本土特色也是发迹最早的地方值得去，就是一府（台南府）二港（鹿港）三孟甲（台北西门汀附近）。"于是又带我们去了孟甲。闹闹穰穰的小街市，虽和现代都市形成了很大的反差，却印记着昔日的繁华。说起来，一府二港三孟甲，是由三个热心听众分别带我去的，真难得。

丁先生原来是台湾空军的一名军医，现在离开军队仍然从医，他太太原来是军中的护士，现在改作保险业。或许是因为从军的这段经历，丁先生对我们的军事节目很感兴趣，天天坚持收听。

这一次告别晚餐，是丁先生夫妇和他们的二女儿一起请我们，他们的大女儿在上海交大读书。一走进餐厅，没有一盏灯，一张张餐桌上星星点点一片烛光，朦朦胧胧，好温馨啊！

碰过杯，不自觉地又聊起广播。丁太太说："我先生很喜欢听你的节目，比较活，比较好听。受他的影响，我也跟着听，这两天还听到你在'立法院'采访的节目。"丁先生说："你和马艺对话，挺好。"这个节目说的是台湾民众最为关心的"三通"话题，有新鲜感的地方是在"立法院"及时捕捉台湾当局第一次抬出军方做说客，借口台湾安全刻意阻挠两岸"三通"的事实，通过记者的岛内见闻及现场采制的音响，以台湾民众的角度和语言分析反驳，揭露所谓"为台湾安全着想"的虚伪和浅薄，指出台湾当局坚持政治敌对，拒绝"三通"的实质。话题虽然挺重，但用我和北京编辑部电话连线自然对谈的方式，穿插现场采访录音，很有现场感，深入浅出，听众也愿意接受。节目播出后，马上就接到几个岛内听众的电话，说喜欢听这样的节目。我也挺受鼓舞，感受到自己工作的价值和意义。

在告别台湾的最后一顿晚餐上，我的感慨也很多。从初到台湾，到即将离别台湾，始终有听众相随，有听众的声音相伴。我在台湾各地采访，不时地接到一些听众的电话，有时听众赶到台北来看我们，我们却在南部采访；有的听众听到我们的报道，"光复节"台北有游行、演讲等活动，赶过来参加，也想看看我们，

不巧也没能碰面，还有的听众打电话热心给我们提供采访线索。

我还想起了老听众付广祺先生，他特地从桃源到台北来看我们，见到我们之前，先到有名的"王氏牛排"定好位，然后和我们聊天聊到吃饭时间就说："我们家人都不吃牛肉，我老吃不着。今天可有机会了，咱们一起吃牛排！"牛排确实好，精选的部位，据说一头牛只能做六位。但是最珍贵的，是付先生那份让你无法推辞的真心诚意。

"干杯！""我们还会再见面的。""在大陆再见面，在台湾再见面。""至少我们能天天相聚在跨越海峡的空中电波中啊！"你一言，我一语，大家表达的是共同的心愿。

（本文刊登于 2004 年 8 月中央电台纪念
对台广播 50 周年纪念文集《路行千里》）

台湾听众反馈的见证与启迪

中央人民广播电台对台湾广播经历了 60 年的发展历程。几经变革，现在《国防新干线》和《海峡军事漫谈》两个军事内容的节目仍设在中央人民广播电台第 5 套对台节目频率"中华之声"中，定向对台湾地区播出。

笔者在其中奉献的近 30 年中，经历了许多重大事件，就以近 15 年来说，两岸关系经历了剧烈震荡和重大变化。2000 年台湾岛内主张"台独"的民进党上台执政，2004 年取得连任，引发持续 8 年的台海局势紧张。2008 年台海局势发生积极变化，反"台独"斗争取得重大胜利，两岸关系出现难得机遇。当前，两岸双方呈现良性互动态势，两岸关系开始步入和平发展轨道。

我们的对台广播节目始终伴随台湾岛内听众，一同经历了两岸关系曲折发展的风风雨雨。当我回顾起自己主要策划采制的几次重大报道时，不仅清晰地看到了两岸关系发展变化的轨迹，也看到了我们配合国家大局开展舆论斗争的奋斗足迹。难能可贵的是，我们精心策划制作的每一次重大报道，都能收到台湾听众以及网友的反馈，而每一次听众的反馈，都让我们体会到自己工作的意义。

我和我周围的许多朋友都爱听《海峡军事漫谈》节目，其中包括一些大学教授，这个节目说出了我在台湾想说而不敢说、不便说的心里话。

<div align="right">——台中听众　黄先生</div>

1998年7月31日《海峡军事漫谈》节目开播后，大胆介入岛内政治军事生活，直接回答台湾听众关心的问题，如述评"何谓大台北防御伞"，"李登辉'和平之旅'的实质"等。1999年元旦是中美建交20周年，当时台湾谋求加入TMD正是新闻热点，《海峡军事漫谈》节目以此为新闻由头及时推出了系列节目《透视台海硝烟———思考在中美建交20周年》，包括：一、停止炮击金门台前幕后；二、共同防御条约防而不御；三、"台湾海峡危机"寻根探源；四、美国对台军售为何禁而不止。节目通过采访曾经参加中美建交谈判的中国老外交官以及有关专家，纵横历史与现实，有史有证，有理有力地谈论了中美建交与中国统一及台海安全的重大问题，透过近半个世纪几次台海危机的起落，探寻出问题的症结及可资借鉴的有益启示，主题深刻，针对性强，指出了台湾谋求加入TMD的实质，并对长期困惑在台胞心中的问题，例如祖国政府为什么不能承诺放弃使用武力，美国在台海安全中究竟扮演了什么样的角色等问题，起到了解疑释惑的作用。

当时特别可贵的是还能想方设法吸收台湾岛内民众参与讨论比较敏感的海峡军事热点话题，增强双向交流，说服力更强。笔者采制的一组系列访谈"台胞谈武力"，包括《金门"阿兵哥"心态变化启示录》、《全城为上　破城下之》、《美国与台海战事》，突出广播特点，采取主持人、记者和台湾同胞一起讨论的方式，把比较尖锐、敏感、深刻的台海军事话题谈得生动活跃，深入浅出，在台湾听众中引起良好反响。

《海峡军事漫谈》节目一播出，立刻引起台湾听众的兴趣，陆续收到一些岛内来信、来电，有的表达希望要求，有的进一步提出问题讨论。台中听众黄先生来电话说："我和我周围的许多朋友都爱听《海峡军事漫谈》节目，其中包括一些大学教授，这个节目说出了我在台湾想说而不敢说、不便说的心里话。"他还

说他也曾在 1963 年到金门当过兵，"现在想起来两岸作战没有道理，美国给台湾出售武器并不是好事。现在中国已经强大起来，统一有什么不好？不能再让外国势力干涉。"台北署名林老头的听众用宣纸毛笔工工整整写来一封长信，他认为节目中对一旦台海有战事美国是否介入问题的分析比较客观，同时提出应进一步深入分析美国对台军售、台湾加入美日飞弹防御系统等给台海安全带来的危害。他在信的最后写道："你们主持《海峡军事漫谈》责任非常重大，希望对现代战争之毁灭性、可怕性、对台湾之生存至关重大多加报道，甚至对台军方多加宣导，希望从大体着想，站在中国人的立场，从民族大义出发，为着中华民族之前途和两岸人民之幸福着想，不能再让山姆大叔在新的世纪又操控两岸的中国人。"

《看透"台独"》这个节目，在台湾的反应非常好，影响也很广泛。

——台北听众 林先生

针对民进党上台执政后"台独"活动的新特点，为有理有据地反击"台独"，《海峡军事漫谈》2001 年播出了大型系列言论节目《看透"台独"》。节目分 5 个篇章，共 23 集，跨年度播出，系统揭露了"台独"产生的复杂历史及国际背景，剖析"台独"谬论的错误及实质，阐明"台独"给台湾乃至中华民族带来的严重危害，指出"台独"之路根本不可行。播出后听众反响空前热烈，据有关信息反馈综述介绍：听众称系列节目《看透"台独"》主题鲜明，专家分析透彻，听众参与讨论收获大。特别是 100 多封台湾听众的来信十分难得，是当时对台军事节目开办 10 年来入岛落地最广泛深入的一次。在节目播出的同时，还将播出稿编辑整理后在"人民网"上登出，扩大了宣传影响力，受到广泛关注，数百家网站先后转载。

台北的林先生来信谈了收听《看透"台独"》节目的感想："最近很长一段时间收听《看透'台独'》这个节目，非常兴奋，在台湾的反应非常好，影响也很广泛。《看透'台独'》这节目之所以成功，影响之所以这么广大，首先是请了一

大群专家学者破题解说。这一群学者对台湾的过去和现况研究很透彻，铿铿说理，很道地。《看透'台独'》对了解'台独'本质毒害助益很大，尤其对于不太清楚其来龙去脉者，更是破云见日。

"'台独'之徒为害台湾太大了，它不但不是爱台湾，而且是逐步在出卖台湾。不铲除，台湾人民很难翻身，中国人也不能快乐生活，不是吗？回首近二年台湾的状况和两岸的关系，应该可以清楚看出。"

台北听众黄石公来信写道："台湾人的真正诉求是'出头天'而非'台独'，所谓出头天就是台湾人不接受外人统治的自主管治意识，此种自主管治意识与寻求独立完全不同。反之美日之支持台湾，其真正目的在'台独'，而非所谓台海和平与亚太区域之和平。台湾人民岂可舍己之所愿，以就美日之阴谋？今李登辉与陈水扁之流，不承认自己是中国人，而其是否为中国人乃由民族血缘所决定，而非一言之所能否定。"

苗栗市听众宋建华来信写道："'台独'的背后是美国和日本的阴谋，因为他们不愿看到中国统一和强大。'台独'分子是中国人的敌人，李登辉通过标榜自己'爱台湾'、推行'本土化'来制造族群矛盾，其实李登辉本人爱的不是台湾，而是日本。其推行'本土化'的目的就是要在政治上、经济上、文化上割断台湾和祖国大陆的联系，企图搞分裂，实现其'台独'野心。'台独'即意味战争，以陈水扁为首的民进党带给台湾人民的不是福祉，只能是灾难。"

南投县的蔡先生来信说："民进党口口声声说爱台湾，为台湾打拼，争取台湾2300万人民的利益，鼓吹台湾人民要当家做主，台湾要走出去，事实是如此吗？民进党的施政事实是口号响亮但内容空洞，为反对而反对处处碰壁，能力有限耽误台湾发展，意识形态作祟，经销资本倒退。其说爱台湾，大可免了。"

聆听您的节目……才豁然开朗，
我已向众多的弟兄们推荐您的节目。

——台中某义务役士官长 小陈

2000 年三、四、五月份，正值台湾"选战"前后的动荡时期，对台《海峡军事漫谈》节目先后收到 4 封同一笔体的台湾听众来信，其中两封分别署名"台湾建国党阿扁后援会台中分部"和"民主进步党阿扁之友会成员"。来信多为对主持人攻击漫骂的语言，并对我们的节目中宣传祖国政府在解决台湾问题上坚持和平统一但不能承诺放弃使用武力，以及揭批李登辉"两国论"分裂言行、分析台湾军队的现状根本无法实现"以武拒统"等方面表现出很深的不满和误解，甚至偏激地写出"'台独'万岁"，同时又强烈要求缓和两岸情势，建立和平条约。

我们分析，这是一个涉世不深、盲目跟着"台独"势力喊的青年人。和这样固有观点完全对立的听众沟通难度比较大，但正是这样一些在李登辉执政期间长大成人、对大陆十分陌生的年轻人把选票投给了陈水扁。为努力做这类听众的工作，《海峡军事漫谈》编辑部知难而进，专门撰写了 3000 多字的回信，在节目中播出。

这封回信既没有介意对方在来信中无理的漫骂语言，也没有把他与李登辉、吕秀莲等同批判。信中称他是"台中一位不愿透露姓名的听众"，并从肯定他热爱台湾、渴望和平入手写，接着耐心给他讲解祖国大陆和平统一的诚意和不承诺放弃使用武力的必要，以及中国为什么一定要统一、不能分裂的道理，用事实说明李登辉路线决不像他所说"是一条迈向和平的光辉大道"，相反是造成当前台海危机的祸根。

这位听众听了广播，经过认真思考，思想发生深刻变化，又写来了"道歉信"，并署上真实姓名，用特快专递的方式寄给我们。他在信中说，他之所以接二连三写信威胁谩骂主持人，"是因自小便被民进党长辈灌输'台独'邪念，但在聆听您的节目一段长时间后，仔细研究其中的理论才豁然开朗，知晓'台独'根本就是将台湾民众推入火坑的危险行径。"不久，他又来信进一步说明自己是台湾军队义务役的枪炮士官长，信中表示出对当前台湾军队政战教育的不满，并说："我已向众多的弟兄们推荐您的节目，大家都对您有相当高的评价，希望您

能够继续努力，唤回那些被'台独'分子所利用的台军同胞。"此后根据他的再来信，我们又再二再三地及时复信，内容不断深入具体，直到他对"一国两制"的认同。

"透析台湾民主"这组节目说到我们心里去了。

——台北县听众 宫先生

我们不能随阿扁起舞，阿扁的勾当不会得逞。

——台湾网民 韩德森

为配合台湾 2004 年年底"立委"选举期间的反"台独"舆论斗争，针对台湾"选举"折射出的社会乱象，我们及时推出了大型系列言论节目《台湾的命运谁来掌控——两岸专家透析台湾民主》，共 13 集，揭露台湾当局标榜民主自由的虚伪，分析台湾民主鱼龙混杂的现状，在充分肯定台湾人民当家做主愿望的同时，透视台湾当局玩弄假民主、巧借民意实行和平分裂的实质。形式上选择大陆、台湾和香港专家共同分析讨论，更具说服力。

这组节目在中央台对台湾广播频率中用普通话、闽南话、客家话三种语言对台湾播出，播出后引起台湾听众的关注，他们从岛内打电话、发传真给编辑部，表达观点，参与讨论。台北县的宫天幸先生在首篇节目播出后，就打电话给编辑部，称赞节目中专家分析得非常好，说到他们心里去了，并且发来传真，以切身体会批驳台湾当局假民主的虚伪。台北市的张先生连续 14 年收听我台对台广播节目，第一次心情激动地打电话，就打给了《海峡军事漫谈》，他说专家们分析得很有道理，他在台北开了一家面店，常常在店里播放我们的节目，以前过往的顾客往往不屑于听，现在很多顾客能够听进去，不说话了。台北的林拙先生在宣纸上用蝇头小楷工工整整写了一封长信，参与讨论，设身处地地对台湾民主的虚伪进行了深入的分析批驳。

13 集节目在"你好！台湾"网上刊出，点击量三个多月达数百万，台湾网

友约占百分之三十多。台湾网民韩德森在第一集《谁来制衡陈水扁？》发表评论说，我们不能随阿扁起舞，台湾现在厌恶阿扁的人越来越多，阿扁的勾当不会得逞。台湾网民"中正 A-1"在第五集《选战尘埃此落彼起》发表评论说，现在遏制"台独"是重点，毕竟我们都是真正爱中国的，所谓"先国家之急而后私仇"嘛。

《与台湾军队官兵谈"一国两制"》的"文词内容充分阐明一般台胞所最为关切急需了解和平统一较深入的实质内容，令我聚精会神仔细聆听"。

——台湾苗栗听众　胡先生

针对台湾军队官兵对"一国两制"了解甚少甚至误解的现状，笔者在 2002 年时就结合香港回归 5 周年的成功实践，策划了系列言论节目——《与台湾军队官兵谈"一国两制"》，分 3 个篇章 7 个专题，从理论到实践、从一般到特殊，由浅入深地向台湾军队官兵讲解"一国两制"，尤其突出与台湾军队官兵切身利益相关的内容。针对台湾军队官兵的困惑和曲解，采用交谈、答疑等方式，和风细雨，收到入耳入心的效果。

本组节目一播出就引起台湾听众的兴趣。台湾听众陈先生在听了首播后当天早上 8 点多，就从台湾打电话给编辑部，称赞这个节目做得相当好，把"一国两制"的内涵讲得深入浅出，挺让人信服的。他感觉邓小平先生很了不起，能够提出这么一个伟大的构想，解决台湾问题。他还建议能否把这些内容印成小册子，有机会分发给来大陆旅游的民众、台商，他认为可能好多人还不太了解"一国两制"。

台湾苗栗听众胡大明先生来信说：节目"文词内容充分阐明一般台胞所最为关切急需了解和平统一较深入的实质内容，令我聚精会神仔细聆听，其平实详尽委婉感性的文词令我有一新之喜。此文叙事周延流畅，文气恳切，配合主播人感性细致的表述相得益彰。如此佳作理应扩大播出面，让不同栏目收听贵台节目者都有机会聆听。凡是一位心智正常而知关心个人生活与安全幸福，以及两岸领导

人的政策指向的台湾住民，莫不急于充分了解主政者的真话，特别是中共当局。望能更进一步更加深入地以'模拟预期'方式对于两制之下能给予台湾地区的具体照顾，打破迷思疑虑，解除台民疑惧，以诚相待，获致人民内心共鸣……"

对驻香港的官兵依法办事印象很深。

写实的风格听起来很亲切真实，打动了我连续听下去。

——台北听众　丁先生

在纪念香港回归暨驻香港部队进驻香港十周年之际，"一国两制"已经由科学构想变为生动现实，我们在节目中用事实向台湾听众深入浅出地解读"和平统一、一国两制"大政方针，制作播出了6集系列报道《戍边香江十年间》和10集系列言论节目《与祖国共荣——驻香港部队官兵寄语台军官兵》，2007年6月至8月播出。

系列报道《戍边香江十年间》以驻香港部队官兵的亲历，反映中国人民解放军和平进驻香港的伟大历程，讲述驻香港部队官兵严格遵守《基本法》、《驻军法》，在香港依法履行防务并建立良好军政军民关系的感人故事，展示我军威武之师，文明之师的良好形象。报道风格平实，用生动亲切的故事体现主题，用丰富的广播音响增强现场感，以官兵们的真实经历和感受见证"一国两制"的可行，让台湾听众对"一国两制"有更实在的了解。

系列言论节目《与祖国共荣——驻香港官兵寄语台军官兵》以驻香港部队官兵10年实践"一国两制"，履行神圣使命的亲身体验，正面宣传维护祖国统一，能够带给香港繁荣稳定，统一富强的国家，是中国军人共同的荣耀，也是台军官兵走出困惑的根本出路。说理方式以驻香港官兵个人亲历为事实依据，每一集都从一人一事谈起，用第一人称夹叙夹议，或感怀历史一刻，或综述实践体验，或思索未来发展，把"一国两制"的政策解说融进生动具体的事例中，亲切自然地和台军官兵交谈，在探索攻心说理、团结争取台军官兵的有效方法上做了非常有

益的尝试。

节目播出后，受到台湾听众的好评。台北听众丁先生曾在台湾空军服役，他在电话中说，驻香港部队官兵以亲身经历和台军官兵交谈，听起来很亲切很真实，打动了我连续听下去，很喜欢这种写实的没有宣传味的风格，引起自己曾经当兵远离家乡的联想。对驻军官兵依法办事印象很深，到香港后和当地百姓互相尊重，令人信服。解放军进驻香港做了非常认真充分的准备，感到香港百姓满幸福的，有了"一国两制"，生活越来越好，钱越赚越多，腰杆越来越硬。照理说这种福气应该是台湾先享受，因为邓小平"一国两制"本来是针对台湾提出来的，结果让香港先尝到了甜头。

台湾南投蔡先生在电话中说，"与祖国共荣"的第一第二两集引起自己强烈共鸣。1997年7月1日零点零分零秒把国旗升到旗杆最顶端，这个意义很深，经过150年，收回主权时一分一秒都没有浪费掉，确实令人振奋！和平进驻香港，关键是"一国两制"，创造了三赢的局面，体现了中国人的大智慧，目前为止想不出比这更好的和平统一方式。

台湾"中国统一联盟"主席王津平先生从"你好台湾网"上读了两组报道，觉得很精彩，很喜欢。驻香港部队官兵的和平形象首先令他感动，不由想起曾在金门当兵，当时在两岸对峙下遥望厦门，那时就萌生起和平统一的信念。他曾多次带台湾团去香港体验"一国两制"，觉得驻港部队的报道写得很生动，很真实可信。

两组报道在"你好台湾网"上刊出，两个月来页面浏览量31.5万多次，进入专题排行第三。

目前台军处在困惑期，王卫星文章的影响是深层的。

——台湾来访学者

2007年10月，胡锦涛总书记在十七大政治报告中全面系统阐述了新时期党

的对台方针政策基本框架和总体思路，正式确立中央对台新战略思想，成为推进祖国和平统一的纲领性文件。我们及时推出系列言论节目《把握两岸关系的时代脉搏——专家解读十七大报告中对台部分的主要内容和政策新意》，系统深入地进行政策解读，阐明报告中对台论述的和平性、原则性、包容性、延续性、科学性。军事科学院王卫星以军人的视角解读，撰写了《海峡两岸军人的共同职责》一文，向海峡对岸的军人发出共同维护台海和平的呼吁。《海峡军事漫谈》节目12月7日用专家访谈的形式请王卫星研究员直接对台湾听众谈了文章的全部内容；12月9日，新华社《瞭望》新闻周刊全文发表，在海内外特别是台湾岛内引起强烈反响，据统计，在两周的时间里，国内外先后有84000多家传统媒体和网络媒体及个人网站予以转载。舆论普遍认为，在十七大报告发出两岸通过协商达成和平协议的呼吁之后，大陆军事专家发表这样的观点，体现了胡锦涛处理两岸关系的新理念，这种直接针对台军"喊话"的文章多年未有，实为罕见。

有来访的台湾学者谈：台军官兵通过多种媒体了解了文章内容，对台军高层有一定震动。"文章来得突然，岛内普遍感到震惊。目前台军处在困惑期，不敢表态，既怕得罪泛蓝，也怕得罪泛绿，反'台独'变成了隐性化，但文章的影响是深层的。"台湾前"国防部"副部长林中斌和台湾高等政策研究会秘书长杨念祖发表谈话均认为："这是一种统战，而且是一种新的统战方式。"杨念祖说："王卫星的文章代表一种改变，就是过去解放军在对台政策上采取强硬态度，但如今也开始响应胡锦涛的两岸和平互动政策，希望透过情感上的喊话分化台湾军人。"台军方发表专文进行抵挡，12月13日台军方在其军报《青年日报》和"国防部""军事新闻网"发表《强化心防，反制中共"三战"图谋》的署名文章，香港《中国评论》认为："对大陆军事专家的喊话，台军和亲当局人士极欲消除军中影响，极力淡化文章影响，这种重视其实是一种'担心'。"

针对台湾媒体发表的《强化心防，反制中共"三战"图谋》专论和《大陆拉拢台军，心战喊话影响甚微》访谈，《海峡军事漫谈》节目又及时编发了王卫星研究员的述评《期待对岸多作善意解读》，进一步分析批驳台湾当局刻意歪曲我

方善意的别有用心和胆怯心虚，用事实说明维护台海和平，结束两岸敌对状态，开展两岸军队的友好交往协作已经成为广泛共识。采用这种追踪评论的方式，使岛内影响持续发酵。

> 曾多次在金门看厦门，现在又从厦门看金门，
> 历史的变迁真的给我们很多很多新的启示。
>
> ——台湾政治大学副教授　隋杜卿

为纪念《告台湾同胞书》发表 30 周年，笔者提前策划了大型对台宣传活动《开启海峡两岸和平之门》。在两岸"三通"基本实现之际，2008 年 12 月 22 号，中央人民广播电台在厦门举办"开启海峡两岸和平之门"主题论坛，邀集两岸专家通过厦金两门从对峙到对开的历史，共同探讨两岸关系的发展规律和趋向，一起参访鸡犬之声相闻的金厦海域及大嶝岛的旧貌新颜，感受跨越咫尺天涯的沧海桑田，并通过多种媒体把论坛成果广泛传播。

论坛成功举办之后，《海峡军事漫谈》节目在 12 月 25 日推出《"开启海峡两岸和平之门"论坛发言荟萃》（10 集），选播两岸专家在论坛上的精彩发言，进一步深化宣传影响。继而又推出 10 集大型系列广播节目《开启海峡两岸和平之门》，选择从 1979 年元旦到 2009 年元旦这 30 年间发生在厦门金门地区的 10 件新闻事件，围绕这 10 个新闻事件采制 10 期对台广播节目。通过记者对事件发生地的现场采访，事件当事人的口述，以及专家的分析点评，对比金厦两门从对峙到对开的今昔变化，思考两岸和平之门如何一步步打开，探讨两岸关系和平发展的前景。整个报道采访深入，运用多种声音元素精心制作，可听性强，并在"你好台湾网"特辟两个专栏，在两个多月的时间里，访问量达到近 300 万，其中台湾等海外的访问量占 26.6%。另外在华夏经纬网特辟专门网页，在香港《大公报》上开设专栏连载文章，有些被《人民日报》海外版选入征文刊登，音频及图文并茂，形成立体宣传效果。仅专访厦门对金门前线播音员陈菲菲一篇，境内外

各网站等媒体采用并转载就达 10300 多篇，传播影响比较大。

台湾政治大学副教授隋杜卿专门通过"小三通"途经参加了厦门论坛，他由衷地感叹金厦两门从对峙到对开的巨大变化。他说他曾多次在金门眺望厦门，鼎鼎有名的国际会展中心让他印象深刻，哪想到这次能亲临这个会展中心与大陆的朋友共进晚餐，切磋交流，并且到大嶝岛"战地观光园"眺望金门，心中不禁感慨良多："历史的变迁真的给我们很多很多新的启示。"他希望这样的交流互动活动能多多开展。

黄埔的老师、学长们在抗日战争中用生命和鲜血挽救国家危亡，后来打内战让人心疼。现在黄埔后人能欢聚一堂是有历史意义的，两岸建立军事安全互信机制我乐观其成。

<div style="text-align: right">——台湾空军退役中将　李贵发</div>

2010 年 8 月 24 日至 27 日，中国广播电视协会与黄埔军校同学会、江苏省黄埔军校同学会联合主办了"纪念抗日战争胜利 65 周年黄埔论坛"，来自海峡两岸及海外的黄埔同学及亲友，有关专家学者等 150 余人参加了论坛。代表们先在南京围绕主题进行了论坛交流发言，随后参观了"侵华日军南京大屠杀遇难同胞纪念馆"、"台儿庄大战纪念馆"，并参访了徐州、扬州新貌。大陆军史专家与台湾退役将领等代表进行了坦诚交流，收到良好效果。

论坛吸引了大陆各地及港澳台、美国、澳大利亚等地的黄埔同学及亲属代表参加，来自台湾的退役将领就有近 30 位。这些在两岸隔绝时期只能靠偷听大陆广播了解家乡信息的台湾老将军，这几年终于能直接踏上家乡的土地。他们有的参加过抗日战争，最高年龄 92 岁。陈诚将军之子陈履安、台湾原陆军总司令陈廷宠上将、台湾原南警部司令刘继正中将等出席论坛并交流发言，他们都表示能参加这样的盛会，和这么多有民族气节的人聚集一起感到很荣幸。

论坛的主题围绕纪念抗日战争胜利 65 周年展开，爱国革命的黄埔精神在抗

战中的作用及传承和发扬是代表们热议的话题，这一主题激起黄埔同学及亲属强烈的爱国热情。有的台湾退役军官没时间在论坛发言，听着大会发言即席做诗四首请主持人代读，引起阵阵热烈掌声。参观台儿庄大战纪念馆时，黄埔校友们被图文声像并茂的真实历史记录感染，情不自禁地唱起抗战歌曲"牺牲已到最后关头"。参观结束他们又在纪念馆门前列队齐唱"黄埔军校校歌"，表示要继承先烈遗志，把黄埔的爱国传统发扬光大。陈履安以及台湾退役将领陈廷宠、李贵发等表示，大陆能投资修建"南京大屠杀纪念馆"、"台儿庄大战纪念馆"等，收藏珍贵史料，不忘历史，警醒后人，非常有价值，这点是台湾所缺乏的。

无论是论坛发言还是参访活动中，来自各方的代表在会上会下展开了多种形式的交流，既有思想的碰撞，也有观点的交集，在国共联合抗战取得胜利上有着广泛的共识。两岸代表都谈到，先烈们用生命和鲜血挽救的国家绝不应再内部分裂，希望用中国人的智慧解决自己的问题。

这次活动是涉及两岸军事交流的第一次较大范围公开报道，邀请了两岸媒体共同参与报道，通过大众传播，引起更多人的了解、关注和思考。短短三四天，新华社、中新社、中央广播电视三台、新华网、中国广播网、中国台湾网、海峡之声、香港凤凰卫视、台湾东森电视、台湾中时旺报等多媒体报道，并被搜狐网、网易、环球网、新民网等10多家有影响的网站转载200多条，浏览量不断攀升，形成有利于发扬抗战和黄埔精神、推进两岸关系和平发展的良好舆论氛围。

在扬州活动结束时，大家纷纷合影留念，希望再相见。台湾空军退役中将李贵发先生说，你们的节目什么时候播打个电话到台湾告诉我一声，我答应说，好啊，不过现在在网上点击收听更方便了。

2020经济总体世界第一汉唐盛世再临，掠夺者怯退而去，我站在钓鱼台群岛西望整个东海千里疆域，我将会看到那一刻！

——台湾嘉义县听众　蔡格堂

大型联合采访报道活动《畅行中国边疆》2010 年 8 月起推出，以我国东、南、西、北，陆地、海疆数十个特色鲜明的边防、海防部队哨所为点，以绵延数万公里的边疆为线，采用现代广播的理念和方式，沿边境线展开随行报道，讲述遥远边陲的神奇和巨变，展示祖国边防的神圣与和谐，抒写一代代边关将士的铁骨柔肠和家国情怀。连续 6 年坚持不懈，每年度的报道根据当年的新闻亮点形成特色，多媒体联动，影响深远。

2013 年年初，台湾嘉义县听众蔡先生听到我们《畅行中国边疆》报道后，打电话给笔者表达了对祖国辽阔边疆的热爱之情，说自己听了广播还在电脑上用"google"搜索相应的边疆地图查看，还联想到钓鱼岛问题，说解决钓鱼岛问题离不开祖国大陆。之后又给笔者捎来一封信，信中写到：

2020 我站在钓鱼台群岛

我正盼望 2020 年的到来

125 年前的 1895 因前朝贫弱钓岛随台湾被掠夺

1945 台湾重回祖国，国家尚未富强钓岛未归还

1984 洛杉矶奥运展现民族不是病夫

1997 香港及 1999 澳门能和平回归是国力渐强

2012 嫦娥卫星环月、京广高铁连通各项发展与世匹敌，渔政海监军机巡弋钓岛

2020 经济总体世界第一汉唐盛世再临，掠夺者怯退而去，我站在钓鱼台群岛西望整个东海千里疆域

我将会看到那一刻

（本文发表于 2012 年 5 月纪念中央人民广播电台军事节目开播 60 周年丛书《探索与实践》此次发表内容有增添）

附：在台湾岛内引起良好而广泛影响的系列节目（选摘）

解密"台独"怪胎　透析"台独"谬论
纵论"台独"危害　评述台湾前途

看透"台独"

主持人：随着台湾年底"立委"和县市长选举的日益临近，"统独"问题再一次成为岛内政争的一个焦点。近来，李登辉就不断勾结老牌"台独"分子，频频为"台湾团结联盟""立委"参选人站台助选，发表演说，鼓吹分裂意识，进一步暴露了其分裂祖国的"台独"野心。

为了使广大民众进一步认清"台独"的真实面目，全面地了解"台独"的实质和危害，我们经过认真筹划、精心准备，今日开始特别推出大型系列节目《看透"台独"》。（节目分5个篇章，共23集，选登7集。）

1. 谁是"台独"的鼻祖

主持人：经过台湾当局和日本亲台势力长达10年的密谋，李登辉终于在今年以赴日就医的方式实现了他的访日梦。人们不禁要问：李登辉为什么对访问日

本那么情有独钟呢？日本和台湾到底是什么关系？今后日台关系究竟向何处去？记者采访了中国社会科学院台湾研究所的两位研究员，一位是杨立宪女士，另外一位是刘宏先生。

【出音响】

记者：现在岛内有一种倾向，那就是以李登辉、吕秀莲为代表的"台独"势力都在企图为日本对台湾长达50年的殖民统治翻案，日本国内赞成这种歪曲历史说法的人也不在少数，您认为是什么原因呢？

杨立宪：近几年来，"台独"分子与日本的关系之所以日趋密切，实际上是有很深的历史渊源的。"台独"作为第二次世界大战后产生的一个分离主义怪物，它的产生、兴起与日本有着直接的关系，从根本上说，日本是"台独"运动的鼻祖。

大家都知道，1894年7月，日本帝国主义发动了对中国的侵略战争——甲午战争。腐败的清政府向日本屈膝求和，派李鸿章与日本首相伊藤博文于1895年4月17日签定了丧权辱国的《马关条约》，把台湾割让给了日本，此后，日本在台湾进行了长达50年的殖民统治。第二次世界大战结束后，日本宣布无条件投降，这时驻台湾的日军分为两大派，一派主战，另一派主和。主战派不甘心失败，也不愿失掉既得利益，以日本少壮军人中宫悟郎、牧泽义夫等人为首，勾结台湾少数士绅召开紧急会议，抗拒中国政府接收台湾，阴谋宣布"台湾独立"。这次驻台日本军人所发动的"台湾独立"事件，是"台独"运动的始祖，也是"台独"的第一次实践。

台湾光复后，参与此次"台独"事件的台籍士绅，分别以"共同阴谋窃据国土"的罪名被判徒刑，但以日本为大本营的"台独"活动一直没有停止。从台湾光复到60年代期间，"台独"势力在日本建立了形形色色的组织机构。由于这一历史渊源，时至今日，日本国内仍然存在着一股强大的反华亲台势力，并不时上演着"台独"的闹剧，一直表演到今天。去年11月，日本右翼漫画家小林吉则所绘著的漫画《台湾论》，上市后即被抢购一空。该书充斥着为日本殖民统治唱

赞歌等罔顾历史、歪曲事实的言论，这种大肆美化日本在台湾的殖民统治、鼓吹"日本精神"深入台湾、宣扬台湾史观的做法表明，当前日本国内仍存在着一股强大的反华亲台派势力。

记者：您刚才说日本是"台独"运动的鼻祖，但日本结束在台湾的殖民统治已经 50 多年了，现在，日本某些势力仍然不顾中国政府的强烈抗议插手台湾问题，难道仅仅是为了曾经 50 年的殖民情结吗？

刘宏：这几年日台关系的明显升温，是与日本的国家发展战略尤其是外交战略的调整是相适应的。进入 20 世纪 90 年代后，日本调整对台政策的一个根本的考虑就是利用台湾问题牵制中国。近年来，随着日本政治—军事大国野心的不断膨胀，日本国内掀起了"中国威胁论"的热潮，认为随着中国的崛起，中国已经成为日本实现政治—军事大国梦想难以逾越的障碍和有力的竞争对手。在这种思潮的影响下，日本对华关系的战略定位也出现了重大变化，日本政府在强调"重视发展友好关系"的同时，对华也增加了视为对手的成分和防范心理。值得一提的是，在一些右翼势力的鼓噪下，日本政界一些反华人士竟然将日本目前的经济持续低迷归罪于中国，致使中日在经济领域出现了一系列新的摩擦。

其次，从地缘政治角度看，台湾对日本国家发展战略的实现具有重要的战略价值。冷战结束后，日本谋求政治—军事大国的对外战略可以分为两大步骤。第一步是先成为亚太地区的政治军事大国，第二步是向世界性的政治—军事大国迈进。其基本策略是：响应小布什强化冷战时期形成的美日同盟战略功能的号召，凸显日本在美日同盟中的战略价值，对可能对日本谋求亚太政治—军事大国构成现实或潜在挑战的国家进行抵制。

按照日本的战略构想，在亚太地区经济日趋繁荣和战略地位不断提升的情况下，日本应回归亚太，并将其作为 21 世纪成为世界性政治—军事大国的重要依托，而台湾作为日本争夺亚太地区主导权的重要"登陆点"，具有极其重要的战略价值。台湾扼日本生命线之要冲，正好处在亚太航运要道的中点，是其南下东南亚、深入波斯湾、前往欧洲的必经之道，亚太地区海上的重要商务或战备运输

都在台湾的监控范围之内，控制了台湾海峡，将对日本的安全和经济利益产生重大影响。每年，经该海域运往日本的货物达 7 亿吨，其中包括日本所必需的 90% 的石油及 99% 的铁矿石等。日本认为，如果台湾被大陆所控制，就等于给日本脖子上套了一条可以随时勒紧的绳索。日本一些政要、智囊机构声称，如果台海发生"紧急事态"，"日本不可能只是袖手旁观"，要求日本政府"不应给中方以任何错误信号"。

从军事角度讲，台湾被日本看作是封堵中国东出太平洋的咽喉。日本学者认为，"谁控制了海洋，谁就在下个世纪拥有了发展和安全的主动权"，而中国的崛起，无疑使日本的亚太霸权战略受到严峻挑战。近年来，日本对我军的发展极为关注，每年的《防卫政策白皮书》都以重墨渲染"中国威胁论"，并别有用心地称我"海军进出海洋的目的不仅是为了石油资源，更是为了控制海洋航线"，妄图为其介入台湾海峡、封堵中国的海上航线，进而抑制中国的强大寻找"借口"。

再次，日台关系的发展也与美台关系的调整密不可分。从历史渊源上讲，日本是"台独"的鼻祖，但从现实"台独"势力的发展来看，其最大的靠山还是美国。对日本来说，美国既是其在亚太地区的战略盟友，也是其联手干涉台湾问题的同盟者。

综观日台关系的发展史，我们不难看出，日本在发展与台湾的关系时，总是在与美国的立场相协调。换言之，日本一直以中美、美台关系的发展为参照系，在中美在台湾问题的较量中寻求自己对台政策的平衡点。小布什上台前后，针对美台关系的新调整，日本表面上在处理台湾问题上的态度尚且谨慎，但暗中与台官方交往却在加强。陈水扁刚一上台，民进党籍"立委"即配合台当局展开所谓"议会外交"，组织"立法委员"赴日访问，并邀请日本包括在野党在内的各方人士访台。台驻日代表罗福全上任一个月，即接连拜访日本前首相中曾根康弘、自民党党魁小泽一郎和自民党政调会会长龟井静香等日本政坛重量级人物，寻求日国内各界对提升日台关系的支持。

另外，我们也应该看到，日本在台湾有着十分重要的经济利益，这一点我

们也不应忽视。日本是台湾最大的进口国和最大的投资国，日台经济利益的互求性，也在很大程度上推动着日台关系的发展。

记者：您认为日台关系未来将向何处发展呢？它对中日关系又将带来哪些影响？

杨立宪：从目前日台关系的调整来看，有几个动向应该引起我们的高度重视和关注。

一是日本从其国家发展战略出发，将日台关系的提升，作为其政治军事大国战略的重要组成部分。随着日本右翼势力和民族主义的抬头，日本在追求政治军事大国的过程中将更加看重台湾在牵制中国方面的战略价值。

二是日美联手与台湾构筑的三角安全网以对抗中国统一进程的意图已越来越明显。近年来，日美在强化军事安全同盟的同时，也开始把台湾纳入其军事同盟战略考虑之中。1996年美日安全条约的重新定义，1997年美日防卫合作指针的修改，特别是美日联手在亚太推行的战区导弹防御计划，都具有明显针对台湾的意图。对美日联手染指台湾的野心，台湾方面也多次表达了开展三边安保合作的强烈愿望，陈水扁多次指示台"外交部"，要将构筑美日台三者关系的安全网作为对日政策的重中之重。对"台独"分子而言，一旦美日台三角安全网成功构建，就可以使台湾构筑起比《与台湾关系法》更加安全、可靠的保护网，进而增加与祖国大陆相抗衡的资本，为其在新世纪实现分裂中国的准备提供国际靠山。

三是台湾文化的日本化，正成为新世纪日台关系发展的重要推动力。前面我说过，日本对台湾50年的殖民统治，不仅培养了一批包括李登辉、吕秀莲在内的对日本殖民统治感恩戴德者，而且使日台两地在历史文化上的情结也很浓，这种浓厚的文化情结，使日台双方看到了加强实质性关系的契机。对日本而言，未来加强日台在文化上的交流与合作，至少可以起到两个方面的作用：一是为日本对台湾的殖民统治翻案做准备。近年来，日本国内掀起了一股美化侵略战争、为日本在台湾的殖民统治唱颂歌的热潮，日本作家司马辽太郎的《台湾纪行》以及右翼漫画家小林吉则的《台湾论》等都是典型的代表。二是为日本再次染指台湾

做准备，日本右翼势力所宣扬的台湾归属未定论及对吕秀莲"台湾地位未定论"的大加吹捧和赞扬，即表明了日本的这种野心。

今后，随着日本政治军事大国战略的不断推进和日台关系的不断提升，台湾问题在中日关系中的分量将呈不断加重之势。这种发展趋势将带来两个十分严重的后果：一是将严重损害中日关系的健康发展，给亚太地区的繁荣和稳定投下新的变数。一旦日本实现了其政治军事大国战略，台湾问题就可能成为毒化中日关系的重要因素。二是将进一步助长岛内"台独"势力的嚣张气焰，从而将两岸关系推向更加危险的境地，台湾人民也将因"台独"势力在国际上推行分离主义路线而被笼罩在战争的阴影之下，我想稍有点儿政治常识的人都会分辨出其中的利害祸福。

【音响止】

2. 谁是"台独"的大老板

主持人：以民进党为代表的"台独"势力对美国的依赖有目共睹，然而，台湾当局把自身的安危祸福拴在美国身上是根本靠不住的。

今年7月28日，美国国务卿在访华的时候重申了美国在台湾问题上的立场，称布什政府奉行"一个中国"的政策，并且一再地表明要与中国建立一种建设性伙伴关系。10月，在上海APEC会议上，美国总统布什再次强调了加强中美建设性合作关系的愿望。

但是，我们也注意到，美国新政府在表明要在一个中国的前提下与中国发展一种建设性合作关系的同时，又以维护亚太地区和平与稳定为借口，通过各种手段插手台湾问题，为"台独"分子撑腰、打气。那么，美国真的是为了台海地区的和平和稳定吗？当前美台关系出现了哪些值得注意的问题呢？为此，记者采访了中国社会科学研究院台湾研究所的刘宏和杨立宪两位研究员。

【出音响】

记者：最近几年，随着美国越来越露骨地干涉和插手台湾问题，美国已经成

为"台独"势力的最大靠山和后台老板，你们对这个问题怎么看？

刘宏：我认为这个判断是正确的。回顾一下"台独"形成和发展的历史，我们可以发现，虽然日本是"台独"的开山鼻祖，但其发展壮大基本上是在美国。因为从 60 年代开始，岛内的留学生基本上都是去美国，去日本的越来越少。另外再加上联合国在美国，而且美国影响力又比较大。"台独"势力为了能够得到美国和联合国的承认，所以就把重点慢慢向美国转移。1947 年，台湾"二·二八"事变发生之前，有一部分台湾人向驻美国的台湾官员提出一个文件，要求台湾由联合国托管，或者建立一种自治机构。当时美国很犹豫，因为对蒋介石政权美国是支持的，但是也在观望中国大陆到底会不会被共产党控制，所以，当时美国派到中国的巡回大使威德曼公开拒绝了托管的要求。朝鲜战争爆发以后，当时中美之间出现了侵略与反侵略、霸权与反霸权的斗争，这样，美国的政策就改变了，美国杜鲁门政府就公开宣称"台湾地位未定论"，这是很长一段时间"台独"分子的主要诉求，这就是为什么说美国是靠山的主要原因。其次就是美国提供了"台独"生存的土壤，如避难等。主要的"台独"组织都在美国，中心也在美国，"台独"联盟是 1969 年讨论，1970 年元旦成立的。还有一个就是美国为"台独"分子提供实质性的，包括经济、军事的支持，这些都说明，美国是"台独"的一个最大靠山。

从更加宏观的角度看，由于国际冷战的开始，当时美国不能够把诞生的新中国政权纳入到它自己的体系之内，于是借着朝鲜战争的爆发，出兵台湾海峡，最终阻挠了新中国政权解放台湾；后来又通过美蒋共同防御条约以及在台湾海峡的美国军队，阻挡了中国统一的进程。到了 70 年代，中美建交以后，美国又搞了一个所谓的"与台湾关系法"，继续向台湾当局出售武器，直到今天。在这个问题上，真正阻挠中国统一、使"台独"坐大的，就是美国。

记者："9·11 事件"爆发后，针对台湾当局对中美加强反恐怖合作的担心，美国国务卿鲍威尔多次向台湾当局表达了这样一个信息，那就是美国与中国在反恐怖领域的合作，不会以牺牲台湾为代价，并称美国维护台海和平的政策没有改

变。这里有一个问题，那就是，美国插手台湾问题真的是为了台海和平吗？

刘宏：对这个问题，美国历届总统、国务卿和国家安全顾问的话实际上已经做了回答，那就是他们都有一个共同的言论，就是为了美国的国家利益。我认为，这个是最基本的，没有任何一个美国总统不是为了美国国家利益去制定外交及所有的政策的。台湾对美国来说有什么利益，它为什么要卷入台湾问题，要支持"台独"呢？美国有三个基本利益都和台湾有关系。美国第一个利益就是所谓的国家安全、军事安全利益，第二个经济利益，第三个是美国所谓的责任心，向全球推行一种美式的文化霸权和价值观，这三个利益都和台湾有关系。

第一，在国家安全和军事利益方面，因为有台湾这样一个棋子，对美国在东亚地区的军事存在，以及把相关国家糅入它的全球战略体系来说是至关重要的。表现有两个方面，一，虽然现在两极体系瓦解了，但有观察家分析说，美国担心中国的发展和强大会威胁到自己的霸权。由于台湾问题存在，只要一天不统一，中国的完全强盛和繁荣就会有障碍。二是有台湾问题的存在，美国就可以制造借口说亚太地区存在安全危机，有军事冲突的可能，利用这个借口，美国就可拉拢一批国家跟在它后面走。美国到处鼓吹说维护亚太地区稳定的是美国，美国撤出去就会出现真空。日本也跟在后面说，一旦成为真空，中国就有可能填补这个真空。

第二，经济利益方面，到目前为止，台湾是全球最大的资讯产业基地之一，它的技术基本以美国为主，台美经济利益在全球是很重要的。

第三个是文化霸权，美国想以西方价值观等把全球单一化，台湾就成为美国在亚洲推行西方价值观的一个重要前沿阵地。

杨立宪：美国这个以台制华的战略构想，更深层次的一个考虑是，它想利用台湾来演变中国，这是冷战后的一大特点。冷战以前它是以台制华，冷战以后它是以台演华，把台湾作为美国实现其价值观的一个模范生，用台湾模式来影响大陆，让大陆和平演变，就是说，你如果想统一，你就必须做改变。你如果不改变，那我就支持台湾跟你不统一。

记者：从刚才两位专家谈的情况看，我们是不是可以这么说，美国插手台湾问题，并不是为了台海地区的安宁，实际上是为美国的自身利益，它是服从于美国的全球霸权战略？

杨立宪：是的，为了遏制中国，美国就要利用台湾作为一种工具。

记者：小布什上台以后，他的对华政策是非常值得关注的，特别是他发表的一些比较强硬的讲话，甚至包括做出的对台军售的一些举动，应该说给岛内"台独"势力提供了一些错误的信息。那么，从这些表现来看，我们有什么值得警惕和关注的新动向呢？

刘宏：美国新政府上台后，它真正的对华政策还有待观察。首先，美国历届政府奉行一个政策，在台湾问题上就是维持战略模糊。它究竟会不会卷入台海冲突，怎么卷入？一直是战略模糊。从布什竞选期间到上台以后的一些发言，和他一些重要幕僚的话，都说过美国会坚定地支持台湾。台湾新当局就说布什新政府的政策是对台湾的一种倾斜，对"台独"是一个鼓舞。其次，在军售问题上，一是大手笔出口一些先进的进攻性武器给台湾，质量和规模都比较可观，二是军售指导思想有了变化。为了牵制中国，美国把军售当作一张牌，台湾当局都认同美国说的：军售能支持台海和平，军售能支持两岸对话。他们希望美国给他们大量的武器，这样他们就有信心，不怕去和大陆进行对话。这是个很危险的倾向。第三，美国政府在"一个中国"原则上受到反华势力的更大压力。美国在对华政策上有两派：所谓的红队和蓝队。蓝队这一派有些成了主要的官员，蓝队有一个基本的思想是：美国不一定去遵守"一个中国"，可以去研讨，去讨论要不要坚持一个中国。他们把台海安全和和平绝对化，就是说台湾问题怎么解决它不管，但强调"台湾问题要和平地解决"。和平稳定是一个结果，而它片面强调结果，而不强调原因，实际上是支持"台独"。

杨立宪：依我们的看法，美国必须认真履行中美三个公报，必须支持"一个中国"原则立场，必须坚持"三不"政策，在台湾问题上真正和中国合作，采取这样一种做法，更可能达成一种和平解决方案，和平地实现中国国家的统一，这

样的结果才是对各方都是有利的。我想，讲到未来美台关系发展及其影响，根本上应该从这一点考虑。

【音响止】

3. 是谁奶大了"台独"

主持人：随着年底台湾"立委"和县市长选举的日益临近，李登辉对"台独"分子的支持更是变本加厉。先是出书离间国民党和亲民党，接着，又拉出李系政团，组成所谓的"台湾团结联盟"，妄图通过造成国民党的再次分裂和引发在野党之间的矛盾，确保民进党在年底的选举中占据有利的地位。那么李登辉是怎样一步步阴谋分裂国民党，并且一点一点把民进党用奶水养大的呢？为此，记者采访了中国社会科学院台湾研究所的研究员杨立宪女士。

【出音响】

记者：去年三月，台湾大选之后，香港一家媒体的评论，曾经引起了岛内外的广泛关注。评论说，陈水扁能顺利接李登辉的位，并非意外或者对手决策错误，而是李登辉精心策划、用心导演的必然结局。

杨立宪：我认为，这是李登辉执政 12 年，推行"台独"分裂路线造成的一个恶果，由于这样一个路线，使"台独"由非法变成了合法，由地下走到了地上，由海外转入了岛内，由分散变成了集中，由政团转变为政党，最终将主张统一的国民党由执政党变成了在野党，将主张"台独"的在野党变成了执政党，我想这是他的路线的必然结果。李登辉这条路线导致了国民党的几次大分裂，最后一次导致宋楚瑜出走，这是国民党历史上最大的一次分裂，对国民党的影响是空前的，由于国民党的这次分裂导致民进党渔翁得利。

记者：国民党主要有哪三次大的分裂？

杨立宪：李登辉上台以后，他就开始推行一条所谓台湾化、本土化的路线，这种做法不是一种民主的做法，而是赤裸裸的一种权谋的手法。第一次分裂，国民党外省籍第二代组成新国民党联线，他们对李登辉的做法非常不满，因此在

1993年国民党的十四大召开前夕拉出去成立了新党，造成了国民党的第一次分裂，新党的出走造成了陈水扁当选台北市长，这是第一次恶果。第二次是1995年年底和1996年年初，1995年年底是第三次"立法委员"选举，1996年初是首次台湾领导人直选，这一次导致了国民党大老级的权力要人出走，最主要的代表人物是林洋港、郝柏村、陈履安，原因也是李登辉推行本土化路线，执意地搞修宪。后来紧接着在对待"台独"分子返台，民进党通过"'台独'党纲"这样一些问题上，当时非主流派主张对"台独"分子要镇压，要从严管治，对民进党通过"'台独'党纲"要取缔，但是李登辉在这些问题上持不同意见，他主张要宽容，主张要沟通。再下来就要进行所谓的直选，李登辉在1990年选举台湾领导人时说他绝不连任，他就选这一届，可到了1995年准备选举的时候，李登辉就根本没那意思，他还要接着选，这样就导致了国民党的第二次大分裂。第三次大分裂就是2000年的选举，主张"台独"的民进党上台执政了。

记者：在1990年，李登辉借着召开"国是会议"，特赦了一批包括"'台独'联盟"许多头面人物在内的"台独"分子，而且还以他个人的名义邀请了一大批海外的"台独"分子回到岛内参加这次会议，实际上，他的这种做法就是支持、纵容"台独"势力。

杨立宪：可以这样说，一个是请这些在海外的"台独"分子回台湾，将"台独"分子从监狱里特赦出来，使这些"台独"组织合法化，允许民进党通过它的"'台独'党纲"，接着就全面接受了"台独"分子的政治口号，现在唯一一个没有做的就是改国号和将"两国论"入宪。不是他不想做，而是他出于策略的考虑，他认为他这样做不策略。有一个报道讲，当时许文龙曾经问过他：为什么我们不直接改国号呢？他说"不要着急"。他说改国号有什么意义？改了国号世界上没人承认你，你改了有什么用？大陆跟你急眼，什么好处你也得不到，你就叫"中华民国"在台湾不是挺好的吗？他是告诉民进党注意策略。至于"两国论"入宪，他不是不想入，"陆委会"已经开始着手研究这个问题，只是由于祖国大陆和国际社会的强烈反对，当时有100多个国家重申：坚持一个中国原则。再加上美国

对他施加压力，不准他搞法律独立，最后他没敢搞，但他不是不想搞。从这样一个过程，我们可以看到，他是一步一步在实现"台独"的理念。

记者： 李登辉在1994年年初与日本右翼作家司马辽太郎有过一次对话，在这次对话中，他公开表露了他的"台独"心迹，我们是不是可以这么说：从那以后，李登辉开始从幕后走到前台，公开为"台独"分子撑腰打气？

杨立宪： 是的，在1994年以后，我们觉得问题就来了。报纸上披露了他跟司马辽太郎的谈话，谈得很离谱，说身为台湾人是悲哀，说国民党是外来政权，还说他要做带领犹太人出埃及的摩西啊。他基本的想法就是：台湾是台湾人的台湾，台湾是台湾人的东西。他就没说出来台湾是台湾人的国家，他说成"东西"。实际上，他的潜台词就是想讲台湾是台湾人的国家，所以，从这个时候起他的"台独"思想就开始有点膨胀了。1995年就公然以所谓的私人身份访问美国去了，他说中美建交以后，蒋经国就走不出去，他非要走出去看看。而且在这个阶段，他有很多"一个中国是圈套"、"一个中国是陷井"、"不能再提啊"这一类的话，言论上、行动上越来越向着分裂的方向。他访美期间就公然讲，宣传"中华民国"在台湾，要向不可能的事物挑战。1996年到1999年是李登辉"台独"思想大暴露的又一个阶段，这个阶段他当了直选台湾领导人，他的自我感觉好得不得了，他觉得老百姓支持他是支持他的路线，就是要跟中国大陆对着干，就是要搞"台湾独立"。因此就有了1996年底的"国发会"，他准备趁热打铁，干脆一不做二不休，来个第四次修宪，使台湾更像一个国家的样子。到了1999年的时候，直接抛出"两国论"，公开撕破了他的假面具。从这以后，我们就看出李登辉的"台独"是赤裸裸的，在思想上、路线上跟民进党越走越近，一唱一和。去年大选以后，民进党要上台了，他说这是天意，政权没有掉到外省人的手里。他很得意，他把国民党搞垮了，把政权交给了民进党。民进党上台后，他还觉得民进党毕竟是生手，一年多以来政局乱哄哄，他要扶上马，帮一程。他和陈水扁配合得多好啊，陈水扁是逢事都去请教。李登辉要去日本，民进党从上到下都跑出来为他帮忙，为他呐喊。

　　记者：去年大选结束以后，李登辉曾经对外说过，想过平民生活，但是他现在又跳出来与陈水扁合流，特别是前不久，他还不甘寂寞，组成了一个李系政团，他到底有什么用心呢？这将对岛内政治生态造成哪些影响呢？

　　杨立宪：今年底，又要面临选举了。李登辉感觉到目前民进党的力量还不够大，如果年底民进党仍然不能够成为稳定的多数，不能够掌握主流民意的话，民进党的执政地位就十分危险，于是，他搞出来一个李系政团——台湾团结联盟。他去年还说他下台了，脱离政治了，不问政治了，实际上他心里一刻都没有放弃他的这条"台独"路线，他处心积虑地要走到底。可以说，"台独"今天能够在台湾坐大，能够取得这样一个结果，这和李登辉的"台独"路线，和李登辉的支持、怂恿、包庇都是分不开的。李登辉是分裂势力的总后台，是"台独"在岛内总的代理人。

　　【音响止】

5. 民进党怎样变成"台独"党?

　　主持人："台独"在岛内的最大政治代表是民进党，民进党自成立之日起就与"台独"结下了不解的"孽缘"。那么，民进党到底是怎样一步步蜕变为"台独"党的呢？"台独"，真像民进党所说是代表台湾民众的利益吗？带着这些问题，记者采访了中国社会科学院台湾研究所的张凤山先生和杨立宪女士两位研究员。

　　【出音响】

　　记者：提起"台独"，我们必然想到民进党。我想请你们分析一下，民进党是怎样一步一步滑向"台独"的呢？

　　张凤山：民进党从成立到变成"台独"党，有一个过程。民进党刚刚成立的时候，就暴露出明显的"台独"倾向，比如当时在党纲里提出"台湾的前途要由1700万人民投票共同决定"。听起来好像是依照民主程序，实际不完全是这么一回事情。用当时他们自己的说法，就是用住民自决代替"台独"，暴露了明显的分裂倾向。

记者：此后，它又有一个怎么样的发展过程呢？

张凤山：首先，1986 年 11 月提出了住民自决；其次，1988 年 4 月通过了一个所谓 417 决议。在这个决议里，民进党鼓吹"台湾主权独立"，台湾不属于以北京为首都之中华人民共和国，就是说中华人民共和国管不着台湾。这是民进党第一次公开表明台湾要离开祖国大陆，暴露了公开追求"台独"的用心。第三，1990 年 10 月民进党通过《台湾主权决议案》，在这个决议案里，民进党重申自决原则，并进一步确认，台湾主权事实上不计入大陆，就是说，台湾也管不着大陆，这样从两方面否定了台湾是中国的一部分。1991 年 10 月民进党通过了"台独"党纲，这个党纲公然鼓吹建立主权独立的台湾共和国，制定新"宪法"，至此，民进党一步一步把"台独"诉求推向了巅峰。民进党里主张统一的人也一个个被排挤出来，海外的"台独"分子，纷纷回到岛内，而且这些人都涌进了民进党，民进党成了"台独"的老窝，成了名副其实的"台独"党。

记者：请具体分析一下到底是什么原因使民进党把"台独"诉求推向这样一个高峰。

张凤山：主要有三个方面的原因，一是国际大气候，二是岛内小气候，三是当时两岸关系发展形势。国际大气候又分两个方面，一个是所谓"苏、东、波"事件：苏联解体，东欧社会主义国家发生很大的变化，波罗的海三个国家宣布独立，这些给"台独"分子以鼓舞。再一个方面就是美国，美国在波斯湾战争刚刚取得胜利，它就加紧了对我们进行西化、分化的政策，美国的一些政客支持"台独"。

从当时岛内的小环境来说：一个方面就是台湾政局的演变，给了"台独"分子很强的刺激。在 20 世纪 90 年代初，国民党的政治革新在不断地深入，所谓"宪政"体制改革也已经开始推动了，这时候，民进党的民主化、本土化政治诉求几乎都被国民党接受了。民进党为了重塑形象，就想出了新招，凸显"台独"诉求，加紧分裂活动。再一方面，李登辉的所作所为对"台独"分子搞"台独"起了刺激作用。

第三，两岸关系发展的冲击。1987年以后，两岸关系发展比较快，各种民间交流日趋频繁，半官方的事务性谈判也已经开始，加上香港九七回归一天天临近，这种形势对"台独"的冲击很大。他们认为台湾面临空前危机，大陆留给他们的日子不多了，因此他们加紧了活动。

记者：民进党打的幌子是要代表 2300 万同胞的利益，事实是不是这样呢？

张凤山：我认为，这种说法完全是违背事实的。我们知道，台湾同胞一向认同台湾是中国领土的一部分，认同自己是中国人。为了维护国家领土、主权的统一，台湾人民多少年来对外来侵略者进行了不屈不挠的斗争。别的不说，只谈一谈台湾同胞对日本帝国主义的斗争。我们都知道"公车上书"，1895年在北京参加科举考试的台湾举子，当听说清政府要和日本签订《马关条约》，将台湾割给日本，立即和大陆的知识分子一起给光绪皇帝上书，表示反对签订这样屈辱的条约。日本强行占领了台湾以后，台湾同胞的反抗更是此起彼伏。

由于种种原因，一些台湾民众支持"台独"的民进党，但这部分人始终是少数，陈水扁竞选台湾领导人的得票率不到 40％，对这 40％我们也要具体分析，并不是所有把票投给陈水扁的人都支持陈水扁搞"台独"。其中最多的是奔着陈水扁清除黑金、换人换党做做看这个诉求来的。

记者：民进党执政一年多来，是不是从台湾人民的长远利益着想？

杨立宪：民进党执政以来，经济衰退，乱象丛生。陈水扁在选举时说，要建立"全民政府"，选举以后，他也装模做样找唐飞来当"行政院长"，找一些其他党派的人来组阁，好像是个全民政府。事实呢？比如，废"核四"，完全不尊重民意。核四在台湾酝酿了 20 年，推动也推动了将近 10 年，要废掉首先要"立法院"通过，但"立法院"根本就不同意。民进党就是管你同意不同意我就把它废了。所谓的"全民政府"还必须服从民进党的意志，唐飞就是不同意废"核四"，最后被替掉了。哪有什么"全民"啊？实际上又回到了民进党少数"政府"执政。

再从经济上来说，当前台湾经济节节衰退，失业率高。民进党罔顾台湾人民利益，坚持"台独"理念，不思如何发展经济，改善两岸关系。台湾经济的出路

在哪里？就是在祖国大陆。因为台湾太小了，没有发展的腹地，这个腹地必须要到祖国大陆来寻找。

张凤山：民进党口口声声代表老百姓的利益，你得让老百姓自己感觉到。你执政后我很痛苦，你还说你代表我的利益，这就非常荒谬。

【音响止】

8.民进党为何要改造台湾军队

主持人：台湾军队在很长一段时间以来被称作国民党军队或蒋军，它曾是蒋介石起家和进行统治最重要的工具，也是蒋介石逃到台湾后梦想"光复大陆"的主要依靠。民进党上台后并没有放弃它独立建国的幻想，并一直把台湾军队视为其在岛内推行"台独"路线的最后障碍。那么，民进党当局上台后对台湾军队进行了哪些改造？这种改造对台湾政局和两岸关系将产生哪些影响？带着这些问题，记者采访了中国军事科学院的罗援教授。

【出音响】

记者：民进党上台一年多来，利用它执政的特殊地位和优势，通过各种手段对台湾军队进行了改造，请具体分析一下它体现在哪几个方面？

罗援：民进党上台以后对军队的改造可以概括为两句话：软硬兼施，恩威并举，目的就是想从根本上动摇台湾军队反"台独"的理念。

记者：具体做法或者手段有哪些？

罗援：措施和手段，大致有五项。一是台湾新当局在"台独"立场上采取了一种模糊和迂回的策略，可以概括为"骗"；二是拉笼、安抚台军，可以概括为"拉"；三是强调军队的"国家"化、中立化，也就是要对军队进行变性，就是"变"；四是对军队将领进行本土化，我把它叫作换血，就是"换"；五是改变政战的主要内容，即要对军队进行转向，就是"转"。这五项合起来就是恩威并举、软硬兼施主要的一些措施。

记者：民进党上台之前，它的政见、主张引起台湾军队的不满，上台之后，

为处理好这个问题，新当局可以说是动了不少脑筋。

罗援：民进党上台之前，一直把台湾军队作为它实施"台独"的一个主要障碍，它认为台湾军队一直是保守阵营。上台以后，台湾新领导人就下大力去修复和台军的关系，想拔除他们实施"台独"的障碍，其中一个措施就是安抚台军，在政策上提出一个"三安原则"，即军人安全、军队安定、军眷安心。在人事上力求基本稳定，建军的备战政策与制度保持它的一贯性；对军队的地位、尊严给予一定的尊重，照顾官兵的福利，改善军属的待遇和环境。

为了笼络军队，稳定军心，台湾新领导人上台后做的第一件事就是拜会台军的大老，包括历任参谋长和一些顾问，体现出台湾新当局对台湾军方的一些尊重。还有一个重要的举措，就是新当局任用了对台军有重要影响的唐飞，主要想利用唐飞的人际关系。

记者：您刚才谈到，台湾新当局强调军队的所谓"国家"化，谋求军队的变性。其实，台湾军队的"国家"化还要从李登辉时期说起，李推行台湾军队"国家"化使台湾军队长期反"台独"的立场受到了削弱，民进党上台后只不过是对台湾军队"国家"化的一个继续，这其中，又表现出台湾新当局怎样的用心呢？

罗援：台湾军队"国家"化确实从李登辉时期就开始了，这也是李登辉老谋深算的一个地方，就是说李登辉釜底抽薪，从根本上瓦解了台湾军队反"台独"的实力。李登辉提出的"国家"化是从90年代开始的，2000年初又在李登辉的操纵下，台"立法院"通过了所谓"国防法"和"国防法修正案"。此"两法"是非常致命的，因为它确立了军政一体化的原则，使所谓台湾的领导人有更多的权力，形成单一的指挥体系。另外，李登辉还要军队非党化，李登辉当时提出军中不强迫现役军人加入政党或为公职候选人提供服务，实际上把国民党从军队中剔除出去，从根本上瓦解台军反"台独"的立场。

台湾新领导人上台后延续了李登辉时期所谓"军队国家化"、对军队进行变性的做法，要求台军效忠所谓的"宪法"，而且不管这个"宪法"是主张"台独"还是统一，要军队愚忠。这就是台湾新领导人上台以后，要实现台湾军队"国

家"化的目标。

记者：台湾军队官兵很长时间来一直有这样一个困惑：到底为谁而战，为何而战，这是不是"台独"理念干扰的恶果？

罗援：对。说到底，究竟是保卫台湾还是保卫"台独"？台湾新领导人上台以后，强调台军要为保卫台、澎、金、马2300万同胞、捍卫"中华民国宪法"而战。台军保卫的目标虚化为一个所谓的"国家"，给台军造成很大的混乱。台军进行的长期教育是反"台独"，现在"台独"上台执政了，那么，台军是保卫"台独"还是反对"台独"？这是他们一个最大的困惑，是他们思想根基上的一种动摇和混乱。

记者：台湾新领导人上台不久，就对台湾军方高层领导进行了三次大的调动，这反映出什么问题呢？

罗援：这可以看作是台湾新领导人提拔台籍将领、加快台军将领本土化的一个具体举措。台湾新领导人上台后加快台湾军队的"国家"化、本土化，实际上都是为了扫除其推行"台独"路线的障碍，这里，很重要的一点就是对台军进行"换血"——逐渐增大台湾本土籍将领的比例。这个换血工作实际上也从李登辉时期就已经开始了，李登辉挑起省籍矛盾，重用本土将领，甚至还起用了一些具有"台独"色彩的将领作为高层指挥官，给台湾军队埋下隐患。

记者：现在的台军将领有什么新特点，比如政治理念、治军方面有什么新变化吗？

罗援：当然有很大的变化了。第一，台湾当局把省籍矛盾从社会上移植到军内，它认为台籍军人同情他的"台独"诉求，暗中支持"台独"。当然，并不是所有台籍的人全部都被重用为台军的将领，而是具有"台独"色彩的台籍将领被提拔起来。第二，就是清除异己，把那些具有反"台独"立场的，不管是本土的，还是外省籍的人，都清除出去。

记者：除了改造台军将领以外，还改造广大台军官兵，就是通过改变政战教育内容来转变其反"台独"的立场，就是您一开始提到的"转"，是不是呢？

罗援：是这样的。台湾新领导人上台以后对政战系统进行了改造。大家都知道，50年代初的时候，台军的政战系统叫什么"国防部政治部"，到1963年就改称为所谓的"国防部政治作战部"，李登辉时期又进一步对它进行改造。一是降格，所谓的降格就是把政战部变成了"国防部"下设的一个政战局，另外在参谋本部下又设立一个政战次长室，就是把它变成两元化了，一个"国防部"领导的，一个参谋本部领导的，实际上是给其分权，给它降格。二是减员，由原来的12000人减少到7000人，大量的政战人员面临失业的局面。三是改变政治教育的取向：继续突出反共色彩，凸显效忠新当局、效忠所谓"元首"的教育，淡化反"台独"的色彩，强化服务教育职能。民进党认为进一步突出政战教育服务性功能，不仅能起到稳定军心的重要作用，而且加速政战系统向所谓"国家"化、中立化的方向转化，从而弱化台军对"台独"势力的牵制作用。

记者：民进党对台军进行的改造，对台湾军队产生了什么影响？

罗援：影响是非常恶劣的。一是在台军内部造成思想混乱，现在台军把反"台独"虚化了，如果台湾真正走向了独立这一步，那么台军到底为谁而战？第二，由于新当局对台湾军队进行了所谓"国家"化、中立化、本土化改造，军队的统独立场开始发生了变化，朝中立化、模糊化方向发展。对于台军官兵来讲，"台独"是毒药，民进党却对它进行粉饰、进行包装，但是台军真要吃下这个毒药，是相当有害的。台军的大老郝伯村有一句名言：国军保卫台湾，但不保卫"台独"。但是我觉得，他们这种提法还不太够，不仅不保卫"台独"，而且要反对"台独"。就像抗日战争时期国共两党的军队携起手来共赴国难那样，海峡两岸的军队如果能够携起手来共同遏制"台独"，共同反对"台独"，那是中华民族的大幸。

【音响止】

9.台湾当局"决战境外"意欲何为

主持人：民进党上台后，台湾当局一方面对台湾军队进行改造，另一方面

在军事发展战略上也做了重大的调整。以去年6月陈水扁提出的"决战境外"为标志，台湾军事战略有了比较大的变化。"决战境外"思想提出以后，在岛内外引起了强烈的反响。时隔一年多，我们再回过头来看看台湾当局提出的"决战境外"，人们不难发现，这并不是一个单纯的军事问题，其中的政治内涵发人深思。那么"决战境外"的含义是什么？它的根本用意究竟何在呢？未来台军有没有"决战境外"的能力？围绕这些话题，记者采访了中国军事科学院的教授罗援先生。

【出音响】

记者：陈水扁上台以来，去年6月提出了一个"决战境外"的思想，一经抛出，在岛内外特别是在台军内部引起了很大的骚动，岛内民众对此也是争议很大。一年来，我们看他在军事上采取的举措也可以说是围绕着"决战境外"来展开的，您来分析一下台湾当局"决战境外"的含义是什么？

罗援：谈这个问题要从两个方面来看。一个要看它的内容到底是什么？本质是什么？第二个要看战略指向，它是对准谁的？

先讲"决战境外"的含义。按照台湾军方的解释，"决战境外"就是指任何一个国家基于防卫安全的需要，不希望将战争冲突带入本土，平时就要建立优势兵力以预防战争，当战争不可避免时，则依循"决战境外"精神，发挥三军统合战力，使其能有效地吓阻、歼灭敌人于境外。从这个解释来看，有两点值得注意：第一，境外，国境之外，它就是搞"两国论"，所以境外本身是有政治涵义的；第二，讲决战，就是要以武拒统，负隅顽抗，它的含义是非常明确的。

那么，它的目标是指什么？台湾并没有外敌入侵这么一种威胁，它实际上是针对大陆，针对中国人民解放军。长期以来，台湾当局一直把大陆视作唯一的作战对象，其作战方针、作战原则都是针对大陆而定的。特别是90年代以来，出于岛内政治形势发展和扩军备战以及以武拒统的需要，台湾当局大肆渲染中国武力犯台论。从台湾当局历次所谓"国防报告"中都把大陆的威胁列为重要的一点，也足以说明是它扩军备战、以武拒统的一个主要依据。民进党上台以后，更将中

国人民解放军视为对台最直接最严重的威胁。2000年8月8日台湾公布的所谓"国防报告"，台军把防卫固守、有效吓阻战略调整为有效吓阻、防卫固守。这个绝对不是简单的词序颠倒，反映了台湾当局战略指导理念的转变，它的战略重心放到了有效吓阻。有效吓阻和它的"境外决战"如出一辙，作战思想上凸显了攻势行动，吓阻打击，并提升到战略层次。

记者：而且在作战程序上它非常突出三军联合作战？

罗援：对。台军也在精心设计"以武拒统"，特别强调三军联合作战，而且按制空、制海、反登陆这么个顺序来进行。制空为首要，制海为重点，最后是探讨反登陆决战，这是他们的一种所谓的战略程序吧。

记者：从历年来台湾军方所搞的演习看，是不是反映出作战样式上的一种终极的目标呢？

罗援：台军作战在历年的演习中比较突出反封锁和抗登陆。他们举行的汉光–16、汉光–17以及以前的几次演习，都是把反封锁作战作为立体演习的一个重要课目之一，台军也在不断深化抗登陆作战与战法的研究。

记者：我们知道台湾作为弹丸之地，是不利于战略部署和部队的展开的。

罗援：台湾在战略上先提出了一个叫前伸后延，企图来拓展它的战略纵深。所谓前伸就是在加强外岛战场建设的同时，以"决战境外"的战略构想加强在海峡中心线以西的海上决战能力，后延就是要强化台湾岛东部战场的建设。

记者：美国也是"决战境外"这个战略的重要一环？

罗援：对。台湾当局在提出这样一个构想的时候，一直把美国作为一个重要的因素考虑。它一直是想把台湾纳入美国的防御体系当中，搞"境外决战"实际上也是争取以空间来换取时间，赢得时间，让美国来干预战局的发展，也就是以拖待变。

记者：台湾当局为什么在这时提出这样一个构想？

罗援：究其深层次的原因，就是以武拒统，以武求独。为什么要在这个时机提出"决战境外"呢？那是它自以为已经羽翼丰满了，军事上与大陆进行对抗的

条件日渐成熟，国际上也形成了一种气候。再就是，它的经济上也有这么一种资本，而且又有美国的撑腰，特别是李登辉在战略上进行了铺垫，比如在"宪法"上的一些修改，让台湾当局觉得"独立建国"的一些条件已经逐渐成熟了。

记者：从两岸力量对比来看，台湾新当局要想实现"决战境外"，有没有这种可能性？

罗援：从地缘上来讲，台湾当局为什么提出"境外决战"？它也是认识到以其军力和大陆抗衡，是不在一个等量级上的。如果真是在台湾这个弹丸之地上进行决战，那就等于自绝玩火，所以现在它就想把战火引到岛外甚至大陆。

记者：近些年来台湾当局从美国购买了不少武器装备。

罗援：武器装备是一个方面，另外是它的战略攻势，搞什么"驻地阵地化、阵地工事化、工事地下化"，像佳山基地，好多飞机都进入洞库了，所以台湾当局自认为有实力了。

记者："决战境外"有没有可能升级？

罗援：我觉得这种可能是非常非常小的，没有可能的。为什么这么说呢？现在经常有人问起这个事，就是大陆胜算的程度到底有多大？我认为我们是有绝对把握的。现在一些人首先看到的是台军的武器装备，就是台军从美国购买了先进的武器装备。但是，决定战争胜负的是人而不是物，这永远是一种永恒的真理，也是被我们抗击外国侵略战争所证实的。

【音响止】

18. "台独"：削弱两岸互依的中国海防

主持人："台独"不仅是岛内政局混乱、经济形势恶化的乱源，更是两岸关系危机重重的根源。从军事安全上讲，"台独"也是威胁台湾民众生命安全和削弱两岸互依的中国海防的重大隐患。纵观中国近代兴衰史，台湾一直是外国侵略者觊觎的一个重要目标。中国自鸦片战争以来饱受列强侵略的历史，也是台湾民众饱受外国侵略势力压迫的历史。台湾为什么一直被西方列强看中？台湾在中国

的东南海防扮演着怎样的角色？"台独"对两岸的军事安全将产生哪些危害？记者采访了中国军事科学院的教授罗援先生。

【出音响】

记者：罗教授，台湾为什么始终被世界列强看中？

罗援：从历史和现实来看，台湾之所以成为西方列强争夺的对象，当然有西方列强制华的战略上的考虑，但从根本上讲，台湾有它自身的战略价值。台湾是中国的第一大岛，位于中国东南沿海的大陆架上，它东临太平洋，东北临琉球群岛，南界巴士海峡，西隔台湾海峡与祖国大陆遥相呼应。该海峡经过东海、日本海、鞑靼海峡可进入俄罗斯远东的重要海域，再通过库尔斯克海、白令海峡可进入北冰洋，向西进入南海、马六甲海峡、孟加拉湾、印度洋、阿拉伯海、苏伊士运河可达中东、西欧、地中海、大西洋地区，向南经过苏禄海、苏拉维西海可达大洋洲。西方列强就是看中了台湾和台湾海峡的重要地位，所以才想方设法将其从祖国分裂出去，成为它们所控制的一个囊中之物。

记者：国与国或者说地区与地区之间，因为地理位置上的互相关系，产生了战略关系，也就是我们常说的地缘战略，同时一直存在着所谓以大陆为中心的陆权论和以海洋为中心的海权论这样一些争论。从您刚才谈的情况看，台湾的地缘战略价值还是很高的。

罗援：地缘战略理论，主要有"海权论"、"陆权论"、"边缘论"，海权论的代表是马汉，陆权论的代表是麦金德，边缘论的代表斯皮克漫，他们都有这方面的论述。比如马汉就认为，海上力量对一个国家的发展、繁荣和安全至关重要，任何一个国家如果能控制海洋和海上交通线，就可以控制商品在世界范围内的交换，就可以控制世界财富，从而统治全世界。台湾作为西太平洋的一个重要岛屿，控制着台湾海峡、巴士海峡的重要战略通道，是海权国家的一个必争之地。

陆权论者认为，世界大国在争夺世界霸权的过程中，"内新月形"地带是兵家必争之地，台湾就处在"内新月形"地带上。所谓"内新月形"，就像我们这个月亮有满月形，还有半月形，半月形就叫它新月形，"内新月形"就是讲它的

内弧部分，台湾正好处在这么一个位置上，因此成为海权势力和陆权势力相争夺的一个焦点。

边缘论的代表人物斯皮克漫提出了一个边缘地带理论，这个边缘地带理论就是欧亚大陆边缘地带在战略上比大陆心脏地带更重要，他认为谁控制了欧亚大陆谁就能控制全世界。不管是海权论、陆权论还是边缘论，它都认为如果能控制这个战略要点，它就能对一个地区或整个世界起到非常重要的控制作用。台湾不管从海权论、陆权论还是边缘论的角度来讲，它都处在非常重要的地缘战略地位，所以，西方列强总是想方设法去控制台湾。

记者：从台湾面临的外部环境看，如果独立会使台湾更加安全吗？

罗援：我认为台湾不可能有完全意义上的独立，因此，也不可能有完全意义上的安全。

记者：您所讲的完全意义上的独立是什么含义？

罗援：完全意义上的独立，它就必须有维护自身安全的能力，它要不受制于其他国家的控制。如果台湾要独立，它不可能做到这一点。一方面，从台湾自身看，一旦独立，将成为孤岛一座，而地理上的巨大缺陷使台湾难于保障自身的安全。台湾是一个多山的海岛，中间高，两侧低，其南北长394公里，东西最宽处为144公里，总面积是3.58万平方公里。岛内南北走向虽然比较发达，但东西走向交通条件差。从军事安全的角度考虑，台湾既缺少相应的战略纵深，又缺乏战略回旋余地。交通和通讯枢纽比较集中，一旦遭到攻击，极易陷于瘫痪状态。届时，台湾本岛防御不仅缺乏弹性和后劲，大兵团之间无法进行协同作战，而且战略预备队也无法实施跨区支援作战。在这样一个地理环境存在先天不足的情况下，如果没有大陆作为强大的依靠，台湾仅仅靠自身是很难保障安全的。

另一方面，从现实上看，随着亚太地区战略地位的提升，台湾在世界诸大国的亚太战略中扮演的角色更加重要，也成为诸大国谋求亚太主导权所争夺的对象。一旦台湾成为一座孤岛，就有随时被外国势力吞并的危险，台湾民众的安全也就随时随地会受到外部的威胁。从台湾历次遭受外族侵略的历史反思中，人

们不难看出台湾一旦独立将可能面临的巨大安全危机。正是认真总结了台湾近百年的屈辱史，邓小平先生在 20 世纪 80 年代就曾指出："只要台湾不同大陆统一，台湾作为中国领土的地位是没有保障的，不知道哪一天又被别人拿去了。"

记者：观察中国地图，我们发现以台湾岛为中心，东北方向是舟山群岛，同纬度偏西方向是海南岛，构成了对我国东南海防这样一个天然屏障。如果说这样一个结构被打破，将会是怎样的后果?

罗援：台湾岛、海南岛、舟山群岛构成了一个品字型，互为犄角之势，它应该成为大陆的天然屏障，台湾一旦被其他国家所控制，那么大陆的安全也失去了这么一个天然屏障，中国的东南沿海地区将直接暴露在外部势力的威胁之下，地缘环境将严重恶化。海南岛也会因失去台湾岛的彼此呼应而降低其维护南部海疆的作用，南沙的海权也将更加难以维护，中国"南下"的战略水道在战时将面临被封阻的危险。所以台湾对大陆来讲是非常重要的，大陆对台湾的安全也是非常重要的，两者是互为依托的。

所以说我们也非常看重台湾岛的地缘战略地位，它除了是祖国的一个宝岛之外，从安全角度来看，它也是祖国的一个天然屏障，从发展的角度看，是我们走向海洋走向世界的一个必由通道。

记者：处在崭新的 21 世纪，从我们国家长远发展的利益考虑，必须增强海洋国土的意识。

罗援：对！中国曾经长期处于闭关锁国的状态，自从新中国成立以后，特别是改革开放以来，我们已经面向世界，走向世界。台湾在这方面有它的重要位置，这对我们中华民族的发展来讲，有它非常重要的价值。从中国海洋战略的发展看，中国是一个临海的大陆国家，拥有漫长的海岸线，具有广泛的海洋权益。中国的地缘形势从水路来看就象一张拉满的"弓"，沿海陆地构成了弓身，长江和黄河有如两把利剑直指太平洋。但中国直接向太平洋敞开的海岸线并不多，在近海通向远洋的航路上，存在众多地理障碍，中国诸海实际上处于半封闭状态。东海和黄海外侧有日本本土和琉球九岛阻隔，南海则被东南亚各国封闭，只有台

湾以东的部分洋面是我国能够直接进入太平洋的唯一战略通道。如果这一出海口被他国控制，中国的海洋发展战略将严重受阻。而两岸一旦实现了统一，就犹如打开了一扇走向太平洋的快捷之门，中国的海洋发展战略将蓬勃兴起，台湾与大陆也将因此而在 21 世纪开发海洋的过程中共享利益，中华民族也将因此加快复兴的进程。

记者：试想一下如果祖国大陆和台湾携起手来，共同把好我们家门口这道关的话，会是一种什么样的情况？

罗援：两岸携起手来就会大大降低内耗，减少不必要的军费开支，台湾岛、海南岛、舟山群岛和大陆真正成为相互依托的防御整体，这对中华民族的安全、发展以及腾飞是至关重要的。

【音响止】

（2001 年中央电台对台《海峡军事漫谈》节目播出
2004 年获第 7 届全军对台宣传优秀作品一等奖）

攻心艺术

的探索与实践 ｜下

何端端／著

华艺出版社
HUA YI PUBLISHING HOUSE

实践探索中收获成果

《国是漫谈》、《时事漫谈》

话忆收复西南沙群岛 / 003

最佳辩手马朝旭夺魁后谈高等教育面向祖国现代化 / 007

新春话通邮 / 012

故乡有路何难归 / 016

空镜不空　禁令难禁 / 021

《香港特别行政区基本法》对"一国两制"的实践意义 / 026

《新闻》

国台办副主任唐树备提出处理海峡两岸交往中的具体问题应遵循的五原则 / 030

《现代国防》、《国防新干线》

甲午百年看海防 / 032

台海两岸共命运 / 037

中国与联合国 / 042

请祖国检阅 / 050

驻香港部队走向庄严神圣的时刻 / 053

精兵风范 / 058

体现中国主权的和平进驻 / 061
——中国人民解放军驻澳门部队进驻澳门纪实

结束两岸敌对状态是实现祖国和平统一的重要一步 / 067
——访中国战略学会高级研究员王在希

透视克林顿"三不"的对台冲击 / 072

决战 SARS 战地日记（节选）/ 077

我眼中的中国军队 / 082

《海峡军事漫谈》

答台湾听友黎明 / 087

答台湾听友黄融夫 / 091

为什么冤家变朋友 / 096
——从国共两个飞行员的传奇经历谈起

李登辉破坏台海和平我们不答应 / 100
——台湾渔民访谈录

从海防战略看两岸密不可分 / 106
——南京军区副司令员、海军东海舰队司令员赵国钧中将访谈录

"三通"危害台海安全吗？ / 111

台湾的命运谁来掌控 / 116
——两岸专家透析台湾民主之从"黑金"到"白金"

相伴圣火　情传中华 / 123

两岸手足救助电话记录 / 130

台湾专家解读胡锦涛"推动两岸关系和平发展六点意见" / 138

从隔海喊话到面对面交流 / 145
——访台湾退役上将许历农

系列节目

透视台海硝烟 / 152
1. 停止炮击金门台前幕后 / 153
2.《共同防御条约》"防"而不"御" / 156
3. "台湾海峡危机"寻根探源 / 160
4. 美对台军售为何禁而不止 / 166

台胞谈"武力" / 172
1. 金门"阿兵哥"心态变化启示录 / 172
2. 全城为上　破城下之 / 179
3. 美国与台海战事 / 183

聚焦《反分裂国家法》（节选） / 189
1. 为祖国台湾特别立法此其时 / 190
7.《反分裂国家法》为什么没有改变两岸现状 / 194

卫戍香江十年间 / 198
1. 告诉祖国告诉世界 / 198
2. 军徽交映紫荆红 / 204
3. 练兵方寸眼界宽 / 208

4. 车轮飞出香江情 / 213

5. 夏令营里看未来 / 219

6. 爱在香港　奉献香港 / 224

特别节目：铁血记忆 / 230
——纪念中国远征军滇缅抗战 70 周年
第 1 集　远征抗战 / 231

第 2 集　寸土寸血 / 239

第 3 集　怒江怒吼 / 247

第 4 集　腾冲腾龙 / 255

第 5 集　青山英魂 / 261

特别节目：黄埔见证 / 270
——纪念黄埔军校建校 90 周年
第 1 集　黄埔将帅　同源一脉 / 271

第 2 集　并肩作战　团结御侮 / 275

第 3 集　同室操戈　亲痛仇快 / 280

第 4 集　痛定思痛　和平交流 / 285

第 5 集　结束敌对　共守国防 / 289

特别节目：我爱祖国海疆（节选）/ 295
第 1 集　辽宁舰从这里起航 / 295

第 19 集　笑傲海天爱无垠 / 299

第 29 集　和平红利安海峡 / 303

特别节目：巡航钓鱼岛亲历 / 307
风雨巡航钓鱼岛 / 308

维权执法护领海 / 310

钓鱼岛四季赏不尽 / 312

钓鱼岛之花映海天 / 314

两岸搜救血浓于水 / 316

后　记 / 319

实践探索中收获成果

《国是漫谈》、《时事漫谈》

话忆收复西南沙群岛

主持人：听众朋友，您好！我是刘炜。今天的《国是漫谈》节目，我想和您谈谈祖国南疆的西南沙群岛。现在正是中国政府收复西南沙群岛 40 周年，朋友们可能知道，第二次世界大战期间，西沙、南沙群岛曾一度被日本人侵占。抗日战争胜利后，根据《开罗宣言》和《波茨坦公告》的精神，中国收回了西南沙群岛，在 1946 年 11—12 月间，中国委派广东省政府委员萧次尹为接收西沙群岛专员，广东省政府顾问麦蕴瑜为接收南沙群岛专员，分别乘坐"永兴"、"中建"、"太平"、"中业"四艘军舰前往接收，他们在岛上举行了接收仪式，重立了石碑，收回了我领土主权。

前不久，本台记者何端端和特约记者金鸣在广州拜访了麦蕴瑜老先生和李景森教授。麦蕴瑜老先生我刚才已经提到，他是当年接收南沙群岛的专员，现在担任广东省政治协商会议常务委员会委员；李景森教授呢，是当年接收西沙群岛的国民党海军"永兴舰"的副舰长，现在他是广州市航海学会的秘书长，他们回忆了当年接收西南沙群岛的情景。记者还专程去了西沙群岛，亲眼见到了那里的巨

大变化和守土官兵的生活。在这收复西南沙群岛 40 周年之际，我想把这些历史的回忆和现今的见闻，加上我的一些联想告诉听众朋友，让我们来共同纪念这个有意义的时刻。我准备分五次节目连续播出，今天播送麦蕴瑜老先生和李景森教授回忆当年收复西南沙群岛的情景，下面先请您收听麦蕴瑜老先生对这段历史的回忆：

【出音响】

麦蕴瑜：抗战胜利后的 1946 年，当时中国政府饬令内政部、海军部会同广东省政府接收西沙和南沙群岛，同时，又派海军陆战队进驻西南沙群岛，当时，萧次尹先生是接收西沙群岛专员，我是南沙群岛的接收专员，同往接收的是"太平舰"、"永兴舰"、"中业舰"和"中建舰"。我们于 1946 年 11 月 8 日出发，南沙群岛是 1946 年 12 月 12 日接收完毕的。

接收人员登岸后，第一步工作，就是把日本侵略者在岛上西南方竖立的一块纪念碑毁掉，并高于原来的位置用水泥混凝土重建我国碑石，正面刻着"太平岛"三个字，后面刻着"中华民国三十五年十二月十二日重立"，左面刻着"太平舰到此"，右面刻着"中业舰到此"。后来又在岛上的东端，对正日出的地方，竖立带来的钢筋碑石，碑文与西南方石碑上的基本相同。另外，我们还测量了太平岛地形，调查了各种情况。

【音响止】

主持人：听众朋友，类似麦蕴瑜老先生说到的在太平岛上的碑石，同时接收的西沙群岛也立了，它表明中国政府庄严地收回了领土主权。碑石铭刻了这段爱国正义的历史，中国人的心里也忘不了这值得称颂的一页。亲自参加接收的人员，对这一时刻更是永生难忘，李景森教授作为接收西沙群岛的永兴舰副舰长，当时只有 25 岁，是一位年轻的海军军官，刚从美国学习回来。现在，他连当时的一些生动细节都还记得，我们再听听他的回忆吧。

【出音响】

李景森：我记得 1946 年，我从美国学习回来的时候，就带着美国政府送给

国民党的八条军舰中的一条。

记者：是"永兴舰"吗？

李景森：对，是"永兴舰"，这条舰是1946年11月从上海出发，接收西、南沙编队的指挥官是我的老师林遵，副指挥官叫姚汝钰，四条军舰分两个分队，一个分队是"太平"和"中业"，由林遵带队先到南沙，另一队是姚汝钰带队，一条是"永兴"，一条是"中建"，"太平"和"永兴"舰又分别为两个分队的指挥舰。

出发前，我们都非常激动，这里出了个笑话，我们请了好多翻译，为什么在中国领土还要翻译？因为我们船上都是北方人，他们讲普通话，要找翻译，把普通话翻成白话，再把白话翻译成海南话，我们在渝林港请了几位老渔民给我们引导。我们在驾驶台上，老望着前面的岛，通过翻译来讲，整夜都没睡，一直到天亮。看到了我们的西沙岛，当时呀，船上、甲板上、驾驶台上，连机舱的人都跑上来，大家看了非常高兴，因为我们只有以前在读地理时，能知道我们西南沙群岛是我们祖国南海的明珠，多少年被外国人占了去，这次随着抗战的胜利，我们收复回来。我们有幸参加收复工作，感到特别高兴（笑声）。船到目的地，抛了锚之后，岛就看得很清楚了。西沙岛的椰子树，就好像一条帆船，老远看上去非常漂亮，一群群海鸥在岛上飞，我们到了祖国的宝岛，大家非常兴奋。后来，我记得船抛锚之后，我们根据命令就往岛的天空开炮、鸣号、致敬！由于大家急着要上岛，当时，我是位年轻的小伙子，那条登陆艇是我指挥的，因此，我第一个奋勇把船开上去了，由于没有经验，船一下就搁在珊瑚礁上了。

记者：那怎么办呢？

李景森：结果，大家特别急，就脱鞋下去了。这个珊瑚，跟刀一样，我们每个人的手脚都被割破了，海水一沾非常疼。当时大家不感觉，下去把船拖上去，上了礁，上了岛之后大家就蹦呀，跳呀，你抱着我，我抱着你，哭呀，笑呀（笑声）。一上岛，我们就环岛一周，这是祖国领土，过去好像是一个地理名词，现在我们收复回来了，我们在岛上观察树木、鸟。我记得当时在岛的边沿，我还看到我们祖先在那里建的土地庙，上面写着"土地庙"。在庙底下，我还拾了几个

铜钱，这些铜钱都是宋、明朝的，这也充分说明自古以来南海诸岛是我们中国的地方。在岛上看了地形后，就开始分头做下一步工作，一方面把驻守的登陆艇部队运到岛上，把电台架起来，还有我们事先刻好的石碑竖起来。当时西沙的主岛，我们就用指挥舰的名字来命名叫"永兴岛"，"太平岛"的主岛也是"太平舰"的名字。另外，也以两条登陆艇的名字"中建"、"中业"分别命名西、南沙的两个岛。

【音响止】

主持人：听众朋友，听了李景森教授的叙说，更觉得当年接收国土人员的一片爱国赤诚感人至深。谈到接收后的情景，麦老先生说：

【出音响】

麦蕴瑜：接收后，广东省政府召开了记者招待会，介绍接收经过，嘉奖有功人员。

我们不仅接收，还收集了文物总数有1000多件，还在广州办了个西、南沙群岛展览会，办这个展览会是要使人知道，西、南沙群岛是我们的。展览会的规模很大，约有30万人参观了展览。记得有一天下大雨，参观的人却超过10000多人，可见人民对祖国领土是很关心的。

【音响止】

主持人：听众朋友，华夏子孙都热爱自己的国土，参加接收西、南沙群岛的人是这样，更多的没有亲自参加接收的人也有着同样的心。当年的中国政府举行记者招待会，介绍接收经过，嘉奖接收国土有功人员，举办展览会，让更多的人了解祖国的南疆宝岛，这是深得民心的。

听众朋友，麦老先生和李景森教授亲自接收了西、南沙群岛，因此对这些岛屿更有一种特殊的感情，他们都希望自己亲自接收回来的南疆宝岛能建设守卫得更好。

听众朋友，这次的节目就到这里，再见。

（1986年11月中央电台对台广播《国是漫谈》播出）

最佳辩手马朝旭夺魁后谈高等教育面向祖国现代化

　　主持人：听众朋友，我是刘炜，今天的《国是漫谈》节目接着昨天的内容谈。昨天，亚洲大学辩论会夺冠归来的最佳辩论员马朝旭同学和我们谈了参加辩论会的一些感受。我觉得，冠军的价值并不仅是奖杯和奖金，它的背后还有更深广的内涵。交谈中，马朝旭津津乐道的并不是获得的荣誉，看得出，他思索的是获胜的原因和今后如何再立新功。

　　【出音响】

　　马朝旭：我记得刚入校的时候。在迎新会上我们系的教授陈岱孙先生，他在我们国家是比较知名的经济学老前辈了，他老先生对我们讲，我们经济系或我们北大的特点，我们的教学方针有两句话，一个叫宽口径，一个叫厚基础，基础呢，就是本专业纵深知识打得牢。在口径方面，你涉猎的面要很广，知识面一定要很宽，专业知识一定要学得很深厚。我当初所以要报考硕士学位的研究生，也是出于这个目的。因为本科生期间学到的知识还是有限的，还要在研究生期间加深，这是一个方面。另外平时注意一些文学方面的修养啊，涉猎一下国际政治、

国际经济，各个方面的情况注意了解一下，同时能够整理一下，这样能够跟住所谓时代的步伐，跟住世界政治、世界经济的发展步伐。这样平时注意积累呢，肚子里就会有东西，讲起来也会自如一点。

主持人：你觉得目前我们的大学教育对于你实现目标有哪些有利条件有利因素呢？

马朝旭：这个具体讲比较多了，简单地说以往的教育体制有一个很大的弊端，在知识和能力的关系上，没有摆得很清楚，作为一个大学生，改革以前的教学方针，就是以灌输知识为主，所谓填鸭式教学，由学生自己听，这样学生没有主动性，也没有所谓的学习意识，这对学生是没有用的。为什么呢？因为第一，老师讲的东西你在脑子里是不是记得住；第二，四年所学到的知识到社会上有没有用又是一个问题。因为在这知识爆炸的时代里边，知识陈旧率、更新率是相当高的。如果不注重能力培养的话，培养出的学生到社会上大多是书呆子，对社会不一定会很有利的。所以有人做了一个很生动的比喻，在大学里边，到底是应该给学生面包，还是给他鱼竿。如果给他面包，塞得满满的一兜子，或是两袋子，那他总有吃完的一天。但如果给他鱼竿，或是再给他一把猎枪，这样他走遍天下，也不会饿死的。

主持人：很形象，只发给面包，吃完了就没了，如果给个钓鱼竿呢，就取之不尽了。

马朝旭：北大的教学比较强调能力的培养，也是我们这次辩论会取胜的原因之一吧。对我个人来讲，更加侧重能力的培养，包括你的各种能力，社会经验的积累，学习、猎取知识的能力，整理消化的能力。另外，待人处事修养等方面，都是青年所必备的。

【压混】

主持人：听众朋友，刚才马朝旭同学用了一个面包和钓鱼竿的比喻，生动形象地说明了我们教育改革中的一个重要问题，就是在教学中如何摆正传授知识和培养能力的关系。最近几年来，为了适应我国经济建设的需要，北京大学不断改

革学校的系科、专业总体结构，使学校由过去文理学院式的综合大学向着包括自然科学、技术科学、人文科学、社会科学、管理科学、教育科学等多种学科的新型综合大学发展。过去，进行基础学科的教学与研究是北京大学的传统和优势，改革中北大在保持和发展这方面优势的基础上，加强了应用科学和开发性的研究工作，明确了所培养的学生，将来专门从事理论研究的只是少数，多数人呢，将成为理论基础深厚、扎实，并且具有从事应用或开发性实际工作能力的专业人才。马朝旭所在的经济学院呢，去年成立了研究会，它的宗旨是，从每个研究生要求早日成才、为中国经济早日腾飞做出贡献的愿望出发，充分创造条件，促进研究生更加面向经济改革，面向中国社会实践。在谈到这个问题时，马朝旭说：

【出音响】

马朝旭：经济学，可以说是致用之学。学经济不结合实际等于是空中楼阁，在小象牙塔里钻来研去恐怕没有太多的收获。有些同志是热衷于建立象牙之塔的，当然这种专门搞理论研究的人也是不可少的，但大多数同学念研究生恐怕不是为了钻在象牙塔里面搞什么独创的理论，最主要的还是学经济学为社会服务，我想这和港台一些地区同学的学习方向有点相似。研究生学习期间主要是两大任务，一个是在课堂里面学，主要是讨论课了，以讨论为主。这次辩论会我比他们强一点就在这儿，平时讨论的机会比较多，锻炼机会比较多，思维方面的培养有那么一点好的地方。另一方面，最主要的还是到社会上去学习。比如说，每逢假期，都有人邀请我们去搞社会调查，都有一些单位约我们搞一些调查，也有的工厂让我们去搞一些财务方面的核算，或搞一些评估，就是工程的一些评估。还有些地方请我们做一些经济发展的战略规划，还有我们自己到农村去搞一些责任制方面的调查。总之我们跟实际联系得相当紧密，当然还有一些学校请我们去讲课。平时即使不在假期，这种讲课也是很多的，所以每个研究生可以说都是忙得不亦乐乎。

另外我们自己办了一个小刊物叫《学友》，学生之友，这个刊物办得比较早了，陈岱孙等几个老教授都是我们的顾问。我本人曾经做过这个杂志的主编，编

过几期。当然这是接力赛，一届一届传下来。这上面发表的文章绝大多数都是学生的学习心得，其中有些文章呢曾经被引用到国家比较大的刊物上发表，比较著名的经济学刊物上发表，而这个《学友》本身也培养了一批人，这些人毕业以后做经济工作也很有成绩的，这是学术味比较浓一点。另外还有一个叫《窗口》，主要是反映我们系学生在生活上，在人生道路上有哪些心得体会，生活味比较浓，这两个刊物使我们系学生的课余生活比较活跃。

主持人：这么说你们同学之间对人生价值、成才目标、成才道路问题，也是经常探讨的了？

马朝旭：这个可以说探讨是相当多的。北大的学生有种民族的责任感，很强的。大多数北大学生都很有一番事业心，有一个比较高的理想，对自己要求很高的，学习很用功的。对人生的探讨，对青年问题平时在宿舍里面经常探讨的，不一定很正式的，按北京的说法，就是"侃大山"、聊天，经常在宿舍里面争论不休。这恐怕世界各国大学生都是这样，经常探讨这些问题，但观点各不相同，各有各的想法。至于我个人呢，我比较欣赏那句话，人生就是拼搏，就是奋斗，应该把自己所有能量都释放出来，这样才能达到所谓的实现自我。大多数人都还是希望在有生之年能留下什么，这就牵涉到所谓的自我完善、自我设计的一些想法问题。

主持人：那么你是怎样设计自己的呢？拿到了硕士学位是不是还打算继续攻读博士学位呢，或者是出国深造呢？

马朝旭：有机会出国深造我是非常愿意的，因为这次出去感受很深，青年人一定要开阔眼界。出国深造的最主要目的，我觉得还不是去学知识，因为我们有些同学从美国刚刚回来，他告诉我，真正要想学知识，在大陆我们的学校里这种教学方法培养的功底，实际上并不亚于国外，特别是美国的大学，就是学到的东西不一定比他少，而且有些方面可能还要比他多。所以我觉得出国留学最主要目的还是开阔眼界，睁开眼睛看世界，这个对于青年人是最重要的，而且更主要的还是回来为我们的四化建设做一点贡献，为我们的社会做一点贡献。您刚才问到

我毕业后有什么打算，明年就要毕业，拿硕士学位了，有两个选择，一个是搞研究，一个是搞点实际工作。我现在倒是倾向于搞实际工作，做一点实实在在、脚踏实地、最好是能有点开拓性的工作，这个对我来说是比较合适的。

我初步的想法，在专业方面有所突破，有点成就吧。我的专业就是国际经济，在我们国家能用得上的一个是引进外资，一个是呢对外贸易，这两方面我都挺感兴趣，在我念研究生期间也做出了一些这方面的实践，假期搞调查时跑到一些公司，搞对外贸易、对外投资的单位搞些调查，甚至帮他们搞些工作。另外在语言方面，外语我们也加点劲，陪一些外宾走一走，练练口语，有意识地准备一下，以后也许能更加胜任工作。

主持人：你知道一些观众朋友怎么给你设计吗？

马朝旭：我不太清楚（笑）。

主持人：有人说，你应该去当律师，有人说你应该去当外交官，有的说你应该到外贸系统，这和你的专业可以结合，说什么的都有。

马朝旭：我是比较倾向于搞外交或者是外贸。

主持人：好。祝你如愿！

【音响止】

主持人：听众朋友，听完马朝旭的谈话以后，我忽然觉得他的名字与他的禀性很相符。

【音乐起，压混】

主持人：朝旭，早晨的太阳，这不正是他们这一代人的象征吗？他们朝气蓬勃，风华正茂。从他的身上，我看到了我们祖国的未来和希望。听众朋友，你是不是和我有同感呢？

【音乐扬起，渐隐】

这次节目就播送到这里，谢谢您的收听。

（1986 年 7 月中央电台对台《国是漫谈》播出）

新春话通邮

听众朋友，您好！我是刘炜。今天是丁卯年正月初一，是咱们中华民族的传统节日——春节。在和亲戚朋友们欢聚的时候，我也想到了海峡对岸我的听众朋友。也许，您的窗外正响着喜庆的鞭炮，您的家里呢，也是迎来送往，亲戚朋友欢聚一堂，在互相恭贺新春快乐。您看，咱们海峡两岸欢度着同一个节日，我在这里，首先代表我的同仁们给大家拜年！遥祝各位阖家欢乐，万事如意！

【音乐间奏】

听众朋友，新春佳节，亲朋好友总要在一起聚一聚，离得远的，也要寄上张贺年片、明信片，表达一下自己的情意。就说今年春节吧，我和我的同仁们就收到了不少海内外各地寄来的贺年片，特别是台湾岛内听众朋友想方设法转道寄来的贺年片，我们觉得特别珍贵。各地寄来的贺年片里，虽然只是简单的一个祝愿，一个签名，却寄托了朋友们对我们的厚爱，所以它在我们心里留下了深深的记忆。我不光是喜爱这些贺年片，还特别珍视信封上的邮票和邮戳，喜欢集邮的人，都希望把这些邮票、邮戳珍藏在自己的集邮册里。

听众朋友，您是不是也喜欢集邮呢？我给您报告一个迟到的新邮消息吧。今年是兔年，祖国大陆在 1 月 5 日发行了兔年生肖邮票，设计这枚邮票的是李芳芳小姐，她今年 29 岁。这枚邮票的图案，是在白底色上勾画了一只兔子的轮廓，又吸取了我国民间剪纸艺术的表现手法作为装饰因素，配上品红、品绿色，使小兔子显得淳朴、清新，惹人喜爱。俗话说，"兔子不吃窝边草"。这样，人们就往往把兔子跟"和平"、"友谊"这类美好的词汇联在一起。您读过我国唐代诗人李贺的《梦天》这首诗吧，开头一句是"老兔寒蟾泣天色"，李贺在《李凭空侯引》这首诗里，也有"露脚斜飞湿寒兔"这样的诗句。这都是用兔子来指代月亮，因为在我国美丽的神话传说中，月宫里面有玉兔。这样，兔子又常常使人联想到圆圆的满月，孤寂的嫦娥和飘香的桂树。您如果能看到这枚邮票，它也许会带给您故乡的温馨和新春的快慰。

【音乐间奏】

听众朋友，1981 年春节的时候，台湾发行了一组邮票，是"福、禄、寿、喜"一共四枚，这套邮票用了著名书法家于右任先生的墨宝。这套邮票发行后，海峡两岸集邮爱好者和书法爱好者都很喜欢，因为它反映了我国人民欢庆春节的喜悦心情，同时也表现了我国书法艺术的精华。我想，如果您在大陆的亲人能在新春佳节收到您的来信，而且信封上又贴着这套"福、禄、寿、喜"的邮票，那该是多么吉祥如意啊！

【音乐间奏】

听众朋友，说到邮票，我又想到了集邮。我随手翻阅过一些集邮杂志和书刊，里面介绍说现在大陆各级集邮组织有 3000 多个，集邮爱好者有 500 多万人，各种题材、各种形式的集邮展览也是生动活泼、丰富多彩的。有人把邮票看作小型百科全书，有人又把它看作是美术展览，在另一些人眼里，邮票又成了特别的历史教科书，还有人把邮票看作是认识世界的窗口。每个人都可以根据自己的兴趣选择不同的集邮形式，有的人喜欢传统集邮，有的喜欢专题集邮。在各种各样的专题集邮中，有一个专题给了我很深的印象，这个专题叫作"可喜的同一"，

就是专门收集了海峡两岸同一题材的邮票。像中国名画、中国书法、古代铜器文物、故宫珍藏、中国名人等题材的邮票，海峡两岸都在发行。

一位名人有句名言，"邮票是国家的名片。"世界上发行邮票的200多个国家或者地区，都在想方设法地把自己国家里最有代表性、最引为骄傲的东西表现在邮票上。您看，绮丽的风光、丰富的物产、珍贵的动植物、优秀的文化艺术、先进的科学技术发明，还有国家的重要政治事件以及古今卓越的人物，几乎都能在邮票上找到。这样说来，我们海峡两岸邮票的题材不谋而合就是很自然的事情了。因为我们同是中华民族的子孙，有着共同引为骄傲的东西，刚才我提到台湾发行的"福、禄、寿、喜"四枚一组的邮票，用了于右任先生的墨宝。类似的中国书法邮票，祖国大陆也发行过，其中就有杭州西泠印社的社长吴昌硕的书法作品，大陆上有人把于右任的书法邮票和吴昌硕的书法邮票放在一起欣赏。听众朋友，我觉得，我们有着同一源流的文化，这是不应该也无法分开的。这种同一性不仅表现在邮票的题材上，就连设计风格和表现手法都有共同的民族特点。前面我提到的大陆李芳芳小姐设计的兔年生肖邮票，台湾也发行这类邮票，是庄珠妹女士设计的。我在《集邮》杂志上看到过，图案都是圆形的，圆形的小老鼠，圆形的小老虎，今年是不是也有圆形的小兔子呢？那就更会使人想起圆圆的月亮了。庄珠妹女士说过，采用这样的图案，象征着团圆、和睦。我想，这就是我们民族崇尚的一种美。不管是李芳芳小姐借鉴的剪纸艺术还是庄珠妹女士采用的圆形设计，都反映了我们中华民族源远流长的文化，流露出我们民间的风俗和心理意识。您说，这样同根同族的东西，怎么分得开呢？

【音乐间奏】

听众朋友，刚才我们从集邮活动中，看到了海峡两岸的同一性。这种同一性是内在的，是任何外在的力量都无法割裂的。本来，集邮活动是在通邮的基础上开展起来的，不同的国家、民族都可以通过通邮、集邮活动拉起友谊的纽带。美国联合国协会的一份公报里曾经有这样一段话："从一个国家传递到另一个国家的每一枚邮票都是小小的友好使者，这个使者使这两个国家更紧密地联系在一起；

而在国境内流通的每一枚邮票都在塑造着国人的感情。"而我刚才谈到的"可喜的同一"专题集邮，却是在两岸不能直接通邮的情况下出现的集邮活动，这是由我们同一民族的知识和文化源流内在地联系起来的。我想，我们从中可以感觉到，海峡两岸的亲人和集邮爱好者，在暂时不能互相流通的邮票上寄托了一种特殊的感情。这样，我们的集邮活动，不但有寻找两岸同一的专题，还出现了"盼通邮"这样一个特有的主题。有消息报道，王锡爵驾机回大陆后，台湾集邮界掀起一股收藏航空票热潮，特别是1980年台湾发行的一套航空票，人们更是热衷，因为邮票上有台湾中华航空公司的飞机图案。我觉得，这就透出人们盼望海峡两岸通邮通航的心情。我在集邮刊物上还看到，近年来，台湾不少集邮爱好者为了追根寻源，从邮戳中寻找大陆与台湾的共同之处，他们专门收集"百家姓邮戳"，比如说石家庄的石，徐州的徐，郑州的郑，等等，都是百家姓中的姓。大陆上还有人专门收集"连接两岸的桥"的邮票，从我国最早发明的建筑艺术石拱桥，直到具有世界先进水平的长江大桥，您也许不难体味，在这些桥上，还有更深一层的寄托。说到这儿，我想起一个祖籍在大陆的台湾青年写的一段故事。他的祖籍在湖南，父亲是被抓壮丁到台湾的，一次，一位集邮的朋友从大陆转道带去一枚邮票，上面的图案是一座大桥。他的父亲一看，就激动得流出了眼泪。他觉得这是家乡的大桥，他想起了湘江的水，儿时父亲在江边送他上船去读书的往事清晰地浮现在眼前。如今，几十年过去了，家乡的亲人都怎么样了？他一点也不知道。看着、想着，他从心底里说出了一句话："桥啊，桥！但愿早一天架起来！"听众朋友，您一定理解，这位乡亲所说的桥，是我们海峡两岸互通的桥。一张桥的邮票，也许算不上名贵，可在有情人眼里，它比什么都珍贵。它勾起了乡思，唤起了希望，两岸的百万亲人都盼望着这小小的邮票早一天成为沟通他们乡情的使者。

听众朋友，这次的《国是漫谈》节目就到这里，祝各位新春愉快。谢谢！

（1987年1月中央电台对台广播《国是漫谈》播出
1988年获首届全国对台广播优秀节目二等奖）

故乡有路何难归

主持人：听众朋友，您好！我是刘炜，欢迎您收听《国是漫谈》节目。听众朋友，在我们民族的传统中，中秋节是团圆节，因为在这个时候，天上的月亮圆，人间的亲人也总要欢聚一堂，共享天伦。可是由于台湾当局迟迟没有宣布开放两岸亲人探亲的规定，使得分离40年的骨肉同胞仍然是隔海相望，有路难归。此时，他们思乡怀亲的心情是可想而知的。

中秋节的前夕，一些当年随国民党军队到大陆来的台籍老兵，还有从台湾到祖国大陆来上大学的台籍人士在一起聚会，诉说他们对家乡的思念，还有要求回乡探亲的强烈愿望。得到这个消息后，我特地去参加了他们的这次聚会。到会的都是年过半百的老人，发言的人有：彭腾云、蔡铭熹、徐萌山、彭克巽、吕平、陈仲颐、翁肇祺、张俊发、吴明科、李森芳、马荣生、田中山、邱琳、吴崇连、肖焕荣、高天生、刘鸣生等十几位先生，还有一位叫陈弘的先生，因为有事不能到会，就特地写了一篇发言稿，题目是"探亲是人民的权利"，请同乡们在会上代他发言，借以表达回乡省亲的心情。

这些有着共同命运的台湾同乡聚在一起，谈起离情别恨，便滔滔不绝，不少人提起自己的亲人，眼睛里涌出了泪水，喉咙哽咽着说不下去。听着这些鬓发斑白的老人叙旧，我觉得，他们的头发虽然白了，脑海中的故乡却是一棵万年青。40 年前的事情他们都记忆犹新，吴明科先生回忆了随国民党军队刚到大陆时想家的情景，连他到大陆来学会的第一句普通话是什么都还清楚地记得。

【出音响】

吴明科：现在天凉快了，也就是中秋节快到了，我们都想要团圆，中秋节看月亮，月亮是圆的，人间还没有圆，今天能见到这么多的同乡感到很高兴。40 年前我们十几岁的时候，国民党军队需要人，就把我们这些年轻人十七八的，十六七的，恐怕在座的十五六的都有，好多补充进去，开到大陆来了。我是台中县的，现在是南投县，日月潭就是我的家乡。来到大陆，也遇到几个老台胞，知道我们是台湾兵，就说你们想不想家？我说：想家，想极了，想得要命，天天哭，哭得枕头都湿了。他们说，你们要回家的话告诉你们个办法，到上海招商局，然后招商局就可以有人把你们送回家，地点抄下来就准备要跑。那时候在国民党部队里面学的第一句话，普通话是"这一条路到哪里去"，这么一个普通话。

【音响止】

主持人：听众朋友，普通话有千言万语，吴明科先生首先挑选了这句话来学，可见在当时他们急切需要的是找到回故乡的路。我们都不难体味，他无意中留在记忆里的这件小事，包含了很深的乡思。可悲的是，这种想回故乡的急切心情竟压抑了 40 年！现在，他已经能讲一口流利的普通话，也早就熟悉了回家乡的路。在科学技术现代化的今天，地上有路，海上有路，空中也有路，他曾经到离台湾很近的厦门市，想到如果从那坐飞机，半小时就可以到台北了。可是故乡有路却不能通，人为的樊篱，无情地阻隔在故乡的归路上。

然而，亲情隔不断，40 年来，被拆散的骨肉同胞思亲的感情不但没有淡化，反而随着年龄的增长与日俱增，参加聚会的台湾同乡纷纷诉说了 40 年从没有间

断的乡愁。

【出音响】

李森芳：离开了自己的家乡、母亲、亲人，谁不难过呢？我的母亲因为我离家出走，后来我才知道，眼睛都哭瞎了，母亲为了我出走，往北走。往北走，在台湾是有想法的，往北走是相当冷的地方。母亲说，往北走，就是太阳，所以母亲就毫无目的地托人寄，她知道我在徐州，就托人寄棉毛衫。这次我通了信以后才知道，母亲连续给我寄了三次棉毛衫，这是我母亲想我。可是我们也想自己的家乡，自己的母亲和亲人，恨不得一下子就跑到自己父母的身边。

我从部队转业到地方，那时我是 20 多岁，没有结婚，是当翻译了。我经常是夜游人，晚上，夜游，拿着棍子就伴，为什么？睡不着……就这样想家。我在 28、29 时结了婚，成了家。成了家是稍微好一点，但不可能我成了家，我就忘了我的家，确实是想家很苦啊。我想，台湾的那些老兵跟我一样，我现在都不敢提我的父母亲，我提我的眼泪哒哒哒掉。

肖焕荣：我已经离开台湾 41 年了，这 41 年来，没有一天没有想自己的父母和姐妹兄弟，时时刻刻在想念着他们。我和家里是去年 12 月 1 日开始通信的，当我接到我父母信的时候，我是眼泪直往下淌，那封信一连看了十多遍。总的来说联系上了，我心里也踏实一点。我的父母都还健在，都是 80 多岁了，一个人生有多少啊？不是快了吗？见一面也好啊？我们已经梦了 40 多年了，都成了梦想了。

【音响止】

主持人：听众朋友，两岸亲人离别 40 年，有的至今连音信都没通上，这的确是举世罕见的，就像刚才肖焕荣先生讲的，人生有几个 40 年呢？还要拖到什么时候才能让这些游子实现回故乡和亲人团聚的梦想呢？事实上，很多人的梦想已经无法实现了，十几二十岁离开父母，谁想那竟是永别，现在回乡，也只有给父母扫墓的份儿了。

【出音响】

彭腾云：我 20 多岁离开台湾就再也不能见到父母，据说死前还念着我的名

字，这个儿子是死呢还是活着呢？都不清楚，她也就这么死去了。等联系上的时候，我的大哥大姐也过世了。81年我跑到泰国去和我的兄弟姐妹探亲，第一件事就是从大陆买了香，托我哥哥到父母的坟墓去烧香。现在叫我回家探亲，说实在话见见朋友固然是有意义的事情，但是如果说我真的回去想做什么事呢？我就可能到父母的坟墓看一看，烧烧香恐怕也是个有意义的事情。

【音响止】

主持人：听众朋友，这种人生的悲剧，再也不应该继续下去了，总是由人民来充当悲剧的主角，默默地承受生离死别的痛苦，实在是太不公平了。既然台湾当局正在研究放宽台湾人民到祖国大陆探亲的限制，又为什么仍然把在大陆的台籍同胞拒之故乡的门外呢？刚才各位台湾同乡的言谈，表达了思乡怀亲的感情，我无论如何难以把这种深切的乡思和所谓的"统战阴谋"、"圈套"挂起钩来，也丝毫不能明白这种真挚的亲情，有什么危害台湾安全的地方。所以，我觉得他们要求享受探亲的同等权利，完全是自然的、合理的。

【出音响】

吴崇连：一共42年了，你有什么理由不让我们回家，从人道上讲他也没理由，无论从哪个方面讲，国民党都没有理由不让我们回家，因为时间太长了，42年了。人的一生有几个42年呢？等了42年了，头发都等白了，还不让我们回家看看。我们回家，小时候没有对父母尽到一点孝心，回家给扫扫墓可以不可以啊？他不但没有理由不让我们回家，而且我们的子女、老伴都应该让回家看看，因为我老伴是本地人，结婚已经30多年了，还不知道我家门朝哪儿开呢！我们没有理由带回家看看去吗？我们的孩子现在都落台湾籍，我们孩子在大陆已经工作了，都挺幸福、挺好的，那么他的家乡、祖籍不是在台湾吗？所以国民党应该让我们回家看一看。

吴明科：尽管我们今天家庭生活很幸福，很安定，我爱人也是搞教育工作的，我女儿是当医生的，我儿子在一个大厂里当干部，这样一个家庭，我们过得很好。但是家庭生活好、很稳定，并不是就能解这个愁，思念家乡的乡愁，想念

家乡这个感情就能够代替，所以我希望台湾当局能进一步开放，允许台湾人民到大陆来探亲、观光，也应该允许我们自由地到台湾旅行、探亲。

【音响止】

主持人：听众朋友，返乡探亲是人民合法的正当权益，理应保护，台湾当局以种种借口加以限制，有悖情理，结果必然是作茧自缚。明智的办法，应该是顺乎民情，取消在探亲上的种种限制，让分离的骨肉一偿40年的心愿。

听众朋友，这次的《国是漫谈》节目到这里结束了，谢谢。

（中央电台对台广播《国是漫谈》1987年10月8日播）

空镜不空　禁令难禁

主持人：听众朋友，您好！我是刘炜，我们又在《国是漫谈》节目里相会了。我总愿意在这里和各位谈点你我都感兴趣的事，像台湾拍摄的电影《大陆行》就引起了我的兴趣，这是一部探亲题材的片子，可惜我还没能一饱眼福。听众朋友您是不是已经看了这部电影呢？也许您觉得很新鲜，因为以往的几十年中，有关大陆的电影镜头是不准在台湾公开上映的，而在这部电影里，您看到了剧中人到大陆探亲、观光的情景。不过真正使我感到新鲜的，是这部电影"关起门来拍外景"。

听众朋友，您也许觉得这句话不太合逻辑，但这并不是我的发明，它是台湾报纸上的新闻标题，这条消息介绍说，由于受到当局的限制，不能到大陆实地拍摄外景，影片中应该是重头戏的大陆实景，成为最头疼的问题。导演郭南宏急中生智，借用合成特技的方法"神游大陆"。就是说，他从香港买来大陆风光片，用其中的画面和台湾剧中人物的镜头叠合起来，要经过16次的翻印手续才能做成。

听众朋友，我佩服影片导演郭南宏先生的勇气和智慧，他以千方百计克服困难的敬业精神，终于冲破了禁区。同时，我也同意台湾电影界的评价，认为这是"过渡时期不得已的最佳办法"，"不得已"三个字里所包含的无可奈何是不难理解的。虽然我对拍电影不内行，看电影却不是第一次，我在台湾报纸上看到了《大陆行》中的一幅彩色剧照：是男女主人公游览天坛，到底和实景拍摄的不一样，总觉得画面不太协调。为此，我找到大陆的著名导演吴贻弓先生，专门谈论了这个问题。

【出音响】

吴贻弓：这个当然从特技这个角度来说，它是一个比较……也不算太新吧，但在合成方面还是效果比较好的一种。但是我想整个一部影片，特别是描写台湾同胞到大陆来探亲这样一种题材，如果都采取这样一种合成办法，它可能还会出现一些遗憾。如果这些人物能够在真实的环境里面进行活动，他会更加真实，更加自然，让人感觉到更加亲切。我想如果能够进一步使海峡两岸的电影工作者在实地拍摄的话，那么将来无论是从影片的艺术质量，和它的观赏效果这些方面来看，都会达到更好一些的效果。

主持人：导演郭南宏也表示，他希望尽快地开放赴大陆来拍外景。

吴贻弓：要是有这样的机会到大陆来拍外景，作为上海电影制片厂，愿意向他提供一切便利条件。我当然自己还有个想法，我最近想拍一部描写郑成功的这样一部影片，我还很想在不久的将来能有机会到台湾去拍摄外景。

【音响止】

主持人：听众朋友，吴贻弓先生和郭南宏先生都有同样的心愿，他们希望从电影的艺术质量和观赏效果出发，开放两岸电影工作者到对岸去实地拍摄外景。作为电影艺术家，他们的要求无可非议。

当然，台湾新闻局也有难言的苦衷，按照当局的规定，在大陆摄制的影片一律禁演。这次《大陆行》能够获得"特赦"，还是因为新闻局经过研究，对"禁令"做了新的解释，说是"剧情需要、外资公司摄制、没有不良影响的空镜头可

以例外"。实际上，影片《大陆行》中的大陆空镜头，经过特技处理已经不空了，难怪台湾电影界讽刺说，当局的禁令被新闻局"善意的曲解了"。与其让难以维持的规定被曲解，不如干脆把它废止。

我看这话说得一针见血，当局的禁令实在禁而不止。3月底，影片《末代皇帝》在台湾放行了，这是在大陆拍摄的剧情影片，40年来岛内还是第一次进口这样的片子。恐怕新闻局还要加上一条"善意的曲解"，就是《末代皇帝》是外国人在大陆拍的剧情片，可以例外。那么外国人在大陆拍的电影可以在台湾演，自己人在祖国拍的影片为什么就不能演呢？既然能够用特技的方法拍摄有关大陆的剧情片，为什么就不能到外景地去把影片拍得更好呢？为什么要难为自己的艺术家，让他们费力不讨好地泡制遗憾艺术呢？

【《城南旧事》主题音乐起，压混】

主持人：听众朋友，不知道您有没有印象，您现在听到的音乐，是电影《城南旧事》中的主题音乐。台湾著名作家林海音女士的小说《城南旧事》您一定不陌生，写的是20年代旧北京城南的人和事，表达了作者深沉的思念之情，据说在台湾曾经轰动一时。吴贻弓先生把它搬上银幕以后，获得了祖国大陆第三届电影"金鸡奖"的最佳导演奖，并且获得了马尼拉国际电影节最佳故事片大奖——"金鹰奖"。在和吴贻弓先生的交谈中，我想起了他和林海音女士早在几年前的那次默契。

【出音响】

主持人：吴先生，电影《城南旧事》如果在台湾拍摄，您觉得效果怎么样？

吴贻弓：比我们拍摄困难多一些。因为他只能依照图片、依照文字这样一些资料，可能就没有我们的这样一些便利。比如我们当时在北京，找了许多老北京，一些老人，让他们回忆当时的一些情况，包括很细小的一些道具，服装的式样、色彩，服装的料子、质地等等，这些都了解得很清楚。我尽量从小说中找到我所感受到的东西，比如后来我把这部影片归结为"淡淡自嫁愁、沉沉的相思"，所以这部片子是所有的美工、摄影、演员各方面，包括服装、道具、化妆都凝聚

了对旧北京的一种回忆、反思，然后在创作方面把这一切都体现出来。

主持人： 那么林海音女士对你们的创作是不是满意呢？

吴贻弓： 我跟林海音女士没有见过面，没有进行过直接的交流，但我很高兴的是，后来林海音女士的大公子和他的妻子一起到大陆来讲学，路过上海，特地到上海电影制片厂跟我见了面，从他那里我听到，林海音女士后来看到了这部电影的录像带，她非常满意，而且她很高兴，她甚至于觉得这里面的一些孩子、母亲这样一些演员的选择，都跟她生活中的家人有很像的地方。

我觉得虽然我跟她没有直接的沟通，但是这种对于祖国的感情，对于家乡、对于童年的这种感情，有时候是可以沟通的，完全是一种共同的、民族的感情，有时候会不谋而合。

【音响止】

主持人： 听众朋友，和吴贻弓先生的一番交谈，我有一个比较深的印象，这就是两岸的文学电影业同仁需要交流，需要合作，而且能够合作。

说需要合作，就是我们民族电影艺术本身有这种要求，别的不说，在题材上，两岸就有千丝万缕的联系。像《城南旧事》，出自台湾作家，写的是北京的事，要拍电影，就离不开双方的合作；《大陆行》写的是有关大陆的事，就难免要和大陆沟通，否则怎么能拍得真实自然呢。据有关人士说，当代台湾文学题材从时空上划分，大体有三大类，其中的一大类就是大陆题材，随着探亲的开放，这类题材会进一步扩展。我想，两岸文学电影界在这个意义上的交流与合作，比起和不同国家、不同民族同行的交往来，它不光是一种形式上的互相借鉴，也不是猎奇式地合拍一两个作品，它是我们民族文化内在的要求，所以这种交流与合作应该是深入的、永久的。

听众朋友，正是由于彼此间有一条难以割断的民族文化血脉，两岸的文学电影业同仁能够很好地合作。吴贻弓先生和林海音女士不谋而合的成功，就是得益于这样一个深厚的基础。

应该承认，40 年的阻隔，双方都有些陌生；而 5000 年华夏民族传统文化的

贯通，早已使相互间结下不解之缘，大家自觉不自觉地总是要走到一起。我想，这种根深蒂固的民族情结，就是台湾当局的有关禁令最终禁而不止的根本原因。

既然如此，台湾当局就应该创造更加便利的条件，让两岸的文学电影业同仁彼此畅所欲言，互相取长补短，有谋有合，共同为我们民族的艺术宝库创造财富，携手并肩地走向世界。

【混出音乐，渐隐】

听众朋友，这次《国是漫谈》节目结束的时间到了，谢谢收听。

（1988 年 4 月中央电台《国是漫谈》播出
1989 年获全国对台广播优秀节目一等奖）

《香港特别行政区基本法》对"一国两制"的实践意义

主持人：听众朋友，您好！我是文良。《时事漫谈》节目为我们提供了一个谈论两岸时政、沟通彼此思想的园地，在这次节目时间里，我就想和各位探讨一下已经庄严诞生的《香港特别行政区基本法》对"一国两制"伟大构想的实践意义。

听众朋友，在刚刚结束不久的七届人大三次会议和七届政协三次会议期间，来自香港地区的政协委员、香港特别行政区基本法起草委员会副主任委员兼咨询委员会主任委员安子介先生，在接受本台记者何端端采访时，用了一个生动形象的比喻来表达他对"一国两制"的独特理解。

【出音响】

安子介："一国两制"呢，这个制度呢，我比喻就是这个太极图。太极就是一半是黑的，一半是白的，可它们不是正对齐的中间一条线，黑的里面有白的，白的里面有黑的，这个是一条曲线。另外呢，黑的里面有白的小圈子，白的里面有黑的小圈子，这就是互让互谅的精神。

【压混】

主持人：安先生说，"一国两制"就是在我们同一个国家内，大陆实行社会主义，香港实行资本主义。这就像古代的太极图一样，太极图中的黑与白并不是被一条直线截然分开的，黑白之间有一条曲线，并且黑中有白的小圈，白中有黑的小圈，两者可以互容共存，这是十分辩证的。

听众朋友，安先生的这段话是耐人寻味的，社会主义与资本主义之间，本不是一刀切开，各不相干的两件事情，社会主义从资本发展而来，但建设社会主义又必须继承资本主义社会中许多成熟的经验。中国选择了社会主义是具体历史条件决定的，而我国在走上社会主义道路后已经取得了很大成就。同样是历史的原因，香港实行的是资本主义，几十年来运作很好，经济上有不少成熟的经验值得学习借鉴。面对这样的历史和现状，我国在收回香港主权的时候，采用"一国两制"的方式达到祖国的和平统一，这不但能保持香港的稳定繁荣，而且有利于整个国家实现社会主义现代化。

听众朋友，十分可贵的是，安先生对"一国两制"的上述理解已经不是一个理论探讨，而是经过起草香港基本法这样一次伟大的实践之后的深刻体会。在近5年的起草工作中，祖国大陆和香港两地的起草委员们求"一国"之同，存"两制"之异，互谅互解，精诚合作，已经把"一国两制"的伟大构想融进一部实实在在的法律文件中。

听众朋友，如果不带偏见地阅读了《香港特别行政区基本法》（草案），应该说它称得上是一部具有历史意义和国际意义的创造性杰作。"一国两制"在基本法中绝对不是一个抽象的概念，它从序言总则以至各章的条文中都非常具体地体现出来了。

"基本法"第一条明文规定："香港特别行政区是中华人民共和国不可分离的部分。"与此相应的规定还有：香港特别行政区境内的土地和自然资源属于国家所有；香港特别行政区直辖于中央人民政府；中央人民政府负责管理与香港特别行政区有关的外交事务，负责管理香港特别行政区的防务；基本法的解释权属

于全国人民代表大会常务委员会，修改权属于全国人民代表大会；等等。这些条款，保证了一国的统一性，维护了国家的神圣主权。

同时，"基本法"也规定：全国人民代表大会授权香港特别行政区依照本法的规定实行高度自治，享有行政管理权、立法权、独立的司法权和终审权；财政独立、税收制度独立，自行发行货币，并且规定："香港特别行政区不实行社会主义制度和政策，保持原有的资本主义制度和生活方式，五十年不变。"与此相应的条文还有：依法保护私有财产权；保障金融企业和金融市场的经营自由；不实行外汇管制政策，继续开放外汇、黄金、证券期货等市场；保障资金的流动和进出自由；实行自由贸易政策，保障货物、无形财产和资本的自由流动，等等。基本法对香港人的权利和自由给予了充分的保障，其范围之广，包括了政治、人身、经济、文化、社会以至家庭等各个方面。所有这些，又体现了"两制"的差异性，有利于保证香港特别行政区的稳定繁荣。

这里，祖国主权的统一和香港的高度自治是不矛盾的。比如外交和国防，这是任何一个主权国家行使主权的重要标志，中央保留这样的权力不仅不会影响香港的高度自治，相反能够保障香港的合法权益。以外交来说，国际上公认中国只有一个，中华人民共和国是中国的唯一合法政府，中央保留必要的外交权力，允许香港以中国香港的名义从事有关的外交活动，这对香港未来的国际政治地位实际上起了保护的作用。可以说，《香港特别行政区基本法》把维护中国主权统一的原则性和保证特别行政区稳定繁荣的灵活性紧密地结合起来，把中华民族长远的根本利益与局部利益有效地融为一体，并且使之法律化、具体化，为今后"一国两制"的进一步实践提供了可靠保证。

听众朋友，香港基本法所取得的成功雄辩地说明，运用"一国两制"的原则解决历史造成的双方社会制度差异问题，是实现祖国和平统一唯一可行的途径。从这个意义上说，它为大陆与台湾的和平统一提供了一个成功的范例和可资借鉴的蓝本。

台湾问题和香港问题尽管情况不同，但核心都是祖国的和平统一问题。实行

"一国两制"和平统一祖国，保证台湾的稳定和繁荣，符合包括台湾同胞在内的全中国人民的利益，因此，"一国两制"的原则不仅适用于香港，也完全适用于台湾。而且，祖国政府一再表示，解决台湾问题比解决香港问题条件更宽，台湾与祖国大陆实现统一后，将拥有比香港更高程度的自治。

听众朋友，香港特别行政区基本法的诞生，把祖国政府实行"一国两制"和平统一祖国的决心和诚意再次昭示天下，如果台湾方面坚持一个中国的立场，并做到言行一致，我们海峡两岸实现"一国两制"和平统一的宏愿是可以计日程功的。

（1990 年 4 月中央电台对台《时事漫谈》节目播出
1991 年获全国对台广播优秀节目一等奖，并获 1990 年度中国广播奖三等奖）

《新　闻》

国台办副主任唐树备提出
处理海峡两岸交往中的具体问题应遵循的五原则

主持人：本台记者何端端、李晓奇报道：

国务院台湾事务办公室副主任唐树备，今天（4月29日）在北京会见来访的台湾省海峡交流基金会副董事长兼秘书长陈长文时，提出了处理海峡两岸交往中的具体问题应遵循的五点原则。唐树备说：

【出音响】

唐树备：第一，台湾是中国领土不可分割的一部分，中国的统一是台湾海峡两岸同胞的共同愿望和神圣使命，两岸同胞都应为促进祖国和平统一共同奋斗。

第二，在处理海峡两岸交往事务中，应坚持一个中国的原则，反对任何形式的"两个中国"、"一中一台"，也反对"一国两府"以及其他类似的主张和行为。

第三，在坚持一个中国的原则下，考虑海峡两岸存在不同制度的现实，应消除敌意，加深了解，增进共识，建立互信，实事求是，合情合理处理海峡两岸交往中的各种具体问题，维护海峡两岸同胞的正当权益。

第四，积极促进和扩大两岸同胞的正常往来，尽早实现直接通邮、通航、通

商，鼓励和发展海峡两岸经济、文化、体育、科技、学术等方面的双向交流。

第五，海峡两岸许多团体和人士致力于促进直接"三通"和双向交流，应继续充分发挥他们的积极作用。同时，为解决海峡两岸交往中各个方面的具体问题，应尽早促成海峡两岸有关方面以适当方式直接商谈。

这是我给陈先生提出的在处理海峡两岸交往中的具体问题的一些原则。

【音响止】

主持人：在会见后的记者吹风会上，唐树备说，在如一个中国的问题、统一的目标、消除敌意、扩大两岸交流等许多方面，他同陈长文先生是有共识的。

在谈到所谓海上抢劫行为时，唐树备说，大陆同胞、台湾同胞都是受害者，双方有责任合作，一起来解决这个问题。

【出音响】

唐树备：我授权建议，海峡两岸有关方面来合作，来共同打击这类不法行为，来共同维护海上的治安和秩序。可惜得很，就是我这个建议并没有得到岛内的反响。关于台湾的治安情况，台湾的同胞，你们各位了解得比我清楚。大陆的治安，总的讲是好的，但是也有不法分子。所以在这种情况下，如果双方有关方面早点合作的话，我想有些问题可能解决得更好一点。我们应当注意到的是，在海上抢劫中间，大陆同胞、台湾同胞都是受害者，所以我们双方有责任合作，一起来解决这个问题。

【音响止】

主持人：唐树备表示，今天是初步交换意见，以后还要继续交换意见。

会见之前，唐树备对陈长文说，中国红十字总会邀请海基会访问大陆，做了很多工作，陈长文对此表示赞同。

（1991 年 4 月 29 日上午中央电台对台《新闻》节目播出
1992 年获全国对台广播优秀节目一等奖，并获 1991 年度中国广播奖三等奖）

《现代国防》、《国防新干线》

甲午百年看海防

主持人：听众朋友，您好，我是明亮，很高兴为您主持《现代国防》节目。这次节目为您安排了这样几个栏目：《信息传真》、《八面来风》，还有《国防科技》，最后是《专家观点》，欢迎您收听。

【音乐间奏】

主持人：听众朋友，节目一开始，照例是《信息传真》。

本台消息：为期一周的"甲午百年看海防"活动日前在辽宁大连结束，闭幕式上海峡两岸中国近代史专家、甲午战争爱国将领后裔等纷纷表示，通过踏访甲午古战场切身感受到了100年间中国发生了巨变，更体会到中国人只有团结奋斗才能使中华民族像巨人一样屹立于世界东方。

由中央人民广播电台、沈阳军区、济南军区联合主办的此次活动自本月9日开始以来，访问团一行先后在威海及大连旅顺等地凭吊先烈，参观古代海防设施，访问今日港口及开发区，丰富多彩的活动，给大家留下了难忘的印象。

【音乐间奏】

主持人：听众朋友，下面一个栏目是《八面来风》，请您收听本台记者何端端采写的录音报道《别开生面的军营日》。

【出音响：掌声、部队长讲话】

部队长：参加我们 81067 部队军营一日活动的有台湾同胞，有百年前参加过甲午战争的民族英雄的后裔，他们作为特邀代表来和我们一同缅怀民族的先烈，参观人民军队的建设，领略旅顺今日的风光，让我们以热烈的掌声表示对他们的欢迎以及对民族先烈们的崇敬。

【热烈掌声压混，出记者的话】

记者：听众朋友，我是何端端。您现在听到的是在"甲午百年看海防"活动中，我们访问团成员在旅顺驻军参加军营日活动的实况录音。

【出音响：歌声扬起，压混，出记者的话】

记者：坦率地说，当我们刚刚被请进坐满大陆官兵的部队礼堂时，同行的台湾学者看起来有些拘谨不安，但是很快他们就被官兵们热烈的掌声、抒情的歌声所感染，被他们举行的"知旅顺、爱祖国"智力竞赛所吸引。

【出音响：智力竞赛现场】

竞赛裁判：下面我宣布"知旅顺、爱祖国"知识竞赛有关程序，今天有 6 个基层单位参加我们这次知识竞赛。这次比赛有三组题目，第一组必答题，第二组抢答题，第三组风险题。下面正式开始，第一组一号选手请你回答，千百年来，旅顺口地名的沿革情况。

答：旅顺口东晋称"马石金"，隋唐称"都里镇"，元朝称"狮子口"，明初取海上旅途顺利之意，称旅顺口，沿革至今，回答完毕。

裁判：回答完全正确，加 10 分。（掌声）

【压混：出记者的话】

记者：听众朋友，"知旅顺，爱祖国"知识竞赛一开始，在座的台湾学者变得活跃起来，竞赛题目由浅入深，涉及旅顺历史，特别是近代史中的各项重大事件。通晓中国近代史的台湾学者显然听起来非常熟悉，他们时而笑着点头，时而

交头接耳，彼此议论，就像是特邀的竞赛评委，他们对年轻士兵丰富的历史知识和饱满的爱国热情表示深深赞许。竞赛结束后，访问团成员和部队官兵聚集在友谊塔下一起座谈，台湾师范大学的教授王家俭先生情不自禁地对刚结识的年轻朋友们道出了由衷之言：

【出音响】

王家俭：我觉得非常的没有想到，觉得非常意外，非常高兴也非常兴奋，遇到那么多朋友，特别是武装同志，觉得非常高兴。

甲午战争是中国和日本作战，当然在坐的人是他的后代，没有能够参加和日本人作战的，可是"七·七"抗战以后倒有人跟日本打过仗。在座的我不知是哪一位，但我知道有一位，就是我，我是参加过跟日本打仗，那时候才不过十多岁，作战的地方在徐州附近。那次我脚部有点受伤，我就留下了。自从脱离部队以后就念书去了，所以现在改了行了，不是军人了，而是教书了。由于我在抗战期间看得太多了，日本怎样残杀我们的同胞，飞机怎样轰炸，我简直真是痛心疾首，我现在一给学生们讲述时，我的眼泪就流出来，我就哭！所以我抗战热情、爱国热情绝不亚于任何人，我自己凭良心说，我非常爱国的。所以，我研究历史时也是研究海军，研究旅顺口的历史也是出于爱国热情。现在我深深觉得我们国家的部队进步多了，我们是有爱国的教育，这是很重要的，有了爱国教育以后，就有士气，可以说有高昂的士气。当然光有高昂的士气还不够，我们一定要使国家发展高科技的东西，我们要掌握高科技的技术，这么一来我们才能打退任何来犯之敌。

【音响止】

【音乐间奏】

主持人：听众朋友，接下来为您安排的栏目是《国防科技》，介绍海军4805厂蒙古族高级工程师萨本茂女士和她的科技发明。

萨本茂女士和海军的缘分可以追溯到上个世纪，她的叔公是甲午战争中坚守威海东口日岛炮台的北洋海军著名将领萨镇冰。新中国成立以后，萨女士有

幸在海军服务了 40 年，可以说是呕心沥血，为海军科技事业做出了卓越的贡献。她说：

【出音响】

萨本茂：就是在爱我中华，爱我舰船的信念下，我先后完成 6 项科研项目，其中有三项在全国科学大会上得了重大科技成果奖。这三项一个是海上航标灯的清净剂。海上航标是一闪一闪的，它需要一种纯净的乙炔气，这种气是要有一种清净剂把杂质去掉，当时是依靠法国进口，那时候外国对我们封锁，对我们禁运，还扬言你们缺少我们的帮助，你们一万几千公里的海岸线将是一片黑暗。就这样，我们憋了一肚子气，我们做出了我们自己的清净剂，并且效力比进口的还提高 12.5 倍。

【音响压混】

主持人：萨本茂女士研制成功的"高效乙炔清净剂黄粉"，经国家大批量生产，及时用在航标灯上，使万里海疆大放光明。

国外还曾对我国海军舰艇使用的不锈钢尾轴实行禁运，眼看我们的许多舰艇将被迫停航，萨本茂女士经反复试验，研制出我国第一根用玻璃钢包敷普通炭素钢的尾轴，使大批战舰重又驰骋海疆。这种包玻璃钢尾轴的使用寿命比进口的不锈钢尾轴提高 10 年以上，这项新技术已被大陆海军舰艇和民用船舶广泛应用，为国家节约了巨额外汇。

【音乐间奏】

主持人：听众朋友，您现在收听到的是中央人民广播电台的《现代国防》节目，主持人明亮欢迎您继续收听《专家观点》。

听众朋友，今年是中日甲午战争 100 周年，"以史为鉴，振兴中华"，现在正成为我们海峡两岸的热点话题。在我们的"甲午百年看海防"活动中，有幸邀请了海峡两岸的专家学者一起座谈。山东社会科学院的研究员戚其章先生特别说到，前不久他去台湾参加当地举办的甲午百年学术研讨会时，有人和他谈到当年《马关条约》签订后，日本侵略者去接管台湾时，岛上发生的那场抗日战争是当

地居民的抗战，并以此和当前的台湾本土化论调相联系。对此，参加座谈的戚先生和台湾中央研究院研究员吕实强先生都专门发表了反对的意见。戚先生说：

【出音响】

戚其章：他的意思是说，台湾的抗日是本土的，当地居民的抗战，这就不符合事实了。甲午战争不存在本土化的问题，台湾是大陆和当地台湾人一起抗日的。那天吕先生举了几个例子，像杨子云是湖北人，吴明年是浙江人，杨思红是江苏人，而且他们都是指挥员，带领部队的，非常壮烈地牺牲了。

吕实强：当时的那些人心目之中没有台湾人与大陆人的区别，至少从战争期间完全看不出来哪些队伍是大陆的，哪些队伍是台湾的。事实上，作战的地点是在台湾，而不仅仅是台湾人抵抗，这个事实是不能抹杀的。这是典型的中国人团结一体对抗日本侵略，内地人和台湾义军合作得水乳交融，只有台湾人与大陆人一起抵抗的话才能支撑那么久……

【音响压混】

主持人：听众朋友，接着戚其章先生的话发言的是台湾的吕实强先生，他说，在台湾的那场抗日战争持续了近半年，大陆去的人和台湾当地人合作得水乳交融，非常英勇顽强，这是一个典型的中国人团结一体对抗外国侵略的战争，这种民族团结自强的精神是值得我们中华民族永远留传的宝贵财富。

好，听众朋友，这次节目结束的时间到了，明亮在北京谢谢您的收听。

（1994 年 9 月 28 日中央电台对台《现代国防》播出）

台海两岸共命运

记者：听众朋友，您好！我是本台记者何端端，很高兴又在《甲午百年看海防》特别节目里和您相会，在这次节目里，将谈论一个值得我们两岸一起深思的话题，这就是，甲午战争中"台海两岸共命运"。

听众朋友，在我们这次"甲午百年看海防"的参观访问活动中，我们有幸邀请到了海峡两岸对甲午战争很有研究，而且在海内外已经产生了相当的影响的专家学者，有的收入了名人词典，像山东社会科学院研究员、山东省历史学会会长戚其章先生、台湾师范大学教授王家俭先生、台湾中央研究院近代史研究所研究员吕实强先生、大陆中国军事科学院战略研究部副研究员皮明勇先生等。他们中有的人彼此久闻其名不见其人，或者只是在对方的著作中有所交流。那么，这一次他们能聚集一堂，而且是聚集在甲午战争的发生地，一起参观考察，交流学术，他们都感到机会非常难得。

我们海峡两岸的专家学者坐在一起反思100年前那段惨痛的历史，或许是情思相同，话题不由得集中到"甲午战争和台海两岸的共同命运"上来。

"甲午战争"是中华民族命运的一场劫难，说起来大家都觉得是个沉重的话题，战争的惨败给包括海峡两岸的整个中国带来的创深痛巨，至今仍不能完全愈合。而在我们反省检讨的今天，有一种论调像是在未愈的创口上洒了把盐，他们把两岸的"统独情结"追溯到甲午战败，说《马关条约》签订，台湾就被抛弃了，以致成为今日"台独"的一个借口。对此，对这段历史有深入研究的两岸学者给予了充分的反驳，山东社会科学院研究员戚其章先生直截了当地指出，《马关条约》的罪魁祸首是日本侵略者，割让台湾不存在"抛弃"。

【出音响】

戚其章：并不是说要把台湾抛弃，日本占领大陆，谁把大陆抛弃了？！日本割辽东半岛，谁把辽东半岛抛弃了？！首先一个大前提就是日本是侵略者，这个大前提抛开了，一切问题说不清。这些人说实在的没有真正研究，抓到一点东西就大发议论。历史不能歪曲，要尊重历史事实。认为日本侵台并不是预谋，是战争发展到一定程度，自然就要割台了，当然这个意见是不正确的。1874年日本实际发兵侵台，做出计划，认为台湾是无主之岛，那时候就提出，他要占领，而且也确实占领了一段。

【压混】

记者：听众朋友，关于日本割占台湾的野心，中国军事科学院战略研究部副研究员皮明勇先生做了比较全面深入的分析，他认为割台只是日本侵略中国的一个步骤，大陆和台湾同样是日本侵略的目标。

【出音响】

皮明勇：从日本侵略中国的战略角度来看，它从明治维新以后确立大陆政策，就是很明确，大陆政策的第一步，就是占领台湾，接着就是朝鲜，再有就是中国的东北，再有中国的本土，然后才是称霸世界。也就是说，日本从一开始确定对外扩张政策的时候，就是把台湾和中国大陆都作为它的侵略目标。从实际扩张的步骤来看，它1874年入侵台湾，确实是走了第一步。接着甲午战争，当清军在战场上战败的时候，它很快就把割占台湾和割占辽东半岛两个不同方面的土

地要求提出。台湾是什么呢？台湾是中国的东南七省的门户。辽东半岛是什么呢？辽东半岛是中国渤海湾的门户，所谓北进南下的政策在这里充分体现出来了。

那种情况下是，日本挟战胜之余威，把刀架在脖子上了，你割也得割，不割也得割，是没有什么二话说。要么就继续打下去，把你清朝占领你的首都，推翻你的整个国家政权，要么你就接受城下之盟把台湾割掉，所以在那个时候，历史走到那一步的时候，已经没有别的选择了。

【压混】

记者：说到清政府被逼接受城下之盟，台湾师范大学教授王家俭先生和戚其章先生还以他们占有的历史资料，说明清政府为保住台湾所做的最后努力。

【出音响】

王家俭：有一种误解，说李鸿章割让台湾，李鸿章是中国人，也流着中国人的血，他怎么会愿意割让台湾？

戚其章：李鸿章是《马关条约》的签订者，但从马关回来以后，他进行了尽量台湾能保住的活动，我那文章正好根据英国的档案，要保住台湾，说明他不是自愿的。

王家俭：本来李鸿章还想经过英国法国绕个弯子，也模仿辽东半岛的形式，我们宁肯多花点钱，不要把台湾割让给人家，可日本无论如何不答应。没办法，打了败仗，因此你可以知道割让台湾是中国政府不得已的事情。

【压混】

记者：听众朋友，中国的版图痛失台湾，当时的台湾人民痛苦万分，"数千百万生灵皆北向恸哭，声震四野，通宵达旦"；不仅是台湾人民，当时的中国人普遍置身于一种悲愤、忧伤、压抑的氛围中，"四万万人齐下泪，天涯何处是神州？"皮明勇先生谈到大陆和台湾命运相连，日本割占台湾是台湾人民的不幸，也是全中国人民的不幸。

【出音响】

皮明勇：就是说日本对台湾的割占，首先对台湾人民是一个极大的灾难，而

同时我们也应该看到，它对全中国人民来说，也是一场灾难，就是台湾的丢失实际上意味着中国领土主权极大的丧失，这对于全中国来说，既是一个奇耻大辱，也是一个对民族发展来说极为不利的。从海防建设来说影响就更为直接了，一方面作为七省门户的这么一个重要的海防前哨阵地丢失了，中国从广东南洋一直到北洋之间的联系被腰斩成两截，南北失去联系，日本占领台湾之后，后来在20世纪30年代发动全面侵华战争就开始显示出对中国国防一种严重的消极作用。

【压混】

记者：听众朋友，台海两岸唇齿相依，血肉相连同遭侵略厄运，更同仇敌忾，共同反抗侵略。《马关条约》签订前后，朝野震动，全国上下激昂慷慨，一致反对割台，有切肤之痛的台湾士民更是首当其冲。台湾中央研究院近代史研究所研究员吕实强先生说：

【出音响】

吕实强：当时，整个看起来，反对割台。当时正好在北京会试，各省举人到北京考进士的数目很多，最大上诉是公车上书。台湾当地人，或者是台湾的京官，台湾也有在北京做官的，他们更是反对，这个关乎到他们家乡的问题。当时一个很明显的例子，有一个5人联名的文件，慷慨激昂，反对割台，是很悲壮的。其中有一句话是最感动人的："与其生为降虏（假如活着为投降俘虏），不如死为义民（不如死了以后做义民，做个烈士）。"这个非常感动人的。

【压混】

记者：说到反割台，吕实强先生和戚其章先生都特别谈到，在当时的危急关头成立了"台湾民主国"，是反抗日本侵略的一种手段，所谓"自主为国"是相对于日本侵略者而言，当时台湾奏到北京的电文写道："台湾士民，义不臣倭，愿为岛国，永戴圣清。"这十六个字不只是血泪所成，也真能说明台湾和祖国的血肉关系。

【出音响】

吕实强：后来日本人马上要来了，台湾成立所谓"台湾民主国"。

戚其章：它这个民主是台民自主，台湾民众自主抗日，我自立保台，实际上就是台湾省内外官绅共同筹划成立的。

吕实强：他们通电到北京，就是说，他们士民誓不臣倭，誓不做日本人的亲属。他们决定海岛自主为国，但是永戴圣清，就是永远拥戴圣清。台湾人内心的血泪斑斑，一方面也表露了他们对大陆的态度，说明了当时他们心目中认为台湾和大陆的关系是十分密切的，密不可分的。条约已经订了，日本人就来了。

戚其章：台湾抗战，变成一个联合抗日的体制，有当地的，也有大陆去的，是共同抗战。大量大陆去的英勇作战，最后阵亡，非常壮烈。

【压混】

记者：《马关条约》签订后，日本侵略军去接收台湾的时候，岛上的中国人进行了拼死的抵抗，大陆和台湾军民的鲜血流在一起，牺牲后尸骨掩埋在一起，留下了甲午战争中悲壮而又可歌可泣的最后一幕。

参加座谈的两岸学者纷纷说，一个世纪后的今天，往事仍不堪回首，但恰恰是不堪回首事，更值得回首，痛苦的回忆，能够得到深刻的启迪。

【出音响】

皮明勇：我觉得作为中华民族，要真正自立于世界民族之林，民族的强大，不再受别人的欺侮，我觉得民族内部的团结，海峡两岸人民携手的共同奋斗，确实是值得我们深深思考的。

吕实强：从中华民族来说的话，当然应该是一体的，不应该分开的。一定是要统一的，不但合作，而且要一体的。那个精神留给我们的启示就是说，中国人永远血浓于水。

【音响止】

（1994 年 9 月中央电台对台《现代国防》节目播出）

中国与联合国

主持人：听众朋友，您好。在这个时间里，请您继续收听我们这组系列报道的第二篇《中国与联合国》。

【出音响：秦华孙通过越洋电话在纽约接受记者采访的录音】

播号音——

记者：喂，纽约，请问是秦华孙大使吗？

秦华孙：对。

记者：我是北京中央人民广播电台的记者，在51届联大召开前夕，台湾派出代表团到纽约，企图再次推动台湾重返联合国，请问现在情况怎么样了？

秦华孙：我应该向你们报告一个好消息，就是我们反对台湾重返联合国的斗争这次取得了重大的胜利。也就是说，9月18号，第51届联合国大会总务委员会做出了决定，拒绝把极少数国家提出的所谓"台湾代表权提案"列入联大第51届议程，这是1993年以来联大总务委员会连续第四次拒绝将所谓台湾重返联合国提案列入联大议程。

【压混】

主持人：听众朋友，您现在听到的是今年 9 月 18 号第 51 届联大召开之初，总务委员会刚刚否决了极少数国家的所谓"台湾代表权提案"后，中国常驻联合国代表秦华孙大使接受本台记者何端端越洋电话采访时的一段录音。我们看到，中国独立统一的主权再一次在联合国中得到维护。

听众朋友，庄严的联合国讲坛，只能有一个合法席位代表占世界人口四分之一的中国人民。按照联合国 2758 号决议，这个唯一合法代表只能是中华人民共和国。然而近年来，台湾当局在某些外国势力的支持下，公然抛弃"一个中国"的原则，企图以"独立主权国家"地位"重返"联合国，要求把所谓台湾在"国际体系中的特殊情况"列入联大议程，为台湾"参与"联合国进行辩护，当然这种在联合国内制造"两个中国"的行径已经一次又一次遭到失败。如果我们冷静地回顾并分析一下中国与联合国半个世纪的风雨历程，所谓"台湾在国际体系中的特殊情况"就会昭然若揭，这种失败的原因也就十分清楚了。

众所周知，1945 年中国作为旧金山制宪会议的四个发起国之一，对联合国的筹建和成立做出过重大贡献，当时就是安理会的常任理事国。曾经担任新中国外交部国际司司长和中国驻爱尔兰首任大使的龚普生女士，是目前为数不多的那段历史的见证人，84 岁的她仍然保留了历史的记忆：

【出音响】

龚普生：当时二战刚结束，我坐船从印度孟买到纽约去，听到联合国成立了。我主要是从事国际工作，研究国际问题。也许是比较老了，有机会看见了，也听见德国投降，盟军胜利，抗战胜利。最后还是反法西斯国家的胜利，成立了联合国。谁有资格当创始国有一定的根据，中国完全是很称职做这个创始国的，因为我们是最早反法西斯的国家，付出了最大的代价，为整个反法西斯战场起了重大的作用。我的爱人章汉夫，45 年参加旧金山会议，汉夫那时是以中共代表董老秘书的名义去的，还有就是陈家康……

【压混】

主持人：听众朋友，正像龚普生女士所说，中国由于在反法西斯战争中的突出贡献，而成为联合国的创始国之一。关于这个问题，对联合国素有研究的专家、北京语言学院联合国研究中心主任李铁城教授特别谈到，正如中国抗战胜利是国共合作的结果一样，出席旧金山会议的中国代表团对创建联合国做出的重要贡献也是以国共合作为基础的，中共选派了德高望重的董必武并协同秘书章汉夫、陈家康参加了中共代表团。

【出音响】

李铁城：当时参加旧金山会议的中国代表团是国共两党的一个联合代表团。董必武同志参加了联合国宪章的签订，而且参加了整个制宪会议的全过程，因此可以讲，国共两党是共同对联合国的成立做出了自己的贡献，从顾维钧先生的回忆录里和从董老后来写的文章当中可以看出，这次会议两党的合作是很好的……

【压混】

主持人：听众朋友，当时同是中共代表团成员的原国民党外交官顾维钧先生在回忆录中写道，"代表团是代表整个中国的，因此只能讨论有关整个中国的问题。董必武凡有建议或提出问题，无不就商于我"，他们当时都很明确，不是代表哪一党哪一派的，是代表全中国的，所以，中国代表团在整个旧金山会议当中，以一个团结统一的阵容，为会议的成功做出了很大的贡献，然而，中国在联合国初创时期取得了四大国之一的地位，却还不具有大国实力。1946年内战再起，国共合作破裂，当时的旧中国政府没有也不可能实现中国在联合国中的历史使命，因而很快就失去了在联合国初创时期的辉煌，而中国真正在国际事务中起着与大国地位相称的应有作用，还是在新中国成立之后。龚普生女士感慨地说：

【出音响】

龚普生：我46年在联合国做研究工作，很多会都可以去听，那时候所谓中国代表没有发表什么意见，都是附和西方国家的意见，我那时在想，什么时候有我们自己真正的中国代表就好了。49年新中国成立，我就是外交部国际司的副司长，我记得我们国际司第一桩重要的任务就是在49年11月以总理兼外交部长

的名义写信给联合国第四届大会的主席，就是说中华人民共和国是中国的唯一合法政府。

【压混】

主持人：听众朋友，新中国诞生后，中国在联合国的合法权利理所当然应该属于唯一合法政府中华人民共和国，旧中国的代表团已经丧失了代表中国人民的任何法律与事实根据。可是，中国的代表权问题为什么在拖了 22 年之久后的 1971 年 10 月 25 日才得到了彻底解决呢？对联合国问题素有研究的专家、我国前外交部副部长符浩和北京语言学院的李铁城教授分别指出，由于美国政府的蓄意阻挠，公然违背国际法准则，把简单的问题复杂化，使中国代表权问题久拖未决。

【出音响】

符浩：新中国建立以后，恢复中国的合法席位就摆在联合国的议事日程上，当时由于美国的霸权主义，不允许讨论中国问题。整整 10 年，每年都表决，每年都不列入议程。10 年以后，1960 年又再表决，第一次他是少数，中国问题列入议程了。美国人就急了，想了另外一个办法，说恢复中国合法权利，驱逐国民党问题是个重要问题，需要三分之二通过才能有效。这是又一个 10 年，每年投票你都超不过三分之二。其实这不符合宪章规定，宪章规定是接纳新会员或开除一个会员需要三分之二。

李铁城：按照国际惯例和国际法准则，新中国作为一个国际法的主体是解放前中国的延续，它拥有继承解放前中国一切权利的全部的合法性。所以，中国在联合国的合法席位，理所当然的就应该属于中华人民共和国。

新中国应该继承中国的常任理事国的这样一个席位，实际上这是一个政权的更迭问题，不存在重新加入联合国的问题，不存在一个有没有会员资格的问题，中国在联合国只能有一个代表。新旧政权的更迭这在国际关系中是一个惯例，联合国对会员国政权更迭的承认，完全是属于代表证书认证的程序性问题，在安理会里边只需要简单的 7 张可决票就可以了，大会只需要过半数就可以了。美国从

敌视新中国的立场出发，才把本不该成为问题的中国代表权问题随意地歪曲渲染和扩大。

【压混】

主持人：听众朋友，在这期间，为了维护中国主权统一，也为了维护联合国宪章精神，我国政府对美国阻挠解决中国代表权问题的行径进行了坚持不懈的斗争，一针见血地指出，美国推行"两个中国"的政策是阻挠解决中国问题的一个"死结"，这不仅根本违反联合国宪章，也严重地损害着联合国的威信。同时，中国政府和人民始终没有放弃应尽的国际主义义务，和平共处五项原则的倡导和实施，使我国赢得了越来越多的朋友，终于，1971年10月25日，26届联大以压倒多数通过了全面恢复新中国合法席位的提案。同时提交大会表决的由美日等国提出的旨在搞"两个中国"的提案，一个被否决，一个成为废案，以美国为核心的那个企图分裂中国的所谓"传统投票集团"已经无可挽回地瓦解了。

【出音响】

龚普生：基辛格71年来中国，他走的时候记者问他，你估计联合国什么时候解决中国问题呢？他说："明年。"可是他一上飞机，联合国就通过了2758号决议。他以为他完全可以控制，他控制不住了。我后来到爱尔兰当大使去了，有一个尼日利亚的大使，当年联合国表决的时候他在场，他告诉我，他说那个情况简直空前，他说我们都高兴，都站在前面的桌子上跳起舞来了。

李铁城：在当时那种情况下，蒋介石的代表自己一会儿郑重声明，庄严宣布，又断然宣布退出联合国，已经和联合国划清了界限。

【音响止】

主持人：听众朋友，至此，历史已经公正地画上了一个句号——联合国2758号决议从政治上、法律上、程序上彻底解决了中国在联合国的代表权问题。近几年，台湾当局又公然提出重返联合国，这显然是在向《联合国宪章》和国际法挑战。他们一方面攻击联合国2758号决议是"冷战的产物"，一方面又以"会籍普遍性原则"、"平行代表权模式"等来为自己辩解。对此，中国联合国协会会

长谢启美、《中国国际问题研究》杂志主编吴妙发，还有李铁城教授都进行了有力的反驳。

【出音响】

记者：谢会长，台湾方面曾经把联合国2758号决议说成是"冷战的产物"。

谢启美：如果说冷战和当时的中国代表权有什么关系，那就是说，在冷战期间美国政府执行的是反苏反共的政策，这使得美国政府处心积虑地顽固地阻挠了恢复我国在联合国的席位。

吴妙发：2758号决议是在冷战时代通过的，但不是冷战的产物，而是正确的产物，是恢复联合国本来历史面目的东西。从一开始，冷战还没有起来的时候，中华人民共和国就应该恢复。

记者：再一个就是"双重承认模式"，您是怎样看的？

谢启美：首先一条，东西德、南北朝鲜，他们两方面都承认是两个主权国家，而且朝鲜当时的分离是国际协议造成的，德国也是这样造成的。台湾在世界上绝大多数国家没有承认它是主权国家，而且台湾从历史上看并没有国际协议说要造成一个分离的状态，而是相反的，是已经归还了中国，是中国的一部分，是大家都承认的。

吴妙发：《开罗宣言》是台湾问题最早的国际法文件，《开罗宣言》讲到了，就是说要将第二次世界大战日本窃走的台湾还给中国人民，所以台湾是中国的一个部分，已经在法律上解决了。

记者：另外他们的所谓理由，拿着"普遍性原则"当借口。

李铁成：我觉得台湾提出所谓"普遍性原则"问题，实际上是歪曲了宪章的精神。宪章里讲"普遍性原则"，是主权国家不管大小一律平等，都有权参加联合国。台湾作为中国的一个省份，没有权利加入联合国。如果硬要提到践踏"普遍性原则"问题，我觉得我们新中国是受害者，当时只占中国人口百分之零点几的、占中国领土百分之一点几的这样一个台湾当局，却在联合国里冒充中国的代表22年之久，这才是真正践踏了联合国的"普遍性原则"。

大陆和台湾是中国的内政问题，属联合国不能插入的禁区。当时加利说，我认为最好的办法是海峡两岸直接对话来解决这个问题。我觉得加利的话还是讲得很好的。台湾到国际上越争取，这样的空间越少，老实讲，应该是跟北京中央政府谈判。统一的中国在世界上真正能够强大，台湾也能够有自己最合适的位置。在联合国搞什么这种模式那种模式，什么"一国两席"、"平行代表权"，这些实质都是"两个中国"的问题，来制造台湾问题的国际化。

【压混】

主持人：听众朋友，纵观中国与联合国50年坎坷历程，分裂与反分裂的斗争几起几落，贯穿其中。今天，台湾当局企图"重返联合国"的理由显然是站不住脚的，其实质仍然是要制造"两个中国"，迎合国际上一贯想要分裂中国的反华势力，身历这场斗争风云的中国常驻联合国代表秦华孙大使，以及联合国驻华官员贺尔康先生，在接受记者采访时不约而同地强调了一个不争的事实，得道多助，失道寡助，无论过去、现在还是将来，维护《联合国宪章》宗旨的力量必胜，分裂中国的企图必败。

【出音响】

秦华孙：所以在今天的总务委员会会议上，有37个友好国家的代表都能够仗义执言，明确支持中国的立场，坚决反对把所谓台湾代表权问题列入本届联大议程，而总务委员会成员当中没有一个国家发言支持台湾的所谓代表权问题，而且还有一个事实可以补充一下，就是今年提出所谓台湾代表权问题这个提案国，明显比去年少，去年有20个，今年只有16个，这些事实就表明，联合国广大会员国是坚定不移地维护联合国宪章宗旨和原则，以及联合国大会2758号决议的。

至于说"台独"分子吕秀莲最近在纽约的活动，主要是围绕所谓台湾重返联合国这个图谋的。那么她搞了一条游船在联合国大楼附近的东河上漂来漂去，船上挂着鼓吹重返联合国的标语。我也看到这个船，说起来也可怜得很，除了台湾两字能看清以外，其他的字都看不清楚。吕秀莲还纠集了一小撮"台独"分子在联合国大门之外搞什么游行，但是这些活动应该说响应者寥寥无几，特别是遭

到广大爱国侨胞的耻笑，这就说明"台独"活动在任何地方都是没有市场的。吕秀莲还试图借向联合国捐款的名义来搞"两个中国"、"一中一台"，但也遭到了联合国的严正拒绝。

记者：（方晓嘉英文，中文压混）贺尔康先生，近几年台湾曾四次企图借联大搞所谓重返联合国，都以失败告终，原因是什么？

贺尔康：（英文，中文压混）我想他们失败的原因是很清楚的，绝大多数国家都承认中华人民共和国是全中国人民的唯一合法代表，这是在联合国通过的法律决议，经过慎重考虑的。任何想改变这一现实，接纳台湾进入联合国的提案都会遭到大多数会员国的反对，今后台湾可能还会企图重返联合国，但我相信他仍然要失败。

【音响止】

（1996年9月中央电台对台专题播出
1997年获全国对台优秀节目一等奖，并获1996年度中国广播奖三等奖）

请祖国检阅

【出音响：驻香港部队三军仪仗队执行队长张洪涛报告】

张洪涛："副总理同志，中国人民解放军驻香港部队仪仗队列队完毕，请您检阅！"

【出《迎宾曲》，压混】

记者：各位听众，我是记者何端端。1月29号上午，香港特别行政区筹委会委员、香港地区全国人大代表、政协委员、港事顾问共300人，在香港特别行政区筹委会主任委员、国务院副总理兼外交部长钱其琛带领下来到深圳同乐营区，参观组建完成的中国人民解放军驻香港部队。驻香港部队首次公开一展军威和风采，官兵们以特有的迎宾礼仪，欢迎贵宾。

【出音响：仪仗队踏着解放军进行曲正步声，压混】

记者：钱其琛副总理检阅了驻香港部队三军仪仗队后，威武雄壮的仪仗队持枪行注目礼通过主席台。

【正步音响扬起，渐隐】

记者：各位听众，阅兵结束后是精彩的军事表演，11 个科目展示了这支部队全面建设的成果。演兵场上龙腾虎跃、高潮迭起。机智勇敢的侦察兵不需任何器材辅助，利用墙角、窗户、阳台、管道迅速攀登上了四层楼房。刺杀和拳术团体表演不仅显示了威武的力量，同时也表现出严明的纪律和娴熟的技术，展现出官兵英勇顽强的战斗作风，各种轻武器射击弹无虚发，广播员不时用普通话、粤语和英语向大家介绍表演项目：

【出音响】

广播员：下面汇报第六项内容：轻武器点射……

【压混】

记者：12 名射手在一分钟内，对 100 米距离上的目标各发射 60 发子弹，共打出 720 发子弹，命中 716 发，命中率高达 99.4%，其中 10 名选手都是首发命中。

【出音响：掌声……压混】

记者：观礼台上，掌声不绝，安子介、霍英东、李嘉成、曾宪梓等贵宾高度赞扬驻香港部队的良好素质和精彩表演。

【出音响】

安子介：我亲眼看到的嘛，一点没吹牛，都是第一、第一、第一（笑），瞄准的准确度简直不可想象（笑）。作为一个中国人，看到自己的军队，这是我第一次。如果有电影的话，到香港去放，给我们自己人看看，我们自己的军队是什么样的，这是我们香港人很高兴的事。

曾宪梓：啊，很激动。感觉到我们的部队是有纪律的，有组织的，有严格训练的，对香港同胞来讲应该感到放心。

霍英东：我们看这个部队表演，印象是非常深刻的。他们经过非常严格的训练，可以说真正是人民的子弟兵。我看将来九七年以后，这个部队在香港将会是体现文明的标志，而且对香港的繁荣稳定一定会起很大的作用。

【音响止】

记者：各位听众，贵宾们还怀着极大的兴趣参观了部队荣誉室、连队俱乐

部、食堂和战士宿舍。官兵们兴高采烈地欢迎贵宾，极有礼貌地回答客人提出的问题。许多来自香港的贵宾心情非常激动，在连队俱乐部和战士们一起唱起《我的祖国》：

【出音响】

合唱：

这是美丽的祖国，

是我生长的地方，

在这辽阔的土地上，

到处都有明媚的春光。……

【歌声渐隐】

记者：各位听众，钱其琛向驻香港部队赠送了锦旗，锦旗上写着8个大字：威武之师、文明之师。钱其琛对记者说：

【出音响】

钱其琛：我觉得它是一支训练有素，而且有着相当高的政治水平、文化水平的一支部队，我认为他们一定能够不辱使命，完成中央交给他们的任务。

【音响止】

（1996年1月29日中央电台《现代国防》《新闻和报纸摘要》、《全国新闻联播》等多档节目播出）

驻香港部队走向庄严神圣的时刻

主持人：各位听众，1997 年 7 月 1 日，中国政府就要对香港恢复行使主权。从 7 月 1 日零点起，中国人民解放军驻香港部队将担负起香港的防务。此时此刻，您一定想知道，驻港部队官兵是怎样的风貌，怎样的神采？请听中央台记者何端端采写的录音报道：《驻香港部队走向庄严神圣的时刻》。

【出音响】

《驻香港部队之歌》：

五星红旗飘扬在香港上空，

八一军徽映着自豪的笑容。

威武文明之师，祖国钢铁长城。

在陆地、在海洋、在天空，

肩负着神圣的使命。

【压混】

主持人：听众朋友，您现在听到的这支《中国人民解放军驻香港部队之歌》

唱出了驻香港部队全体官兵进驻香港时的豪迈之情，正像驻香港部队司令员刘镇武将军所说的那样：

【出音响】

刘镇武：中国政府 1997 年 7 月 1 日恢复对香港行使主权，这是我们中国人民扬眉吐气的日子。我们香港驻军不仅能看到这一天的到来，而且能亲自从英国人手里接管这块神圣的土地，驻守这块神圣的土地，我们感到非常荣幸、非常自豪，同时我们也感到责任重大。

【音响止】

主持人：听众朋友，作为中国恢复对香港行使主权的象征，并具体实践"一国两制"的驻香港部队，是中国人民解放军序列中最年轻的一支特殊部队。刘司令员介绍说：

【出音响】

刘镇武：为了对香港恢复行使主权，邓小平同志早在 80 年代初就说过，1997 年香港回归的时候要派一支军队进驻香港，他说中国有权在香港驻军，除了在香港驻军外，中国还有什么能够体现对香港行使主权呢？为此，中央、国务院、军委决定，组建驻香港部队。1994 年的 10 月 25 日，我们这支部队召开了成立大会。1996 年的 1 月 28 日，国务院、中央军委正式向全国全世界公布驻香港部队组建完成。

记者：全国人民很希望了解驻香港部队有什么特点，请您介绍一下好吗？

刘镇武：第一，我们这支部队是由陆海空三军组成，这在我们全军还是第一家。第二个特点就是我们这支部队装备精良。第三，我们这支部队都是由有光荣传统、在战争年代有荣誉称号的部队组建的。第四个特点是我们这支部队的官兵素质比较高，我们的军官和士兵都是经过严格挑选的。

【压混】

主持人：听众朋友，在中国人民解放军的建军史上，驻香港部队是第一支陆海空三军合成的年轻部队，然而它的历史又可以上溯到人民解放军创建之初。这

支部队的陆军是从秋收起义中走来的"红一团"的后代,从这里走出过共和国142名将帅,著名的"大渡河十七勇士"、狼牙山五壮士,以及击毙侵华日军所谓"名将之花"阿部规秀中将的"功臣炮连",都出自这支部队。驻香港部队海军在解放万山群岛战役、"86"海战和西沙海战中建立过卓越功勋,国防部授予荣誉称号的"海上先锋艇"就是他们的光荣代表。驻香港部队空军则是在国内外重大抢险救灾、科学实验等任务中屡建奇功,为祖国赢得过许多荣誉的空中劲旅。

【出音响】

操场上龙腾虎跃的操练声响。

【压混】

主持人:听众朋友,驻香港部队组建以来,坚持高标准建设部队。官兵们深知,进驻香港、面对世界,在不同于祖国内地的社会制度下执行防务,责任重大。他们把"使命重于泰山,纪律重于生命,形象代表国威军威"三句话,作为规范自己言行的准则,在努力塑造威武之师形象的同时,特别注重铸造文明之师的形象,政委熊自仁将军介绍说:

【出音响】

熊自仁:为了把我们部队培养成文明之师,我们十分重视加强部队的学习,一个是学小平同志"一国两制"的理论,特别是《驻军法》颁布以后,我们拿出专门的时间组织全体官兵认真学习《基本法》、学习《驻军法》。另外我们还学科学文化知识,包括英语、粤语等方面。我们还专门制定了香港驻军军人道德行为规范,使我们的干部战士在任何时候都能够懂礼貌,有教养,守纪律。

【出官兵学英语音响,压混】

主持人:驻香港部队的官兵文化素质都较高,军官大多数都是大专以上文化程度,在一些技术单位和专业领域,还有硕士生、博士生。随着进驻香港时间的迫近,部队人员更加注重自身现代化素质的提高,学习的空气更加浓厚,四分之一以上的干部会讲英语和粤语。在一些连队,业余时间自动形成了"英语角、电

脑角、文学角"，不少人拿到了第二个甚至是第三个大专文凭或单科结业证书。

【出音响】

部队整齐的步伐声，

刘司令员队前教育：

刘镇武：同志们，我们应以香港——

众官兵：为故乡！

刘镇武：应视香港同胞——

众官兵：为父母！

【压混】

主持人：听众朋友，这是刘镇武司令员在部队进驻香港之前进行队前教育。"以香港驻地为故乡，视香港同胞为父母"，是驻香港部队的宗旨，爱人民、为人民是这支部队建设文明之师追求的崇高境界。

驻香港部队在进驻香港前，驻进深圳已经三年多了，他们爱驻地、爱人民已在当地传为佳话。部队组建以来，先后收到人民群众赞扬的来电来信上千次，仅在"大渡河连"的荣誉室里，地方群众赠送的写有"爱民模范"等褒奖字样的锦旗就有 80 多面。去年，部队共组织四次对香港各界人士开放，香港同胞在惊叹官兵军事训练一流的同时，连连称赞驻港部队官兵讲文明，懂礼貌，守纪律，是一支值得信赖的部队。

官兵们虽然还没有进驻香港，却已对这片国土满怀深情。紫荆花是香港特别行政区的区花，香港特别行政区的区旗、区徽上都有紫荆花图案，大家便在营区种植了一百多棵紫荆花，每天学习、操练之余，细心松土、浇水施肥，使它长得枝叶茂盛。

在即将踏上香港的土地履行特殊使命的时候，驻香港部队的官兵都被那庄严的一刻鼓舞着。

【出音响】

甲：我想这一刻是很神圣的，100 多年屈辱史让我们这些人去洗刷，心情肯

定很激动了。

乙：我感觉到很自豪吧。

丙：我感到非常荣幸。

丁：我感觉担子很重啊，肩负全国 12 亿人民的重托，我感到只有更好地完成任务才能对全国人民有个交代。

【混出整齐的步伐，压混】

主持人：听众朋友，驻香港部队官兵们的心与香港回归倒计时的时钟跳着同一个节拍。他们从倒计时 1000 多个日日夜夜里走来，又阔步向那庄严神圣的时刻走去。

【整齐的步伐扬起，混出《驻香港部队之歌》】

五星红旗飘扬在我们心中，

八一军徽凝聚我们的忠诚，

我们香港驻军，发扬优良传统。

扬国威、壮军威，展雄风，

不辱历史的使命。

【歌声渐隐】

（1997 年 6 月 30 日中央电台《现代国防》等多个节目播出）

精兵风范

主持人：各位听众，世纪之交，按照"一国两制"构想组建的第二支部队——中国人民解放军驻澳门部队诞生了。这是一支标志我国政府恢复对澳门行使主权的精干队伍，是依法治军的文明之师，下面请听本台记者何端端在驻澳门部队采制的录音报道《精兵风范》。

【出部队训练场音响，压混】

记者：各位听众，我是记者何端端。走进珠海驻澳门部队营区，立刻就被部队全新的风貌和精干的阵容所吸引。根据驻防澳门的特殊使命，部队采取了特殊的编成组合。战斗连队中，有的来自秋收起义的红军部队，有的来自解放战争中的塔山英雄团，还有的来自驻香港部队。从训练场上奋勇拼搏的官兵身上，可以看出他们的荣誉称号名不虚传。

部队司令员、年仅 45 岁的少将刘粤军在训练间隙对记者说：

【出音响】

刘粤军：我们驻澳门部队的广大官兵，能够直接实践"一国两制"的伟大构

想，履行神圣使命，感到非常自豪。我们一定不辱使命，坚持高起点、高水平、高效率，让部队在最短的时间内达到进驻要求。现在部队士气非常高昂，我们坚信，12 月 20 号，我们一定能够按时进驻，在澳门依法履行防务。

【音响止】

记者：驻澳门部队组建时间短，编制人员少，使命却重如泰山。为了有效履行防务，他们的体制精简，官兵精干，武器精良。

根据驻防需要，驻澳部队主要由陆军组成，编配少量海、空军军官，总数不过千人。所属部队合成程度高，功能齐全，从领导到分队的层次少。精简的体制要求人员格外精干，他们的文化程度高，军官中大专以上学历达到 86%，士兵平均身高 1 米 73，军事技能都是一专多能，以一当十。记者在训练场上看到，警卫侦察合一的警侦连战士，个个是擒拿格斗、警卫侦察都行家里手的"全能"。

【出音响：演练枪声，装甲车开进声，压混】

记者：驻澳部队的装备以轻武器为主，都是我军一流的新式装备。记者看到，在训练场一侧"科技强军，科技兴训"的大幅标语下，一排崭新的 91 型轮式装甲车，开进训练威武雄壮，射击训练百发百中。装甲兵工程学院本科毕业的连长刘庭凯说：

【出音响】

刘庭凯：连队技术含量比较大。通信专业，他要掌握 GPS，卫星定位仪；装甲车的枪炮手，要操纵三种不同的火器；机枪手，还训火箭筒，自动步枪。

现在我们整个部队上下这种只争朝夕，不辱使命，拼搏向上的精神和劲头非常足，官兵都叫响了"流汗流血不流泪，掉皮掉肉不掉队"的口号，黑夜当白天，一天当两天，雨天当晴天，有一种拼命精神。

【音响止】

记者：经过短时间、高强度的训练，驻澳门部队已经具备进驻澳门履行防务的能力。最近，四总部对他们进行了 17 类 51 项内容考核，优良率达 100%。他们为什么能在短短几个月的时间里就向全国人民交上了一份满意的答卷呢？从班

长刘亚平的一番肺腑之言中，我们不难找到答案。

【出音响】

刘亚平：我最难忘的就是，1997 年 7 月 1 号，我作为一个驻港部队的军人，在香港天马舰营区站第一哨，感到非常地自豪，感到肩上的担子比较重大。我在这里站，不是代表我一个人，代表的是中国军队。我特别苦特别累的时候，我就想到，驻港又驻澳，一生多荣耀。想到自己的责任感、使命感，苦都忘记掉放到背后去了。

记者：现在你最大的心愿是什么呢？

刘亚平：希望澳门回归再站上第一班岗。

【音响止】

（1999 年 11 月中央电台《新闻和报纸摘要》、《现代国防》等节目播出）

体现中国主权的和平进驻
——中国人民解放军驻澳门部队进驻澳门纪实

【出音响：傅全有总参谋长宣读命令】

傅全有:《中国人民解放军驻澳门部队进驻澳门特别行政区的命令》

中国人民解放军驻澳门部队全体官兵：

根据《中华人民共和国宪法》赋予中国人民解放军的使命，依照《中华人民共和国澳门特别行政区基本法》、《中华人民共和国澳门特别行政区驻军法》有关规定，命令你们进驻中华人民共和国澳门特别行政区，于 1999 年 12 月 20 日开始履行防务职责。

【压混】

主持人：1999 年 12 月 20 日，中华人民共和国政府正式对澳门恢复行使主权，中国人民解放军驻澳门部队奉命进驻澳门。部队出征前，中国人民解放军总参谋长傅全有上将亲临珠海驻澳门部队宣读江主席签发的命令，为庄严神圣的"进驻澳门"拉开了序幕。

这是体现中国主权的和平进驻。

这是中华民族彻底结束殖民统治的胜利进驻；

从珠海到澳门，短短16公里的进驻路程，中国人走了一个多世纪。百年风雨路，而今从头越，这一次世纪跨越，跨越了两种制度的障碍，跨越了战争与和平的天堑。"一国两制"，仅仅四个字，奠定了这次世纪跨越、和平进驻取得成功的基石。我们的记者，用手中的话筒记录了这一段永远值得中国人骄傲的历史。

【出开进音响】

指挥员：001做好出发准备，听令出发。

报话声：001明白。

230准备完毕，231准备完毕，233准备完毕……

【压混】

记者现场口播：各位听众，我是记者何端端，我现在在珠海驻澳门部队的正岭营区为您报道。一次世纪跨越就要从这里开始，现在是12月20号 11点15分，即将进驻澳门履行防务的大约500名官兵已经各就各位，登上10台装甲车和60多台其他车辆，整装待发。

【出音响】

指挥员：001，001，105呼叫，听到请回答。

001：001听到。

指挥员：001做好出发准备，听令出发。

001：001明白。

指挥员：001，001，出发！（汽车发动）

时速25公里，车距30米。

【车轮前进声，压混】

记者现场口播：11点20分，部队成一路纵队从陆路向拱北海关开进。开在最前面的先导车之后，是军旗车，一名高举着军旗的旗手和两名护旗手精神抖擞地站在上面，"八一"军旗迎风招展。后面的军车队威武壮观，车上的官兵英姿焕发，他们微笑着向欢送的群众招手。

【音响扬起】

指挥员：保持车距，继续前进！

【混出开进车轮声】

指挥员：801，801，105 呼叫，听到请回答。

报话声：801 听到，请讲。

指挥员：行进纵队先头已到达拱北海关关闸，报告完毕。

报话声：明白，明白。

【出欢送锣鼓声，压混】

记者现场口播：听众朋友，我是记者赵昂。现在的时间是 1999 年 12 月 20 号中午 11 点 50 分，驻澳门部队的车队已经驶到了拱北口岸联检大楼前的关前广场，记者看到，广州军区的首长，广东省、珠海市的领导前来为部队送行，这时，300 多名中小学生把数千个氢气球抛向天空，几十名少先队员手捧鲜花献给驻澳门部队的官兵。

【出开进车轮声，压混】

记者现场口播：各位听众，我是记者何端端，中午 12 点整，驻澳门部队进驻澳门的车队开过了拱北海关的中心线！长达 5 华里的钢铁长龙，迈出了震惊世界的一步，官兵们庄严的神情中透出激动，中国多少代人的梦想在他们身上实现，他们感到非常骄傲！

【出澳门欢迎锣鼓声，压混】

记者现场口播：各位听众，我是中央台记者李源，我现在在澳门为您报道。驻澳门部队几十辆各式军车沿着马厂北大马路、友谊桥大马路缓缓行进，威武雄壮，近 5 万名澳门居民沿途欢迎。他们挥舞小红旗，欢呼雀跃，迎接解放军的到来。车队来到位于澳门东北角的友谊圆形地暂停，在这里举行隆重的赠匾仪式，澳门回归庆委会主席马万祺代表澳门同胞将一面书写着"威武文明之师"大字的牌匾送给驻澳部队。

【出开进车轮声，压混】

指挥员：801，801，105报告，部队已于13点全部到达澳门龙成大厦临时部署点，报告完毕。

【出澳门民众欢呼声，鼓乐声，压混】

记者现场口播：各位听众，我是记者何端端，中午13点整，驻澳门部队全部到达澳门临时驻地——龙成大厦，并且开始履行防务职责。驻澳门部队的临时营区龙成大厦，在市中心比较繁华的罗理基博士大马路，部队在这里驻防后，整齐排列的军车和威武挺立的哨兵成为一道亮丽的风景，引来许多过往行人在这里驻足观看，并且争着和哨兵照相留念。

【出现场采访音响】

记者：您看到解放军进驻澳门，您的心情怎么样？

甲：很开心，心情很激动，我们中国的地方又有我们的军队，人民管理。

记者：现在看到第一班哨在这里站岗，你为他拍照片，你是怎么想的呢？

甲：我是拍下来，这是历史的纪念，是我们中国人的大事，我身为一个历史的见证者，希望留下来的记录给我的子孙后代。

记者：你刚才看到进驻的车队开进来了。

甲：很激动！我们中国的地方有中国的军队进来，身为中国人很兴奋。

记者：您参加了吗，迎军的队伍？

乙：参加了，感觉很激动，终于还是扬眉吐气了。

丙：我们回到祖国的怀抱，有解放军保护我们了。

记者：你刚才和解放军合影呢？

丁：心里很高兴，因为我难得见到解放军，是第一次见到解放军，所以特别兴奋的心情来欢迎解放军进驻澳门。见到解放军可以说是天大的喜事，今天澳门回归祖国，也是我的生日，12月20号是我的生日。

记者：这么巧。

丁：是，所以我特别到这里来。

记者：特地来和解放军合影。

丁：是的。

记者：你跟解放军合影觉得怎么样？

戊：非常好啊，很开心呢，非常高兴，心情不一样了！

记者：您刚才看到解放军的车队开过来了吗？

戊：是啊，看到啊，非常好啊，很雄壮啊，非常喜欢啊。

戊：心情非常激动。这两天都是澳门同胞最大喜若狂的日子，因为中国政府恢复对澳门行使主权，主权的象征之一就是部队来了。我们中国的土地让外国的势力管制那种耻辱的日子过去了。我们喜悦就是国家强盛，用和平的方式来解决历史问题，不光是澳门恢复行使主权，而且对台湾的统一大业，对整个世界的和平发展很有好处。

【音响止】

主持人：听众朋友，驻澳门部队在鲜花簇拥中庄严入城，把澳门民众回归祖国的欢乐气氛推向高潮，这是壮观的历史，历史的奇观！用和平手段解决历史遗留问题，是从战争废墟上站立起来的中国人民做出的明智选择，体现了新中国政府的豪迈气魄和超人胆略。驻澳门部队司令员刘粤军在接受记者采访时说，从他的名字就可以看出自己和军队有着不解之缘，1969年他自愿报名参军时只有一个心愿，就是"当兵打仗，保家卫国"。30年后，他却率领着一支肩负特殊使命的部队和平进驻曾丢失百年的国土。一踏上这片土地，他的心中就充满打胜仗的喜悦，强烈地感觉到不放一枪一炮就收复失地是因为祖国强大！当他们亲手把五星红旗升起在澳门上空，向世界表明中国军队开始在这里履行防务职责时，刘粤军司令代表全体官兵说出了肺腑之言。

【出音响】

刘粤军：作为亲身经历澳门回归并实践"一国两制"伟大构想的驻澳门部队的全体官兵，我们面对高高飘扬的五星红旗，倍感光荣和自豪，也深知责任神圣而重大。我们一定贯彻实行"一国两制"的方针，尊重何厚铧先生领导的澳门行政区政府，尊重澳门行政区的社会制度和澳门同胞的生活方式，做到文明驻军。

驻澳门部队一定能够肩负起历史赋予的神圣使命，履行好澳门防务职责。

【音响止】

主持人；听众朋友，这次节目到这里结束了，谢谢您的收听，我们下次节目再会。

（1999年12月21日中央电台对台《现代国防》播出）

结束两岸敌对状态是实现祖国和平统一的重要一步
——访中国战略学会高级研究员王在希

主持人男：听众朋友，您好！我是陆洋。

主持人女：我是文奇，很高兴为您主持这次的《现代国防》节目。

听众朋友，江泽民主席在 1995 年 1 月 30 号发表了关于发展两岸关系、推进祖国和平统一进程的八项主张，到现在已经整整三周年了。关注海峡和平及两岸关系发展的朋友们一定清楚地知道，这八项主张中的重要一项就是关于结束两岸敌对状态的建议。这项建议说：作为海峡两岸和平统一的第一步，双方可先就"在一个中国的原则下，正式结束两岸敌对状态"进行谈判。

主持人男：最近，本台记者何端端围绕这个问题专门访问了中国战略学会高级研究员王在希先生。在这里，我们不妨就此和朋友们一起回顾一下两岸关系曲折的发展历程，认真思索"结束两岸敌对状态"对于实现祖国和平统一的重要现实意义。

【出音响】

记者：在八项主张中，把结束两岸敌对状态放在一个很重要的位置上。

王在希：这项建议在八项主张里面我认为也是最具有新意的，江主席第一次把海峡两岸和平统一分成了两步，就是把结束敌对状态作为两岸实现和平统一的第一步。这样对促进两岸关系良性互动，解决当前两岸关系中存在的问题，有很现实的意义。

【音响压混】

主持人女：听众朋友，正如王在希先生所说，期望建立一种和谐稳定的两岸关系，消除导致海峡地区局势紧张的各种因素，不仅是两岸人民，也是两岸当局的共同愿望。我们设身处地在两岸的中国人都不难理解，要争取海峡地区有一个长期稳定的和平环境，首先两岸应该就争取结束敌对状态这个问题进行谈判并达成协议。因为要实现两岸直接"三通"，要进行两岸政治性商谈，要实现两岸高层互访，要使两岸经贸关系有突破性发展，包括台湾的亚太营运中心计划得以实现，恐怕都要先结束两岸敌对状态，所以结束两岸敌对状态具有十分重要和深远的意义：从近期看有利于打破两岸之间政治上的僵局，有利于两岸关系走进健康、良性的发展轨道；从长远看可以避免因为偶发事件而导致海峡局势紧张，也可以大大消除台湾同胞对武力问题的担心和疑虑，从而为逐步实现祖国和平统一奠定坚实的基础。

主持人男：听众朋友，在进一步解释消除台湾同胞对武力问题的担忧之前，王在希研究员特别谈到，两岸目前存在的敌对状态，从根本上讲是国共40年代后期内战遗留下来的问题。朋友们中上了年纪的人恐怕都会记得，1947年7月4日国民党政府在南京发布"戡乱总动员令"，在国统区全面进入战时状态，明确将中共定为"戡乱对象"。1949年国民党退到台湾后，继续维护"戡乱时期"的各种法令，实行军事戒严达40年之久。

主持人女：1979年元旦，全国人大常委会在发表《告台湾同胞书》时，提出了结束两岸军事对峙的主张，此后，祖国大陆方面采取了一系列措施。

【出音响】

王在希：你比方说在80年代，我们福建前线就主动地、单方面地停止了对

金门马祖炮击，撤销了东南沿海最重要的军事机构，就是福州军区，在福建前线有关部门也停止了向台湾空飘海飘宣传品，我们广播上也改变了敌对性的称谓……

【压混】

主持人女：听众朋友，王在希先生谈到的这些措施，海峡地区的民众是有目共睹的，这对于缓和台湾海峡局势起到了非常重要的作用。在各种压力下，台湾岛内先后解除了戒严，并在 1991 年 5 月宣布终止"戡乱"。但是台湾针对大陆的军事敌对行动到现在还没有完全停止，坚持把大陆看作台湾最大的假想敌，突出宣传"中共武力犯台"是对台湾最大的威胁。

【出音响】

王在希：这个我主要从台湾当局公开发表的"国防"白皮书来看，这个白皮书里面，它在列举对台湾安全的威胁的时候，最主要的一条，就是来自大陆的这个威胁。你比方说渔船稍微接近一点到台湾当局管辖地区，那么经常发生开枪开炮事件。

【压混】

主持人女：听众朋友，从上面所谈可以看出，台湾问题和德国问题、朝鲜问题有着根本区别，所以要结束敌对状态，不能靠单方面宣布，必须经过双方商谈并达成协议。

【出音响】

王在希：江主席在提出八项主张以后，我们对台有关部门也多次对这个问题提过一些比较具体的设想。这里面确实有一些具体问题需要商谈的，比方说将来海峡地区互通信息的问题，比方说演习啊、训练啊，遇到一些偶发事件怎么处置啊，那么更主要的，互相在政治上逐步建立互信，将来谈起来以后要达成一个协议，这个协议很重要的一条就是将来两岸共同的都来承担义务，什么义务呢？就是共同都来捍卫国家领土主权的完整性，大家共同来反对分裂，反对"台独"，这样就确保台湾不会被分裂出去，海峡局势就能稳定，祖国政府，大陆这方面自

然也不存在向台湾使用武力的问题。

【压混】

主持人女：听众朋友，王在希研究员以上对两岸签署结束敌对状态协议的设想以及对所谓"武力问题"的分析的确值得深思，两岸如果能够就结束敌对状态问题达成协议，根据"一个中国"的原则共同承担义务，只要对双方同时具有约束力的协议得到遵守，台湾同胞对所谓"武力威胁"的担忧不是大可不必了吗。

主持人男：令人遗憾的是，"江八点"已经发表三年，两岸对结束敌对状态也有一定共识，商谈却迟迟难以启动。

【出音响】

记者：那么您认为现在影响甚至是阻碍两岸结束敌对状态的主要因素有哪些呢？

王在希：我碰到一些香港、台湾的朋友，他们也都提过这个问题。

我认为主要两个问题，一个就是一个中国原则，那么到目前为止，台湾当局的立场还是有距离。如果仅仅是结束敌对状态，搞"两个中国"，那我想这个谈判意义不大了。第二个问题就是结束敌对状态最终还是要和和平统一挂钩，这个结束两岸敌对状态的谈判只是为了实现和平统一创造一个条件。现在台湾是想通过结束敌对状态，使目前海峡地区这样分裂状态固定下来，这同样不是我们的初衷，我想可能主要症结就在这个问题上。

【压混】

主持人女：听众朋友，在分析影响两岸达成结束敌对状态协议的症结时，王在希先生认为坚持"一个中国"的原则是关键的一点。换句话说，双方都希望结束敌对状态，但如何去结束敌对状态，结束敌对状态的目的是什么？双方的立场显然还存在很大分歧。

祖国大陆方面在这一点上立场十分明确，这就是结束敌对状态只是作为和平统一整个过程的第一步，目的是为了促进和平统一，所以谈这个问题必须在一个中国原则下进行。坚持这一点并不是强人所难，与台湾当局长期坚持的"国统纲领"统一目标也并不违背，因为这里并不涉及"一个中国"的具体含义，只要

求确认"一个中国"的原则，"一个中国"的含义可以留待逐步实现和平统一的第二步再去商谈解决。如果台湾方面真有推动统一的诚意，不是坚持搞"两个中国"，应该说不难接受这一原则。

可是台湾当局虽然一再表示要结束敌对状态、签订和平协议，却又竭力回避"一个中国"的原则，并且制造"两个中国"的言行屡见不鲜，这就使人觉得它缺乏解决这一问题的诚意，而只是作为一种政治姿态，用来应付岛内舆论压力。

主持人男：结束两岸敌对状态，使台湾海峡真正成为一道和平海峡，这对台湾海峡两岸社会安定、经济发展、相互交流、促进统一都是有百利而无一害，是当前最大的民意所在。近期台湾媒体的调查表明，台湾民众中赞成"三通"、两岸进行政治谈判的超过一半以上。王在希先生认为，祖国大陆方面把"结束敌对"与"和平统一"分成两步走，已充分体现诚意，也是很务实的做法，既考虑到目前的两岸实际状况，也兼顾到将来的统一大目标，为打破两岸近几年形成的政治僵局提供了一个契机。他真诚地希望在今年春暖花开的时候，双方能够开始结束敌对状态的商谈，迈出两岸和平统一的第一步。

（1998 年 1 月 30 日中央电台对台《现代国防》节目播出）

透视克林顿"三不"的对台冲击

主持人：听众朋友，克林顿总统 1998 年 6 月 30 日访华期间，首次公开重申美国对台的"三不政策"，即不支持"台湾独立"，不支持"两个中国"或"一中一台"，不支持台湾加入由主权国家参加的国际组织。英国的路透社在报道中曾经有过这样的描述："只要克林顿和江泽民开口说话，坐立不安的台湾便会仔细地倾听每一个字，好像它的未来取决于他们俩的谈话。"另外还有报道说："台湾专门成立了 24 小时不停监控的形势分析室，克林顿的'三不'政策一出口，它就拉响了警报。"那么为什么克林顿说出了"三不"政策会对台湾造成强烈的震动，这种震动给我们带来了什么样的反思呢？辛旗和郑剑这两位台湾问题专家就这个问题回答了记者何端端的提问。

【出音响】

记者：辛旗研究员，我们注意到台湾媒体这样形容，就是说克林顿"三不"政策对台湾造成了强烈的心理冲击，而且台湾朝野也显现出一些焦虑的心情，您认为这种冲击主要表现在哪里呢？"

辛旗：这个冲击分几个方面来看，一是对岛内"台独"势力的冲击。岛内"台独"势力这几年一直认为美国有可能在一定程度上支持"台独"，或者采取一种比较模糊的政策。这一次克林顿总统明确表示"三不"，可以说是对岛内"台独"势力一个非常沉重的打击，这一点从民进党自身内部出现对"台独"党纲的争议可以看出这种冲击的影响。还有一个方面就是在民众层次的冲击。台湾不能重返联合国，不能加入有主权国家资格的国际组织，这点会被台湾当局利用，认为是所谓祖国大陆对台湾进行打压，我想台湾会有很多人在这方面心里感到不舒服。

记者：应该说美国对台湾的"三不"政策并不是现在才有的新政策，从去年江泽民主席访美开始，美国官员多次表明了这一政策，而且在更早一些时候，美国在行动上一直是这么做的，那么克林顿总统亲口说出来以后仍然对岛内产生如此大的影响，什么原因呢？

辛旗：从尼克松之前的几任美国政府，包括尼克松首先打开中美关系大门的时候，在"三个不支持"方面，中国政府一直通过各种方式希望美国有一个明确的表态，但是美国出于种种原因，当时在落实到文件中美"三个联合公报"和后来的一个声明当中，往往是用词造句都非常讲究，力图避开这个问题，但实质内容是体现出"三个不支持"的。这次克林顿以总统身份在上海讲出"三不"，很有趣的地方，上海是中美第一个联合公报签署地，他讲出"三不"可以说美国政府对这个政策考虑得比较成熟了。

记者：明确表明"三不"的第一位美国总统。

辛旗：是的。

记者：郑剑研究员你是怎么看的呢？

郑剑：为什么在台湾产生这么大的影响呢？台湾方面有这么一种心态，就是美国因素是台湾稳定与安全的支柱之一，美国政策稳定就能保证台湾的稳定。反过来说，克林顿说出"三不"，很显然表明美国的对华政策进行了一定程度的调整，自然会对他们产生冲击了。在台湾，很有意思的是，他们觉得美国既可爱又

可恨。

　　记者：那种依赖关系有一种形象的说法，"美国打喷嚏，台湾就感冒"。

　　郑剑：确实有这种说法，台湾本身确实是很脆弱的，外面一有风吹草动，台湾就会造成一定程度的混乱，感冒也好，发烧也好。

　　【音响止】

　　主持人：听众朋友，克林顿总统说出对台"三不政策"，这对于妄图拉拢美国国内一些右翼势力，依靠美国在国际社会制造"两个中国"、"一中一台"乃至寻求"台湾独立"的岛内分裂势力来说，无疑是一个重大的打击。同时，我们也应该反思这样一个问题，这就是把台湾的前途、命运押在外国人身上，这靠得住吗？如果我们回顾一下台湾问题和中美关系的大起大落，答案是不难找到的。

　　【出音响】

　　辛旗：因为台湾问题产生，并不是因为中国和美国交战产生的，而是中国人自己在 40 年代中期以后进行内战的结果，造成目前两岸分离的局面。如果不是朝鲜战争的突然爆发，台湾问题的解决可能是另一种方向，所以应该考虑比较长远一点。我们可以看到，实际上两次中国的台湾问题都是朝鲜半岛紧张局势造成的。第一次甲午战争，也是因为朝鲜问题引发，最后使中国丢掉了台湾。

　　记者：《马关条约》割让了台湾。

　　辛旗：第二次朝鲜战争的爆发，美国第七舰队协防台湾，出现了美国干涉中国内政，才有在中美关系中，台湾问题始终成为最关键、最敏感、最重要的问题。美国的外交政策历来是所谓的现实主义和理想主义之间的天平上的摆动，它首先考虑美国利益。

　　郑剑：比如说，1949 年中共胜局已定的时候，杜鲁门政府就制订政策叫"等待尘埃落定"，也就是说不管你国民党了。而且我还看到一个美国学者叫拉萨特，他写了一本书，叫《美国的台湾利益》，其中披露一点，当时杜鲁门政府通过私下的渠道，向中国共产党传达了一个信息，就是说如果新中国建立以后，不与苏联搞联盟，或者说与美国站在一块，美国甚至还可以帮助中共把台湾拿过来，我

想这件事台湾人民恐怕记忆犹新。再有一件事就是我们刚才讲了尼克松，60 年代末 70 年代初，当美国政府发现，中国大陆在对抗苏联中的作用很重要的时候，就一下子采取了改善对华关系的决策，反过来就把台湾抛弃了，当时有"国际弃儿"的说法。有意思的是，这一次美国对华政策的调整和那次所谓"尼克松冲击"时，对华政策的调整有如出一辙的成分，都是看到大陆这方面对美国利益在上升，他们的共同之处就是对中国力量或地位的一种承认。

【音响止】

主持人：听众朋友，从以上历史现实的分析我们可以清楚地看到，不论是对台湾还是对中国大陆的关系，美国是以它的全球战略和本国利益为出发点的，当年尼克松来华访问的时候，一下飞机就直言不讳地说："我是为了美国利益而来。"周恩来总理当时也表明，他要维护中国的利益，这一次江泽民主席和克林顿总统也同样坦然地承认各自代表着本国利益。如果说中美关系的改善只是为两岸关系的发展创造了良好的外部环境，那么真正解决好海峡两岸关系问题还要靠中国人自己。台湾《联合报》在 7 月 4 号的一篇社论中说，面对攸关台湾前途的变局，希望当局为全民利益拿出积极的办法来。

【出音响】

辛旗：这次克林顿访华，以及中美之间确立新的战略格局，我想台湾应该考虑两岸之间所谓的外交冲突，以及台湾在国际上寻求生存空间的问题，应该总体地放在两岸关系之下，而且通过两岸的协商，对政治议题的协商，进入正式谈判，来解决一些敏感问题。就像江泽民主席说的，两岸什么都可以谈，这也必然包括台湾关心的所谓国际生存空间的问题。我想这一点台湾的老百姓也都很清楚，花了这么多钱，惹了这么多麻烦，但是"建交国"也没增加，究竟成本效益怎么样去评估，心里该有一本账吧。

大家可能注意到，在克林顿总统访华期间，大陆的"海协会"也向台湾正式地发了一个公函，希望今年秋天，辜振甫先生能到大陆来参观访问。参访期间，汪辜两位老人可以坐在一起叙叙家常，谈谈共同关心的问题，从这个意义上说，

第二次"汪辜会"是采取另外一种方式实现了，我想对两岸关系发展的影响应该说影响之大。

记者：很积极的。

辛旗：是的。

【音响止】

（1998 年 7 月中央电台对台《现代国防》节目播出）

决战 SARS 战地日记

主持人：2003 年春天，一场突如其来的"非典"疫情向中华大地袭来。

短短几个月，疫情从广东扩散到北京、山西、内蒙古、河北、天津等省市（区），人民群众的身体健康和生命安全受到严重威胁。

进入 4 月，"非典"疫情在首都北京迅速蔓延。

北京，作为全国政治、科技、文化、教育的中心，能否及时有效地控制疫情、稳定人心，世界关注，国人关心。在决战"非典"的紧急关头，应北京市政府的请求，经中央军委主席江泽民批准，在全军选调 1200 名医务人员支援北京。

2003 年 4 月 25 日晚，一道紧急命令飞向全军各大单位，各部迅速抽组医护人员集结待命，他们随着军委一声令下开始向北京开进。

"八一"军旗下，一双双曾经在抗震救灾战斗中砥柱擎天的手臂，一双双曾经在抗洪抢险战斗中力挽狂澜的手臂，如今又在这场严峻的抗击"非典"攻坚战中，再一次将人民的利益高高托举！

为了全面报道军队医务人员在北京小汤山组建"非典"定点专科医院，救治

"非典"病人的工作情况和他（她）们在这一特殊时期所走过的心路历程，中央人民广播电台《现代国防》节目将从今天开始，为大家播出《决战 SARS 战地日记（选编）》。（节选 1 集）

"战地浪漫曲"
——护士小史的婚礼

记者：2003 年 5 月 2 日　天气　晴

这是一个普通的日子，但对于中国人民解放军白求恩国际和平医院护士史少蕊来说却非同寻常，这一天在人生长河中只是短暂的一瞬，但在 26 岁的史少蕊的记忆中却留下了永恒。

【出音响，战地婚礼实况，证婚人讲话混播】

证婚人：我代表北京军区联勤部战斗在抗击"非典"第一线的全体官兵为曹磊、史少蕊喜结良缘，表示衷心的祝贺！（掌声）

曹磊：真的很想你，注意身体。

史少蕊：我在这儿会好好保护自己，照顾病人，我一定平安凯旋！

【实况渐隐】

记者：这一天，史少蕊在支援北京抗击 SARS 的战斗间隙做了新娘，新郎是河北石家庄一家工商银行的职员，名叫曹磊。也是这一天，她第一次走进 SARS 病人的隔离病房，成了抗击 SARS 的前线战士。这支战地浪漫曲在我心里产生了别样的滋味，记者的职业使我分别拨通了这对分居两地新婚夫妇的电话，听他们讲述了战地婚礼的故事。

【出音响】

史少蕊：女孩儿吧，肯定都想着自己结婚挺浪漫的。春节的时候回家，我家在唐山，要结婚，选选日子，我说春天或者秋天，这两个季节比较好，不冷不热的。老家就让人给算日子，"八字"什么的，那种说法，选个好日子，选的 5 月 1 号。

曹磊：她要求特别高，觉得应该与众不同，包括自己穿什么，我穿什么，做新娘捧的是什么花，都特别细致要求的，她要捧百合，一般人不都捧玫瑰吗，我们的花当时都定了，要的是十支双头的百合，花车也是在花店定的，特别漂亮，觉得就应该与众不同，我这辈子就这么一次，我就随着我心愿走。

【音响止】

记者：就在他们憧憬幸福，筹办婚事，一天天走近婚期的甜蜜时刻，首都北京也遭遇了突如其来的SARS病毒袭击，疫情在一天天严重。江泽民主席命令全军抽调1200名医护人员支援北京抗"非典"斗争，在京郊组建"非典"定点医院，史少蕊受命成为其中的一名战士。

【出音响】

史少蕊：当时25号下午接到的命令，我们政委给我们开会时是这样说的：25号中午11点接到军区的命令，12点院里紧急开会，下午3点时就紧急通知我们。接到任务后我跟朋友商量，没别的选择，只能回来再重新办呗，再重选日子。

曹磊：按照唐山的习惯，婚礼改日子不太好，但实在是没办法。

史少蕊：我老开玩笑说，一切都是"非典"惹的祸。我说我就不管了，你就通知大伙别来了，饭店、花车都是曹磊一手给退的。

【音响止】

记者：就这样干脆利索地改变了婚期。中国的普通百姓把结婚当作终身大事，中国的军人更知道军令如山。此时我感到史少蕊是一个普通人，一个女性，更是一名军人。她刚才有两句似乎是一带而过的话，让我对她肃然起敬，一句是"没别的选择"，一句是"我就不管了"。她的确没空管别的了，25号接到命令，一番紧张的准备，她的团队27号就从石家庄火速赶到北京。曹磊作为军人的未婚夫，默默地消化着骤然的变化，承担着改变婚期的琐细善后工作——退掉了饭店的酒席，退掉了鲜花和花车，一个一个地告诉亲朋好友改变了婚期。

就在史少蕊投入到抗SARS的战斗中时，部队首长在邮电等部门的热心帮助下，准备成全她的婚礼——5月2日，史少蕊所在的京郊"非典"定点医院、曹

磊和其父母所在的石家庄以及唐山娘家，三方通过可视电话共贺新禧！

【音乐起，混出音响】

史少蕊：当时挺惊喜的，给我们举办一个特殊意义的婚礼，觉得挺高兴的，挺神圣的那种感觉。对我来说，包括亲戚朋友，可以说是十分特殊，有纪念意义的事情吧。

曹磊：太值得回忆了。一早上，同事给我打电话说，曹磊你这婚礼太浪漫了，你小子真有福气。我感到这个婚礼特别浪漫，与众不同，挺好的。三方可视电话，唐山那边特别高兴，我们一回家就打电话，她妈妈他们特别高兴，高兴得都合不上嘴。

【音响止】

记者：说到唐山的妈妈，史少蕊流露出深深的牵挂，身患癌症的母亲也在与病魔抗争。

【出音响】

史少蕊：其实说真的，我最担心的就是我母亲，她身体不是很好，我家姐弟两个人，都不在家，我弟在广州上军校。还有一个80多岁的姥爷，我妈是独生女，没有姐妹照顾她，我爸负担特别大，我姥爷也需要照顾。本来我就跟曹磊商量好了，结了婚就把我爸妈接到石家庄去，照顾他们，怎么说呢，等我回去吧，再把他们接过去。

曹磊：她还是特别惦记着她妈妈，你就放心吧，你妈妈那块儿我会经常打电话跟他们联系，而且会照顾他们特别好的。

史少蕊：我的同事朋友也都说，你看，你不论做什么事，幸亏有曹磊，曹磊可以帮你这么大的忙。我来之后，包括以前也是，我上班忙，不让打电话，都是他帮我妈联系这儿的药，那儿的药，他给寄过去，他给买去，结婚好有个人帮助。就是在比较困难的时候，感情挺真挚的，有人帮你一把，那种感情挺真的。我觉得我们俩感情不是因为某种利益或某种好处建立起来的，感情挺纯粹的。

曹磊：其实我们俩感情经历了一些事情，还是特别深。她的意思让我多注意

身体吧，你看她在外边挺坚强的，但在我面前跟孩子似的。

史少蕊：他现在最惦记的就是我的安全。我觉得他心里肯定也想我，也挺难受的，但在我面前他表现出挺支持的，每次打电话都是鼓励和嘱咐。

曹磊：我一直想怎么才能给史少蕊一个与众不同的婚礼呢，我觉得做到了，这比那要浪漫得多的多，我觉得她应该更满意，满足了我一个心愿，心里挺高兴。好好等着她回来吧，因为这事，她会觉得我更——更爱她。

【出音乐，压混】

记者：听着电话那一端夫妻俩坦诚的话语，我感到他们热爱生活，珍惜生命，内心世界一片阳光灿烂，足以驱散 SARS 阴霾。

史少蕊说，再过几个小时，深夜 12 点的时候，她又要去隔离区病房值大夜班。从她淡淡的话语中，我体味着什么叫临危不惧，什么叫国家有难，匹夫有责。她有自信，她不孤独，她在履行人道精神时，也获得了那么多的祝福和关爱。我想起了百合花，她虽然没能捧在结婚新娘的手上，却映衬出白衣天使神圣高洁的心灵。

【音乐扬起，渐隐】

（2003 年 5 月 2 日中央电台对台《现代国防》节目播出系列节目《决战 SARS 战地日记》2003 年 7 月获全国新闻界抗击"非典"新闻宣传优秀作品奖）

我眼中的中国军队

主持人：2009 年，新中国已经走过 60 年不平凡的历程。伴随着新中国的建设发展，人民军队正在一天天成长壮大，在履行维护国家安全神圣使命的同时，也承担起和平时期执行多样化任务的历史重任。为纪念新中国成立 60 周年，宣传好人民军队，中国广播电视协会军事节目（广播）工作委员会于 2009 年 9 月份整合全国 7 家有军事节目的电台资源，优化组合采编力量，分工采制，共同播出系列报道《我眼中的中国军队》。（节选 1 集）

【总片头】

【衬乐】

中央人民广播电台

中国国际广播电台

海峡之声广播电台

上海人民广播电台

广西人民广播电台

金陵之声广播电台

杭州人民广播电台

纪念新中国成立 60 周年，全国 7 家电台联合制作播出

《我眼中的中国军队》

【乐淡出】

我看新中国 60 周年大阅兵

主持人：您好，各位朋友，我是中央人民广播电台军事节目主持人宋波。10 月 1 号，北京天安门广场举行了新中国成立 60 周年盛大阅兵仪式。本台记者何端端在阅兵观礼台上采访了来自海内外不同地区的几位嘉宾，另外记者还通过电话采访了收看电视直播，了解大阅兵情况的海峡两岸的军事专家，下面就为您播出由我台采制的录音报道《我看新中国 60 周年大阅兵》。

【出音响：新中国 60 周年大阅兵现场实况】

阅兵总指挥、北京军区司令员房峰辉报告："主席同志，受阅部队准备完毕，请您检阅！——阅兵总指挥房峰辉。"

胡锦涛主席："开始！"

房峰辉司令："是！"

检阅乐起——

受阅方队指挥员："敬礼！"

胡锦涛主席："同志们好！"

受阅部队："首长好！"

胡锦涛主席："同志们辛苦了！"

受阅部队："为人民服务！"

【压混，出音响：海内外各界观礼嘉宾感言】

北京民众：非常振奋！咱们国家军力这么强大，我们老百姓感到骄傲啊！

澳大利亚侨胞：我澳大利亚来的，我觉得真的很震惊啊！觉得这几年中国的

发展确实是太快了。我觉得我有这样的祖国，真的很自豪。

雍和宫副管家蒙和乌里基：我是雍和宫的副管家蒙合乌里基，特别高兴，哎呀很兴奋，和过去不一样，我们国家真的强大了。

台湾教师胡和珍女士：我觉得阅兵非常有大家风范，很有气魄，同时也感受到一种热情，就像在台湾感受到大陆为我们台湾没有封顶的捐款的那样一种热情。作为中国人，真的是非常高兴。

【混出新中国 60 周年大阅兵现场实况】

大会主持人："分列式开始！"

【乐起，混出现场解说】

中央人民广播电台现场解说：三军仪仗队护卫着火红的军旗走在队伍的最前面……

【出音响】

阅兵方队指挥员：正步走！

【整齐的脚步声，压混，专家解读大阅兵】

国防大学教授崔向华：我是北京的中国国防大学教授崔向华，整个阅兵充分展示中国特色武装力量体系精干合成、综合高效的建设成果。

【出音响：阅兵现场洪亮的口号声、整齐的脚步声，压混，专家解读大阅兵】

台湾退役将军扶台兴：我是台湾退役的将领扶台兴，外行看热闹，内行看门道。现在中国大陆要求每一个家庭只能生一胎，就是家中的宝贝去当兵，我们在台湾称草莓兵。但从这次阅兵我们能看得出来，这个部队他的精神战力，他的训练不是空心的，是挺扎实的。

台湾记者亓乐义：我是台湾"中国时报"新闻中心的主任记者亓乐义，这么大型的阅兵，要非常精密的通过天安门广场，要有很好的纪律，这个展现精神面貌。这个阅兵是告诉世人，中国从 1840 年鸦片战争开始，由衰转强的历程，我当然期待中国的强大。

台湾退役将军扶台兴：今天大陆能够强大、解放军能够强大，能够真正站起

来，身为中华民族一分子，我当然同样也是享受这种骄傲跟自豪。

【混出阅兵现场洪亮的口号声、整齐的脚步声】

【混出新中国 60 周年大阅兵现场解说】

中央人民广播电台现场解说：各位听众，30 个装备方阵开过来了！这次受阅装备全部为我国自主研制……

【压混，两岸军事专家解读大阅兵】

国防大学教授崔向华：所有装备，都是部队现有的装备，都是我国自主研制的，大多是新型主战装备。与 84 年和 99 年阅兵相比，今年阅兵的装备种类最全、方队规模最大、作战能力最强，这些都集中展示了近年来我军建设的成果。

台湾退役将军扶台兴：把这些装备都拿出来，慢慢也能够透明化了，很坦然敢面对全世界，因为他有自信。

【混出新中国 60 周年大阅兵现场解说】

中央人民广播电台现场解说：18 辆履带式步兵战车开过来了！车手精神抖擞，迷彩的车身熠熠生辉……

【混出海内外各界观礼嘉宾感言】

澳门嘉宾苏中兴：最愿意看的是坦克车过的时候，很有气势，心情十分得激动，我们很荣幸来到祖国观看阅兵仪式，充分表现我们国力，作为中国人感到相当光荣。

台湾嘉宾鲍廷璋：我 49 年去了台湾，我是北京的，我的家人和亲人都在这里，我已经来过十几次了，每一次来，每一次都看到这里在进步，把中国治理得这样好，内心里非常感谢。

台湾退休小学校长温明正：60 年，第 14 次阅兵，除了展示出国防实力以外，我觉得还展现出大陆的繁荣、进步和发展，全中国都在发展。

香港特别行政区议员林启晖：我是香港特别行政区的议员林启晖。40 年前 1969 年的 10 月 1 号，我就来到这个地方，毛泽东主席就在那边挥手，当然是很激动的一个场面。经过 40 年又来到北京，站在观礼台来看这个阅兵，看国家的

这种变化，这种进步。现在已经是非常繁荣，我觉得作为中国人是很自豪的。她是加拿大的参议员——

（加拿大参议员说英语）

香港特别行政区议员林启晖（翻译加拿大参议员的话）：她说这里非常隆重，场面非常盛大，所以来到这里是非常高兴的……（笑声）

【阅兵现场音乐扬起，渐隐】

（2009年10月1日中央电台《国防新干线》、《直播中国》节目播出
2011年获2009—2010年度中国广播影视大奖）

《海峡军事漫谈》

答台湾听友黎明

台湾新竹的听友黎明先生：您好！

您寄给我们《海峡军事漫谈》的信已经收到了，感谢您收听我们的节目，也感谢您热心地给我们提出了意见。从您的信中我也了解到，您是关心祖国统一问题的，只是有些不同的看法，我想在这里和您进一步探讨一下。同时从您的信中，我也感觉到您对大陆军队了解得不够全面，甚至存在着误解，在这里也想一并和您谈谈人民军队有关的实际状况，使您的一些误解得到澄清。

黎明先生，您在信中一开始就提到了大陆"武力犯台恫吓台湾同胞"的问题，显然您误解了祖国政府在解决台湾问题上不能承诺放弃使用武力的用意。您在台湾，一定比我更清楚岛内存在着"台独"势力，而且近年来活动比较猖獗，逐渐地从暗地转向公开，从海外移向岛内，而且还得到了台湾当局明里暗里的支持怂恿。对于这种分裂国土的背叛行为，要对中华民族负责任的祖国政府怎么能坐视不管呢？黎明先生，从来信中我能感觉到您是一个中国心比较强的人，有浓厚的民族情，不然您怎么会那样关注"钓鱼岛"、"印尼排华"这类问题呢，这样说来，

您是反对"台独"的。如果是这样，我们就有了共同点，祖国政府不承诺放弃使用武力是针对"台独"的，绝不是恫吓台湾同胞，正是考虑到包括台湾同胞在内的全体中国人民根本的、长远的利益，我们必须坚定地、有力地反对"台独"，这里当然不能排除武力，否则让"台独"有恃无恐甚至轻易得逞，谁担得起中华民族千古罪人的骂名呢？出于反"台独"的共同点，我这样说，您应该不难理解，对吗？

不承诺放弃使用武力还有一个原因，就是防止外国反华势力干涉中国内政。台湾问题是中国的内政，应该由中国人自己解决，最好的途径是通过政治谈判和平统一，但是至今仍然有不希望中国强大的反华势力总想干涉中国内政，中国的近代史你我都不陌生，丧权辱国的悲剧绝不能在今天的中国重演。

【音乐间奏】

黎明先生，您在信中说，"如果大陆打台湾"，美国等不会坐视不管，大陆军队会被美国消灭，等等。恕我直言，您这种想法过于天真了，可以说是既不了解美国，也不了解大陆。美国是一个实用性很强的国家，在任何情况下，它首先考虑的是美国利益，当然这也可以理解。明眼人都知道，美国在大陆的政治经济等各方面的利益远远超过了它在台湾的利益，从某种角度说，它抓住台湾，同样是为了它在大陆的利益。一旦台海有战事，美国会不远万里过来砸碎所有它在中国大陆的利益而保卫台湾吗？答案显然是否定的。远的不说，就在刚刚过去的8月份，华盛顿凯托研究所主管防卫及外交政策研究的副所长卡本特，在一篇分析文章中说出了很能代表美国主流派的观点，他说："台湾并非美国的重大利益，无论在任何情况下，美国都不会干预大陆与台湾之间的战争。"

至于中国人民解放军是不是会被消灭，历史是最好的回答。长话短说，人民军队是世界上唯一一支与两个超级大国的军队交过手，并取得了胜利的军队，他完全有能力保卫祖国领土主权的完整。黎明先生，您在信中还说，"今天大陆官兵待遇太低，要想提高士气，待遇要提高"，您认为："吃穿零用钱都不够，还打什么仗呢？"应该说，大陆军队的待遇，比起发达国家来说是不算高，中国正在

集中精力搞经济建设，人民军队的官兵都能理解。但是随着国民经济的提高，大陆军队的待遇和过去比，已经翻倍地提高，别说吃穿零用钱不成问题，生活质量一年比一年好。时间关系，这个问题我们在以后的其他节目里还可以详细地和您谈。

说到大陆军队的士气，您只要看一看今年夏天20万大军战胜百年不遇的特大洪水的场面就可窥一斑了。在国家和人民的生命财产受到天灾威胁的时候，人民军队的官兵一呼百应，毫不犹豫地挺身而出，将军和士兵同心同德，不计报酬，不图名利，不分昼夜，奋战50多天，硬是顽强抵御了特大洪水的袭击。所表现出的气壮山河的大无畏精神，惊天地、泣鬼神，也深深感动了受灾地区的百姓。这种高昂的士气哪里来的呢？在人民军队官兵的心里，祖国和人民的利益高于一切。

【音乐间奏】

黎明先生，您在信中关于祖国的统一问题还提到了三点：一是国号问题，二是两岸制度问题，三是台湾和香港、澳门不同。

关于国号，您说"先有中华民国，后有中华人民共和国"，其实祖国政府已经多次表示："在一个中国的前提下，什么问题都可以谈，包括台湾当局关心的各种问题。"现在关键是台湾当局要有诚意坐下来进行政治商谈。

关于两岸的制度差异问题，这已经完全不是和平统一的障碍，现在全世界都在摈弃冷战思维，主义之争、意识形态的不同甚至是对立，都不妨碍彼此的和平相处、共同发展。在一个中国内，允许部分特区保持原有资本主义社会制度不变，已经被香港的实践证明是完全可行的。按照"一国两制"的构想统一后，黎明先生所说的台湾的自由、民主、均富等都不会受到影响。

您在信中还说到台湾和香港、澳门不一样，不是殖民地，的确是这样。但是在"和平统一、一国两制"这一点上，香港问题的成功实践，毕竟为两岸的和平统一提供了可资借鉴的经验。这个问题，我们还可以在另外的时间里专门讨论。

好了，台湾新竹的听友黎明先生，这次我们就谈到这里，您对我谈的还有什么不同的意见，欢迎来信。空中的电波为我们驾起了沟通的桥梁，愿我们彼此有更多的了解。

（1998 年 9 月 4 日中央电台对台湾广播《海峡军事漫谈》播出）

答台湾听友黄融夫

主持人：听众朋友，您好！我是孙瑞。《海峡军事漫谈》节目又开始了，欢迎您收听。这次节目将要为您播出原国民党将领黄维先生的女儿黄惠南谈父亲生前在大陆的情况，这是我们应台中市听友黄融夫先生的要求，特意安排的。黄融夫先生，希望您现在能在收音机前收听我们的节目，另外台南听友朱为生先生也给我们来信说想听淮海战役的情况，如果朱先生对黄维先生的情况感兴趣，也请留意收听。

最近记者何端端专门采访了黄维先生的女儿黄惠南和她的丈夫陈民雄，他们两人都在中国药品生物制品检定所供职，黄惠南女士是高级工程师，陈民雄先生是副研究员。黄维先生特赦出来后，和他们一起生活了很长一段时间。但是黄惠南女士刚出生父亲就成了战俘，第一次和父亲见面是在她15岁上高中的时候。

【出音响】

记者：黄惠南女士，就我的了解您是1948年出生的，那一年刚好是淮海战役结束，您一开始见到您父亲了吗？

黄惠南：没有，见我父亲是 1965 年，上高中的时候。那时父亲还在服刑期间，政府为加速他们的改造，开了专列送他们到祖国很多地方参观访问。正好有一段时间到了上海，我跟我的姨母在上海住，我就去锦江饭店看望他，这是第一次见面。

记者：当时您父亲谈参观的感想，您对他的印象是怎样的？

黄惠南：我第一次见他，心里好像也有些紧张。因为传说当中，他是一个非常威严的人。但是当我见到他的时候，我觉得他是非常精神、非常慈祥的老人。他对我特别亲切，问我上什么学了？我说上高中了。他说，以后准备学什么专业？我说我特别喜欢医。他说，当医生最好了。没想到几十年后，我还真是在医药部门工作，我觉得是应了这个。

记者：他参观完各地有什么感想？

黄惠南：我记得他当时参观了很多地方，学校、工厂、农村。他说在国民党的时候都没有做成，现在这里都已经实现了，他显得特别兴奋，跟我们谈了很多很多。我姐姐在清华，他特别在那里见了她，看到清华的设备各方面特别好。我父亲三几年的时候在北京当时的陆军大学进修了一段时间，对北京也是非常了解，几十年后，北京的变化太大了。他说以前有许多非常穷苦的人，到了 65 年时生产搞得特别好，搞了很多机械化设备。他以前在江西时，想搞一个果园，他就买了拖拉机，当时最先进的一些机械，但当时他什么也没做成。

我父亲在押期间，就是在 50 年代那段时间，全身性的结核，好几种结核同时并发。当时新中国刚建立，各方面很落后，但是组织上花了美元从国外进口最好的抗生素为我父亲治疗。经过 4 年才把他的病治好。我听父亲说，他的腹部全是腹水，肚皮都是透明的。躺了三四年在床上，完全就是靠进口最好的抗生素把他挽救过来了。而且在押期间 20 多年，牛奶鸡蛋就没断过。最困难的时候，他说他看着管理人员开始消瘦，后来又浮肿，他在里面每天都保证有荤菜有素菜，而且是大米白面，没吃过杂粮。这些事，他都觉得特别感动。

【音响止】

主持人：听众朋友，从以上黄惠南女士所谈您可以知道，即使是在黄维先生特赦之前，祖国政府对他也是非常关心的，对这一点，黄惠南女士和黄维先生都非常感激。虽然黄维先生曾经在战场上和人民解放军是针锋相对的敌手，但是在他被俘之后，祖国政府对他采取了非常宽容的态度，本着爱国一家的精神，使他享受了祖国大家庭的温暖。黄维先生特赦之后，政府特地把他夫人和黄惠南女士从上海迁到北京，一家人生活得安定和睦。别的不说，1971年唐山大地震之后，政府专门派人在天坛公园的松树林里搭起能抗震的简易住房，黄维先生每天早上起来，伴着小鸟的叫声散步，生活得很安逸，黄惠南女士谈起这些，记忆犹新。除了生活以外，黄维先生在工作上也得到了妥善的安排，担任全国政协常委，为祖国的团结统一做了力所能及的事。黄惠南女士说：

【出音响】

黄惠南：他主要是搞文史工作，写一些回忆录，接待方方面面的人士，有美国一些研究军事的，研究咱们解放战争的，还有就是以前12兵团，或是他的军校的，好多他的部下、学生，在国内大陆上的也经常来看望他。他们有一些什么困难或者有一些什么具体情况，我父亲总是非常认真地帮助他解决，有时候还在生活上接济他们。自从大陆上改革开放以后，跟港澳台来往就比较多起来了，他的好多老同学、老部下跟他的书信来往就越来越多，而且他也是尽力地跟他们联系。好几次去香港，在那里会见一些他的老朋友、老同学，就把我们大陆上的很多情况告诉他们，探讨和平统一这个话题。我觉得父亲好像……从这些朋友、同学介绍当中也知道台湾经济方面发展得比较好。他心里老觉得咱们这边应该把经济搞上去，就可以跟台湾方面进行更加多的联系。台湾有一些他的部下在职，回不来，但是通过他们的一些子女、家属到大陆上来扫墓、探亲，他都很好地接待。

记者：陈先生，您作为黄维先生的女婿，跟他生活了那么长时间，对他也非常了解，我想请您介绍一下。

陈民雄：我总的感觉，她的父亲很念旧，人很耿直。对原来的部下、上级、

同事，凡是在大陆上他能接触到的，有时他亲自去探访。比如说，他过去的上级陈诚先生，不管怎么样，生前还为祖国统一做了一些工作，他在大陆的故居和祖坟，她父亲（黄维）都给予很好的照顾。除了位置高的台湾这些故旧外，包括位置级别比较低的，他也一视同仁。过去有的是被俘的，或者有的是起义的，他都是按着当时的历史背景给他们写证明材料，他不厌其烦地给当地政府组织、中央写信，证明情况，从政治上帮助了这些故旧。从经济上，那时候她父亲也不富裕，200元人民币一个月吧，到北京来住宿的给资助一点路费呀、吃饭的粮票呀，诸如此类的吧，还是挺关心。他还比较关心公益，我们国内的工业现代化发展他也非常感兴趣，而且发自内心的。我记得有一次，听到江西他的老家贵溪发现一个特大的铜矿，而且铜矿伴随着很多贵重金属，金、银、铜、铁，所以他觉得他家乡因这个铜矿很可能带动整个地区的繁荣，由衷地高兴，他兴奋了好多天。

【音响止】

主持人：听众朋友，黄惠南夫妇两人最后特别谈到，黄维先生临终前还有一个未了的心愿，这就是到台湾去看一看亲朋老友，使两岸能有更多的双向交流，他们希望父亲这个未了的心愿能在后代人身上成为现实。

【出音响】

黄惠南：我的父亲在临去世之前，本来是打算去台湾访问的，想看看他的那些老朋友、老部下、老上级，很不幸，因为心脏病的发作，没能成行。我们作为子女，特别理解他这个未了的心愿。我们也非常希望我父亲的老朋友有机会到祖国大陆来访问、探亲，我们两口子一直在中国药品生物制品鉴定所工作，这个单位主要是从事药品的管理，我也特别希望台湾这方面的同行能在业务上有一些往来。

陈民雄：我的岳父临去世前准备去台湾，香港去了好几次，台湾有意向，也愿意让他去。我觉得两岸都是友好的，互相愿意交流的。她父亲想做一点工作，起到架桥梁的作用，这个没有实现，是他终生遗憾的事情。我们就想，他老先生这辈子也不容易，尽自己最大努力为两岸工作献了一份力量。作为我们子女来

说，也希望看到现在台湾还健在的这些长辈，我们向他们问好，有机会也想去看望他们，如果他们还能到大陆上来，我们一定很好地接待他们。我希望我们第二代、第三代继续保持密切的联系，我们现在所在单位相当于美国的 FDA 机构，是政府的一个重要的执法部门，负责包括国外药品、进口药品的质量管理、技术测试，还有国内新药的审批上市工作，投放市场的药品的质量控制。我们现在与世界各国都有广泛的接触，我们希望台湾的同行和老前辈加强联系，一起为两岸的统一多做贡献。

【音响止】

听众朋友，以上您听到的是原国民党高级将领黄维先生的女儿黄惠南和他的丈夫陈民雄谈黄维先生生前在大陆的情况，台中市的听友黄融夫先生和台南市的听友朱为生先生，您听了以后有什么想法，欢迎您来信或者来电话。

（1998 年 12 月中央电台对台《海峡军事漫谈》节目播出）

为什么冤家变朋友

——从国共两个飞行员的传奇经历谈起

听众朋友，在这个栏目里，我先为您讲一个有关两岸飞行员的故事，然后我们再通过这个富有传奇色彩的故事，谈论一下值得我们两岸军队官兵思考的话题。

要说这个故事的主人公，40 年前，一个是人民解放军的空军战斗英雄刘玉堤，另一个是国民党的飞行骁将余建华。他们在一次侦察与反侦察的较量中，空中拼死相搏。可是 40 年后，历尽劫波兄弟在，相逢一笑泯恩仇。

不久前，已经是美籍台商的余建华先生来到北京，在已经离休的原空军某部司令员刘玉堤的家中坐客。一见面，他们就紧紧地握住对方的手，余建华先生抑制不住兴奋，一个劲地说："冤家，真想念你啊！"

听众朋友，您也许会问，这对"冤家"40 年前的那场长空激战是怎么回事？他们现在又是怎样重逢，化敌为友的？

1958 年，台湾海峡充满火药味，您在台湾一定对"反攻大陆"这个词非常熟悉。当时余建华先生是国民党空军桃园机场第六大队的中尉飞行员，一次，他奉命到大陆福建、江西一带侦察，他飞僚机，正在福建上空时，突然，一架战机

直逼他们而来，飞长机的飞行员发现不对，来不及与余建华联系，掉头就跑，向台湾飞去。跟在长机后面的余建华，不知怎么回事，便紧跟其后。当他发现有飞机拦截他们时，这才惊慌了。于是他加大油门，可后面的飞机死死地盯住他，像是一条尾巴一样，怎么也甩不掉，你向上他也向上，你下滑，他下滑，穷追不舍。正在余建华惊慌之际，突然，"砰"的一声，飞机颤抖了一下。"不好，飞机被击中。"他心一紧，更慌了，只觉得这下必死无疑。但飞了一分钟后，他感觉到飞机状况良好，这才知道，没有击中要害，便拼命加大油门驾驶受伤飞机返回桃园机场。一下飞机，他长长地舒了口气，庆幸逃过了这次灭顶之灾。余建华知道，拦截他飞机的是广州军区空军某师，师长就是在朝鲜战争中击落敌机多架、名声赫赫的战斗英雄刘玉堤，但他压根没想到向他开炮的正是刘玉堤本人。

是谁向他开炮？为什么最后没有追他？这个谜一直埋在余建华心里。他认为应该先找到刘玉堤，才有希望找到那个向他开炮的"冤家"。

1973年，余建华退出国军现役，取得美国籍，并来华投资办了公司。事业有成之后，他仍然没有忘记打听刘玉堤的消息。

踏破铁鞋无觅处，得来全不费功夫。1991年春，在美经商的余建华到广州市二轻局局长龙鸿均家做客，当他看到龙局长客厅挂着刘玉堤题写的"鹰"字条幅时，心中大喜，他急忙问主人："这字是买的还是别人送的？你认不认识刘玉堤？"龙局长说："他是我的师长，我当然认识。"龙局长又反问余建华："难道你也认识他？"

"我知道他，但不认识他。"接着，余建华把那次战斗讲了一遍，最后说，"我想见到他。"

由龙鸿均联系，今年1月，两个40年前空中交手的"冤家"终于在广州见面。那次交谈，余建华问："那天，我飞僚机，追着打我的是谁？我一直想搞清楚。"

"我先想追长机，但距离太远，追不上，就追僚机打，当时我想，既然追来了，不能白来一趟，打一架是一架。"

"这么讲是你打我了？"余建华终于找到了留在心中多年的谜底，一时感慨

良多，他说："当时追得那么凶，从7000多米追到1000多米，我只有下滑逃跑，一点还手的功夫都没有。可是，最后你怎么不追了？再追一下我就完了！"

"我追你的时候，指挥所就命令我返航，追到2000米时，指挥所担心油料不够，超出半径作战而飞不回来，所以命令我返航，军令难违啊，不过我还是开了炮，打中了，但没打中要害，所以没打掉你。"

"要是打掉了就没今天的见面啊！"余建华风趣地说，说完，两人哈哈大笑起来。

自从在广州见面之后，余建华与刘玉堤的联系就不断，经常三两天一个电话，两人有说不完的话，总期待着再次见面。前不久，余建华趁来北京洽谈生意之际，终于来到"冤家"刘玉堤的家中畅谈畅饮。

一盘花生米，一瓶茅台酒，简简单单，却有很浓很浓的中国情。刘玉堤今年75，余建华今年65，他们走过了大半生，走出了中国内战的阴影，确实有很多很多的话要谈。他们从过去的战争，谈到今天的和平，从两岸的对峙，谈到未来的统一。越谈越投机，越谈话题越深远。他们的想法不约而同：以前我们交过手，教训太深刻了，我们不能再自己打自己了，中国人应该团结起来，一起建设强大的祖国。

他们真的商量起能为中国的航空事业做点什么。余建华先生说："现在西方等发达国家培养飞行员，都是从基础抓起，从少年抓起，所以他们储备了大量的飞行后备力量。我们应该学人家的先进经验，培养飞行苗子也从娃娃抓起。"

"这个办法好，我也经常思考这个问题。"刘玉堤先生马上有了共鸣。

余建华先生接着说："现在美国有一种水陆两栖飞机，安全可靠，操作简便，我想买一架通过海关运到大陆来，办个驾校。"接着，他又拿出一盘录像带，在电视上放起来，他边看边介绍，讲解这种飞机的性能和组装方法，引起了刘将军的极大兴趣。

余先生的想法得到了刘将军的支持，俩人当场相约：为了培养中国飞行员的后备人才，要驾驶同一架飞机，飞上蓝天。

听众朋友，一对战场上你死我活的对手，幸存后留下的不是仇恨，而是更深远的友谊与合作。听众朋友，您听了这个故事是不是想到了这是为什么？我们从这个故事中可以得到什么样的启示？

首先，从我们中华民族感情的角度来说，毕竟是血浓于水。不论是大陆军队还是台湾军队，都是中国军队，同室操戈，手足相残，这是于情不容的事。刘玉堤将军和余建华先生战后幸存悟出了自相残杀的悲剧性，首当其害的是两岸军队的官兵们。他们之所以能够捐弃前嫌，重修手足，更加珍视余生的意义，不能不说是有流在血脉中的基因。

再从国家利益的角度考虑，中国的富强，之所以是包括台湾同胞在内的世代中国人的理想，因为它关系到我们的根本利益。两岸中国人不仅有无法割舍的血脉深情，还有唇齿相依的共同利益。经济的富，国防的强，都需要我们携起手来共同努力，而不应互相敌对，徒生内耗。刘玉堤将军和余建华先生以大半生的经历深刻认识到这一点，并且身体力行，在宝贵的余生中精诚合作，实在是为我们树立了可供效仿的榜样。

（1998 年 11 月中央电台对台《海峡军事漫谈》节目播出）

李登辉破坏台海和平我们不答应
——台湾渔民访谈录

　　主持人：听众朋友，您好！欢迎您收听《海峡军事漫谈》节目，我是主持人孙瑞。

　　最近，李登辉分裂祖国的"两国论"引起海内外各界的强烈反对，由此引发的台海紧张局势成为我们的热点话题，这不仅可以从两岸媒体的报道中反映出来，就从台湾听众给我们来信来电话中，我们也明显地感觉到了这一点。不止一个听众朋友在来信来电话中谈到，李登辉的"两国论"并不代表台湾民意，只代表他个人和一小部分利益集团。前两天，本台记者何端端到福建的平潭岛去采访，我们都知道平潭岛是大陆距离台湾本岛最近的地方，那里的东澳港是祖国政府指定的台湾渔船停靠点，常有台湾渔船停靠在那里办理一些渔事业务。何记者就在台湾海峡西岸访问了几位普通的台湾渔民，那么岛内民众为什么反对"两国论"？分裂祖国的"两国论"怎样伤害了两岸人民的根本利益？究竟采用什么样的方式解决两岸问题最有利？我们来听一听这些台湾最基层民众的现身说法，应该不难找到明确的答案，这次节目就请您收听何记者与几位台湾渔民的访谈录音。

【出音响】

记者：你们是从哪里来的？

台湾渔民：苏澳港（台湾地名）。

台湾渔民：我从小琉球（台湾地名）。

台湾渔民：我从基隆（台湾地名）。

记者：您呢？

台湾渔民：也是从苏澳，昨天第一次来。

记者：昨天什么时候来了？

台湾渔民：昨天中午的时候。

记者：您怎么称呼？

台湾渔民：我叫林振龙。

台湾渔民：我是陈目才。

台湾渔民：我叫程景山。

台湾渔民：我就是老王。（笑）

记者：现在你们都知道李登辉提出"两国论"吗？

台湾渔民（众答）：知道，知道。

老王：被人家老百姓批评得半死。

记者：你们能不能给我谈一谈你们的看法？

林振龙：独立是不可能独立。

记者：为什么呢？

林振龙：大家都是中国人，你独立算什么，算谁？不独立我们都是中国人，独立没有什么好处的。

程景山：我们是希望统一的，真的。肯定会统一的，我们心里是这么想，只是当官的不同意。

陈目才：当官的你要作头，我要作头啊。

记者：就是说你自己不愿意"台湾独立"是吗？

程景山：独立是不可能，因为老百姓都反对的。

记者：你怎么觉得"台湾独立"会对台湾不利呢？

程景山：我认为台湾目前在国际上没有什么能力，我们出门的话，中国在国际上属于一个强国。有什么事情由中国出面，跟台湾出面就差很多了。肯定了，我们出门面子比较大，中国的，中国是很大的，台湾人家不理你，你有钱，对，台湾有钱，但是人家不理你。中国在国际上影响力是很大的。"西瓜靠大边"（闽南语），我们闽南话这样讲，当然要靠大的嘛！出门的话我兄弟多，要打架，我兄弟多。所以，人民当然不会赞同它独立，真的。

记者：你觉得他能代表你们老百姓吗？

程景山：不可能的，哪里能代表台湾所有人。

记者：你的家人和你周围的人是不是都不赞成呢？

程景山：当然是不赞成，你说你能够代表全部的人不行的，早就要下台了。

记者：你为什么认为他应该下台？

程景山：他很霸道（闽南语），好像他讲了算。权力是在你当局手上，那么要搞独立，这是你讲的，你要经过人民同意。好像兄弟要分家，人民不同意也是不可能的。

记者：你觉得他做不成，是吧？

程景山：不可能会独立，人民会反抗，会游街。哪有你说的算的，你是老大，还是我老大？人民是老板，当官是最小，人民最大，当一个领导人是人民拜托你做事情的。（老王插话）是我们的公仆。他说的算，哪有这样的事，他做错事情我们敢骂他。

林振龙：李登辉要这样做，我们老百姓不同意就示威抗议。李登辉不是替老百姓考虑，你当一个家长，讲话讲错了，儿子都不听你的。你没有照规矩来，你爸爸上梁不正下梁歪，大家不听你的。

【海浪拍击声，混入音乐间奏】

记者：就是95年、96年这边演习的时候，你们还在海上吗？

程景山：那个时候我们不敢过来。

老王：那时候这里封港，不能进来。

记者：对你们的渔业有没有什么影响呢？

程景山：影响当然是有，封港不能进来，船不能给我们载，要跑到崇武去载，比较麻烦。

记者：如果李登辉执意地要拿台湾老百姓的生命财产做赌注，非要这么干下去，受损伤的首先是谁呢？

程景山：当然是我们，那还用讲。

老王：大部分人都是赞同和平统一，对大家都有利益，干起来大家都不好。

记者：那你认为干起来的原因是什么呢？

老王：应该不至于干起来的，主要是台湾大部分民众都不赞成他这种"两国论"的想法，给他很大的压力。他现在为了这句话也是很难看，到目前为止，要下楼梯又下不去，真的不晓得是跳下去还是站在那里好。

记者：我们退一步讲，万一有什么紧张的冲突，你觉得这责任，肇事者应该是谁呢？

程景山：李登辉要负责！是他讲的，并不代表我啊，当然是他负责。

记者：你觉得祖国政府不能承诺放弃使用武力，你觉得能够理解吗？

老王：这也有道理的。因为他说台湾没有说要独立的话，我不会打你，如果真正要独立的时候就要采取强硬的手段用武力打台湾。

程景山：如果"两国论"修入"宪法"，那你大陆马上打过去。

老王：这也是我们国家原则问题。一个国家不能允许你独立，都是中国人，那这样我们互访的时候都很方便，来来去去做生意都很自由。如果独立，变成反目成仇，到时候不要说打，你要过来也不方便，我要过去也不方便，那时候就要造成很大的损失了。

程景山：你说"三通"，没有通对人民损失很大。要来福州、来厦门的话还要经过哪里转机，浪费人民的钱，浪费人民的时间。坦白讲，你"政府"说不通，

其实很早就通了。

陈目才：我们老百姓自己就通了。

记者：你们实际上是不是官不通民通了？

程景山：早就通喽。我们和大陆十几年前就通了，什么"三通"不能通，台湾当局睁眼说瞎话。

【海浪声，混入音乐间奏】

记者：你们都在台湾当过兵吗？

众答：有哇，每个人都当过。

记者：你在哪里当？

程景山：那时候先在桃园，后来到台北。

老王：我也当过，在屏东，在澎湖，还有在凤山，我是海军陆战队的。

记者：你当过？

陈目才：当过，在马祖。

记者：你当过吗？

林振龙：我在台中。

记者：当兵的时候你们都准备跟谁打仗？

程景山：那时候准备反攻大陆，那时候口号是"反攻大陆，解救同胞"。

记者：那你们觉得能反攻吗？

程景山：不可能的。那时候新闻比较封闭，很多事情老百姓一点也不知道，他们讲什么我们听什么。

记者：那现在回过头来看，你们觉得怎么样呢？

程景山：那好像是小孩子的把戏一样，会笑，那时候我们不知道大陆在那里。

老王：当时我们就有这个想法，当兵的时候，就想，能反攻大陆去？我们说如果能反攻的话，你就不用跑到台湾这里来了。那时候心里想不敢说，说了不得了啊。

记者：你的看法，如果要打起来谁赢？

陈目才：当然是大陆赢。

记者：为什么呢？

程景山：大陆土地大，资本多。

陈目才：大陆人多啊，台湾打久了一定要输了，人少啊。

程景山：我们心里想大家好好坐下来谈一谈。

老王：希望和平统一。

陈目才：不要打仗最好。

记者："和平统一，一国两制"，像香港那样觉得怎么样呢？

老王：这样是蛮好的嘛。

程景山：像香港模式生活不变的话可以接受。

陈目才：香港和台湾不一样的想法，当头的人不一样的了。

记者：那你不当头，你是怎么想？

陈目才：我当老百姓是说好。

老王：反正我们怕影响我们的生活。

程景山：大陆上的人来管我们，肯定我们是不习惯。

记者：大陆不会去人的，连军队你们都保留的。

程景山：这样我们就可以接受。

林振龙：最好是不要打，打还是老百姓吃亏。老百姓希望和和气气谈，和平统一是比较好，像香港那样多好，日子还是这样过。

记者：你们的现实生活都不改变。

林振龙：我们不改变。

记者：像香港那样，又是统一了，一个中国对不对？

林振龙：是，这样都安定，比较好，我是赞成这样的。

【海浪声，结束】

<div align="right">

（1999 年 9 月中央电台对台《海峡军事漫谈》节目播出
2000 年获 1999 年度中国广播电视新闻奖三等奖）

</div>

从海防战略看两岸密不可分
——南京军区副司令员、海军东海舰队司令员赵国钧中将访谈录

主持人：听众朋友，您好！我是孙瑞。《海峡军事漫谈》节目又开始了，欢迎您收听。

听众朋友，现在我们在反驳"台独"言论时，已经举出大量的事实说明台湾和大陆是无法分割的。无论从历史渊源，文化传统，血脉亲情，还是从法律确认，民心向背，现实利益，我们都做过很多分析。不知道您认真思考过没有，从海防战略来讲，海峡两岸也是息息相关的。早在战国时期的《尚书》这部著作中，关于中国疆域划分的篇章中，就已经把台湾包括在其中。在三国时期，吴王孙权经略台湾的事，又有了更多的文字记载。当时吴国地处长江中下游，以水军立国，经略海洋成了孙权的志向。他派遣能熟练运用水军的卫温、诸葛直两位将军率领万名水军登上台湾岛安营扎寨，成为有文字记载的中国军队第一次到达台湾。到了宋朝，经过军民们辛勤的劳作，台湾彭湖已经成为中国东部海防线上的坚强堡垒。

历史已经进入 21 世纪，原本是中国海防重要门户的台湾海峡，却因为人为

的因素，持续着半个多世纪的军事对峙悲剧。台湾新领导人上台后，甚至提出"决战境外"的战略构想，使台海的紧张局势有增无减。这种局面对于中国的海防建设和海洋安全有什么样的损害？引起目前台海紧张局势的根源是什么？怎样才能从根本上保障台海安全？最近，人民海军东海舰队司令员赵国钧中将在接受本台记者何端端、沈鑫采访时，对这些问题发表了个人的看法。

【片花】

【音乐起，压混】

播：台湾是祖国东南海防前哨，近代以来，由于地理位置的重要，荷兰、西班牙、英国、法国、日本等先后侵扰台湾。两岸中华儿女抵御外辱，历经忧患，不屈不挠。台湾离不开大陆，没有强大的祖国做后盾，台湾只能成为帝国主义、殖民主义者的猎物；大陆也离不开台湾，台湾一旦沦落敌手，将成为进攻大陆的跳板和据点。

【音乐扬起，渐隐】

【出音响】

记者：赵司令，现在我们说台湾和大陆是密不可分的，我想，您作为一名高级军事指挥员能不能从战略的角度分析一下这个问题呢？

赵国钧：台湾是我们一个出海口啊，从防御角度来看，如果台湾回归了祖国，我们的防御纵深就向前推最少200海里，我们的海防问题就会大大地加强了。另外，台湾又是处于海上交通的要冲，无论是俄罗斯的南下也好，日本、朝鲜、韩国往南下，包括各种物资进出口，往往都要走台湾东边或者西边这个通道。作为我们来看，台湾如果回归祖国，我们对外开放这个门户就会更加顺畅，我们国家经济发展就会提供一个更好的环境。

记者：包括海洋渔业资源发展可能都比以前不一样？

赵国钧：都不一样。比如我们东海方向很多海洋资源的开发，因为有个台湾的问题，我们受很大的局限，海域上、建设上受很大局限。

记者：不必要的内耗是吧？

赵国钧：是的，这个内耗是很不值的，同祖同根搞内耗是很不值的。应该说从鸦片战争以后，台湾一直是帝国主义列强要抢占的一个要地，现在的霸权主义也想把台湾作为一个不沉的航空母舰，作为对华遏制的一个筹码，所以解决台湾问题对中华民族的根本利益应该说叫事关重大。

记者：您说它被拿走了，对它的战略防卫、对它的安全利益有好处吗？

赵国钧：台湾如果从祖国从根本上分裂出去，它就会沦为新的霸权主义的附庸殖民地，现在之所以它扶持它因为有利用价值，可用来制华，牵制我们，到真正成为附庸的时候，它的日子就不是这个过法了，我是这么看的。

记者：台湾新领导人上台以后，提出了在军事战略"决战境外"这样一个提法，您对这一点是怎么看的？

赵国钧：应该说"决战境外"是在不对称战争在军力、综合实力处于绝对优势的一方，对弱势一方的提法，我觉得台湾不具备这个能力，这是"台独"势力否定一个中国，要进一步强化台湾实质独立的这么一个必然的口号。它现在所以敢提出"决战境外"，就是仰仗着美国给它提供装备，给它提供军事支持，它认为它有一定的军事实力，有一定的经济实力，敢于和我们进行抗衡。实际它这个提法我认为拿着鸡蛋来碰石头，我们有一个强大综合国力，我们经过建国以后50多年的建设，陆、海、空军和二炮综合作战能力都得到了很大提高，所以要"决战境外"只是它的一个梦想。这个"决战境外"的口号另外一层意思来看，它是安慰岛内民心的伎俩而已。

记者：您觉得引起台海局势再度紧张的根源是什么呢？

赵国钧：台湾问题实质是个美国问题，如果没有美国插手，台湾问题早就解决了，实际台湾问题复杂在美国从中作梗。台湾新领导人上台以后，他一直拒绝承认他是中国人，另外他拒绝承认台湾是中国领土一部分，一直在一个中国原则这个大是大非问题上没有明确的承诺。台海局势紧张实际是李登辉"两国论"出台以后，台海局势很紧张了。第一次紧张是96年李登辉访美，既然美国承认一个中国的原则，不跟台湾发生官方关系，你为什么允许李登辉去呢？

【音响止】

【片花】

【音乐起，压混】

播：人民海军东海舰队是一支战功卓著的英雄部队，新中国和平建设时期，出色完成了远洋科学考察等各种重大任务。驻守祖国东南沿海的特殊地理位置，使他们对台湾宝岛有特殊情怀，对两岸分离有切肤之痛，以维护祖国领土完整、保卫祖国海防安全为神圣使命。

【音乐扬起，渐隐】

【出音响】

记者：东海舰队对于我们国家维护领土主权、保证领土完整，它的地理位置还是十分重要。从历史上我们知道，就是经常发生一些冲突、战事，东海舰队担负的职责、任务和使命您能不能谈一谈？

赵国钧：我们舰队应该说是一支训练有素的威武之师，舰队部队已由初期的单一水面舰艇，发展成为有潜艇、水面舰艇、航空兵、岸防部队等多兵种合成，既能协同陆军作战，又能进行海上的独立作战，具有一定规模的立体攻防能力的海上武装力量。我们舰队是一支捍卫国家统一和领土完整的正义之师，中国的统一是中华民族根本利益之所在的，也是历史发展的一种必然趋势，我们的赤诚和热血用来捍卫国家统一和领土完整。

记者：实际上台湾老百姓对台湾岛的安全利益是非常看重的，您觉得要从根本上维护台海的安全，它的根本保证是什么呢？

赵国钧：要想维护两岸和平，就要回到一个中国原则上来，在一个中国前提下什么都可以谈，兄弟两个什么都可以商量，但是如果你坚持"台独"就一切都无从谈起，所以这是个根本的大前提。

记者：您对实现祖国完全统一的前景是怎样看的呢？

赵国钧：应该说香港和澳门回归祖国以后，实现祖国完全统一已经成为全国人民最紧迫的任务之一，香港和澳门回归祖国的成功实践，证明用"和平统

一、一国两制"完全适用于解决台湾问题。崇尚统一、维护统一是中华民族经历5000年的历史文化深深植根的民族意识，实现祖国统一是国家和民族的根本大业。历史一再证明，台湾的命运始终与祖国的兴衰、荣辱息息相关，统一而强大的祖国永远是台湾最终的归宿，与祖国分裂的台湾只能沦为列强的殖民地和霸权主义大国的附庸。伟大的革命先行者孙中山先生有句名言：世界潮流浩浩荡荡，顺之者昌，逆之者亡。我们坚信发展两岸关系、实现祖国统一也是时代潮流，大势所趋，是任何人都没有办法来阻挡的。

【音响止】

（2001 年 10 月中央电台对台《海峡军事漫谈》节目播出）

"三通"危害台海安全吗?

主持人:听众朋友,您好!《海峡军事漫谈》节目又开始了,我是主持人马艺,很高兴能和朋友们一起讨论我们共同关心的话题。

听众朋友,在最近召开的中共十六大会议上,两岸"三通",特别是两岸直航问题成为代表们谈论的热点话题之一。同时我也注意到,两岸"三通"的话题最近在岛内也讨论得很热烈,但是官方和民间的意见有很大的冲突,是一种民间热、官方冷的局面。从台湾当局的说辞中,台湾的安全是一个重要的考量。那么两岸的"三通"会不会对台湾的安全产生威胁呢?台湾当局的理由是不是站得住脚?他们这样说的真实用心是什么呢?本台记者何端端正在台湾驻点采访,这次节目我们就通过电话连线,请何记者结合她的所见所闻、所思所想,和我们一起谈谈这个话题。

【出音响:电话拨号声】

主持人:喂,何记者吗?

记者:是,马艺,你好!

主持人：你好，何记者，在台湾采访辛苦了。最近我看到报道说，在舆论的强大压力下，"陆委会"、交通部门，甚至台湾军方都在对两岸"三通"问题进行研究、评估。也许是我主持军事节目吧，当然还是最关心台湾军方的说法。

记者：最近台湾军方对两岸直航有一个评估意见，强调四点：（1）两岸直航应避免直接穿越台湾海峡航行；（2）采取定点、定线、定时方式；（3）白天通航，夜间停航；（4）通航机场先南后北，先开放高雄小港机场，其次是中正机场，台北松山机场不列入考虑。几家大报都在头版头条登出来，舆论一片哗然。民航业者说这太"匪夷所思"了。为什么要提出这四点？我在"立法院"旁听了一次有关两岸直航的公听会，"立法委员"、政务部门、业务部门包括军方代表都陈述各自的意见，我有采访录音，听听军方是怎么说的。

【接出公听会音响】

军方代表：在军事立场来讲，不影响我军事安全为原则，避免直接穿越台湾海峡，以减低对"国防"安全的影响；因为我们监控能力深受限制，在夜间我们不赞成进行飞航的动作，就是要采取定点、定线、定时、昼时、先南后北的方式通航，松山机场不考虑列入降落的机场，以防中共奇袭……

【公听会音响渐隐】

记者：马艺，他这个说法确实很离谱，谈两岸直航怎么就如临大敌？台湾报纸有文章讽刺说，台湾军方真是好好的给"立委"和"国人"上了一课"全民国防"，"让大家着实吓了一大跳。"说台北松山机场不能开放直航的理由是，离"总统府"和"立法院"太近，"小口径迫炮直接就能打到，装甲车10分钟可冲到门口"，又说"客机能载300士兵发动突袭，拿下指挥中心"。还说更吓人的是，如果大陆民航机偏离航道，50秒就可以撞击"总统府"，并说："空军毫无阻止能力。"这篇批评文章接着分析说："搬出这种浅薄的师资和偏颇的教本，极尽危言耸听之能事，动机何在，似乎更应该让人感到惊讶和忧心。"

当时在场的"立委"就进行了针锋相对的反驳，章孝严先生说——

【接出公听会音响】

章孝严：我觉得我们"政府"对自己没有信心，这是一个很大的问题，民众对它的未来还比较有信心，"政府"在处理若干问题方面信心是不够的。

杨丽环：我是"立委"杨丽环。安全的部分，好像只要一直航，整个"国防"就全部崩溃，那么真这样子的话，我就说，我们每年预算里面编得最多的就是"国防"预算，如果说一个"政府"单位连一点克服的能力或诚意都没有拿出来的话，对民众来讲，是满大的折伤。而且以前民进党在选举的时候，我们也想说，民进党当选后，跟两岸关系不好的话，大陆有可能采取军事行动，当时民进党也一再地讲说不要拿这个来恐吓民众；那现在呢，自己执政以后，反而拿大陆来恐吓民众，所以我觉得（民进党）在思考上真的是有些矛盾。担心就是"木马屠城"，所以首航一定是从高雄开始，那我就觉得这种说法真的是置陈水扁于不义。既然这么危险的事情，竟然把支持度最高的高雄列入第一打开直航的目标，这是相当矛盾的。

【公听会音响渐隐】

主持人：何记者，我也看到台湾媒体登载的报道，台湾前"国防"管理学院院长帅化民指出，这是台湾当局拿军方当"政治垫背"。他说，想"政治处理"就直说，不要睁眼说瞎话。一名目前从事飞行安全工作的空军退役飞行员也认为，空军对偏离民航机撞击"总统府"没有应变能力的说法，明显是为政治目的找理由，不具实质意义。他说"政府"显然是拿不出其他反对的理由，才抬出军方来，但遗憾的是"军方并没有秉持专业，陈述完整的事实"。

记者：我当时心里有一个很明显的对比，和台湾民众的交流，都是非常友善，非常轻松的。说到直航就涉及政治层面了，一涉及政治就有比较强的意识形态对立了。两岸"三通"、直航的问题，卡在哪里呢？所谓安全问题是借口，政治上，意识形态上的敌对才是问题的症结。

【音乐间奏】

主持人：何记者，中共十六大召开，江泽民主席在报告中说，两岸在一个中

国的原则下什么都可以谈，并具体列举了三个方面，"结束敌对状态"、"台湾国际空间"、"台湾政治地位"，这就把可以谈的内容具体化、重点化了。

记者：这在岛内舆论和民众中的反应都是比较正面的，把这归纳为"三个可以谈"，他们觉得可以体会到其中的善意。确实，结束敌对状态的问题就摆在眼前，这个问题不解决，总是意识形态作祟，对两岸民众感情上、利益上的伤害都是很大的。他们都希望江主席讲话中释放出的善意至少应该使两岸关系不要倒退，也希望当局能够摒弃意识形态的敌对，达到两岸的双赢互惠。现在就可以从一些具体的事情做起，比如一些台商和"立法委员"提出了春节让大陆的台商包机直航，春节期间数十万在大陆的台商返台过节乘飞机十分困难，要提前一两个月订飞机票，现在急需要为他们解决这个难题。

主持人：何记者，我这里还看到这样一条消息，12号台湾"陆委会"以新闻稿的形式宣布了这样一件事：在不违反当局现行的间接通航原则，以及不涉及航权的前提之下，可以考虑开放包机，以间接方式从大陆载运台商返回台湾过春节，以此弥补航班载运量不足的问题。

记者：岛内的反应是非常强烈的，我注意到这些报纸都以通栏大标题放在头条。有的报纸就说，把这个称作"间接直航"，直航了又是间接，真是很矛盾的，有的报纸说"包机不直航"。舆论批评说，这样还要走原来香港、澳门路线，并且还要降落，他们认为当局总是强调"国家安全"，从安全的角度考量，实际上是求得他们心理上的安全。提出"包机直航"的章孝严先生肯定"陆委会"开放"包机直航"的这个说法是"把原来关上的门又开了一道缝"，但是说这道缝开得还不够宽，而且台商也并不十分满意。章孝严先生说，根据"陆委会"的声明，包机要从上海返台时必须在港澳停降，目的是要维持"间接原则"，他对此提出了质疑，他说既然是直航，又何必非要间接呢？而且包机没有转机的问题，起降只有形式上的意义，这是徒然的浪费时间，不能以包机直航的方式协助台商返乡过年，那么他们所谓"留人也留心，根留台湾"只不过是空洞的口号。

有关的台商、"立法委员"的一些发言讲话录音，我们是不是也放一下听一听？

主持人：好的。

【接出发言录音】

A. 每逢佳节倍思亲。台商的心声难道他没有听到吗？台商的需求他不了解吗？台商各方面迫切需要的全家福、盼着团圆的心理他不知道吗？

B. 假如不能定点包机直航，大家觉得旅行方面很多不方便，很可能大家就留在大陆过一些节日，或者过周末，如果能够的话，我们可以让我们在大陆上辛辛苦苦赚钱、努力打拼的台商假期的时候回到台湾来消费，对台湾的整体的经济是绝对有帮助，应该要鼓励这件事情，而不该阻挡这件事情。

C. 我们从人道上也好，从安全上也好，从政策上也好，从心理上也好，从效益上也好，已经没有理由不做这个事情。何况，这个事情完全是从人道、从乡情方面来看，跟统独毫无关系。这个跟选举更无关系，选举都选完了。过年了，大家回来吧。

【音响止】

主持人：听众朋友，民之所愿，势之所趋。希望定点包机直航成为现实，希望台湾当局真正多为自己的民众做一些考虑。好，感谢收听今天的《海峡军事漫谈》，再会！

（2002 年 11 月 15 日中央电台对台《海峡军事漫谈》节目播出
2003 年获 2002 年度中国广播电视新闻奖二等奖）

台湾的命运谁来掌控

——两岸专家透析台湾民主之从"黑金"到"白金"

　　主持人：听众朋友，您好！我是宋波，很高兴能够和您一起探讨我们共同关心的话题。

　　现在台湾地区又要选举了。"3·20"大选尘埃还没有散尽，所谓"立委"选战又硝烟再起，不知您在台湾，正在怎样掂量手中的选票。

　　追求人民当家做主的您，把选举看作自己的民主权利，不过今年的"3·20"大选被岛内舆论称为"台湾民主之耻"，您的感受又是怎样的呢？前不久"当选无效诉讼案"被宣判为败诉，很多选民质疑：选举人名册没有验，枪击案真相未明，违法公投绑大选，怎么可以就这样宣判？那么在您质疑台湾民主的时候，是不是认真想过，台湾民主的问题究竟出在哪里？您在选择自己的领导人和民意代表时，是不是把个人的命运、台湾的命运，以及两岸关系的前途和中华民族的命运联系起来，做了一些比较深远的思考呢？就这个话题，我们请来了大陆、台湾，还有香港的有关专家，在节目中和您做一次比较深入的讨论。节目一共分13个话题，欢迎您连续收听，参与讨论。

（节选 1 集）

【总片头】

【出音响：台湾"立法院"前抗议"当选无效案"败诉实况】

质疑声：选举人名册没有验，枪击案真相未明，违法公投绑大选，怎么可以就这样地宣判，所以对这样的结果，我们当然会觉得遗憾了。

【压混，音乐起，混出音响】

台湾张麟征：民主进步党可以叫民主退步党，在宪政的架构里头，谁都没有办法来制衡陈水扁。

香港谭志强：有朝一日就跟当年德国人民以民主的方式选希特勒当他们的总理一样，人民要付出代价嘛！

香港王家英：陈水扁要带领台湾走向独立，他们将面临灾难性后果，有没有制约机制？

台湾苏嘉宏：这件事情上做得太过出头了，台湾人民也会有很理性和冷静的抉择！

大陆刘佳雁：包括台湾同胞在内的中国人民、世界的和平力量不可能容忍他这么做！

【音乐扬起，压混】

播：台湾的命运谁来掌控——两岸专家透析台湾民主。

【音乐扬起，结束】

主持人：听众朋友，在不久前所谓的"立委"选战中，民进党打出的招牌之一就是"扫除黑金"。可以说，早在上台之初，陈水扁当局就抛出所谓的"清流共治、全民政府"的旗号，而终结"黑金时代"，也是民进党在选举中击败对手的重要口号之一。那么，执政四年多来，陈水扁当局是否履行了当初对民众许下的承诺？所谓的"黑金政治"在台湾政坛上是在逐步被清除，还是更为盛行？为什么岛内舆论又称陈水扁当局搞"白金政治"？"黑金""白金"有何异同？从"黑金"到"白金"对台湾民主意味着什么？就这些问题，本台记者采访了台湾学者

张麟征女士、大陆学者刘红先生。今天节目的话题是：从"黑金"到"白金"。

【本集片头】

【音乐起，压混】

播：反"黑金"坠入"黑金"又生"白金"，"白金"出于黑而胜于黑，台湾政坛黑白颠倒，权钱不分。请听"两岸专家透析台湾民主"第10集，《从"黑金"到"白金"》

【音乐扬起，结束】

【出音响】

记者：张教授，陈水扁在过去是以扫除"黑金"，反对政商勾结作为口号的，那他上台之后呢，也打出了"清流共治，全民政府"的这种旗号，这样来标榜自己民主开明的形象。那么，在执政过程中，台湾当局是不是履行了当初的那种诺言呢，您认为？

张麟征：当然没有了，你想，如果有的话，今天台湾怎么会这么乱呢，政治会这么样的混沌。

记者：那我们也注意到，在不久前，所谓的"立委"选举之中，民进党当局又抛出所谓的"扫黑"、"查贿"这些举措，那您觉得他们这种做法是不是产生了应有的效果？

张麟征：我想是完全没有，民进党扫黑是看对象的。如果说，这个黑道分子他是比较偏蓝，不支持民进党的，那他会去扫。你只要挺他，你做了什么事他都可以视而不见。查贿选来说的话，其实民进党这一次贿选的程度可能比其他政党还都有过之，民进党因为有资源、有钱，他执政，执政本身就是资源，政策买票也好或者说具体的拿钱去买票，去动员也好，都更容易。所以，这次选举里头大力查贿，但其结果我们看起来是雷声大、雨点小，你没有看见办几个案子。

记者：刘研究员，台湾的"黑金"在李登辉时期非常猖獗，民进党上台的重要诉求之一是反黑金，但是现在也陷入了"黑金"泥潭，并且在方式上还有所改变，被媒体、被大众称为所谓"白金"现象。那么，据您观察，民进党的"白金"

与李登辉时期的"黑金"又有什么不同呢?

刘红:我看来,内容一样,都是权钱勾结,官商勾结,国库通党库,国库通家库,都是按照自己权力的大小,控制政治资源、行政资源、经济资源的多少来捞取不义之财。李登辉统治的后期以及民进党执政的这四年从性质上来看,有一个是一样的,就是个人发财。至于陈水扁他的腐败的性质又有不同,就是搞"台独",通过控制政治资源、经济资源,控制整个公共资产的重新分配,来为推动"台独"服务。

张麟征:我觉得,没有什么太大的区别。因为民进党执政之后,他堕落的非常之快,那么,他批评国民党腐化的地方,他比国民党还要青出于蓝,而且速度是非常的快。如果有差别的话,只是他比李登辉时代的吃相还要更难看,还要不遮掩。在民进党执政之后,在头四年里头他就无所不贪的一个很重要的原因,就是因为他执政有危机,所以呢,能捞到好处就尽量捞。今天的"白金政权"比当年的"黑金政权"还要腐败。

【音响止】

【片花】

【音乐起,压混】

播:台湾"黑金政治"在李登辉时期恶性发展,形成公害。主要是黑道介入政治,行政权力与金钱、地方派系、黑社会四种力量勾结,共同操作公共权力的运作,权钱交换。陈水扁执政后,不仅反"黑金"口惠实不至,而且黑道变白道,官商勾结堂而皇之,昭然变为"白金政治"。民进党如何投降"黑金",发展"白金"?请继续收听"台湾的命运谁来掌控——两岸专家透析台湾民主"第10集《从"黑金"到"白金"》。

【音乐扬起,结束】

【出音响】

记者:根据您的观察,新的"黑金"或者说"白金"问题表现在哪些地方?

刘红:白金政治在手段上有创新,比如说,李登辉是带着国民党的党产来

操纵"黑金"，但是民进党用的都是国库，都是用的公营企业的钱，都是用的纳税人的钱。陈水扁更多的"白金"政治体现为政治酬佣，就是谁为我卖力，谁搞"台独"出力，那么就把他们送到有利可图的公私营企业和很多的经济岗位上，作为一种报酬，政治酬佣。还有一个他的直接受贿的量很大。你比如说陈水扁本人，陈由豪一次揭出来的，吴淑珍拿了他6笔现金，达到2600万元。这些都是新的方式，新的手段。所以，我觉得，他的"白金"应该来讲，对社会政治、对民主的伤害更大。

记者：民进党为什么会迅速向"黑金"投降？

刘红：那么，说到民进党为什么会迅速地向"黑金"投降，我觉得有这样四个原因造成的。一个是社会原因。就是说台湾社会现在已经高度的商品化了，它的价值观、人生观、世界观都跟自身的实际利益和到了一起。那么，在这种商品化的社会里面，它现在变成政治商品化，选举金钱化，投票价格化，什么都是靠钱，所以，这种政治商品化的行为成为民进党的腐败的一个社会原因。

第二个就是个人的原因。我们可以看到，民进党里面很多高官，包括陈水扁本人，包括担任行政职务、党内职务的，还是民意代表，或者是派到公营事业去掌控公营事业的，他们个人确确实实贪心很大。可能也是国民党贪了几十年了，他们时间太短，所以要狠命地捞一把，所以，三年清知府，十万雪花银。我觉得，民进党里边的一些公职人员也逃不了腐败规律。

第三个是政治原因。对陈水扁来讲，对民进党来讲，对一个人的判断，主要是看你搞不搞"台独"，你在推进"台独"上干劲大不大，你是不是甘心情愿为陈水扁搞"台独"卖命。所以，你只要在满足陈水扁在政治上的需求的情况下，那么就是好干部，在这种情况下，你看民进党上上下下，大大小小，都在贪，跟这个有很大的关系。

第四个，体制上的原因。这四年多来，陈水扁其中一个统治手法，跟李登辉的后期一样，就是利用金钱来笼络人心，来拉拢干部，尤其是收买社会各界的所谓社会贤达，在野党的那些愿意投靠的人，其中一个就是用金钱来收买。这四个

原因就造成了民进党迅速地向"黑金"投降。

【音响止】

【片花】

【音乐起，压混】

播："黑金""白金"一样的权钱交易，换人换党依旧换汤不换药。台湾民众当家做主的愿望怎能不落空！

请继续收听"两岸专家透析台湾民主"第10集《从"黑金"到"白金"》。

【音乐扬起，结束】

【出音响】

记者：我们也观察到，这次在所谓的"立委"选举中，民进党的支持率和民众对陈水扁的满意度，都能感觉到有明显的下降，其中是不是有一个因素，就是台湾人对民进党扫除"黑金"号召感到失望呢？

刘红：可以这样讲，我觉得，在"立委"选举中，陈水扁他在"立法院"过半的预期目标没有实现。泛蓝军当然对陈水扁搞"台独"和"白金政治"，和民进党的腐败是深恶痛绝的。中间选民没有出来支持，显然有对陈水扁"台独"和"黑金"不满的因素。那么泛绿军内部这么多人没出来投票，我觉得恐怕就是对陈水扁的执政的失误，对陈水扁扫黑不得力，对民进党上层和陈水扁的腐败有看法。

所以我觉得，这次选举实际上就是，台湾民众，台湾选民，对执政四年多来，尤其是陈水扁借助不正当的手段，实现连任以后的一次检测，应该来讲，台湾人对民进党扫除"黑金"比较失望。

因为事实上我们看，无论是"黑金政治"还是"白金政治"，造成了政治资源分配的不公。造成了经济资源分配的不公，也带来了司法行政机关、官员队伍的整个的退化变质，这样社会就没有正义了。现在就看民进党的官场，权欲、钱欲、物欲横流，带动整个社会的堕落。第二，也使得台湾民主变质，你想，民主成了商品化，选举成了金钱的体现，你这样的话，还怎么去谈民主，你只能激化社会矛盾。我们讲，它社会没有正义，台湾民主变质。

实际上承受这个后果的是台湾老百姓，是台湾同胞，为什么？经济缺少了发展的必要的政治条件和社会条件，经济缺少了司法机关这个重要的护航条件，所以经济就受影响，经济受影响，公有资产被侵吞，这样，最后造成的后果，就由台湾同胞来承担。

记者：张教授，您觉得台湾的政治从"黑金"到"白金"，对台湾的民主的发展来说意味着什么呢？

张麟征：我觉得是个倒退，对民主发展来说是倒退。但是，台湾社会，老实讲都有几个迷失啊，就是说很难去打破，以讹传讹。大家说那是一种主流论述啊，主流论述比如说爱台湾，主流论述比如说政党轮替，比如说世代交替，其实，很多都是有检讨的空间的。

台湾的民主政治总结一句，我觉得，现在是不进则退，因为从李登辉到现在陈水扁，从"黑金"到"白金"，他没有往前进，他一直在这个旋涡里头，而且因为在旋涡里头，所以他也可以灭顶。

那这种"黑金政治"和"白金政治"我觉得都不是政治的常态，台湾民主政治能不能够良性发展呢，其实取决于政治人物的觉醒，也取决于台湾人民的觉醒。

【音响止】

（2004年12月中央电台《海峡军事漫谈》节目播出
2005年获中央台优秀节目一等奖）

相伴圣火　情传中华

第六篇：与台湾同胞共享奥运喜悦
——连线奥运火炬手、福建边检站高群清警官

主持人：听众朋友，奥运圣火传递今天来到了福建省省会城市福州，由此，开始了在福建四座城市的传递。在今天的节目里，我们电话连线的是奥运火炬手、福州边检站的政治教导员高群清警官，请她谈谈参与奥运圣火传递的现场见闻和感想，特别是与台湾乡亲共同分享奥运喜悦的心情。

听众朋友，高警官今天中午刚刚结束火炬传递的时候，记者何端端就通过电话采访了她。

【出音响】

记者：喂，是高警官吗？

高群清：对。

记者：今天火炬传递到了福州，你是不是刚刚跑完呢？

高群清：是是，我刚跑完。

记者：你感到今天最令你兴奋的是什么呢？

高群清：今天最令我兴奋的就是我跑的路线，刚好是我平常从我们站出发，然后到边检站的路上。

记者：就是去"两马航线"边检站的路上是吗？

高群清：对对，所以特别兴奋。

记者：那你感触最大的是什么呢？

高群清：我觉得我作为福建边防总队唯一一个女火炬手，能够代表我们全体官兵，和海岸线上的两岸同胞来传递这个火炬，我感到无上光荣，很激动。

记者：今天你了解到，有没有一些台湾同胞也在给你们加油、助威呢？

高群清：今天我上车之前，就接到好几个短信，是旅行社给我发来的，都是台胞的，他们通过旅行社给我发来的短信，祝我成功，然后后面还加上祖国加油！

记者：你感觉到现场的气氛是什么样呢？

高群清：太热烈了，让我感受最深的就是那句话，真的是点燃激情传递梦想，真的是点燃激情。因为两边都是欢呼的人群，我从火炬手投放车下来以后，等待下一棒火炬手跑过来的时候，大概有三四分钟的时间，路边的观众就使劲喊我，我向他们展示火炬，那种欢呼声真的有一种点燃激情的感觉。

记者：你刚才说感触最深的就是，点燃激情、传递梦想。你觉得这个含义，就是你点燃的激情的含义和梦想的含义，你觉得有什么特别的地方吗？

高群清：应该说我们福州边检全体官兵服务奥运的热情点燃了我，还有就是台湾同胞热爱祖国的热情，以我们祖国能够承办奥运为荣的热情点燃了我。那我传递的是他们的奥运梦想、他们为祖国加油的这种梦想，也可以说是两岸同胞共同的梦想。

【音响止】

主持人：听众朋友，高群清现在是福州边检站执勤业务三科政治教导员，主要负责从马祖到马尾这条航线的边防检查工作。她怀着一颗火热赤诚的心，真心真意地为过往台胞做好事、办实事、解难事，在同事的眼里她是"亲善大使"，

在台胞眼中她是"贴心长官",被媒体称为跨越海峡的"文明使者"。

巧得很,昨天记者打电话给正在执勤岗位上的高警官预约采访时,碰巧刚刚到福州马尾港的马祖"金龙"号船长陈顺富就在现场,记者何端端电话采访了他。

【出音响】

记者:请问是陈船长吗?

陈顺富:对。

记者:我是中央人民广播电台的记者。

陈顺富:你好!你好!

记者:你好,很荣幸今天能正好听到你的声音。

陈顺富:谢谢你。

记者:你经常要往返这个航班吗?

陈顺富:对。几乎每天都要往返马祖、马尾之间的航班。

记者:你就经常跟高教导员打交道是吗?

陈顺富:是,高警官,我跑马尾跟她认识很久了,经常她做我们边检的工作。

记者:你知道她被评选为奥运火炬手了吗?

陈顺富:有听说过,我也感觉她很荣幸,我也很荣幸有这个机会跟火炬手认识,我们很想和火炬手共同分享北京奥运喜悦。

记者:与火炬手共同分享北京奥运喜悦。

陈顺富:对,全国同胞也有台湾同胞共同分享。

记者:每次你来的时候,高警官服务的情况,让你感受最深的有什么事情吗?

陈顺富:碰到难事啊,我们找她帮忙,就解决了。

记者:你对高警官印象是什么呢?

陈顺富:很亲切、很热忱。

记者:你从马祖那边过来,你船上的客人,他们对北京奥运会是个什么样心情,你了解吗?

陈顺富:中国大陆办这个奥运,也是个不容易的事情,他们都感觉到很荣

幸，我们金龙船上的船员都很祝福她，高警官当选火炬手，也是我们的荣幸。

记者：好，谢谢船长。

【音响止】

主持人：马祖"金龙"号船长对高警官的称赞和对北京奥运会的祝福引起了记者进一步采访的愿望，一名普通的边检警官，是怎样成为奥运火炬手的，又是怎样与台湾乡亲共同分享北京奥运喜悦的？记者李莹进一步电话采访了她。

【出音响】

记者：可以说奥运火炬手也是很不容易的，要经过层层选拔，看到你在电视上最后在参加全国奥运火炬手电视决赛，最后你能够高票当选，这应该是很不容易，你给我们听众介绍一下参赛情形好吗？

高群清：我参加选拔赛的时候，已经是去年八月份了，我已经在"两马航线"工作六年多了。"两马航线"也已经实现了现代化的通关，首航的情形历历在目。但是每天旅客进进出出，已经让我觉得，这样的交流，两岸的交流已经是再平常不过了。我把这种再平常不过，还有我跟台胞这种像兄弟姐妹、街坊邻居一样的感情，讲述给在场的观众听，正是这种平淡，我感觉感动一些观众。可以看出，大家也都在期盼两岸交流。使观众情绪达到高潮的一件事，就是马祖的乡亲，他们知道我要参加这个选拔赛以后，他们就送来两瓶"八八坑道"的酒，"八八坑道"是台湾名酒，是在马祖生产的。当时他们有一款顶级的酒叫"马到成功"。他们乡亲听说我要参加选拔赛的时候，他们是想取彩头，觉得这个彩头很好，让我代表马祖的乡亲，还有台胞，他们祝愿我们北京奥运会马到成功，所以他们让我带这两瓶酒，结果我在现场展示了一下，就引发了高潮。他们当时想得很好，两瓶"八八坑道"酒代表着8月8号8点8分在北京举办的奥运会马到成功。当时我把这个念出来的时候，现场就响起雷鸣般的掌声。

然后我又讲述了一下，这个酒拿来的情况。就是我要去北京之前，刚好是台风天气，船一直是不能过来，他们马祖乡亲很着急，结果我要走的前一天，风稍微停了一下，那一趟船开过来，只载了七个旅客和这两瓶酒，然后那个酒上写满

了旅客对北京奥运的祝福，我和主持人把那上面的字读出来的时候，全场也是掌声。因为上边有无数的祖国加油，还有伟大的祖国加油。可能就是因为这种马祖乡亲或者台胞们参与奥运的热情，还有我们跟他们结下这种友谊，感染了现场的观众吧，帮助我获得最高票。

记者：最近我们也很关注，虽然说在奥运圣火传递中，祖国大陆曾经考虑过到台湾去传递，由于种种原因最后没能成行，但台湾同胞这种想参与奥运的这种心情，还是非常迫切的。

高群清：是是，我从日常工作中，我身边的人，还有我身边这些台胞，他们参与的热情，还有我们边检官兵服务奥运的热情感染了我。更注重于我奥运火炬手的身份，每天旅客看到我的时候说，啊，火炬手。一听说我是火炬手就两眼放光，非常非常羡慕的眼光。

记者：你就像代表北京奥运一样。

高群清：对，然后台胞他们都觉得，他们看一眼那个火炬，都觉得很荣幸，更何况我可以拿着那个火炬。他们都纷纷要求，我如果把火炬拿回来，一定要拿到现场去，展览几天让他们都沾沾圣火的光。他们一下觉得他们跟奥运有关系了，拉近了这次奥运的距离，所以我觉得我身负重任，承担了这种让他们实现一部分奥运梦想的这种重任吧。金龙号船长看到我，挂在嘴边的一句话就是，火炬手，让我们跟你一起分享北京奥运会的喜悦啊？他一直就想，让我什么时候把火炬拿回来一定跟我们分享参与奥运会的喜悦。当时我们搞一个奥运倒计时100天活动的时候，我突然觉得他的这句话非常能够代表两岸同胞的心声，所以我们就把那句话在宣传栏上边贴了出来，"火炬手与您分享北京奥运的喜悦"。

记者：让每一个通关的台胞、旅客，也同样能够感受到，就是北京奥运会这种热情，这种中华民族共有的荣耀、这种喜悦。

高群清：今天早晨我还在和另外一个船长聊天，他认为我们北京能举办奥运会，绝对是祖国强盛的标志，他们觉得两岸人没有区别，这绝对是作为一个中国人的自豪。

记者：你把北京奥运的喜悦和热情也传染给他们。

高群清：我觉得"两马航线"是通向宝岛台湾最便捷的通道，我当上火炬手，他们就会觉得，离奥运圣火传到他们那边很近很近，因为我代表福州边检全体官兵和"两马航线"的旅客来传递这个火炬，我希望通过我火炬传递，能够拉近两岸同胞的心，然后共同为北京奥运加油，祝北京奥运圆满成功。

【音响止】

主持人：听众朋友，从高警官所谈我们可以知道，她能够高票当选火炬手，得益于台湾同胞的支持，换句话说，是台湾同胞真诚支持北京奥运、真心拥戴高警官的心打动了观众，赢得了选票，可以说台湾同胞也投了高警官的票。而高警官之所以能够得到台湾同胞的真心拥戴，又是她多年来真诚为台湾同胞服务的结果。

【出音响】

记者：现在两岸交往越来越密切，对边检服务的要求也更高了。

高群清：对，为了迎接奥运会，我们福州边检站针对"两马航线"的特点，出台很多便民措施。

记者：这个我也看到一些资料，比如说三言服务。

高群清：对，从两马航线走的旅客，有一些特殊性，老人、妇女、小孩比较多，说方言比较多。我们把整个通关手续，做成方言的 VCD 光盘，放在客轮上边滚动播出，就是有福州话版、闽南话版、普通话版，三种语言就是三言服务。当然我们每个检查员都会掌握一些日常用语，就是方言的日常用语，在这点上受到"两马航线"旅客的高度欢迎。

记者：就是在语言上，尽量与台胞们方便交流和沟通？

高群清：对，然后我们还做了服务手册，有简体和繁体两种版本。

记者：高警官你是哪里人？

高群清：我是福州人。我会说普通话、闽南话，客家话我也会听。他跟我说普通话，我就跟他说普通话，他跟我说闽南话我就跟他说闽南话，他说福州话我

就跟他说福州话。就是说福建和台湾实在关系太密不可分了，语言相通在福建这边是很正常的。

记者：你在边检站工作几年时间了？

高群清：我 1998 年参加工作，2001 年来到这里，就做"两马航线"工作。

记者：给你印象比较深的事情能说一件吗？

高群清：给我印象最深刻的就是 2001 年 1 月 2 号的首航，当时 507 名旅客从马祖来到我们马尾港。他们下了码头以后，在码头通关路上有一个隔离栏杆处，他们可以见到亲人的时候，就已经有很多人或者紧握着双手，或者抱头痛哭，或者默默无语看着那种情形，我觉得让所有在场的中国人都会为之动容的一幕。我们现在有一本画册，还有当时首航那天的一张照片，就是两个老人他也没有抱头痛哭，他们是隔着栏杆默默看着，手握着这样子，脸上你明显看出他是兄弟俩，因为很像。脸上那种表情，现在我们翻起来看到那个照片都还是觉得非常感动，到现在为止那一幕都是我们认真工作、提高服务水平的一种动力。

【音响止】

（2008 年 5 月 11 日中央电台对台《海峡军事漫谈》节目播出
2009 年本系列节目获第 9 届全军对台宣传优秀作品特等奖）

两岸手足救助电话记录

【总片头】

【音乐起，压混】

【出音响】

铁军官兵甲：铁军面前无困难，困难面前有铁军。

【音响止】

播：人民子弟兵，危难显真诚——抗震救灾大行动。

【音乐扬起，结束】

【本集片头】

【出音响：拨号音——】

记者：是谢领队吗？您能把当时经过情况简单和我们说一下吗？

谢领队：就是 5 月 12 号我们 2 点 15 分上灵岩山那个缆车,2 点 28 分地震……

【音乐起，压混】

谢领队：地震的时候，就是断电，所以，人全部吊在空中。

田政委：整个救援过程是非常艰难的。

谢领队：表现得非常的英勇，深表感谢！

【拨号音——】

高锦乐：现在我们在货运中心，正在卸货。

张军：这是台湾同胞向我们四川灾区捐赠的物资，第一批通过包机形式运载过来的。

【拨号音——】

钟树良：来自台湾红十字搜救队一行22个人昨天上午10点到绵竹市以后就到重灾区汉旺镇。

欧晋德：我们沿着灾情比较严重的地区地毯式的方式逐步地搜寻。

【音响止】

播：特别报道：两岸手足救助电话记录。

【音乐扬起，结束】

主持人：听众朋友，四川发生的特大地震时时牵动着两岸同胞的心。这两天不断有台湾听众从岛内打来电话表达关切之意，岛内媒体还报道了台湾同胞捐款捐物、组建救援队伍支援灾区的消息。我们的节目特地在第一时间跟踪报道两岸同胞彼此关怀、同心协力抗震救灾的情况。

5月12号汶川地区发生特大地震时，有11名台湾游客和2名外籍游客因断电被困在都江堰灵岩山吊在半空中的缆车上，十分危险。当地的武警消防官兵接到报警后，迅速行动，冒着大雨和余震，奋力抢救10多个小时，除一名台湾游客不幸身亡外，其余12名游客均转危为安。记者何端端电话采访了台湾游客的领队谢先生，以及参与救援的成都消防支队政委田国勇和士官常卫树。

【出音响：电话拨通声——】

谢领队：您好！

记者：是谢领队吗？

谢领队：哪一位？

记者：我是中央人民广播电台，我想你们现在已经安全地回到了成都市，是吧？

谢领队：都还好，有部分已经回台湾了，我们明天要离开成都回台湾。

记者：您能把当时经过情况简单跟我们说一下吗？

谢领队：就是 5 月 12 号我们 2 点 15 分上缆车，灵岩山那个缆车，都江堰那个缆车，2 点 28 分地震。地震的时候就是断电，所以，人全部被卡到空中，吊在空中，有 11 位。

记者：当时您就在缆车里面吗？

谢领队：我没有上去，当时因为在都江堰完全信息全无，所以是在这种惊慌恐乱当中处理这个事情。

记者：当时您和哪里联系的呢？

谢领队：当地的旅游的执法单位，就是它们园区里面的警卫单位，然后慢慢联系到台办，然后调遣到成都的消防队。

【电话拨通声】

田政委：喂！

记者：田政委，您好！

田政委：你好。

记者：台湾游客救助的情况，您在现场吗？

田政委：我在现场，接到报警后，当时我们在都江堰的其他现场进行救灾，我们就派出了救援力量到的现场，一共是去了 19 名官兵。救援条件当时是比较恶劣的，一天都在下雨。还有就是我们的救援地点距离下面的公路比较远，又没有路。整个救援过程是非常艰难的，我们利用简易的滑车，利用我们的安全绳和我们特勤队员的臂力，一步一步地移动到座斗上面去。座斗的门从外面开开以后，然后利用我们的缓降器把游客固定了以后，从空中把他吊下来。一共运了

7次，每一次要两个小时时间。从上午8点10分到晚上的最后一个人，8点37分，10多个小时。那个需要就是毅力、体力，还有心理素质要非常高，还是相当危险的。

记者：**相当危险。**

田政委：游客坐的那个座斗距地面大概30米至50米不等，我们的队员有的从来没有到高空作业，虽然他们心理有障碍，但都争先恐后地上去。

常卫树：喂，我是常卫树。

记者：**那天你是不是第一个上去的？**

常卫树：是的，那天我是第一个上去的。当时到了现场，雨下得特别大。在30多米、40米高以上，风一吹都有些晃动，当时还有余震，我就一心想救人。

记者：**一心想救人。**

常卫树：救第一个座斗里人的时候，我心里面比较紧张，座斗里面有两个人，60多岁，是夫妻。

记者：**当你一打开门的时候，他们和你说的第一句话是什么呢？**

常卫树：他们说，你终于来了！我说，你们放心，我会把你们安全地送到地面。

谢领队：非常地敬佩！因为他们穿着很厚重的衣服，要爬到顶端，而且他们救人是在一个很不平的山丘上面，而且当时地震有余震，不断地有余震。在很冒险的状况下，在上面抢救，表现得非常的英勇！我感觉非常满意，深表感谢，深表感谢！

【音响止】

主持人：5月15号下午，首架来自台湾的两岸人道救援货运包机，满载救灾物资飞抵成都双流机场。记者李莹电话采访了成都市台商协会会长高锦乐和四川省台办副主任张军。

【出音响】

记者：你好，高会长。

高锦乐：你好。

记者：我们了解到首批台湾同胞捐助的救灾物资今天下午，也就是15号下午包机已经抵达成都，现在情况怎么样？

高锦乐：现在正在卸货，我在现场，现在我们在货运中心。因为台湾经过"9·21"地震之后，他们也知道地震造成的灾害，一听说这里的地震比台湾的大多了，大家也感同身受，所以，也希望能够在最快的时间提供最好的东西。

记者：张副主任，首批来自台湾的救灾物资的包机主要运来哪些物资？

张军：就是台湾同胞在岛内捐赠的43吨救灾物资。它有这么一些东西，你比如说，台湾慈济工作会捐赠的10.4万条毛毯、佛光山基金会捐赠的1000顶帐篷、2000个睡袋，还有3000公斤饮水等。这是第一架，台湾同胞向我们四川灾区捐赠的救灾物资，第一批通过包机形式运载过来的。这是特事特办，效率非常高。

【音响止】

主持人：5月16号晚，来自台湾的红十字救援队一行22人抵达四川，第二天立即奔赴重灾区绵竹汉旺镇参与救援。记者何端端及时电话连线了在救援现场的四川省台办的钟树良先生，并通过他采访了救援队的队长欧晋德。欧先生特别谈到和大陆的海军陆战队某部以及浙江消防官兵展开联合搜救行动，彼此都能良好地沟通与合作。

【出音响】

记者：你好，是钟先生吗？你现在在什么位置？

钟树良：我现在绵竹市汉旺镇。来自台湾红十字搜救队他们一行22个人昨天上午10点到达绵竹市，勘查一个点以后就到重灾区汉旺镇，马上投入搜救活动。他们很敬业的，工作是很认真的，我让他们的队长和你讲吧。

记者：那太好了，队长叫什么名字？

钟树良：欧晋德。

记者：欧队长吗？

欧晋德：是，今天上午，我们沿着灾情比较严重的地区以地毯式的方式逐步地搜寻，找到有三个地点，有六位都是罹难者。

记者：现在你们经过这一番工作以后，你们坚持的信念是什么呢？

欧晋德：尽最大的努力，就是不要轻言放弃！我在现场所看到，各地方集结的部队、各地方来的志愿参与救灾的人员都相当多，官兵在这种紧急救援工作所扮演角色是非常重要的。我们的人员第一个先搜寻，很快地，你看到，救难犬、探测器动作很快地就找到。后面的官兵进来立刻做记号，然后大家动手，用各种简单的设备就赶快把他挖掘出来，医疗的部队就已经在旁边等候。那么，尸袋装好以后，立刻处理做身份鉴别。我觉得是很有效率的。

【音响止】

主持人：5月18号中午12时许，台湾祥鹤旅行社一行11名游客乘坐军用直升机从汶川灾区安全到达成都。19日17时30分左右，被困汶川的最后3位台湾游客也乘坐同样的军用直升机安全降落成都。来自四川省台办的消息说，至此，滞留在灾区的2897名台湾游客，除一名在都江堰灵岩山索道不幸身亡外，其余均安全撤离。记者何端端电话采访了承担这次运输任务的某部陆航部队张晓峰政委：

【出音响】

记者：张政委吗？

张晓峰：是的。

记者：部队是不是刚刚执行了护送台胞的任务？

张晓峰：是，我们是昨天受领的任务，准备了两架飞机，专门去接他们。由于天气原因飞到一半以后，就被迫返航了。今天，我们派飞机进山里接他们。我们进去的时候把我们的飞机也带足了空投的物资，到那个地方投完了以后去接他们的，很快很顺利就找到他们了。

记者：他们的情况怎么样？

张晓峰：开始还是有点紧张，因为毕竟在灾区困了那么长时间了。看到飞机

着陆以后，一见到我们很激动，向我们官兵表示非常地感谢。他们说能够在大陆受到这么好接待，他们非常地高兴。

【音响止】

主持人：5月20号下午，来自台湾的红十字医疗队一行37人抵达四川成都，并同机带来3.5吨医疗用品，目前已在灾区开展了两天的医疗救护。记者李莹电话采访了陈长文队长。

【出音响】

记者：陈队长，您好！

陈长文：你好。

记者：**您给我们简单地介绍主要开展了哪些工作？**

陈长文：我们这回来到四川，最主要是做医疗支援工作。那么，在带来的药品当中，我们特别带来了8000剂的破伤风的疫苗，主要是提供给在灾区受到创伤的灾民以及我们这些支援前线救灾的人员，起到一个保护的作用。医疗诊治的部分，我们设了点，受灾民众来求医问诊，就他们的需要我们给予诊治。我们今天特别另外开展对于60岁以上和10岁以下老弱的人群，做一个慢性疾病的检查。我们希望达到的一个目的是预防重于治疗，能够收到事半功倍的一个效果。

当我们在台湾看到四川5·12地震灾情，我们看到那个标题说，这个地震的规模是9·21地震五倍大的时候，其实我们心里的痛，当时第一时间那种感受就起来了，都想着能够怎么样尽快地来帮忙。

记者：**那么，在您与大陆民众接触的过程中，民众对医疗队反映怎么样呢？**

陈长文：我们在这个安置点上和民众互动，我感觉，很多都已经成了好朋友了。那么，不只是在这个安置点里，附近的居民我也觉得非常亲切。我举这么一个例子吧，我们在这边因为自己埋锅造饭，附近就有一户，应该是瓦斯行吧，提供我们瓦斯桶。后来，他们干脆把我们整桶水拿到他那边，烧开了以后再提供给我们。刚刚因为我们明天即将结束这个点的服务，我们的生活组要跟他结一下这

两天用的账，他坚持不收钱，我们心里就非常感动。我们真是有着共同的历史，共同的文化，共同的语言，大家心真是一条！

【音响止】

（2008 年 5 月中央电台对台《海峡军事漫谈》节目播出
2009 年获第 9 届全军对台宣传优秀作品特别奖）

台湾专家解读胡锦涛 "推动两岸关系和平发展六点意见"

主持人：备受关注的"两岸军事安全互信机制"，是胡锦涛总书记不久前在纪念《告台湾同胞书》发表30周年座谈会上提出的"推动两岸关系和平发展六点意见"之一。胡总书记的重要讲话引发岛内各界持续关注，记者何端端电话采访了两位台湾专家，一位是台湾大学政治系的张亚中教授，另一位是淡江大学大陆研究所的张五岳所长。我们一起听听采访录音，共同探讨两岸关系和平发展的更深层次话题。

【出音响：电话接通声——】

张亚中（台湾大学政治系教授）：喂！

记者：喂，是张教授吗？

张亚中：是。

记者：您好，我是北京中央人民广播电台，我们都知道在纪念《告台湾同胞书》发表30周年的时候，胡锦涛主席发表了一个讲话。

张亚中：是，我想不止我注意到，台湾很多人也注意到了。

记者： 最引起您关注的有哪些内容呢？

张亚中：胡锦涛先生提出了六点。在这六点里边，我觉得纵观整个文章最重要的一点，也就是最后一点，就是未来两岸和平发展，必须在一个"和平框架"里头做事比较好。胡锦涛也特别提出两岸可以就军事互信机制展开一些协商，所以胡锦涛先生特别呼吁两岸能够进行"和平协议"的一个准备跟磋商的工作。我觉得胡锦涛先生最后一点其实也是最重要的，就是将来两岸怎么在"一个中国"原则之下，签署"和平协议"，完成两岸和平的框架，让两岸关系能够在一个正常、稳定的情况下发展。

记者： 那么您刚才讲到最重要的一点就是第六点，关于"结束敌对状态，达成和平协议"，您是不是也看到，这一次更具体一些呢？

张亚中：我觉得，有他坚持的一面，也有他弹性的一面。胡锦涛先生也希望在他的任内为整个两岸关系做出历史性的贡献，因为大陆对台湾不断释放善意，包括同意连战先生出席 APEC 非领袖高峰会议，以及海基、海协会四项经济方面的协议，我觉得这些东西都是善意的表现。但这个善意的表现，其实如果能持续走下去的话，它必须建立在两岸和平发展的基础方面。

所以我觉得，他有一个前瞻性，其实从另外的角度来讲，也是给台湾政治的压力。就是说，在某种概念上，我们不能够只是停留在经贸、文化、社会的交流，而应该在政治问题上做出一些突破。但这个问题可能会面临一个比较需要时间处理的，就是中国大陆这边需要"一个中国"，可是台湾方面企盼的是"两岸平等"。所以未来怎么在"一个中国"跟"两岸平等"中间，能够找到一个最大的公约数，我觉得两岸之间的学术界或者两岸的知识精英，应该在这个问题上做一些思考、做一些琢磨。

记者： 那关于这些问题，您还有什么个人的思想和建议吗？

张亚中：关于这一方面，就是两岸和平协定的话，其实我写了一篇叫《两岸和平发展协定刍议》。我觉得两岸问题将来要解决的时候，有两个东西可能必须考虑到。第一个，两岸之间定位到底是什么样的定位？就是"一个中国"跟"两

岸平等"中间可不可以找到合理的定位？第二个，光是定位是不够的，两岸到底应该以什么样的方式往前走。一个是定位的问题，一个是走向的问题。未来讨论两岸和平协定的时候，这两个原则是不能够忽视的。唯有两岸和平协定顾及到了整个两岸定位问题，以及两岸走向的问题，以及第三个它的终极目标是走向一个中国，和平统一。所以我也是建议，比如说他谈到统一的时候，其实他应该用"再统一"，表示我们在"一个中国"原则之下，重新再走向统一。

记者：这次他的第一点，"恪守一个中国、增进政治互信"里边，也提到了"复归统一"这个词。

张亚中：对，我觉得他这一句话用得非常好，也就是胡锦涛先生在谈这个问题的时候，两岸关系是一个内战的延续，现在不幸暂时地分治了，但从分治再走回统一，所以我觉得这个思路很清楚，我觉得是非常好的。那我觉得还有一点比较特殊的，胡锦涛先生提出了"台湾文化丰富了中华文化的内涵，而台湾意识并不等于'台独'意识"，所以这一方面基本上等于把"台湾意识"跟"台独"划了一个距离，我想这也是应该重视的。民进党方面，"只要民进党改变'台独'分裂立场，我们愿意做出正面的回应"。所以基本上在"胡六点"这些方面，表达出他的弹性跟善意，还有一个坚持。

记者：好，非常感谢张教授。

张亚中：不客气，谢谢您！

记者：再见！

【电话接通声——】

张五岳：喂！

记者：喂，是张五岳、张所长吗？

张五岳：我是。

记者：您好，我是北京中央人民广播电台。

张五岳：好，您请说。

记者：我注意到胡锦涛主席讲话岛内媒体的反应还是比较强烈的。

张五岳：对，我想这次谈话大概有几个台湾各界一定是高度关注的。第一个，1979年《告台湾同胞书》的发表，代表两岸关系由当年形式上武装的对立，走向和平交流的开始。30年后的今天，我们可以看到两岸关系仍然由形势严峻变成一个和平发展的机遇。事隔30年后，大陆这两次重要的谈话，在一个时间点上都是站在两岸关系由对立走向和平发展的重要机遇转折的关键年代。

第二个，我们当然也可以清楚地看到，大陆方面这次用高规格的方式，来纪念《告台湾同胞书》30周年，而且由大陆最高的领导人胡锦涛总书记发表这篇谈话。所以我们从个人角度也把它解读成，这是大陆在总结过去30年两岸关系跟对台政策，等于继往开来：继承过去30年两岸关系和对台政策当中积极正面的因素，二方面"开来"也希望为现阶段以及未来两岸关系提出大陆方面的对台政策，以及两岸关系重要的指导纲领跟文件。

那么第三个，或许各界对这篇纲领性文件有不同的解读，但我觉得应当把它放在一个相对比较高的历史位置来看待。换言之，这篇纲领性文件其实不仅是短期想解决当前两岸关系在新形势下的一个作为，也是作为大陆方面未来在处理对台政策的重要指导跟方针。因此很多这样的政策，或许不是一步到位，或者短期内看不到立竿见影的效果，譬如说像有关结束敌对状态，像军事互信等这些问题，像和平协议等问题，我想从大陆角度提出属于中长期的愿景，这个部分也是可以被理解的。

现在两岸关系应当是抓住一些比较具有共同机遇的部分，虽然政治上仍然有若干的歧见，但是我们看到，不管是胡锦涛总书记所讲的，还是马英九所谈到的机会和机遇，让和平发展这些正面因素极大化，我相信以这个做基础，应该会让未来的两岸关系与时俱进，人民作为两岸关系主体的思维，应该在政治歧见中起一个慢慢的、积极而正面的作用。

记者：台湾各界对这个讲话的解读，各个阶层、各个方面的人士还是有所差别，但总的一点都认为这次讲话还是有一些新意。您觉得新意最突出的地方表现

什么地方？

张五岳：我想新意第一个来讲，我们可以看到既然作为对台政策继往开来、指导性的纲领，正视两岸关系的现实，希望能够在短期和可预见的将来，维持台海和平稳定或者和平发展，我觉得这个格局是很清楚的。

第二个我们也可以看到，为了维持台海基本和平发展格局，因此在若干具体做法上，不管对有关交流层次上，包括对民进党采取一些比以前更加积极、务实的做法，包括在两岸经贸交流上，甚至也提出跟台湾方面建立起制度化的综合性的经贸协议，针对那些有关国防的问题、外交的比较敏感的问题，也提出一些比较有前瞻性或者积极性的意见。

所以我们可以看到，他这样谈话来讲，比较具有积极性或者比较具有新意。不管从短期各式各样的交流，到经贸上互惠互利的机制性中长期合作，乃至于对于包括台海和平发展或者军事上一些互信的建立，最终达成一个台海和平愿景的期待，我相信台湾各界应当相当重视的。

记者：您觉得像这样的意见，在近期有没有可操作性呢？

张五岳：我相信当然还是有的。比如说在外交问题上，我们就可以看到两岸双方已经取得这么重大的积极进展，今年5月份台湾参与WHA观察员的问题上，双方是能够有智慧在这个问题上取得进一步进展。两岸经贸交流，从去年12月15号启动两岸全面"三通"，在两岸"三通"之后，双向人流、物流、金流，人们从两岸的进一步发展、两岸的"三通"中，看到政治的缓和、经贸的互利互惠。我想两岸"三通"最重要的一个关键意义在哪里，就是随着两岸之间人民往返更加快速，长期以来存在于两岸人民之间心理上的认知距离能不能缩短。通过两岸将来进一步扩大各式各样的交流，通过直接"三通"的启动，让两岸双方老百姓心灵上认知距离能够缩短，那这种两岸关系就比政治的两岸关系、比经济的两岸关系我相信更具有稳定的实质性力量。

我觉得各式各样的交流、各式各样的经贸措施，乃至针对外交问题、国防问题，这些问题虽然有轻重缓急，但也可以大处着眼、小处着手。实际这些问

题也可以相辅相成，也可以通过辩证的方式来加以运行，以及得到相对合理的解决。

记者：对第六条"结束敌对状态，达成和平协议"这一条，您怎么解读这里边的含义呢？

张五岳：我相信，第一个，没有和平发展的氛围跟环境，两岸在经贸、在民间交流上总是难免会受到很多因素的制约。

第二，我们也很清楚，两岸要进行一个全面性结束敌对状态，要达成最终全面和平协议或者和解的格局，仍然需要漫长的道路，进一步努力。

所以现在当务之急是什么？当务之急在于，我们希望能够从大处着眼、从小处着手。所谓"从大处着眼"，是那些有助于台海和平发展的那些话、作为或者氛围。勿以恶小而为之，勿以善小而不为。如果大家一方面从政治上搁置争议，慢慢采取更多积极的做法，对那些破坏和平发展的因素，双方可以得到一个有效的防范，对那些两岸经贸的，攸关人民权益的公权力事项，就应该积极来落实。借由这些攸关人民权益的经贸事项的落实，创造更好的互利互惠基础。

现在应当透过双方的默契，让那些所谓积极正面的因素、和平发展的因素不断形成好的氛围。同样的，用时间换空间，在好的氛围架构下，先从经贸的、从攸关人民事项来着手，创造更多的互利互惠，从而也能带动两岸关系的新思维、新和解。如果这样能够相辅相成，我相信最终应该可以利用两岸中国人的智慧，来达到两岸人民所期待的。

记者：我们注意到这一次胡主席发表讲话以后，民进党方面也有一些反应，您怎么评价民进党方面的反应呢？

张五岳：我想，民进党它在台湾作为一个在野党，不管是基于它长期政党的看法，或者基于它长期跟国民党，以及跟大陆方面在两岸关系方面存有的政治歧见，我想这种反应是可以理解的，正是因为有歧见才需要进一步沟通、交流跟对话。我觉得大陆方面提出来，愿意跟台湾各界广泛接触和交流，我们现在所期待的两岸关系不是说因为有政治歧见而不需要对话，我们期待两岸关系只要愿意来

沟通，只要愿意来对话，只要愿意来交流，就要善加引导，疏通障碍，我们相信都终于有一天让两岸关系走得更好。

　　记者：好，谢谢您！

【音响止】

（2009 年 1 月中央电台对台《海峡军事漫谈》节目播出）

从隔海喊话到面对面交流

—— 访台湾退役上将许历农

【片头】

【出音响：海浪声，混出音乐，压混】

厦门有线广播：金门防卫部司令官许历农先生……

许历农：你们是喊话，那个时候是心战……

厦门有线广播：如果你在任职期间，能为金门与大陆恢复自由往来做出贡献……

【海浪声，乐扬起，压混】

许历农：这次我陪同了八个上将、八个中将、七个少将一同来，促进两岸退役将领情感的交流……

【乐扬起，压混】

播：从隔海喊话到面对面交流——访台湾退役上将许历农。

【乐淡出】

记者：听众朋友，您好，我是记者何端端。4月6号到8号，台湾新同盟会会长、退役上将许历农先生带了罕见阵容的台湾退役将军访问大陆，受到了贾庆林主席、王毅主任等领导的会见。我立刻联想到手里有一张光盘，是我前年采访厦门对金门广播的一位退休的老播音员陈菲菲时，她给我的。上面刻录着80年代初，她在许历农刚刚当上金门防卫司令的时候，对他隔海喊话节目的录音。这促使我昨天晚上千方百计地采访到了许老将军，一起分享了听这段封尘已久的历史录音后的心得。

采访前，我的同事穆亮龙把这段难得的录音灌进了手机，以便给他播放，另外又刻了一张盘送给许老作纪念。一见面，我们的话题就从这段录音开始了。

【出音响】

记者：可能有一点唐突，我们想先请您听一段录音。《告台湾同胞书》发表30周年的时候，我到了一趟福建，见到一位退休的老播音员，她当年对着金门播过音，还跟您谈过心，她送给我她播的光盘。

许历农：真的吗？

记者：真的，我专门想给您做一个纪念。

许历农：好极了，谢谢。

记者：您有没有印象，听没听过当时厦门有线的广播？我给您播放一下您就知道了。

许历农：好。

【拿出手机播放】

广播录音：金门防卫部司令官许历农先生，金门与祖国大陆由于人为的障碍，已经分离30多年了，这不能不说是个悲剧。许历农先生，如果你在任职期间，能为金门与大陆恢复自由往来做出贡献，不仅两岸同胞会感谢你，你的芳名也会载入史册。

【手机播放止】

记者：许先生，先给您听这么多，您想听得再多那个光盘里全都有。

许历农：OK，好极了，好极了。

记者：那个时候您能听到吗？对面的喇叭？

许历农：能听得到，他们（下属）也会把资料拿给我看。

记者：我看您刚才在听的时候一直在笑，您笑什么呢？

许历农：我笑很有趣。我到金门是升上将到金门来的，在台湾升上将报纸上要公布的，但是没公布我。就是因为我调到金门来，金门的司令官要保密的，不能给人家知道。不过你们很厉害，没好久你们就知道了。（笑）

记者：那是八几年您还记得吗？

许历农：1981 年，那时候你们是喊话，那个时候是心战。

【音响止】

【片花】

【音乐起，压混】

播：许历农，安徽贵池人，黄埔军校第十六期毕业，经历过抗日战争的烽火硝烟，曾历任台湾军方要职。1978 年任陆军军官学校校长，1980 年 1 月任台军第六军团司令，1981 年 1 月任金门防卫司令部司令，1983 年 5 月任台军总政治作战部主任，并晋任陆军二级上将，1993 年 2 月退役。

【音乐扬起，渐隐】

【出音响】

记者：我这个（光盘）是这个播音员她还留着，播音员叫陈菲菲，也有 70 来岁了。

许历农：那一定有 70 来岁，我今年都 91 了。

记者：过了这么多年，30 年以后了，您现在也经常到大陆来，现在再听这段录音您觉得有什么感想吗？

许历农：觉得很有趣，也觉得很感慨。其实那个时候，因为对台湾（当时）的现况你们不是很了解，说蒋军弟兄们你们在水深火热之中。

记者：其实这也反映出来当时两岸的隔绝，确实互不了解，不仅是大陆对台

湾不了解，其实台湾对大陆也是不了解。

许历农：对对对。

记者：您刚才说很感慨，您主要感慨什么呢？

许历农：我觉得两岸隔绝这么多年，竟然如此隔阂。我太太给我写过一封信，说你要弃暗投明。我太太后来改嫁了，改嫁在湖北通山，我倒是很想见见面，但是后来没见到，她就过世了。那个时候，我说投明，大陆不是对象，那个时候大陆比台湾落后很多了。我想 30 年前，大陆没有一个城市能比得上台北，包含了上海，包含了北京，但是这 30 年你们的进步这么大，很了不起。

记者：您是从什么时候发现大陆变化非常大的，您第一次到大陆来是哪一年还记得吗？

许历农：我 1997 年（第一次过来）。

记者：当时是 1997 年几月来的？

许历农：11 月，香港回归以后，11 月我就到了大陆，到北京以后到上海，上海以后到南京，就到这三个地方。香港回归的时候，邀请我去参加了。那个时候我在台湾，是香港的不受欢迎人物。我不能到香港，香港也不给我签证。但是你们邀请我了，我就凭着这个邀请，搭华航的飞机到香港了。那个时候我就给北京打电话，他说你先来，落地签证，我们来给你办。

记者：当时 1997 年到香港以后，有什么很深的印象吗？

许历农：12 点两边交接，升旗。

记者：当时交接的时候您在现场吗？

许历农：我在，我参加那个（交接典礼的）会了，那一下午的会我都参加了，一直到晚上 12 点以后了。

记者：当时您看英国旗降下来，中国旗升起来。

许历农：感觉非常振奋。

记者：100 多年了。

许历农：对对对，100 多年了。那个时候有个晚会，每个省都有一个节目，

都有一个表演的节目，每个省都有一个礼物，送给香港的礼物，我觉得每个省表现都很好。其实那个时候，中国大陆的经济发展已经很有起色了，我对邓小平先生的改革开放也有些研究了。

记者：也想实地来看一看。

许历农：对对对，这要归功于邓小平先生，我不知道你们的感觉是不是这样。邓小平先生的改革开放，邓小平先生讲，解放思想，实事求是，尊重群众首创精神，走自己的路，不照搬外国模式，建立有中国特色的社会主义。最近有人跟我讲，常常到台湾去的大陆朋友说你们台北比福州好，比广州差。我就觉得，其实台北不只是比广州差，比哪个城市都差，因为你们每个城市都在进步当中，台北已经很多年没有进步了。

记者：两军原来一直对峙的，但您的心理上是从什么时候感觉到要和的？

许历农：如果你要问我是什么时候改变的，我说从邓小平改革开放以后改变的。我讲邓小平的改革开放分三个阶段完成的，到1997年完成了改革开放的过程。其实1995年我们经济实力已经超过七大工业国的加拿大；2000年超过意大利，成为世界上第六大经济大国；2005年超过了法国，成为第五大国；2006年超过了英国，成为第四大国；2007年超过德国，成为第三大国。我刚才讲的这都是国际社会公布的，国际货币基金会和世界银行公布的。

【音响止】

【片花】

【音乐起，压混】

播：许历农先生长期反对"台独"分裂、主张祖国和平统一，1993年退役后，他发起成立了以促进祖国和平统一为宗旨的台湾新同盟会，并担任会长至今。近年来致力于两岸和解交流，并以耄耋之年，率先垂范，奔走于海峡两岸，坚持不懈地推进两岸各界接触与交流。2001年7月，许历农带领40多位台军退役将领到北京参加抗战纪念活动。2005年，再次到北京参加"中国人民抗日战争暨世界反法西斯战争胜利60周年纪念活动"。2010年4月，率罕见阵容的台军退役

将领赴大陆参访交流，为增进两岸军事互信再创先机。

【音乐扬起，渐隐】

【出音响】

记者：最近这几年，您好像到大陆来得非常频繁，我们也看到经常会有有关您的消息。您是不是第一次带这么多退役的将军过来？级别这么高，有这么多上将？

许历农：第一次带这么多，我上次来带五个上将。

记者：那是哪一年？

许历农：去年吧。

记者：您入黄埔的时候在四川还是在广州？您是第几期？

许历农：我是第十六期。抗战以后，（黄埔军校）设立了很多分校，我是读第三分校，第三分校在第三战区，在江西瑞金。

记者：抗战的时候您在哪个战场？

许历农：我在第三战区，在皖南、浙江、江西，最主要的战役是打浙赣战役。大陆纪念抗战胜利60周年的时候，我当时被邀请也坐在台上，胡锦涛先生说，抗战正面战场是国民党打的，共产党是在敌后作战。共产党也打得很厉害，我们不能否认共产党打游击打得很好。

记者：我记得，您所在的新同盟会在去年的时候提出一个建议，说让大陆隆重纪念辛亥革命百年。

许历农：我们是给民革提的建议。

记者：您当时的初衷是什么？

许历农：两岸都崇拜孙中山先生，辛亥革命是孙中山先生领导的。两岸共同纪念共同崇拜的人，这个是很天经地义的事情，很自然的事情。当然希望两岸情感的交流，两岸更增进彼此团结的意愿。

记者：这次来您有没有什么特别的愿望？

许历农：这次我陪同了八个上将、八个中将、七个少将一同来。

记者：阵容很大。

许历农：促进两岸退役将领情感的交流，建立两岸军事互信的机制，促进国家统一。

记者：您也和大陆的一些退役将领有一个座谈，座谈之后您觉得这样一种愿望有没有实现，或者有没有很大的收获？

许历农：有，高兴得很，非常高兴，畅所欲言，非常高兴，非常愉快。

记者：您觉得是共同点多呢还是分歧点多呢？

许历农：我们没有什么分歧点，我们的目标都是一致的，大家的想法也都很接近。但是两岸分离这么多年了，思想观念、语言的内容、语义的内容、表达的方式都可能有不同，但是非常融洽。好了，不讲了，就讲到这儿为止吧。

记者：哎呀，我们还没跟您聊完呢，等有机会（再聊）吧。

许历农：好极了，好极了。

【音响止】

（2010 年 4 月 9 日中央电台对台《海峡军事漫谈》节目播出
2011 年获 2009—2010 年度中国广播影视大奖）

系列节目

透视台海硝烟

听众朋友，您好！很高兴我们又能在《海峡军事漫谈》节目中探讨共同关心的海峡军事话题，我是节目主持人孙瑞。

听众朋友，中美建交 20 周年了，中美两国领导人在不同的外交场合多次表达了对中美关系健康发展的良好祝愿。也就是在这个时候，有关美国 TMD 的话题被炒得沸沸扬扬，人们不禁感到，台湾海峡的炮击声虽然停止了 20 年，但笼罩在海峡上空的烟云却总是若隐若现，没有散尽。期待海峡真正和平安宁的人都会思考，造成这种情况的前因后果是什么？近半个世纪以来几次台海危机的根源有没有共同点？台海安全的根本保障又是什么？最近，本台记者何端端就这些问题采访了有关专家以及曾经参加中美建交谈判的中国老外交官，我们将访谈音响分 4 次为您播出，希望和听众朋友们一起探讨出有益的启示。

【音乐间奏】

1. 停止炮击金门台前幕后

听众朋友，我想大家都会记得新中国和美国建交的时间是在 20 年前，也就是 1979 年元旦，因为从那时起，中美关系发生了非常重大的变化。但您是不是也记得，就在中美建交的同一天，当时的中国国防部长徐向前发表了《关于停止炮击大、小金门等岛屿的声明》，从此，大陆向金门打宣传弹的活动完全停止。这是偶然的巧合吗？解放军国防大学教授徐焰先生接受记者采访时分析了两者深刻的内在联系。

【出音响】

徐焰：1979 年元旦《告台湾同胞书》以及正式停止炮击大小金门的命令，它是在中美建交的背景下出现的。1958 年，中国人民解放军对金门岛实施了炮击和封锁。当时采取这种行动是出于什么目的呢？虽然打的是国民党军，但主要目标是打击美国分裂中国的企图。1955 年中共提出和平解放台湾，实行国共和谈的呼吁，台湾当局并不响应而且还不断派飞机、军舰骚扰大陆沿海地区。在这种情况下，就不能不给一定的军事打击作为惩罚，制止这些骚扰活动。另外，美国当时虽然和中国政府实行了大使级会谈，但在会谈时对台湾问题态度僵硬，坚决要求在台湾海峡两岸放弃使用武力，实际上就等于承认现状，使中国分裂既成事实。在这种情况下，中国政府当然不能承诺放弃使用武力，炮击金门是和美国针锋相对的斗争，另外也是向台湾当局打一打招呼争取早日实现和平谈判。后来，毛泽东要求打炮尽量不要打死人。这是世界战争史上从来没有过的一种特殊的作战形式，不打死人的战争叫什么战争？实际上就是一种象征性的战争，当时美国总统艾森豪威尔也把它形容成"一场滑稽歌剧式战争"。当时如果是采取武力的话，夺取金门马祖这些小岛是不成问题的，但把它留下来就是为了争取以和平的方式解决台彭金马问题。

1978 年年末，中美两国达成建立外交关系的协议，一个基本前提就是美国武装力量撤出台湾海峡，由中国人自己来解决自己的问题。美国当时同意了，同

时美国政府也撤销了对台湾的外交承认，废除了 1954 年签定的《共同防御条约》。在这样一种国际背景下，既然外国势力撤出了，中国人之间的事情很好解决，完全可以用和平商谈的形式解决。正是基于这一点，有了《告台湾同胞书》和停止炮击金门马祖的声明。

【音响压混出音乐间奏　压混】

主持人：听众朋友，以上徐焰教授谈到中国政府停止炮击金门是以中美建交为背景的，而中美建交又是以美国与台湾当局断绝外交关系、废除《共同防御条约》并从台湾撤回军事力量为前提的，这"断交"、"废约"、"撤军"，就是中国政府提出的中美建交三项原则。这是中国维护主权统一和领土完整、反对外国干涉的三原则，也是中美建交谈判争议的核心问题。中美建交后第一任驻美大使柴泽民先生参加了中美建交的谈判工作，谈起这个问题他还记忆犹新。

【出音响】

记者：柴大使，20 年前中美建交的时候，您担任什么职务？

柴泽民：当时我在中美联络处当主任。

记者：那么中美建交您参与了很多工作。

柴泽民：北京的谈判参加两次，在白宫谈参与了。

记者：印象深的是什么？

柴泽民：主要还是台湾问题，买武器问题，成为我们建交最大的障碍，几乎谈不下去了。布热津斯基一边吃饭一边谈，把他的意见向我申明。一面吃一面谈，这样更自由一些，更活泼一些，谈得更彻底一些，最后谁也不肯让步。执行这三个原则，也是经过多次斗争。不是说嘛，三个总统、六年时间，经过艰苦的斗争，艰苦的谈判，艰苦的辩论，到最后才达成协议。

【压混】

主持人：听众朋友，曾经担任中国驻美大使的朱启桢先生，当时也参加了建交谈判最后一个阶段的工作，回忆这段经历他特别谈到，中美建交谈判最后达成协议，主要是在台湾问题上取得了突破性进展，但在两个问题上没有取得

一致。

【出音响】

朱启桢：一个美国要求中方用和平的方式解决，我们认为怎样解决台湾问题是中国的内政，美国不能干预。美方说他们单方面发表声明，希望台湾问题和平解决，最后我们也发表声明，表示这是中国的内政。第二个问题要解决的是美国是否要继续向台湾出售武器问题，成为谈判中最后最关键的问题，最后小平同志提出这个问题可以放到建交后解决，相互有了一个承诺，才有了82年的"8·17"公报。可以说"8·17"公报是建交公报的一个延续。

记者：美国当时提出两个条件，一个是和平解决，一个是继续出售武器，您觉得它的用意是什么？

柴泽民：这是很明显的，他一提出这些问题，我们就知道他是什么用意，他们让我们公开声明不要用武力解决台湾问题，实际上是拖延，使台湾问题不能得到解决，因此我们就坚定地顶回去，坚决地反对。我们如果放弃武力，他就认为中国两手空空，他不跟你谈了，我们不能同意。

朱启桢：小平同志访美时就讲了一个道理，如果我们要承诺用和平的方式解决台湾问题，反而使得和平解决不可能。我们是希望用和平方式来解决的，但是我们把手绑起来，和平解决可能性就很小。只有在两种情况之下，我们可以采取非和平的方式：一种就是台湾长期拒绝和我们谈判，一种就是有外国的力量干预。这个问题在谈判期间就把道理讲清楚了。

【音响压混出音乐间奏　压混】

主持人：听众朋友，刚才我们听到柴泽民大使和朱启桢大使都以自己亲身经历谈了中美建交谈判关键是台湾问题，最终美国接受了中国提出的三原则，但美国的接受是有条件和埋有伏笔的。中国从大局着眼，既坚持了原则，又表现出政策的灵活性，对遗留问题做到了心中有数，就像邓小平指出的那样："中美关系正常化谈判过程中那些悬而未决的问题也表明：尽管中美建了交，美国却没有完全放弃它干涉中国内政的打算。"下面我们再听一听中国外交学院苏格教授分析

美国为什么和中国改善关系，就会对这个问题有更深入的理解。

【出音响】

苏格：在中美建交时，美国面临的国际环境变化了，由于美国和苏联的关系发生了变化，美国和中国关系发生了更大的变化。尼克松入主白宫时，他就采纳了这个建议，主要采纳了基辛格关于国际分析的一些战略思考，认为美国当时的主要目标还是要遏止苏联，但在勃列日涅夫主义比较盛行的情况下，美国感到自己一家的力量比较单薄，所以形成了"联华抗苏"的战略。为了推行这个全球战略，美国觉得有必要和中国改善关系。在这种情况下，美国也就同意了，台湾问题当时实际上是被搁置起来了，并没有完全解决。

【压混】

主持人：听众朋友，中美建交虽然没能使台湾问题完全解决，但毕竟是朝着解决的方向跨越了一大步。以上我们分析了停止炮击金门背后中美关系的重大变化，可见台湾问题的出现，既然是美国派兵侵占中国领土台湾、干涉中国内政造成的，那么"解铃还需系铃人"，美国接受了中国的建交三原则，尊重中国的主权，从台湾撤出军事力量，才有了停止炮击金门，才有了台湾海峡的和平景象。回顾中美建交20年来两岸关系的发展，尽管曲曲折折不是一帆风顺，但追求和平统一却是主流，两岸人民在和平友好的交往中获得的实惠是谁也否认不了的。历史的经验已经告诉我们，要想妥善解决台湾问题，确保台海安全，两岸的中国人首先应该齐心协力地反对外国势力的干涉。

2.《共同防御条约》"防"而不"御"

主持人：听众朋友，中美建交三原则中的"废约"，也就是废除美台《共同防御条约》，那么这项条约是怎么产生的？它的实质是什么？它对台海安全起到了什么样的作用？在这次节目中，我们继续收听本台记者何端端与有关专家学者的访谈录音，一起来探讨这些问题。

听众朋友，1954年12月2日，美国和台湾签订了《共同防御条约》，经过

一系列程序后，在 1955 年 3 月开始生效。现在回过头来看，这个条约成为此后数十年中美关系中最大的绊脚石。那么当时为什么要签订这样一个条约呢？大陆中国外交学院的苏格教授回答了记者的提问。

【出音响】

记者：您能简要地谈一下美台《共同防御条约》是在一种什么样的背景下产生的呢？

苏格：美台《共同防御条约》签订是在艾森豪威尔执政时期，从现在解密的美国国家档案来看，背景是在朝鲜战争结束之后，台湾当局迫切希望美国能和台湾缔结这样一个条约，美国当时并不想立即与台湾缔结这个条约，美国在冷战时期把台湾作为自己国际棋盘上的一个卒子来看，他不希望台湾能和大陆马上统一，但是另外一方面担心台湾很可能将自己拖入一场不情愿的战争，所以美国在签订共同防御条约问题上当时还是处于一种比较矛盾的状态。当然美国方面也有一个需要，就是在朝鲜战争结束之后，要建立一个亚洲地区所谓的防务联盟，美国在这个缔约问题上其实是不会考虑到海峡两岸任何一方的利益的。在第一次海峡危机的时候，美国的杜勒斯想出了一个主意，让新西兰出面将这个问题提交到联合国，这个提案实际上遭到海峡两岸的共同反对。那么为使提案在联合国得以提交，杜勒斯最后就和台湾当局达成了一些所谓的妥协，就是美国同意起草共同防御条约，但台湾必须以书面形式保证，如果没有美国同意台湾不得进犯大陆。

【压混】

主持人：听众朋友，从苏格教授所谈我们可以看出，签订《共同防御条约》是冷战思维的产物。当时缔约的建议是台湾方面首先提出来的，因为当时朝鲜战争结束，台湾担心大陆会把精力转移到解决台湾问题，急于要和美国签约，美国虽不想被绑在台湾反攻大陆的战车上，但是它也想在亚洲拼凑一个反对社会主义的包围圈，把台湾作为包围圈中的一环。1954 年台湾海峡危机的爆发，使华盛顿军政首脑就沿海岛屿防卫问题，陷入了空前的僵局。当各方争执、互不相让时，当时的国务卿杜勒斯异想天开，提出了将中国沿海岛屿问题送交联合国安理

会处理的方案，并与英国密谋，形成由新西兰出面提出议案的计划。在台湾当局的强烈反对之下，杜勒斯出于维护其最高战略利益、平衡矛盾的目的，才同意了以缔约来换取台湾当局对新西兰提案的合作。美国还答应了要照顾台湾当局的"面子"，不把对台湾军事行动的限制写入条约正文之中，而以秘密换文的方式代替。在这出国际政治双簧的排演中，台湾付出的却是"非美国首肯则不进攻大陆"这样一项原则性的让步。

【音乐间奏】

主持人：听众朋友，当年台湾迫切要和美国签订《共同防御条约》，本意是要美国以法律形式确认其对台湾的军事保护，并使之长期化和合法化，但是没达到目的之前就先付出了沉重代价：那就是美国对中国主权的严重干涉。由美国、英国和新西兰秘密策划了很长时间的新西兰决议案提交联合国之后，在新中国政府的坚决反对下以失败而告终。而在艰苦的条约谈判中，经过激烈的讨价还价，台湾当局还是向美国做出了重大妥协。比如在条约第五条规定，卷入冲突各方必须向联合国安全理事会报告。在条约谈判期间，国民党起初坚持说国民党同大陆之间的争论为"内政"，不同意向安理会报告，但条约定稿表明，台湾当局还是要按美国的意愿行事。在防御范围的确定上，美国坚持海峡地区只包括台湾和澎湖列岛，而不包括金门等沿海岛屿，台湾最后也只能忍气吞声接受。苏格教授在对这段历史进行了深入研究后说，不管美台双方曾经怎样遮掩，历史忠实地记载了强权政治淋漓尽致的表演和弱者无外交的可悲场面。参加签约的国民党当时所谓"外交部部长"叶公超对所谓"驻美大使"顾维钧私下表示他"不敢肯定这个条约应被看作一项荣誉还是一个错误"。

【音乐间奏】

【出音响】

记者：美台《共同防御条约》它的实质是什么呢？

苏格：我觉得美国当时之所以缔结这个条约，不是说要考虑到台湾真正的防卫安全，美国的出发点主要是让台湾成为美国国际战略防线中间的一个部分，一

个棋子。既然是一个棋子，它是一个兵，一个卒子，美国也不可能对这个卒子的利益方方面面都予以照顾，在台湾海峡，美国只是想划峡而治，在海峡中间划一条线，就是阻止我们当时解放台湾的实施，同时也防止台湾当局对大陆的武装进犯。

【压混】

主持人：听众朋友，谈到美台《共同防御条约》的实质，北京和平与发展研究中心的沈卫平教授和解放军国防大学的徐焰教授也都认为这个条约"防"的是中国统一。

【出音响】

沈卫平：54年底到55年初正式签订的美国和台湾《共同防御条约》，不允许大陆解放台湾，但同时又限制你用武力反攻大陆。这个不符合蒋介石的意愿，蒋介石在50年代还是要反攻大陆的，用他的哲学统一中国，美国限制他这个，他是不甘心的。美国搞划峡而治，将来有没有可能让台湾彻底独立出去，蒋介石也是很担心的。

记者：实际上就想让台湾放弃金门和沿海岛屿了。

沈卫平：是的。《共同防御条约》你现在回过头来看，它对保护台湾和澎湖是提出非常要求的，对金门马祖如果发生情况的话，美国会不会出兵干预它没讲，它不讲。

徐焰：当时由于朝鲜停战，越南停战都采取划界而治的方式，美国那时候又企图以台湾海峡中间为界，把中国也划分出来如同两个朝鲜、两个越南一样划成"两个中国"，这一点是海峡两岸的中国人都不愿意看到的情况。

记者：《共同防御条约》签定后，对台海安全起到的作用是什么呢？

苏格：《共同防御条约》严重损害了中国的国家利益，是对中国领土完整和主权统一的公然干涉和挑衅，我们国家政府对这个条约进行了坚决的斗争。

徐焰：54年年末到55年年初，中国人民解放军在台湾海峡，当时主要是浙江东部群岛和金门马祖方向采取了一些有限的军事行动，主要目标实际上是要打

破美国分裂中国的阴谋，不能从台湾海峡为界划分出"两个中国"来。

苏格：我觉得它虽然名字叫《共同防御条约》，好像是一个安全条约，实际上它性质是严重破坏了台海安全。因为我们都知道，中国政府的一贯立场是要捍卫国家主权与领土完整，美国当时和台湾缔结这个同盟，实际是干涉了祖国统一大业，最起码是推迟了我们祖国统一的时间表。我们在祖国统一这个问题上立场是非常坚定的，台湾当局实际上也是对这个《共同防御条约》有非常矛盾的心理，既希望《共同防御条约》对台湾所谓防卫提供某种保障，但是这个条约和同时签订的换文对它反攻计划予以了限制，所以台湾当局非常不满意。美国考虑本身的利益，并不是考虑海峡两岸任何一方的实际利益，所以它对台湾的利益只是部分地予以照顾，对它的安全提供一定程度的帮助，如果感到对台湾提供的保障妨碍了美国的利益，它就从中干涉。

记者：所以"共同防御"还是有限度的，是吧？

苏格：实际是台湾有求于美国更多一些，但美国给予台湾的防御只是非常有限的。我觉得《共同防御条约》在历史上是对海峡两岸的关系发展起着一种负面的作用，它实际上是从某种意义上透视了海峡两岸这种不战不和、不统不独的局面，也就是从某种意义上促成了"台独"势力的最终蔓延。

【压混】

主持人：听众朋友，分析美台《共同防御条约》的实质，我们可以看出美台之间是"共"而不"同"，虽有某种共同需要，却为了根本不同的目的，那么《条约》也只是"防"而不"御"，重点是防止中国统一，实际对台海安全起到了破坏作用，对台湾的根本利益不是保障，而是伤害。透过这段历史，我们至少可以悟出一个简单的道理：把自己的安全保障寄托在外国人身上，最终是得不偿失。

3."台湾海峡危机"寻根探源

主持人：听众朋友，在 20 世纪 50 年代，台湾海峡曾经出现过三次比较严重的紧张局势，国际间叫作"海峡危机"。这几次危机的前因后果是什么？我们应

该怎样避免历史悲剧的再次发生？在这次节目中我们继续收听记者何端端与有关专家的访谈录音，共同寻找历史的答案。

第一次海峡危机发生在 1954 年间，具体说就是 9 月 3 号，中国人民解放军炮击金门，台湾当局空袭大陆一些目标，台湾海峡局势骤然紧张起来。这场危机是怎样产生的呢？当时，朝鲜南北分裂已成定局，印度支那停战的结局又是越南的南北划界，美国正在纠集英、法、澳大利亚、菲律宾、新西兰、泰国和巴基斯坦，准备签定以"遏止中国"为目标的《东南亚集体防务条约》，同时企图把台湾海峡两岸的分裂局面固定化。考虑到这种国际局势对祖国统一大业的影响，祖国政府将一度搁置的解放台湾问题再次提到突出位置，通过炮击金门显示解放台湾的决心和力量。中国外交学院的苏格教授说：

【出音响】

苏格：如果要回顾一下历史过程的话，我们都知道第一次海峡危机，解放一江山岛，当时我们也炮击大陈岛，美国实际上是不希望台湾当局继续坚守大陈岛。在美国的压力下，国民党军在美国空军和海军的掩护下撤离了大陈岛，最后台湾当局在沿海岛屿只是守住了金门和马祖。美国当时在形势的判断上，认为大陆加紧实施解放台湾，希望台湾方面放弃金门、马祖。在这个背景下，美国参议院审议通过了一个所谓"福摩萨"决议案，也就是说可以给美国总统一个空白支票，在没有经过国会允许的情况下，美国总统可以动用美军干涉台湾海峡的事件，"福摩萨"决议是对中国领土和主权的公然干涉。

【压混】

主持人：听众朋友，苏格教授谈到，发生在中国领土上的第一次海峡危机，却忙坏了美国的决策层，当时杜勒斯在会见蒋介石时明确指出，美国把海峡危机看成国际战争而非内战。也就是在这时，美国和台湾开始进行《共同防御条约》的谈判。由于美国的干预，这场危机在 1955 年初达到了顶点。为了打击美台协防，1955 年 1 月 18 号，中国人民解放军对国民党驻守的浙江东部沿海的一江山岛发起了进攻战，仅一天时间就全部占领了这个岛。对此，美国总统艾森豪威

尔深感不安，1 月 24 号，他向美国国会提交了题为《台湾海峡正在发展的局势》的特别咨文。国会经过三天辩论，通过了"授权总统在台湾海峡使用武装部队的紧急决议"，也就是上面苏格教授提到的所谓"福摩萨"决议。与此同时，美国第七舰队的主力也向台湾海峡和浙东海面集结。面对美国的武装干涉，新中国政府在政治上坚持反对外国干涉中国内政的原则立场，军事上既表现出敢于斗争的勇气和力量，又运用了善于斗争的高超策略，最后迫使美军出动舰只将驻守大陈岛的国民党军撤回台湾。2 月 25 号，浙江海面的岛屿全部解放。虽然面对美国军队的直接威胁，人民解放军在浙东沿海的作战仍然取得圆满胜利。

【音乐间奏】

主持人：听众朋友，1955 年 4 月亚非"万隆"会议以后，面对当时的国际形势和海峡两岸的情况，祖国政府对解决台湾问题的方式也有了新的考虑，北京和平与发展研究中心的沈卫平教授和解放军国防大学的徐焰教授都谈到这个问题。

【出音响】

沈卫平：到了 55 年，中共就提出和平解决这样的概念，而且形成了一定的政策，不断地在北京做出一个和平友好的姿态，并且通过各种渠道传达到台湾。

徐焰：既然是大陆已经发生了重大历史变化，使黑暗的旧中国弊端逐渐得到克服，人民能够逐步地安居乐业，社会得到很大进步，台湾在国民党执政以后，经济也有了很大发展，人民生活也得到了提高，在两岸人民都能够共同争取和平发展的前提下，完全应该，也完全可以用和平的方式解决历史遗留问题。1955 年，当时中国共产党就提出了和平统一祖国这么一个呼吁，1956 年又提出了实现第三次国共合作。因为在美国的支持下，台湾当局不响应中共和平统一祖国的呼吁。

沈卫平：台湾方面我感到在 56 年、57 年对中共这方面的诚意没有非常积极的反应，不但没有反应，而且还派了一些武装人员在沿海搞一些搅乱的事情，突袭呀、骚扰呀，甚至派飞机来轰炸。

【压混】

主持人：听众朋友，沈卫平教授和徐焰教授都认为，当时台湾方面对祖国政府提出的和平解决台湾问题的方针没有响应，是有国际背景的，仍然是美国干预的结果。1957年，中东地区出现了新的变局：黎巴嫩夏蒙政府被推翻，伊拉克爆发了推翻王朝的革命。美国为了扑灭中东的反美火焰，在1958年7月出兵黎巴嫩。美国的这一举动更遭到全世界的一致声讨，为了转移世界舆论对中东地区的关注，美国扩大了对中国的威胁，从本国和地中海调派了大批军舰、飞机，加强了在台湾地区活动的第七舰队。当时的美国海军参谋长伯克甚至扬言，美国海军随时准备像在黎巴嫩那样在中国大陆登陆。杜勒斯也威胁说，要扩大在台湾海峡地区对中华人民共和国的侵略范围。这期间，台湾方面不断地轰炸福建，骚扰江浙，"反攻大陆"的宣传调门很高。这样，在1958年夏秋之交，和缓了三年的台湾海峡又爆发了一场震惊世界的激烈战斗，这就是著名的"8·23"炮击金门，也被称作"第二次海峡危机"。徐焰教授总结这次炮击金门的原因，一是打击美国对台湾的侵略，二是惩罚国民党军骚扰大陆，三是支援中东人民反美斗争。

【音乐间奏】

主持人：听众朋友，和第一次海峡危机中解放一江山岛不同的是，"8·23"炮击金门是"打而不登，封而不死"，就是大陆只是炮击封锁金门，却并没有登到岛上占领金门，形成世界战争史上的奇特作战，这种情况同样是维护中国主权统一的需要。当时炮击金门以后，美国和台湾在金门驻军是撤还是守的问题上矛盾公开化了，苏格教授举例说：

【出音响】

苏格：在第二次海峡危机中，美国派军舰为台湾军队护航，当时我们万炮齐轰金门，美舰一看到我们炮轰金门这个情景，掉转船头就不给台湾军队护航了，所以也造成了他们双方之间的矛盾。

【压混】

主持人：听众朋友，美国在所谓护航中的表现，证实了它履行和台湾的《共

同防御条约》是非常有限的，当时美国国内反对保卫金门的呼声越来越高，国会甚至提出要否决"福摩萨"决议案中授予总统处理台湾外岛的机动权力。美国公开表示出真实态度，就是要国民党军撤除金门、马祖，以台湾海峡作为隔绝大陆和台湾的分裂界线。这一点，海峡两岸都坚决反对，正是由于这种默契，台湾军队没从金门撤军，美国的分裂企图没有得逞。在这次炮击金门中，中国维护主权领土完整还取得了另外一个可喜的成果，徐焰教授说：

【出音响】

徐焰：1958 年 8 · 23 炮击金门以后，提出了一个中国领海线的概念。旧中国政府腐败无能，我们这么大的国家一万多公里海岸线，领海线定多宽始终没有一个规定，外国的渔船可以任意跑到海岸边捕捞，根本没有办法禁止。那么领海线定多宽，毛泽东专门在北戴河召集各个专家开会，反复研究这个问题，最后定 12 海里，既保护了我们国家沿海许多渔场，同时它也是外国容易接受的，不违反国际上的一些惯例。1958 年 9 月 4 日中国发表了领海线的声明，美国等西方国家就叫喊不承认，只承认三海里，但是炮击金门的火力证明中国有能力保卫自己的领海线，所以，他虽然口头上喊叫不承认，实际上他的舰船不敢越过这个领海线，这对保卫我们国家的渔业资源起了很大的作用。

【音响止】

主持人：听众朋友，1962 年夏天，蒋介石企图反攻大陆，下令部队登船待命。大陆方面对这一形势充分估计，在军事上积极部署，昼夜兼程，从全国各地向福建紧急集结部队，这就形成了第三次台湾海峡危机。这次危机虽然不像前两次危机那样以炮战和海、空力量直接冲突为特征，但一定程度上也造成了台湾海峡地区局势的紧张。这次危机的产生与 60 年代初的国际形势和美台关系仍然是直接相关，当时美国进行大选，中国问题再次在美国国内引起争论，其中较有影响的"康伦报告"第一次完整地提出"一中一台"方案。这个方案与"两个中国"的不同之处是，承认中华人民共和国，不再认为台湾当局可以代表中国，同时鼓吹台湾与中国永远分裂的立场，台湾当局对此在沉默了两个多月后终于发表了批

驳性的评论。1961 年初，肯尼迪就任美国总统，他虽然表示继续履行对台湾当局的承诺，但台湾方面仍感到"美国政要的内心始终若隐若现地暗藏着一幅'两个中国'或者更甚于"两个中国"的计划蓝图"。1962 年夏天，台湾当局认为大陆的经济困难，是采取军事行动的时机，便开始部署战斗，最终还是美国的干涉而没能成功。

【出音响】

记者：徐教授，回顾台湾问题的产生和海峡几次危机，引起海峡危机的根源是什么？

徐焰：台湾海峡采取的几次军事行动，虽然看起来是中国内战的延续，其根源就在于外国势力插手台湾，它们不希望看到中国统一，不希望看到中国强大。台湾毕竟是中国的一个省，双方都追求和平、追求发展的话，那么以和平的方式达成中国的统一应该是顺理成章的事。如果在这个问题上达成共识的话，武力冲突早就不会出现了。1954 年到 1955 年年初，在台湾海峡出现了军事冲突，主要的原因是由于美国插手了中国内政。当时夺取了浙江群岛之后，完全有能力再打下金门、马祖。但是，提出了和平解决台湾问题的呼吁，就体现了这次军事目标是制止中国分裂，并不是用武力消灭台湾的国民党人，1958 年更是为了这个目的。1958 年炮击金门发展成滑稽歌剧式战争、象征性战争，恰恰是为了制止中国的分裂，同时留下金门马祖为以后两岸的沟通创造一个桥梁。到今天为止这个问题没有解决，中国政府到现在为止也不能宣布对台湾放弃使用武力，恰恰也是为了对付外国的分裂势力。

【压混】

主持人：听众朋友，我们追踪历史的发展轨迹，可以清楚地看出，新中国成立后，在台湾海峡又进行了为时 10 年之久的军事斗争，此后又继续进行了以军事对峙为后盾的长期政治斗争，这是祖国政府为了实现全民族多少年来盼望的祖国统一所采取的不得已的行动。今天，祖国政府仍然主张和平统一祖国，一再呼吁尽快结束目前的敌对状态，如果两岸的中国人能够坐在一起认真商谈和平统

一，就能避免军事冲突的悲剧。但是，有外国分裂势力存在，有"台独"存在，祖国政府就不能承诺放弃使用武力，这已是历史证明的真理。

4. 美对台军售为何禁而不止

主持人：听众朋友，历史已经走过了近半个世纪，中美建交也已经 20 年，台海危机的根源是不是已经消除了呢？美国对台军售为什么总是禁而不止？这将会给台海安全带来什么样的影响？下面我们就带着这些问题一起再听一听本台记者何端端采访苏格教授的谈话录音。

【出音响】

记者：苏教授，关于台湾加入美国 TMD，也就是导弹防御系统，您对这个问题怎么看呢？

苏格：首先我觉得台湾是中国的领土，解决台湾问题也就是解决祖国统一问题，那是海峡两岸中国人民内部的事情，不能有外人来干涉。至于现在有一种势力，试图将台湾纳入所谓的战区导弹防御体系，我觉得这是对中国领土完整和主权的干涉，包括台湾同胞在内的中国人民应该共同反对这件事。我们所说的战区导弹防御体系，美国有这么几种：一个是海基的，在宙斯顿舰船上装载的，还有一种就是陆基的，台湾当局希望能加入研制的主要是陆基这个方面的。也就是说将更高一级的比如说爱国者 3 型的导弹防御系统安置在台湾本土，如果这样的话将对台湾海峡的安全形势带来十分严峻的后果。我们都知道，冷战时期，美台有一个《共同防御条约》，在中美建交之后，这个条约就废止了，美国又通过一个《与台湾关系法》，继续给台湾出售所谓的防御性武器。

记者：从本质而言，美台《共同防御条约》虽然废止了，但是美国一直没有停止对台军售，包括现在又在酝酿台湾加入 TMD，这里面有没有内在联系呢？

苏格：《共同防御条约》是冷战的产物，这个条约已经废止了。如果要让台湾加入战区导弹体系的话，从某种意义上来说，就是把《共同防御条约》当中的某些部分让它复活了。因为我们都知道，爱国者 3 型导弹，它本身可以和美国的

外层空间卫星体系联网，美国卫星可以将信息传播到地面站，这样等于台湾的防务问题国际化了，实际就形成了美台之间的一种军事结盟了，所以我觉得这样就是一个比较严重的问题。它不仅是违反了中美之间的"8·17公报"，同时也是对中美建交公报原则的违反，如果再退一步来讲，它也超出了《与台湾关系法》关于美台关系只能是非官方的这样一个原则。

【压混】

主持人：听众朋友，以上您听了记者和中国外交学院苏格教授的访谈录音，苏格教授从历史的角度分析认为，现在争论的所谓台湾加入美国战区导弹防御系统的问题，并不是一个孤立的、偶然出现的问题，从本质上说，与冷战时期的美台《共同防御条约》有一脉相承的内在联系，是美国对台军售至今禁而不止的又一个严重问题。我们在前不久的节目中，分析中美建交的背景时曾经谈到，美国对台军售是建交谈判中的一个遗留问题，此后一直是中美关系中一个原则性的争端。苏格教授说：

【出音响】

苏格：中美建交是在 1979 年，在中美建交后，美国国会的一些右翼势力对美国政府和中国建交这个决定是十分不满的，最后美国国会就通过了一个《与台湾关系法》。这个法中间还要规定美国向台湾提供防御性武器和装备，这和《共同防御条约》有一定的延续性，它还是希望海峡两岸之间形成某种障碍。虽然这个法不是军事同盟性质，但也是对中国主权和领土完整的严重干涉。中国对美国售台武器问题进行了多方的、有理有力的斗争，双方经过协商之后又达成了一个协议，就是"8·17"公报，主要要点就是说美国答应逐年递减向台湾的军售。

【压混】

主持人：听众朋友，中国政府反对美国对台出售武器的立场是一贯的。在中美建交公报公布的当天，中国政府就郑重宣布：美方在谈判中曾提到在中美关系"正常化后美方将继续有限度地向台湾出售防御性的武器"，中国政府对此是"坚决不能同意的"。中方认为，"在两国关系正常化后美方继续向台湾出售武器，这

不符合两国关系正常化的原则，不利于和平解决台湾问题，对亚太地区的安全和稳定也将产生不利的影响"。中美建交后，美国又单方面制定了《与台湾关系法》，其中仍有向台湾出售防御性武器的条款。显然，既然美国已经承认中华人民共和国是中国的唯一合法政府，承认只有一个中国，台湾是中国的一部分，那么作为第三者的一个外国政府，就应该尊重国际法的基本准则，不能对属于中国主权范围内部的台湾"安全"事务指手画脚。根据联合国宪章精神，任何旨在部分或完全破坏一个国家的统一和领土完整的企图，都不符合宪章的宗旨和原则，每一个国家有责任不组织、煽动、资助或参与另一个国家的内争。而美国向一个主权国家的地方当局提供武器和其他防御保障，促使其反对这个国家的合法政府，这显然是对国际法准则的严重违背。当时中国外交部正式向美国驻华使馆提出抗议照会，阐明中方立场。邓小平更是一针见血地指出，《与台湾关系法》的最本质的一个问题，就是"实际上不承认只有一个中国"。1981 年 6 月，当时的美国国务卿黑格访华时，黄华外长也严肃地谈到，中国同意美国在建交后同台湾保持民间往来，但美国向台湾出售武器绝不是一般商品贸易，也不是民间往来。黄华先生还用美国在南北战争时期反对英国向美国南方出售武器的例子，提醒美国不要把自己坚决反对过的一种国际行为强加到中国头上。

【音乐间奏】

主持人：听众朋友，美国卡特政府在 1979 年还是按照中美建交时的协议，没有做出向台湾出售武器的新计划，卡特对台湾要求购买的更先进的 FX 系列战斗机的请求也曾经予以拖延。后来，里根政府出于国际战略上的考虑，不愿看到美中关系倒退，决定不向台湾出售 FX 飞机。但是美国对台的军售问题并没有真正解决。围绕这个问题，中美之间进行了较长时间的对话和谈判，几经周折，终于在 1982 年 8 月 17 日发表了中美两国政府的又一份联合公报，也就是《8·17 公报》，对解决美国对台军售问题列出了明文条款。《8·17 公报》再次确认了"互相尊重主权和领土完整、互不干涉内政是指导中美关系的根本原则"。美国政府承诺："它不寻求一项长期向台湾出售武器的政策，它向台湾出售的武器在性能

和数量上将不超过中美建交后近几年供应的水平，它准备逐步减少它对台湾的武器出售，并经过一段时间导致最后的解决。"曾经担任中国驻美国大使的朱启桢先生说：

【出音响】

朱启桢："8·17公报"签成的第二天，邓小平同志会见了当时美国驻华大使恒安石，对他讲了两句话：所谓的逐渐减少，不应是一年减少一块钱，必须是显著地减少；所谓的到最后解决，完全停止销售也不能是很长时间，应该是短的时间。就在"8·17公报"发表不久，美国继续违反"公报"给台湾出售武器。后来不断发生违反的事情，一直到后来，我当时在任驻美大使的时候，当时布什总统决定向台湾出售飞机，所以引起新的矛盾。

【压混】

主持人：听众朋友，中美"8·17公报"发表后，美国对台军售问题得到缓解，即使在美苏冷战结束初期，美国对苏联还是存有戒心，在对台军售问题上，还没有走得太远。然而，在苏联解体之后，美国在台湾问题上的举动就出现了明显的升级，其中对台军售最为严重的事件就是1992年9月美国政府公然决定对台湾出售F-16战斗机，价值近69亿美元，有150架之多，这种违背《8·17公报》的行为引起中国政府的再次强烈抗议。当时的中国外交部副部长刘华秋指出，这是粗暴干涉中国内政、严重破坏中美关系、干扰和破坏中国统一大业的行为。美国政府的决定，只能说明，美国政府"自食其言"，只能说明"美国政府的承诺是不可信的"。北京"和平与发展研究会"的沈卫平教授说：

【出音响】

沈卫平：我的感觉美国在台湾问题上始终是采取实用主义的态度，这一点如果真正对历史有一个清醒的回忆的话，应该得出这么一个结论。美国在台湾问题上，绝对是以美国利益为出发点而不是为了台湾的利益。50年代初，杜鲁门实际已经讲放弃台湾了，台湾的事情他不管了。朝鲜战争爆发，美第七舰队又进来了，他完全是违反自己的原则。当时我记得中国大陆这方面是伍修权副总长到联

合国去讲话，他说 50 年 6 月份的杜鲁门先生反对 1 月份的杜鲁门先生。这个讲话很有力量，因为他完全违反自己的原则。

【压混】

主持人：听众朋友，美国政府在对台军售问题上违背《8·17公报》的事情屡有发生，其出发点当然是美国利益。如果再细分析一下美国出售给台湾的 F-16 战斗机，就可以知道，他出售的型号是一种改良型的，在飞机的先进性，特别是进攻性方面是有所保留的，我们由此可以看出美国对中国统一问题的矛盾心态。一方面，美国不愿看到中国大陆军事力量对台湾形成绝对的威慑，但另一方面，美国也担心台湾当局铤而走险，使海峡局势失控，对美国的"利益"造成危害。美国一方面出售武器和转让军事技术给台湾，另一方面又对台湾进攻性或战略性武器的生产给予限制，特别是对台湾核武器的发展给予严格控制。可见，美国对台军售的目的就是为了保持海峡两岸不战不和、不统不独的现状。

【音乐间奏】

【出音响】

记者：迟至今日，在对台军售问题上，美国方面始终没有很好地履约，您觉得根本原因在哪儿呢？

苏格：我觉得在对台军售的问题上，美国和中国之间虽然有了一个"8·17公报"的共识，也就是美国在中国政府强烈要求之下，也同意了将逐年递减对台的军售，但是我感觉美国的一些人士在台湾问题上，自然没有放弃干涉中国内政的立场，以保障台湾的安全为借口，违背"8·17公报"原则的事屡有发生，而且是通过种种形式，也就是说不光是数量上面，质量上也没有递减。同时美国对台的军事技术转让，也使台湾能自行生产一些按照美国技术装备的武器以及其他一些设施。归根结底一点，就是美国一些人，还有一种冷战的思维，就是把中国看成一个对手，那么台湾当局和岛内的一些人都是将台湾的所谓安全寄托在美国的身上。我个人感觉到，综观历史，在台湾问题上，美国是不可能完全将中国人民的利益放在第一位考虑的，也不可能将台湾海峡任何一方的利益放在首位来考

虑，这个是需要台湾的政治家、台湾的民众三思的问题。

【压混】

主持人：听众朋友，正象苏格教授分析的那样，美国对台军售之所以禁而不止，根本原因是美国方面还是从冷战思维出发，没有放弃干涉中国内政的立场，而台湾方面总是把自己的安全寄托在美国身上，也给外国干涉势力提供了市场。问题是，这样的军售真能给台湾带来好处吗？另有专家分析说，单是从武器装备层面来看，当年台湾冒险斥巨资吃进了美法两国抛售的传统海、空军装备，已经埋下了军事装备畸形发展的种子。如果不结束两岸的敌对状态，台湾不仅要付出巨资维持这些装备的正常运转，而且限于武器的寿命等因素，还要继续寻求更强的、第三代装备的来路。这种安全恐慌上的"死循环"，在全球经济竞争异常惨烈的今天，就是接受美国无偿援助远强于台湾的以色列都难以承受，更何况台湾呢？

（1999 年 1 月中央电台对台《海峡军事漫谈》节目播出
2002 年获第 6 届全军对台宣传优秀作品一等奖）

台胞谈"武力"

主持人：听众朋友，您好！我是节目主持人孙瑞，《海峡军事漫谈》节目又开始了，很高兴和您在这里相会。前不久，本台记者何端端采访了几位从台湾到大陆来观光丝绸之路的朋友，特别谈到了我们都很关心的所谓"武力"问题。岛内的朋友们都发表了很好的意见，我们准备分三次为您播出访谈录音。这一次，先请您听他们谈金门"阿兵哥"心态变化带给我们的启示。

1. 金门"阿兵哥"心态变化启示录

【出音响：台胞林清标吟唱古诗"古从军行"】

林清标：（吟唱）

白日登山望烽火，黄昏饮马傍交河。

行人刁斗风沙暗，公主琵琶幽怨多。

野云万里无城廓，雨雪纷纷连大漠。

【压混】

主持人：听众朋友，您好！我是节目主持人孙瑞。您现在听到的，是一位来自台湾的朋友在古丝绸之路上吟唐朝诗人李颀的《古从军行》，这是本台记者何端端前不久采录的。为了谈得方便，我们把何记者也请到话筒前，一起说一说，这首诗怎么引起了有关金门"阿兵哥"的话题。

记者：听众朋友，您好，我是记者何端端。刚才孙瑞已经说了，前不久我到西北古丝绸之路采访，恰巧碰到几位从台湾来的朋友。当时我就发现他们对嘉峪关、汉代长城、交河故城这些古迹都非常感兴趣，拍照片、摄像、买介绍材料，感叹之情溢于言表。

主持人：对了，这些古迹很容易引起人们对战争与和平的思考。

记者：是的，在交河故城，他们之中的一位林先生就说，真想吟吟诗，我说，好哇，吟一首吧，他就吟了刚才那首"古从军行"。

主持人：嗯，"黄昏饮马傍交河"，说的正好是交河故城那地方。

记者：对了，他说这首诗说出了出征人在大漠中戍边守防的孤寂无奈，为了国家不得不这样。后来我又听到他们中另一位余先生在照相时说，这个交河故城很像金门。

主持人：嗯，有道理，交河故城是被两条深谷河流环抱着，确实像个岛。只不过它在大漠中，金门在大海中。

记者：对，这时候我就想到，台湾的成年男子不管现在做什么的，都有过当兵的经历，他们对军中生活都有深切的体会。结果一问，5个人中就有3个人在金门当过兵。

【出音响】

记者：台湾是不是每一个男生在一生中都必须服役呢？

林清标：对，除非身体有残疾，一定要当兵。

记者：您哪年当兵记得吗？

林清标：1974年到1976年。

记者：在什么地方？

林清标：我到过台中、台南，还到过金门，三个地方。

记者：您怎么称呼？

林清标：我叫林清标。

余永硕：我叫余永硕。

记者：您是哪一年当兵的？

余永硕：我是1976年到1978年，在小金门半年，金门半年，回台湾南北各半年。

林世荣：我叫林世荣。

记者：您是不是已经服过兵役了呢？

林世荣：我服过了。民国八十一年，1992年，在金门。

记者：您是怎么到金门的呢？

林世荣：噢，下部队我们都是要抽签，就抽到了所谓的"金马奖"。

记者：当年您是抽签的吗？

余永硕：也是抽签的，金马比例蛮高的，大概有三分之二。

记者：当时在金门的时候，用望远镜能看到大陆吗？

林清标：当然，那时我是潜镜观测官，每天都要拿着望远镜看大陆，看大嶝、小嶝岛，方向一转就可以看到厦门。

记者：当时您都看到了什么呢？

林清标：那个时候宣传弹还很多，还看到早上很多大陆人不知道是捡紫菜还是一些贝类，那时要求我们要算出有多少人出来捡东西。我还看到大陆军人很专注，在守卫的时候会自己做俯立挺身，还做战技训练。

记者：那时候看到大陆时有没有想到要到大陆呢？

林清标：那时候不敢这样想。

记者：那时候您看到是不是有敌对的情绪呢？

林清标：也难免了，在我们那时候当兵还准备回大陆，是要用武力回大陆。那时候彼此的宣传都是敌对的，连唱歌也是敌对的。那时还比较紧张，还是单打

双不打时期。

余永硕：我在金门当兵，当时还有炮击，单打双不打，隔一天，晚 7 点半吃晚饭以后开始，炮击是宣传弹，针对的目标是各自的炮阵地。我有一次在金门的时候，吃完饭回到碉堡时是 7 点半了，理论上不应该外出，避免炮击，但是因为那天肚子疼，泻肚，必须要跑到野外厕所去，结果当时天气伸手不见五指，居然我们的解放军可以用星光望远镜锁定我的位置，不打炮阵地，针对我的野外厕所射击了三发炮弹。炮弹从空中飞来，嘘嘘有声，像万马奔腾一样，对我直扑而来。第二天我们再去看的时候，最近的离我只有 10 米，当然我命大了，今天还能活到这里跟大家报告这个故事，感慨万千，没齿难忘。

记者：当时两军对峙情况还蛮紧张的是吧？

余永硕：也还好，已经是讲明的，单打双不打，7 点半才打，大家已经有默契，那只是一个应景的情形而已。

记者：那当时您对解放军是一种什么样的心情？

余永硕：大家各为其主，也是无怨无悔，当兵嘛，交代的任务必须执行。你爱对方也不能少打两炮，你不爱对方，也不能多打两炮，这就是军纪。

【压混】

主持人：何记者，刚才我们听的这段录音，三个在金门当过兵的人中，有两个人是 70 年代在金门服役。我有两点印象：第一，当时还有炮击，两岸军队间还有比较强的敌对意识，特别是林清标先生当兵更早一些，这种意识更明显。第二，炮击金门，两岸有着某种默契。余永硕先生当兵晚一些，特别提到了这一点。

记者：是这样的。我们在一起谈论，炮击金门要追到 1958 年，这里有着非常深刻的政治历史背景，表现形式虽然是军事斗争，而实质上却是一场政治斗争和外交斗争。当时美国政府干涉中国内政，企图让蒋介石放弃金门，这样就可以割断两岸联系的纽带，使两岸远远地离开，彻底分裂。而蒋介石虽然想借美国反共，却绝不愿意苟同分裂中国。在维护中国统一这一点上，当时的毛泽东主席和

蒋介石不谋而合了。

主持人：对，清楚这段历史的人都知道，当时毛泽东主席首先识破了美国的用心，下令炮击金门，向全世界表明中国维护主权统一、领土完整的决心，表明中国的内政绝不容外国干涉。有史料记载，蒋介石当时看到大陆炮击金门的电报时，竟然连呼三遍"打得好"！他没有放弃金门，而大陆也只是炮击，并不登陆，没有拿下金门。

记者：对，到了1962年以后，大陆就只是在单日向金门打宣传弹，这种局面一直持续了17年多，所以余永硕先生说的两岸的"默契"，就是这个含义，他对我说："我知道大陆炮击金门不是打我们的，是打美国的。"这一点说得很客观，也很深刻。

主持人：刚才的录音中还有一个林世荣先生是1992年在金门当兵的。

记者：对，那时的形势已经大不一样了，1979年，中美建交，祖国政府发表了《告台湾同胞书》，提出和平统一祖国的方针，正式停止了炮击金门。

主持人：大陆改革开放，台湾开放到大陆探亲，两岸关系缓和多了。

记者：对，这在金门"阿兵哥"的心态变化上也反映出来了。

【出音响】

记者：厦门已经不是前线了，能不能看到正在建的一座一座的高楼？

林世荣：可以，可以，要用望远镜就可以，看得清楚，大船都看得清楚，因为很近。金门本来就算福建省，现在属于台湾地区。当时就想，要是能过去多好啊。最重要的就是说，如果两岸不敌对的话，很多阿兵哥就不用到金门来了嘛，为什么要把自己的人力来防御自己的人呢？

记者：当时你是这样想的。

林世荣：对，甚至我们那时候还想，如果大金门到小金门造个桥，跨海大桥，小金门到厦门也造个桥，那不是很好吗？等于说连起来了，香港也是这样啊，为什么金门不行呢？

记者：你这想法在阿兵哥里、在军官里都很普遍吗？

林世荣：大部分都有，这样连起来了，交通上就解决了很多问题了嘛。

记者：那个时候你觉得敌对的形势紧张吗？

林世荣：没有，没有，比较缓和了。以前当兵还听很多人讲那边有水鬼，都没有了嘛。

记者：你感到对岸是敌对的敌人，心里有这种感觉吗？

林世荣：没有，没有，其实我们也知道对岸的情形，对岸也知道我们的情形，大家都不愿意动，两岸根本不会打嘛。也听一个长官讲过，料罗港下午都有一次船到大陆去，有些比较高级的长官还可以过去看看，应该是老早就通了。两岸的渔民早就通了嘛，船民捉渔就过去了嘛。

【压混】

主持人：以上我们听了90年代初在金门当兵的林世荣先生的一些回忆，显然，他的心态和前面两位70年代的金门"阿兵哥"有了很大的不同。首先，对大陆的敌对意识淡了许多，对大陆不再是不敢想、不敢谈了，相反是谈起来很亲近。第二，希望和平，不愿意中国人打中国人。

记者：对，这是一个富有时代烙印的变化，不仅是不同时代的金门"阿兵哥"已经有了心态的变化，就是经历了"单打双不打"时代的林清标和余永硕先生，他们自身也有了很大的变化。

【出音响】

记者：请问您是第几次来大陆了？

林清标：第12次。

记者：那当您真正踏上大陆的时候，跟那个时候比，您心情有什么不一样吗？

林清标：我到大陆的时候已经到了1990年了，跟我当兵时相差了大概十五六年了，所以心境的变化已经完全适应了。当然这中间的变化是渐进的，不是说一天就变过来的。如果说当兵时要来大陆，那是要用武力来回大陆，可是一开放，大家都过来了，心情上已经转变过来了。尤其我第一次到大陆来的时候，每天眼睛要一直看、一直看，即使很疲倦的时候，也不忍心把眼睛闭上来。在台

湾我们等于只是从书本上读来的，这里才是亲自来看看大陆的文化、河山。我不但拍照片，还带着摄像机，回去后还加以剪辑，所以我现在录像带累积得很多。我来这么多次还是不会厌倦，江南的水乡，大漠的壮阔，青海湖旁的牛羊，每一个地方都值得看，祖先的文化是什么样的，真是亲眼看，心里边很受震撼。

记者：中国文化是血脉中的东西。

林清标：对，没有错。

记者：您觉得两岸的文化沟通交流是不是必要？

林清标：一定要进行下去，而且要更频繁，这样那种疏离感才会消失。

余永硕：所以我们今天回想当年炮击的情形，那也是当时国际形势使然，我们希望这种事情不要再继续发生，我们是希望海峡两岸是和平的，是"中国人不打中国人"。我们中国人今天有机会摆开了西洋人的束缚、压力，有充足的、完整的自我思想能力来解决自己的问题。我们这一代在台湾生长的，没有来大陆以前，想象的是复杂，未必合实际，来到大陆以后，一次次看到中国大陆的进步，感到前途光明。

【音响止】

主持人：听众朋友，您听了以上三位台湾朋友的访谈录音有什么想法呢？不知道您是不是去过金门——这样一个交织着战争与和平、连接着两岸统一的军事要地，不知道您是不是也有着和他们同样的心路历程。我觉得他们谈的对我们很有启发，"中国人不打中国人"，是他们经历了生命危险后由衷的希望，也是我们民族痛定思痛后，对解决两岸统一问题的一句深入浅出的表述。当年，国共双方在炮火硝烟的对立中，仍能在维护祖国主权统一、领土完整这一点上达成默契，使还很贫穷的中国顶住外国分裂势力；今天，中国已经强盛起来，摆脱了外国的干涉，可以把"炮声中的默契"，拿到桌面上面对面地商谈，难道我们就不能把留下来的"金门"文章做完、做好，为祖国的和平统一大业画上一个圆满的句号吗？

2. 全城为上　破城下之

主持人：听众朋友，您好！我是节目主持人孙瑞。在这次节目中，还请何记者和我们一起谈谈她在丝绸之路上和几位台湾朋友谈论的另外一个话题：全城为上，破城下之。

记者：好，谢谢孙瑞的合作，我是记者何端端。采访中碰到的台湾朋友中，有一位使我觉得有特点：他身材高大，头发花白，北方口音。一问果然是沈阳出生的，1948年在他9岁的时候跟着父亲去了台湾，一去就是40多年没有返乡，他叫沈彬。

【出音响】

记者：我看到了您就想起了贺知章的那首诗。

沈彬：这首诗我从小就读了，没想到我这辈子，整个人生，就完全像那首诗似的"少小离家老大回，乡音无改鬓毛衰，儿童相见不相识，笑问客从何处来"。87年以前，我们在那里的大部分人就想，这辈子别想了，就没想到回来。一开放，那些老兵啊回到这边，机场接人啊，一幕一幕的，真是动人心弦。我的确感觉是吾土吾民，黄土地啊，血浓于水。

【压混】

主持人：何记者，从这段录音中听得出来，沈彬先生有浓厚的乡情。

记者：是这样的。他说他在大陆生的，记了不少事了，才到台湾去，又在那里长大成人，成家立业，所以他既爱大陆，又爱台湾，出于这种感情，他希望两边都好。

主持人：这么说他是希望两岸统一的。

记者：那当然，这点是毫无疑问的。再往深里谈，他又说了两点，第一，他赞成统一，但是还不能完全认同大陆的社会制度。

主持人：这可以理解，这是他的人生经历决定的，按照祖国政府和平统一的方针，这也是允许的。

记者：对，我跟他说这个并不矛盾，两岸社会制度、意识形态的不同不是统一的障碍。第二点他说两岸的统一应该是自然的、和平的，千万别用武力解决。

主持人：这也是两岸人民的共同愿望，现在祖国政府主张通过政治谈判和平解决两岸统一问题，绝不愿意使用武力，不知道沈先生是怎么理解的。

记者：我们也谈到这个问题，不仅是沈先生，还有林世荣、余永硕、林清标这几位从台湾来的先生都谈到对所谓"武力"问题的理解。

【出音响】

沈彬：我想现在大概没有人喜欢战争，因为战争是非常愚蠢的。

记者：**您觉得引起战争的原因可能是什么呢？**

沈彬：台湾谈判的一个条件是这边宣布放弃使用武力犯台，那我们这边又说绝对不放，不松口。

记者：**您能理解到不承诺使用武力是针对什么的吗？**

沈彬：就是说有外力，如果别的国家侵犯台湾，这是我的国土，我要用兵，另外一个就是说台湾宣布独立，这个我能够理解，我是充分的理解。因为台湾可以独立，那江苏省也独立，东北也独立，中国就完了，这是个原则嘛，我不愿意中华民族四分五裂嘛，求安定的人都不希望那些从事政治的人搞太偏激的做法。如果后代来写历史呢，强大的中国在世界上什么时候有，汉唐盛世以外大概就是现在了。那我们现在为什么不往好走，为什么要再搞那些激烈的。

林清标：大陆一直说如果台湾宣布独立，大陆会用武力，我们也相信会这样，大部分的台湾人都相信会这样，所以主张"台湾独立"的人还是没有办法获得大多数人的同意。

记者：**就是说，还是要从整个人民的利益来考虑是吧？**

林清标：那是当然了。台湾现有2150万人嘛，就是说要考虑到2150万人的利益，不能附和少数一些主张"台湾独立"的人。武力这个东西，双方面的损失一定很大。

林世荣：但不会轻易打起来，因为对岸也讲过嘛，台湾不"台独"，应该不会轻易地把台湾经济给毁了。

记者：您也还是希望中国是一个，这个大的前提您认同不认同？

林世荣：认同。因为毕竟我们台湾有很多也是从大陆过去的，而且文化是一样的，民族风俗习惯都是一样的。你如果说台湾要独立，那更可以独立的还有很多地方，西藏比台湾跟大陆风俗习惯更差得远，新疆、内蒙古，如果一个一个独立，那就没有意思了。

余永硕：中国当然是一个。"武力犯台"，自从国民党到台湾去以后，这个问题始终没有停止过。我们是"全国为上，破国为下，全城为上，破城下之"，总是先求和、再求战。我们努力的方向应该是和平，不希望走到一个毁灭性的局面，我们不至于走到这个地步。我们过去鸦片战争到现在150年间受外国的束缚，打得我们措手不及，受尽外国的欺负和侮辱，这种局面慢慢地过去了。我们有充分的自信能力，能够掌握自己的命运，我们当然有智慧，度过短暂的风波，达到和平的彼岸。

【压混】

主持人：何记者，从以上四位台湾朋友所谈来看，他们还是能够理解祖国政府不承诺放弃使用武力的用意，他们是反对"台独"的。

记者：是这样的，特别是余永硕先生讲的，"全城为上，破城下之"，是很得要领的。和平的方式来统一是上策，它合潮流、合民心，是祖国政府的首选方针。"破城"是下下策，不到迫不得已不会用。但是虽为下下策又不能没有，它是维护统一原则的最后底线，只要存在"台独"和外国干涉势力，它就不能丢。否则，和平统一就有可能成为空话。

主持人：那么如何来实现和平统一呢？上面余先生也谈到我们有充分的自信、足够的智慧。确实，现在香港问题已经用"一国两制"的方式和平解决了，这对台湾问题的解决应该是有借鉴意义的，不知道几位台湾朋友对这点是如何看的。

记者：我和上面四位先生也讨论到这个问题。

【出音响】

余永硕：我相信我们的文化，经过这样长久历史的锤炼，应该说有足够的智

慧和平解决问题，就像香港一样。

记者：香港这个问题的解决您的看法怎么样？

余永硕：基本上全世界都觉得还不错的，还能够这样平顺、圆满，香港人都能平和地接受，我想全世界历史打开来说，这也是一个相当成功的案例了，值得肯定，我想任何人没有话讲。

林世荣：虽然回归，还是不失香港原来本色，基本上还是认同的。

沈彬：香港是被英国人拿去了割让去了，然后收回来，这是所有中国人的光荣。

林清标：香港是殖民地问题，在台湾我们认为跟台湾的情形不一样。

林世荣：我想，台湾至少可以像这种比较和平相处的方式。

余永硕：最近听到"一国两制"的解释，维持现状就是"一国两制"。

林清标：这个问题其实在台湾发生很大争论，就是朋友之间、夫妻之间也这样。在台湾这变成一个非常复杂的问题，很复杂的感情。

记者：您个人对这个问题怎么看？

林清标：我倒是没那么排斥。其实就是政治性人物的争论比我们大，影响他的官位，影响他的职位，所以他当然极力地就要排拆这个观念。

林世荣：万一哪一天整个中国的领导人是台湾出生，台湾人以后可以到大陆来定居嘛，说不定就变成了领导人，也是可以的，这为什么不行？这没什么好分的，最终就是领导人要有才干，有才能，最重要要有德，好好为百姓这最重要。

【压混】

主持人：听起来这几位台湾朋友对用"一国两制"的方式和平解决香港问题都是充分肯定的，但是谈到用同样的方式解决台湾问题，就比较留有余地了。林清标先生说得还是比较客观的，台湾的领导人出于自身利益的考虑，对"一国两制"极力排斥，在宣传等方面对民众是有影响的。

记者：对，所以台湾民众中想维持现状的人是很多的，包括上面几位台湾朋友也觉得，既然两岸的分岐这么大，距离这么大，还是让时间来化解这些，以后

慢慢自然地统一。

主持人：这个愿望是善良的，但朋友们是不是认真地想过，两岸的统一问题如果久拖不决，最大的问题是台湾地位不确定给台湾民众带来的损害，比如在国际社会的尴尬处境，社会的不安定因素，等等，都不能长久地解决。而"一国两制"正可以很好地解决台湾的定位问题，从根本上保证台湾的长治久安。

记者：是的，说到台湾目前这种矛盾不定的地位，我又想起了沈彬先生和我说的他的一种矛盾心情，那种没有根基的惆怅令人深思。

【出音响】

记者：您在台湾想念您老家吗？

沈彬：常想。我怎么讲呢？我是一半这边人，一半那边人了。我也有一些惆怅，我回沈阳，走亲戚，我感觉沈阳也不是我的家了，人家把我当华侨，当外人，那边（台湾）也不把我当本地人，我感觉我没有根了，不知道哪一边，我有这个彷徨。我在那边就唱思乡曲，抗战歌曲，你知道吗？"月儿高挂在天上"这个歌是东北军，张学良带到西安的，九一八事变，出关以后，东北军想家。

【沈彬唱】

月儿高挂在天上，

光明照耀四方，

在这个静静的深夜里，

记起了我的故乡。

【混入歌曲《思乡曲》，歌声完，结束】

3. 美国与台海战事

主持人：听众朋友，您好！我是孙瑞，空中的电波又使我们在《海峡军事漫谈》节目中相会。在这次节目里，我们再听一听几位从台湾来大陆观光的朋友们谈论的第三个话题：美国与台海战事，还是请何记者和我们一起来谈。

记者：您好！听众朋友，我是记者何端端。

主持人：我也了解到，包括一些台湾听众来信也谈到，他们认为一旦台海有"战事"，美国会介入进来帮助台湾，几位台湾朋友对这种说法怎么看呢？

记者：我们谈起这个问题，他们几位的看法还是很明智的。当然他们首先承认，台湾对两岸关系中的美国因素是非常重视的。

【出音响】

林清标：我们一直都很关心，像克林顿总统跟江泽民主席会谈的每一句话，我们都很注意。我每天都在看这个新闻，克林顿的一举一动台湾都派记者，而且等于是实况转播，跟中央电视台几乎是同步在实况转播。

记者：为什么这么关注呢？

林清标：因为觉得这个事情对台湾影响很大，台湾现在的主张，讲得比较坦白一点就是在台湾目前的状况下，不希望美国跟大陆关系太好，因为太好的话，我们的逻辑就是对台湾会不利。在台湾很多人有这样的想法，所以非常地注意到会谈的内容。

记者：新的"三不政策"是不是引起很大反响？

林清标：对，当时官方还讲，没有什么新意了，因为他在北京的时候没有讲嘛，到上海的时候才讲。开始还没有到上海的时候，想在北京没讲大概就没问题了，台湾官方就说已经没问题了。没想到到上海时讲出来，还是引起很大的一个回响，说这样对台湾不利了。

记者：您怎么看的呢？

林清标：我本身不是政治人物，没有办法去影响这些东西，我只是关注。但是我觉得影响更大的恐怕不是我们这些平民，影响比较大的是那些政治人物。

记者：说到这，有些人对美国的所谓防卫责任抱有一些希望，您对这个怎么看呢？

林清标：对，有些人是寄望美国。美国有他们自己的考虑嘛，美国人他基本上不希望中国强大，他希望中国分裂，这是很多人都知道。当然台湾很多人心情是很复杂的，有各种不同的考虑，如果大陆用武力，他们希望美国来保护，美国

人就利用这种心理，所以等于说互相利用的，这是很复杂的问题。

【压混】

主持人：何记者，上面这位林清标先生谈得还是比较中肯的，台湾那些对美国军事援助抱希望的人中，有的是不明真相，有的别有用心。总之这种媚外的心态恰恰被"台独"和外国分裂势力所利用。熟悉台湾历史的人都知道，1950 年 6 月，美国在派军队直接赴朝参战的同时，派第七舰队进入台湾海峡，表面上是"阻止对台湾的任何进攻"，其实"醉翁之意不在酒"，并不是保卫台湾的。

记者：对。记得在谈这些问题的时候，余永硕先生对我说："台湾的地理位置决定了它的历史命运。"这话说得很有道理，打开世界地图我们都可以看得很清楚。当时美国第七舰队进入台湾海峡，从军事上讲，可以确保朝鲜战场上"联合国军"的海上运输线；从政治上讲，是出于和苏联对抗的考虑。

主持人：对，我们翻开史料可以看到，当时美国害怕苏联支持朝鲜人民军越过"三八"线和中共解决台湾问题，如果这样，在北部失去南朝鲜，在南部失去台湾，日本被南北夹击，美国的西太平洋防线就会受到破坏，为此，美国才出兵朝鲜和台湾海峡的。

记者：对美国这种侵占我国领土台湾和粗暴干涉中国内政的行为，当时的新中国政府提出了强烈的谴责。而蒋介石想借美国的力量阻止中共解决台湾问题，而且想借朝鲜战火反攻大陆，所以竟然对美国第七舰队进入台湾海峡采取了欢迎举动。

主持人：但他为此付出的代价是承认"台澎地位未定"和"台湾中立化"，这样既为美国的侵略行为找到了合理合法的依据，也在使大陆难于收回台湾的同时，阻止了蒋介石反攻大陆，企图达到分裂中国的目的。对此，蒋介石虽然绝不能接受，几经争论，最后还是强咽下苦果。他想利用美国，却更被美国利用，形成了国民党偏安台湾，在夹缝中生存的格局。

记者：分析历史和现实，林清标、余永硕、沈彬这几位台湾朋友都能对美国是否介入台海战事有一个冷静清醒的认识。

【出音响】

记者：您觉得美国真的能提供什么保证吗？真能出兵保护台湾？

林清标：他们会有一些姿态，像美国的国会是这样，比行政部门感觉上更会支持台湾，就是说，如果有什么问题他们会支持台湾，他们国会是这样讲。但对于行政约束力我想还是有问题的，像美国总统啊，他们对台湾的支持，我们没有办法完全相信，台湾大部分人都知道这样的情形。我们都认为这是不可靠的，寄希望在这上面是自我麻醉。

记者：为什么呢，您能讲一下吗？

林清标：因为美国心态方面，从前到现在我们都知道，其实也不是只有美国了，西方还有欧洲那些国家都这样啊，你说它为什么支持西藏独立？是这种心态嘛，就有一点害怕中国太强大，所以他们的想法就是最好你能分裂，他们才可以从中去利用。这是他们的基本心态，当然他们也是为他们的利益着想了，但是，我们自己不能被利用，我的想法是这样。

余永硕：从历史上来看，美国是一个商业的民族，它的利益和成本永远是要经过比较的，利益超过成本，可能才动一动，成本超过利益，是绝对不动的。目前为止，也看不出对他有什么利益，但是相反地来看，搞不好要付出相当大的成本，成本和利益未必相称的。

记者：它未必那么老远真要……

余永硕：对啊，你想这个事情要劳师动众，老美有几个要劳师动众，他住得好好的，人口占全世界5％，消耗的全世界的资源是25％，换句话说，美国一个人的享受是普通人享受平均值的5倍，他跑到这来离乡背井，弄得不好还魂牵异地，没有意思嘛，对它来讲不值得，立国来看，没有这样英勇的事迹。

沈彬：我个人观察国际局势，跟美国走得再近，这都是表面形式。台湾现在邦交国越来越少，难免就用"银弹"攻势，如果再激化搞成战争，真是民族的不幸。可能美国幕后支持台湾，但它并不是帮你台湾人，他们援助台湾不是对台湾的感情，是要拉大陆下水，把你牵制住，让你这个仗不能打赢，不能一下子打

完。我总有这种想法，这是我个人观点。

余永硕：历史上来看，美国如果出兵的话，结果通常是不输不赢，他只是要维持一个市场的开放。从 1900 年以来，美国主张门户开放，到今天为止，还是要门户开放。今天我们有机会挣脱外国的锁链来安排自己的命运，那我们当然要珍惜自己的机会。

【压混】

主持人：何记者，以上这几位台湾朋友分析得还是很有道理的。他们都认为，一旦发生大家都不愿意见到的"台海战事"，美国并不一定会真正介入。这其中的原因最核心的一条，就是美国要核算自身的利益。

记者：对，虽然现在的克林顿政府不是当年的杜鲁门政府，也不能代表未来的美国政府，但是历史地看，美国式的战略思维有一惯性。余永硕先生分析到美国民族的商业性，要进行成本和利益的核算，看来他在美国攻读了硕士学位，还是很了解美国。

主持人：看清了这一点，我们就不难明白，美国在台湾和在中东的利益相比，是微乎其微的，并不值得其远涉重洋送自己的子女流血。我们查阅一下来自美国的有关资讯就可以知道，大多数美国人都主张不介入"台海战事"。

记者：1996 年人民解放军在大陆东南沿海进行三军联合军事演习的时候，美国人在国内做了一项民意测验：一旦两岸发生军事冲突，美国应不应该直接出兵台湾，结果 71%的美国人表示坚决反对美国出兵！

主持人：美国也多次声明，台湾海峡的和平符合美国的利益。确实，如果海峡两岸爆发军事冲突，美国将被迫处于两难的选择，如果介入进去，付出的代价远远大于获得的利益。我也看到有的台湾学者在文章中分析说，目前美国在这个地区的经贸利益很大，假如美国参战，台海战争必然扩大，形成中国与美国的战争，美国将会同时失去台湾与中国大陆市场的经贸机会，这是美国经济所无法忍受的损失。

记者：从战略上说，这将会使美国与中国彻底决裂，亚洲及世界的战略平

衡、大国关系也受到破坏，这也是美国承受不起的。

主持人：总之，希望美国能在台海战事中出兵保卫台湾是完全靠不住的，正像有的台湾学者指出的那样，台湾人民如何能够认为，一个含糊其辞的台湾关系法，会提供美国出兵援助台湾的法律保障。我想以上余永硕等几位台湾朋友也说得好，我们两岸的中国人今天已经有能力自主地、和平地解决自己的问题，我们应该珍惜这个机会，认真地商讨出两岸和平统一的切实可行的办法。

好了，听众朋友，这次的《海峡军事漫谈》节目到这里结束了，感谢您的收听，我们下次节目再会。

<div style="text-align:right">

（1998 年 11 月中央电台对台《海峡军事漫谈》节目播出
1999 年获 1998 年度中国广播电视新闻奖二等奖）

</div>

聚焦《反分裂国家法》

　　主持人：听众朋友，您好！我是宋波。最近，全国人大高票通过了《反分裂国家法》，这在岛内引起了比较强烈的震荡。我们注意到，台湾当局至今并没有原原本本地公布这部法律的全文，"台独"势力制造了种种歪曲不实之词，说什么这部法律导致台海局势的紧张，甚至挑动说"台海有战争之虞"。

　　如果您能客观地观察，不难看到，在《反分裂国家法》出台的时候，胡锦涛主席提出了发展两岸关系的四点建议，温家宝总理提出了三项推动两岸关系发展的具体措施，国台办专门召开记者招待会，对《反分裂国家法》中一些人们普遍关注的问题进行了详尽的解释和说明，这些都充分展示出祖国政府"绝不放弃和平统一努力"的诚心和积极发展两岸关系造福台湾百姓的善意。如果您还能不带偏见地阅读这部法律的全文，也能从字里行间体会到其维护台海和平稳定的正面意义。

　　相反，岛内别有用心的人却肆意煽动"3·26"大游行，有关方面拟订了充满敌意和火药味的文宣计划，大造"反制"声势。台行政主管部门做出决定，将

暂缓讨论"两岸货运便捷化"和"产业开放"等措施。"独派"人士更是不甘寂寞，拼命鼓噪所谓的"防御性公投"、"正名制宪"和"反'反分裂法'"，究竟是谁在制造两岸关系的紧张，不是很清楚吗？

当然，在岛内特殊的政治环境中，很多普通民众对《反分裂国家法》并不了解，心中有种种的疑虑也是难免的。为了使听众朋友们比较全面系统地了解这部法律，本台记者采访了大陆有关台湾问题专家和法律专家，针对您的疑虑，分十个话题为您详细解读。（节选2集）

1. 为祖国台湾特别立法此其时

主持人：为什么要在这个时候出台这样一部法律呢？本台记者何端端采访了北京大学法学院教授饶戈平、大陆台湾问题专家辛旗，第一集就为您回答这个问题："为祖国台湾特别立法此其时。"

【出音响】

记者：饶教授您好。

饶戈平：您好。

记者：最近全国人大高票通过了《反分裂国家法》，我们注意到，这在台湾岛内引起了非常强烈的震动，他们的反应并不都是正面的，有刻意的歪曲，也有不明真相的误解。比如说，认为这样一部法的出台，使最近本来有所缓和的两岸关系会变得紧张，认为没有必要出台这样一部法律。为什么在这个时候要出台这样一部法律？您作为法律专家，怎样看这个问题呢？

饶戈平：运用法律的形式来维护两岸的稳定和和平，来遏制"台独"的分裂活动，这个意图其实是已经有很长的时间了。这个主要是针对近十多年来，海峡两岸的形势，特别是台湾当局领导人的一些做法而采取的。因为从90年代中期以来，台湾当局领导人加紧推行把台湾从中国分裂出去的这种"台独"分裂活动，我们法学界的一些法学专家、台湾问题专家就提出这个来。我们知道，从李登辉的"两国论"到陈水扁的"一边一国论"，去中国化已经成为台湾政治生态

里面的一股暗流，特别是陈水扁当政以来，他动用了所有的政治资源，加快了谋求"台独"的步伐。我们知道从所谓"渐进式台独"到"法理台独"用了很多的手段，特别是他可以利用法律手段来推行"台独"，提出什么所谓"公民投票"、"宪政改造"，企图为他们的"台独"活动提供一种法律支撑。

记者：辛研究员，这部法律之所以叫《反分裂国家法》，显然有很强的针对性，就是针对"台独"的分裂活动。是不是魔高一尺，道高一丈？

辛旗：岛内舆论就有这样的看法，说这部法律是被"台独"的分裂活动逼出来的。"台独"有一个发展的过程，特别是在台湾组建了主张"台独"的政党，并夺得了领导权，而且还不择手段取得连任，甚至公然提出"台独"时间表，所谓要"06年制宪"、"08年实施新宪"，在"制宪"、"正名"的道路上脚步越走越快，不断地通过他所谓的"宪改"，想要改变"两岸同属一个中国"的这个事实，这让中国政府和中国人民越来越看到了"台独"的危险性在加剧，两岸关系中不稳定的危机的因素在上升。"台独"活动已发展到非常严重的程度，它已经威胁到我们整个国家的主权和领土完整，破坏到和平统一的前景。

针对这种情况，祖国政府不能坐视不管、听之任之，不能无所作为，应该也必须启用一切可能的手段，包括法律手段来反对和遏制"台独"分裂活动。

饶戈平：这部法律带有预防性，预防我们不愿看到的那几种极端情况的出现。

辛旗：另外，这些年，台湾问题国际化越来越严重，西方反华势力和某些国家利用法律在台湾问题上做文章，所以中国政府和中国人民有必要把自己的民意通过法律的形式表达出来。

记者：显然这部针对性很强的法律，也有很强的政治性，那么制定法律的一方，是不是也有了成熟的积累呢？

辛旗：可以说到了呼之欲出的时候。在解决台湾问题上，中国政府长期有一整套的"和平统一、一国两制"的方针政策，这些都是在长期的实践中积累发展起来的，而且又被实践证明是行之有效的，在遏制"台独"、促进两岸关系的发

展上，都发挥了很大的作用，在这个基础上制定一部法律，应该是水到渠成的。现在，对于台湾问题的历史定位，对台湾岛内政局的基本判断，以及未来统一的方式和采取什么样的策略等，非常需要把它固定成为一种法律的方式，体现全中国人民的民意，确保稳定、可靠，在相当一段时期，成为处理海峡两岸关系，促进中国统一的一个必须遵循的法律准绳。

饶戈平：所以从这些角度来讲，这部法律的出台并不是偶然的，并不是仅仅针对一时的情况，而是多年审时度势的战略思考。从现在看来，这个法律制定是很必要的，也是很适时的。

【压混】

主持人：听众朋友，以上两位专家为您分析了为什么要制定《反分裂国家法》。《反分裂国家法》是中国历史上第一部反分裂法，在两岸关系发展的重要关头及时出台，还有一个重要的原因，就是顺应了民意，体现了全中国人民的意志。这些年来，广大民众、社会各界人士和海外侨胞要求以法律手段反对和遏制"台独"分裂势力分裂国家的活动、实现祖国统一的呼声越来越高，全国人大代表提出了不少对台立法的议案和建议，全国政协委员也提出了不少对台立法的提案，这充分说明制定《反分裂国家法》是符合人民意愿的。

【出音响】

记者：那么，这部法律的出台，经过人民代表大会表决通过这样一种形式，这就说明，它是有民意基础的，根据您的了解，就在制定的过程中也好和它的出台也好，这部法律是怎么样反映民意的呢？

饶戈平：我们要分两方面看，一个从大陆方面看，一个是从台湾岛内的情况来看。从大陆这方面看，最近十多年来，特别是最近几年以来，大陆民众对于"台独"分裂的活动是看在眼里，急在心上，认为对这种行为应该采取必要的措施，包括运用法律这种手段，所以全国人大常委会这些年来收到了很多关于对台立法的建议，甚至是法律草案的建议。记得胡锦涛主席访问美国、温家宝总理访问英国的时候，海外侨胞也提出了这样的要求，要求国家立法来遏制"台独"，

来促进国家的统一，当时两位领导人都做了正面积极的回应，所以，要求以立法形式来维护台海的和平、稳定，来遏制"台独"，是一种民众的要求，是有民意基础的。

同时，这部法律的制定过程，也遵循了民主的程序，听取了各方面的意见。起草工作班子听取了各地民众的意见，召开了多次座谈会，据我了解，他们召开了法学专家和对台事务专家的座谈会，召开了省市领导同志的座谈会、中央各部委领导同志座谈会，也包括召开了在大陆这边的部分台湾和港澳同胞以及海外侨胞的座谈会，在这些座谈会的基础上面，汇总各方面的意见，才形成了一个《反分裂国家法》的草案，一个征求意见稿。然后呢，在征求意见稿以后，胡锦涛主席又专门召开各民主党派负责人的座谈会，征求对这个征求意见稿的意见，在这个基础上面，完成了这个《反分裂国家法》的草案，把它交到全国人大常委会，然后启动了立法程序。全国人大常委会全票通过了这个草案，把它提交到十届人大三次会议来审议。全国人民代表大会是代表全国人民最高意志的一个权力机关，一个最高立法机关。会议经过认真的审议，以高票通过这份法律。应该说，它表明了这部法律拥有广泛的民意基础，获得了全国人民最大限度的一种认同，真正体现了一种国家意志。

记者：现在台湾岛内有一股反对的声浪，您怎样看呢？

辛旗：从台湾方面讲，我想，这部法律是指向"台独"分裂分子的一把利剑，一个重磅炸弹，他们反对，妖魔化这部法律，我想是不奇怪的。我也注意到，台湾领导人至今不肯把这部法律的全文公布给台湾民众，使他们不明真相，不完全了解情况。同时，最近十多年的去中国化运动，以及台湾当局刻意制造悲情，使得台湾的一部分民众对大陆的和平统一的诚意，对维护国家主权和领土完整的决心了解不够，理解不够，所以在短期内，他们还不能够完全认同，这个我想也是在情理之中的。现在陈水扁利用执政的便利来反对抵制丑化歪曲这部法律，这个在某种意义上，更加加重了台湾民众能够理解和认同这部法律的难度。我想如果台湾民众经过一段时间，能够真正地了解这部法律立法的意图和全部的内容，他

们会了解到大陆这方面谋求和平统一、谋求海峡两岸稳定的这种诚意，也会认同用法律手段遏制"台独"是必要的。

【音响止】

主持人：听众朋友，今天的话题我们就讨论到这。在下一次的节目里，我们要和您谈一谈《反分裂国家法》作为一部特别立法，有什么特殊的含义？欢迎您到时收听。

7.《反分裂国家法》为什么没有改变两岸现状

主持人：听众朋友，您好！我是朱江。最近，我们请有关专家连续为您解读《反分裂国家法》，从它出台的历史背景，谈到对两岸关系产生的正面影响，而且还针对您心中的疑虑，解释法律条文的内容，相信您能对这部法律有了多一些的了解。

我们都知道，现在岛内的主流民意是求和平，求稳定，求发展，基于这种心态，在两岸的政治僵局一时还难以打破、和平统一还无法形成共识的情况下，台湾的大多数民众都希望维持现状。《反分裂国家法》一出台，岛内"台独"势力便歪曲这是单方面改变现状，这种论调既点到了美国的最大担忧，造成国际社会的误解，也引起岛内民众的不安，担心两岸的现状会被改变。在今天的《聚焦〈反分裂国家法〉》系列节目中，我们继续请大陆台湾问题专家辛旗先生和大陆法学专家饶戈平教授一同为您分析，为什么说《〈反分裂国家法〉没有改变两岸现状》。

【出音响】

记者：辛研究员，您好，《反分裂国家法》颁布以后，我们注意到有些不明真相的台湾百姓心里也有一些疑虑，比如说，他们觉得，颁布一部这样的法律，是不是单方面地改变了两岸的现状呢？

辛旗：首先就要弄清海峡两岸关系的现状是什么？现状是中国内战还没有结束，虽然台湾在80年代末期，停止了所谓"动员勘乱时期条款"，进行了所谓的

"宪政改革"，但是，两岸的中国人因为历史造成的暂时分割并不代表中国主权和领土完整的分割，这就是我们所看到的现状。这个法公布之后，完全没有改变这种现状。

记者：饶教授，这就要对台湾问题的性质、地位有清楚的认识，这在法律条文里做了一个明确的规定。

饶戈平：这一点立法的第二到第四条是专门讲台湾问题的性质，台湾的定位的。

台湾是从四九年以后同大陆处于这种分离分治的状态，已经有 50 多年了，但是，这种分离分治的状态并没有改变台湾和大陆同属一个中国的这种性质。当然，这里也讲到两个问题：一个是台湾问题的由来，讲到是中国内战的遗留问题；另外，尽管两岸分离分治也没有改变"台湾是中国一部分"这种法律地位和"是中国一部分"的这种事实，所以两岸的暂时分离并不能构成台湾从中国分离出去，台湾不是中国一部分的法律根据。既然台湾是中国的一部分，既然台湾问题是中国的内政问题，所以，我们坚决反对"台独"分裂分子的活动，也反对外国势力对中国解决台湾问题的干涉，这些问题是连在一起的。第二到第四条是围绕台湾的性质、台湾的法律地位，反对"台独"分裂分子的活动提出来的，是一个很严谨的法律逻辑。

辛旗：那么，这个法第三条讲到，台湾问题是中国内战的遗留问题，解决台湾问题，实现祖国统一是中国的内部事务，不受任何外部势力的干涉。这一条主要是讲，我们顾及到台湾问题产生的历史背景。同时，在第四条当中，我们讲，完成统一祖国大业是包括台湾同胞在内的全体中国人民的神圣职责这一条的时候，我们是顾及到未来两岸关系的前途。也就是说，我们既顾及到历史，它是中国内战的延续，是遗留问题，还没有解决；同时，我们着眼于未来，两岸关系的发展必须是统一的，而且我们希望选择的方式是和平的方式来解决。

当然，我们注意到，台湾很多的民众他们担心所谓两岸关系的现状被改变，主要是担心他们的生活方式被改变，主要是担心没有通过谈判而决定了未来台湾

发展的方向，其实法律条文中对于通过谈判和平解决两岸问题说得很清楚。我们也知道，台湾老百姓对于大陆的政治制度有他们的不同看法，对于生活方式他们认为还要坚持自己的生活方式，但这并不影响整个两岸关系的总体大的发展趋势，必须指向是中国统一，而不是所谓通过维持现状，然后假以时日，最后把中国领土和主权进行分割。那么，那些正是"台独"分裂分子所要进行的。

我想，从这一点来讲，现状是一个中国，现状是两岸都是中国人，现状是两岸都是中华文化，现状是未来两岸关系的发展要指向统一，而且统一必须尽量选择的是和平方式，这就是现状。

【音响止】

主持人：听众朋友，以上两位专家结合解读《反分裂国家法》的条文，分析了什么是两岸关系的现状。无论历史，现在，还是未来，无论两岸关系的发展遇到了多么大的挫折，两岸关系的现状都是一个中国的内部问题，都应该由中国人自己来解决。

而值得我们大家警惕的是，两岸关系是一个中国的现状，的确面临着被破坏、被改变的危险。《反分裂国家法》对台湾问题性质、台湾地位的明确，正是要维护两岸关系的现状，从而维护两岸的和平稳定。

【出音响】

辛旗：我们看一看，究竟是谁在破坏现状？这几年岛内为什么出现人为的社会撕裂、族群的分裂，省籍的矛盾，挑动民粹？原由是有一部分人非要把祖宗的东西割开，非要活生生地把两岸之间的中国人民的情感挑动成为所谓的"台湾人的本省意识"和"台湾人的本土意识"，所谓的"台湾的主体意识"。然后通过一系列的像纳粹德国当年法西斯的方式，进行所谓的"文宣挑动"，进行所谓的"族群割裂"，然后树立一个敌人，制造悲情。最后，它的所谓"推动这项社会运动"的结果是什么？这种所谓的"台独"的分裂活动导致的结果，就是两岸关系的现状要被他们改变。

饶戈平：我想，这部法律贯穿全文的是谋求稳定台海两岸的局势，促进两岸

关系的发展。从它的第二条开始一直到第七条都是讲这个内容的，而且从这个意义上讲，这部法律不是为了改变而是为了稳定现状、发展两岸关系而制定的。从正面来讲，这部法律是一个稳定现状、维护和平、促进统一的法律。从另外一个角度来讲，我们这部立法恰恰是针对"台独"分裂势力单方面改变两岸的局势，改变现状，谋求台湾从中国分裂出去这种单方面的活动，针对这种威胁才做的。正是为了粉碎这种单方面的行动，维护台海目前的现状和稳定而制订出来的。

辛旗：而且，这个法还要限制两岸关系未来在前途发展方面，被某些外国势力和岛内一部分政治势力利用之后，分割中国的领土和主权。

所以，这部法律不是单方面改变，而恰恰是维护台海现状，维持两岸的稳定而制定的。

【音响止】

主持人：听众朋友，今天的话题我们就讨论到这，在下一次的节目中，我们再来分析一下《反分裂国家法》为什么不是伤害而是维护了两岸人民的共同利益，欢迎您到时收听。

（2005年3月中央电台对台《海峡军事漫谈》节目播出
2006年获第8届全军对台宣传优秀作品特等奖）

卫戍香江十年间

【片头】

【音乐起，压混】

【出音响】

朱佳春：我在现场升国旗，能够参与这个历史时刻，太神圣！太光荣了！我觉得香港失去150多年，终于回来了。

曾荫权：我很深深地相信，解放军对"一国两制"的落实有重大的贡献。

【音响止】

播：难忘的经历，全新的实践，告诉你不一样的故事——卫戍香江十年间。

【音乐扬起，渐隐】

1. 告诉祖国告诉世界

【出音响：胡锦涛主席检阅驻香港部队现场实况】

【压混】

主持人：朱江你好。

记者：你好，宋波，我在早上 8 点半已经到了昂船洲海军基地。

主持人：那里天气怎么样啊？

记者：刚才满天乌云，我们都特别担心会下雨，可现在多云转晴了，太阳已经出来了，给现场带来一片喜庆的色彩。

主持人：你离受阅方队远吗？

记者：我距离第一方队也就是仪仗队最近。现在受阅方队已经列队完毕，他们都穿着刚换发的新式军装，而且是佩着黄色绶带的礼服，帅极了！每个人的胸前都增加了彩色的资历章，很神气。

好，宋波，现在是 2007 年 6 月 30 号上午 10 点，我看到胡锦涛主席已经走到驻香港部队受阅方阵前，驻香港部队司令员王继堂中将也已经站在了报告位置。

【出现场实况：王继堂司令员向胡锦涛主席报告】

王司令员：军委主席，中国人民解放军驻香港部队受阅部队准备完毕，请您检阅。司令员王继堂。

胡主席：开始！

王司令员：是！

【乐起】

口令：向右看齐！

【压混】

记者：胡锦涛主席在司令员王继堂中将的陪同下开始检阅驻香港部队受阅方队，方队由驻香港部队仪仗队、陆军方队、海军方队、空军方队、装甲兵方队和直升机方队组成。昂船洲港池里还停泊着海军舰艇，舰艇上都是挂满旗的，水兵们在舰艇左舷站坡，以最高礼节接受祖国和人民的检阅。

【口号声扬起，压混】

主持人：中国人民解放军驻香港部队在进驻香港十周年的日子里，显得格

外朝气蓬勃。重复了不知多少次的口号和动作，在这一刻又有了新的内涵。十年了，他们再次接受祖国的检阅，成功的喜悦和自豪中，更多了几分成熟和踏实，正像部队司令员王继堂说的那样：

【出音响】

王继堂：我们驻香港部队全体官兵，为自己能成为"一国两制"的亲身实践者而感到自豪，为香港的繁荣稳定而感到骄傲。

【音响止】

【电话接通音：记者电话连线采访接受胡主席检阅的朱佳春少校】

记者：朱营长，你好，今天上午胡主席在昂船洲检阅了驻港部队，朱营长当时在现场是负责什么工作？

朱佳春：我当时在现场主要负责协调，我心情非常激动。我是在驻港部队成长的，十年时间过去了，这个时间既长让我感觉又很短。

记者：我注意到今天受阅部队的仪仗队队长特别有你当年的风范……

【压混】

主持人：朱佳春少校是与驻香港部队一同成长的年轻军官，这次是受阅仪仗队的训练指挥，天生长得高、长得帅，使他在十年前一入伍就成为一名仪仗兵，而从那一刻起，他的形象就和祖国融在一起。现在他带的兵，也都传承着这样的情怀。

1997 年 7 月 1 日，朱佳春作为步兵指挥执刀手，在香港中环军营参加了与英军的防务交接。

【出防务交接音响】

【压混采访朱佳春音响】

朱佳春：我在现场是升国旗，当时我是陆军分队长。交接过程中有个口令，谭中校说："你们可以下岗，我们上岗，祝你们一路平安。"之后，我们哨兵到岗哨接他们的哨兵，这边同时进行升国旗。国歌前有前奏，前奏一响，我就下口令指挥部队"向国旗敬礼"！同时做举刀动作，国歌结束，旗到顶，我下个"礼毕"。而且正好卡到零点零分！那天非常完美！

记者：当国歌响起，你口令喊完的时候，有什么特殊的感觉？

朱佳春：我们觉得完成了一次历史性任务。下来以后，体会更深些，觉得香港失去 150 多年，终于回来了。能够参与这个历史时刻，特别幸福。每当我回忆起来，都很骄傲，心潮澎湃，太神圣、太光荣了。

【混出音响】

驻港部队进驻香港时的汽车轰鸣前进声及雨中群众欢迎声。

【压混】

主持人：张杰上校同样难忘 1997 年 7 月 1 日和平进驻香港的历史时刻。

【出音响】

张杰：我当时是右路纵队第一梯队的梯队长，我是第一台车，指挥车。当时这个敲锣打鼓、群情激昂，整个深圳市都沸腾了。6 点钟，正好这个时候是下雨最大的时候了。我听到我们旅长跟我讲话的时候声音都是很颤抖的，告诉我"出发"，我对着对讲机大喊了一声口令"出发"，整个部队就开始发动、出发了。当时出发的时候，自己是非常骄傲的，说实话。……

【压混】

主持人：香港特区行政长官曾荫权对驻香港部队的印象十分深刻。

【出音响】

曾荫权：我还没有忘记 1997 年 7 月 1 日，他们进驻香港的历史性的时刻。这是我们国家主权的体现，是很重要的时刻。当天是凌晨的时候，但是香港市民已经出来欢迎他们进来。当时，香港市民对解放军的认识不深，有点陌生的感觉，还有神秘感。现在大家了解了，他们是一个很专业的团队、忠诚地为香港服务的军队，他们是纪律严明、训练有素、受香港尊重的部队。

【接出拳术团体操表演音响，压混】

张杰：99 年驻香港部队在香港亮相，引起了很大轰动。我们那个拳术团体操是我们练了好几个月以后去表演的，太棒了！当时反应很好。他们把他们刘德华、成龙的这些高潮部分都放在最后，其实真正的高潮是在我们这个节目的时

候，全场尖叫声沸腾声"哇～～～"反响非常好。当时董特首和我们司令员坐在一起，和我们司令员说，"世界一流"。

【接出拳术团体操表演音响扬起，压混】

主持人：张杰上校回忆国庆 50 周年在香港大球场的这次表演，引起香港人民对祖国的感动和民族的自豪，而从香港市民轰动的掌声中，驻香港部队官兵的祖国荣誉感也一次次得到升华。

2003 年 11 月，香港驻军仪仗队与访问香港的航天英雄杨利伟同台亮相香港大球场，仪仗队队长王永刚说，那次表演和祖国的飞天成就联在一起，格外振奋。

【出音响】

王永刚：让我们队员最兴奋的一次，还是航天员杨利伟来的时候。我们穿着礼服出去，比较引人注目，三四万人的大球场爆满，有些人站着。主持人介绍完以后，仪仗队入场，声音和着军乐拍子，很让人振奋。从头到尾，掌声不断，我们一做枪法，"托枪"，"哗哗哗"，三把枪一作，"哇～～～"那个掌声就起来了，回来后那就是队员们这一两个月的话题，仪仗队的自豪感就出来了。

【接出 2004 年香港"八一"大阅兵音响，压混】

主持人：十年来，在跑马地、红勘、荃湾体育馆，香港重要的节日庆典或是礼宾场合中，都留下了中国军人的风采。2004 年 8 月 1 日，为庆祝建军 77 周年，驻香港部队陆海空三军在石岗军营举行了首次大阅兵，香港金利来集团主席曾宪梓先生作为贵宾应邀出席了这次活动。

【出音响】

曾宪梓：那次阅兵有三万多市民参加，他们都非常兴奋。我个人那天很感动、很激动，非常整齐的步伐，非常威武的精神。在阅兵的过程中，我们每一个人心里面都觉得特别尊重、特别仰慕、特别佩服。

【接出枪械团体操训练声响：压混】

主持人：香港人的接纳和肯定，激励着驻香港部队官兵不断用更高的标准要求自己，朱佳春少校创作了训练难度更高的枪械团体操。

【出音响】

朱佳春：枪械团体操是我们刚刚自己创作发明的，是我军历史上史无前例的。

记者：这是谁首创的？

朱佳春：首创是我创的，驻军有这个意图，旅里把任务赋予我。

记者：操枪的团体操，这种训练对官兵的军事素质有什么帮助？

朱佳春：对官兵军事素质帮助就是对手中的武器更能熟练掌握，通过枪械团体操也强化部队队列训练需要具备的东西。没有团队精神，没有很好的作风养成、严明的纪律，很难保证几百人动作一致的万无一失。

记者：您主要想突出的主题是什么？

朱佳春：我们突出的主题一个是枪摆的图案。我们摆了一个紫荆花，突出香港，再摆了一个五角星，突出解放军，中间用枪加根连线，联系在一起，有这么个寓意。用人摆的图案：英文缩写香港"HK"，摆了个中国的英文缩写"CHN"，一个"香港"的英文缩写和一个"中国"的英文缩写。

记者：确实也倾注了你对祖国和香港这块土地的热爱。

朱佳春：这一点，当时交给我的时候就是这样想的。

记者：这个创作每当你看到部队在演、在展示的时候，心里是什么感觉？

朱佳春：我觉得是我最值得骄傲的成功之作。

【接出枪械团体操训练声响，压混】

朱佳春：在昂船洲第一次演，曾荫权在主席台上站起来看，紫荆花、五角星，他感到非常高兴：怎么那么美，直线加方块那么整齐！

【接出曾荫权音响】

曾荫权：我深深地相信，解放军为巩固香港人对国家的信任做了很大的贡献，对"一国两制"的落实有重大的贡献。香港人不停地调查，每一次民调都可以看到，解放军在香港人的心中是很重要的地位。

【乐起，压混】

主持人：直线加方块的绿色方阵，变幻出美的旋律，千百次枯燥的重复训

练，磨炼出民族凝聚的力量。官兵们用中国军人特有的语言，表达着对祖国的忠诚，对香港的那一份责任，就像他们自己写的歌，歌词中说："报告祖国，香港有我"；"告诉世界，我们血脉里流淌着黄河"。

【乐扬起，结束】

2. 军徽交映紫荆红

【出音响：新田营区内鸟鸣声，混记者与香港物业人员交谈】

记者：你们是什么物业公司？

张经理：我们是新恒基物业管理公司，香港注册的。当时驻港部队进驻以后，我们经过竞争投标，取得了物业管理这个业务，我姓张。

记者：你在这里工作多久？

张经理：在这里工作半年多一点，以前在枪会山那里工作了两年。我是香港出生，北京上学，后来移居香港，在香港工作。

记者：你认为跟部队在物业管理方面的合作怎么样？

张经理：很好，他们跟我们处得非常和谐。不管是我们公司的员工还是领导对他们都非常满意，我们都希望能长期地为他们服务。

【压混】

主持人：听众朋友，从记者和张先生的交谈中我们可以了解到，驻香港部队进驻香港以后，就有了和内地不一样的军政军民关系。远的不说，天天要打交道的，就是承担营区物业管理的香港物业管理公司。又比如，有些香港市民的墓地，包括文天祥的祖墓就在营区里，每逢清明或祭奠日都有很多市民要穿过营区到墓地扫墓；另外有的营区还有与香港市民共用的交通路段，天天都有市民从营区中过往。在这些经常性的交往中，驻香港部队做得怎么样，老百姓都看在眼里，记在心里。

【出音响：记者与香港物业人员交谈】

记者：你在营区做物业的过程中，有没有一些让你印象很深的事情？

张经理：我觉得，从部队来说，到香港后，对香港市民是非常尊重的。举个例子来说，附近有一些老百姓，一到重阳节、清明节，都要上山给祖坟烧香。按部队的规定是应该从大门进来，但考虑到这些老头、老太太一是祖祖辈辈都在这里，二是他们的身体状况，如果从大门绕过去，可能徒步要走半天。最后经过部队研究，专门从旁边给他们开了个小门，让他们从小门上山。这样，这些老头、老太太觉得这很好，一是驻港部队对他们非常关心，照顾他们的老年体质，二是尊重他们当地的风俗。

记者：这个跟你们物业有关系吗？

张经理：有关系呀，因为我们管钥匙……

【压混】

主持人：在驻香港部队新田营区的门岗旁，记者见到了在这检查岗哨的王丛敏少校。

【出音响】

记者：那我们营区有没有地方车辆的穿行呢？

王丛敏：住在附近的市民都通过这个地方。

记者：每天过往的车次大概有多少？

王丛敏：每天过往的车次大概有 100 台次。见到香港市民我们哨兵都会敬礼，请他们出示证件，然后登好记，也是为了香港市民进出方便，也是尊重他们，也是以人为本吧。

【接出汽车声响，哨兵检查过往香港市民证件，记者与市民交谈，压混】

主持人：驻香港部队营区中涉及到香港市民切身利益的问题，驻军依照法律仍沿用了以往的做法，而且尽可能提供方便，最大限度地保障香港市民的合法权益。负责与特区政府协调相关防务事宜的姜涛上校对此有比较深的理解：

【出音响】

姜涛：营区内有部分营区非军事权益，涉及到香港百姓的包括通行权、扫墓的权利，都是依法的，我们尊重香港百姓的风俗习惯和权益。

记者：在履行防务过程中，需要通报地方，和地方打交道的方面还有哪些?

姜涛：这个问题很关键，驻军履行防务，第一个原则就是"依法"。所有军事行动要严格按照《驻军法》和相关法律规定，不同于内地法制环境来处理问题。比如飞机升空、舰艇出航，还有其他一些重大军事行动，事先都和特区有关部门通报情况，寻求他们支持。十年互相配合支持，关系非常好。

【压混】

主持人：十年来，驻香港部队在全新的环境中履行防务职责，始终把"依法"作为首要原则。《驻军法》规定，驻军担负保卫香港特别行政区安全的职责，同时，根据香港特区政府的请求，经中央人民政府批准，必要时，协助特区政府维持社会治安和救助灾害。为了做好必要的准备，提高协助维护治安和救助灾害的能力，驻军和香港警方有了良好的合作，姜涛上校在几年的合作中感触很深。

【出音响】

姜涛：法律规定也同时是驻军任务之一，必须跟警察进行联系。我们都有军警交流计划，涉及到日常访问、参观，通过参观走访，互相了解，熟悉不同的运作程序。从去年开始，加大了联合性行动。香港警察训练有素，专业素质、装备水平、运作反映效率非常高。凡是驻军提出的、有法律依据的必须要做的事情，从来不说"不"，跟驻军配合非常好。

记者：看到报道说，驻军司令员参加了香港警校毕业典礼。

姜涛：今年，驻港部队司令员首次参加香港警校毕业典礼活动，能邀请到香港社会著名政要，对毕业学员是很大的荣誉和鼓励。警务处很早就跟司令员口头邀请过，事先又发了书面邀请。第一次去，场面很隆重，司令员主持毕业典礼，表现了香港警察对驻军的尊重。400多毕业生，300多家长，仪仗队、军乐队，毕业典礼很正式的礼仪。司令员在受阅台上，和每个警员握手问候，也是内心对香港警察的尊重，活动很成功。

【压混】

主持人：驻香港部队依法驻军，他们既不干预香港特别行政区的地方事务，

又与特区政府互相支持协作，尊重香港市民的文化风俗和生活习惯，与香港社会建立了和谐融洽的关系。驻香港部队政委张汝成谈起这些感到十分欣慰。

【出音响】

张政委：为保持与特区政府联系渠道的畅通，实现驻军和特区政府、香港市民的良性互动，驻军先后与特区政府十多个部门，建立了规范的联系、协调机制，及时通报，互相协商，妥善处理了与履行防务有关的许多事宜，确保了驻军日常工作的顺利展开和防务任务的有效履行。通过十年的良性协调，驻军与特区政府的关系越来越密切，联系也越来越畅通。驻军经常举办与香港市民交流互动的活动，和香港市民的沟通、理解更加深入。

【接出驻军法律处新闻发言办公室接听香港市民电话音响，压混】

主持人：正在接听香港市民电话的是驻军新闻发言办公室的军官。驻香港部队实行新闻发言制度，有重要活动时，用新闻发布会或新闻发言人谈话的形式对外发布新闻，便于香港社会各界对驻军的了解。新闻发言办公室设有对香港社会公开的热线电话，有专人接收和回复香港市民、香港传媒对驻军的查询，是驻军与香港社会增进了解、密切关系的有效渠道。负责新闻发言工作的法律处长程东方说，遇有军营开放或军事夏令营这类活动，热线电话就显得特别繁忙。

【出音响】

程东方：有一年军营开放之前，我们接到一个香港市民的查询，事后知道他是一个残障人士，他也提了一个建议，像他这样的残障人士不便于到营门口排队领票，可不可以有团体性的组织。新闻办接到查询，立即把建议和我们的一些考虑向首长机关反映。去年军营开放，我们有针对性地组织残障人士团体，给他们集体送票，满足了他们想了解军营、了解驻军的心愿。正是因为这个制度的建立，使我们和香港市民之间的关系更近了。

【接出军营开放音响，压混】

主持人：今年是香港回归十周年，5月1日，驻香港部队再一次举行了军营

开放活动。这是驻军进驻香港以来的第 14 次军营开放，十年来，已经有 20 多万人次的香港市民走进军营，和官兵们近距离的接触。

【军营开放音响扬起，压混】

主持人：香港特区行政长官曾荫权先生说他每年都要和驻香港部队官兵见几次面，过新年、过中秋的时候要去看望驻军，部队轮换时，他要去欢迎新兵的到来。他说不但是他，人们还可以看到，解放军的车辆在香港的市区经过的时候，市民赶上去打招呼，这是他们爱护解放军的一种表现。他还说，在军营开放日里，正在有越来越多的香港市民争着去看驻军的风采。

【出音响】

曾荫权：我很相信每一年解放军的开放，对香港市民来讲是给他们一个机会，短距离地看到我们军队的工作，这个还是很重要的，这是给他们好印象的原因。每一次开放日的时候，香港人参观我们的军营，人数不少，每一个市民都很兴奋地希望有机会和我们的战士拍照，这是一个心情的流露。

对我来讲，作为特首，作为以前的官员，对解放军是全力地支持，支持他们的活动，支持他们在香港的工作，最重要的对他们为香港所做的贡献表示感谢。

【音响止】

3. 练兵方寸眼界宽

【出音响】

军警联合救助演习实况。

【压混，记者采访驻军舰艇大队杨博然大队长】

杨博然：我们去年 11 月份首次与驻军部队举行了救助自然灾害的演练，由香港海事处、香港警察牵头，21 个香港政府部门参与。

记者：你当时的位置和职责是什么？

杨博然：我当时的位置在驾驶台。当时演练的背景是青衣岛油库发生火灾，路上交通堵塞，我们的职责是输送香港救援人员和救援物资，从海上转运到青衣

岛，同时把青衣岛上的受伤人员从海上转运到营区。对一些严重的病号，由我们部队的直升机从空中送到后方医院。

记者：这次演练的效果怎么样?

杨博然：演练了我们的协调机制，非常成功，得到了特区政府的高度评价。

【压混】

主持人：驻香港部队舰艇大队杨博然大队长对记者谈的这次军警联合演练，是部队驻防香港以后开展的一次新的训练尝试。为了提高有效履行防务职责的能力，驻香港部队始终把军事训练放在中心位置，除了认真完成共同课目的训练以外，还特别注意针对香港地区的防务需要，探索特殊课目的训练。香港警务处处长邓竟成先生对联合演练做了正面的评价。

【出音响】

邓竟成：《基本法》里面有规定，特区政府如果有必要的时候，可以向中央政府申请，要求驻港部队协助香港政府处理一些灾难性问题，处理一些维护治安的问题，所以警察跟驻港部队的工作有些地方需要两方面的紧密合作。去年底有个很大规模的演练，除了驻港部队外，包括香港警察、飞行服务队、消防署等很多部门参加，在演练里面，驻港部队的表现非常出色。我觉得，驻港部队是一个精锐的部队，他们的训练也是很高水平的。

【压混】

主持人：联合演练不仅使军警双方互相磨合，彼此协调，而且还能各自取长补短，共同提高。步兵旅的王文旅长十分有心，不仅在演练中，就是在香港警察平时的救火工作中，他都抓住机会留意观察。

【出音响】

王文：香港警察素质很高，装备一流，训练有素，强调联合这点做得不错。

我仔细观察了他们救助山火的全过程，就是一架固定飞机飞过来盘盘盘，把火点找到，然后遥控直升机吊水袋，就靠撒水包。他们撒得非常专业，第一包撒在前面，第二包撒在火头上。大火头基本扑住，然后上去三四十个人，穿着非常

鲜艳的衣服，啪啪啪打扫战场。

记者：你觉得这些值得借鉴和学习吗？

王文：值得，非常值得。

【接出港口船笛声叠出飞机起降声，混出香港空管区域英语对话，压混】

主持人：香港环山临海，训练地域相对狭小，同时香港作为国际化港口地区，涉及的国际背景十分宽阔。新国际机场平均每分钟就有一架到世界各地的航班起飞，美丽的维多利亚港平均每天要通过1100多艘全球各种船舶。特殊的环境，给驻军的防务和训练带来新的挑战。航空兵团丛环宇团长说，香港空管区域都是英语对话，在外场飞行训练先要过英语关。

【出音响】

丛环宇：（用英语说联络用语）这个就是报告我们从石岗起飞，要经过一个叫消防站的位置，到新市区，包括人数，我们通常报告英语就是这些。

记者：你们这个塔台都是英语联络是吗？

丛环宇：对，石岗营区本场空域我们一般都是普通话，出了这个区域我们跟香港联络基本就都是英语对话了。

记者：那你们在这方面有什么特殊训练吗？

丛环宇：我们针对这个英语对话环境，我们要进行前期培训，合格以后才去执行外场飞行任务。

记者：那现在你们面对的就是这样一个特殊的环境，地域狭小，对于你们对飞行员的要求，就是所达到的标准会不会有一些影响？

丛环宇：在香港地区飞行呢，地域狭小，应该说要求的标准就更高了。主要是着陆点控制上呢，确实需要更精确一些，场地的限制不允许你有大的误差，既要保证安全又要保证训练质量。

【压混】

主持人：装甲兵的一些课目训练在地处闹市的枪会山营区也显然转不开身，但部队用高标准严格要求自己，难题也就迎刃而解了。王文旅长说，为了不干扰

市民，装甲车通常凌晨 4 点钟左右出动开往比较开阔的青山训练场。

【出音响】

王文：近几年，我们在港内青山射击场组织了 120 反坦克火箭、82 迫击炮的实弹射击，但这里需要协调的环节比内地要复杂得多，比如说赤拉角国际机场的第二次转航线就在青山训练场那里，事先必须与香港的航空管制部门进行非常密切的沟通，还要在阵地进行目测式观察，有飞机飞临上空时要立即停止射击。

记者：军事训练会不会受到影响？

王文：不会影响，这促使组织训练者更应该严谨。

【接出直升机低空掠过音响——叠出舰艇鸣笛，压混】

主持人：昂船洲海军基地—— 一个香港市民眼中最漂亮的军营，坐落在维多利亚港的西口。与美国的旧金山、巴西的里约热内卢并称世界三大天然深水良港的维多利亚港，有大小港口 100 多座，舰艇大队杨博然大队长深知，水域狭窄、通航密度大，考验着海军官兵的训练标准。

【出音响】

杨博然：但我们没有因此而降低我们训练的强度和难度，我们针对这些特点，展开有针对性的训练，锻炼我们的指挥员在香港水域驾驭战舰的能力。原来我们只在昂船洲军营约 7 海里的南亚岛夏里湾组织训练，这些年，我们迎着挑战而上，把训练的海域扩大到全香港的水域。

记者：在这里，我相信一定会有一些跟外军的接触。

杨博然：这些年，我们对外交往的活动越来越多，包括美军，以及英国、新西兰、秘鲁、法国等各国的海军军舰都有到香港停泊、访问、休整等，我们与他们都有一些交往。

【压混】

主持人：令驻军官兵开眼界、长本事的还有与香港飞行服务队等共同开展的海难空难联合搜救演习，航空兵团丛环宇团长谈起海上落水人员的吊救处置感到很有收获。

【出音响】

丛环宇：在海上，飞机进入悬停才能把人从水面逐渐吊起来，飞机飞得过低，旋翼向下排压空气打到水面，容易把水雾卷起来，视线受阻，要飞得高一些，难度比较大。香港飞行服务队执行这种任务是比较多了，他们在这个方面的经验也是非常丰富的，通过几次给我们传授经验，我们也借鉴了很多，我们对他们也是很佩服的。

记者：就是说，虽然这里的训练地域狭小，但是你们的视野相反还在某种程度上更开阔了，是吗？

丛环宇：对的，在这方面我们应该说在视野上开阔了很多，包括这种吊救任务，就我个人来讲，在内地我就没飞过，来到这儿以后，我们航空兵团有这项任务，我就逐渐接触了解，从不懂不会，向别人学习，到亲自参与，就感觉自己也增长了本事。

【接出联合搜救演习，压混】

主持人：联合搜救演习也在不断探索新的模式，去年美国空军和美国海岸警卫队也参加进来，范围包括了近海搜救和远海搜索，丛团长说他们的训练成果得到了美国同行的肯定。

【出音响】

丛环宇：在我们一次整体飞行总结的晚宴上，美军指挥官用一种像抛物线的手势来形容我们吊救的效果，他说，不错，飞机在接近吊救目标的时候，救援人员从飞机里逐渐出来，当飞机正好停到这个坠海人员上空的时候，这个吊救人员正好入水，用来形容这个准确性，说这个是"very good"。

【压混】

主持人：十年来，驻香港部队坚持高标准，严要求，有针对性地开展训练，同时逐步建立健全了各种应对突发事件的行动预案，积极参加各类联合演练，履行防务职责的综合能力不断提高。驻香港部队司令员王继堂中将说起不辱使命，显得十分自信。

【出音响】

王：进驻十年，我们努力锻造一支保卫香港安全稳定的雄狮劲旅。我们先后9次参加特区政府组织的海难、空难联合搜救演习，34次组织对外军事科目演示，特别是近几年，我们还组织了"八一"阅兵、海空巡逻，以及迎接56国驻华武官来访等活动。驻军在维护香港繁荣稳定的大局中，发挥了无可替代的作用。

【音响止，结束】

4. 车轮飞出香江情

【出音响】

运输车关门、发动，行进声。

【混出记者随进港物资运输车出发口播】

记者：听众朋友，我是记者马艺，我正坐在驻军部队每天往返于深圳和香港之间的运输车上。今天的带车干部是陈排长，陈绍清，我们的司机是马班长。

今天咱们这趟车第一个目的地是哪里呀？

马班长：第一个目的地是石岗。……

【汽车行进声，压混】

主持人：每天清晨，驻香港部队深圳基地汽车连的运输车早早起程，满载着主副食品等各类军用品从深圳皇岗口岸出关，经落马洲口岸进入香港，安全驶向驻军部队在港内的各个营区。

驻香港部队的军需物资由内地供应，汽车连承担起全部运输保障任务，深圳和香港两地的街道上，每天都有汽车兵一身戎装执行公务的身影。

【汽车行进声由远而近，记者随行对话音响】

记者：今天这个天气非常不好啊，这个雨特别大。

陈绍清：路面也比较湿滑，这个下雨对我们的车辆，尤其是驾驶员操作这块，要求更高。

记者：如果是艳阳高照的话，这车厢温度也是很高的。

陈绍清：夏天这个天气，我们车厢温度能达到 40 度。

记者：40 度！

陈绍清：对！

【汽车行进声渐远】

主持人：深港地区的夏季，湿热多雨，更有强劲的台风袭扰，有时高达 8 级以上的台风，击碎玻璃，掀倒大树，20 吨重的货柜运输车被吹得晃动，仍然要艰难地向前开进！无论狂风暴雨，还是酷暑高温，一年三百六十五天，汽车连从没有停止飞转的车轮。

【汽车行进声由远而近，记者随行对话音响】

记者：我们汽车连的官兵每天行驶在深港两地之间，一会儿是左道行驶，一会儿是右道行驶，会不会造成这种很混乱的感觉？

陈绍清：这种混乱是不会的，应该说我们这个驾驶员是经过了很严格的训练。

记者：马班长在完成这个运输任务之余的时候，是不是也要经常地来看这个香港的交通法规？

马班长：是！连队经常组织学习香港的交通法规，连队运用沙盘，把香港的，我们执行任务的这个 3 条主要干线、21 个十字路口，31 个转盘，要进行分析，用沙盘。

【汽车行进声渐远】

主持人：考验驾驶员的不仅是自然天气，要遵守两种不同制度下的不同法规是更严格的检测。汽车连连长李延庆说，大型货柜车要想在香港那么窄而且路况比较复杂的道路上安全行驶，而且做到十年没有一次违规事件，真不是一件容易的事情！

【出音响】

李延庆：在内地行车遵守内地道路交通法规，在香港执行香港的道路交通法规，特别是在皇岗口岸与落马洲口岸交汇的地方，要实施两种法规的变换，每个

驾驶员在这个切换点上都非常谨慎和小心。香港道路特点是弯多、坡多、交叉路口多，立交桥多，香港交通标识199个，学习交通法规时，都要达到在两秒内，对交通标识做出快速反应。全连官兵叫响了一个口号："刻苦学理论，深港交通都要精，扎实练技术，左行右行都过硬。"

【汽车行进声由远而近，进入驻军港内安检站，车辆开锁验货音响】

记者：我们现在到了驻军设在香港新田的安全检查站，检查站的同志拿着钥匙出来开了货柜的锁，开始检查。

杨站长：这个车辆的干部和司机是没有这个钥匙的，这个钥匙只有我们两边的进出境检查站才有，检查合格以后会把这个车辆上锁。……

【压混】

主持人：香港在回归以后依然保持独立的海关管制制度。为了遵守好香港海关法，驻军在深圳和香港各设有一处进出港安全检查站，负责驻军进出香港车辆和人员的检查工作。检查的标准，除了香港的有关法律，还有更严苛的军规军纪。每天进出香港的驻军所有车辆都要驶入这两个安检站，汽车连的官兵总是不厌其烦地接受检查。香港新田检查站的杨庆宏站长每天都会准时来到查验现场，他们的检查工作有着严格的程序。

【出检查音响，混出安检站杨庆宏音响】

杨庆宏：我们物资供应站的主管采购的干部会逐一地对货单进行检查，他们检查完了以后，到我们设在深圳的检查站，深圳的进出境检查站也是对照货单，然后参照进出口条例，参照香港法律的相关规定进行检查，符合规定的才允许进港。那边检查完了以后施封，施封完了以后到里面来，我们启封，启封了以后到检查站检查，然后再运送到需要的单位。

【检查音响扬起，关货柜车门声，上锁声，汽车发动，行驶声渐远】

主持人：汽车连的官兵们每天往返深圳、香港两地，最具体、最直接地实践着"一国两制"。他们不仅要遵守不同的交通法规，还要遵守两地的《海关法》、《动植物检疫法》、《动植物保护法》，以及军队内部的相关纪律规定。汽车连长李

延庆说，他们在进港前的训练中，曾经有在驾驶室里挂上一串辣椒的习惯，困乏时咬一口非常提神。进港执行任务后，他们知道小小的辣椒涉及到"动植物检疫法"，就把辣椒换成了风油精。类似的遵纪守法故事，李连长还能讲出很多。

【出音响】

李延庆：我们的老连长邵飞，他母亲想让他在香港买两部手机，老连长感到非常为难。他在深圳买了两部手机寄给母亲，事后又跟母亲做了解释，让我们的亲人知道，尽管我们能经常进出香港，但与访港旅客携带物品不一样，我们携带的东西既要遵守香港《海关法》和内地《海关法》，同时也要遵守驻军的安检规定。

【音响止】

主持人：香港海关汤显明关长对驻军十年来一丝不苟遵守《海关法》有最实在的了解。

【出音响】

汤显明：海关对驻港部队的印象是形象鲜明，他们过关的时候其实就是齐整、有序。部队大概每年通关有一万次，或者说一万辆次汽车通过海关，他们每一次通关都是按照通关的程序，给我们提供通关的资料。这么多年来，他们从来没有给其他旅客和车辆带来不便。我们香港海关就是依法把关，部队就是依法驻港、依法治军，我们觉得这种守法的精神很好。

【汽车行进声由远而近，记者随行对话音响】

记者：又是一个大急弯！

【汽车轰鸣声】

陈绍清：这种叫回旋岛。

记者：香港的道路非常窄，是不是排长？

陈绍清：对对对，香港的道路一般来说只允许两辆车相向而行。

【汽车轰鸣声】

记者：刚才在对面驶来了一辆双层的巴士，马班长主动把车速降了下来，在

两车相会的时候呢，相互打了个招呼。

陈绍清：我们一般跟香港的司机也经常有交流的，但我们一般不是用嘴而是用手势……

马班长：手势？

陈绍清：对，经常的，相互避让的时候，大家都会很礼貌地相互挥一挥手，而且如果我们要超他们的车，我们超过之后都会很礼貌地感谢人家一下。包括人家从一个路口出来，你停一下，主动让人家香港司机出来，香港司机都会主动很友好地给你打招呼，我们也跟他挥一挥手。包括像今天下雨，路边有行人，我们一般会主动地先把车速降下来，然后慢慢地慢慢地通过，就不会把雨水溅到香港市民的身上。

【汽车行进声渐远】

主持人：汽车连官兵文明行车体现在点点滴滴，李延庆连长说，遵纪守法不仅使他们与人和谐相处，也与动物和谐相处。

【出音响】

李延庆：有次我们执行任务，刚进昂船洲军营，在营区公路上有条大蟒蛇在慢慢爬行，等车快靠近时发现了，一下把车停住，打开应急灯，等着蟒蛇一点一点爬过去。香港对动植物保护都有法律条文，我们一样要遵守……

【混出鸟鸣声，压混】

主持人：李连长说，在驻香港部队的各个营区，都可以看到人与动物和谐相处的生动情景。记者在采访中的确见到，小狗默默地和战士一起出早操，小鸟在房檐下筑窝。

【鸟鸣声扬起，压混】

记者何端端采访邱上尉。

记者：像营区中这些鸟是保护动物还是野生的呢？

邱上尉：根据香港的政策，这些鸟也是不能随便动它的，我们来这儿以后，非常遵守这里的规定。现在这个鸟很喜欢在这些地方，很多房子上面都筑了鸟

巢，还有我们很多战士跟它们在一起好像熟人朋友一样，看到我们它们不跑，你看像那边那个房子还有鸟在那里孵蛋，孵小鸟。

记者：那孵蛋的时候你们会去捡吗？

邱上尉：我们不捡。就刚才吧，刚刚收操回来的时候我看到它在孵蛋，我讲，这里的鸟真幸福。

记者：（悄声）里头有鸟吗？

邱上尉：有鸟啊，那就是一只。

【鸟鸣声扬起，渐隐】

主持人：经过十年，遵守香港的各类相关法律已经成为驻香港部队官兵的文明素养。法律处程东方处长说，驻军编制了《香港驻军军人法律指南》，成为官兵们懂法守法的良师益友。

【出音响】

程东方：有个统计，在香港2000多部成文法里面，92部法律152条135款直接涉及到驻军的权利、义务、豁免。为使官兵更好地掌握香港常用的法律常识，驻军编制了《香港驻军军人法律指南》，分5类，175个具体问题，既有《基本法》《驻军法》规定驻军的任务和具体担负的职责，还有在日常生活工作当中可能涉及到的香港法律。

【汽车行驶声由远而近，有警笛声及对话】

记者：陈排长，刚才我们在驾驶的过程中，看到超过去一辆香港警方的摩托车，他当时有一个动作，左臂伸出来，直直地朝斜上方点了一下，这个是什么意思？

陈绍清：他是给刚才我们边上的货柜车，让他靠左边一点。

记者：并不是对我们的车辆有什么。

陈绍清：对对，香港警察对我们驻军的印象还是比较好的，我们在港内没有出现过一起违章违纪的现象……

【汽车行进声，压混】

主持人：汽车连的故事浓缩了驻香港部队官兵自觉遵纪守法的精华，十年

来，汽车连运送各类物资 30 多万吨，累计行程 640 多万公里，相当于绕地球赤道 160 多圈，进出香港近 2 万人次，没有一人一车违返任何一项法规的纪录。

【汽车行进声扬起，由近渐远……结束】

5. 夏令营里看未来

【出音响】

香港第三届青少年军事夏令营开营典礼现场实况：

司仪：香港第三届青少年军事夏令营开营典礼现在开始，升国旗，奏国歌，向国旗敬礼！

【歌扬起，压混，出记者播报】

记者：各位听众，我是中央台记者邵莉莉，我现在是在解放军驻香港部队新围军营向你做报道。第三届青少年香港军事夏令营从 16 号开始在这里正式开营，今天的新围军营天高气爽，艳阳高照，来自香港的 200 名青少年走进军营开始他们为期两周的军事生活体验，与以往两届不同的是，这次夏令营有 50 名女生也参加到这个活动中来。

【开营典礼实况扬起】

司仪：接下来请来自合善堂王明中学的司徒少华上来讲话。

司徒：各位嘉宾，各位家长，各位同学，这一次我们有机会参加暑假夏令营，来锻炼个人的体能，刻苦耐劳以及体格外，更可以加深对祖国的认识，加强团结合作的精神，而我本人最开心的是，这一次是第一次有女生参加，本人就是其中一分子，所以我们一定会争取一个好的成绩。

【压混】

主持人：香港青少年军事夏令营，是香港各中学在自愿报名的基础上推荐出一些学习成绩比较好的学生，利用暑假到驻香港部队的营区过上半个月的军事生活。现在已经连续举办了三届，规模越来越大，内容也越来越丰富。第一届有 100 名男生参加，第二届扩大到 150 名男生，这次第三届又扩大到 200 名学生，

其中50名是女生。负责夏令营活动组织协调工作的姜涛上校说，中学生们对参加军事夏令营活动的兴趣非常浓厚。

【出音响】

姜涛：报名踊跃，校长签字的有460个，超出一倍。驻港部队用现有条件，拿出时间、资源做这项工作。主要是军事训练，今年第三届，加大训练内容，准备搞个拉练，野外生存训练，给他们真正军人的体验，品质、意志的磨炼。

【压混】

主持人：参加军事夏令营并不像"嘉年华"那样轻松，入营的时候要郑重其事地宣示，表明是自愿到军营经受锻炼，碰到任何困难都会克服，永不言放弃。

【混出开营典礼实况音响】

司仪：下面进行宣誓仪式，学员队调整队形。

学员队：我志愿参加香港青少年军事夏令营，遵守营规，严守纪律，积极参与，努力学习，绝不放弃。为准备自立，服务社会，贡献国家而不竭奋斗。宣誓人……

【压混】

主持人：立下的誓言开始在稚嫩的肩膀上产生责任，从小的志向中融进了服务社会、贡献国家的意识，这正体现了创办者的初衷。香港青少年军事夏令营名誉主席董赵洪娉女士，是原特首董建华先生的夫人，人们亲切地称她"董太"。谈到为什么要和驻军一起创办这样一个香港历史上从来没过的夏令营，她说，香港有特殊的经历，在漫长的岁月里，香港人无从谈起国家、国防，无论男生还是女生，都没有为国从军的经历，没有接受严格军事训练的机会。现在香港回归祖国了，孩子们有了在军营里经受磨炼、认识祖国、了解国防的条件。

【出音响】

董太：我们这样做，之前是经过考虑的，主要目的是为香港青少年、学生们，想一想有没有办法给他们一个机会，多学一点什么是爱国教育，什么是公民教育，什么是国情教育，以及教你认清你是谁等，这个我觉得非常要紧。

开始时是中秋节探访，我们跟部队司令员、政委建立了联系，他们知道我们有这个意念后，非常支持。他们付出了很多，如搭营呀，他们做的工作不比我们少，可以说是两方面的合作才有今天的结果。我觉得，这两个星期对孩子们来讲，是一个非常非常难得、宝贵的机会，你可以慢慢自己问他们。

【出记者现场采访夏令营队员音响】

记者：你们好，叫什么名字？

众答：我叫胡艳山，我叫胡佳宇，我叫李小同，我叫蔡比亚。

记者：今年多大啊？

众答：我15，我17，我16，我15。

记者：那你当初怎么知道这个活动的呢？

答：我的朋友就是上一届的学员和老师介绍给我，所以就知道有这个活动。

记者：你的朋友给你介绍的时候是怎么评价这个活动的呢？

答：他说很棒，就是训练的内容很丰富，可以训练自己的体能。

记者：你觉得这样的活动有什么特别的意义吗？

众答：我觉得在这个营区学到跟别人相处，更重要的是怎么训练好自己更自立一点。

我也差不多，也希望建立起友谊啊。

我还是希望能够多学一点军事上面的知识。

我觉得我们可以更加认识祖国，还有就是了解驻港部队。

记者：那会不会怕吃苦？

答：其实来这里就料到要吃苦来的，但是我们也不介意了。

【混出音响】

夏令营队列训练，喊口号声。

【压混】

主持人：夏令营的生活"军味儿"十足，先要统一理短发，叫他们领教了从"头"开始；穿上制式军服，男生女生一色的很"酷"；更令他们惊奇的是，经

过一番风吹日晒的严格训练，平时连走路和爬楼梯都很少的他们，也能把稍息、立正、齐步走等基本队列动作做得像模像样，士官王永刚在夏令营里担任了学生们的教官。

【出音响】

王永刚：第一次搞队列训练时，我们下口令"向左转"，有的转错了，有的成了脸对脸。我们就是从一举一动慢慢规范他们，到最后毕业典礼时有样子了，最起码走队列可以走得很整齐，看得很顺眼了。

【混出夏令营队列训练，口号声，压混】

主持人：一两百人的方队举手投足齐刷刷的一致，学员们在付出汗水和辛劳之后，也体验到个人融进集体之中时，创造的整齐划一，原来是这样一种美的韵味。一次，学员们在野外训练遇上了大雨，有了集体意识的他们没有慌乱，在教官们的组织下，他们手拉着手唱起了刚学会的一首歌，叫《团结就是力量》。

陈伟上尉也在夏令营里当过教官，他说，学生们越来越喜欢这样的集体生活，他们经受了锻炼，丰富了情感，也增长了知识。

【出音响】

陈伟：我们都是吃在一块、住在一块，每天晚上还要给他们查房，手把手教他们叠被子、打军体拳等。

记者：这些学生学军体拳快不快？

陈伟：他们有的接受能力比较快，有的接受比较慢，但是香港学生最好的一个特点就是比较好学，比较勤奋，哪怕自己汗流浃背，也要把动作学到位以后再休息。

记者：当时他们最感兴趣的活动是什么？

陈伟：是参观我们的武器展览，当时我们向他们展示了连队日常使用的轻武器及部分重武器。因为香港学生都是比较好学的，平时很多订阅了军事杂志，他们看到这些武器可以和世界上一些名枪、名炮相媲美，感到驻港部队的武器装备精良，这给他们有一种很强烈的震撼。

记者：你有没有和这些学生通过聊天等，进行更深入的交流？

陈伟：交流过。我们教他们怎么升国旗，学生学会了唱国歌，他们非常激动，有一个学生就说他唱国歌时，感到心潮澎湃，产生了对祖国的敬爱、崇敬之情。

【音响止】

主持人：短短半个月的夏令营在学生们的生活中留下了深刻的印记，家长们也都期望在今后的日子里看到孩子们新的变化。

【出音响：记者采访学生及家长】

记者：那你来了之后有什么样的感受？

答：我想应该是一个很难忘的经历吧，我想我在这里学会了绝不放弃，我记得宣誓的时候就是绝不放弃。

答：还希望我自己能够向班长那样能够很遵守纪律的，不会很撒娇，回到家里能够做一个全新的自己。

记者：请问你是那位孩子的家长？

答：赵山书。

答：我是唐启习的家长。

记者：你觉得这样的活动对孩子会有什么好处？

答：很好，就是能够锻炼他的意志、耐性，还有培养他一个爱国的热情吧。

答：开阔他的视野，使他知道国家的常识，知道做事应该怎么做，刻苦耐劳。

【音响止】

主持人：香港青少年军事夏令营名誉主席董赵洪娉女士，看到自己创办的活动达到了初衷，而且越办越好，心里有说不出的喜悦。

【出音响】

董赵洪娉：我做梦都想不到，能有今天这么开心的日子。我们结业的时候，有好多爸爸妈妈就问我："董妈妈，我的孩子明年还能回来吗？"这个告诉你什么呢？那就是他们太喜欢了，他们还要回来，但是我们当然还要留机会给其他人。你有没有看过他们写的文章？你有没有听过毕业时他们的演讲？你有没有看见过他们出营时情绪的激动？他们拥抱了他们的大哥哥们，我们女的都

跟他们一起哭了。这个不是言语能够形容给你听的，那是心里一个感受，真是很不舍得。

朱佳春：通过十多天的生活确实结下了非常深厚的感情，要告别军营，他们都留下不舍的眼泪。

【压混】

主持人：朱佳春营长已经经历了三届军事夏令营，正像他所说的，告别对孩子们不是结束，而是新的开始。

【音响扬起】

朱佳春：他们临行前都会准备小纪念品，制作精美的相片、小卡片，其中有张卡片写着："尊敬的朱佳春营长，军民同乐十二天，步操军拳日日练，循序教诲不厌烦，莘莘学子星火传。"

【压混】

主持人：朱营长说，学生们不仅留恋夏令营的生活，还有不少学生向他表达了想当兵的愿望。虽然这个具体的愿望还不能变成现实，但让他欣喜的是，香港的莘莘学子传承起报效祖国的民族情怀，就像他们自己写的诗，"莘莘学子星火传"。国家、国防，对他们不再是遥远而陌生的概念。

6. 爱在香港　奉献香港

【驻香港部队士官刘涛创作演唱专辑首发仪式实况音响，压混】

主持人：在香港回归十周年的前夕，太平洋影音公司在深圳举办了一个别开生面的首发仪式，首发的专辑叫《爱在香港》，里面收录了一名普通士兵刘涛在香港履行防务期间创作并演唱的十三首歌曲。

【刘涛演唱歌曲扬起，压混】

主持人：刘涛用创作并演唱歌曲的方式记录了他在香港军营五年里的情感世界，他的歌也唱出了驻香港部队官兵的心声。

【出音响】

记者：刘涛你好。

刘涛：你好。

记者：怎么想到出版《爱在香港》这个专辑呢？

刘涛：我从小就爱唱歌，就有这个梦想。今年年底我就该退伍了，又恰逢我军进驻香港十周年，我就想用唱歌这种独到的方式为驻军进驻香港十周年献出我小小的礼物。

记者：这些歌都是你作词作曲的吗？

刘涛：是的，大部分作品是我自己写的歌，曲子是朱肖宇老师写的。

记者：你什么时候才真正动手写呢？

刘涛：（我是）2002年12月12号（进港的），来了部队以后，有想去写东西的一种冲动。

记者：我们经常听到一些创作的人，哪怕受一个灵感的启发就能写出来，我想听听你创作的过程，当时的这种冲动呀……

【出《想起母亲》歌曲，压混】

刘涛：我想作为一个驻港兵，当你离开家后，肯定会想你的家，想念你的亲人的。2004年的时候，在母亲节这个特殊的日子里，想起母亲。当时我打电话回家，我妈就说要我在部队好好干，家里面让我放心等。我从妈妈的语言里面感觉到了很多东西，就想用歌声把它表达出来。

记者：这首歌你母亲有没有听到？

刘涛：听到过，这张专辑出来的时候，我就在电话里面给她唱了这首歌，她当时就特别感动，说我懂事了。

【歌曲扬起，压混】

主持人：当一批批官兵轮换进驻香港履行防务的时候，他们必须依照相关法律，过上几年远离亲人的单身生活，尤其是结婚成家的军官，探亲休假有着严格的法纪规定，上到将军，下到士官，一视同仁，都不能例外。

得失之间，驻港军人更懂得珍惜亲情，就像刘涛在《想起母亲》中唱到

的——"离家越远心就越牵挂"、"思念你的时候，我感觉到幸福的永远"。驻香港部队医院护士长李霞，也为人女，为人妻，为人母，驻港五年，两岁的女儿长成了读书识字的小学生。今年"母亲节"的一个电话，让她心疼让她欣慰。

【出采访李霞音响】

李霞：我最记得，不是过"母亲节"嘛，她就说，妈妈，我写了封信给你。我说，你给我写了封什么信呀？她就说，我念给你听啊，亲爱的妈妈，你在香港不能天天看着我，但是你教会我写的第一个字，教会了我唱的第一首歌……反正就是很多的第一次，都是妈妈。念完以后，哎呀，我的心里……反正就觉得……那种感觉……后来我就说，那好吧，下回你把那封信给妈妈寄来吧，因为我怕我控制不住我哭了……

【李霞采访音响压混】

主持人：为了一个梦想，做出一个选择；为了一份责任，割舍一段亲情。驻港军人无怨无悔，他们还要让自己的亲属，甚至是年幼的孩子慢慢地理解。郑自松少校和他进港探亲的妻子，给记者讲述了《孩子是妈妈的心头肉》的故事。

【出音响：记者采访郑自松夫妻】

郑自松：当时突然接到电话说小孩要做手术，但是我确实请不了假。

郑妻：他当时就问我："爸爸怎么不回来？怎么就你在这里？你打电话叫爸爸回来嘛。"我就说："爸爸不能回来，他请不了假。"当时是他爸爸进驻香港的第一年。

郑自松：小孩当时也不能理解，就认为爸爸不爱他了。手术后的一个晚上，小孩出现了药物反应，半夜三更突然出大汗，面色惨白，我家属就打电话给我，急得直哭。

记者：刚才你丈夫在讲你儿子动手术的时候，你一直在抹眼泪。

郑妻：他做了手术出来后有麻醉反应，反应特别大，全身发抖，迷迷糊糊时看到我就叫了一句"妈妈，我疼"，我都流眼泪了。后面他就是说："叫爸爸回来吧，我都这样了，他还不回来呀？"我一边哭，一边在那里使劲和他好好说："儿子，你从妈妈肚子里面生出来，你就是妈妈身上的肉，妈妈喜欢你。"

郑自松：她就说："爸爸没有回来，因为他要工作，香港是祖国的儿子，也是祖国的心头肉，爸爸是在保卫香港"。小孩当时已经6岁，很懂事，就说"妈妈你睡觉去吧，等会儿我就没事的"。从那以后，小孩就原谅我了。

【出歌曲《报告祖国》，压混】

【出记者采访刘涛音响】

刘涛：比如《报告祖国》这首歌，代表了驻港战士对祖国的爱。

记者：其中有没有反映你驻港生活的一些细节的东西？

刘涛：《当兵的哥们儿》就是。其中如（清唱）"一群和尚头，四季绿军装，看起来很土，其实挺洒脱，理发不上街，都会针线活，谁要有情书，大家争着乐……"就是我们生活的乐趣。

【混出歌曲《当兵的哥们儿》，压混】

主持人：驻港兵的感情世界是丰富多彩的，他们爱家乡，爱亲人，也爱绿色的军营。

枪会山军营就在香港九龙半岛繁华地区中心的"金三角"地带，而且和著名的香港理工大学一墙之隔。面对车水马龙、流光溢彩的世界，伴着隔壁校园莘莘学子的踌躇满志，李小刚班长说，他们从没有后悔，他喜欢《当兵的哥们儿》这首歌，爱唱其中的那一句："军营的生活也是一首歌，越唱心里越快活。"

【出记者采访李小刚音响】

记者：这个军营是距离香港市民最近的一个，军营对面就是香港理工大学，一路之隔，它的名气你们知不知道？

李小刚：是所很出名的大学。

记者：看着漂亮的理工大学，有没有向往？

李小刚：没读大学是种遗憾，现在的社会是知识型社会，但我感觉当兵不后悔。虽然向往，但是部队士官90%以上都参加了函授，基本都拿到大专、本科文凭。我去年大专毕业，今年读本科。

记者：香港这么繁华，你在军营里是不是觉得显得单调、枯燥，看着外面丰

富多彩的生活，你是怎么想的？

李小刚：军人有军人的精彩，包括平时正常训练、操课，业余生活也比较丰富，我们营区娱乐设施比较健全，有室内篮球馆、乒乓球馆，网球、排球、足球场，还有桌球，有电脑室、图书馆供学习的，健身室，健身器材比较齐全，音乐爱好者有乐器室，架子鼓、吉他都比较齐全。我们连队每个人有每个人的特长，有些人电脑方面厉害，有些人乐器方面厉害，有些人体育方面好，我比较喜欢球类。虽然看到外面的世界很精彩，但是我们部队的世界也很精彩。

【采访音响渐隐，压混刘涛清唱】

刘涛：（清唱）紫荆花，紫荆花，我和你在梦里相逢，香江水，香江水，今夜奔涌在我的心中。问一问使命有多重，才知道热血有多浓，我们不改当初的从容，一同走过雨雨风风……

【接采访刘涛音响】

记者：也是你自己的心声。

刘涛：是的。我当初写这首歌的时候，在驻港部队感受荣耀的同时，也感受到使命的重要，就想用歌曲这种形式把当初的感受记录下来，这个梦也是我们驻港部队全体官兵的追求，是对祖国、对香港抒发出来的一种情感。

【出歌曲《驻港兵的梦》，压混】

主持人：刘涛的这首《驻港兵的梦》，唱出了驻香港部队官兵对香港的热爱之情。十年来，官兵们始终把香港当作自己的第二故乡，在认真履行防务职责的同时，无私奉献着他们的人生精华。

香港红十字会行政及医务总监连智杰先生对驻军的无偿献血活动赞不绝口。

【出音响】

连智杰：我们香港的驻港部队，每年都展开这个无偿献血的活动，他们这个十年以来啊，奉献他们这个爱心，已经超过有3600人次献血，都是无偿的，总的献血量已经超过160万毫升。在香港啊，能够在一天之内，一个活动之中，超过400个人来献血的这个情况呢，实在是非常难得的。他们都是很年轻，身体非

常健康的，看到他们这么有爱心，毫无保留地来献血，我看见都是非常感动。

【音响止】

主持人：香港植树委员会主任李祖泽从植树活动中看到了驻军官兵无私无畏的精神。

【出音响】

李祖泽：到现在，驻军已经参加了七次香港植树日，超过一万名官兵参加了香港种树的工作，为香港种了几万棵树。香港驻军参加植树的时候都是非常勇敢的，最危险的地方，峭壁、悬崖都是我们驻军官兵攀上去栽种的，平坦的地方让香港市民种，这给香港市民留下了深刻的印象。

【音响止】

主持人：驻香港部队的姜涛上校说，他们总想在有限的时间里，为香港社会多做些实实在在的事情。

【出音响】

姜涛：去年组织驻港官兵80人，到香港安老中心，带上月饼、水果，还有俱乐部的文艺战士，去跟他们聊天、唱歌，效果很好。

【出歌曲《驻港兵的梦》，压混】

主持人：驻香港部队实行轮换制，每一个官兵都不会在这个都市里长期生活。告别前，他们会在这里照相留念，有的还会去自己植树的地方，看到小树长起来了，心里觉得安慰。

曾有一个默默无闻的战士，献完血后很动情地说，我马上要退伍离开香港，回到老家，想起香港还有同胞流着我的血，感到很光荣。

【歌声扬起，结束】

（2007 年 7 月中央电台对台节目播出
2007 年获全军纪念建军 80 周年优秀节目一等奖）

特别节目：铁血记忆

——纪念中国远征军滇缅抗战70周年

【片头】

【远征军老兵清唱并混出配乐《中国远征军军歌》】

吾军欲发扬，精诚团结无欺罔，

矢志救国亡，猛士力能守四方……

【压混】

戴安澜之子戴澄东：中国远征军抗击日寇……

台湾退役上将王文燮：一寸河山一寸血……

中国远征军老兵刘华：当军人嘛，就是保家卫国……

郑洞国之孙郑建邦：十万中国远征军将士们临危受命……

【《中国远征军军歌》扬起】

不怕刀和枪，誓把敌人降，

亲上死长，效命疆场，才算好儿郎。

【乐起，压混】

播：《特别节目：铁血记忆——纪念中国远征军滇缅抗战 70 周年》

第 1 集　远征抗战

【出音响】

昆明机场广播：（机场广播音）从昆明前往腾冲的航班，将预计于 15 分钟后开始登机……

王文燮：这次来也是我个人最有兴趣的事情……

谢台喜：两岸交流活动已经参加十几年了，腾冲是第一次来……

郑心校：我内心非常愿意来，这个跟我父亲这一段经历有关……

郑建邦：我们的身份是远征军的后人，一到这里就能想起前辈的艰辛……

戴澄东：我出生的时候就叫澄东，澄清东洋，父亲希望子女继承他的遗志……

【压混】

记者：您好，听众朋友，今年是中国远征军滇缅抗战 70 周年。为了追寻那段气壮山河的铁血记忆，不久前，记者专程到云南腾冲等地的远征抗战旧址和纪念地采访，同行的是一支由海峡两岸黄埔校友、退役将领、远征军老兵及名将后代组成的参访团。台湾退役上将王文燮、退役少将谢台喜等老将军对远征抗战的历史早有研究，这次终于能实地考察探访，更勾起了他们的历史追思。

【出音响】

王文燮：当年我们远征军出国是为了维护我们的后方补给线的安全，也是我们抗日战争中最重要的一役。

谢台喜：入缅作战是我们甲午战争以后第一次在境外作战，对于我们中国国际地位的一个提升有很大的启示作用……

【压混】

记者：两岸嘉宾边走边谈，共同的记忆，引发了共同的思考。来自南京的远征军名将戴安澜的儿子戴澄东，还有全国政协常委、民革中央副主席、郑洞国将

军的孙子郑建邦先生，他们对远征抗战意义的独到理解，很受赞同。

【出音响】

戴澄东：中国可以成为对付日本帝国主义的主力，改变了过去被世界列强忽视，甚至欺负的这样一个局面。

郑建邦：我想这是我们民族很惨烈的一段历史，国家到了最危难的时候了，一寸山河一寸血，挺身而出，这是我们民族能够存在下来的一个原因……

【混出音响】

飞机起降的轰鸣声；

混出汽车发动前进声；

混出徒步行进声。

【压混】

记者：滇缅公路，是远征抗战的一个关键词，它是远征将士誓死捍卫的一条最后的补给生命线，也是远征军入缅抗战的用兵通道。在县文物保护管理所所长杨兴卫先生的指引下，我们来到了离腾冲县城100公里的滇缅公路旧址。穿过杂乱的草丛，一座钢缆吊桥横跨怒江，桥身只剩下纵横的钢梁和悬吊的钢缆，斑驳的水泥桥头画满沧桑。74年前，滇缅公路就是从昆明经这座惠通桥跨过了怒江，通向缅甸仰光。

【出音响】

记者：当时这个桥是为了修这个滇缅公路建的一座桥？

杨兴卫：是，当时在整个的抗战当中援华物资拉运最多的就是滇缅公路，运输的时候非常繁忙……

【压混】

记者：参访团中有一位88岁的远征军老兵，他叫杨绍芳，当年曾沿着滇缅公路向缅甸进发，参加了第一次入缅抗战。

【出音响】

记者：一直就是沿着滇缅公路走的？

杨绍芳：是，这一条路就叫滇缅公路，就是一般的水泥石灰路，有的地方坑坑洼洼的。

记者：在哪里过的怒江？

杨绍芳：是惠通桥，大概就是 1942 年 2 月。日本人已经打到仰光了，那个时候听首长说，要堵住日本人。

记者：当时你们知道打仗要牺牲的？

杨绍芳：我那个时候的思想就是，人生怎么死都可以，但是要死的有价值，要死的光荣，想的就是保家卫国……

【压混】

混出汽车发动前进声；

混出徒步前进声。

【混出】

滇缅抗战博物馆讲解员郭云梅：各位来宾，欢迎你们来到滇缅抗战博物馆。滇缅抗战说白了，主要是围绕着滇缅公路来打。在 1941 年中国的沿海交通全部丧失以后，滇缅公路成了中国抗战唯一的一条生命线、输血管……

【压混】

记者：在腾冲听到"滇缅抗战博物馆"的讲解，戴澄东先生回忆起父亲率 200 师作为远征军先头部队，第一次入缅作战的往事。70 年前的春天，日寇的铁蹄踩踏东南亚，在缅甸仰光登陆。戴安澜和 10 万中国远征军将士临危受命，毅然出国远征，协同英军作战。当时日军攻势凶猛，师长戴安澜带 200 师率先孤军深入缅甸。

【出音响】

记者：刚接到这个命令以后，你父亲当时有没有感到我们是弱势，敌人是强势？

戴澄东：当时从父亲日记里看还是信心百倍的，表示一定完成这个任务，而且在路上还写了两首诗……

【压混】

记者：戴澄东说，父亲有写日记的习惯。记者翻看了辗转流传下来的《戴安澜日记》，字里行间透露出戴将军充满民族血性的豪情壮志，表示此次出征要"鞠躬尽瘁，死而后已"。远征路上，戴将军用这句话勉励部属，"为国家安危扬威国外"。

【出音响】

记者：从您父亲的日记上看，200师第一次入缅作战的时候，打得最艰苦最辉煌的战役是什么？

戴澄东：打的最艰苦的，最辉煌的就是同古保卫战。因为同古是从仰光到曼德勒当中的一个中间枢纽站，如果这个地方突破了，往后面一去就到了曼德勒，向东可以绕到中国军队的后方去了……

【压混】

记者：戴澄东说，当时父亲立下军令状："此次远征，是唐明以来扬威国外的盛举，虽战至一兵一卒，也必死守同古。"也正是在同古，狂妄的日军遭到了在东南亚从没遇到过的顽强抵抗。

【出音响】

戴澄东：日本人以为一路过来英国人不堪一击，在东南亚打的时候也是没有什么人阻拦，大摇大摆地过来，没有想到到了同古南边，将近30公里过皮尤河的时候，我们中国的军队在河的北面，已经设防了。等敌人过来以后，一阵扫射，打死了很多……

【压混】

记者：在同古，200师的处境非常艰难。因中英协调不力，缺少油料等后勤补给，原本装备精良的机械化坦克兵变成了步兵。

【出音响】

戴澄东：从3月19号一直到3月29号，整整12天的时间，后面没有援兵，上面没有飞机。日本人都是上面有飞机来轰炸，底下有军队来进攻。

【压混】

记者：在顽强坚守同古的十几天里，戴安澜将军中断了日记，直到同古战后，才补记了一篇 1942 年 3 月 22 日至 4 月 1 日的合记。戴将军特意说明了中断日记的原因，是"准备战死于同古"，"故不作日记"，"自二十九日突围，遂将此中经过补记之"。他甚至给夫人王荷馨留下了遗嘱，其中说道："现在孤军奋斗，决以全部牺牲，以报国家养育！为国战死，事极光荣。"

【出音响】

戴澄东：这一仗打得比较厉害的，日本是五十五师团，它的一个师团大概是两万五千人，我们一个师大概是一万人左右，就是这样打了这个仗。

【压混】

记者：戴安澜在日记中总结同古作战时写到：面对数倍于已的日军，"官兵确愈战愈强"。

"自二十二日起，敌即进攻前进阵地，激战两日，毙敌甚多，战绩极好。

二十四日，敌以步骑炮断我北方后路。

二十五日夜，敌大举进攻。

激战至二十八日，阵地屹然不动。

二十八日夜敌以步骑炮攻击余之指挥所，鏖战一夜。"

【出音响】

戴澄东：当时来了一千多人，父亲把指挥部的人一起召集起来，自己拿了机关枪，在河边上就打……

【压混】

记者：戴澄东说，这一夜的鏖战中，父亲身为少将师长，亲自上阵，奋勇杀敌。当时同古城三面被围，戴安澜把指挥部转移到城外色当河以东，控制了唯一一条向东联系的对外通道。日军发现后，企图偷袭戴将军指挥部。和戴澄东同行的郑心校先生对这段历史也十分熟悉，他的父亲郑庭笈将军，当时在戴安澜手下当团长，也参加了那次战斗。

【出音响】

郑心校：日军在攻同古的时候，他们知道了师部是在对面的河对岸，因此他们派了一支小骑兵队偷袭了师部。师部戴将军离他们只有 50 米的时候，拿冲锋枪亲自带着警卫连跟敌人抵抗。同时给我父亲下命令，我父亲派了两个连队过来，把这个日寇打了。

【音响止】

记者：戴澄东从战后日本史料中了解到，远征军官兵高昂的士气也赢得了敌军的赞叹。

【出音响】

戴澄东：从日本的战后的军事史料当中讲的，最终进了同古城，正面的守军是重庆 200 师，该部队自始至终战斗意志旺盛。他们的饭田司令官，一个中将，"无不赞叹其英勇"，而且认为这是南进以来，最艰难的战斗之一。

【压混】

记者：同古坚守 12 天后，围攻的日军越聚越多，200 师补给中断、缺少后援，不得不奉命撤退。戴安澜在当天的日记中这样写道："拂晓奉命转移阵地，余亲往指挥守城部队撤退。"

【出音响】

郑心校：得到军部撤退命令以后，这个时候日军已经 4 倍于 200 师，如果强撤退肯定伤亡惨重。他们采取智取，白天佯攻。在半夜时候他们全师撤退了，连一个伤员都没有留下来。

【音响止】

记者：同古一战，戴安澜指挥 200 师以弱胜强，歼敌 5000 多人，在极其险恶复杂的情况下，掩护了盟军的撤退，为后续部队赢得了时间，也赢得了英美盟军的钦佩。

【出音响】

戴澄东：罗斯福给父亲讲到，父亲指挥这样一个军队，给日本军队很大的打

击，为中国军队争得了荣誉。

【压混】

记者：戴澄东说，同古战后，正当父亲积极争取盟军支持，准备集中兵力与日军大战一场的时候，缅甸仁安羌油田又传来英军被日军围困断水、濒临绝境的求救声。两位台湾退役将领王文燮、谢台喜，还有云南历史学者李枝才都谈起了1000中国远征军成功解救7000英军的壮举。

【出音响】

王文燮：解救仁安羌的英军战斗，我们出动的兵力很少。日军包围了英军7000多人，我们出动大概1000多一点。那个时候动用的只有一个团，113团，团长叫刘放吾。他指挥了三个营，在很短的时间之内，把包围英军的日军打败了，而且仓皇逃亡。

谢台喜：第三营的营长叫张琦，把油田高地占领了，所以才把仁安羌解围。他率领的这个营，三个连长都阵亡了，他自己也阵亡了。

王文燮：解救了英军一个师，7000人。另外还有500人是教士、记者，被日军俘虏的，也放出来了。

李枝才：英国人撤退了，他们在那里堵住日本人的进攻，然后又派了一部分部队，从两面夹击，把日本人打败了……

【压混】

记者：仁安羌捷报传出，一时轰动英伦三岛。

【出音响】

李枝才：英国人在好多报纸上宣传、表扬，最后团长、师长这些统统的得到了英国皇家的奖章，在国际上造成很大的影响。

王文燮：我们极少数的人去把英军解救以后，这是非常了不起的一战。这是根本不合逻辑的事情，就不相信怎么中国军人这么厉害，这一点是中国人扬眉吐气的时候。

【音响止】

记者：10 万中国远征军首次入缅作战，6 万余忠魂留在异国他乡。戴安澜将军也在指挥撤退中不幸中弹，壮烈殉国。

【出音响】

戴澄东：父亲是 42 年 5 月 26 号下午 5 点 40 分牺牲的。他感觉自己不行了，就让士兵扶着他站起来，面朝着北方看着自己的祖国，然后就倒下去，牺牲了。他一直向往着自己的祖国……

【压混】

记者：200 师官兵不忍离弃师长，准备一路抬尸骨同行。无奈天气炎热，尸骨不宜保存，众将士不得不挥泪告别遗体，带骨灰回国。

【出音响】

戴澄东：他们砍了一棵大树，挖空了，父亲的尸体放在里面。然后就在瑞丽江的江滩上面，用火给烧了。所有的士兵，大家都哭了，都敬礼。烧着烧着，突然看到这个树木的棺材一个火光冲天，士兵就高叫说是师长成龙了，上天去了。这是一个很悲壮的事情，同时也应该感到很骄傲的事情……

【压混】

记者：噩耗传来，举国悲恸，远征军将士为国牺牲的精神受到当时国共两党领导人一致颂扬。

【出音响】

戴澄东：毛泽东给他一首诗就是"浴血东瓜守"，周总理写的"黄埔之英，民族之雄"，蒋介石说是中国黄埔精神战胜了日本的武士道精神。

【音响止】

记者：70 年后，硝烟散去，两位台湾退役老将军谈起那些为国捐躯的远征军将士，崇敬之情溢于言表。壮士已去，远征军精神不灭。

【出音响】

谢台喜：我对这些为国捐躯的烈士非常敬佩，这些人都是抛头颅、洒热血，而且是为了我们国家，这种精神是值得敬佩的。

王文燮：军人就应该为国牺牲，能够在战场上牺牲，这是最光荣的事情，要死得其所。

【音响止】

记者：大家追思历史，在交流中积累了共识。远征军将士首次踏出国门，浴血奋战，屡挫敌锋，使日军遭受了太平洋战争以来少有的沉重打击，粉碎了日军从缅北进攻中国西南大后方的企图，也打出了中国军队的士气。

【出音响】

李枝才：中国军队第一次出国作战，而且打了一个比较漂亮的战役，把日本军队给堵住了，如果没有这一仗，它早就应该冲进来的。

戴澄东：这一仗从美国战后的军事研究来看，也是让中国军队最争光的一次战斗。国内来讲，群众也是非常高兴，打出了中国军队的军威，也打出中国的国威。

【音响止】

第 2 集　寸土寸血

【出音响】

保山市博物馆讲解员：我是保山市博物馆专职讲解员，这是我们滇西抗战展厅，这边介绍的是远征军出征失利，怒江以西沦陷……

【压混】

记者：您好，听众朋友，在滇西抗战展厅，记者看到一幅幅远征军从缅甸撤退的历史图片，略显疲惫的队伍中，伤兵们削瘦的身影令人动容……

1942 年 5 月，复杂的国际因素及敌我力量悬殊等原因，中国远征军第一次入缅作战失利，部队不得不分两路撤退，一路退到印度，另一路退到云南保山。台湾退役上将王文燮深知那段寸土寸血的悲壮历史。

【出音响】

王文燮：出国的第一次，损失非常惨重，将近 6 万。因为我们后路被日军截

断了，炸断了惠通桥，要通过日军的封锁线，一部分是通过野人山回到我们云南来……

【压混】

记者：王文燮先生提到，远征军撤退几乎被逼入绝境，进入野人山。那是缅甸北部一片绵延千里的原始森林，就在中缅印交界处，山高林密，环境恶劣，缅语里称为"魔鬼居住的地方"。在第一次入缅作战牺牲的近6万将士中，战死沙场的只有1万多人，其余三四万具远征军尸骨都抛洒在遮天蔽日的野人山中。云南历史学者李枝才对那段历史也很有研究。

【出音响】

李枝才：那个野人山方圆几百公里没有人家，全是大森林，蚊虫、蚂蟥、毒蛇、猛兽到处都是。又是雨季，5月份，进去以后3个多月，主要还是疟疾，没有药，就是靠你身体的抵抗。生病的，饿死的，都不少……

【压混】

记者：李枝才先生说，在阴森恐怖、终日不见阳光的"绿色魔窟"里，一只小小的蚂蟥就能让人毛骨悚然，走过云南边境的他亲眼见识过蚂蟥的厉害。

【出音响】

李枝才：我是亲眼见过的，在那个草坪上，你一走动，一振动的声音，那个草坪本来是绿色的，一下子变成黑色了，为什么？就是全部是蚂蟥在地下冒出来，几千条蚂蟥……

【压混】

记者：李枝才也亲耳听远征军老兵说起过战友被蚂蟥吞噬的惨痛经历。

【出音响】

李枝才：有一个人是去解一个大便，怎么不回来，一去找，结果是全身都是蚂蟥，一下给你吸干了……

【压混】

记者：远征军撤退后，国内怒江以西沦陷，西南大后方瞬间成为抗战的前沿

阵地，无路可退。但是，两位台湾退役将领谢台喜和王文燮从当年的史料中感受更深的，是中国人民在抗战低潮时仍然不屈不挠、前仆后继的民族血性和自强不息的精神，反攻的怒火正在每位国人胸中积聚。

【出音响】

谢台喜：日军对我们国内烧杀掳掠，没有人性，如果我们不抵抗的话，这个国家就会灭亡。

王文燮：那就是最后的这一仗，我们豁出去，希望能够再组成新军，将来我们还有力量来反攻……

【压混】

记者：第一次远征失利不但没有消磨国人的士气，反而激起更强烈的反攻呐喊，一时间，各地青年精英参军报国，热情高涨。

【出音响】

王文燮：十万青年十万军，这是整个对全国青年的号召，希望知识青年从军。那个青年不是光是年轻人，要知识青年，就是机灵的，或者高中学生，或者大学学生，大家从军。

谢台喜：尤其对于我们远征军来讲，都是知识分子去抵抗的，完全是基于爱国心来发挥爱国的热忱，他们这些士气是没有话讲……

【压混】

记者：远征军老兵卢彩文是地道的腾冲人，他告诉记者，当时正在读中学，目睹了家乡沦陷，毅然投笔从戎。1942 年 7 月，考入滇西战时工作干部训练团，简称干训团。

【出音响】

卢彩文：我们干训团里面去的这些人，是为了报效国家去的。打仗意味着死人，这是必然的，但是我们不考虑。我们自愿去考试，考不上还不喜欢，考取了是高兴……

【压混】

记者：考进干训团后，收复家乡、夺回失地成为卢彩文和同学们唯一的信念。

【出音响】

卢彩文：我们那个时候就是好好学习，把有关的知识学到手，将来到前线去为国家，为民族，收复家乡，就是这个信念……

【压混】

记者：88 岁的卢彩文回忆起当年的情景，仍然两眼放光。这些刚刚走出校园的青年军人斗志昂扬，一阵高过一阵的雄壮歌声不断在训练场上飘荡。

【出音响】

卢彩文：出操前、升旗、降旗，天天都要唱歌，歌声嘹亮，振奋人心，精神抖擞。（唱歌）风在吼，马在叫，黄河在咆哮，黄河在咆哮，河西山冈万丈高，河东河北高粱熟了，万山丛中抗日英雄真不少……

【压混】

记者：正当滇西远征军扩军整备之时，撤退到印度的中国远征军也在紧锣密鼓地准备反攻。远征军名将郑洞国将军之孙郑建邦说，当时撤退到印度的两个师还剩下 9000 多人，被合编为中国驻印军新一军，他的祖父受命任军长。

【出音响】

郑建邦：新一军的基干力量，是新三十八师和新二十二师。后来从国内又陆续输送了一些兵员，补充到这两个师，最后每个师都是 12000 多人……

【压混】

记者：郑建邦曾和祖父一起生活多年，在帮祖父整理回忆录的过程中，对祖父那段远征抗战的铁血记忆，有了深切的了解。

【出音响】

郑建邦：当时祖父主要的任务，就是鼓舞这支部队的士气。我听我祖父讲过，当时在印度训练的这些中国驻印军的官兵，心里就是一个念头：复仇，打回老家去。我觉得以前的失败，只是激励着他们更加勇敢地去作战……

【压混】

记者：郑建邦说，除了人员补充，中国驻印军还获得了美国军事援助，装备水平大大提升。

【出音响】

郑建邦：那个装备，那都是大大优于国内战场的那些中国军队。比如说重炮兵，就是榴弹炮、迫击炮，迫击炮都有重迫击炮、轻迫击炮，辎重兵、工兵等等。不光是火力了，包括那个电子通讯设备，每个连队都有自己的电台……

【压混】

记者：新换发的装备先进，但操作也很复杂。

【出音响】

郑建邦：美国人的那个装备，在当时世界上是最先进的了，像装甲车、坦克，还有重炮兵什么的，包括通信兵，这些装备都是很复杂的……

【压混】

记者：面对复杂的美式装备，这些刚入伍不久的热血青年却用出色的表现，让帮助训练的美军教官竖起了大拇指。

【出音响】

郑建邦：当时新一军有个参谋长叫史说，后来我是亲口听他讲的，他说当时从国内征收的一些兵员，都是高中毕业的那些青年学生。经过训练以后，几个月基本上就能驾驶战车，或者是熟练地操纵一些通讯设备，连美国的教官都很惊奇，说中国人太聪明了，实际上这些兵的兵员素质是非常高的……

【压混】

记者：中国驻印军在酷热的异国他乡渡过了从没遇到过的难关，军事训练十分扎实，经过一年多的整训，练就了丛林作战的过硬本领。

【出音响】

郑建邦：从我跟我祖父生前了解的情况，驻印军这个训练，还是非常有成效的。对亚洲那种亚热带丛林的地带，那种非常复杂的地势、气候条件，怎么样开展对日作战，是有针对性的训练。当时对于士兵用一年多的时间，掌握作战的方

法，掌握使用武器的要领，这个帮助是很大的……

【压混】

记者：第一次远征失利后的一年多时间里，滇西远征军和驻印军重整旗鼓，积极训练，制订反攻计划，第二次远征蓄势待发。

【出音响】

王文燮：一方面是我们重新准备新军，另外接受了国际的援助。在印度的部队战备准备的速度比较快，所以我们第二次远征缅甸，从印度先开始。

郑建邦：缅北反攻战役是 1943 年 10 月开始就打起来了，胡康河谷战役是中国驻印军反攻缅北的第一个战役……

【压混】

记者：谈起在胡康河谷拉开大幕的反攻作战，郑建邦显得特别激奋。胡康河谷正是远征军一年前撤退时走过的野人山，重新踏上这段惨烈之路，昔日牺牲的战友忠魂不灭。胸中积压的怒火把反攻的子弹顶出枪膛，驻印军在缅北于邦出师告捷，重振军威。

【出音响】

郑建邦：于邦是胡康河谷战役的序战，虽然规模不大，但那次是有指标性的。这个战役其实打出了中国军队的信心和军威，觉得日本人是可以打败的。

【压混】

记者：一年后战场重逢，中国军队的全新亮相，令日军刮目相看。

【出音响】

郑建邦：日本人也觉得，经过一年多的整训，今天的对手和去年的那已经完全不一样了，日本人从此再不敢小看中国军队了……

【压混】

记者：经过 3 个月的连续作战，驻印军先后攻克于邦、孟关等敌军大小坚固阵地十余座，扫清了胡康河谷的敌军阵地，开始乘胜推进，猛攻孟拱河谷，以大量牵制日军兵力，为夺取缅北重地密支那创造条件，但此时面对的日军却并非等

闲之辈。

【出音响】

王文燮：在缅甸的日军都是有战斗经验的，在我们中国作过战，在马来西亚作过战的部队进入了缅甸，也就是很精锐的部队。

郑建邦：从后来的作战也能看得出来，其实新一军面对的敌人是很凶恶的。他们主要打的是日军第十八师团，号称"亚热带丛林之王"，战无不胜。在菲律宾打得美军 8 万名望风而逃，英军更不用说了……

【压混】

记者：但是，狂妄的日军最终还是败在了中国驻印军的枪口之下。在孟拱河谷，孙立人将军率领的新 38 师歼灭日军 18 师团全部，及 53 师团、第 2 师团、第 56 师团各一部，共击毙日军 12000 多人，自身伤亡不足千人。郑建邦说，这一战，中国远征军又创下了许多世界战争史上的经典战例。

【出音响】

郑建邦：我举一个例子，当时英军一个旅配合作战，结果就突然遭到日军的反击要垮了，孙立人将军率领新三十八师一个团去增援。其中一处阵地，原来是一个营的英军向日军攻击，死伤大量。最后孙立人那个部下，命令一个排的中国军队，说你们担任攻击任务。这个英军将领，就觉得这太轻敌了。结果战斗打响以后，这一个排的中国士兵，就比较圆满地把这个阵地拿下来了，消灭了不少日军……

【压混】

记者：英军指挥官简直不敢相信中国军队的表现，认为发生了奇迹。

【出音响】

郑建邦：战争以后，英国人旅长亲自率领他旅的军官，到新三十八师向孙立人将军请教，说你这个战役是怎么打的，你们能不能把你们的一些作战简报，拿回来我们学习学习，做一个战例来研究……

【压混】

记者：驻印军缅北反攻初一打响，便势如破竹，但拿下孟拱河谷之后，在密支那，却遭遇了伤亡最惨烈的一次战斗。

【出音响】

郑建邦：当时美军是三级前线指挥官，战役打得非常艰难，还是按照美国那种，不符合中国人作战的那种方法。我们叫集中兵力，迅雷不及掩耳。美国打法把兵力都一个个分散过来，完了各自去攻打一些要点，那我们就吃了比较大的亏……

【压混】

记者：驻印军总指挥史迪威几次撤换美军指挥官，战局依然困顿。无奈之下，郑洞国将军临危受命，亲临前线指挥。

【出音响】

郑建邦：那就吸取前一段的教训，重新组织火力、炮兵、飞机，包括部队的这些怎么配合。后来也发明了一些新的战法，比如说掘壕并进。这边我是飞机炸、炮击，这边我士兵挖一些巷道式的。日本人也没有什么办法，但是打得很艰难。后来他和中国将领，经过两个月的血战，把密支那重镇拿下来了……

【压混】

记者：密支那围攻战历时三个月，消灭日本人不到3000人，驻印军却付出了牺牲6600多人的巨大代价。郑建邦认为，此战之后，驻印军从血的代价中迅速成长，越战越勇。

【出音响】

郑建邦：以后的几个大的攻坚战役，打得都非常漂亮。比如说像八莫，八莫是缅北一个很重要的城镇，日本人在这里下了很大的功夫。其城市的防御坚固程度，不下于密支那。他们号称，我们死守三个月没有问题，但是中国驻印军只用了28天就打下来了。

【压混】

记者：在八莫，驻印军仔细研究了日军布防和战法的特点，大动一番脑筋，发明了攻敌制胜的法宝。

【出音响】

郑建邦：比如说日本人打仗，他很讲章法的。那除了城市的核心防御，他有各个暗堡、要塞，包括他把他前沿外围，延伸出去很远，他就设立一些众多的抵抗槽，他每个槽是一个战斗小组三个人，一个轻机枪兵，一个掷弹筒兵，还有一个步枪狙击手，尽可能地迟滞和杀伤中国军队。但是中国军队就吸取了在密支那那个教训了，先用步兵佯攻，火力侦察。然后发现要点以后，远远地用重迫击炮，一炮一个，一炮一个，所以很快就把他外围的这些火力点、聚集点一个一个消灭，完了逐步的往前推进。再加上我们有制空权，火力也是压倒性的，所以日本人最后抵抗了28天全部被歼灭。

【音响止】

记者：缅北反攻战，中国远征军将士们奋勇战斗，步步为营。在寸土必争的浴血沙场，每一战都夺回或捍卫了一片土地，但每一寸土地都注满了战士的鲜血。回忆中国远征军这段血染的风采，不由使人想起鲁迅先生的那个名句："我以我血荐轩辕。"

第3集　怒江怒吼

【出音响】

（翻照片声——）

刘华：这些都是照片，这个是怒江。我们是44年编入第8军，从怒江渡江，从这边打过去。

记者：**当时你们准备反攻的时候，在怒江的东岸有多少远征军？**

刘华：很多的，我们整个一个军都在的，有71军，还有第6军，另外还有其他的……

【压混】

记者：**您好，听众朋友，记者在云南采访时，寻访到一位90岁的远征军老兵刘华。一见面，刘华老人便拿出厚厚一沓照片向记者讲解，上面记录了远征军**

在滇西反攻抗战的一幕幕历史场景。

中国驻印军在缅甸打响反攻战几个月之后，国内滇西的中国远征军也在怒江东岸集结了 16 万大军，严阵以待。1944 年初夏，刘华和战友们奉命强渡怒江，反攻滇西。

【出音响】

记者：你们渡江的时候容易渡吗？

刘华：主要是水流很急，看得有点惊心动魄的样子。哗哗，水流淌着……

【压混】

记者：刘华说，第一次远征失利撤退时，为阻止日军进攻，横跨怒江的惠通桥已被炸毁，反攻部队只能渡江而行。

【出音响】

记者：怎么过的？靠什么工具？

刘华：有橡皮船，也有木筏。

记者：有人会翻船吗？

刘华：翻过，不过这种事情很少……

【压混】

记者：怒江东岸，16 万中国远征军将士摩拳擦掌，在炮弹上写下坚定的反攻誓言："打到东京去"，之后便迫不及待地分南北两路强渡怒江。北路 5 月 11 日渡江，准备翻越高黎贡山攻打腾冲，南路 6 月 1 日渡江，穿插攻打松山和龙陵。腾冲、松山、龙陵，三点并进，互为犄角，扼滇缅公路咽喉的松山成为左右整个战局的关键点。

【出音响】

松山战役旧址脚步声——

记者：从这里上去有多远到松山战役的旧址？

陈院峰：其实你早在两个小时之前已经走进松山战役的旧址，它实际上方圆 25 平方公里……

【压混】

记者：在松山抗战遗址管理所所长陈院峰的带领下，记者踏访了松山战役旧址。这是一座海拔 2600 多米的高峰，如同一座天然的桥头堡，耸立在怒江西岸，地势险要，易守难攻。

【出音响】

陈院峰：因为当时滇缅路在松山上蜿蜒了 43.6 公里，再加上它 105 毫米榴弹炮对怒江东岸的封锁，近 30 公里的滇缅路无法恢复通畅。这样日军占据松山，就牢牢地控制了滇缅路，重武器装备无法运到前线，所以必须强攻松山……

【压混】

记者：在松山盘踞两年的日军几乎挖遍了每一寸土地，建起了准要塞式防御工事，并且大多兼备防御和攻击的双重功能。68 年后踏访松山，仍然满目疮痍。

【出音响】

陈院峰：上面这些坑坑洼洼都是当年日军的工事，这些都是日军一些射击和掩护的东西。

记者：当时日军防御工事主要包括什么？

陈院峰：有碉堡，有地堡，有各式机枪掩体，有散兵坑，有各种可以说近乎完美的松山工事。松山在日军两年修筑过程中，已经形成一本教科书式的防御典范……

【压混】

记者：1944 年 6 月 4 日，松山战役打响后，面对穷凶极恶的日军，地面炮兵和美国"飞虎队"轰炸机为中国远征军开道。成吨成吨的炸弹呼啸着从天而降，狂风暴雨般倾泻在日军阵地上，烟尘、砂石横飞，大地颤抖。但狡猾的日军躲进铜墙铁壁般的坚固工事里，几乎毫无损伤。云南历史学者李枝才说，松山上茂密的森林又为日军工事增添了一层天然伪装。

【出音响】

李枝才：松山上我们根本看不到它的战壕，因为这一带都是雨林地带，今年

挖出来，明年的树就长起来，草就长起来了，看不见了……

【压混】

记者：在高山密林中，远征军将士每前进一步都要付出血的代价。

【出音响】

李枝才：我们冲上去，说实话，都是靠人去碰的。听到日本人枪响了，知道有一个据点，如果他不打枪，你根本不知道……

【压混】

记者：在松山上，至今还遗留下一处非常密集的日军工事，壕沟纵横穿插，像在山坡上挖出的迷宫通道。陈院峰说，这可能是第二次世界大战中最密集的工事。

【出音响】

陈院峰：这些都是纵横交错的日军交通壕，它附着在这座山上，可以想象，像一张巨大的蜘蛛网。

记者：**像这样的交通壕当时起什么样的作用?**

陈院峰：它可以把战壕、掩体都连为一体，并且把日军的各个工事、各个阵地都互为连通。68年前日本鬼子像一群张牙舞爪的蜘蛛，附着在这山上，对进攻的中国远征军造成的伤害是多么的巨大……

【压混】

记者：远征军自下而上仰攻，我在明处，敌在暗处，难免陷入错综复杂的日军工事包围之中，那些深藏在山体里的暗堡工事，随时都可能喷发出夺命的火舌。

【出音响】

李枝才：我们的死往往是这样，冲上去一大群人，不是正面打，而是侧面、后面，几方面交叉地打，肯定我们的伤亡就非常惨重……

【压混】

记者：日军对松山布防考虑之精细令人叹为观止，工事中有完善的生活设

施，完备的医院和卫生设备，甚至还建了发电厂。记者在日军留下的交通壕的壕壁上，看到很多大小不一的小土洞。陈院峰说，那叫"个人生活物资垭口"，是日军专门用来放水壶、马灯和饭盒的地方，日军甚至还在阵地上建起了"豪华型兵舍"。

【出音响】

陈院峰：据我所知，在世界所有的兵种中，只有日本战壕有这么完善的布防，其他国家的战壕，都没有达到这样的程度……

【压混】

记者：陈院峰说，日军的弹药储备足以打上三年五年，防御工事里有强大的火力网：主堡里有迫击炮、重机枪，子堡和侧射潜伏堡里有轻机枪，交通壕里有步枪、手榴弹和掷弹筒。面对精心布防的日军工事，担任首轮攻击任务的新28师五攻松山未克，伤亡惨重，却收效甚微。

【出音响】

陈院峰：新28师从1944年6月4日开始向松山发起攻击，但是攻击接近一个月，基本上没有拿下松山一个像样的阵地，仅仅攻击了这个山的前沿的一段，占领一个极小的阵地，叫阴登山的地方。基本上就全师已经伤亡的代价，夺下这一片土地……

【压混】

记者：狂妄的日军扬言，如果中国人想从这里跨过去，先把10万人头堆在山下。但在巨大的牺牲面前，远征军将士没有后退一步。7月1日，战功卓著的第8军被调到松山前线，接替新28师，开始新一轮更猛烈的攻击。

【出音响】

陈院峰：第八军是从荣誉第一师为基干组建起来的，荣誉第一师其实战功卓著，曾经参加了中条山战役，参加了衡阳会战，可以说是中国军队抗日战争史上最勇猛的一个师。因为这些师人员都曾经负过伤，他们都曾经有对日作战的先例。他们还有一个心愿，比起我的战友我已经多活了很多年的时间了，所以他们

不畏惧死亡。这个师装备也算精良，人员作战素质是最高的一个师……

【压混】

记者：当年，刘华就在荣誉第 1 师，任少校作战参谋，负责全师作战计划的策划和拟定。

【出音响】

刘华：我们去了以后，士气很旺盛，所谓斗志昂扬。接受了战斗任务，都是忙得高高兴兴地去，不是那种垂头丧气或者怎么样的，这个要身临其境才有这个感觉……

【压混】

记者：记者采访的另一位远征军老兵李文德，也参加了攻打松山的战役，当年紧张的战场局势，他至今难忘。

【出音响】

李文德（方言）：两三个月都没有睡过觉，紧张的。

记者：当时你们是白天打还是晚上打？

李文德（方言）：白天晚上就是一样啦，三个月就要拿下来，连团长都牺牲了。

记者（重复）：三个月必须得拿下来，不管白天黑夜都一样打。

李文德（方言）：只要一吹冲锋号，就要杀。

记者（重复）：只要一吹冲锋号，你们就得杀……

李文德（方言）：炮片飞过来，烫着肉，那个血把衣服都染红了。

记者（重复）：炮弹打过来，那个血就把衣服染红了……

【压混】

记者：当远征军官兵付出巨大牺牲，一步步从山脚逼近松山山顶子高地时，两个最难啃的日军堡垒挡住了去路。

【出音响】

陈院峰：子高地顶上那两个日本堡垒，被覆达到 7 层多，被覆深度 12.6 米，相当于一间三层的房子沉到地下面，下层是用于储物和休息，中层用作步兵作

战，上层用作炮兵观察。当时在堡垒构成之后，就由日本他自己飞机空投炸弹轰炸实验，炸不破堡垒，才得以定型……

【压混】

记者：面对这两个怪兽似的堡垒，负责攻打子高地的官兵们开动脑筋，最后想出了坑道爆破的办法，通过地道在堡垒下方填埋炸药。

【出音响】

李文德（方言）：天天上，天天死。

记者（重复）：天天冲上去，天天死人。

李文德（方言）：哎，再后头恼火了，搞个地洞上来。

记者（重复）：后来你们没办法了，就挖了个地道。

李文德（方言）：哎，把炸药包安起来。

记者（重复）：在下面埋炸药？

李文德：哎……

【压混】

记者：在松山抗战遗址，陈院峰特意带记者穿过树丛，到半山腰参观了远征军官兵挖掘的坑道。

【出音响】

陈院峰：这条交通壕就是当年中国军队挖掘坑道，爆破子高地的一条进攻壕。现在看起来很不起眼了，但68年前它是深度1米8，宽度1米，上面有10毫米的钢板作为覆盖的一个进攻的地方。

记者：这个交通壕修一条有多长？

陈院峰：150米左右。当时中国工兵撅好这个坑道之后，就扛着TNT炸药向上爆破了子高地。

记者：炸药用多少？

陈院峰：总共用了120箱，3吨的TNT。

记者：当时修这个交通壕的时候非常困难吗？

陈院峰：在战火纷飞，而且又冒着滂沱的大雨，还冒着枪林弹雨，那样的艰苦程度是可想而知的。当时修筑这坑道的一位去年刚过世的老人，他叫张伊夫，他说他的战友中平均每三个有一人负伤，有一人牺牲，只有一人活下来，而且他们这些人员是所有部队中伤亡最小的了……

【压混】

记者：1944 年 8 月 20 日上午 9 点 15 分，指挥部一声令下，炸药起爆，两个敌军主堡瞬间灰飞烟灭。在松山山顶，记者看到两个巨大的大坑，分别是 70 箱炸药和 50 箱炸药爆炸后给松山留下的永久纪念。

【出音响】

陈院峰：这个大的落坑就是当年 70 箱 TNT 炸药爆炸形成的落坑，再联想一下子高地爆破的指挥官，82 师师长王伯勋的回忆录，在今年 5 月份我到贵州采访了王伯勋的女儿王桂平女士，她从箱子底下翻出了她父亲发黄的笔记本，王伯勋在他的笔记本里面是这样写道，子高地爆破，原以为声响会巨大，但是实际上还不如 15 榴弹炮来的那么强烈，只是声音很沉闷，冲击力很强，我在 500 米开外的阴登山掩体里，都深切地感受到冲击波的强大，我的掩体都吱吱地作响。他是这样记述的。

记者：当时爆破的时候，那个爆炸腾起来的烟雾，大概有多大直径？

陈院峰：那个烟雾基本可以达到这座山体积两倍左右，实际上 3 吨 TNT 已经相当于一个地震，相当于一次火山的喷发……

【压混】

记者：120 箱炸药同时引爆，烟尘滚滚，天昏地暗。爆炸声像远征军将士发出的一声低沉的怒吼，震动了整片滇西国土，似乎也宣示着中国远征军誓死反攻的坚定决心。

松山战役堪称滇西反攻中最艰苦的攻坚战之一，历时 3 个月零 3 天，前后共计大仗 10 余次，小仗上百次。中国军队先后投入 4 个军，10 个团，4 万 5 千人进入松山，以阵亡 7763 人的代价夺下松山，全歼日军 1288 人。

【出音响】

陈院峰：可以说这一场战争开创了中国抗战的很多先河。松山，是中国军队第一次真正意义上向日军发起战略反攻的战场，也是中国军队第一次成建制歼灭日军的战场。中国军队把日军的 113 联队歼灭在松山，它的军旗都被销毁在松山……

【压混】

记者：松山攻克，打破了滇西缅北会战的僵局。夺回了滇缅公路控制权，大批后备部队和装备、物资源源不断地通过这个"东方直布罗陀"，向更前线的腾冲、龙陵战场开去，滇西抗战形势随即逆转。

第 4 集　腾冲腾龙

【出音响：寻访腾冲英国领事馆遗迹现场音】

记者：这个被围起来的这个叫什么名字？

伯绍海：因为是一个文保单位，我们按照原来的性质，叫英国领事馆。

记者：这个石头上这个坑是当时的弹孔吗？

伯绍海：对，这些都是弹孔。

记者：一块石头相当于三四块砖的大小，一块石头上最多有多少弹孔？

伯绍海：可以看出一个大概，二三十个是有了。

记者：我觉得一巴掌拍下去能盖上 10 个差不多。

伯绍海：现在数也比较难数，因为一些弹痕是叠加的，没有办法区别说这是一个弹孔还是几个弹孔……

【压混】

您好，听众朋友，记者跟随腾冲国殇墓园管理所副所长伯绍海踏访当地的抗战遗址，看到遍布弹孔的英国领事馆时，确实能感受到滇西抗战的著名战役"血战腾冲"，为什么又被称作"焦土抗战"。伯绍海说：

【出音响】

伯绍海：腾冲有一句话，"没有一根站着的柱子，没有一片树叶上没有弹孔"，

我们几乎是炮弹在日夜不停地打，所以焦土抗战其实就是说战火把我们的土地给整个地烧过一遍。一个远征军的士官是这样回忆的：我们用掉的枪弹可以铺满这一座城。

【压混】

记者：但是，这一场焦土之战，给腾冲带来的不是毁灭，而是涅槃新生，日本人甚至把它称作"中国最成功的攻坚战"。伯绍海先生说，腾冲城是滇西最坚固的城池，加上周围环山，而且湍急的怒江和海拔3000多米的高黎贡山也是两道天然屏障，号称"极边铁城，锁钥边陲"，非常易守难攻。1944年5月，收复腾冲的战役一打响，中国远征军首先是强渡怒江，攻打高黎贡山。

【出音响】

伯绍海：高黎贡山是一个立体性的气候，山下的时候可能是夏季，再爬到山顶的时候，什么时候去都是冬季，而且更恐怖的是高黎贡山上边下雪，边下雨，这种衣服被打湿之后，突然遇到寒冷的天气，生命危险是随时会有的……

【压混】

记者：日军依靠高黎贡山的天险进行大纵深的防御，高寒缺氧的自然气候就成为天然杀手。

【出音响】

伯绍海：远征军的一个连在急行军的时候，一夜之间冻死十几名士兵，那还是在急行军的过程当中。

【音响止】

记者：今年已经90岁高龄的远征军老兵张庆斌是198师的，当年参加了攻打高黎贡山战斗。他至今还记得，盘踞两年的日军在山上修筑的阵地碉堡，使攻山更是难上加难。

【出音响】

张庆斌：当时我们攻高黎贡山的时候，那个阵地碉堡是修得相当坚固。美国当时的飞虎队在云南用轰炸机那些重磅炸弹炸那些碉堡，也炸不开，最后我们是

靠人来攻。

【压混】

记者：张庆斌老兵说，当时 198 师的将士们在轰炸机久攻不下的情况下，奋不顾身地冲锋，想方设法地把炸药包扔进敌人碉堡。

【出音响】

张庆斌：我们一个团长叫谭志斌，他看着攻不下来，亲自带着战士攻，结果他攻上去以后，也被敌人机枪把他两条腿打断了，最后他流血很多是牺牲掉了。当时那些战友看着是相当气愤，大家一面叫着说，给团长报仇，喊着杀，我们用炸药包、手榴弹，把碉堡里面的人炸死掉，我们部队才冲上了高黎贡山，占领了北斋公房。

【音响止】

记者：神秘险峻的高黎贡山是二战当中海拔最高的一个战场，经过一个多月的拼杀，中国远征军在自然天险与人工防御的双重夹击下取得胜利，让美国人也惊叹不已。

【出音响】

伯绍海：美国人当初发起反攻的时候很怀疑，那么高的海拔，气候那么恶劣的地方，应该来说是不大可能发起攻坚战的，只有当中国军队打下这些阵地的时候，他们才惊叹说，只有中国的士兵才能在这样的战场上战斗，而且取得胜利。

【音响止】

记者：但是，攻克了天险屏障高黎贡山，腾冲却远没有唾手可得。中国远征军在空军的配合下血战 3 天，攻占了来凤山，又扫清南城外的敌人，对腾冲城形成四面包围之势。可最后被围住的孤城腾冲，仍然凭借着火山岩巨石垒砌的高墙，以及城墙上环列的日军堡垒，固若金汤。老兵张庆斌回忆说，光是攻城墙，就换了好几种方法。

【出音响】

张庆斌：腾冲的城是大石头砌起来的城，有 8 米高，4 米宽，当时开始攻的

时候，搬着梯子人爬梯子上，敌人在城墙上头，用机枪一架都打牺牲掉了。从地下挖的战壕，挖的地道，里面是石头又多，挖得进度很慢。

【压混】

记者：除了搭云梯、挖地道以外，腾冲国殇墓园管理所副所长伯绍海说，远征军将士们甚至想出用抛铁钩的方法来攻城。

【混出】

伯绍海：后来又换了一个办法，打造了很多的铁钩，往城墙上面抛，每个人拿一个铁钩拴着绳索往上爬，试图通过大面积的冲锋往城墙上走。但是后来也不行，因为在城墙的半腰上修了一些工事，那些工事有时候是隐蔽的，刚爬的时候看不到有人射击，你来到半中腰的时候突然推开一块砖，里面就有枪和刺刀……

【压混】

记者：张庆斌说，最后由美国第14航空队调来一批轰炸机低空俯冲投弹来炸城墙，才有所突破。

【混出】

张庆斌：最后说调飞机来炸城墙，每天就是轮番地炸这个城墙，最后在城墙南边炸开三四个缺口，部队从炸开城墙缺口冲进城了，敌人还在那里调人来堵，我们当时攻城的时候美国人还是配备了一些喷火器，那个喷火器是一喷把人都烧焦掉了，烧死了，首先喷开一条路，部队才冲进来了，冲到城里。

【压混】

记者：经过12天的激战，腾冲城墙上日军修筑的堡垒群才被逐一摧毁。远征军又集中兵力攻进市区，展开激烈的巷战。日军在城内几乎利用了每一所房屋、每一个街巷修筑堡垒，远征军将士们艰难前进，"尺寸必争，血满城垣"。

【混出】

张庆斌：在城里面是巷战，相当难打，敌人是寸步不让，利用所有的地形，挖了战壕来反击，在房子里面到处修着战壕，修着那种小地堡。所以我们攻击很困难，进度很慢。当时我们攻城的部队迫击炮很多，一面炮打它的工事，一面这

些战士往前攻，所以攻开一座房子是要牺牲多少战友那种。

【音响止】

记者：腾冲的老百姓们都有自己对那场战争的记忆，黄映泉先生当年只有七八岁，在他的印象里，攻城巷战中的血色火光，已经是家乡光复的希望曙光。

【出音响】

黄映泉：已经到围攻城的这个时间，日本人他们只是在城里面了，老百姓在西山坝，在城周边这些地区，在城外也有群众民工组织像担架队，去抬伤员都有。当时像学生都已经组织演出队，向战地鼓励士气，像啦啦队一样的。

【音响止】

记者：经过42天的"焦土"之战，腾冲守城日军全部被歼灭，无一漏网，这也成为最令日军蒙羞的"玉碎战"。1944年9月14日腾冲终于光复了，这时，中国远征军主力部队又相继汇聚龙陵，在一战、二战龙陵失利后，准备三战龙陵。保山博物馆前馆长李枝才说，松山战役和腾冲战役的胜利都为龙陵战役的胜利奠定了基础。

【出音响】

李枝才：最后攻到龙陵的时候，腾冲的部队也来了，松山的部队也来了，原来攻龙陵的这些部队都集中在一起，我们10万大军，最后龙陵城周围这些地方基本上消灭了，把它的主力部队已经消灭了。

【压混】

记者：第三次总攻激战5天，终于夺回了龙陵这个至关重要的战略要塞。当年在龙陵战役中任少校作战参谋的刘华老人，今年已经90岁高龄。回忆起当时的战斗情景，很多场面他依然记忆犹新。

【出音响】

刘华：我记得很清楚，就在一个转弯的地方，就有一个兵，端着枪，瞄准。结果我走到那个地方，我说走了，走了，结果一拉就倒下了，已经不知道什么时候被打死的，像这种情况太多了。当军人，唯一的使命就是保卫国家。抗日战争

胜利是来之不易，这个不是说的，这个是真正用血、用肉换回来的。

【音响止】

记者：经过4个多月的鏖战，成功收复了滇西4万平方公里土地，1944年11月11日，龙陵全境回到了中国人民手中。龙陵战役是滇西反攻作战中耗时最长、牺牲最大的攻坚战，但也是歼灭日军最多的战役。

【出音响】

李枝才：龙陵消灭了1万多人，松山消灭1000多人，腾冲消灭3000多人，56师团总共是2万多人，我们已经消灭了将近1万8千人，剩下四五千人了，退到畹町这个地方，我们一仗把他们消灭了，56师团基本上是全军覆没了。

【音响止】

记者：中国远征军从1944年5月开始发起滇西反攻，全体将士血战8个月，相继收复了日军重兵防守的腾冲、松山、龙陵、芒市等重要城市，取得滇西反攻的胜利。松山抗战遗址管理所所长陈院峰说：

【出音响】

陈院峰：整个滇西抗战就是中国军队真正意义上的唯一的一次把日军赶出国门，收复河山的战场。到1945年的1月27日，当第一路远征军把日军赶出国门，当孙立人将军和卫立煌将军，在芒友拥抱的瞬间，预示着亚洲战场的结束。

【音响止】

记者：1945年1月27日，中国远征军与中国驻印军在畹町附近的芒友胜利会师，中国西南国际补给线中印公路完全打通了。1月28日，为了庆祝这个重大胜利，中国远征军、中国驻印军与盟军在畹町举行了隆重的会师典礼。赵世锡老人至今还保留着他对中国远征军班师回国的儿时记忆。

【出音响】

赵世锡：远征军、新一军，从印度那里回来了，那个时候真是欢迎过的。不是一天两天，车子多了，天天都有卡车过。我们喊着，跑来跑去的，我们都在公路边，摔水果糖出来，很有意思当时，他们回国了，很欢迎的。

【音响止】

记者：陈院峰所长说，中国远征军受到国人的欢迎，因为他们敢打必胜，以巨大的牺牲换来了消灭侵略者的战果，确实长了中华民族的志气。

【出音响】

陈院峰：在这一场战争中，成功地牵制了日军南方军，加速了亚洲战场的进程，为 1945 年 8 月 15 日日军最终投降，奠定了坚实的基础。中国军队用鲜血和生命收复了滇西的失地，也是用鲜血和生命捍卫了国家和民族的尊严，并且为第二次世界大战书写了最光辉的抗战篇章。

【音响止】

第 5 集　青山英魂

【出音响：向云南腾冲国殇墓园远征军纪念碑献花】

仪式主持：下面举行向远征军纪念碑敬献花篮和献花仪式，请黄埔军校同学会会长林上元先生、台湾退役上将王文燮先生，向远征军纪念碑献花……

【压混】

记者：您好，听众朋友，在云南省腾冲县的国殇墓园里，记者跟随两岸黄埔校友、退役将领、远征军老兵及名将后代组成的"纪念中国远征军滇缅抗战 70 周年"参访团，向"中国远征军抗日将士纪念碑"鞠躬致敬、敬献花篮。

【出音响】

国殇墓园讲解员：整个小团坡一共安葬了 3346 方小碑，象征着所有在这次战役中阵亡的 9168 名远征军将士，每一块碑上都有他们的名字和军衔……

【压混】

记者：国殇墓园讲解员介绍说，墓园是 1945 年 7 月 7 号，为纪念中国远征军第 20 集团军收复腾冲战斗中阵亡将士而建的。在纪念抗战时期正面战场阵亡将士的陵园中，这座墓园是目前国内规模最大、保存最完整的一座。星罗密布的墓碑上，镌刻着远征军阵亡将士的姓名和军衔，上至将军，下至士兵。走在保存

完好的墓园碑林中，远征军名将郑庭笈之子郑心校、台湾退役上将王文燮和远征军老兵刘华都感慨不已。

【出音响】

郑心校：到国殇墓园参观以后，震动确实很大。1945年建的国殇墓园，经过了67年，经过了不同的时期，保存非常完好，让我很震惊，说明了我们当地的百姓，中国的人民对抗击日寇的历史的一种怀念。

王文燮：国殇园是我们保存最好的，而且是维护得最完整，是一个非常重要的纪念我们革命先烈的典型的民族文化遗产，这是我们发扬民族精神的重要作为，两岸都一样。

刘华：这段历史是值得记忆的，这个是整个民族、整个国家所经过、所走的一步。作为我们中华民族来讲，这个是一个大事情，应该纪念，值得纪念……

【压混】

记者：在墓园的一块纪念碑上，刻有远征军将士的名录。郑心校的父亲郑庭笈将军，曾任远征军200师少将步兵指挥官兼598团团长，后来升任200师副师长，带着深深的怀念，郑心校久久凝视着纪念碑上父亲的名字。

【出音响】

郑心校：在纪念碑上看到了戴安澜将军200师师长，紧接着就是父亲598团的团长郑庭笈的名字。看了以后，对这一段历史，我觉得作为后人应该继承他们爱国、为祖国牺牲的精神……

【压混】

记者：国殇墓园中遍布苍松翠柏，林下绿草如茵，环境清幽肃穆。在园内小团坡最高处，写有"民族英雄"的纪念塔下，参加活动的全国政协常委、民革中央副主席郑建邦更是别有一番感受，他的祖父郑洞国将军曾先后任中国远征军新1军军长和驻印军副总指挥。

【出音响】

郑建邦：我觉得应当让人们永远地记住，有这么多的先烈，曾经在我们祖国

最危急的时候，他们用自己的生命和鲜血挽救了国家。这个是超越任何党派和个人利益之上，这是一个民族的大义……

【压混】

记者：云南历史学者李枝才对郑建邦的观点深表赞同。

【出音响】

李枝才：这些人不管是哪一个党派，不管到哪一天，永远都是我们民族的英雄，我们民族的骄傲。这是一场全民的爱国战争，参加这一场战争不是哪一个人、哪一个党派，全民族所有中国人，包括各个少数民族、男女老幼、军队和老百姓，为了国家的、民族的利益全部统一起来，我们纪念这个就是为了体现一种民族精神、爱国精神……

国殇墓园讲解员：当年借国殇两个字，为整个陵园命名，就是对于山上这些死难者最高的评价。"殇"字在字典里面是未成年而死的人，国殇就是为国捐躯的年轻将士……

【压混】

记者：中国远征军为最终胜利付出了巨大牺牲。记者在国殇墓园里看到一组数字，从中国远征军入缅算起，远征作战历时3年零3个月，中国投入兵力总计40万人，伤亡近20万人，有力支援了盟军对日作战，打击了日军嚣张气焰，加速了日本法西斯的崩溃。远征作战胜利后4个多月，日本即宣布无条件投降。

【出音响】

郑心校：一生之中，父亲他最觉得有贡献的年代就是抗日战争。他觉得他有幸能够和戴安澜将军一起在抗日战场上流血牺牲是他一生的荣耀。

王文燮：我们后代看到了以后，对我们的爱国精神或者我们从内心里面对于这些英雄的崇敬会产生很大的作用。

郑建邦：在今天和平年代下，我们要找寻一种精神，就是当时远征军、八路军、新四军，所有当年的抗日军人的那种为了民族，为了国家，抛头颅、洒热血，视死如归的那种精神。我们这个国家，5000多年的文明传承下来，也屡经

劫难，有的这个劫难是很大的，但是我们都存在下来了，而且这个民族还在一天天地走向繁荣，这个精神是一个灵魂……

【压混】

记者：参观过程中，两岸嘉宾热烈讨论、交流感触。特意赶来参加这次活动的台湾退役将领、"中华战略学会"秘书长谢台喜先生表示，这次云南之行收获很大。

【出音响】

谢台喜：远征军作战在两岸来讲都是一致的想法，大家比较有共识。因为我们远征军第一是为国家争光，第二是对世界争取中国的地位，所以大家都是观点一致……

【压混】

记者：置身国殇墓园里，在历史和现实的交汇中，两岸嘉宾希望通过追寻共同记忆，增进感情，促进两岸更深的交流。

【出音响】

郑建邦：我觉得这次来了，跟这些老将军们感觉到非常好。远征军就是双方大家共同的记忆，我觉得大家从共同的记忆来开始，多找共同点，共同点多了，慢慢、慢慢融洽双方的感情，所以我觉得这样的交流多开展一些。

王文燮：交流目的就是促进彼此的了解，因为相隔这么多年以后，彼此的环境改变了，想法跟过去可能不一致了。大家彼此的不谅解，这些争端都是过去的事，今天我们希望不要再争执了。

谢台喜：利用这个机会大家能够沟通，对两岸交流来讲，也有很大的帮助。两岸交流活动我已经参加十几年了，大概有六七十次了到大陆，当然我们内心都是希望两岸和平发展。

王文燮：这几年我参加了很多的活动，到河南新郑去拜祖，另外到西安去参加黄陵的祭祖，然后我今年到天水去参加伏羲黄帝的祭祖。大家都是炎黄子孙，大家都是一家人，一家人希望我们国家强大，不要分裂……

【压混】

记者：听到大家谈起两岸交流的话题，戴安澜将军之子戴澄东也加入到讨论行列。

【出音响】

戴澄东：父亲也是一直讲，一定要团结起来，抗日战争就是全国人民团结一致的结果。家不和，外人欺，这是中国一句老话。在当今也是这样，海峡两岸、中华民族要团结，团结才有力量……

【压混】

记者：台湾退役将领王文燮先生掩饰不住内心的激动，说自己近几年来大陆参加两岸交流活动，都是搭乘直航航班，这次也是从台湾直飞大陆。两岸关系大交流、大发展，要和平，不要内战。

【出音响】

王文燮：你的飞机飞过来，我的飞机飞过去，要过来就过来，要过去就过去了，还有什么仗要打？两岸都是中国人，我们都承认是一个中国，为什么还要打仗？所以这个仗我认为是打不起来的，没有人想打……

【压混】

记者：在国殇墓园的抗战展厅里，展出了几枚黄埔军校的校徽。远征抗战中，成千上万的黄埔师生前仆后继，浴血奋战。身为黄埔第 25 期毕业生，王文燮在展厅里驻足良久。

【出音响】

王文燮：黄埔军校一直是一脉相传，继承了黄埔的传统。我们希望两岸黄埔同学，要继续"亲爱精诚"。为了维护我们国家的主权，或者是人民的福利，大家要团结、要合作……

【压混】

记者：王文燮先生曾任台湾防务部门副负责人，他还特别谈到，台湾地区军队也是反分裂国土的一支重要力量。

【出音响】

王文燮：我们的军人教育要维护国家的安全，不允许有人分裂国土，谁要分裂，我们都要把他给消灭……

【压混】

记者：王文燮先生还希望，未来两岸军队在维护国家主权和领土完整的过程中，能够默契合作、互相支持。

【出音响】

王文燮：我们都是炎黄子孙，我们基本精神是一样的。作为一个军人要为国家牺牲奉献，这是要求军人的基本精神。我们希望将来能够做到，至少彼此救援，彼此互相支持……

腾冲滇西抗战博物馆讲解员：各位来宾请看一下，我们用当年战场上遗留下来的一个重磅炸弹头做了一个警钟，意思就是让后人警钟长鸣，勿忘国耻。咱们可以选一个代表敲一下……

【钟声——，压混】

记者：在腾冲滇西抗战博物馆里，参加过腾冲收复战的远征军老兵卢彩文拿起铁锤，敲响了警钟。

【出音响】

卢彩文：我认为我们不要忘记这一场战争，这个也是一个国耻，也是我们的光荣。什么是国耻？因为我们积弱积贫的，所以才被人家欺负的，所以说日本打到我们这个地方是一种耻辱。但是我们终于把他们打败了，也可以说是一种光荣。我们要奋发自强，不要让这个历史再重演，不要让我们中国人再受难……

【压混】

记者：腾冲的远征抗战纪念场馆每天都吸引着来自全国各地的大量游客参观、凭吊，听到钟声敲响，几名手拿相机的游客围拢过来。

【出音响】

记者：您贵姓？

上海游客林先生：我姓林。

记者： 从哪里过来？

上海游客林先生：从上海。

记者： 也知道腾冲这个地方是当时抗战的地方？

上海游客林先生：以前不是很了解，通过这次走，让我们更明白远征军为正面战场抗日做出很大的牺牲，让我们很感动。觉得我们中华民族能够走到今天确实不容易，经过父辈不断的努力，这种奋斗，才有我们今天的幸福生活，通过缅怀历史，鼓舞人心。

记者： 你看的很认真，一直在拍照片记录？

上海游客林先生：我想一个是自己了解，通过相片，应该让更多人知道，我们远征军在这里为抗战做出很大的贡献。

记者： 准备怎么让别人知道？想让谁知道呢？

上海游客林先生：肯定要跟自己的孩子说一下，因为我的小孩就是十几岁，可能他对这一段历史不是很清楚，通过微博、博客、论坛把自己的一些感受写出来，和大家共享……

【压混】

记者： 在博物馆的墙壁上，记者看到一幅大大的标语："铭记历史，勿忘国耻，凝聚力量，振兴中华。"几名年轻人正在标语下听一位远征军老兵讲述当年远征抗战的经历。他们衣服上鲜红的文字和手里散发的传单告诉我们，这是一支由湖南师范大学历史文化学院1名老师和11名学生组成的团队，正在进行一次"追忆军魂"的暑期社会实践活动。带队老师周旺蛟说，他们从湖南长沙到云南腾冲，一路寻访远征军老兵，记录下他们的故事。

【出音响】

周旺蛟：我们是想通过口述历史的形式，展现这一段岁月。让老兵亲口来讲述当年发生的这样一些情景、场景，让他们把最真实的体验告诉我们，当年发生

的这些故事……

【压混】

记者：周老师希望这次活动能够对年轻的学子有所激励。

【出音响】

周旺蛟：今年入缅作战70年，我们想利用这样一个时机，追寻当年这些为国家、为民族做出贡献的这些老人的精神，提升我们自己作为当代青年的社会责任感、历史使命感，更好地为我们的国家、为我们民族做出我们应有的贡献，担负我们应有的使命……

【压混】

记者：刚刚记录下老兵远征抗战故事的两名大学生张旭和黄诗然，生出很多感悟，连称不虚此行。

【出音响】

张旭：第一，爱国精神，第二是战斗的拼搏精神，确实是非常值得尊敬。

黄诗然：因为当时已经大难临头了，身为一个中国人，必须要去抵抗外辱。我觉得他们就是在体现一种国民的义务和一种社会责任感，对我们当今的大学生也是有很好的帮助作用……

【压混】

记者：今年20岁的吴晓君，刚刚读完大二，是团队成员一致推选出来的队长。对于团队几天来奔走各地，记录下的感人故事和队友的感悟，吴晓君心里已经有了安排。

【出音响】

吴晓君：我们回去会做一个汇报会，通过图片、视频、新闻截图、口述史，还有调研组报告几个板块来组成一个汇报会。也希望通过这种汇报会，能够让学校的同学对这件事情有所关注，也能够传播出去，因为大学生还是比较具有舆论力量的……

【压混】

记者：山之上，国有殇；青山埋忠骨，英名传千秋。无论是海峡两岸退役将领、远征军老兵和名将后代，还是年轻学子，甚至普通游客，那些远征抗战的铁血记忆必将通过他们口口相传，并通过其他多种形式更广泛地传播，不断鼓舞一代又一代中华儿女团结奋进、振兴中华。

（2012 年 8 月中央电台对台《海峡军事漫谈》节目播出
2013 年获 2011—2012 年度中国广播影视大奖提名奖）

特别节目：黄埔见证

——纪念黄埔军校建校90周年

【总片头】

【出音响】

黄埔老人何季元唱黄埔校歌："怒潮澎湃，党旗飞舞……"

【混出】

两岸黄埔师生齐唱黄埔校歌："这是革命的黄埔……"

【混出】

孙中山讲话录音："我们中国人，要拿革命，来救中国！"

【乐混出】

播：孙中山立志革命救中国，国共合作建军校；

历尽劫波黄埔情，生死与共爱国魂。

《"纪念黄埔军校建校90周年"特别节目：黄埔见证》

【乐扬起，渐隐】

第1集　黄埔将帅　同源一脉

【出音响：现场播放《黄埔军校校歌》】

林德政：我上个礼拜才去凤山陆军官校，去参加90周年纪念的学术活动，还播放了这首歌，本来有部分打瞌睡的年轻的官校学生一起站起来唱这首歌的时候，那个雄壮的那种气势，整个人精神都抖擞起来了。现在就请大家来听一听这首歌："怒潮澎拜，党旗飞舞，这是革命的黄埔……"

【压混】

记者：2014年6月16日黄埔军校成立90周年纪念日前夕，记者在广州采访首届穗台黄埔论坛时，录下了台湾成功大学历史系教授林德政先生，为两岸黄埔校友及后人播放的一首《黄埔军校校歌》。

【出音响】

林德政：我本来以为这一首歌已经不唱了，但是那一天陆军官校的一位主任告诉我，这一首歌还在唱啊。我想在座的将军们，你们当年在黄埔陆军官校一定是耳熟能详。90年了，令人振奋啊，值得骄傲的一首校歌，值得骄傲的影响历史的黄埔军校。

【歌声扬起，压混】

记者：听到熟悉的旋律响起，已是九十二三岁高龄的黄埔老校友们精神振作。

【出音响】

何季元：唱的校歌就回忆起我们在军校受训那时候的情况了，觉得好像更年轻了……

陈扬钊：不容易，珍惜这段历史……

【压混】

记者：陈扬钊老人是黄埔军校第19期学员，父亲陈明仁是黄埔1期学员。陈扬钊说，父子俩选择黄埔军校都是因为爱国。

【出音响】

陈扬钊：我父亲考军校，那是1924年军阀的时候，很乱，老百姓很苦的。我父亲考军校是爱国，为国爱民。我们当时考军校也是爱国，为了抗日。

【音响止】

记者：90年前的中国，军阀混战，孙中山的一段演讲录音，让人深切地感受到，屡遭挫折的他思索着怎样挽救中国于危亡。

【出音响】

孙中山：要赶快想想法子，怎么样来挽救我们中国，不然，中国将会成为一个亡国灭种的地位……

【压混】

记者：辛亥革命的曲折道路，特别是陈炯明叛变让孙中山认识到，组建一支忠于革命的军队何等重要。当时正值第一次国共合作，在中国共产党和苏联的帮助下，孙中山创办了黄埔军校。出身黄埔的台军退役中将钟家声说，当时国共两党都派遣了重要干部到学校任职。

【出音响】

钟家声：廖仲恺先生是我们国民党的代表，周恩来是任政治部的主任。中山先生亲班训辞，期盼黄埔师生共勉以师情师勇的不懈毅力、以一心一德的团结意识来建设统一、独立的、富强的中国。由此可知，排除革命障碍，谋求国家统一，也是黄埔建军的基本使命。

【音响止】

记者：1919年的五四运动已经激发出了青年学子关心社会的正能量。在革命理想的感召下，全国各地热血青年不顾关山万里、军阀阻挠，破除万难报名考试，汇聚黄埔。这其中就包括后来赫赫有名的陈赓大将。陈赓的儿子陈知建说，当时身为共产党员的父亲是受组织委派加入了黄埔一期。

【出音响】

陈知建：十几个人一块去的，大家推举他当班长。黄埔召集这么多年轻人，

这么大的吸引力，它是在"打倒列强、除军阀"的口号下，反帝反封建。这个是他们的政治信念，这个是一致的。

【音响止】

记者：黄埔学生要加入国民党，而其中也有共产党员。广东省委党校教授曾庆榴查阅史料发现，黄埔一期600多名学生中，先后加入共产党的就有110多人。

【出音响】

曾庆榴：就在黄埔军校，两个党的青年，同窗而学，同一个操场训练，同一个宿舍生活，阅览室里头各种各样的书籍都是可以自由阅览的，包括共产党的刊物《向导》、《中国青年》。

【音响止】

【片花】

【音乐起，压混】

播：一批批热血青年在黄埔军校投身革命，后来很多都成为国共两军的精英和名将。国民党方面，出身黄埔的兵团司令高级将官有100多人，其中上将30多人，中将50多人。共产党方面，在1956年授衔的人民解放军10位元帅中，有5位是出身黄埔军校的师生，10名大将中有3位、57名上将中有9位出身黄埔。

【音乐扬起，渐隐】

记者：黄埔军校注重政治与军事结合，理论与实践结合的育才之道，成果显著。建校不足半年，1924年10月15号，国共黄埔师生首次参加战斗，一天之内就平定了广州商团叛乱。1925年2月1号，黄埔学生军参加第一次东征，讨伐陈炯明，黄埔一期生在战场上接过了毕业证书。东征首战进攻淡水中，给曾庆榴教授留下印象最深的，是国共两党黄埔同学并肩作战的情景。

【出音响】

曾庆榴：蔡光举在打淡水的时候受重伤，他是国民党员，蒋先云是中共党员，蒋先云文章里头记载了那个情景，说蔡光举受伤了，校长叫我去营救蔡光举。蔡光举说，先云请快点为我救治，我还要上前线杀敌。我看到确实是国共两

党曾经在同一条战壕作战，互相帮助、互相激励的一个场面。

【音响止】

记者：1925 年 10 月 1 号，国共黄埔师生再次携手，第二次东征攻打惠州。当时的惠州城防守严密，陈扬钊说，当时是父亲陈明仁第一个越过护城河，穿过火力封锁线，爬上城墙，把革命的旗帜插上了惠州城。

【出音响】

陈扬钊：当时我父亲第一个登上那个城把旗帜插上去，下面东征军看到旗帜，士气就上来了，就把惠州城打开了。蒋介石和周恩来他们看到，那个插旗的是谁啊，旁边苏联的教官鲍罗廷他们一起讲你的学生陈明仁。蒋介石高兴死了，好学生。

【音响止】

记者：后来在抗战中牺牲的八路军副总参谋长左权，和陈明仁是同乡，也是一起参加东征的黄埔一期同学。左权的女儿左太北说，两次东征，黄埔师生前后共牺牲 586 人，他们同葬在黄埔岛东征烈士陵园，和父亲一起加入黄埔的姑父就牺牲在攻打惠州的战斗中。

【出音响】

左太北：我姑父的牺牲对我父亲刺激也很大，他就更坚定革命了。我觉着黄埔的就讲爱国和革命。

【音响止】

记者：黄埔一期时发展左权加入共产党的陈赓也参加了第二次东征。陈知建说，当年父亲陈赓带领一个连，爬梯子登城墙，脚上还中了一枪。从在黄埔军校学习到毕业留校工作的几年历练，对父亲影响很大。

【出音响】

陈知建：在黄埔这几年，在两党领袖身上汲取不少营养。孙中山和廖仲恺、邓演达这些国民党元老他很佩服的。国民党第二次代表大会，我父亲是代表学生，代表黄埔参加了，还听孙中山讲话，孙中山找他谈过一会儿。

【音响止】

记者：华东师范大学中国现代思想文化研究所常务副所长许纪林说，黄埔军校是国共两党首次合作的结晶，也成为国共两军早期军事政治干部的摇篮，东征的胜利，成为国共首次合作的重要成果之一。

【出音响】

许纪林：革命不仅需要军事的实力，还需要有主义，所以黄埔我们可以看到和过去传统的军校保定军校、云南讲武堂不一样，它也是国共合作的一个成果，同时也是三民主义与共产主义携手的一个成功。早期黄埔告诉我们，主义携手黄埔就有活力，国共合作中国才有希望。

【音响止】

记者：黄埔军校的创建不仅在中国近代军事史上写下了浓墨重彩的一笔，而且对中国现代民族精神的昂扬、现代民族国家意识的兴起和形成都发挥了重要作用。中国社会科学院近代史研究所副所长汪朝光分析说，很多黄埔师生不仅是军事家，也成为政治家，其影响从军队外溢到社会，也推动了中国社会的组织化进程。

【出音响】

汪朝光：黄埔军校确实塑造了在党的组织领导下的新型的现代军队，完成的两个最重要的使命就是：第一推倒了北洋军阀统治统一了中国，第二是抵抗了日本帝国主义的侵略，完成了中国的独立。不仅仅是对中国现代的军事具有卓越的贡献，而且对中国的现代化转型具有卓越的贡献，而且我相信在未来的年代它仍然会对中国现代化转型的最终完成做出应有的贡献。

【音响止】

第2集　并肩作战　团结御侮

【出音响：何季元清唱《黄埔军校校歌》】

何季元：怒潮澎湃，党旗飞舞，这是革命的黄埔……

【混出】

何季元：校歌是我们在军校的时候每天都有唱的，我们在抗战时候进了军校了，这个歌一唱起来，是感觉到心情都很激动的……

【压混】

记者：听众朋友，广东省黄埔军校同学会副会长何季元先生是黄埔第十七期生。他进入黄埔军校学习的时候正是抗日战争时期，每次唱起军校校歌，当年为了保家卫国而毅然从军的豪情壮志就溢满胸膛。

【出音响】

何季元：我们参加军校为了抗战，日本帝国主义侵略我国，我们要反抗，毕业以后我就到广东前线的 62 军，跟侵犯广州的日本军对着干……

【压混】

记者：抗日战争是全体中国人参与的一场规模宏大的战争，而黄埔军校毕业的军人与这一场胜仗关系非常密切。一出校门就上战场，这几乎是抗日战争爆发后，黄埔师生共同的责任与命运。台湾成功大学历史系教授林德政说，也正是这场关乎中华民族存亡的大战，让一度分裂的国共两党，再度联手走在一起。在东征北伐、打倒军阀统一中国后，黄埔军人再一次为祖国做出永被铭记的贡献。

【出音响】

林德政：1937 年的 9 月 22 号，国共第二次合作，从这一天开始，在战场上的军人，又再度走在一起。黄埔出身的军人不管是国民党，还是共产党，参加抗战的各个战役，在战场上出生入死保家卫国，正面战场是国民政府来主导，敌后战场是共产党。共军在抗战的早期，它是在华北战场、在晋北的战场，1937 年的 9 月 25 日，平型关大捷，虽然这个击溃日军的人数规模不是很多很大，但是它在台儿庄大会战之前，率先击溃这个日军，对初期的民心士气也有鼓舞的作用。

【音响止】

记者：时至今日，国共两党在抗日战场上的合作仍然闪耀着时光冲刷不掉的

动人光辉，中国社会科学院近代史研究所副所长汪朝光回顾了一段历史。

【出音响】

汪朝光：1931年之后，国共两党都在东北投入了很大的力量，而且妙就妙在，共产党在东北的力量，基本上集中在军事的力量，就是抗日联军，东北抗联的民族英雄赵尚志就是黄埔四期的毕业生。而国民党方面在东北的投入基本上集中在地下工作方面，而且这个工作中有无数的人为国家民族牺牲。国共两党在东北真是一文一武配合得相当之好，就是说在那么严酷的环境之下，一直到1945年日本投降前夕，国共两党在东北还在不断地有军事和政府的活动，这真是一件非常不容易的事情。

【音响止】

【片花】

【音乐起，压混】

播：在中华民族面临生死存亡关头，当年的黄埔师生几乎全都投入了全民抗战。他们多数人在国民党政府的正规军中服务，不少人在八路军、新四军和其他抗日武装中任职，还有一些人从事政治、经济、文化等工作。当时国民党政府军担任正面作战阻击敌人的进攻，八路军、新四军担任侧击敌军和深入敌后开辟广大的敌后战场钳制大量的日军。广大黄埔师生，在各个战场上都发挥了重要的作用，做出了巨大贡献。

【音乐扬起，渐隐】

记者：如果将视野具体到个人，会发现，师出同门的国共黄埔军人，他们流传下来的佳话值得后人细细品味。陈赓将军的儿子陈知建这样描述他父亲和国民党的同学不一般的关系：

【出音响】

陈知建：他们那些人关系很微妙的，国民党的高级将领都是我爸的同学。政治关系对立，辩论起来年轻气盛，互不相让，最后合作一块打日本也是他的同学。胡宗南在抗日战争期间，他帮着阎锡山守那个娘子关，这样我爸三八六旅是

策应，还跟他们配合一下，关麟征那也是他哥们儿，我之所以用哥们儿，就是说他们下来以后，排除政治观念以后，确实很亲密的。他们这些人一起流血牺牲过，并肩战斗过，那叫鲜血凝成的战斗友谊。

【压混】

记者：政治上观点不同，但黄埔同学情深意厚。当时的国民党员陈明仁和共产党员左权都是黄埔一期生，1924 年 6 月，他们同窗学习，抗战爆发后又为了共同的目标奔赴战场。2014 年 6 月，陈明仁的儿子、黄埔第 19 期学员陈扬钊老人，坐在安宁的阳光中讲述着父亲与同窗的故事。

【出音响】

陈扬钊：共产党的，他的同学，那太多了。左权，是我们醴陵的同乡，又是黄埔一期的。两个都是同学，又是老乡，感情都很好，什么都谈的，怎么样管好部队的工作，带好部队的兵，他们都讲得很多的。

【压混】

记者：那时的陈明仁是颇受重用的国民党将领，而左权则成长为八路军副总参谋长。左权的女儿左太北说，1930 年，从苏联学习归来的左权奔赴前线，把当时最先进的军事知识带到敌后战场，也把游击战的经验传授给并肩作战的国军兄弟。

【出音响】

左太北：抗日战争爆发了，朱德、彭德怀在山西开展敌后游击战战场，我父亲他就过黄河到了山西，就是八路军前线指挥部，一直到他牺牲。当时因为国民党国民革命军不会打游击战，作为八路军的副参谋长，我父亲给他们讲游击战术怎么打、怎么用。

记者：给国民党的军官讲？

左太北：对，我父亲去给他们讲课，大家都到了一个战壕里，这不都打鬼子嘛。他们还有一张照片呢，就是里头就有朱德、彭德怀，还有刘伯承，就是共产党这些。国民党军队的朱怀冰、李默庵，当时他们在山西的那个司令卫立煌都去

听他们讲课，学习游击战。虽然当时武器差距特别大，还应该说正面战场上，军队和指挥官都是用了最大的努力了。当然敌后呢我们就更灵活一点，我们不打阵地战，我能打得赢你我就打，我打不赢你我就藏起来，什么时候我觉着我能打赢你我再打。在这个时候应该说配合还是比较好的。

【压混】

记者：1942年5月25日，左权将军牺牲在战场上。而就在他牺牲的第二天，黄埔三期生，率领中国远征军入缅作战的国民革命军第200师师长戴安澜将军，也永远地倒在了异乡的抗日战火中。原广东省委党校副校长曾庆榴教授说，这样的巧合，也是国共并肩作战，抵御外侮的印证。

【出音响】

曾庆榴：戴安澜将军我记得是1942年5月26号牺牲的，在他牺牲之前，在八路军的战场上牺牲了一位八路军副参谋长左权将军，左权是黄埔军校第一期的学生，我觉得这两个人牺牲在抗日战场上，而且是牺牲在前一天和后一天，是黄埔军校的学生在正面战场、敌后战场、在印缅战场上都发挥了重要的作用。我觉得这些军人有代表性，说明黄埔军校培养的学生在保卫国家、抵御敌寇方面发挥了重要的作用。

【音响止】

记者：黄埔后代郑心笑先生回忆说，父亲郑庭笈将军是黄埔第五期生，在昆仑关大捷中受到戴安澜将军赏识，后来升任中国远征军200师副师长。

【出音响】

郑心校：他跟戴安澜将军结下缘分是在抗日战争的昆仑关大战，昆仑关是非常惨烈的战争，当时有几个高地，几经易守，200师主攻界首山高地，当时已死伤近一半，这个时候军部把父亲从郑洞国的荣誉师调到200师，他接到命令的时候，立下了军令状，然后在攻打界首山的时候，他的部队9个连长，7个伤亡，在最后的时候，他用智取把界首山打下来了。

1995年抗日战争胜利50周年的时候，他被邀请作为贵宾到了人民大会堂主

席台就座，作为抗日战争的英雄对待，这件事给他非常深刻的印象。我觉得作为后人应该继承他们为祖国牺牲的精神。

【音响止】

记者：戴安澜将军的儿子戴澄东说，打倒日本帝国主义，实现中华民族的独立解放，是戴安澜将军毕生的心愿，这体现在他四个子女的名字上。

戴澄东：父亲给哥哥取名字叫"覆东"，覆东就是覆灭东洋。以后生了姐姐，女孩子不出征，就叫"藩篱"，把墙篱笆修修好。二哥哥出生的时候叫靖东，平靖东洋，我出生的时候就叫澄清东洋。希望不仅自己要把日本帝国主义给消灭掉，同时希望自己的子女也要继承他的意志，也要把日本帝国主义打掉，只有这样中国才能有翻身的日子。

【音响止】

记者：为了民族大义，抛弃政治上的分歧，国共双方捐弃前嫌，携手抗战，左太北认为，这是源于黄埔同学心灵深处那个"爱国、革命"的烙印。

【出音响】

左太北：黄埔就讲的爱国、革命，就是说你作为一个革命军人，就是为了中华民族的独立和富强，这是你的责任、革命的责任，就是你必须这样的，我觉得这个是深入到黄埔这个体系里的学生的心灵深处了。

【音响止】

第3集　同室操戈　亲痛仇快

【出音响】

陈庆国：（抽泣声）非常抱歉我没法控制我的情绪，想起我父亲读书的学校，感到非常激动，也非常悲伤。

【压混】

记者：听众朋友，黄埔第三十三期学员陈庆国的父亲陈作炎是黄埔八期毕业生，说起身为国民党员的父亲就读武汉，而武汉也是他两个身为共产党员的姑姑

牺牲的地方。国事、家事的悲剧，让陈庆国泣不成声。

【出音响】

陈庆国：同时联想起我的家事，一个家庭里面出现了国民党和共产党。我两个姑姑当时是共产党联络员，任务完成被抓，就被枪毙。

【音响止】

记者：国共内战让两党共同创办的黄埔军校上演了近代中国历史上颇为独特的一幕：曾经同堂上课、一室生活的黄埔同学，而后又在战场上捉对厮杀、兵戎相见。在广州生活的三位 90 多岁高龄的黄埔老学员何季元、陈扬钊和刘元发都曾身处国共战场。谈起当年的经历，他们说，昔日的同窗校友谁也不愿在战场上枪口相向。

【出音响】

何季元：我们黄埔军学生有什么任务呢，就要抗战，要打日本，日本投降，那还要打内战，我们心里是不太愿意的。

陈扬钊：我在东北打了两次仗，打死的都是我们中国人，我看到之后，我打死的都是自己人，我说干什么呢？我后来不干了，离开部队。

刘元发：不打自己人，怎么自己人打自己人呢？不干。同日本人打没有打死，现在被自己人打死，划不来啊。

【音响止】

记者：曾在天津国民党军队中任炮兵连长的黄埔军校第十七期学员何季元说，当年打内战也是身不由己。

【出音响】

何季元：那个时候是跟解放军打仗，调了去就去了，我们也不能不服从，不服从连饭都没得吃。当时我们部队都是不想打内战，所以在天津国民党兵不断地补充，一补充那些北方的青年很快就跑掉了。（笑）

【压混】

记者：后来何季元因身体不好，借口到北京养病期间，曾在颐和园住过一段

时间。静下心来，何季元开始认真思考，黄埔同学为什么要反目成仇。

【出音响】

何季元：在颐和园住的时候，经常看见好多清华、北大那些学生出来游行，反对内战，我们思想也有一些变化，觉得那个学生是对的，反对内战。

【音响止】

记者：陈扬钊是黄埔第十九期学员，他的父亲陈明仁是黄埔一期生，在国民党军队中南征北战25年，参加过东征、北伐、抗日战争，官至兵团司令，被授中将军衔，是国民党的一员悍将。抗战胜利后，陈明仁率部参加内战，在四平战役中与同是黄埔毕业的林彪发生了一场激战。

【出音响】

陈扬钊：我父亲是守四平，林彪是打四平。我父亲打四平街的时候，那是冒生命危险没有被打死，算是捡回一条命。

【压混】

记者：后来，在1949年8月国共内战的关键时刻，以第一兵团司令身份接管湖南警备司令部的陈明仁却率部和平起义。陈明仁在召集湖南省政府官员讲话时表示："我绝不逞个人的意气，而牺牲3000万湖南人民与50万长沙市民的利益"，"我担保，长沙不会听到枪声"。在共产党里应外合密切协作下，湖南和平起义成功，并对促进西南各省国民党将领的起义，迅速解放西南和华南，产生了重大影响。

【出音响】

陈扬钊：长沙起义真是不容易，合作紧密，合作有一丝丝、一点点漏洞那就出问题了，所以那是非常关键。我父亲一直认为自己所走的路都是正确的，应该是兄弟，应该相处合作。

【音响止】

【片花】

【音乐起，压混】

播：国共内战延续至今，造成台湾海峡两岸的长期分治和对立，无数家庭妻离子散，黄埔校友也历尽劫波，分割四海。这种局面不仅让"台独"分裂势力和国外反华势力得以从中渔利，中华民族的复兴之路更是付出惨重的代价。

【音乐扬起，渐隐】

记者：在海峡对岸，1949 年后随国民党军队败退到台湾的黄埔老兵更是有家难回，家乡音讯全无，饱受两岸隔绝的思乡之痛。台湾退役上校许绵延的父亲是黄埔军校第十五期学员，1987 年开放国民党老兵返乡探亲后，父亲马上回家，但子欲孝而亲不待。

【出音响】

许绵延：87 年开放探亲，他应该是第二年就回去了，88 年。他当时很感动了，我感觉不出来他有什么怨恨。其实先父对于家乡当然是非常怀念的，想回去看一看，但是家乡已经没有什么长辈了，比如我的祖父啊、曾祖父啊，其实都已经过世了。可能中国人都有一种落叶归根的这种感觉，所以说他过世以后，我把他的牌位给他送回家去了，但他的骨灰我留在台湾。

【压混】

记者：虽然父辈已经落叶归根，时光也冲淡了怨恨，但两岸间的敌对状态至今仍未终结。曾在台海军服役的许绵延就亲身经历过两岸舰艇在海上的对峙，甚至摩擦。

【出音响】

许绵延：我当年在海军工作的时候，舰艇之间会有接触，我遇到过很多，大家都非常的紧张。碰到这种情况，我们一定完全战备，所有人就在自己的战斗位置，大家在那边对看，那个时候就会引发一些摩擦。空军更是如此啊，空军在天上飞，很多都是遭遇了，但不是计划的，所以说你看发生几次空战，既然战斗了，就有所伤亡了，那这就是误解。

【音响止】

记者：台湾退役中将傅应川的父亲也是黄埔毕业，但他和许绵延的父亲恰恰

相反，一生抱持国共敌对观念，尽管期盼两岸统一，但直到生命终结，也没再回大陆家乡看上一眼。

【出音响】

傅应川：两岸开放以后，其实我父亲，他还有那个情结，而且那个情结蛮严重的，他说两岸不统一，我不回去，因为这是他那个时候的概念。

【压混】

记者：随着时间的沉淀和两岸形势的发展变迁，作为子承父业的黄埔第三十三期学员，傅应川中将对同一事件的看法和父亲有很大不同。

【出音响】

傅应川：有很多事情，我们还是要从历史上面去看，人民解放军跟国民革命军，它同出一校，你看那些将领里面，十大元帅有很多都是出自于黄埔。所以战争本身残酷的东西在哪里，是黄埔人打黄埔人。应该站在更宏观的立场，就是中华民族未来的发展，你不要再去从两党斗争的方面来看。

【音响止】

记者：如今，退役后的许绵延经常参加两岸退役将领间的交流活动，他也发自内心地说，其实中国人不愿意打中国人。

【出音响】

许绵延：现在我们经过一些沟通和了解以后，了解到，我们彼此之间没有真正要动武的这种必要。所以说即使将来以后在海上大家碰到的话，大家都是很平和地互相通过就好了。中国人嘛，其实我们都是同文同种，血浓于水，当然不愿意自相残杀。

【音响止】

记者：经历过对峙隔绝的人，更深知和平交往的可贵。黄埔第三十五期学员、台湾退役中将钟家声说，两岸关系发展重要的是往前看。

【出音响】

钟家声：国共内战期间的这些恩恩怨怨，过去就算了，兵戎相见不是我们

所愿意见的。在中国历史上来讲，和则利，分则败，兵戎相见，两败俱伤，真的是两败俱伤。和平这条路，我们希望两岸的黄埔子弟，大家共同努力，一起走下去。尤其两岸朝和平统一这条路继续走下去，21世纪真的是我们中国人的世纪。

【音响止】

第4集　痛定思痛　和平交流

【出黄埔军校旧址纪念馆现场讲解】

馆长冯慧：1984年首届黄埔同学会在北京成立，徐帅就是首位会长，这是李默庵、宋希濂、李仙洲，老黄埔同学首次相聚……

【压混】

记者：听众朋友，在广州黄埔军校旧址纪念馆校史展览厅的最后一部分，记录并展示了新中国成立后，特别是改革开放以后两岸黄埔校友的交流活动。来往的观众停下脚步，聆听这段相逢一笑泯恩仇的过往。1984年6月，大陆黄埔军校同学会成立，并在黄埔军校旧址举行了建校60周年纪念大会，旧址纪念馆资深讲解员杜穗红在馆藏资料中发现动人细节。

【出音响】

杜穗红：当时黄埔校友大多数一期到三期都还健在，都是七八十岁高龄了，有的是坐着轮椅来，有的是白发苍苍、满头银发从国外赶回来，很多校友想找回自己同窗学友，就拿牌子写着小名"你在哪里"，很感人的场面。

这个碑就是孙总理纪念碑。黄埔校友1984年来的时候，李仙洲那时候年岁都很大，坐着轮椅来，那当来到这座纪念碑的时候，有101级楼梯，工作人员说，要不把李老背上去吧，他说不用，他说我一定要自己慢慢走上去，表达我自己的敬意……

【压混】

记者：杜穗红在黄埔军校旧址纪念馆工作了20年之久，她说，随着两岸关系缓和，从台湾来参观的黄埔校友延绵不绝，时代变化，不变的是黄埔军校与同

学间那份根深蒂固的联系。

【出音响】

杜穗红：无论黄埔校友，他们是哪一届的，一定会去到我们东征烈士墓园，拜祭他们当年的同窗的师兄。还有退役的将军来两岸交流，他们来到这儿都是西装革履，对这个向往的圣地表达他们的敬意。

【音响止】

记者：从对峙决裂到打开心结、开启交流大门，这期间铺垫了两岸无数黄埔人的心血。黄埔第十九期生陈扬钊老人翻开了尘封的影集。

【出音响】

记者：这个是什么合影？

陈扬钊：这个就是毛主席、我父亲，他们两个在天坛照了个相……

【压混】

记者：陈扬钊的父亲陈明仁在国共内战期间一举发动长沙起义，有着国共两党高级将领的特殊经历。陈扬钊指着照片说，1950年，这张陈明仁与毛泽东同游天坛的照片打破了某些挑拨国共两党关系的谣言，无形中增加了彼此间的信任。

【混出】

陈扬钊：毛主席告诉我父亲，他说子良你把我们的相片洗印几十套吧。你寄信到海外去，国民党说你陈明仁投降了，我们共产党把你处置了，那么现在看到照片他们就没话讲了。

【压混】

记者：陈扬钊又指着另外一张照片，那是父亲陈明仁和同为黄埔一期学员的共产党将领李天佑，经历了内战面对面的厮杀，在1955年共同被授予解放军上将军衔时的合影。

【出音响】

陈扬钊：打四平街两个死对头，李天佑是攻，我父亲是守，两个打得你死我

活的。就两个都到北京授衔的时候，两个都是上将，就两个握手了。他说我们在四平街在沈阳打得那么……现在我们大家都是同志了，很有意思……

【压混】

记者：当硝烟散去，陈明仁与李天佑捐弃前嫌握手言和，这样奇妙的缘分甚至还在他俩的儿子身上延伸。在纪念抗战胜利60周年的活动中，陈明仁的儿子陈扬钊和李天佑的儿子李亚宁也从相识成为相知的好朋友。

【混出】

陈扬钊：我们两个父亲打得那么厉害，又同做过好朋友，现在我们两个人成为好朋友。我们什么都谈，还是应该大家很好地合作共事，都有这个愿望。

【音响止】

记者：黄埔同学的悲欢离合并不只是个人的传奇，他们经历了骨肉相残之痛，更知民族血脉相亲的可贵。原黄埔军校旧址纪念馆馆长黎显衡说，前国民党将领郑洞国与宋希濂，20世纪50年代曾特地来到黄埔军校旧址拍照。

【出音响】

黎显衡：郑洞国和宋希濂，专门到黄埔军校看了一趟，看到海军在那里守着，上去就问那海军同志，他说我能不能在这些地方照个相，他说我过去在这里学习的，晚年我是想做一点事，在这里照几个相，寄回到台湾去。台湾那边还有我的老师，还有我的同学，我向他们招魂。

【音响止】

记者：后来郑洞国和宋希濂都担任了黄埔军校同学会第一任副会长，余生都在为推进两岸黄埔同学交流尽力。正是这一点一滴的努力聚流成河，潜移默化地融化着彼此心中的坚冰。

【片花】

【音乐起，压混】

播：1979年，全国人大常委会发表《告台湾同胞书》，两岸关系走向缓和。1984年6月16日，黄埔军校同学会在纪念母校60周年华诞之日宣告成立，并

确立始终不变贯彻如一的宗旨为："发扬黄埔精神，联系同学感情，促进祖国统一，致力振兴中华。"黄埔军校同学会自成立以来，发挥桥梁和纽带作用，团结海内外广大黄埔同学发扬爱国革命的黄埔精神，为祖国的繁荣富强，为海峡两岸之间的交流、往来，做了大量有益的工作。

【音乐扬起，渐隐】

记者：何季元老先生是黄埔第十七期生，从最初在台湾的黄埔同学回乡探亲，到后来通过黄埔同学会的平台两岸黄埔同学联系热络，他回忆起来仍然如放电影般清晰。

【出音响】

何季元：大概是 1978 年以后，台湾同学也来广州了，他租了一个房子，约我到他那儿聊天，我们见了非常高兴，后来陆陆续续多了，通过他把台湾好多同学都恢复联系了，我们十七期的，在台湾我们叫十七总队同学会。黄埔同学很怪的，没什么对立。打仗的时候可能是对着枪的干，但平常一听同学大家都亲爱精诚那个精神就不分成彼此……

【压混】

记者：何季元现在是广东省黄埔军校同学会副会长，他 1985 年从原单位离休以后，第二天就到黄埔军校同学会报到上任，去做一些有意义的事。2013 年他 90 多岁高龄还参与黄埔军校历史图片展览的工作，专门去台湾巡展。

【混出】

何季元：我们搞一个黄埔军校历史图片的展览，带了 20 多张图片，带了纪录片，到高雄到台北去展览，受到在高雄、台南、台北同学的欢迎，那有些人是在新竹县、在桃园，那么远都跑来了，他们很高兴，有些拉着拐棍，让家里人陪着。

【音响止】

记者：台湾退役上将王文燮近年来一直致力于促进两岸黄埔同学的交流来往，他认为，交流的目的就是化解心结，减少敌意。

【出音响】

王文燮：交流目的就是促进彼此的了解，减少敌意，两岸的军人都称为黄埔的后代，传承了黄埔精神，大家都承认一个中国。你说你这个是什么共和国，我说我那个是什么民国，但是拿出来地图看看，那是一个。

【音响止】

记者：台湾退役上校许绵延更是认为，黄埔同学的责任和义务，就是促进祖国和平统一。

【出音响】

许绵延：其实在法理上来讲，我们早就不敌对了，我们一直在谋求和平统一，用和平的手段来解决统一的问题，我们在这边只有桌子，大家在桌上来谈，谈怎么样和平，怎么样地抑武息兵。

【音响止】

记者：左权将军的女儿左太北参加过不少黄埔同学的交流活动，说到两岸为什么能够化干戈为玉帛，左太北有自己的理解。

【出音响】

左太北：只要一说是黄埔的，大家就是见了面就是亲兄弟，我觉得基础就是中华民族，我们是一个民族，我们这个民族要振兴就是我们大家共同努力，这是我们大家共同的责任。你过去的事儿也没必要追了，现在我们共同的就是我们中华民族的振兴，我们要自立于世界民族之林，不再受任何帝国主义的欺负，也不受封建压迫，我们就是要团结，我觉着这是一个大家的最基本点。

【音响止】

第5集　结束敌对　共守国防

【出音响】

黎显衡：这是徐向前给我们题的馆名：黄埔军校旧址纪念馆。宋希濂呢，他就专门写了一个：发扬黄埔精神，为完成祖国的统一建设一个伟大富强的新中国

而奋斗。1984 年 6 月，这是我们成立这个馆以后，他专门为我们这个馆题字。

记者：那就是共产党题一个，国民党题一个。

黎显衡：都是黄埔一期学生，都是一期的……

【压混】

记者：听众朋友，您现在听到的是黄埔军校旧址纪念馆首任馆长黎显衡在向记者展示自己珍藏的两幅老照片。照片拍摄于 1984 年 6 月，在黄埔军校建校 60 周年之际，黄埔军校旧址纪念馆也正式建成。黄埔一期生宋希濂专程从美国赶到广州黄埔军校旧址，参与发起成立了黄埔军校同学会，任副会长，会长由同样是黄埔一期毕业的徐向前担任。徐小岩说，黄埔军校同学会会长也是父亲徐向前临终前保留的最后一个职务。

【出音响】

徐小岩：我的父亲他是第一任的黄埔军校同学会的会长，而且我父亲在晚年的时候，他因为年事已高，辞去了所有的职务，最后保留的一个职务就是黄埔军校的同学会会长，而且在后来身体已经是疾病比较多的情况下，还多次地会见了这些同学们，在做统一的工作。

【音响止】

记者：黄埔一期生左权将军的女儿左太北说，中华民族的大统一是所有黄埔人、所有中国人最神圣的责任，曾任黄埔军校政治部主任的周恩来临终前的最后托付也是祖国统一。

【出音响】

左太北：你看周总理，他也是从黄埔出来的，他去世前写了几个字，写托、托、托，就是，我只有把台湾的事托给你们，希望你们一定要让台湾统一，最后特别郑重其事地签上周恩来，年月日，这都是黄埔人最后的心愿。许历农他不是讲吗，黄埔的最后一项任务，就是祖国统一……

【压混】

记者：许历农是黄埔第十六期学员、台军退役上将，现任台湾新同盟会会

长，在耄耋之年，还奔走两岸，多次率台湾退役将领参访团来大陆参访，身体力行促进两岸深层次交流合作。

【出音响】

许历农：我们的目标都是一致的，促进两岸退役将领情感的交流，建立两岸军事互信的机制，促进国家统一。

【音响止】

记者：黄埔军校第十七期学员、台湾中华黄埔协会会长连行健今年已经 92 岁高龄，参加过抗战，他说，"反独促统"是黄埔精神的应有之意。

【出音响】

连行健：2000 年 11 月 28 号，我就领了 16 个将军到澳门，向全世界宣布"反独老将军宣言"。"台独"分子我就当面骂他，因为台湾是中国人的，你们的野心不可能成功的。我敢这样做，因为我是一个军人，黄埔精神就是要统一中国。你当时是不怕死，不要钱，保护老百姓，保护国家，保护民族，统一中国，这些一定要有的，你不能偏差，你偏差了以后就不是黄埔精神了。绝对中国人不能对立，中国人假如分裂，是中国人的悲哀，中国要是团结，才是全体中国人的幸运。

【音响止】

【片花】

【音乐起，压混】

播：在维护中国主权和领土完整、反对分裂祖国的大是大非问题上，两岸军队有长期共识。当两岸交流进入深水区，需要突破政治军事瓶颈时，面对我国海洋权益受到的严峻挑战，两岸黄埔校友、退役将领们正率先探讨如何建立两岸军事安全互信机制，结束敌对，共守国防。

【音乐扬起，渐隐】

记者：2008 年 12 月 31 日，时任中共中央总书记胡锦涛在"纪念《告台湾同胞书》发表 30 周年座谈会"上提出探讨建立两岸军事安全互信机制的问题。之后，两岸黄埔人共同参与的"黄埔论坛"、"两岸退役将领高尔夫球邀请赛"等

交流平台日渐活跃，原大陆海协会副会长、退役少将王在希见证了老将军们从隔阂到拥抱的变化。

【出音响】

王在希：从 2009 年以后，两岸的退役老将军以球会友，慢慢地进行了接触交流。第一次在厦门的时候，见了面大家寒暄都显得比较拘谨，因为毕竟是对峙了五六十年了，过去是枪口相向。你像台湾来的有一些是空军搞战斗机飞行的，海上还有驾驶过舰艇的，和我们大陆的海军将领、空军的将领一聊起来，过去曾经在台湾海峡，在海面，在空中，大家都有一些很奇特的场景。但是大家在一起，慢慢地能够找到共同的语言。你比如说，两岸的将军共同到中山陵去祭拜孙中山先生，又到了黄埔军校。因为历史上孙中山领导下创建一个黄埔军校，而且国共合作共同北伐。我觉得国共这些老将军走在一起，他们也会有很多的感慨。现在大家见了面就像久别重逢，大家像兄弟一样的，真的是很自然地拥抱在一起。

【音响止】

记者：多次参加两岸交流活动的台湾退役上校许绵延认为，黄埔同学的未来战场是一致对外。

【出音响】

许绵延：我觉得我们这一代军人，就是没有自己人打自己人的战场，我们的战场将来以后是--致对外的。

【音响止】

记者：台湾退役上将王文燮还希望，未来两岸军队在维护国家主权和领土完整的过程中，能够默契合作、互相支持。

【出音响】

我们希望两岸黄埔同学，要继续的"亲爱精诚"。为了维护我们国家的主权，大家要团结、要合作。

【音响止】

记者：谈到未来的两岸军事合作，三位台湾退役中将傅应川、宁攸武、刘继

正都认为，两岸携手维护南海及钓鱼岛主权是很好的切入点。

【出音响】

傅应川：就整个中华民族的历史主权方面，钓鱼台跟南海都是中华民族固有的领土，在军事方面为这些主权的维护，可以说立场都是一致的。两岸如果将来要走向有关军事互信、军事合作方面，这是很好的一个切入点。

宁攸武：我们所有中华民族的每一个成员，都要记得，国家的疆土是人人都有责任的。在共同维护我们的南海跟东海这些疆域来讲，两岸应该可以坐下来好好思考这个问题。你看抗日战争，那就是捍卫我们国家的疆域，典型的。我们现在希望也是一样。

刘继正：现在南海、东海，日本、美国对我们诸多的阻挠跟妨碍，甚至威胁我们，那就是我们不够强大，我们要强大就是我们团结统一了。不管怎么样，我们作为黄埔的一分子，我们一定要去努力做这件事情。

【音响止】

记者：台湾退役少将谢台喜建议，目前两岸共护海疆的合作可以从经济领域开始，慢慢发展到军事合作。

【出音响】

谢台喜：我认为目前两岸可以做的，就是没有争议的，而且对两岸有利的，比如说旅游啊，一方面可以借旅游的机会来加强爱国教育，还有资源的开发，对两岸都有利，还有护渔啊，救难了，这些都是对两岸渔民都有帮助，可以先做。做出一个成果以后，再慢慢考虑到军事上、政治上的合作。

【音响止】

记者：曾任台海军副总司令的退役中将温在春结合自己的亲身经历，呼吁两岸军队共守国防。

【出音响】

温在春：本人是海军，因为我们年轻的时候都在这片海洋上巡海，不管是台湾也好、大陆也好，作为我们中华民族的一分子，我们应该共同维护领土的安

全。黄埔一家亲，虽然兄弟之间在过去是有隔阂的，但是未来我们应该合作，共同努力，共同为中国构建一个美好的未来。

【音响止】

（2014 年 6 月中央电台对台《海峡军事漫谈》播出
2015 年获 2013-2014 年度中国广拓影视大奖提名奖）

特别节目:《我爱祖国海疆》

【片头】

海浪，混出人民海军官兵清唱《我爱这蓝色海洋》:

"我爱这蓝色的海洋，祖国的海疆壮丽宽广……"

【音乐起，压混】

播：大海一样的深厚，大海一样的宽广，

大海一样的富有，大海一样的坚强。

【混出舰艇训练音响，音乐扬起，压混】

播：《我爱祖国海疆》

(节选3集)

第1集　辽宁舰从这里起航

【出音响】

北海舰队某综合保障基地军械技术保障大队雷弹技术阵地；

新型导弹总装演练现场实况。

指挥员口令：导弹总装，号手就位！

众号手：是！……

【压混】

记者：听众朋友，我是朱江。这里是我国第一艘航母军港某综合保障基地军械技术保障大队的雷弹技术阵地，新型导弹的总装演练正在进行。

【演练音响扬起，压混】

记者：近日，辽宁舰再次解缆启航，开展科研试验和训练，这个为我国第一艘航母提供技术保障的大队，更加不满足于曾经在人民海军军械保障史上创造的多项第一，大队政委刘丰说，他们要努力为铸就海上利剑创造更新更高的第一。

【出音响】

刘丰：我们大队是在航母一列装就注重盯着前沿搞一些研究，航母保障的弹种类更多了，难度也大了，任务量各方面都是成倍地增长，使命任务也是在拓展。

王保卫：航母作为我们中国人来说，都是一个梦想。现在就在我们眼前，在我们身边，航母的使命就是我们的任务，航母的安全就是我们的生命。

记者：怎么称呼你？

王保卫：姓王，王保卫，保家卫国，替父辈完成一个心愿。

记者：刚才组装的时候，你是在哪一个环节上？

王保卫：我们这个火攻专业。质量保证的情况下，然后比速度，比作风。我们给航母装导弹，大家确实很有干劲。我们的口号是见第一就争，有红旗就扛。我能第一个装它，它能第一个发射这个，然后百分之百的命中目标，这就是我的目标。

【混出音响：北海舰队航空兵某雷达站，一级警报演练实况】

【压混】

记者：在北海舰队航空兵某雷达站，教导员黄鑫组织完一级警报演练后接受

了记者的采访，他讲的父亲和海军作训帽的故事，让我们更深地理解了他和官兵们为什么冒着风雨那样认真地演练。

【出音响】

黄鑫：我给我父亲打电话，我爸跟我说，儿子你什么时候休假？我说今年挺忙的，又演习、又比武的走不开，我爸说，哦，行，儿子你那个海军作训帽，给我寄一个吧，我特别喜欢那个帽子。实际上是怎么回事？今年4月份，我母亲给我打电话说要不回来一趟，我爸大年初十做大手术，直肠癌，一直没有跟我说这个事。做完手术以后，放疗，头发掉了，他想戴个帽子，另外住院的时候，都是儿女在身边，问老黄你儿子怎么不来看你，我爸说我儿子当海军，回不来（抽泣）。

我一听就傻了，我赶紧跟领导请假，我回家了，然后我当时陪他做放疗，他就戴着我的作训帽……确实是，有时候感觉忠孝难两全。我爸老是说你在部队好好干，就是对我最大的孝顺。我说如果有一天能够到航母上服役，这是我的梦想，我爸说我努力活，我争取都能看到……

【主题乐起，出片花】

播（女）：正像国防部新闻发言人所说："中国航母不是'宅男'。"辽宁舰解缆起航训练，在航母驻地海军官兵中激发出正能量。北海舰队副参谋长王凌将军说，辽宁舰已经不单纯是一件武器装备，它凝聚着民族精神，鼓舞着建设强大海军的信心。

【出音响】

北海舰队副参谋长王凌：从上到下大家是憋着一股劲的，整个部队现在的士气非常高。

灵山岛观通站站长张功友：尤其第一次看到航母在屏幕上出现的时候，第一次看到航母回波是什么样子的，那个心里还是挺激动的，现在必须是百分之百的标准。

沈阳舰舰长张长龙：去年在海军组织的比武中间我们舰拿了海军第一，今年

舰队比武中间我们拿了舰队的比武第一。

某驱逐舰支队政委孙健：航母入列以后，我们驱逐舰部队也是在部队中要求做一流的舰员，也在思考我们如何来改进我们训练模式，探索新的训练方法，如何和航母共同组成一个编队，去履行我们的使命任务。

【音乐扬起，渐隐】

【出音响】

记者：王副参谋长，我是中央人民广播电台记者何端端。北海舰队它的辖区是我们民族有着屈辱历史的地方，就是甲午海战发生之处，并且是战败，割让台湾，等等，又是我们民族最骄傲的一个地方，中国第一艘航母诞生的地方，在您心里是怎么样认知和理解这样的巨变的呢？

王凌：这个巨变我自己经常也回忆，我当兵的第一年是在旅顺度过的，第二年因为执行任务又去了刘公岛，就是我们的两个半岛承载着中华民族的近代史，我们国家在近代历史上80多次外敌入侵来自于海上，这在心灵当中的震撼是非常深刻的。民族屈辱之下唤起的是建设强大海军的动力，有了航空母舰之后，它又是一种飞跃，一种大的跨越。

记者：它对于我们海军的建设和发展是一个什么样的标志性的意义呢？

王凌：首先它是大国海军的一个重要标志，再往下讲的话那就是一个海权的夺取。海洋对于我们中华民族未来的发展太重要了，这是我们民族的根本利益、国家的根本利益，必须靠强大的海军去维护。

记者：航母在这里诞生，对于北海舰队来讲，对它的整体部队的建设有什么样的促进作用呢？

王凌：我们舰队一个很重要的任务就是要把航母保障好，比如说我们要在岸上给它提供全套的、信息化的训练设施，因为我们的那个港是一个综合性的军港，作为军港之内的整个部队大家都可以利用这个设施。因为航空母舰执行任务的话是一个编队，通过这个编队的建设又带动了我们各个部队的战备和训练建设。

记者：就是说有一天是不是这样一个战斗群也要拉出去演练?

王凌：这是肯定的。我想那一天不远，而且肯定非常壮观！实际上整个航母的建设从单一平台走向了一个合成的整体，形成了一个作战编组，它又朝着实战能力迈进了一大步，这是非常鼓舞人心的。

记者：你很期待这一天?

王凌：非常期待，我希望能跟着一起走一走，作为其中一员。

【混出"我爱蓝色海洋"主题乐，结束】

第19集　笑傲海天爱无垠

【出音响：东海航空兵某机场训练现场，塔台对话声】

飞行员报话：490进跑道。

毕长虹副团长：490可以进跑道。

【压混】

记者：听众朋友，我是记者何端端，这里是东海舰队航空兵某机场，夜幕已经降临，但是夜航训练却又拉开帷幕。

【混出音响】

飞行员报话：前门打开，大压力起飞。

毕长虹副团长：可以起飞。

【压混】

记者：副团长毕长虹刚在塔台指挥了一场夜航训练。他说，作为东海方向一支重要海空突击力量，他们当前担负着繁重的战备巡逻任务，训练强度也随之加大。

【出音响】

毕长虹：我们平时训练是在不断地突破，要求更高了。昼夜间都能飞，像我也去参加那个夜间超低空的试训，它就完全打破了我们以前的那种经验和做法，要伸海，要20分钟，就是现在的战斗力标准和我刚下部队那时候的战斗力标准

那完全就是两个世界和两个概念的问题。

【压混】

记者：毕副团长说，现在要应对的紧急升空等情况不分昼夜，夜航训练难度更大。

【出音响】

毕长虹：因为晚上的感觉和白天就完全不一样。

记者：你最低飞过多少米？

毕长虹：夜间 80 米。那种感觉就相当于把这个飞机的起落架放下来，开这个飞机在海面上跑，而不是在海面上飞。

记者：超低空飞行，10 和 20 分钟有什么区别呢？

毕长虹：时间越长，你要付出的精力和体力就越多，承受的压力也就越大，越往伸海飞越黑。如果是暗夜的时候，海面上眼前就是漆黑一片，就是说你只能通过屏显上的数据包括仪表的数据来判断你的高度，所以恐惧感会比白天要强烈得多。你要让自己去努力地用你的精神和你的意志来控制你的这种恐惧感，并且你的技术水平也要达到相应的要求。

【主题音乐起，出片花】

播（女）：飞过难关，更要超越自我，练飞行技术，更要练意志品质。现在毕长虹所在飞行师的能战组都具备了昼夜间紧急升空战斗转场和超低空 80 米连续飞行 20 分钟以上的突防能力，祖国海疆的安宁和无与伦比的美奂，回报了海天卫士的大爱无垠。

【出音响】

毕长虹：因为我们跨昼夜飞得比较多，尤其是黄昏或者是拂晓，海上色彩斑斓很漂亮。

飞行员程东风：始终感觉看到自己的海疆很自豪，而且我还能保护它所以更加自豪。

【音乐扬起，渐隐】

记者：毕长虹副团长已经飞行了 20 年，他从航校一毕业就与海天结了缘。

【出音响】

毕长虹：一上了飞机以后，真正飞机随着自己的操作在动的时候，那个时候才对飞机产生非常强烈的感情。就好像你的孩子出生了一天，但是等你抱了他，那种感情会突然一下爆发出来。

记者：**而现在实际上你们面对的挑战是很严峻的，那有没有感到这种压力？**

毕长虹：包括应对周边形势、执行作战任务这一块，我们的想法就是怕自己没有做好，这个是我们的主要压力，因为毕竟你是涉及到国家的行为。

记者：**觉得在为国家做事……**

毕长虹：这种很自豪的感觉是有的，我听我一个朋友说的，他说你要珍惜你现在的工作，我要想为国家做事情我没有机会。

记者：**就是说每一个人想为国家做事都不一定像你这样有机会，所以你就感觉到非常的珍惜。**

毕长虹：我会很庆幸当时的这种选择，包括给我分到一线部队来也很庆幸，因为你在一线的时候才知道国家的概念是什么。

记者：**那么现在面临着钓鱼岛问题，你对两岸共同联手一致对外来守卫我们的领海、领空是怎么样想的呢？**

毕长虹：联手更好，是两岸中国人之间的合作，和你独自去面对是不一样的。如果台湾在南海或者是钓鱼岛上和日本或者是其他的东南亚哪些国家发生了争执，我们再去，我想台湾对我们的感情肯定也不会一样。反过来也是一样，我们应对钓鱼岛或者是南海局势的时候，如果台湾派出军舰了，我们感情也会不一样，有兄弟和没兄弟感情是不一样的。

记者：**你对对岸的军人是什么样的印象，对结束敌对又是怎么样考虑的呢？**

毕长虹：台湾我觉得不能被几个政客绑架，大家是同文同种这个是一点不错的，只是因为我们隔绝了那么长的时间，造成了一些意识形态上的误会或者是其他对问题认识的角度不一样，我觉得民族血液里面的东西是没办法改变的。

记者：就是说兄弟之间应该携手一致对外。

毕长虹：这个是肯定的，我希望这种局面出现。

记者：现在你是指挥的时间多还是飞的时间多？

毕长虹：飞的时间相对多一点，然后飞行的时间长了以后，海上的景色变化怎么说呢，你对它感情也是一步一步地在加深。

记者：能不能具体一点说它的变化和你对海产生的感情？

毕长虹：尤其是飞到伸海以后，很远地看过去，海上的天界线和陆地上还不一样，海上的天界线特别齐，在很远的地方看上去，飞低空的时候海上的浪花是看得清楚的，有的时候比如说有低云，看海的时候一块云一块海下面会呈现出不同的颜色，尤其是黄昏或者是拂晓，海上色彩斑斓很漂亮，还有的时候海上有雾，雾又非常低比较薄的时候，看海又是另外一种非常朦胧还飘飘的那种，有点像仙境的感觉，尤其再有一些大的船，它的桅杆破开雾的时候确实很漂亮。

记者：早晨的日出看到过吗？

毕长虹：看到过，我们飞早班的时候，基本上就是太阳出来我们开飞。还有就是黄昏的时候看日落，因为我们跨昼夜飞得比较多，基本上是这边天已经黑了，我一飞起来越高天越亮，到海上再下到低空，越来越黑。有的时候高度到了以后，看着太阳逐渐落山，然后看着它的光照在你的眼前发生变化、海水的颜色发生变化、海上云的颜色发生变化，海上的渔船、货船在这种光影之下产生的一种让你没有办法形容的漂亮，只有亲身经历了才知道。

记者：很多人都很向往着看海上日出、看海上日落。

毕长虹：我想跟你说的是海上的月出。

记者：海上生明月。

毕长虹：对，这个就很少了。月亮的变化我们在地面就看的比较少，但是从空中，不光是圆月，有一些新月，因为我们从晚一直到后半夜，甚至有的时候飞到凌晨3～4点钟，所以整个月亮的变化我们看得很清楚。第一架次的时候是在太阳落山的时候，第二次的时候你就会发现月亮从海面里面一点点地升起来，不

像太阳那么亮，很柔和的光，有的时候我们对着它看得很清楚，背着它我们有的时候从反光镜也会看到，大的月亮从海平面上升起来确实是很漂亮。因为飞行是很辛苦的一件事情，我觉得这些别人看不到的美景就是对我们的一种回报和弥补。（笑声）

【混出"我爱蓝色海洋"主题乐，结束】

第 29 集　和平红利安海峡

【出音响：金门金合利钢刀制作现场】

吴增栋师傅：1958 年那一年是 8·23 炮战，1958 年到 1978 那时候有一个单号打、双号不打，听过没有？那是打传单的……

记者：您在这儿几年了？

吴师傅：我是土生土长的。

记者：那做这个炮弹的刀做了几年了？

吴师傅：做炮弹的刀大概 30 几年了。这也是一个纪念吧，我们不要重蹈覆辙，我们往前看，我们两岸能够和平的路走得更宽、更远……

【压混】

记者：听众朋友，我是记者何端端。这里是金门的金合利制刀厂，堆积如山的炮弹壳是车间里最醒目的一景。金合利钢刀的第三代传人吴增栋师傅，正经历着停止炮击 30 多年来生意最红火的时期，他边说、边现场演示着炮弹变钢刀的传奇故事。

【出音响】

吴师傅：这几年两岸和平了，我们整个金门海边全部的雷区到今年都清干净了，盖房子、挖地基，都把弹头挖出来了，所以这两年出土的弹壳比往年多了好几倍，现在我们切一块 500 公克的炮弹就可以做一把刀……

【切割炮弹音响，压混】

记者：现在随着金门的逐步开放和建设发展，吴师傅越来越多地尝到和平红

利的甜头。看着废弃的弹壳重新淬炼成钢变为民用，也让人更真切地体味出两岸跨越战争与和平的沧桑巨变。

【混出锤打钢刀音响】

【混出金门古宁头和平钟撞击声】

【压混】

金门县长李沃士：去年我们就在金门的炮阵地上设置了一个和平钟，就是把我们8·23那个时候的炮弹，拿来跟台湾的钢铁公司炼钢的钢铁融合在一起，铸做了一个和平钟。我们一起来见证两岸已经走过对峙的岁月，这个对我们来讲真的感受非常深刻。

【主题音乐起，出片花】

播（女）：正像金门县长李沃士所说，金门和平钟用特殊材料制成，在特殊的历史方位有着深刻的内涵。在马祖、在澎湖，同样回荡着海峡和平的钟声，共享着和平红利的恩惠。两岸交流的金桥，沟通着台海离岛的发展大道，构筑起安宁稳固的东海边陲。

【出音响】

金门县长李沃士：两岸的交流真正突破点是在金门，我们金门的发展，现阶段是一个最具有优势的时代。

马祖县长杨绥生：马祖的旅游资源丰富，从战地走到现在，规划了观光新城，我们要特别珍惜和平的来之不易。

澎湖县长王乾发："外婆的澎湖湾"，我们一直希望它未来在两岸的连接上能够扮演一些中继甚至更具有积极开放的角色。

【音乐扬起，渐隐】

记者：马祖县县长杨绥生和澎湖县县长王乾发，都谈到台海边陲离岛在两岸交流合作中历史角色的巨变。

【出音响】

杨绥生：我们觉得有几样，是马祖比较独特的，一个战地，一个自然生态，

再加上妈祖，构成马祖观光的最重要的内涵。我所有的努力最优先的是改善空中跟海上的交通，让台湾的人、让大陆的乡亲更方便地来，更方便地去，把观光做起来，把这边我们很特殊的文化可以跟外界介绍。

王乾发：我们小时候常常听长一辈的人谈到说唐山过台湾，等于说台湾人其实从我们大陆往台湾走都是要经过澎湖的。

记者：那我想澎湖这个特殊的地理位置它应该是见证了两岸关系的发展变化？

王乾发：当年两岸关系比较紧张的时候，"决战境外"，在澎湖大概就是一个决战点了，事实上这个是一些笑谈。两岸从 2008 年之后，透过这么多年来的交流，我们深切体会到，两岸其实是可以透过双方的你来我往连接感情的，其实澎湖也很期待，能够扮演一个更积极的角色。

【音响止】

记者：金门县县长李沃士先生以自己的切身感受，谈起金门能够在台海稳定及两岸融合发展的重要时期，发挥出独特优势。

【出音响】

李沃士：我的家乡就是古宁头，"8·23 炮战"是在 1958 年。

记者：今年是 55 周年。

李沃士：对。

记者：也举办了纪念的活动？

李沃士：有，今年也举办了活动。

记者：那和平钟敲响的时候，像您这样经历过战火，心中的感受是不是非常的深刻？

李沃士：真的是非常的感动，因为钟声的响起不容易。过去的金门，就是一个军事的前哨，那两岸展开交流之后，它的优势就浮现出来了。

记者：金门协议的签署实际上就为日后的两会商谈提供了很好的经验。

李沃士：正式的第一次的协议就在金门。

记者：我们可以列举类似的事情有很多，金门在两岸关系中特殊的作用。

李沃士：其实它就是一个最好的实验场，如果两岸可以善加利用这个部分的话，其实它就是一个最好的突破。比如说两岸直接的"小三通"也算实验性啊，也是从金门开始展开呀，我们对两岸的大学生交流，金门就特殊地开放。比较前瞻的一个政策的实验场地，有机会都给我们试，我们很乐意试。

记者：您也很愿意在进一步的先行先试中，金门能做出很好的示范和提供一些经验，现在就是跨海大桥也都在规划中，您有什么更进一步的思考吗？

李沃士：厦门跟金门，其实我们一直也都是非常期待大家可以变成是一个共同生活的区域。第一个就是我们跟大陆买水，2015，能够完全达到供水的目标；那希望电力能够相互的使用；桥的部分当然也都一直期待，金门跟厦门能够有直接的一个陆路的交通，厦门这边目前也在盖一个新的国际机场，我们也提出了很多合作的方案。比如说人员的往来，它就是不必证件甚至就是等于说是一家人走来走去，或者有一个替代的一个证明文件，就可以方便地来往了；货物的交流，互惠到居民；一步一步地来推展，能够让这个生活圈真正地来实现，那这样子我想真正的整体的合作就会达到更高的一个成果。

【混出"鼓浪屿之波"主题乐，结束】

（2013 年 6 月—12 月中央电台对台《海峡军事漫谈》节目播出
2015 年获 2013—2014 年度中国广播影视大奖）

特别节目:《巡航钓鱼岛亲历》

【片头】

【中国海警船备航铃声，混出海浪，汽笛声】

"我爱这蓝色海洋"乐起，混出航船行进

【混出中国海警编队巡航钓鱼岛音响】

执法队员喊话宣示主权：日本海保厅巡视船，中国海警编队正在我国管辖海域巡航……（日语重复喊话）

【音乐扬起，压混】

播：《巡航钓鱼岛亲历》

【音乐扬起，渐隐】

主持人：听众朋友,2012年9月,我国政府发表《钓鱼岛是中国的固有领土》白皮书，至今已经两年。这期间，中国海警编队实现了在钓鱼岛海域巡航执法常态化。最近，中央台记者何端端跟随中国海警编队赴钓鱼岛海域维权执法，采制了特别节目《巡航钓鱼岛亲历》。

风雨巡航钓鱼岛

【出音响】

中国海警编队船向指挥船报告：我船0931时进入毗连区，经纬度是北纬26度，12.427……

【压混】

记者：听众朋友，我是记者何端端。现在，我跟随中国海警编队已经进入钓鱼岛毗连区，在我管辖海域执行巡航任务。

【出音响】

执法队员喊话：日本海保厅巡视船PL71，中国海警编队正在我国管辖海域巡航，你船已经进入我国管辖海域，请你们遵守我国法律法规。

【压混】

记者：执法队员王磊向尾随我编队的日本巡逻船喊话，宣示我国领海主权。

【出音响】

执法队员喊话：我方不接受你方所提主张，钓鱼岛及其附属岛屿，自古以来就是中国的固有领土……

【压混】

记者：现在，钓鱼岛被厚厚的云雾遮挡了，气象报告显示有7级风，浪高达到5米，船身晃动得很厉害。我的一位记者同仁不到20分钟就呕吐了4次。但是在驾驶室里，正在值班的编队指挥员、船长、船员、执法队员他们都不顾晕船的反应，坚持巡航执法。

【出音响】

记者：刚才你对日本的巡航船进行喊话。

王磊：那我们喊话肯定是代表中国，立场也要非常的坚定，但是也觉得很光荣。碰到晕船又要干活的时候，要发报啊，又要记录，要拍照这些，有时候就一边吐，然后吐完再回来接着发。

【驾驶室音响，压混】

记者：船长荆春隆在电子海图前指挥着船的航行。他说，在钓鱼岛不管是遇到大风大浪还是复杂的维权执法情况，都要坚定地向前！向前！！

【出音响】

船长：就是在钓鱼岛海区，水也比较深，风大浪急，情况也比较复杂。我碰到最大的风浪就是，浪打上来我们驾驶室前面7个玻璃（窗）全部是海水，看不到海面。指挥舱的玻璃高度肯定是超过了6米，桌子上东西没法放了，这个凳子都会倒。大多数人都晕船了。在大风浪里面坚持了二十几个小时。

记者：不能离开岗位的。

船长：那只有向前！向前！！再向前了！！！

【压混】

记者：编队指挥员张庆齐现场接受了记者的采访。

【出音响】

记者：执行这样的任务，应该有很多难忘的记忆吧？

张庆齐：应该说最兴奋的，2008年的时候执行了钓鱼岛（巡航）的首航，咱们国家的公务船第一次，应该说开启了咱们国家对钓鱼岛管辖的政府行为。

记者：当时你们这个船离钓鱼岛有什么样的距离了？

张庆齐：最近距离是1.1海里左右吧，非常清楚，北面的植被还是非常茂盛的。那次还是第一次亲眼目睹到钓鱼岛雄伟壮观的风采，非常激动。

记者：2012年9月日本方面"购岛"的这个闹剧以后，我们开始比较大规模的到钓鱼岛来巡航，是吧？

张庆齐：作为我们国家所采取的反制措施的一个行动，当时中国海监也组织了各个海区的力量成立了专门的钓鱼岛巡航的编队，我那次正好参加了。

记者：那一次又给您留下了什么样的深刻印象呢？

张庆齐：和第一次相比，我们准备更加充分，力量部署更加强大。确实也体现了国家的意志和管控钓鱼岛海域的决心。

【音响止】

维权执法护领海

【驾驶舱音响，压混】

记者：现在，电子海图上显示，我们的巡逻船距离钓鱼岛领海线还有 100 米的距离、70 米、50 米，好，与领海线完全重合了！

【出音响】

船长荆春隆：8 点 59 分，2146 船正式进入钓鱼岛领海巡航。

记者：**船长，现在我们航行在钓鱼岛 12 海里以内的领海。**

船长荆春隆：嗯，在神圣领土上行使主权，责任重大。

【压混】

记者：现在我跟随中国海警编队已经进入了钓鱼岛 12 海里领海内巡航。

【出音响】

执法队员喊话：日本海保厅巡视船 PLH22，你船已进入我国领海，要求你船立即离开。（日文重复喊话）

【压混】

记者：执法队员郭炜在向尾随我编队的日本巡逻船喊话，宣示我国领海主权！

【出音响】

郭炜：捍卫国家主权吧，尽自己的一份绵薄之力吧。

【接出报话声】

执法队员：这是 46，02 请讲。

02 船报告：日本海上保安厅，5083，5083，飞临我船。

执法队员：好的，收到。

记者：**他这是给你报什么呢？**

执法队员：我们发现的这个 P3C 飞机的情况，日本海上自卫队的。

记者：**请问你怎么称呼？**

执法队员：李超。我主要是从事这个执法船的取证记录工作。不但理直气壮，而且是非常名正言顺的，一定要维护好国家的海洋权益。

【压混】

记者：编队指挥员张庆齐说：

【出音响】

张庆齐：中国海警船编队在钓鱼岛海域执行巡航执法任务常态化以来，整合海上执法队伍，显著提高了执法效能。以实际行动宣示了主权，有效提升了我国政府对该海域的实际管控，维护了国家的海洋权益。

【压混】

记者：船长荆春隆接受记者采访时谈了他亲历巡航常态化的不平凡体验。

【出音响】

荆春隆：我们船在2012年的时候，一进入领海，日本右翼的渔船也是反应比较激烈，进入钓鱼岛领海，靠得岛屿特别近，有时候甚至还计划登岛。我遇到过，但是我们也是跟着日本渔船进到了离南小岛、北小岛几百米的地方。

记者：有效地进行巡航执法，维护我们的领海主权。

荆春隆：对的。我们在钓鱼岛巡航期间，台湾的"万家福"号保钓船，还有台湾海巡署的巡逻船在钓鱼岛附近，这个日本海保厅的船都使用了水炮。在我们用摄像机对准他们的时候，他们把水炮停止下来了。

记者：当时你看到日本的船对台湾的船用水炮的时候，你们就开过去，当时是出于什么样的考虑？

荆春隆：一个是要取证，再一个就是要充分保护这些保钓船，阻挡保安厅的船侵犯我们这个没有武装能力的船只。不能因为我们自己船只的危险而放弃了我们应该执行的任务。

记者：那现在这种情况逐渐减少是从什么时候开始？

荆春隆：应该从2013年夏天开始逐步减少。

记者：现在这样一个局面的形成，你觉得是什么样的原因？

荆春隆：我感觉我们国家综合国力的提升，对我们这个海洋权益的维护是一个强有力的支持。

【音响止】

钓鱼岛四季赏不尽

【出驾驶室音响】

记者：这个是钓鱼岛的本岛吗？

船员甲：对的，它在我们的东方。

记者：望远镜呢？（拿来望远镜看）呀，望远镜看得真清楚！

【压混】

记者：听众朋友，经过大风大浪，现在雨过天晴，又是一个清晨。现在我们在中国海警船指挥室东侧，透过甲板或是舷窗能够很清楚地看到钓鱼岛本岛。它在海天交界处只是露出了一个三角形的山头，青黑色的，下面有一层薄薄的云雾。现在海面上风平浪静，太阳从云缝里放出光芒，在海面上洒出一道闪闪的金光，几只海鸥在自由地飞翔。

【出音响：开舱门声】

船员乙：哇，你看你看，好漂亮！

船长：我说前面那条渔船，是台湾渔船，现在已经比较近了。应该是在捕鱼作业。

【压混】

记者：船长告诉我，不远处是一只台湾渔船在捕鱼作业。哎！真是太美了，梦想中的画面竟然就在眼前！我们都希望船能够开得近一点，再近一点，让我们把钓鱼岛看得清楚一点儿，再清楚一点儿！

【出音响】

荆春隆：我们进领海的时候选择的位置正好是钓鱼岛的正北侧这个位置，对观测钓鱼岛是最合适的、最理想的一个角度，看到的钓鱼岛面积是最大的时

候……

【压混】

记者：现在天气晴朗，海水是湛蓝的。现在电子海图上显示我们巡逻船距离钓鱼岛是 8 海里，钓鱼岛看得更加清楚了！在光电显示屏上，还能够把钓鱼岛的图像再拉近，岛上的植被、山石等细节都看得非常清楚。

【出音响】

黄松海：真是很高兴了，看到祖国的宝岛了。

【压混】

记者：大副黄松海和报务主任沈华秀从第一次巡航钓鱼岛到现在，每年四季一次不落地参加值班，不同方位的钓鱼岛形象已经在他们心中活灵活现。

【出音响】

记者：**您看这个钓鱼岛的形状像什么？**

黄松海：北面，这是西北面，远看就是一个冬瓜样。

沈华秀：像一个卧虎，就是这个老虎趴在那个地方（笑声）。

【压混】

记者：船员们虽然不是第一次看见钓鱼岛了，但是每一次在茫茫大海中看见钓鱼岛，他们都有新的感受。

【出音响】

沈华秀：那我们一年四季都来过。

记者：**最好看的季节是什么时候？**

黄松海：那最好看的季节应该是秋天。

荆春隆：秋高气爽肯定是最好的，春夏之交雾比较多一点。

记者：**朦胧美。**

沈华秀：冬天深了嘛，就是墨色的那个感觉。

【压混】

记者：船员们心中装着钓鱼岛的四季，而随着航行角度的变化，钓鱼岛在眼

前也变幻着身影。但无论怎样变化，钓鱼岛在大家的心中都是最美的。

【出音响】

李超：在海上近距离地亲眼看到，就心潮澎湃吧。

沈华秀：我觉得最好的景象是从钓鱼岛后面升起太阳，那是最美的一个景色。

【音响止】

钓鱼岛之花映海天

【出音响：喷水壶喷花声】

记者：每天浇几次啊，这个花？

荆春隆：一天三次。因为它没有雨露的照顾，我们是人工的雨露。这是水竹，这个君子兰……

【压混】

记者：船长荆春隆在巡航钓鱼岛的途中，每天都要抽空用喷水壶给驾驶室舷窗窗台上固定放置的7个花盆喷水。兰花、长寿花、四季海棠花等等，都长势很旺。

【出音响】

荆春隆：这个叫做四季海棠，开花的时候很漂亮，那个粉红色真的很漂亮……

【压混】

记者：正在盛开的四季海棠，粉红的花、翠绿的叶，格外惹眼。由于这株花曾经在第一次巡航钓鱼岛的时候盛开，所以大家就亲切地叫它"钓鱼岛之花"。

【出音响】

记者：船长还是喜欢养植物。

荆春隆：调节一下这个驾驶室的气氛嘛，让大家有温馨的感觉……

【压混】

记者：在那个大盆的四季海棠花旁边，有一小株插在一次性纸杯里的四季海

棠花，在舷窗衬着前甲板，映着夕阳晚霞，别是一番动人。记者拍下了这特别的构图。

【出音响】

记者：船长您看这个，这是用一个一次性的纸杯种的小盆花，在镜头上映着晚霞确实也还很漂亮的，是吧？

荆春隆：对的，还是比较亮丽的。这个是上一次到钓鱼岛的时候种的，我用剪刀从大的花里剪下来插在这里的。

记者：这一次它就长起来了？

荆春隆：才一个月，现在长这么大了。它一年四季都会开花，"钓鱼岛之花"。

记者：给它起一个别名，这个"钓鱼岛之花"确实是非常有价值。

荆春隆：只要活着它就开花……

【压混】

记者：海警队员们以乐观豁达的心态面对艰巨的巡航任务，他们对生活的热爱、对美的追求还体现在对海洋环境的爱护。记者看到，船上用不同颜色的桶分类装垃圾，政委张博伦介绍说，有些垃圾还要按照要求粉碎成颗粒状才能入海，有害的垃圾单独装，回到陆地按照要求来处置。

【出音响】

张博伦：保护海洋环境是我们义不容辞应该做的，我们要时刻注意尽量减少海洋污染。

【压混】

记者：他们爱护海洋环境，也爱护自然生态。巡航途中，一直有海鸟伴飞，有时还会有海鸟飞进船舱里。

【出音响】

张博伦：这个我们经常是碰到的。我们就打一盆水，到它边上去放着，有时候也给放一点米。

记者：让它休息一下，再飞回自然？

张博伦：对，我们尽量不去打扰它。

【压混】

记者：在大海深处有小伙伴来串门，也给寂寞的海上生活带来了乐趣，带来了遐想，或许这些海鸟的家就在钓鱼岛。

两岸搜救血浓于水

【两岸搜救船只通话音响】

海军 548 舰：东海救 112，我是海军 548 舰，我正在事发海域搜救……

【压混】

记者：听众朋友，在随中国海警编队巡航钓鱼岛途中，还遇到了两岸合作救助大陆遇险渔民的生动现场。我国 1 艘渔船在钓鱼岛以北海域作业时机舱进水沉没，人员落水。接到报警后，大陆军警民各路搜救舰船都用最快速度赶到出事海域，他们通过报话平台和搜救指挥船东海救 112 船联系，全力进行搜救。同时，大陆有关部门还通报台湾中华搜救协会，请台湾方面也派出力量协助搜救。一场两岸合作进行的搜救行动全面展开。

记者在现场了解到，事发当天，台湾"顺利宏"渔船已经救出 4 名大陆渔民，交给台湾海巡署基隆舰。大陆东海救 112 船在当天傍晚赶到搜救现场后，首先设法联系到基隆舰，准备实施海上人员交接。

【出音响】

基隆舰：东海救 112，我是海巡署基隆舰。

东海救 112：基隆舰你好，我是东海救 112。你听我信号如何？

基隆舰：信号清晰响亮，信号清晰响亮！

东海救 112：你们辛苦了！你现在位置在哪里，我们两个船对开……

【压混】

记者：双方在茫茫大海中捕捉到彼此的声音时都显得非常兴奋，通话亲切热情，他们商定着交接细节：

【出音响】

基隆舰：我已经看到你的位置了，我们大概20分钟后就会合。

东海救112：到时候你速度控制在2节以内好吧？

基隆舰：速度控制在2节以内，好……

【压混】

记者：20分钟后，当两船靠近时，两岸搜救船再三细致安排各项事宜，确保人员安全。

【出音响】

东海救112：你的船单舷大概有多高？

基隆舰：我们船单舷大概高1米半。

东海救112：好。等会儿我这边放个救助艇，靠你左舷，人员登我救助艇。

基隆舰：好的，没问题……

【压混】

记者：天黑之前，大陆和台湾的救助船终于成功实施了人员交接。临别时，双方愉快地致谢祝福：

【出音响】

东海救112：谢谢基隆舰，感谢你的帮助，谢谢！

基隆舰：祝你一路顺风。再会，再会！

东海救112：再会！……

【压混】

记者：听众朋友，这一次应对突发情况，中国海警编队又多了一次历练，但更让他们振奋的是，在钓鱼岛附近海域见证了两岸合作搜救的生动场景。当时在台湾海巡署的另一条船"谋星105"上，穿着橘红色船服的船员还站在舱门口向我们大陆海警船友好地招手。船长荆春隆更激起了两岸共同为维护钓鱼岛领海主权贡献力量的期盼。

【出音响】

荆春隆：我们两岸，最终来说还是一家人。1951 年的时候，以西方国家为主的国家，他们单方面地绕开了我们，签订了旧金山协定，我们国家，包括我们的台湾都没参加。到现在慢慢的国力强盛，我们能扬眉吐气，在钓鱼岛这个问题上坚定地表达我们自己的主张。如果能长中国人的志气，能为钓鱼岛回归中国出一份力，肯定是感到很荣幸的。

【压混】

记者：指挥员张庆齐说，两岸的公务船在钓鱼岛附近海域合作搜救还是第一次，双方配合默契，也说明两岸合作搜救的沟通管道是非常畅通的。从中华民族的根本利益来看，这样的合作是义不容辞的。

【出音响】

张庆齐：因为钓鱼岛这个海域自古以来是咱们祖先留给我们的宝贵财富，而且从它目前所属地理位置和周围的海洋经济、海洋资源角度来说，开发利用的前景也非常广阔，也为了子孙后代吧，留下一笔宝贵的财富，干这个活儿也是天经地义的，也是我们的职责和使命吧。

【音响止】

（2014 年 9 月中央电台中国之声《新闻和报纸摘要》《新闻纵横》、《国防时空》，中华之声《海峡军事漫谈》、《国防新干线》播出 2015 年获第 25 届中国新闻奖一等奖）

后　记

这本书正在出版时，得知收在书中的作品《巡航钓鱼岛亲历》获得第 25 届中国新闻奖一等奖；另外两件作品《我爱祖国海疆》、《两会商谈任重道远——纪念汪辜会谈 20 周年》获得 2013—2014 年度中国广播影视大奖。在我的退休之年，仍然有如此丰收，确实有种善始善终的充实感，同时也特别感谢业界领导和专家的充分理解和肯定。

回想起来，做专业的人，一年获得一个国家大奖是不容易的，一年里获得三个不同题材的国家大奖就更不容易，而在数十年的专业经历中自始至终坚持不懈地创新创优，这里面就渗透着专业操守，获大奖只是一个外在的标志。

2015 年是我的退休之年。在这一年我们国家的重要历史节点上，我在自己岗位上的最后一段时间里，像往常一样，依然积极作为。为纪念《反分裂国家法》颁布 10 周年，策划了特别节目《依法维护中国统一》，为纪念中国人民抗日战争暨世界反法西斯战争胜利 70 周年，策划了《胜利论坛》和大型系列节目《揭秘胜利》，反响之好，出乎意料。

在业界产生广泛影响并深受好评的品牌活动《畅行中国边疆》，今年正是采访最后一段新疆边防，在纪念新疆维吾尔自治区成立60周年之时得以圆满完成。至此，连续6年行程数万里的边疆采访画上了一个漂亮的句号。来自各方的肯定让我深深体会到当初自己策划这项活动，并始终坚持随团采访的意涵。同时，更以此为自己职业生涯的完美收官而倍感欣慰！

中央人民广播电台对台湾广播已经走过60年风雨历程，我在其中奉献30年，现将多年积累的点点滴滴思考以及踏踏实实的创作做一番整理，把自己撰写并发表的论文、手记以及主创的作品汇集成书，感到十分有益。同时，更对一路走来关心帮助我的各位领导及真诚合作的同仁心怀感激，我的成长进步离不开他们。对支持和参与这本书出版的各方领导、编审制作，我也是由衷地感谢。

这里，还特别要感谢我的《海峡军事漫谈》编辑部小团队，虽然人员少，任务重，但我们团结合作，克服各种困难，2008年之后这个栏目连续5年获得中央电台十佳栏目，在此基础上又获得了中国广播影视大奖优秀栏目和第22届中国新闻奖的新闻名专栏。这之中，我欣喜地看到穆亮龙、李金鑫这样的年轻人在成长，这些年我在《海峡军事漫谈》节目中独家策划了追踪黄埔今昔，纵横两岸军队的多个系列节目，如书中收集的《百年回响——纪念辛亥革命100周年》、《铁血记忆——纪念中国远征军滇缅抗战70周年》、《黄埔见证——纪念黄埔军校建校90周年》，有深度，有难度，感谢他们的参与付出。

二〇一五年十二月　北京